魏晋—隋唐墓誌常用楷字『形構用』研究

徐秀兵 著

清華大学
出版社
北京

内 容 簡 介

本書基于啓功漢字字體學理論、王寧漢字構形學理論以及李運富漢字學三平面理論，充分吸取前人相關研究成果，將所選 316 方魏晉—隋唐墓誌材料建成 16 萬字的文本語料庫，從中歸納出 4000 多個字位主形，按照字位頻率降序排列，提取出高頻前 1001 字作爲魏晉—隋唐墓誌常用楷字，建立"誌楷千字"字料庫。在此基礎上，主要從形體、結構和職用三個維度，對魏晉—隋唐墓誌常用楷字的屬性進行描寫和闡釋。本書形成了碑誌文本漢字多維屬性整理與研究的基本範式，推進了近代漢字發展史與漢字學理論體系的研究。

本書可爲當代漢字規範、字典辭書編纂、漢字與書法教學等應用領域提供參考。

圖書在版編目（CIP）數據

魏晉—隋唐墓誌常用楷字"形構用"研究 / 徐秀兵著. -- 北京：清華大學出版社，2025. 4. -- ISBN 978-7-302-68568-5

Ⅰ. J292.1

中國國家版本館 CIP 數據核字第 2025HR9769 號

責任編輯： 張維嘉
封面設計： 何鳳霞
責任校對： 歐　洋
責任印製： 劉海龍

出版發行： 清華大學出版社
　　　　　網　　址：https://www.tup.com.cn, https://www.wqxuetang.com
　　　　　地　　址：北京清華大學學研大廈 A 座　郵　　編：100084
　　　　　社　總　機：010-83470000　　　　　　郵　　購：010-62786544
　　　　　投稿與讀者服務：010-62776969, c-service@tup.tsinghua.edu.cn
　　　　　質量反饋：010-62772015, zhiliang@tup.tsinghua.edu.cn
印 裝 者： 天津鑫豐華印務有限公司
經　　銷： 全國新華書店
開　　本： 155mm×230mm　　印　張：25.75　　字　數：396 千字
版　　次： 2025 年 4 月第 1 版　　　　　印　次：2025 年 4 月第 1 次印刷
定　　價： 148.00 元

產品編號：105652-01

前　言

　　楷書是近代漢字的主體，通行時間最長。魏晋—隋唐是楷書逐步形成、發展和成熟的時期，當時刻版印刷尚未流行，書寫還是文字實現和傳播的主要形式。墓誌是保真度較高的文本載體，興起于東漢，南北朝時期走向鼎盛，現存墓誌實物在數量上以隋唐時期最多。可見，魏晋—隋唐時期的墓誌楷書材料是重要的文化寶藏。

　　本書基于啓功漢字字體學理論、王寧漢字構形學理論以及李運富漢字學三平面理論，充分吸取前人相關研究成果，將所選316方魏晋—隋唐墓誌材料建成16萬字的文本語料庫，從中歸納出4000多個字位主形，按照字位頻率降序排列，提取出高頻前1001字作爲魏晋—隋唐墓誌常用楷字，建立"誌楷千字"字料庫。在此基礎上，主要從形體、結構和職用三個維度，對魏晋—隋唐墓誌常用楷字的屬性進行描寫和闡釋。章節框架和基本內容如下：

　　第一章爲"緒論"。介紹選題緣由，對前人相關研究進行述評，説明研究目標、研究重點和難點以及研究意義。

　　第二章爲"墓誌常用楷字的整理程序與研究方法"。梳理墓誌源流及文體特點，介紹魏晋—隋唐墓誌楷書字料的選取，墓誌文本的文字整理程序，以及墓誌常用楷字"形構用"屬性的研究方法。

　　第三章爲"墓誌常用楷字形體分析"。介紹楷書發展脉絡與墓誌文本漢字形體的關係，分析墓誌常用楷字的筆形狀况、墓誌常用楷字筆形層面的區別特徵，以及墓誌常用楷字的書寫規則與自然美化現象。

　　第四章爲"墓誌常用楷字結構分析"。梳理部件、部首等漢字理論及其在漢字結構分析方面的適應性，説明墓誌常用楷字《説文》歸部的標注方法，進行墓誌常用楷字之《説文》歸部分析。

　　第五章爲"墓誌常用楷字職用個案分析"。簡要梳理漢字職用理論的發展，説明魏晋—隋唐墓誌楷書文本漢字職用分析的操作方法，選取墓誌常用楷字最高頻的前10個字頭爲例進行職用個案分析。

第六章爲"墓誌常用楷字職用群案分析"。主要從語符用字的角度重點考察記錄同一語詞的用字情況，具體包括同詞異構、同源通用、同（近）音借用、異寫字升格爲不同字位、異構字分記異詞、增換偏旁類化字、相關字部分功能并合、異字同形、形近訛混等。

第七章爲"墓誌常用楷字'形構用'綜合分析"。首先，分析魏晋—隋唐墓誌常用楷字之高頻成因；其次，從墓誌文本用字考察雙音合成、成語使用等詞彙發展情況；再次，基于墓誌常用楷字中武周新字的"形構用"屬性，分析漢字的自然發展規律和漢字規範應注意的問題；最後，根據墓誌楷字"形構用"屬性進行墓誌文本文字的校勘工作，提出墓誌釋文應注意的事項。

第八章爲"餘論"。對魏晋—隋唐墓誌常用楷字"形構用"屬性進行討論和闡釋，并對後續研究進行展望。

附錄共包括四個部分：一、魏晋—隋唐楷書墓誌基本信息表；二、魏晋—隋唐墓誌常用楷字表（字頻降序）；三、魏晋—隋唐墓誌常用楷字形體樣表；四、魏晋—隋唐楷書墓誌 316 方釋文（字位認同）。

魏晋—隋唐墓誌常用楷字上承古代漢字，又是現代漢字的直接淵源，是"溝通古今"的重要一環。發掘相同載體——墓誌、同一體制——楷書的常用漢字在形體、結構及職用三個平面上的屬性特徵，展現魏晋—隋唐時期先人墓誌書面語言生活的基本面貌，可爲當代漢字規範、字典辭書編纂、漢字與書法教學等應用領域提供參考。

作爲具有民族圖騰性質的人文符號，表意漢字自本土起源而通行至今，未曾中斷使用，實乃中華文化之基石。1906 年，章太炎深度關注民族精神的振興和社會文化的變革，疾呼"用國粹激勵種姓，增進愛國的熱忱"，其所謂"國粹"即主要指中國特有的文字及其記錄的歷史和典章制度。1936 年，陳寅恪敬佩沈兼士對"鬼"字原始意義的精審考辨，論斷"凡解釋一字，即是作一部文化史"。要之，漢字的保存、整理、描寫和闡釋，與民族文化建設息息相關。

在建設"文化自信"、增進"文明互鑒"的時代背景下，本書聚焦魏晋—隋唐墓誌常用楷字，借助語料庫、字料庫等數字手段，描寫個體與群體漢字的形體、結構和職用等基本屬性，并從文字、文本、文獻、文學、文化等視角進行多方位闡釋，希望能有助于人們更好地理解和維護中華漢字，從而更好地繼承和弘揚中華文化。

目　　録

第一章　緒論 ……………………………………………………… 1

　一、選題緣由與題解 …………………………………………… 1

　二、相關研究述評 ……………………………………………… 2

　三、研究目標 …………………………………………………… 5

　四、研究重點與難點 …………………………………………… 6

　五、研究意義 …………………………………………………… 7

第二章　墓誌常用楷字的整理程序與研究方法 ………………… 9

　一、墓誌源流概説 ……………………………………………… 9

　二、魏晉—隋唐墓誌楷書字料的選取 ………………………… 16

　三、墓誌文本的文字整理 ……………………………………… 20

　四、墓誌常用楷字"形構用"屬性的研究方法 ……………… 27

第三章　墓誌常用楷字形體分析 ………………………………… 29

　一、楷書發展與墓誌文本漢字形體 …………………………… 29

　二、墓誌常用楷字的筆形狀况 ………………………………… 31

　三、墓誌常用楷字筆形層面的區別特征 ……………………… 37

　四、墓誌常用楷字的書寫規則與自然美化 …………………… 41

第四章　墓誌常用楷字結構分析 ………………………………… 47

　一、部件、部首與漢字結構分析 ……………………………… 47

　二、墓誌常用楷字《説文》歸部標注 ………………………… 48

　三、墓誌常用楷字之《説文》歸部分析 ……………………… 50

第五章　墓誌常用楷字職用個案分析 …………………………… 55

　一、職用理論與墓誌文本漢字職用分析 ……………………… 55

　二、墓誌文本頻次前 10 楷字職用個案分析 ………………… 58

第六章　墓誌常用楷字職用群案分析 ················· 83
　　一、同詞異構 ······································· 84
　　二、同源通用 ······································· 90
　　三、同（近）音借用 ······························· 93
　　四、異寫字升格爲不同字位 ························· 100
　　五、異構字分記異詞 ······························· 104
　　六、增換偏旁類化字 ······························· 105
　　七、相關字部分功能并合 ··························· 107
　　八、異字同形 ····································· 114
　　九、形近訛混 ····································· 117

第七章　墓誌常用楷字"形構用"綜合分析 ············· 118
　　一、魏晋—隋唐墓誌常用楷字之高頻成因 ············· 118
　　二、從墓誌文本用字看漢語詞彙的發展 ··············· 123
　　三、墓誌常用楷字"形構用"屬性與漢字規範 ········· 127
　　四、墓誌楷字"形構用"屬性與文本校勘 ············· 129

第八章　餘論 ······································· 146
　　一、魏晋—隋唐墓誌常用楷字三平面屬性討論 ········· 146
　　二、後續研究展望 ································· 155

附錄 ··· 158
　　附錄一　魏晋—隋唐楷書墓誌基本信息表 ············· 158
　　附錄二　魏晋—隋唐墓誌常用楷字表（字頻降序） ····· 171
　　附錄三　魏晋—隋唐墓誌常用楷字形體樣表 ··········· 173
　　附錄四　魏晋—隋唐楷書墓誌 316 方釋文（字位認同） ··· 179

參考文獻 ··· 401

後記 ··· 406

第一章　緒　論

一、選題緣由與題解

漢字在漫長的歷史演變過程中，字體紛繁，載體多樣，動態實現形式幾經變化。從縱向分期看，漢字可以分爲古代漢字、近代漢字和現代漢字。楷書是近代漢字的主體，通行時間最長。墓誌是保真度較高的文本載體，興起于東漢，南北朝時走向鼎盛，現存墓誌實物在數量上以隋唐時期爲最多。魏晋—隋唐時期，刻版印刷尚未流行，書寫還是文字實現和傳播的主要方式。魏晋時期，楷書初步形成；南北朝時期，楷字尚缺乏規範，形體紛繁複雜；隋唐時期楷書趨向成熟，有了官方的正字法。有鑒于此，我們選取魏晋—隋唐墓誌常用楷書漢字（以下簡稱"常用楷字"）作爲研究對象，揭示其形體、結構和職用屬性特點，以期集中考察漢字發展演變的現象和規律。

魏晋—隋唐屬中國歷史的中古時期，大概跨越七百年時間，是本書研究對象的所處時段。通過表 1.1 可大致了解該時段的歷史變遷。[①]

<p align="center">表 1.1　魏晋—隋唐朝代大事表</p>

朝代	約占年數	世紀（約計）	實際年代	大事記
魏晋	200 年	3～5 世紀	220—420 年	五胡之亂（始于 304 年） 晋東遷（317 年）
南北朝、隋	200 年	5～7 世紀	420—618 年	隋統一南北（589 年）
唐	300 年	7～10 世紀	618—907 年	安史之亂（始于 755 年） 黄巢造反（始于 878 年）

"墓誌"是本書研究對象實物文字的主要載體。"楷書"是本書研究

① 胡繩：《二千年間》，北京：中華書局，2005 年，第 7 頁。

對象墓誌文本漢字的體態風格。歷代“常用字”具有一定的相對性，本書的“常用楷字”是一個操作概念，我們依據周有光提出的“漢字效用遞減率”，對墓誌楷書最高頻的 1000 字作聚焦考察，從而使研究對象更爲集中。“形構用”是考察魏晋—隋唐墓誌常用楷字屬性的三個維度，即形體、結構和職用。故本書名曰“魏晋—隋唐墓誌常用楷字‘形構用’研究”。

二、相關研究述評

魏晋—隋唐墓誌常用楷字屬于近代漢字的重要組成部分，前人對此期楷書及速寫字體行草書的相關研究，可謂成果豐碩。[1]主要包括四大方面：

（一）楷書及行草書字體風格形成的研究

啓功、裘錫圭、秦永龍等先後探討過楷書及行草書字體風格的萌芽、形成，包括筆形、結構等方面，以及楷書與行草書的相互影響等。

（二）漢字構形系統的斷代研究

王寧吸收借鑒辯證唯物主義的哲學系統論和結構主義語言學内在系統的思想，創建了漢字構形學，以字形爲中心，在個體考證的基礎上探討其總體規律。從 20 世紀 90 年代開始，她指導多位碩士、博士研究生遵從統一的理念和操作程式，對古今漢字進行了構形斷代考察，取得豐碩成果，主要表現爲“漢字構形史叢書”系列著作。其中，涉及魏晋—隋唐時期漢字構形的有劉延玲《魏晋行書構形研究》、齊元濤《隋唐五代碑誌楷書構形系統研究》等。

（三）文本及字書楷字的形體、結構與職用綜合研究

按照存在形式，漢字可分爲文本文字和字書文字。魏晋—隋唐時期楷書文本文字和字書文字之間互有影響，相應帶來漢字整理和規範的許多課題。關于墓誌文本文字的研究，有趙超、毛遠明等關于碑刻文獻的概論性著作；有趙萬里、毛漢光等的碑刻著録、集釋和文字彙編等整理

① 有關近代漢字的研究狀況，參徐秀兵：《近代漢字的形體演化機制及應用研究》第二章《近代漢字研究述評》，北京：知識産權出版社，2015 年，第 20-40 頁。

成果，嘉惠學林、功不可没；還有毛遠明、臧克和、歐昌俊等對墓誌文字的專題研究，如楷書構件的類化、變異、區别特徵及異體字狀況等。

對魏晉—隋唐時期字書的研究包括專書研究、對比研究、字書輯佚和字書疑難字考釋整理等方面。朱葆華、王平等對我國第一部楷書字典《玉篇》進行了研究。由明智、吕浩等對《篆隸萬象名義》進行了專門研究。趙超、劉中富等對唐顔元孫撰《干禄字書》作了專門研究。張金泉和蔡忠霖分别對敦煌新發現的唐代字書《時要字樣》《正名要録》進行了整理與研究。臧克和《〈玉篇〉的層次——基于"〈説文〉〈玉篇〉〈萬象名義〉聯合檢索系統"調查比較之一》等屬于字書對比研究的代表。在字書的輯佚研究方面，如林源鈎稽北朝代表性辭書《字統》的佚文，介紹其在文字學、古籍整理研究等方面的重要價值。楊寶忠、鄭賢章等對中古以來字書貯存的楷書疑難字進行考釋，揭示大型字書疑難字的來源、探討疑難字形成的原因、歸納疑難字考辨的方法、總結漢字變易的一般規律等。

（四）楷書漢字規範和正、俗字研究

文字規範常由字書來體現，部分字書（如《干禄字書》等）甚至明確標識出字樣的使用場合和正俗地位。20 世紀 50 年代末，蔣禮鴻提倡加强對"俗字"的研究。80 年代以後，字書及文本俗字成爲漢字研究的新亮點。張涌泉、陳五雲、曾良、郝茂等將俗字作爲考察對象，產生了大量研究成果。唐代興起的字樣學（又稱"正字學"）主要内容是漢字整理和規範。曾榮汾、張金泉、範可育等集中考察正俗字、字樣學等問題，對于當代漢字整理和規範仍具參考價值。

墓誌石刻是魏晉—隋唐楷書漢字的重要載體。自宋迄清，隨着金石學的興起和發展，墓誌石刻文字研究亦取得豐碩成果。在碑刻文字的搜集、整理方面，有清一代涌現出王昶《金石萃編》、顧藹吉《隸辨》、翟雲升《隸篇》、趙之謙《六朝碑别字》等著作。20 世紀初面世的葉昌熾《語石》、馬衡《凡將齋金石叢稿》等論著，堪稱金石文獻研究的扛鼎之作。當代學者對于墓誌等石刻文獻的語言文字及歷史文化價值更爲重視，相關知識的梳理更爲詳備。趙力光介紹了清代以來墓誌的出土情况，特别是民國于右任"鴛鴦七誌齋"、張鈁"千唐誌齋"、李根源"曲石精廬"等對墓誌文獻的收藏情况，幷按照地域和時代對新中國成立以

來考古發掘的出土墓誌進行介紹。[①]趙超指出，歷代墓誌材料的價值較之殷墟甲骨文、敦煌藏經洞文書卷子、戰國秦漢簡牘毫不遜色，并佔計 20 世紀的一百年間，出土墓誌文本總字數可達近千萬字，實爲歷史文化之寶庫，而南北朝隋唐墓誌爲研究焦點。[②]

隨着現代考古學的興起，以及中國語言文字學從傳統"小學"中獨立出來，尤其是漢字學體系的日益成熟，學界對魏晉—隋唐墓誌的著錄、考釋等工作逐漸形成規模。自漢代到民國各個時段、多個地域（如河南洛陽、安陽，陝西西安、咸陽，江蘇南京、揚州等）的出土墓誌，均引起學者的關注。墓誌文獻的整理程序趨于理論自覺，圖版、錄文逐步形成範式，代表性著作有趙萬里《漢魏南北朝墓誌集釋》、文物出版社編《新中國出土墓誌》、毛遠明《漢魏六朝碑刻校注》、王立軍《漢碑文字通釋》等。魏晉—隋唐墓誌屬于石刻文物文字材料的大宗，然而從純文字學角度進行專門研究尚有巨大空間，有學者指出"六朝石刻具有多方面的研究價值，目前其史學方面的研究十分活躍，而語言文字和文獻方面的研究則相對薄弱"。[③]

在數字化時代，以語料庫、字料庫等技術爲支撐的墓誌文獻資料庫的建構方興未艾。王寧《數字化時代的碑刻與碑刻學研究》指出："運用現代信息手段貯存、整理、研究碑刻，是現代碑刻學發展的趨勢。"[④]北師大民俗典籍文字研究中心成立初期，即以近代碑刻整理爲題申報課題，并于 2007 年開發第一版"歷代碑刻數字化研究平臺"。[⑤]2019 年國家語委重大項目成果"漢字全息資源應用系統"等，收錄可以檢索并準確定位的墓誌漢字，展示漢字"形音義用碼"五大屬性。毛遠明亦借助碑刻數據庫整理漢魏六朝石刻異體字，并編撰《漢魏六朝異體字字典》。朱智武《近 10 年來魏晉南北朝墓誌研究進展與動向分析》指出，墓

① 趙力光：《中國古代碑刻研究現狀綜述》，《碑林集刊》2005 年卷。

② 趙超：《悠悠百年，出土墓誌知多少——二十世紀有關漢唐墓誌的重要發現》，《文史知識》1999 年第 12 期。

③ 梁春勝：《六朝石刻叢考·前言》，《六朝石刻叢考》，北京：中華書局，2021 年。

④ 王寧：《數字化時代的碑刻與碑刻學研究》，《陝西師範大學學報（哲學社會科學版）》2017 年第 2 期。

⑤ 參王寧《漢碑文字通釋·序言》，見王立軍：《漢碑文字通釋》，北京：中華書局，2020 年；胡佳佳等：《歷代碑刻數字化研究平臺的構建》，《數字人文》2021 年第 3 期。

誌文獻的數字化建設是未來研究的新動向。[①]碑刻文字的研究手段呈現自動化、智能化的趨勢。有學者利用計算機 OCR 技術，基于卷積神經網絡進行碑刻拓片文字識別，碑刻楷字的識別正確率高達 90%，預期能大大提高拓片字形識讀和整理的速度與品質，從而推動碑刻研究的深入開展。[②]

三、研究目標

本書將魏晋—隋唐墓誌常用楷字作爲研究對象，對其形體、結構和職用屬性進行描寫，進而闡釋其三維屬性之特點與成因，爲當前漢字整理、規範等領域提供借鑒。具體研究目標如下：

（一）墓誌常用楷字的形體狀况

筆形是分析漢字書寫屬性的基本着眼點。我們參照王寧《漢字構形學導論》等論著提出的考察漢字書寫狀况的重要參數，分析墓誌常用楷字的筆形特征、筆畫數量和異寫現象等，提煉常用楷字所蘊含的書寫規則和自然美化規律。

（二）墓誌常用楷字的構形狀况

構形與漢字釋讀密切相關。漢字是表意文字，堅持"形義統一"的構形原則，而構件是漢字識別的樞紐，也是構形分析的重要抓手。我們將考察墓誌常用楷字的構件數量、構件功能和構形理據，着重描寫并統計高頻構件的異寫形式、異寫數量等，分析常用楷字中高頻構件的效用。

（三）墓誌常用楷字的職用狀况

墓誌常用楷字的職用主要包括單字的本用、兼用及借用現象。本用，是漢字記錄表達義值與形體構意有密切聯繫的詞項，如北魏元萇墓誌"清明照日，威猛凝神"中"日"字記錄名詞"太陽"。兼用，是漢

① 朱智武：《近 10 年來魏晋南北朝墓誌研究進展與動向分析》，《南京曉莊學院學報》2018 年第 3 期。

② 柯永紅：《基于卷積神經網絡的碑刻拓片楷體文字自動識別》，《民俗典籍文字研究》2018 年第 2 期。

字記録與本用義值有某種聯繫的引申或派生詞項，如北魏元孟輝墓誌“十一月辛未朔十五日乙酉窆於東垣之陵”中“日”字記録“日期”“日子”義。借用，是將字形當作語音符號去記録與該字形體無關但音同音近的詞語或音節，如唐杜方夫人刘白郭等三氏墓誌“嫡孫思禮昆季等，早喪父母，少虧庭訓，朝夕號泣，相念孤遺”中“嫡”字記録詞語{適}，即屬借用。《章太炎説文解字授課筆記》（以下簡稱《筆記》）“嫡”條錢一：“孎也。嫡，孎皆謹也。嫡从帝聲，故訓謹，與諦義略同（謹則審諦矣）。嫡庶＝適庶。”可爲佐證。

我們既進行單字職用的描寫，又對相關諸字進行類聚分析。人名、地名、職官等專名用字所記録的語詞因構詞理據較複雜，暫不作爲職用考察的重點。具體而言，首先考察墓誌常用楷字每個單字的記録單位，判斷是單音詞、雙音節連綿詞的音節，還是雙音節合成詞的語素等，繼而描寫其記録職能。

（四）墓誌常用楷字“形構用”綜合分析與闡釋

對魏晉—隋唐墓誌常用楷字從形體、結構和職用三個維度進行綜合分析，對有關語言文字現象做出定性和定量結論，如對曇花一現的武周新字等漢字現象進行多維闡釋等。

四、研究重點與難點

魏晉—隋唐墓誌常用楷字的職用狀況是本書的研究重點。首先，我們對所選墓誌文本漢字進行字樣、字位和字種等層面的認同和別異，從同一字位衆多異寫字樣中提取字位主形，作爲標領字，之後進行字頻統計，按字頻降序排列，選取最高頻的 1000 字，形成魏晉—隋唐墓誌常用楷字的字集。其次，在形體和結構分析的基礎上進行單字職用狀況考察。其間，我們參考齊元濤《隋唐五代碑誌楷書構形系統研究》附録《隋唐五代碑誌楷書構形分析總表》、羅維明《中古墓誌詞語研究》等相關研究，分析魏晉—隋唐墓誌常用楷字的職用狀況。

部分單字構字理據不明，或者構意存在歧説，如何客觀描寫此類單字在具體文本中的職用屬性，是本書的難點。面對構意歧解，我們儘量

擇善而從，參考《説文》及古文字學界的權威説解，確定單字的構字理據。對于構形理據不明的字，其本用一時無法落實，則借鑒清人段玉裁主張的"造字之本義"與"用字之本義"（相當于陸宗達所説的"造意"與"實義"）之不同，將"用字之本義"（即較早的"實義"）作爲起點，判斷墓誌文本漢字的具體職用狀況。

判斷具體墓誌文本語境中某單字的職用狀況，往往涉及詞義引申和詞彙派生關係；分析文字假借亦需判斷語音、語義關係。對此，我們將參考相關字書、韻書及前人字詞考釋成果，如乾嘉學者溝通字詞關係的《説文解字注》《説文通訓定聲》等著述。

五、研究意義

從依附于經學的傳統"小學"，到"中國語言文字學"的獨立，再到漢字學内部分支學科的建立，漢字漢語研究不斷深入。王寧吸收啓功字體理論，創建了漢字字體學。齊元濤將漢字構形研究從系統構成研究導向了系統生成研究。隨着漢字材料的陸續發布、漢字理論的縱深發展，關于漢字史、漢字理論和漢字應用領域尚有很多問題需要開掘。例如，漢字學研究長期忽略漢字職用，講漢字發展史一般只講形體、結構的演變，漢字職用演變的研究十分薄弱。李運富指出漢字具有形體、結構、職用三方面屬性，并逐步創建和發展了"漢字學三平面理論"（其中"漢字職用學"是"三平面"的重點），使漢字發展史、漢字理論的研究框架更爲健全。

加强特殊時期、特殊材料用字的研究是漢字職用研究的一大趨勢。墓誌文本具有重要的語料價值，其時代地域明確，保持語言原貌，大都可視爲"同時資料"。[①]魏晋—隋唐時期墓誌文字材料載體統一，諸如魏晋南北朝的漢字形體歧異現象、武周時期的特殊用字、唐代正字法對使用文字的影響等，都是大有可爲的研究領域。對于魏晋—隋唐時期墓誌文字材料，前人較多重視疑難字、俗字的考釋，對于常用字缺乏深入全面的考察。而歷代常用字正是社會效用最高的一批字，在形體和職用方面

① 太田辰夫：《中國語歷史文法·跋》，北京：北京大學出版社，2003年，第374頁。

具有穩定性和活躍性辯證統一的特點。魏晋—隋唐又是楷書逐步形成、發展和成熟的時期，對此期墓誌常用楷字進行三個平面屬性的考察，突出重點，可收以簡馭繁之效。

本書對于完善漢字史研究和建構漢字學理論具有重要的理論價值。魏晋—隋唐時期的楷書漢字屬于近代漢字的範疇，上承古代漢字，又是現代漢字的直接淵源，是"溝通古今"的重要一環。發掘相同載體——墓誌、同一體制——楷書的常用漢字在形體、結構及職用三個平面上的屬性特徵，將展現魏晋—隋唐時期先人墓誌書面語言生活的基本面貌，借此可完善"漢字學三平面理論"的學術體系。

本研究在當代漢字規範、字典辭書編纂和常用漢字教學等領域具有重要的應用價值。考察魏晋—隋唐墓誌常用楷書漢字在"形構用"三個平面的屬性狀況，可爲當代漢字規範提供借鑒；墓誌常用楷字的職用文例，可爲字典編纂領域提供單字義項的可靠書證；墓誌常用楷字的三維屬性特征，是考察其"過去今生"的第一手資料，作爲寶貴的語言文字資源，可活化運用于當今漢字漢語教育領域。

第二章　墓誌常用楷字的整理程序與研究方法

一、墓誌源流概説

墓誌是從古代喪葬禮俗衍生出的一種特殊應用文體。清人葉昌熾《語石》、當代趙超《漢魏南北朝墓誌彙編・前言》《中國古代石刻概論》、徐自强《古代石刻通論》、毛遠明《碑刻文獻學通論》等對于墓誌的起源、形制、文體及内容等多有論及。[①]以下結合前賢論述及新見材料，對墓誌源流作簡要梳理。

墓誌通常指埋葬于墓室中的誌墓文本。從實物載體看，墓誌有木、石、磚等不同材質，而以石質居多。從形制方面看，成熟的墓誌往往兩石相合，即盝頂式誌蓋加上方形誌石組成一盒，平放于墓棺之前（見圖 2.1）。

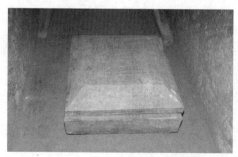

圖 2.1　唐上官婉兒墓誌

石刻文獻源遠流長，因其材質的耐久性及有關禮儀制度的規定，石刻早已成爲漢字文本的重要載體。今日出土實物漢字材料中，石刻漢字

① 見毛遠明：《碑刻文獻學通論》第三章《碑刻文獻的内容》第二節《哀誄紀念碑刻》，北京：中華書局，2009 年，第 191-207 頁。

始見于戰國中山（見圖 2.2）。① 有學者研究指出，石鼓文的時代最可能屬于春秋晚期早段。②

墓碑、墓誌和墓表等石刻文獻具有記事、標識的社會功能，蓋發源于銘旌（見圖 2.3）。《周禮·春官·司常》："大喪，共銘旌。" 啓功説："武威發現許多的漢墓，包括西漢至東漢晚期的。其中發現許多銘旌。……銘旌是在靈前舉揚的，性質極其鄭重，因之要用古體或'雅體'的字。"③ 唐李白詩《上留田》："昔之弟死兄不葬，他人于此舉銘旌。"墓誌源于銘旌，亦可從詞彙系統得到佐證。北魏元秀墓誌（523）："泉扃一夜，千祀不晨，陵谷儻移，埏隧更遷，故銘石幽壤，飾旌遺塵。"唐鄭善妃墓誌（617）："痛慈顏之永遠，泣淵泉之幽邃，慮桑海之遷移，書玄石以旌記。"上引誌文中銘、旌二字均爲魏晉—隋唐墓誌常用楷字，檢索魏晉—隋唐 316 方楷書墓誌（見附錄一）文本，可知"銘"字出現 471 次，"旌"字出現 42 次。"銘"常訓爲"記"。游旌與旗幟二物同類，皆有標誌功能，幟、識爲音近義通的同源詞。④ 可見，"銘旌"名實相符，銘、旌二字皆有標記、表徵義。秦漢時刑徒墓葬中刻記死者身份、籍貫、名字的磚瓦，可視爲原始的墓誌。⑤

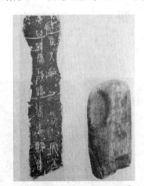
　　圖 2.2　戰國中山石刻⑥

圖 2.3　武威銘旌⑦

① 啓功：《古代字體論稿》，北京：文物出版社，1999 年，第 4 頁。

② 裘錫圭：《文字學概要（修訂本）》，北京：商務印書館，2013 年，第 65 頁。

③ 啓功：《古代字體論稿》，北京：文物出版社，1999 年，第 21 頁。

④ 參陸宗達、王寧："'職''志'同源説"，載《訓詁與訓詁學》，太原：山西教育出版社，1994 年，第 228-231 頁。

⑤ 裘錫圭：《文字學概要（修訂本）》，北京：商務印書館，2013 年，第 81 頁。

⑥ 采自啓功：《古代字體論稿》附圖 1，北京：文物出版社，1999 年，第 118 頁。

⑦ 采自啓功：《古代字體論稿》圖版 50，北京：文物出版社，1999 年，第 77 頁。

　　從文本内容看，墓誌與墓碑皆以哀誄紀念性質爲主，差異不大。[①]
墓碑肇自先秦宫廷，其材質或石或木，并非石刻一種。秦代碑稱“刻
石”，後代凡刻石皆可稱“碑”。《説文·石部》：“碑，竪石也。”段玉裁
注：“《聘禮》鄭注曰：‘宫必有碑，所以識日景、引陰陽也。凡碑引物
者，宗廟則麗牲焉。其材，宫廟以石，窆用木。’《檀弓》：‘公室視豐
碑，三家視桓楹。’注曰：‘豐碑，斮大木爲之。形如石碑。’……非石
而亦曰碑，假借之偁也。秦人但曰刻石，不曰碑。後此凡刻石皆曰碑
矣。《始皇本紀》：‘上鄒嶧山立石。上泰山立石。’下皆云刻所立石。其
書法之詳也。凡刻石必先立石。故知竪石者，碑之本義。宫廟識日影
者是。”由“宫廟識日影”可推知，碑從形制起源上就有標識之功用。

　　自東漢章帝始，立石刻碑的風氣逐漸興盛。[②]墓碑興盛于東漢，與
當時厚葬習俗密不可分，而厚葬之風又導源于儒家對孝道思想的宣揚。
《論語·學而》：“慎終追遠，民德歸厚矣。”《禮記·檀弓上》：“古也，墓
而不墳。”周代以後，“始築墳墓，或種上樹，以爲墓的標誌。……漢代
至南北朝的時間，是中國古代石刻中墓誌這一大類型的產生和形成階
段”。[③]從魏晋南北朝開始，有的墓主既有墓碑，又有墓誌。以血統爲綱的
宗法社會，極爲重視喪葬禮儀，墓誌文本體現了對墓主生前身後之終極
關懷，如唐代杜氏墓誌文曰“志存追遠，傳百代之芳儀；情切慎終，勒
千秋之貞紀”，體現出墓誌“慎終追遠”的社會功能。

　　葉昌熾《語石》是石刻文獻研究的集大成之作。[④]該書列舉《宋
書·禮志》所記建安十年魏武帝以天下凋敝而禁立碑，以及晋武帝咸寧
四年詔文“碑表私美，興長虛偽，莫大於此，一禁斷之”等史實，説明
“魏晋兩朝屢申立碑之禁”。繼而指出，實際上“大臣長吏，人皆私立”，
由《晋書·孫綽傳》“於時文士，綽爲其冠。温、王、郗、庾諸公之薨，
必須綽爲碑文，然後刻石”，“可見當時法網雖嚴，未嘗禁絶”，而“南

① 參毛遠明：《碑刻文獻學通論》，北京：中華書局，2009 年，第 200-201 頁。

② 启功：《古代字體論稿》，北京：文物出版社，1999 年，第 30 頁。

③ 趙超：《墓誌溯源》，《文史》1983 年第 21 輯。

④ 启功曰：“若葉鞠裳先生撰《語石》，自石刻之淵源、形制、文體、書風，以至論文、考史、佚
事、餘聞，莫不爬羅搜剔，細大無遺。樂石之學，至此可謂鑿破鴻蒙，兼收并孕者矣。”參启功：《論
書絶句（注釋本）》，北京：生活·讀書·新知三聯書店，2002 年，第 82 頁。

朝禁碑甚嚴,尚多私立"。^①葉氏還説"世傳墓誌始於顏延年,晋以前無有也",復引《廣博物志》據《吴志》所載張承爲凌統作銘誄、西漢南宫寢殿内《醇儒王史威長銘》,以爲此乃墓誌"椎輪之始",又説《王史威長銘》八句三十二字,僅志姓名而已,張承作誄,未必刻之石刻,其所見晋代刻石,如《侍中賈君闕》等皆施之墓門,《劉韜》《房宣》兩誌,僅書歷官、諱字、年月、世系,非如唐人之鋪叙功伐,文詞詳贍,故論定"雖謂晋無墓誌可也"。^②

關于墓誌的起源、發展和墓誌文體的形成時間,羅維明説:"墓誌在漢時業已産生,而東漢蔡邕是第一個大量撰寫碑銘的名家,其作甚夥,名篇有《陳太丘碑文》《汝南周勰碑》等。……南朝蕭統所編《文選》正式將墓誌列爲一類文體,并與'碑銘'分開。這是墓誌在古文獻中首次登上大雅之堂。"^③孟國棟認爲:"作爲實物的墓誌起源于東漢中後期,刻于元嘉元年(151)的《繆宇墓誌》可以看作墓誌起源的標誌。由唐人的記載和繆襲、傅玄等人的創作情況可以看出,符合文體意義上的墓誌文在魏晋之際已然出現。"^④梁春勝指出,現在可見最早的以"墓誌"爲題名的是南朝宋永初二年(421)的謝琰墓誌,北魏則以太和廿三年(499)的魏諮議元弼墓誌爲最早。^⑤而關于墓誌的發展階段,魏正瑾、白寧在《新中國出土墓誌·南京卷》前言中説:"墓誌的形制及誌文的體例的歷史演變是一個漫長的過程,大致可分爲五個階段:第一期的兩漢時期爲濫觴階段,第二期的魏晋南北朝時期爲形成階段,第三期的唐宋時期爲發展階段,明代爲成熟階段,清代以後爲衰落階段。"^⑥

"誌以誌諸陰,表以表諸陽",墓誌和墓表在形制上既有聯繫又有所區别。明吴訥《文章辨體序説》:"凡碑碣表於外者,文則稍詳;誌銘埋於壙者,文則嚴謹。其書法,則惟書其學行大節;小善寸長,則皆弗録。"^⑦

① 葉昌熾著,姚文昌點校:《語石》,杭州:浙江大學出版社,2018年,第3-5頁。南朝梁周興嗣編撰的《千字文》有"勒碑刻銘"之句,亦可窺見中古時期包括墓誌在内的碑刻在民間風氣之盛。

② 葉昌熾著,姚文昌點校:《語石》,杭州:浙江大學出版社,2018年,第4頁。

③ 羅維明:《中古墓誌詞語研究》,廣州:暨南大學出版社,2003年,第4頁。

④ 孟國棟:《墓誌的起源與墓誌文體的成立》,《浙江大學學報(人文社會科學版)》2013年5期。

⑤ 梁春勝:《六朝石刻叢考》,北京:中華書局,2021年,第1109頁。

⑥ 魏正瑾、白寧:《新中國出土墓誌·南京》前言,北京:文物出版社,2014年,第9-10頁。

⑦ 吴訥:《文章辨體序説》,北京:人民文學出版社,1962年,第53頁。

墓表是小於墓碑的立石，豎在墓前或墓道内，表彰死者，如唐柳宗元《柳河東集》收有《文通先生陸給事墓表》。豎在墓道上的，又稱神道表或神道碑，如北周庾信《庾子山集》收有《周大將軍崔説神道碑》。[①]

　　墓誌文本記録墓主的生前行事，標誌墓葬的地理位置，往往具有重要的史料價值。南朝梁劉勰《文心雕龍・誄碑》："夫屬碑之體，資乎史才。"[②]吳訥《文章辨體序説》："墓誌，則直述世系、歲月、名字、爵里，用防陵谷遷改。"[③]從詞源意義和構字理據看，志、誌二字分別爲記録同源詞的本字和孳乳字。大徐本《説文・心部》："志，意也。从心之聲。"段玉裁《説文解字注》認爲"志"是大徐本《説文》所增補，并解釋許慎不録該字之由：

　　　　按此篆小徐本無。大徐以"意"下曰"志也"補此爲十九文之一。原作"从心之聲"，今又增二字。依大徐次於此。"志"所以不録者，《周禮・保章氏》注云："志，古文識。蓋古文有志無識，小篆乃有識字。"《保章》注曰："志，古文識。識，記也。"《哀公問》注曰："志讀爲識。識，知也。"今之識字，志韵與職韵分二解，而古不分二音。則二解義亦相通。古文作志。則志者，記也，知也。惠定宇曰："《論語》'賢者識其大者'蔡邕石經作志。'多見而識之'《白虎通》作志。"《左傳》曰："以志吾過。"又曰："且曰志之。"又曰："歲聘以志業。"又曰："吾志其目也。"《尚書》："若射之有志。"《士喪禮》"志矢"注云："志猶擬也。"今人分志向一字，識記一字，知識一字。古衹有一字一音。又旗幟亦即用識字，則亦可用志字。《詩序》曰："詩者，志之所之也。在心爲志，發言爲詩。"志之所之不能無言，故識从言。《哀公問》注云："志讀爲識者，漢時志識已殊字也。"許《心部》無志者，蓋以其即古文識而識下失載也。

　　① 何九盈、王寧、董琨主編：《辭源》第 3 版，北京：商務印書館，2015 年，第 866 頁。詳參清趙翼《陔餘叢考》三二碑表、碑表志銘之別。

　　② 劉勰著，范文瀾注：《文心雕龍註》，北京：人民文學出版社，1958 年，第 214 頁。

　　③ 吳訥：《文章辨體序説》，北京：人民文學出版社，1962 年，第 53 頁。

章太炎同意段玉裁"古文有志無識"之説。《筆記》"志"條錢一："(志)，意也，即識之古文，後人作誌。"實際上，志與擁有共同示源聲符"哉"的職、識等字皆有記録、標記的核心義素。[①]

墓誌或被稱爲行狀、壯迹記、行迹記、傳等，意在表明其内容的真實性。但在推崇儒孝的宗法社會，誌文撰作者往往對墓主襃贊有加，所撰墓主行迹有時言過其實。啓功跋北魏元詮墓誌曰：

> 誌文記詮行誼官爵，與《魏書》《北史》悉合，而更詳備，史筆自有剪裁也。史稱詮爲涼州刺史時，"在州貪穢，政以賄成"。而誌稱其爲定州刺史，"歲屬災饉，王乃開倉廩，捨秩粟數百万斛，以餉飢民"。誌墓之文，以諛爲主。抑其果能遷善，而從其長耶？[②]

篇幅較長的墓誌文本一般包括題名、序詞、銘詞三個主要部分。劉勰《文心雕龍·誄碑》："其序則'傳'，其文則'銘'。"[③]所謂"序"即"誌"，一般駢散相間，叙述墓主之身世；所謂"文"即"銘"，一般爲韻文，贊頌墓主之功德。墓誌因文末多有韻語銘文，故又稱墓志銘。就目前所見材料而言，大明八年（464）劉懷民墓誌題名始見"墓誌銘"之稱。

從音節韻律看，墓誌銘文深受《詩經》及歷代悼亡詩的影響，多四言韻語。[④]墓誌銘文亦不拘四言一格，還有三言、騷體、雜言等多種形式。如徐義墓志（299）銘文屬于四字格韻文，唐崔茂宗墓誌（741）銘文爲三字格，唐張鋭墓誌（774）則是四字格+兮+三四字的騷體風格，唐王景秀墓誌（775）則爲綜合多種格式的雜言組合。

悼亡哀誄的社會功能決定了墓誌語言風格偏于莊典語體。《禮記·樂記》鄭玄注："宮商角徵羽，單出曰聲，雜比曰音。"沈約《宋書·謝靈

① 參陸宗達、王寧：《"職""志"同源説》，載《訓詁與訓詁學》，太原：山西教育出版社，1994年，第228頁。

② 見啓功：《啓功題跋書畫碑帖選》下册，北京：北京師範大學出版社、文物出版社，2006年，第15頁。

③ 劉勰著，范文瀾注：《文心雕龍註》，北京：人民文學出版社，1958年，第214頁。

④ 郭錫良指出，西周末期銅器的銘文已有韻文的形式，春秋時代韻文漸多。參郭錫良：《漢字知識》，北京：北京出版社，2020年，第46頁。

運傳論》：“夫五色相宜，八音協暢，由乎玄黃律呂，各適物宜。欲使宮羽相變，低昂互節，若前有浮聲，則後須切響。一簡之內，音韻盡殊；兩句之中，輕重悉異。妙達此旨，始可言文。”漢語是重視韻律和諧的語言，單音與複音相間，是漢語句子組構必須遵循的自然規律。劉勰《文心雕龍·章句》：“筆句無常，而字有條數。四字密而不促，六字格而非緩，或變之以三五，蓋應機之權節也。”[①]錢大昕《十駕齋養新錄·四六》：“梁時文筆已多用四字六字矣。”[②]總體而言，墓誌文本語言駢散相間，“四六”句式頗爲習見。

在古代詩文中，對仗和韻律對用字起着某種限定作用。墓誌文本在句式上駢散相間，在句長上力求齊整與錯落之和諧，在韻律上注意平仄徐疾之相宜。唐趙公亮墓誌（885）：“幼攻左氏之書，長擅右軍之筆。”其中左、右乃姓名字號用字，亦在字面形式上追求相對爲文。

墓誌作爲哀誄性的應用文體，在文體成熟之後，文本中習見程式化用語。有唐以降，墓誌文本逐漸增加文學性，長篇巨製的墓誌文或可視爲傳記文學作品。元代陶宗儀《南村輟耕錄》卷九《文章宗旨》：“碑文惟韓公最高，每碑行文，言人人殊，面目、首尾決不再行蹈襲。”[③]所謂“韓公”即唐宋八大家之一的韓愈，其《柳子厚墓志銘》被後世譽爲最杰出的墓誌文。

墓誌文獻是出土碑刻文獻之大宗，具有重要的史料價值。北魏元氏宗族、東晉南朝的瑯琊王氏及謝氏的家族墓誌等，是研究家族歷史、喪葬文化及軍事制度的重要史料。不少前輩學者利用墓誌進行考史實踐。劉波説：“王國維較早注意到新出墓誌，并利用它們開展研究，所撰《唐賢力苾伽公主墓誌跋》《唐吳郡朱府君墓誌跋》《宋趙不滲墓誌跋》等，均爲采用墓誌考證歷史問題的力作。趙萬里繼承這一方法，并推而廣之，大規模開展中古墓誌的整理、考證，成果之豐碩超出其師之上。”[④]啓功《碑帖中的古代文學資料》等論著指出，墓誌文獻（如左棻墓誌、韓愈撰文的墓誌等）對于補足和校勘文學史具有特殊作用；其

① 劉勰著，范文瀾注：《文心雕龍註》，北京：人民文學出版社，1958 年，第 571 頁。

② 錢大昕：《十駕齋養新錄》，南京：江蘇古籍出版社，2000 年，第 362 頁。

③ 陶宗儀：《南村輟耕錄》，北京：中華書局，1959 年，第 108 頁。

④ 劉波：《趙萬里與王國維》，《文津學志》2017 年刊。

《從河南碑刻談古代石刻書法藝術》一文又以碑刻集中出土地河南的碑刻爲例，論述了碑刻負載的多元歷史文化信息。[1]此外，毛遠明《碑刻文獻學通論》、王立軍《漢碑文字通釋·前言》等亦強調碑刻文獻的文史價值。

二、魏晉—隋唐墓誌楷書字料的選取

墓誌總體上屬于碑刻文獻。王立軍認爲，碑刻文獻的最大特點在于“真”，不僅成爲經史二學之“寶”，也成爲包括語言文字學在内的諸多學科的寶貴資料。[2]辨僞乃墓誌文獻整理過程中求“真”的首要工作。1931 年，針对洛陽當地碑估作僞之烈，余嘉錫感慨道：“自近葳士大夫喜藏石刻，東西各國人士亦懸重金購求，於是一碑出土，骨董商輒至作僞以售其欺，以故新出之碑刻，多不可保信。”[3]趙振華亦指出，清末民國在洛陽地區僞造翻刻墓誌的案例屢見不鮮。[4]還有學者説，凡重要的北朝墓誌大多有翻刻本，僅《北京圖書館藏歷代石刻拓本彙編》一書中，就將多件僞刻誤認爲真迹而混雜其中。

對于僞刻或真僞可疑的墓誌，本書一概不取作字料。梁春勝因陳蘊山墓誌文本字形中出現部件“世”的避諱樣式不合六朝碑刻體例，判定其爲僞刻。此前已有學者據之探求墓誌文體的起源：“《陳蘊山墓誌》既已經具備了最基本的誌墓功能，又符合墓誌在形式方面的要求。這是目前爲止所能見到的最早在標題中寫有‘墓誌’的記載，説明真正意義上形名一致的墓誌在三國末年已經出現。”[5]上述考證過程所據墓誌材料并不可靠，其結論的可信度必受影響。再如，墓誌石面上的文字，有時并

① 啓功：《啓功全集》第三卷《論文》，北京：北京師範大學出版社，2010 年，第 98、252 頁。

② 王立軍：《談碑刻文獻的語言文字學價值》，《古漢語研究》2004 年第 4 期。

③ 余嘉錫：《晉辟雍碑考證》，《余嘉錫論學雜著》，北京：中華書局，1979 年，第 134 頁。

④ 趙振華：《近代洛陽復刻墓誌述略》，《洛陽古代銘刻文獻研究》，西安：三秦出版社，2009 年，第 772 頁。

⑤ 孟國棟：《墓誌的起源與墓誌文體的成立》，《浙江大學學報（人文社會科學版）》2013 年第 5 期。

非同時書寫或刊刻，亦不可據爲同時字料。[①]

歷代出土墓誌數量繁夥，據統計現存墓誌實物及拓片不下萬方。辛亥革命元老張鈁在河南洛陽籌建、章太炎題額的"千唐志齋"，珍藏唐及歷代墓誌石刻 1400 餘件，已可窺見我國墓誌文獻庫藏之豐富。本書選取墓誌材料不刻意追求數量，而是在保證樣本足量的基礎上，力求樣本的典型性和代表性，綜合時代跨度、地域分布、文化層級等諸多因素，選取適量、足够、典型的墓誌樣本作爲字料。

原則上，我們力求在魏晋—隋唐時段內每三至五年至少有一方墓誌入選。但現存卒葬時間爲魏晋時期的墓誌總體數量較少，故對魏晋時期的墓誌堅持"儘量選取"原則，字數不足百字、殘泐較重的墓誌亦儘量選取。隋唐時期的墓誌數量甚夥，我們進行總量控制，堅持"寬進嚴出"的原則。對于某方墓誌是否選作字料，制定以下操作細則。

（1）墓誌文本爲長篇巨製，語境充足，則優先入選。如以下入選墓誌，字數都在 600 字以上，最長者爲 3000 字以上（見表 2.1）。

<p style="text-align:center">表 2.1　入選墓誌字數示例</p>

墓誌名稱	卒葬時間	全文字數
元緒墓誌	北魏正始四年（507）	677
于景墓誌	北魏孝昌二年（526）	768
獨孤羅墓誌	隋開皇二十年（600）	802
裴寂墓誌	唐貞觀六年（632）	2151
丘師墓誌	唐貞觀十四年（640）	1219
何弘敬墓誌	唐咸通六年（865）	3337

（2）在堅持保真原則的前提下，若某墓誌文本整體完好，文本局部微有殘泐，不影響總體文意的理解，考慮到年代跨度均勻的原則，亦可入選。如北齊天保四年（553）的崔頠墓誌，后部雖微有殘泐，但不影響文本整體的釋讀，故將其納入字料考察範圍（見圖 2.4）。

① 何學森：《千唐志齋〈陳頤墓誌〉書手書風推析——兼及唐誌的製作過程與誌面格局》，《中國書法》2020 年第 10 期。

圖 2.4　北齊天保四年（553）崔頎墓誌

（3）兼顧墓誌埋葬地域分布的均衡性。如下入選墓誌出土地覆蓋今江蘇、遼寧、河北、河南、陝西、北京、山東、上海、湖北、浙江、內蒙古等地（見表 2.2）。

表 2.2　入選墓誌地域分布示例

墓誌名稱	卒葬時間	埋葬地（今）
謝鯤墓誌	東晉泰寧元年（323）	江蘇省南京市
張略墓誌	北魏皇興二年（468）	遼寧省朝陽市
趙謐墓誌	北魏景明二年（501）	河北省趙縣
元思墓誌	北魏正始四年（507）	河南省洛陽市
宇文瓘墓誌	北周宣政元年（578）	陝西省西安市
韓智墓誌	隋開皇九年（589）	北京市房山區
李蕭墓誌	隋大業八年（612）	山東省鄒平市
李正姬墓誌	唐開成二年（837）	上海市松江區
夏侯氏墓誌	唐開成五年（840）	湖北省襄陽市
王鍊墓誌	唐開成六年（841）	浙江省鄞縣
臧允恭墓志	唐咸通九年（868）	內蒙古自治區烏審旗

（4）歷史上著名官員、學者、文人、書家等作爲中上層文化的代表，由其撰文或書丹的墓誌，文化含量相對豐富，優先入選。如下入選

墓誌涉及的墓主、墓誌撰作者或書寫者中，張九齡、狄仁杰分別是唐代開元、武周時期的名相，顏真卿、徐浩均爲唐代知名學者、書家，韓愈乃古文運動的宣導者、文學史上的"唐宋八大家"之一（見表 2.3）。

<p align="center">表 2.3　中上層文化的墓誌示例</p>

墓誌名稱	卒葬時間	入選緣由
袁公瑜墓誌	唐久視元年（700）	狄仁杰撰文并書丹
王琳墓誌	唐開元廿九年（741）	墓主爲徐嶠妻，顏真卿書丹
張九齡墓誌	唐開元廿九年（741）	誌主爲唐丞相、著名詩人
郭虛己墓誌	唐天寶八年（749）	顏真卿撰文并書丹
崔藏之墓誌	唐天寶十年（751）	徐浩撰文并書丹
苗蕃墓誌	唐元和二年（807）	韓愈撰文
竇牟墓誌	唐長慶二年（822）	韓愈撰文

（5）兼顧墓主上中下三個文化層級的多樣性、男女性別覆蓋的全面性以及墓主享年長短的平衡性，以便于考察各社會階層使用漢字在"形構用"屬性上的特點。[①]

（6）適量選取含武周新字的墓誌，從而考察特定時期、特殊漢字的"形構用"狀況，以及社會文化因素對漢字系統的影響。武則天造新字始于載初元年（689），廢于武后卒年長安四年（704），共計 15 年。[②]諸如天授二年（691）扈小沖墓誌（見圖 2.5）、延載元年（694）房懷亮墓誌等均使用了武周新字。

依據上述細則，我們從《北京圖書館藏中國歷代石刻拓本彙編》《新中國出土墓誌》《故宮博物院藏歷代墓誌彙編》《中國國家博物館館藏文物研究叢書·墓誌卷》《珍稀墓誌百品》等墓誌著録材料中，遴選出 316 方墓誌（包括少量墓表），作爲基礎字料和語料。316 方墓誌按朝代的數目分布爲：魏晉 19 方，南北朝 97 方，隋朝 31 方，唐朝 169 方。我們將 316 方墓誌的基本信息（序號、墓誌名稱、文本字數、誌主卒葬

① 關于上中下三個文化層級的劃分，參鍾敬文：《民俗文化學：梗概與興起》，北京：中華書局，1996 年，第 15-16 頁。

② 齊元濤：《武周新字的構形學考察》，《陝西師範大學學報（哲學社會科學版）》2005 年第 6 期。

圖 2.5　天授二年（691）扈小沖墓誌

時間及地點等）作爲附錄一，以備查檢。墓誌排序依據埋葬時間先後，埋葬時間不明者則以墓主死亡時間爲據。關于墓誌命名和指稱，王素認爲，從學理角度看，墓誌定名應統一用首題。[①]本書主要從文字學視角考察漢字的三維屬性，并非以墓誌文物整理爲研究指向，故行文或附錄中對墓誌的稱説，以叙述方便兼顧信息豐富爲原則，在既尊重首題又避免引述冗長首題的前提下，優先使用簡稱"墓主姓名+墓誌"，對于已婚女士墓誌稱"某氏墓誌"，其首題全稱可從附錄四的墓誌釋文中查得。爲行文簡便起見，本書對有關墓誌的稱説采用"序號-年代"的編號體例，如"001-280"代表排序第一、卒葬時間爲 280 年的魯銓墓表。

三、墓誌文本的文字整理

語言文字是社會生活的晴雨表。在文本語境中，字頻是反映漢字效用的重要參數。周有光針對現代漢語文本用字，提出"漢字效用遞減

① 王素、任昉：《墓誌整理三題》，《故宫博物院院刊》2013 年第 6 期。

率”，做出一個效用遞減模型，“這個模型告訴我們，1000 個字已經能够覆蓋現代漢語文本的 90%，再加上 1400 個字，達到 2400 個，覆蓋率增加了 9%，達到 99%。又加上 1400 字，達到 3800 字，覆蓋率達到了 99.9%……以後依次遞減。”[①]李宇明指出，“千字萬詞”是現代漢語用字用詞的關鍵量級。[②]我們認爲，“漢字效用遞減率”亦適用于古代漢語文本，歷代文獻典籍中最高頻的“千字”基本上屬于記録語言生活效用最高的字群。

魏晋—隋唐楷書墓誌文本中最高頻的“千字”，是滿足先民表達對墓主哀誄需求的重要字群，反映出喪葬文化背景下的語言文字生活。因此，我們對墓誌文本進行基礎性的文字整理之後，重點考察 1000 個常用楷字的“形構用”狀況。

針對出土文獻的文字整理，王貴元説：“文本文字爲材料的漢字系統的分析，前提工作是對文本文字的整理，使文字脱離話語主體，也即把文本文字整理爲字表文字，在此基礎上，字形系統本身的分析才能開始。……在實際操作中需要特別認同和別異的僅有同功能異寫、同功能異構和異功能同形三類。以上三類形體，可分別稱之爲異寫字、異構字和同形字。……異構字由于形體構成不同，在單字統計中以不同單字看。……在單字統計中，同形字以不同單字統計。”[③]關于文本漢字的整理，李運富指出：“文字學研究漢字是以單字和單字間的關係爲主要對象的。所以在文本釋讀的基礎上，還有必要對單字進行系統的整理，包括字樣的提取、單字的歸納、匯總、儲存和檢索等，這些工作我們叫做文字整理。”文字整理分爲字樣提取、字位歸納和單字匯存三個步驟。[④]借鑒前賢關于文字整理的操作原則和程序，我們對 316 方墓誌拓片進行掃描、編號、校對、録文等工作，從而建立語料庫，在字量、字頻統計

① 周有光：《周有光語文論集》第二卷《中國語文縱橫談》，上海：上海文化出版社，2002年，第 109-110 頁；參王寧：《漢字構形學導論》，北京：商務印書館，2015 年，第 244 頁。

② 李宇明：《2007 年中國語言生活狀況述要》，《世界漢語教學》2008 年第 3 期。

③ 王貴元：《出土文獻文字的整理》，載《語言論集》第四輯，中國人民大學中文系《語言論集》編輯部編，北京：中央民族大學出版社，1999 年；又載王貴元：《漢字與出土文獻論集》，北京：中國社會科學出版社，2016 年，第 145、147、149、150 頁。

④ 李運富：《漢字學新論》，北京：北京師範大學出版社，2012 年，第 114 頁。

的基礎上，得出最高頻使用的"千字"，之後切分圖版字樣，建立字表，形成字料庫，在此基礎上分析漢字的形體、結構屬性，并結合語料庫所提供的語境分析漢字的職用屬性。

在墓誌文本的整理方面，某些文物整理性質的釋文著錄，未能準確顯示字位對應關係及字詞對應關係；某些字樣匯存性質的文字編，對于字形研究的價值很大，但未能提供文字使用的語境，于探討漢字職用多有不便。因此，我們根據墓誌文本漢字"形構用"的實際狀況建立語料庫和字料庫。在堅持字形保真的原則下，我們試圖對墓誌文本用字進行字樣、字位和字種三個層次的整理。以下針對墓志文字整理的具體問題略作說明。

（一）叠文符號

墓誌文本中的叠文符號，不屬于漢字構形單位，故在異寫字類聚時將其排除。[①]如東魏元象元年姬靜墓誌（092-538）中芒、郁等字下均有叠文符號，錄文爲："思追難以，望芒＝兮；念之不可，返郁＝焉。"該墓誌還有敏、倚等字下亦有叠文，均不作爲單字處理，而錄作"＝"。如果進行字樣、字位層面的統計，"＝"不應算作一字；若進行文本字種統計，則"＝"當算作一字（見表 2.4）。

表 2.4　墓誌叠文錄文示例

字樣	郁	芒	敏	倚
錄文	郁＝	芒＝	敏＝	倚＝

（二）殘泐闕字

部分墓誌字形因殘泐而缺失，每個缺字用一個"□"符號替代。如謝琰墓誌（016-396）釋文作："晋故豫州陳郡陽夏縣都鄉吉遷里附馬都尉朝□溧陽令給事中散騎常侍□琰，字弘仁。"殘泐字數不明時，亦用一個"□"符號替代。

① 齊元濤在對隋唐五代碑誌楷書異寫字進行類聚時亦不包括叠文。參齊元濤：《隋唐五代碑誌楷書構形系統研究》，上海：上海教育出版社，2007 年，第 21 頁。

（三）避諱用字

對于墓誌文本中的避諱缺筆和改筆，爲避免電腦録文時造字繁冗，且方便檢索起見，我們依照非缺筆和非改筆的字形録文。

陳垣指出，避諱缺筆當起于唐高宗之世。[①]唐朝碑刻缺筆避諱較常見的有避諱人名用字世、民等及含有該部件的相關字。

先看"世"及相關字。"父世感，任建節尉"（201-691）中"世"字作█。"三代一德，譜牒詳備"（279-819）中"牒"字作█，右上角原本爲部件"世"，此處作"廿"形。在"載雄朔野，葉布而枝分；爵起南圖，金聲而玉振"（214-709）、"族望太原，胤承仙胄，珪璧濟美，弈葉其休"（232-741）二處文例中，"葉"字分別作█、█之形，中間部件"世"因避諱而改作"云"形。在"封齊錫勳，食崔命氏，世嗣明德，史諜載焉"（218-719）及"受姓命氏，備乎國史與家諜"（287-832）二句中，"諜"字分別作█、█之形，右上部件原本爲"世"，亦改作"云"。"世"之避諱缺筆，唐代以前無之，隋僧智永楷書《千字文》"落葉飄摇"之"葉"作█，部件"世"不作避諱缺筆，是其證。雖在唐代，亦非逢"世"必諱，如顏真卿書《顏家廟碑》中"葉"字作█，不避"世"諱。唐代"世"字的避諱方式亦不唯一：顏真卿書《神策軍碑》中"葉"字作█，右上部件"世"變作"云"；褚遂良書《雁塔聖教序》中"葉"字作"█"，采取缺筆避諱。

再看"民"及相關字。"頃夏州雖不喪陷，遇人民奔亡"（286-831）及"公以爲剋己惠民，天必降福"（292-838）二句中，"民"字分作█、█之形，均缺失最後的戈鈎以示避諱。"追淑德以終天，誌貞珉而刻骨"（310-882）中"珉"字作█，右側部件爲"民"，缺失最後的戈鈎以示避諱。

在墓誌文字整理時，還應注意區分誤寫、缺刻與避諱缺筆、改筆之不同。如"行雲暮結，悲風旦驚"（082-526）中"驚"字作█，刻工漏刻部件"馬"的竪畫。"王諱詮，字休賢"（044-512）中"詮"爲墓主名字，字形作█，刻工漏刻竪畫右側部件"全"之中竪。啓功在《元詮墓誌》的題跋中指出墓誌文字整理工作的複雜性：

[①] 陳垣：《史諱舉例》，北京：中華書局，2016 年，第 9 頁。

誌刻“詮”旁“王”字，遺其中間直畫。十四行“追贈”“贈”字，“曾”中直畫亦缺而未刻，當是迫于葬期，工出急就。石多翻本，會稽顧氏（燮光）《夢碧簃石言》辨之最詳。而書作“元鈐”，蓋未悟“全”字有缺筆，復誤“言”爲“金”耳。[1]

（四）字位歸納

在對墓誌文本漢字作字位層面的歸納時，應首先進行異寫字的認同。如“徐子迴拔風塵，王佐才也”（233-742）、“迴天轉日，不能離弱喪之津；拔海移山，熟能去塵勞之境”（236-747）、“統衆七万，遂拔肥鄉，殄掃妖蘷，我武用光”（303-865）三句中，“拔”字分別作■、■、■之形，屬于異寫字，在字位層面予以認同。在字位層面取得認同的一批異寫字，需依據漢字形體的出現頻率和理據保留情況，從中遴選標領字。如在魏晋—隋唐316方楷書墓誌中，“继”字出現50次，“繼”字出現18次，“继”遠遠多于“繼”，但後者理據更爲明晰，故將其作爲標領字。

在進行字位層面的文字整理時，還應嚴格區分異寫字與同形字。對于同形字的録文，不當依據混同之後的已然之形，而應依據其當然之形。“荊挺光璧，海出明珠”（030-499）中“璧”字作■形，“如璧之質，處琳瑯以先奇；維國之楨，排山川而獨穎”（087-528）中“璧”字作■形，屬于“璧”之同形字。“其先蓋肇係軒轅，作蕃幽都，分柯皇魏”（070-523）中“係”字作■，爲“傒”之同形字。[2]“是以係之于篇”（258-786）中“係”字作“■”。■、■均當認同作“係”。

同詞異構字屬于不同的字位，不可認同。如“及葬，皇太后輿駕親臨，百官赴會”（054-517）、“赤文綠錯之權輿，壽丘華渚之閭閻，豈生商之可侔，何作周之云比”（079-526）兩句中，“輿”字分作■、■之形。“方申遺老，俾贊乘轝，如何灾濫，奄同造化”（096-543）、“賻物千疋，米粟千石，官給靈轝，遞還東京”（237-749）兩句中，“轝”字分作

[1] 啓功：《啓功題跋書畫碑帖選》下册，北京：北京師範大學出版社、文物出版社，2006年，第15-16頁。

[2] 梁春勝：《隋唐碑誌疑難字考釋》，《中國語文》2018年第4期。

【图】、【图】之形，可看作從車與聲的形聲字，爲"輿"的加旁異構字，不當認同爲"輿"。

（五）釋文校勘

在進行墓誌文字整理，建立語料庫和字料庫的過程中，另一項基礎性工作是釋文校勘。如程鍾墓誌（150-627）"風悲霜卉，郊思寒雲。勒銘【图】，旌此崇墳"中，原拓【图】二字，周紹良等《唐代墓誌彙編》初版釋文爲"次名"。[①]按，根據墓誌文本用例和字形情況，當釋爲"沉石"。"沉石"二字均屬"誌楷千字"。"式窆他鄉，敬鐫沉石"（129-606）、"爰寄詞於沉石，式播美於遐年"（220-724）二句中，"沉石"分別作【图】、【图】之形，可資比勘。

依照初步制定的墓誌文字整理程序，根據不同的整理目的，我們可從字樣、字位、字種三個層面，作出不同標準的墓誌釋文。

進行墓誌常用楷字職用分析時，對同一字、同一詞的認同標準不同，所得到的墓誌文本字數、詞數便會不同。我們對墓誌文本經過字樣層面的整理之後，在理清字詞關係的基礎上，作字位層面的歸納，統計墓誌文本字數，并提取墓誌常用楷字。古漢語以單音詞爲主，書面上的單字往往呈現爲"字·語素·詞"一身三任。但漢字和漢語畢竟屬于不同的符號系統，二者的對應關係是錯綜複雜的。如韓愈《馬説》"其真無馬耶，其真不知馬也"一句中，字數與詞數并不相同，同一"其"字，記録兩詞。關于漢字字數的統計，李運富指出："如果就漢字材料的總體來説，形體是無窮無盡的，功能也是開放變化的，根本無法統計。……如果要從總體上回答'漢字究竟有多少個'這樣的問題，我們只有針對漢字的結構而言。"[②]因此，我們按照構形屬性的一致性，進行字位認同和字數統計，以便從字詞關係的角度開展墓誌文本漢字的職用研究。

文物整理性質的墓誌釋文，有時會掩蓋文字形體、結構和職用事實。如周紹良等《唐代墓誌彙編》以著録墓誌釋文爲主，該書初版"編

① 周紹良等：《唐代墓誌彙編》上册，上海：上海古籍出版社，1992 年，第 11 頁。

② 李運富：《漢字學新論》，北京：北京師範大學出版社，2012 年，第 117 頁。

輯説明"説:

> 録文全部采用通行繁體字,原文中的俗體字(包括"隋"寫
> 作"隨","竹"頭與"艸"頭互用,"扌"與"木"旁無別等
> 唐代特殊的寫法)、古體字(包括武則天特製的新字)和當時
> 通用的簡化字(如"万""与""礼"等)均不再保留原狀,改
> 爲現代通行繁體字。①

可以看出,《唐代墓誌彙編》屬于墓誌文字的文物整理,其録文對于某些字形進行了職能合并,無法保證與原拓對應字形的構形屬性完全一致,無法據此進行漢字形體、結構和職用的考察。

公元 690 年,中國歷史上唯一的女皇帝武則天稱帝建周。在位期間,她强制推行了十餘個新字,且大部分爲記録常用詞的常用字。我們以含有武周新字的元氏墓誌(212-703)爲例,進行三個層次的釋文(見表 2.5)。

表 2.5　武周新字録文示例

圖版	
字樣	並垄靈圀寳,文宗武庫,佳政滿於州邦,故事聞於臺閣。
字位	竝垄靈圀寳,文宗武庫,佳政滿於州邦,故事聞於臺閣。
字種	竝地靈國寳,文宗武庫,佳政滿于州邦,故事聞于壹閣。

不難發現,若從字種認同的角度,將武周新字認同爲此前的同功能字,并對墓誌作釋文,則會喪失武周新字形體本身所携帶的大量人文信息。學界對于出土墓誌實物文字材料的整理標準有待深入探討,應在尊重學理的基礎上建立共同遵循的操作原則,進而推動石刻文字屬性的多維考察和綜合闡釋。

在忽略平闕轉行的嚴格標識之後,我們統計得出:所選魏晉—隋唐 316 方楷書墓誌文本總字位數爲 160153 字,最長墓誌文本 3000 多字,最短墓誌文本則僅 20 多字,平均每方墓誌的字位量約爲 507 字。

① 周紹良等:《唐代墓誌彙編》上册,上海:上海古籍出版社,1992 年,第 2 頁。

四、墓誌常用楷字"形構用"屬性的研究方法

（一）語料庫和字料庫相結合的研究方法

我們將魏晋—隋唐墓誌楷書常用字作爲研究對象，爲了保證文本語境的充足，要求每方入選墓誌的字迹清晰可辨，每方墓誌的總字數一般在百字以上。按照年代間隔均匀、地區分布平衡、中上層文化爲主兼顧下層文化的原則，遴選出 316 方墓誌，建立魏晋—隋唐墓誌文本語料庫，總字數約爲 16 萬字，爲窮盡性考察打下材料基礎。從 16 萬字的語料中，統計出 4000 個以上的字位主形。根據上述文字整理的原則，按照字位頻率降序排列，實際提取出高頻前 1001 字作爲魏晋—隋唐墓誌常用楷字（見附錄二），以下簡稱"誌楷千字"，同時建立"誌楷千字"的字料庫（見附錄三），字形均采取掃描截圖的方式，以存其真，并對"誌楷千字"的變異度情況進行標注。

劉志基指出甲骨文的字頻存在兩端集中現象："字頻調查表明，甲骨文字頻具有少數高頻字占總字量的高比重和在總字量中占極低比重的低頻字占單字總數的極高比重的兩端集中特性。通過剔除卜辭程式內容前後的資料比較，對比殷商銘文、戰國楚簡卜筮祭禱文獻、《春秋》等材料的字頻狀況，可以認爲甲骨文的這種字頻現象與文獻程式和內容雖有一定聯繫，但更本質的意義則是反映了殷商漢字斷代特點：高端集中與文字表達語義以簡馭繁，低端集中與文字記錄語言內容的專用化程度相聯繫。"[1]墓誌文本具有一定的程式化特點，其用字亦存在類似甲骨文本用字的兩端集中現象。本書統計所得魏晋—隋唐楷書墓誌的字頻數據，或許存在一定程度的技術性誤差，但是最高頻和最低頻的字群變動幅度不大，能總體上反映魏晋—隋唐墓誌楷字的用字面貌。

（二）典型特徵提取、標注與對比法

我們借鑒清代乾嘉學者之材料處理方法[2]，通過文本細讀，在釋文

① 劉志基：《簡論甲骨文字頻的兩端集中現象》，《語言研究》2010 年第 4 期。

② 徐秀兵：《清代揚州學派語言學研究述略》，《愛知大學國際問題研究所紀要》第 148 號，2016 年。

校勘的基礎上形成"誌楷千字"資料長編，進行漢字形體、結構和職用屬性標注，進而開展字形描寫整理和字量字頻的統計工作。

　　具體到某一方墓誌文本，可進行單字或相關字"形構用"屬性的分析與標注。如北魏張玄墓誌（090-531）中，題名"墓誌"之"墓"，序文"中堅將軍"之"堅"，"蒲坂令"之"坂"，"堲於蒲坂城東原之上"之"堲"，"墳宇唯昏"之"墳"等字分別作■、■、■、■、■之形，部件"土"的右下均加一點。"建中鄉"之"建"，部件"聿"右下加點作■，"旣彤桐枝"之"枝"右上加點作■。"瓌寶相暎，瓊玉參差"之"瓌、瓊"分別作■、■之形，玉旁有點。"魚之樂水"之"魚"作■，書寫極具個性。"痛感毛群"之"痛"作■，下部添加心旁，強化其表意功能。"悲傷羽族"之"族"作■，左側類化爲示旁。"巛壛喪燭"之■，用同"坤"，與"川"字形近。諸如此類的形體、結構現象，均作出標記。

（三）描寫與闡釋相結合的研究方法

　　我們不僅對墓誌常用楷字進行形體、結構和職用三個平面的分項描寫，還結合語言文字系統內部規律及社會文化外部特點等，對墓誌常用楷字"形構用"的特點、成因和影響等進行解析和闡釋。

第三章　墓誌常用楷字形體分析

一、楷書發展與墓誌文本漢字形體

楷書亦名真書，一般認爲是自隸書演化而成，故在其萌芽期亦被稱爲新隸體。魏晋—隋唐時期是楷書形體發展、成熟的關鍵期。關于楷書的形成和發展，啓功《古代字體論稿》説：

> 至于鍾繇表啓、谷朗碑等用新隸體，即初期的真書，標誌着這時它們已然成年合法。
>
> 從晋到唐，真書經過長期試用，證明它在當時最爲方便。構造上可以加減。⋯⋯它還可以接受不同的藝術風格，如方圓肥瘦、歐褚顔柳等。筆畫稍微活動或連寫，可以成爲行書，再活動可以成爲草書。到了宋代以後，把它再加方整化，又成了木板刻書的印刷體。由于它具有這些優長，所以長期地被使用，成爲一千年來漢字字體的大宗。⋯⋯架勢既要莊嚴，筆畫又要表現出彈性，二者常常不可得兼。在南北朝至隋代，都不斷有人試作探求。⋯⋯直到唐初的歐陽詢九成宮碑等，才真正得到統一。也可以説真書的體勢姿態，到了唐初，才算具足完成。這雖屬于藝術風格的問題，但從隸到真字體變化的曲折，至此始告結束。①

啓功《論書絕句》第三十八首論及"唐人真書"："真書漢末已胚胎，鍾體嬰兒尚未孩。直至三唐方爛漫，萬花紅紫一齊開。"自注曰：

> 自古字體遞嬗，皆有其故。人事日趨繁縟，器用日求便利，此自然之理也。文字爲日用之工具，字形亦必日趨便利，始

① 啓功：《古代字體論稿》，北京：文物出版社，1999年，第35、38頁。

足濟用也。試計字體變遷，甲骨不出殷商，金文沿續稍久，小篆與秦偕亡，隸書限于兩漢。此謂其當日通用之時，不包括後世仿古之作也。惟真書自漢末肇端，至今依然沿用，中間雖有風格之殊，而結構偏旁，却無大異。其故無他，書寫既能便利，辨識復不易混淆，其勝在此，其壽亦在于此。

以藝術風格言，鍾繇古矣，而風致尚未極妍；六朝壯矣，而變化容猶未富。至于點畫萬態，骨體千姿，字字精工，絲絲入扣者，必以唐人爲大成焉。此只論其常情，非所計于偏嗜耳。①

由此可見，正因爲楷書兼具 "書寫" 與 "辨識" 兩方面的優長，才使其 "成爲一千年來漢字字體的大宗"。啓功《從河南碑刻談古代石刻書法藝術》一文指出，楷書作爲漢字史上最後一種成熟的主流字體，其發展成熟可以分爲 "南北朝到隋" 和 "唐代和以後" 兩大階段，特別從點畫特點和結字重心等角度説明楷書的形體特點，并以北魏元懷墓誌、元詮墓誌等碑銘墓誌資料，論述楷書的代表性形體特征：

真書的藝術風格每個時代都有不同，但在它作爲一種特定的文字形態也就是一種 "字體" 來講，成熟約在晉唐之間。

這種字體的藝術風格的發展，大體有兩大階段，一是南北朝到隋，一是唐代和以後。前一時期，真書的結構寫法，逐步趨于定型，例如橫畫起筆不向下扣，收筆不向上挑等等。但這時究竟距離用隸書的時間尚近，人們的手法習慣以至書寫工具的製作方法上，都存留前代的影響較深，所以雖然是寫真書，而這種真書字迹中往往自然地含有隸書的澀重味道，甚至還有意無意地保存着某些隸書筆畫。我們仔細分析它們的藝術結構，是常常隨着字形的結構而自然地來安排筆畫的，例如：哪邊偏旁筆畫較多，便把它寫密一點。并不把一字中的筆畫平均分配，所以清代鄧石如形容這類結體説："字畫疏處可以走馬，密處不使透風。" 我們又看到北碑結字常常把一個字的重心安排偏上，字的下半部常使寬綽有餘，架勢比較莊重穩健。再

① 啓功：《論書絕句（注釋本）》，北京：生活·讀書·新知三聯書店，2002 年，第 76 頁。

加上刻工刀法的方整，又增添了許多威嚴的氣氛。這在北魏的碑銘墓誌中是隨處可見的。例如《嵩高靈廟碑》《元懷墓誌》《元詮墓誌》《龍門造像》以及宋代重摹《弔比干文》等等，都可以充分地説明這一點。①

在字體風格尚未成熟之時，碑刻文字的形體相對于同期的寫本文字往往有意存古，具有一定的滯後性和保守性，學者對此類字體風格的判定也就存在仁智異見。裘錫圭説：“儘管楷書在漢魏之際就已形成，但是在整個魏晋時代，使用楷書的人却一直是相當少的，恐怕主要是一些文人學士。……魏和西晋的碑刻一般仍然使用八分。……東晋時代的墓誌，少數用八分，多數用新隸體。”②而“晋唐之間”是楷書定型的關鍵期，文字的使用走出宮廷，紙張成爲漢字的主要載體，漢字在日趨頻繁的動態書寫過程中，逐漸完成了“隸楷之變”，形成了延續至今、通行最久的主流字體。如果説在魏晋時期，某些字體尚存在過渡期的特點，那麼“進入南北朝之後，楷書終于成了主要的字體”。③

漢字字體風格的發展是一個有界無階的連續統，前後兩種字體之間的界限并非“涇渭分明”。“隸書、楷書這兩個階段的時間界限不大好定。從各方面綜合考慮，似乎可以把南北朝看作楷書階段的開始，把魏晋時代看作隸書、楷書兩個階段之間的過渡階段。”④綜觀所見材料，我們認爲，在魏晋時期，楷書已廣泛使用于墓誌文本。

二、墓誌常用楷字的筆形狀况

筆形（或稱“筆畫”）是漢字的書寫單位，在很大程度上決定了漢字的形體風格。王貴元在論及今文字階段漢字筆畫系統時説：

> 漢字筆畫系統是由筆畫種類和筆畫組合關係構成的整體。筆畫種類包括橫畫、竪畫、撇畫、捺畫等。筆畫組合關係包括

① 啓功：《啓功書法叢論》，北京：文物出版社，2003 年，第 84 頁。
② 裘錫圭：《文字學概要（修訂本）》，北京：商務印書館，2013 年，第 98 頁。
③ 裘錫圭：《文字學概要（修訂本）》，北京：商務印書館，2013 年，第 99 頁。
④ 裘錫圭：《文字學概要（修訂本）》，北京：商務印書館，2013 年，第 101 頁。

不同筆畫的組合和相同筆畫量差的配合。量差配合如“力”與“刀”、“未”與“末”、“矢”與“失”、“午”與“牛”等。[①]

王貴元進而指出，在古文字構形系統中，也有與隸楷階段筆畫相對應的層級，可用“點綫”稱之。此据甲骨文、金文等以刊刻、鑄造爲實現手段的古文字而言，并非針對當時的手寫文字。其實，先民使用毛筆書寫的歷史由來已久，遠古時代即存在各種以毛筆手寫的“前文字”現象。例如，距今約 5800 年屬仰韶文化的馬家窰彩陶符號，是人們在器物製成并乾透後，用毛筆之類工具蘸上顔料繪寫上去的。另外，距今約 4000 餘年的山西襄汾陶寺朱書陶文，極似後世的“文”字，該符號應是操毛筆之類的工具以左右交接的弧筆畫書寫而成（見圖 3.1）。

早在商周甲骨文、金文時代，已經出現毛筆書寫的字樣，如河南安陽小屯商代陶片墨書“祀”字，其入筆 45° 斜切角與後世隸楷書的起筆切入方式完全一致，符合人們普遍遵循的右手執筆書寫的生理習慣（見圖 3.2）。

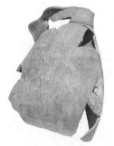

圖3.1　山西襄汾陶寺朱書極似“文”字之符號

圖3.2　河南安陽小屯商代陶片墨書“祀”字

書于竹帛，鏤于金石。從理論上說，甲骨文、金文等以刊刻、鑄造方式實現的古文字，在其通行之時，應該存在同時并行的手寫字體，只是當時寫本載體的材質不易保存和流傳，今人難以獲見而已。啓功指出，蝌蚪書、鳥蟲書原本并不是美術裝飾性質的花體字，而是古文字的實用手寫體。[②]漢字作爲從未中斷使用且通行至今的自源表意文字，其

① 王貴元：《漢字筆畫系統的形成過程與機制》，《語言科學》2014 年第 5 期；又載《漢字與出土文獻論集》，北京：中國社會科學出版社，2016 年，第 66 頁。

② 參啓功：《古代字體論稿》，北京：文物出版社，1999 年，第 17-23 頁。

載體形式幾經變革。近代以來，大量秦漢簡牘帛書陸續出土，令人頗感"生今識古，厚福無涯"。隨着書寫技藝的不斷提升，刻工水平的日益精進，石刻楷書漢字的藝術風格亦逐漸成熟。墓誌作爲石刻文獻的大宗，亦被譽爲可與甲骨、鐘鼎、敦煌文書等相比肩的重要文化遺產。

　　學界一般認爲，楷書與隸書的同一單字在結構理據方面差異不大，其最顯著的區別在形體層面，而形體風格又主要體現在書寫單位——筆形的層面。王寧指出："筆形的分類可粗可細，要看分類的目的是什麼。如果爲了檢索排序則宜粗。例如現代辭書只歸納爲橫、豎、撇、點、折五種筆形。如果爲了教授書法或描述寫法則宜細。例如，點可以細分爲撇點、提點、頓點等，折也可以按方式、方向和順序進行更細的描述。"[①]古文字的書寫單位有實塊、綫條等，很難看出起止，也不易計數。《説文》小篆的綫條基本定型，大致可以分爲橫、豎、斜、點、弧、曲、折、框、封、圈等 10 類。成熟的楷書有六種基本筆形，還有兩個重要附類：提是橫的附類，豎鈎是豎的附類。[②]李運富在論及漢字筆畫的形成和分類時説："先秦就已經出現的隸書和魏晋形成的楷書，綫條逐步筆畫化。漢代隸書原名'分書'，又稱'八分'，一波三折、蠶頭燕尾的橫和分張外拓的撇捺，成爲隸書最有特征的筆畫，加上方折和豎，隸書的筆畫系統已經基本形成。楷書筆畫進一步規範，大致可以分爲點、橫、豎、撇、捺、折（鈎、挑）六種。"[③]總體而言，學界將楷書基本筆畫的數量歸納爲五六種。

　　關于筆畫系統的形成過程、筆畫的生成階段及其特征，王貴元通過常用漢字形體演進序列的排比，論定筆畫系統形成于南北朝時期，并以表格形式呈現（見表 3.1）。

　　楷書筆畫的形成是一個漸變的過程，并且受到行草書便捷化書寫屬性的橫向影響。[④]西晋元康九年（299）徐義墓誌的字體仍留存隸書筆

① 王寧：《漢字構形學導論》，北京：商務印書館，2015 年，第 79 頁。

② 參王寧：《漢字構形學導論》，北京：商務印書館，2015 年，第 78-79 頁。

③ 李運富：《漢字學新論》，北京：北京師範大學出版社，2012 年，第 125 頁。

④ 王立軍《宋代雕版楷書構形系統研究》、齊元濤《隋唐五代碑誌楷書構形系統研究》、王貴元《漢字筆畫系統的形成過程與機制》、李洪智《漢代草書研究》、徐秀兵《近代漢字的形體演化機制及應用研究》等著作均有論述。

表 3.1　筆畫生成階段及其特徵[①]

分期	標誌	時間
發源期	篆體分解	戰國晚期至西漢末
形成期	篆體成分消失、基本筆畫形成。有橫、竪、點、撇、捺、折六種筆畫	東漢至魏晉
完善期	筆畫定量定形。提畫和鈎畫形成。點畫範圍擴展，短竪或短橫變爲點畫	南北朝及以後

意，體現了楷書尚未成熟的過渡性特徵。正如啓功所言，楷書的體態“到了唐初，才算具足完成”。[②]然而，即使在唐代，仍然有隸楷相間的字體。例如歐陽詢之子歐陽通所書《道因法師碑》中還偶然寫出橫畫末尾的波脚，尚留存“進化後殘留的尾巴尖”。

　　字是寫出來的。在鉛火印刷時代以前，手寫一直是漢字實現的主要形式。楷書筆畫的形成，與文本中高頻字的書寫實現是密不可分的。王貴元指出：“漢字筆畫系統的形成過程應該是分階段研究各時期漢字的筆畫形態和數量，即對各階段的定量字形進行窮盡性的筆畫拆分和歸納，然後比較前後段的變化和發展情況，全面總結出筆畫形成的詳細過程。”[③]從理論上說，所謂的“定量字形”，應屬于當時手寫文本的“常用字”，且大都爲古今一貫常用字，王文舉例所用的“士天正左世谷律命得兵奉往玉帝中理小丁月兄於主地動珠勤未可子別則前用見言首自白血心内周同從思音忠恭制食養餘來東生章朱每方亦高六充塞寒襄良長”等字，多在“誌楷千字”之列。王貴元指出，筆畫系統生成的首要原則并不是王鳳陽《漢字學》中所説的“趨直”和“反逆”原則，而是便捷原則和整字優先原則。“便”是符合書寫的生理習慣，“捷”是書寫快速。[④]而“整字優先原則造成了今文字同一構件的不同變體和同一筆畫的不同變體，同

　　① 王貴元：《漢字筆畫系統形成的過程與機制》，《語言科學》2014 年第 5 期；又載《漢字與出土文獻論集》，北京：中國社會科學出版社，2016 年，第 69 頁。

　　② 啓功：《古代字體論稿》，北京：文物出版社，1999 年，第 38 頁。

　　③ 王貴元：《漢字筆畫系統形成的過程與機制》，《語言科學》2014 年第 5 期；又載《漢字與出土文獻論集》，北京：中國社會科學出版社，2016 年，第 69 頁。

　　④ 西晉衛恒《四體書勢》曰：“隸者，篆之捷也。”亦強調漢字書寫的“便捷”原則。參上海書畫出版社編：《歷代書法論文選》，上海：上海書畫出版社，2012 年，第 15 頁。

時也説明今文字形體系統已嚴重符號化"。[①]我們認爲，在便捷原則的支配下，漢字在動態書寫過程中，運筆速度的提高往往伴隨着"筆程"的縮短；而在整字優先原則的支配下，不斷發生筆形、筆形組層面的變化，經過漢字系統優化選擇的自組織，及書寫元素"用進廢退"的優勝劣汰，一批隸楷階段的强勢筆形和强勢筆形組在漢字系統中被保留下來。[②]

今日可見的歷代出土碑刻文字，往往經過書丹、上石、刊刻、捶拓、影印等多道工序，無論刻工技藝如何高超，亦無法完全傳達原初的手寫效果（如墨色的濃淡等），加上拓工技藝亦有工拙，致使刀刻和手寫文字的視覺效果必然存在不同。因此，考察碑刻字形需"透過刀鋒看筆鋒"，分辨"刀""毫"之別。清代以來，許多書法家因稀見古代墨迹，且厭薄"館閣體"書風，于是在北碑經過刀刻的筆畫上尋求"筆法"。如包世臣《藝舟雙楫·述書上》引友人黄乙生的話："唐以前書，皆始艮終乾，南宋以後書，皆始巽終坤。"[③]啓功指出，古代"八卦"配合四方，黄氏"始艮終乾"説的是一個橫畫行筆從左下角起筆，填滿其他角落，歸到右下角，形成一種"方筆畫"。這是當時書家不知墨迹和刀刻之效果不同，偏嗜古代刻石人和書丹人相結合的藝術效果。[④]李洪智認爲，中古墓誌中的"方筆"視覺效果，有很大的刀刻成分："由于刻碑模式特殊，不能代表日常書寫的狀態，因此，方筆類碑刻輕易不能拿來作爲研究字體演變的材料，至多只能用作輔助材料。方筆類碑刻是'筆鋒''刀鋒'相結合的産物，很多筆畫都不是運用毛筆自然書寫的情況下一次性所能實現的。"[⑤]試看東晉升平三年（359）的王丹虎墓誌，其楷書筆形就存在明顯的刀刻痕迹。與之形成鮮明對比的是，宋刻鍾繇《宣示表》及唐摹墨迹本原書寫年代爲永和九年（353）的《蘭亭集序》，筆畫均無方筆形態（見圖3.3、圖3.4）。

① 王貴元：《漢字筆畫系統形成的過程與機制》，《語言科學》2014年第5期；又載《漢字與出土文獻論集》，北京：中國社會科學出版社，2016年，第77頁。

② 參徐秀兵：《近代漢字的形體演化機制及應用研究》，北京：知識産權出版社，2015年，第61-63頁。

③ 上海書畫出版社編：《歷代書法論文選》，上海：上海書畫出版社，2012年，第642頁。

④ 啓功：《從河南碑刻談古代石刻書法藝術》，《啓功書法叢論》，北京：文物出版社，2003年，第85頁。

⑤ 李洪智、高淑燕：《漢魏六朝"方筆"類碑刻的源流及相關問題探析》，《中國書法》2016年第11期。

圖 3.3　王丹虎墓誌

圖 3.4　鍾繇《宣示表》

　　地不愛寶，與墓誌石刻文字同時代的墨迹文本陸續出土，今人可據以考察當時漢字動態書寫的實際狀況。啓功《論書絕句》第六首自注曰"六朝碑誌筆法，可于高昌墓磚墨迹中探索之"，因高昌墓磚"多屬墨迹"，故可"視爲書丹未刻之北碑"。[①]實際上，高昌墓磚中亦多見刊刻與墨迹文字合璧者，如章和十六年（546）畫承及夫人張氏墓表右側刊刻字形存在所謂的"方筆"，而左側墨迹文本則無之（見圖 3.5）。

圖 3.5　章和十六年（546）畫承及夫人張氏墓表

　　① 啓功：《論書絕句（注釋本）》，北京：生活·讀書·新知三聯書店，2002 年，第 12 頁。

　　共時層面的漢字形體往往是歷時積澱的結果，存在一定程度的泛時性。[①]墓誌文本楷字中的隸定形體就是漢字形體泛時性的一種表現。例如"之"字《説文》正篆作业，墓誌楷書常作之（002-299）、之（005-325）之形，而"大齊故宇文君墓誌之銘"（108-570）中"之"字作业，爲隸定形體。再如"上開府儀同三司嵐州長史通達之孫，太原主薄齊景陵王記室參軍仁則之女"（157-636），同一墓誌文本出現常規楷書字形之（"仁則之女"）和隸定字形业（"通達之孫"）。古文隸定字的筆形，具有人爲轉寫的特點，不是漢字形體自然發展的結果。

三、墓誌常用楷字筆形層面的區別特征

　　漢字在形體發展過程中受到"區別律"和"簡易律"的共同制約。[②]我們認爲，即使是速寫字體草書，存在一些形近字、同形字現象，但總體上保持同一文本內的字際區別。明代韓道亨書《草訣百韻歌》在辨析草書形近字時説："有點方爲水，空挑却是言。……長短分知去，微茫視每安。"（見圖3.6）可見，草書"水"與"言"、"知"與"去"在筆形層面存在細微的區別特徵。魏晉—隋唐墓誌常用楷字在"區別律"與"簡易律"的共同制約下，亦追求筆形層面的區別特徵。

圖3.6　明代韓道亨書《草訣百韻歌》

① 王寧《漢字構形學導論》、王立軍《漢碑文字通釋》、李運富《漢字學新論》等著作均有提及。

② 參王鳳陽：《漢字學》第二十四章《字形的"簡化"與"繁化"》第六節《簡易律與區別律》，北京：中華書局，2018年，第807-822頁。

魏晋—隋唐墓誌常用楷字中，不少形近字僅憑某一筆形之有無而互相區別。如"平、卒"二字的區別往往僅在于起筆是否存在一"點"。"遂以熙平二年十一月廿一日卒於位"（055-517）中"平、卒"二字分別作▆、▆之形，是其證。墓誌文本楷書中"天、夭"二字形近，極易混淆，常采取增加區別筆畫的手段以示二字之區別。如"生一子二女。長女五歲而夭"（269-804）中"夭"字作▆，右上角添加一點"、"作爲區別標識。再如，"上止正""木本未"均爲"誌楷千字"，兩組內相鄰兩字之差別僅在于個別橫畫之有無。

隸楷漢字的基本筆畫一撇一捺的擺布方式不同，可形成"人入八乂"等不同單字。魏晋—隋唐墓誌常用楷字中，也有通過筆形交接狀態之對比實現字際區別的現象，如"妙簡才賢，用華朝望"（064-520）、"籌千變於桓晨，籠万象於方寸"（153-632）中，▆（才）、▆（寸）二字的區別就在于筆形"點"與"竪鈎"相離、相交之差異。

魏晋—隋唐墓誌常用楷字中存在一批同形字或同形部件。例如"遂以熙平二年十一月廿一▆（日）卒於位。……加諡▆（曰）貞……其辭▆（曰）…… ▆（曰）周▆（曰）漢"（055-517），在同一墓誌文本中日、曰二字同形，二字究竟屬于什麼字位，只能憑借上下文語境判斷。再如"父雙護，中書侍郎冠軍將軍豫州刺史安平敬矦"（055-517）中"豫"字作▆，其聲符"予"與"矛"同形。"天地長久，陵谷或虧，惟功與德，不朽傳斯"（044-512）中"功"字作▆，其義符"力"與"刀"同形。《說文·力部》："功，以勞定國也。从力从工，工亦聲。"又"玄猷岳峻，雅量川渟，堂堂武略，煥煥文經"（044-512）中"猷"字作▆，其義符"犬"與"火"同形。然而，魏晋—隋唐墓誌常用楷字中的同形字或同形部件并不屬于主流現象。在"區別律"的作用下，漢字在系統內部會總體控制字形及部件之間的無限混同，不允許同形字及同形部件的無限發展，往往從筆形層面尋求其區別特徵。如"曰維漢魏，名哲繼進……辞光白日，掩駕松山"（033-501）中，曰、日二字分別作▆、▆之形，通過左竪與橫折鈎的相離與相交實現區別。北宋重刻《弔比干文》"唯皇構遷中之元載，歲御次乎閹茂，望舒會於星紀，十有四日，曰唯甲申"中"日"字作▆，"曰"字作▆，框內橫畫與左竪的搭接關係對比，成爲二字的區別特徵（見圖3.7）。[①]

① 另如曹魏《三體石經》殘石中，"曰"字以上部開口作爲與"日"字的區別特徵。

圖3.7　北宋重刻《弔比干文》

　　魏晉—隋唐墓誌常用楷字亦綜合利用筆形種類或筆形組合之差異區分形近字。如"是使庶族歸仁，帝宗攸式"（025-496）、"君祏緒岐陰，輝構朔垂，公族載興，仁驥攸止"（028-499）中，兩個"攸"字分別作㣲、㣲之形。"王諱湑，字修延，勃海修人也"（105-560）中兩"修"字分別作修、修之形。不難發現，攸、修二字的形體輪廓接近，僅有右上部筆形交接方式和右下部筆形數量及形態的細微差別。如表3.2所示，墓誌常用楷字充、亥二字的前三個筆形及其組合關係相同，差別僅在于最後筆形的種類和組合關係。

表3.2　墓誌常用楷字"充""亥"形體區別特征示例

字頭	字樣圖版				
充	充038-507	充117-583	充196-684	充237-749	充260-792
亥	亥046-512	亥090-531	亥126-603	亥222-727	亥309-879

　　魏晉—隋唐墓誌常用楷字亦通過筆形手段區別形近部件。"土""士"作爲楷書形近部件，往往依靠部件右下角一點之有無進行區別。如"天地長久，陵谷或虧，惟功與德，不朽傳斯"（044-512）、"慕淑音之在斯，悲玉魄之長寂，恨地久之藏舟，勒清塵於玄石"（050-516）兩處文例中，"地"字分作地、地之形，左側部件"土"之右下均添加一點，這種字形後來被收入唐代《干禄字書》中，意在強調義符對所記詞語意類的標識作用。再如墓誌楷書中傳、傅二字的區別亦僅在于聲符專、尃

右上角是否有一點。如"懼岸谷之易遷，朝市之侵逼，乃勒石傳徽，庶旌不朽"（053-517）、"故侍中太傅領司徒公錄尚書事北海王姓元，諱詳，字季豫"（040-508）中，傳、傅二字分別作傳、傅之形，後者與前者字形之別僅在于右上角存在一點。隋僧智永《真草千字文》墨迹本"空谷傳聲""外受傅訓"二句中，楷書傳、傅二字形體之別亦可比勘（見圖3.8）。

圖3.8　智永《真草千字文》"傳""傅"區別特徵示例

　　魏晋—隋唐墓誌常用楷字中，存在一些不具備構形理據或區別特徵功能的羨餘筆形，即所謂的飾筆或贅筆。[①]如"煌煌礼樂，肅肅宗枋，選衆而舉，乃作元卿。……生榮死哀，礼有加數，何以贈行，玄雲芳樹"（085-527）中，兩個"礼"字分別作礼、礼之形，其右側部件中的撇畫屬于可有可無的飾筆。隋僧智永《真草千字文》"雲騰致雨"、唐神龍本《蘭亭集序》"其致一也"的"致"字分別作致、致之形，部件"攵"的右上角均多出一點，即爲飾筆，亦可比勘。如前所述，在今文字階段，隨着筆形系統的形成，一批形近字之間在筆形層面求區別，有時以某一點畫之有無作爲區別特徵。如《説文》未收的"太"字，乃"大"字之後起分化字，二字區別僅爲一點"、"之有無，而"太"字之"、"并非可有可無的飾筆。諸如"朱、未""失、夫"等形近字，皆僅靠起筆一撇之有無作爲區別手段，起筆的撇畫是必不可少的，絶非飾筆。

　　① 關于飾筆，可參齊元濤：《漢字發展中的成字化》，《語言教學與研究》2011年第3期；裘錫圭：《文字學概要（修訂本）》，北京：商務印書館，2013年，第116頁。

四、墓誌常用楷字的書寫規則與自然美化

王寧認爲："書寫規則是社會使用漢字的人在熟練書寫中摸索出漢字規律從而形成的寫字習慣，又由習慣提升爲規則。"[①]漢字書寫方面的運筆及結體與漢字形體密切相關，"通過筆畫寫出一個漢字叫作運筆，寫出的整字結構的狀態叫作結體，不同字體可以從運筆和結體兩個方面來比較、分析"。[②]啓功、秦永龍指出："有些字在其形體演變的全部過程中，模樣兒的改變不明顯，尤其是在古文字時代，從結體到用筆都步步相因，一脉相承。……這種在形體演變過程中繼承性很强的字，在現在常用的漢字中占有相當的比例，可以説這是漢字形體演變的主流。"[③]我們認爲，書寫規則不是形而上的邏輯推演的結果，而是蘊含在具體言語作品的手寫文本，特別是歷代常用漢字的書寫事實之中。魏晋—隋唐漢字形體業已完成篆隸之變，此期墓誌常用漢字在對書寫性能進行多途探索的基礎上，從系統性逐漸走向便捷性。

"上下日月江河武信考老令長"是許慎《説文·叙》闡釋"六書"理論時的十二個舉例用字，均在"誌楷千字"之列，對這些常用字進行形體溯源，描寫其形體特徵，便于總結楷書字體風格的形成和發展規律。由表 3.3 可見，十二個字頭所轄字樣，在魏晋—隋唐階段形體變化幅度較小，具有較强的穩定性。十二個字頭的不同字樣，覆蓋了楷書漢字的基本筆形，漢字筆形系統經過多途探索，在此階段維持相對穩定的狀態。

關于"誌楷千字"單字的筆形數量狀況，通過考察 316 方墓誌文本最高頻前 100 字的筆畫數（如下所示，字頭後面數字爲該字的頻次），我們發現，若以領字的筆畫數爲統計依據，除"於軍爲將長無風銘陽縣國禮書諱時門節歲東"19 個字在當代文字規範中被人爲簡化以外，其餘超過五分之四的字形自古至今基本保持繁簡一致。這在一定程度上説明，古今一貫常用字在形體屬性上具有極高的傳承性和穩定性。

① 王寧：《書寫規則與書法藝術——紀念啓功先生 100 周年誕辰》，《清華大學學報（哲學社會科學版）》2012 年第 6 期。

② 王寧：《漢字構形學導論》，北京：商務印書館，2015 年，第 82 頁。

③ 啓功、秦永龍：《書法常識》，北京：中華書局，2017 年，第 108 頁。

表 3.3　《説文·叙》闡釋"六書"理論舉例用字之墓誌楷書字樣

字頭	字樣圖版				
上	002-299	020-421	146-616	206-698	266-802
下	002-299	048-513	151-630	229-741	275-815
日	001-280	089-529	152-632	239-751	277-817
月	002-299	098-544	130-607	220-724	280-822
江	012-368	039-507	114-578	198-688	283-829
河	002-299	098-544	124-600	191-675	310-882
武	002-299	020-421	024-474	039-507	054-517
信	033-501	077-526	144-615	181-658	276-816
考	006-340	029-499	137-610	229-741	293-840
老	054-517	071-524	108-570	178-655	248-763
令	006-340	024-474	117-583	170-651	242-755
長	002-299	006-340	157-636	224-732	276-816

之 3353　以 1429　於 1365　人 1343　年 1206　其 1086　不 1075　州 1068　公 1020　大 934　而 914　君 884　軍 858　日 853　月 851　十 847　有 844　子 842　夫 788　也 728　爲 714　將 695　二 655　三 642　德 621　史 600　中 579　長 577　無 552　天 543　一 532　曰 521　太 519　王 513　府 503　風 496　祖 488　故 485　銘 471　陽 463　事 455　縣 449　四 444　氏 435　五 430　于 411　道 408　南 405　司 402　文 398　國 396　河 383　行 382　六 381　生 380　高 372　禮 372　書 367　世 366　元 362　令 361　朝 361　清 359　里 351　山 347　光 347　諱 346　時 342　刺 331　皇 330　父 328　門 328　上 327　自 326　七 325　先 321　明 320　歲 320　節 319　平 317　東 316　秋 315　安 314　家 313　春 311　如 311　仁 309　孝 307　墓 305　廿 302　同 302　侍 300　使 299　未 298　武 297　在 297　都 296　西 295　郡 293　字 292

　　漢字的結體（亦稱"結字"）主要指點畫、部件的平面布局，與全字重心密切相關。楷書筆形的擺佈具有"交積材"的特點，諸多筆形間每呈搭架之勢，筆畫間隱含着無形的張力和引力。[1]啓功、秦永龍指出：

――――――――――
　　[1]《説文》："冓，交積材也，象對交之形。"參王立軍：《楷書書寫中的力學原則》，《河南師範大學學報（哲學社會科學版）》2001 年第 6 期。

"讓整個間架結構成爲一個有機的整體，這是楷書結體的核心問題。"[①]"結字法"則是解決這一問題的關鍵。後世各種楷書結字法的誕生是楷書結體規則走向自覺的標誌，如傳隋僧智果撰《心成頌》、唐歐陽詢《楷書九十二法》、明李淳《大字結構八十四法》等。[②]史上所傳的各類結字法，大都條理瑣碎，不成系統。启功歷經多年字體研究和書寫實踐，總結出今文字結字的"黃金結字律"：今文字筆畫的中心綫，可以看作其"骨頭"，每條"骨頭"按其去路延長，出現了許多交叉處，即是字中的聚點。字的聚處并不在中心一點或一處，而是在距離中心不遠的四角處。[③]王寧進而提出："隸書和楷書由于筆形的變化，輪廓呈方形，重心居中，大約在黃金分割處最爲穩當。"[④]我們認爲，墓誌楷書的結字規則亦符合"黃金結字律"，文本中常用漢字的頻繁應用，使得"黃金結字律"在人們的視覺美感中產生"格式塔"效應，給漢字使用者帶來共同的審美體驗，并建立起共同的審美標準。

魏晉—隋唐墓誌楷書文本的行款中，多出現縱橫界格，以彰顯單字二維方塊的視覺特徵和字群的章法行氣，如左棻墓誌、王丹虎墓誌等。早在商周金文中，字群排布就已出現橫豎界格者，如大克鼎、頌壺等。秦代官印一般都有邊欄和界格，常采用"日字格""田字格"，亦有界格之形制，均是漢字方塊特點的外在體現。[⑤]

關於楷書漢字實用書寫與書法藝術的關係，王寧指出："楷體字在追求實用性的同時，不斷地在自然而然追求均衡、勻稱、方正、沉穩的美化效果。這種美化是社會書寫的自然產物，而不是哪位書法家個人的功勞。"[⑥]我們認爲，知名書家的出現往往是一種字體業已成熟的標誌，書家個性化的書寫風格對社會大衆的書寫風格往往產生巨大影響。衆所周知，"二王"書風對後世的實用書寫和書法藝術均產生了極大影響。有

① 參启功、秦永龍：《書法常識》，北京：中華書局，2017 年，第 41 頁。

②《大字結構八十四法》曰："四面八方俱拱中心，勾撇點畫皆歸間架；有相迎相送照應之情，無或反或背乖戾之失。"對于結字法的描述頗爲生動。

③ 启功、秦永龍：《書法常識》，北京：中華書局，2017 年，第 18 頁。

④ 王寧：《漢字構形學導論》，北京：商務印書館，2015 年，第 83 頁。

⑤ 趙平安：《秦西漢印章研究》，上海：上海古籍出版社，2012 年，第 1 頁。

⑥ 王寧：《漢字與中華文化十講》，北京：生活·讀書·新知三聯書店，2018 年，第 148 頁。

唐一代，漢字的各類主流字體均告成熟，孕育了"歐褚顏柳"楷書四大家，人們的日常書寫亦紛紛慕習四家書風。貞觀十五年丘師墓誌（159-641）書風絕似歐陽詢貞觀六年（632）書丹的《九成宮》碑，內涵筋骨，結體峻拔。褚遂良作爲"唐之廣大教化主"，對唐代墓誌書風的影響尤爲巨大和深遠①，開元十四年（726）大德思恒律師墓誌（221-726）風格絕似褚書《雁塔聖教序》。王琳墓誌（232-741）及郭虛己墓誌（239-749）均爲顏真卿書丹，而元和八年（813）程峴書丹的程綱墓誌（275-815）猶存顏體遺風。風氣囿人，同時書家亦"互相陶染"，如開成三年（838）史孝章墓誌（292-838）與柳公權（778—865）書丹會昌元年（841）《玄秘塔》、會昌三年（843）《神策軍》碑的風格接近（見圖 3.9～圖 3.12）。

墓誌文本用字屬于實用書寫，亦追求自然的美化。唐孫過庭《書譜》在論及筆形層面的書寫變化時說："數畫并施，其形各異，衆點齊列，爲體互乖。"如下圖 3.13、圖 3.14 所示，貞元十八年（802）張女殤墓誌（266-802）相鄰兩行"之"字的形體變化，與墨迹神龍本《蘭亭集序》相鄰兩行"之"字的處理方式如出一轍，均屬于相同筆畫的對比變化。

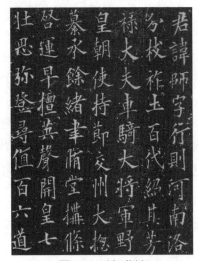

圖 3.9　丘師墓誌

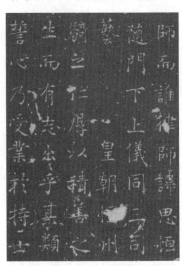

圖 3.10　大德思恒律師墓誌

① 何學森：《千唐志齋〈陳頤墓誌〉書手書風推析——兼及唐誌的製作過程與誌面格局》，《中國書法》2020 年第 10 期。

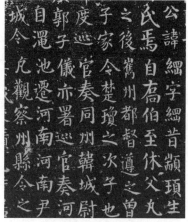

圖 3.11　史孝章墓誌　　　　　　　　圖 3.12　程綱墓誌

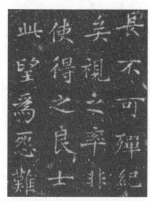

圖 3.13　張女殤墓誌"之"字　　　圖 3.14　神龍本《蘭亭集序》"之"字

再如，墓誌中"才"字的筆形變化。如"齊丁公子受姓因封，秦司徒家徙居爲族，博陵之後，不乏賢才。……刺史于季子解榻致禮，嘉其文彩，鷹以秀才"（239-751）中，"賢才""秀才"字分別作才、才之形，屬于同一文本中的同一字位，通過筆形變化形成異寫字。

楷書筆形組合遵循"交積材"的結體美學[①]，追求筆形間的參差錯落，儘量避免同向或平行。如"命婦西河界休（休）都鄉吉遷里，宋

① 參王立軍：《楷書書寫中的力學原則》，《河南師範大學學報（哲學社會科學版）》2001 年第 6 期。

氏，名和之，字秦嬴，春秋卅五，永和四年十月三日卒"（008-348）、
"樂經樂念，無時暫休（休）"（224-732）二處文例中，"休"字皆在右
上角添加一點。墓誌文本中还有"休"字下部添一加横或四點者，如
"葳蕤休（休）緒，儵义其興，幼挺芳質，夙表奇徵"（068-523）、"休
（休）氣貫岳，榮光接漢。德与風翔，澤從雨散"（090-531）中，"休"字
下部均添加四點。又如"爱初龆齓，亦旣弁兮，克岐克嶷，如璧如珪。縻
茲好爵，陟彼雲梯，騰聲望苑，騁足龍閨"（085-527）中，珪、閨二字
的聲符均爲"圭"，皆添加一點，分別作珪、閨之形，蓋爲打破縱橫筆
畫之單調，以體現楷書"交積材"之視覺效果。

　　墓誌常用楷字有時通過調整參構部件的平面布局實現書寫的自然美
化。如司馬顯姿墓誌（066-521）之姿（姿）屬"誌楷千字"，其平面布
局表現爲"氵"旁占據整字左側，較之上"次"下"女"的平面布局，顯
得結構更爲穩固。再如"君諱魔奴，郓海脩人也"（067-521）、"親勃海
高氏"（072-525）中，兩個"海"字分別作海、海之形，一爲上下結
構，一爲左右結構，兩種字樣形成異寫關係；"以魏（魏）神龜二年九
月十九日徂於河陰遵讓里，春秋廿七矣"（060-519）、"魏（巍）故安西
將軍涼州刺史元君之墓誌"（089-529）中，同一字位"巍"，因部件
"山"所處位置不同，形成兩類字樣；中古墓誌習見的"峯、峰"二
字，亦屬同一字位，參構部件無別，只因布局圖式的差異，而呈現出兩
種不同的自然美化效果。

第四章　墓誌常用楷字結構分析

一、部件、部首與漢字結構分析

漢字構形學認爲，當一個形體被用來構造其他的字，成爲所構字的一部分時，可稱之爲所構字的構件（或稱部件）。有時不作嚴格區分，"構件"與"偏旁""部首"等概念常被作爲同義語使用。如果説漢字的形體風格主要由書寫單位筆形及筆形組合來體現的話，那麽，漢字的構形屬性則主要取決于各級構件及其構意功能。

人們以部件、偏旁或部首的意識解析漢字由來已久。先秦史傳、諸子等著作中已有説解漢字構形的記載，如"夫文，止戈爲武""於文，皿蟲爲蠱""自環者謂之'厶'，背厶謂之'公'"等。[1]黄德寬説："（阜陽漢簡《倉頡篇》）C0033、C0034 兩簡將意義相關的十個從'黑'的字集中編列，幾乎使我們認爲《倉頡篇》在編纂時已考慮部首排字的方法。……到漢代史游的《急就篇》運用'分别布局'的編排，對部首的認識就開始初露端倪了。"[2]東漢許慎《説文解字》第一次用"部件分析法"對小篆字系的構形進行了全面分析。[3]姜亮夫指出："漢字的一切規律，全部表現在小篆形體之中，這是自繪畫文字進而爲甲金文以後的最後階段，它總結了漢字發展的全部趨向，全部規律，也體現了漢字結構的全部精神。"[4]"偏旁分析法"作爲考釋古文字的方法亦直接導源于《説文》。[5]王寧在汲取傳統《説文》學精神的基礎上，創建了漢字構形學，認爲漢字本體的研究必須以字形爲中心，而且應在個體考證的基礎

① 引文見《左傳·宣公十二年》《左傳·昭公元年》《韓非子·五蠹》。

② 黄德寬、陳秉新：《漢語文字學史》，合肥：安徽教育出版社，2006 年，第 12 頁。

③ 李運富：《漢字學新論》，北京：北京師範大學出版社，2012 年，第 162 頁。

④ 姜亮夫：《古文字學》，昆明：雲南人民出版社，1999 年，第 46 頁。

⑤ 黄德寬：《古文字學》，上海：上海古籍出版社，2019 年，第 24 頁。

上探討總體規律。齊元濤、王立軍等分別利用構形學理論，對隋唐五代碑誌、宋代雕版等楷書的構件進行了拆分和歸納，對斷代楷書構形系統進行了描寫和闡釋。

在論及漢字部首的形成過程與機制時，王貴元指出：“漢字的部首體系是漢字構形系統在發展過程中有意識逐步建立的，是漢字構形成熟的重要標誌。”關于部首的類別、本質和形成過程，他認爲《説文》部首是“文字學原則的部首”，兼顧形體和功能，“在《説文》時期，文字學原則的部首和檢字法原則的部首是統一的”；“部首并不只是形體問題，部首就其功能而言，是對字義的系統化和類別化，就形體而言，是對字形的系統化和類別化，所以部首是漢字構形系統化的重要表現”；“部首的形成過程是與整個漢字構形系統的發展過程相統一的，也就是説部首的形成過程也是漢字形體的定形過程”，進而論定“戰國晚期是漢字部首體系正式形成的時期”。[①]

文字學原則的部首依據字理而生成，將漢字群體“分別部居”，逐漸成爲漢字整理和研究的重要抓手。日本學者島邦男提倡古文字部首的自然分類法，黄天樹對比甲骨文部首與《説文》部首，對甲骨文部首進行了整理，以期便利甲骨文字形的歸部和排序。[②]梁春勝《楷書部件演變研究》將楷書部件放到整個漢字形體源流演變的大背景中去，力求對楷書部件的源流演變作出更加精確的描述，同時對楷書部件的演變途徑和演變規律進行更深入的探討。[③]張素鳳《漢字結構演變史》運用漢字構形學理論選取《通用規範漢字表》一級字的構形演變進行歷時考察，涉及常用漢字楷書形體的演化。[④]

二、墓誌常用楷字《説文》歸部標注

文字學原則的部首是漢字理據的承載者。王立軍《漢碑文字通釋》即

① 王貴元：《漢字部首的形成過程與機制》，《中國語文》2018 年第 4 期；又載《漢字與出土文獻論集》，北京：中國社會科學出版社，2016 年，第 82-97 頁。

② 黄天樹：《説文部首与甲骨部首比較研究》《甲骨部首整理研究》，分載《文獻》2017 年第 5 期、2019 年第 5 期。

③ 梁春勝：《楷書部件演變研究》，北京：綫裝書局，2012 年。

④ 張素鳳：《漢字結構演變史》，上海：上海古籍出版社，2012 年。

將漢碑文本單字"分別部局"，歸入《説文》部首，呈現字群總體的歸部和理據狀況。有鑒于此，我們嘗試從部首兼顧部件的角度，根據單字形體的傳承對應性，對"誌楷千字"進行《説文》歸部標注，進而分析其構形理據狀況。

根據"誌楷千字"對應大徐本《説文》字形的不同情況，我們制定以下標注體例：

（1）對應《説文》部首字，標注爲"部首字 B"，如"之"字標注爲"之 B"；

（2）對應《説文》非部首字正篆，標注所屬部首字，如"以"字標注爲"㠯"；

（3）對應《説文》非部首正篆的或體，標注爲"部首字 H"，如"凝"爲《仌部》非部首字"冰"的或體，則將其標注爲"仌 H"；

（4）對應《説文》未收字，如"太"字等，標注爲 W；

（5）對應大徐本《説文》新附字，如"銘"字等，標注爲 X。

針對"誌楷千字"與《説文》字形的其他字際關係情況，我們制定歸部認定和標注的補充細則如下：

（1）在"集雧""塵麤""星曐""智䜋"等字組中，前者爲墓誌楷書用字，後者爲各字在《説文》中對應的部件繁複字形，爲墓誌用字形體之所本。例如：

> 集，《雥部》：雧，羣鳥在木上也。从雥从木。集，雧或省。
>
> 星，《晶部》：曐，萬物之精，上爲列星。从晶生聲。一曰象
> 形。从口，古口復注中，故與日同。曐，古文星。星，曐或省。

以上集、星二字分別標注"雥 SH""晶 SH"，表示該字爲《説文》部首所轄正篆字形的省減或體。

> 塵，《麤部》：麤，鹿行揚土也。从麤从土。
>
> 智，《㔮部》：䜋，識詞也。从㔮从亏从知。䜋，古文䜋。

以上塵、智二字分別標注《説文》部首字"麤""㔮"，表示分別歸入該《説文》部首。

（2）在"寂宋""嗟謯""蓁葬""累絫"等字組中，前者爲墓誌楷

書用字，後者爲《說文》中記詞功能相同但減少或改變部件的字形，不將二者認定爲傳承字關係。例如：

《宀部》：宋，無人聲。从宀木聲。詠，寂或从言。段玉裁注：宋今字作寂。

《言部》：諈，咨也。一曰痛惜也。从言差聲。小徐本按語："今俗從口作嗟。"

《蚰部》：葬，藏也。从死在蚰中；一其中，所以薦之。《易》曰："古之葬者，厚衣之以薪。"

《糸部》：絫，增也。从厽从糸。絫，十黍之重也。章太炎《筆記》錢一："增也。絫增，俗作累。"

我們將前字標記爲 W，表明該字《說文》無之。

（3）亮、池等字，爲段玉裁《說文解字注》增補，不計入形體對應的傳承字。

段注"亮"條曰："各本無。此依《六書故》所據唐本補。蓋即晁氏以道所見唐本也。"章太炎《筆記》"亮"條錢一："此字爲淺人段茂堂者所妄增，實即'倞'字之譌。"

段注"池"條曰："池，陂也。从水也聲。此篆及解各本無。今補。"章太炎《筆記》"池"條朱二："《說文》本無池字，段氏從應氏《風俗通》增，《初學記》引《說文》不甚可信，蓋有引《說文注》爲《說文》正文者。"

（4）《說文》未收字中，如"嗚"等個別字形，在大徐本《說文》說解中被視爲"俗"字，則標注爲"WS"，表明該字爲大徐本《說文》所無的後出俗字。

《烏部》：烏，孝鳥也。象形。孔子曰："烏，盱呼也。"取其助气，故以爲烏呼。凡烏之屬皆从烏。徐鉉等曰："今俗作嗚，非是。"

三、墓誌常用楷字之《說文》歸部分析

我們按照形體的傳承對應性原則，統計得出："誌楷千字"對應

《説文》正篆及或體共計 955 個，其中對應《説文》正篆字形 918 個，對應《説文》或體字形 37 個。對應《説文》未收字 46 個，而未收字中見于大徐本《説文》新附字者爲 11 個。如表 4.1 所示：

表 4.1　"誌楷千字"與《説文》形體的對應情況

形體來源	字數
大徐本《説文》正篆	918
大徐本《説文》或體	37
大徐本《説文》新附	11
其他來源（俗字、新造字等）	35

根據形體的傳承對應性，可將 1001 字歸入 287 個《説文》部首，占《説文》540 部首的 53%有餘。根據 287 個《説文》部首所轄墓誌常用楷字之多少，可將《説文》部首分爲高、中、低、弱四個等級。高、中、低、弱四級部首的轄字量分別爲：10 字及以上，4～9 字，2～3 字，1 字。在所歸入的 287 個《説文》部首中，高轄字量部首共 20 個，中轄字量部首共 34 個，低轄字量部首共 77 個。轄字兩個以上的部首共 131 個，轄字僅爲 1 個的部首有 156 個。具體各部首的轄字量情況，見表 4.2～表 4.5。

表 4.2　高轄字量部首

序號	部首	轄字量	序號	部首	轄字量
1	人	32	11	女	16
2	辵	29	12	土	16
3	水	27	13	糸	14
4	言	27	14	彳	11
5	心	25	15	刀	11
6	宀	24	16	貝	10
7	木	24	17	禾	10
8	艸	21	18	金	10
9	手	19	19	示	10
10	口	18	20	邑	10

表 4.3　中轄字量部首

序號	部首	轄字量	序號	部首	轄字量
21	力	9	38	頁	5
22	攴	9	39	玉	5
23	日	9	40	廾	4
24	車	8	41	見	4
25	馬	8	42	亏	4
26	門	8	43	老	4
27	又	8	44	皿	4
28	八	7	45	鳥	4
29	山	7	46	犬	4
30	衣	7	47	十	4
31	竹	7	48	夊	4
32	耳	6	49	田	4
33	广	6	50	夕	4
34	欠	6	51	穴	4
35	肉	6	52	一	4
36	火	5	53	子	4
37	口	5	54	走	4

表 4.4　低轄字量部首

序號	部首	轄字量	序號	部首	轄字量
55	夂	3	65	食	3
56	戈	3	66	矢	3
57	弓	3	67	亡	3
58	亼	3	68	音	3
59	巾	3	69	月	3
60	斤	3	70	止	3
61	林	3	71	隹	3
62	目	3	72	北	2
63	牛	3	73	皀	2
64	彡	3	74	广	2

续表

序號	部首	轄字量	序號	部首	轄字量
75	卜	2	104	上	2
76	步	2	105	生	2
77	厂	2	106	史	2
78	虫	2	107	司	2
79	川	2	108	死	2
80	从	2	109	巳	2
81	寸	2	110	门	2
82	大	2	111	王	2
83	儿	2	112	我	2
84	二	2	113	臥	2
85	非	2	114	戊	2
86	夫	2	115	兮	2
87	工	2	116	系	2
88	宫	2	117	象	2
89	行	2	118	小	2
90	号	2	119	辛	2
91	户	2	120	羊	2
92	角	2	121	乙	2
93	京	2	122	乂	2
94	可	2	123	舁	2
95	里	2	124	雨	2
96	立	2	125	聿	2
97	舜	2	126	曰	2
98	米	2	127	至	2
99	乃	2	128	重	2
100	青	2	129	舟	2
101	丘	2	130	足	2
102	入	2	131	左	2
103	卅	2			

表 4.5　弱轄字量部首

序號	部首	序號	部首
132～140	白比采丙竝癶不才倉	211～220	民冥朙男能丿業七齊豈
141～150	册長𨾐中臣辰晨雔出此	221～230	且琴厽酉去泉壬刃叕三
151～160	麤丹弟丶丁鼎東多夕而	231～240	色勺申身尸石士氏是首
161～170	匸方飛豐畐䡇高革庚共	241～250	殳丨思四素兔韋尾未文
171～180	菁古谷骨冎龜鬼癸亥后	251～260	彡烏五午西先宣兄𠃊玄
181～190	虍虎華萑黃會丌己苟甲	261～270	血燕幺壹乁亦易異采寅
191～200	交教卪桀誩九久丂克哭	271～280	永用有酉魚羽員雲帀矢
201～210	來秝六龍履率毛卯冃眉	281～287	爪正之亘更舉自

　　《説文》小篆是較爲成熟的構形系統，構形模式以音義合成的形聲字爲主，其構形元素的主體是一批構字能度較高的常用義符和聲符。李國英《小篆形聲字研究》歸納出《説文》小篆構形系統的 72 個高頻義符和 576 個高頻聲符。[1]毛遠明《漢魏六朝碑刻異體字研究》提煉出“手攴爿禾示一衣灬宀束广木水艸雨矢口心”等 18 個高頻楷書構件，大都屬於高頻義符。[2]齊元濤指出，參構義符與漢字所記詞義有着各種親疏遠近的聯繫。[3]卜師霞認爲：“類別義符是形聲字義符的主體部分，類別義符中，義符構意與實義基本相同。”[4]要之，漢字是表意文字，與漢語的關係極爲密切，漢字構意和漢語詞義之間存在密切關聯。

　　我們認爲，魏晉——隋唐墓誌常用楷字集中體現了漢字“形義統一”的構形原則。“誌楷千字”所歸入的“人女辵土水糸言彳心刀宀貝木禾艸金手示口邑”20 個高轄字量部首，可視爲常用義符，對於魏晉——隋唐墓誌文本來説，具有標志義類的作用。基於漢字構意與詞彙意義的關係，魏晉——隋唐墓誌常用楷字常用義符的構字能度和使用頻度，在一定程度上體現了墓誌詞彙意義的密集度，是漢字漢語背後的中華文化系統的折射反映。

① 李國英：《小篆形聲字研究》，北京：北京師範大學出版社，1996 年，第 58、77 頁。

② 毛遠明：《漢魏六朝碑刻異體字研究》，北京：商務印書館，2012 年，第 255-326 頁。

③ 齊元濤：《構件構意泛化與漢語詞義引申的關係》，《暨南學報（哲學社會科學版）》2016 年第 10 期。

④ 卜師霞：《形聲字義符構意的類型》，《民俗典籍文字研究》2019 年第 1 期。

第五章　墓誌常用楷字職用個案分析

一、職用理論與墓誌文本漢字職用分析

　　傳統"小學"在進行漢語研究時，往往以字代詞，致使字詞關係多有糾葛。章太炎提倡"小學"真正擺脱經學的附庸地位，成爲一門獨立的學科，名曰"語言文字之學"，從而建立起全新的漢語漢字理論體系。[1]隨着古文字學的興起，漢字學與音韻學、訓詁學的界限更爲清晰，三個學科分別側重研究漢字的形、音、義，如唐蘭《古文字學導論》明確主張字形是漢字的本體。[2]

　　漢字職用（簡稱"字用"）是漢字學的重要内容，"是研究在不同的歷史時期具體的言語作品裏漢字字符記録詞和語素時職能的分化和轉移的"。[3]乾嘉學者戴震提出關于《説文》"六書"的"四體二用"説，指出"六書"内容有造字和用字的不同。章太炎《轉注假借説》認爲："轉注者，繁而不殺，恣文字之孳乳者也。假借者，志而如晦，節文字之孳乳者也。二者消息相殊，正負相待，造字者以爲繁省大例。知此者希，能理而董之者鮮矣。"[4]王寧指出，太炎將轉注和假借看成"漢字發展演變的辯證規律和大法則"，"這就是以轉注爲孳生造字——隨着詞彙的孳乳，從舊字的音義裏分化出新字，形成同源字，來記録同源詞；而以假借爲引申——隨着詞彙意義的增加，本應造字而節制造字，成爲多義詞。一長一消，造成漢字增長速度的平衡。換句話説，轉注是文字在語言發展推動下孳乳增多，而假借是語言發展而文字節制不增"。[5]

① 王寧：《章太炎與中國語言文字學》，《訓詁與訓詁學》，太原：山西教育出版社，1994 年，第 327-336 頁。

② 唐蘭：《古文字學導論》，上海：上海古籍出版社，2016 年，第 139 頁。

③ 王寧：《漢字構形學導論》，北京：商務印書館，2015 年，第 4 頁。

④ 章太炎：《國故論衡》，北京：商務印書館，2010 年，第 60 頁。

⑤ 王寧：《漫談"轉注"》，《文獻語言學》2015 年第 1 輯，第 72-75 頁。

　　漢字與漢語既有聯繫，又有區別，存在特殊的辯證關係。[①]字詞關係、字際關係歷來是漢語史、漢字史的研究熱點，也是漢字職用研究的主要内容。漢字記録漢語的情况十分複雜，"古代幾個詞兼用一個字的情況比比皆是"。[②]裘錫圭《文字學概要》第十章《異體字、同形字、同義换讀》、第十一章《文字的分化和合并》及第十二章《字形跟音義的錯綜關係》都立足於漢字職用角度分析字際關係和字詞關係，以大量篇幅結合漢字的形體和結構，梳理比較相關漢字的職用情况。例如，"糾"本是由"丩"分化出來的一個字……後來"丩"字廢棄不用，由"糾"取代了它的職務。"艸"是"草"的本字……"草"是草木之{草}的假借字，等等。[③]

　　李國英《小篆形聲字研究》説："漢字是表意文字，不僅有一整套製符原則，而且還有與之相應的一套獨特的字用原則。漢字不僅可以記録據以構形的本義，也可以記録由本義發展而產生的引申義，還可以記録與本義没有任何意義關係的同音詞。從字用的角度，我們可以把這三種情况依次稱爲字的本用，字的轉用和字的借用。"[④]李運富《漢字學新論》提出漢字的三種基本記録職能，即本用、兼用和借用，與李國英《小篆形聲字研究》的字用分類名稱類似，但所指略有不同：本用，指用本字記録本詞的用法；兼用，指用本字記録一個跟本詞有音義聯繫的派生詞的現象；借用，是將字形當作語音符號去記録與該字形體無關但音同音近的語詞。[⑤]李運富《漢字職用學論綱》等系列著作構建了漢字職用學理論框架。漢字職用學擁有學理依據，但是在實際操作中，一些字的職用情况常因材料不足而難以判定。例如，"把借用分爲'假借'和'通假'兩類，有一定的理論價值。但不少語詞是否有本字，以及本字究竟產生在借字之前還是之後，很難考證清楚。如果不是做文字學的理

　　① 王寧：《漢字構形學導論》第三章《漢字與漢語》，第34-54頁；《論漢字與漢語的辯證關係——兼論現代字本位理論的得失》，《北京師範大學學報（社會科學版）》2014年第1期；《論漢字與漢語的關係》，《民俗典籍文字研究》2015年第1期。

　　② 王寧：《漢字六論》，北京：中國大百科全書出版社，2017年，第100頁。

　　③ 裘錫圭：《文字學概要（修訂本）》，北京：商務印書館，2013年，第115-116頁。

　　④ 李國英：《小篆形聲字研究》，北京：北京師範大學出版社，1996年，第10頁。

　　⑤ 李運富：《漢字學新論》，北京：北京師範大學出版社，2012年，第193-201頁。

論研究，一般情況下可以不必區分假借和通假，特別是因後出本字而先屬假借後屬通假的現象。在實際文獻解讀中，可以把字、詞的對應關係簡化爲字與義項的對應關係，只要知道某字當什麼講以及這種講法跟字形有沒有聯繫就可以了，至于它屬于哪個詞、是否有本字、本字先出還是後出等，如果不是特別需要，就可以暫時不管了"。[①]

王貴元《簡帛文獻用字研究》指出了用字問題的兩個層面以及影響用字的地域和時代因素："所謂用字問題，包括兩個層面：一是使用了多少個單字；二是怎樣使用這些單字。第二個層面應是研究重點。第二個層面問題主要表現爲字形與表義功能的關係問題，就現有認識，大致可分爲異寫字、異構字、據音借用字、同源通用字、同形字和形近混用字六個方面。……用字問題需要考慮地域和時代因素，不同地域或不同時代或多或少地會有不同的用字習慣和用字規律，如郭店楚簡'谷'字皆用爲'欲'，而'浴'字皆用爲'谷'。後世文獻'輔助'用'輔'字，而戰國楚簡借用'榑'字。"[②]

在操作層面上，將墓誌文本的字樣歸納爲字位才能進行漢字職用研究。從理論上講，墓誌語言狀況總體上決定其用字面貌。魏晉—隋唐墓誌常用楷字的字用現象紛繁複雜，本用、兼用和借用是否能涵蓋？以單字記錄的語素，參與構造雙音詞，或者記錄專用名詞，其職用狀況如何描述？本用、兼用和借用最初是用來分析單字記錄單音詞的術語，然而某一漢字不僅僅作爲語素記錄單音詞，還可能記錄雙音節語素，或者記錄多音節擬聲詞、音譯詞等語言成分的音節，本用、兼用和借用無法涵蓋後面幾種類型，是否需要從詞彙、語法等層面進行漢字職用分析？前修時賢關于漢字職用的理論闡發和實踐探索，對我們進行魏晉—隋唐墓誌常用楷字職用狀況的分析，都有重要的參考價值。本書借鑒王立軍《漢碑文字通釋》的變通做法，采用非嚴格雙音詞的辦法來解決"釋詞"問題。比如，在字頭"愛"下，可提取常用雙音搭配"愛敬""遺愛""愛日""惠愛""慈愛"等語言單位。

對于墓誌常用楷字的職用狀況，本書分個案與群案兩個層面進行分

① 李運富：《漢字學新論》，北京：北京師範大學出版社，2012 年，第 209 頁。

② 王貴元：《簡帛文獻用字研究》，《西北大學學報》2008 年第 3 期；又載《漢字與出土文獻論集》，北京：中國社會科學出版社，2016 年，第 160、168 頁。

析。個案指個體字符的記錄職能狀況，群案指記錄某一語詞或某種用法相關諸字的職能狀況。

二、墓誌文本頻次前 10 楷字職用個案分析

在具體文本中，個體漢字的效用是有差異的，需根據其字頻高低、構詞能力等屬性，進行分級、分類考察。前人關于中古漢字文本（包括寫本、刻本）、字書文字的研究，如張涌泉《漢語俗字叢考》、楊寶忠《疑難字考釋與研究》、梁春勝《六朝石刻疑難字考釋》等，多集中考釋疑難字（包含諸多生僻字、死字），而對常用字職用的考察相對較少。在傳世及出土文獻釋讀、語文教學等領域，古今一貫常用字屬性的考察具有重要的應用價值。

根據"漢字效用遞減率"，我們將對魏晉—隋唐墓誌楷書常用漢字職用狀況的分析重點放在最常用的 1000 個字上。常用字所記錄的常用詞以及常用詞的常用義項、習慣搭配等，都是魏晉—隋唐墓誌常用楷字職用狀況考察的主要內容。

在 20 世紀四五十年代，美國語言學家莫里斯·斯瓦迪士（Morris Swadesh）提出一個語言核心詞列表（Swadesh List），學界慣稱"百詞表"。汪維輝《漢語核心詞的歷史與現狀研究》參考該列表，遴選出 100 個漢語核心詞，按照詞性分名、動、形、數、代、副六類對其作歷時考察。王立軍亦受百詞表啓發，提出"訓釋繫聯焦點詞"這一操作概念，繫聯《爾雅》《説文》《方言》《釋名》四部訓詁專書的直訓材料，開展漢語詞典元語言和漢語核心詞等問題的研究。[①]

基于魏晉—隋唐楷書墓誌語料庫和字料庫，我們爲墓誌常用楷字編寫資料長編，針對每個字頭，首列《説文》説解，代表該字在傳世文獻中的職用狀況，之後列出魏晉—隋唐墓誌楷字的本用、兼用和借用狀況，實現傳世文獻和出土文獻用例的互證或對比。我們對魏晉—隋唐墓誌常用楷字的個案分析，側重前 100 個最常用楷字（亦可視爲墓誌文本最高頻的百詞表），對其職用狀況進行描寫，可達到提綱挈領的效果。

① 王立軍：《訓釋繫聯焦點詞的詞彙語義特徵與上古漢語核心詞研究》，《北京師範大學學報（社會科學版）》2022 年第 2 期。

統計發現：“之”字爲“誌楷千字”中的最高頻字，使用超過 3000 次；包括“之”字在内使用過 1000 次的共計 9 字；最高頻的前 100 字，頻次基本都超過 300 次。漢字的使用頻次較高，則語境相對充足，例證亦相對豐富。針對墓誌常用楷字的各項職用情況，我們儘量選取 3 個以上文例加以説明。下面以“誌楷千字”最高頻的前 10 字爲例，進行職用個案分析。

（一）“之”字職用分析

[一]動詞，往，到，是爲本用。如“溘焉畏逝，寂矣何～”（149-625）[①]、“歸塗揔轡，～此舊閭，啟閣延賓，每歡風月”（188-669）、“禮得從宜，變而～正”（267-803）、“昔因～宦，徙家于燕，乃爲燕人也”（295-846）、“鳳凰比翼，何往何～”（302-861）等。

[二]代詞，指人或事物。如“淵霞雖遠，藏～於寸心；幽曉理微，該～於掌握”（047-513）、“～子攸歸，宜其帝室”（066-521）、“二儀以～成功，皇猷用～恊暢”（077-526）、“朕甚悼～，可贈秦州清水太守，以追逸跡”（080-526）、“君秀而不實，中遇嚴霜，何以述～，銘石流聲”（084-527）、“城狐於是斂跡，稷蜂爲～不起”（113-576）、“濠上妙旨，嘿得其真；柱下微言，暗与～合”（128-606）等。在否定句中，代詞“之”作爲動詞賓語，往往置于動詞之前。如“天下榮盛，莫～與儕”（137-610）、“次于河陽，未～能濟”（146-616）、“脱屣騰驤，振輕衣而獨舉；居心杜若，王矦莫～能屈”（192-676）等。

[三]人名用字。如“君諱興～，字稚陋”（006-340）、“弟嗣～、咸～、預～”（010-358）、“其年九月卅日窆于白石，在彬～墓右”（011-359）等。

[四]結構助詞。1.表領屬關係。如“魏黃鉞大將軍太傅大司馬安定靖王第二子給事君夫人王氏～墓誌”（041-509）、“周～魯衛，在漢閒平，未足稱美於前代矣”（054-517）、“君諱匡伯，京兆杜陵人。帝高陽～苗裔也”（148-620）等。2.表修飾關係。如“岐嶷孝敬，分曾參～

① 本書進行單字職用分析時，在所引墓誌文例中，逢該條目之字頭，則以符號“～”代替，下同。

譽；夙宵忠節，爭宣子～響"（051-516）、"稟韶端～逸氣，偉荊巖～秀質"（052-517）、"若夫瓊柯殖崑～深，瓜葛河誕～潤，弈世山川～封，子孫象賢～論，足以播德管弦，刊彰篆素"（063-520）、"君膺積善～慶，稟瑤華～質，幼而清越，雅愛琴書，孝友～至，率由而極"（073-525）等。3. 置于主謂之間，取消句子的獨立性。如"痛春蘭～早折，傷琴書～永夗"（046-512）、"國臣胤等，慕淑音～在斯，悲玉魄～長寂"（050-516）、"湛如淥泉～發浦，皎若明月以昇漢"（058-517）等。

[五]複音詞構詞成分。構成久之、頃之等語詞，表示時間的短暫。如"久～轉驃騎大將軍開府儀同三司"（105-560）、"頃～，改授開府儀同三師，增邑二千戶"（113-576）等。構成之前、之後等語詞表示時間範圍。如"先舉桐受封～前，積寶璽而爲基；執文命氏～後，垂玉佩而爲鄰"（118-584）等。

[六]用于固定結構"如/似……之……"。如"如蘭～馥，如玉～溫"（197-685）、"似玉～溫，如蘭～馥"（210-702）等。

【小結】

"之"爲《説文》部首字，古文字"之"爲"止"下加一橫，一橫象徵起跑綫，本義爲"往"。"之"字職用擴展以後，可借用爲代詞（如"誌之"）、結構助詞（相當于現代漢語"的"），可用于主謂之間取消句子獨立性，可組成雙音結構"頃之"等，還可作爲道家人名用字（如羲之、煥之等）。[1]四六言的駢體文中，"之"字常起補足音節的作用。"之"字用法豐富，以"之"字的常見用法爲綱（如標明族裔的血緣關係，修飾墓主的性情品格，記録墳塋的地理位置等），可基本填成一篇規範的墓誌文。據統計，316 方墓誌中僅以下墓誌没有出現"之"字：左棻墓誌（003-300）、謝鯤墓誌（004-323）、劉氏墓誌（007-345）、劉剋墓誌（009-357）、謝琰墓誌（016-396）、吕憲墓誌（017-402）、吕他墓表（018-402）、元偃墓誌（026-498）、趙謐墓誌（033-501）、解深墓誌（154-634）、桓彦墓誌（177-655）、孫如玉墓誌（263-798）、劉大德墓誌（274-815），共計 13 方，多爲早期字數較少者。隋唐時期無"之"字的墓誌僅爲 4 方。

① 啓功：《啓功全集》第五卷《啓功講學録》，北京：北京師範大學出版社，2012 年，第 94 頁。

有時墓誌文本同一文句之中，"之"字反復出現，而用法不盡一致。如"妻瑯琊王氏，太尉諮議參軍續～～女"（020-421），兩個"之"字分別記録人名和表領屬關係的助詞；再如"温涼恭儉～性，得～自然；忠孝篤敬～誠，因心而厚"（061-520）、"天倫～感，何慟如～"（254-777）等，一句之中"之"字功能有別。

在四字格詞語中，"之"字具有一定的語法意義，同時起補足音節的作用。如"以庚子～年玄柕～月廿六日丙申塋於本鄉温城西十五都鄉孝義～里"（065-521）、"位尊公傅，式擬王儀，蒙賜雞人～官，肅旅～衛"（070-523）、"行清明～化，播信順～規。吏畏～如神明，民歸～若江海"（126-603）等。另外，墓誌文本中習見"北芒之山、正光之初、孝昌之季、旬月之閒、周之元年、沙塞之外、汾源之宫、嗣位之始、瀍水之陽、邙山之阜、不繫之舟、壯室之歲、知命之紀、季隨之際、屬纊之夜"等四字結構，體現出漢語獨特的韻律和構詞特點。

（二）"以"字職用分析

[一]動詞。1.使用，是爲本用。如"鄉邦稱美，負土爲塋，三年～杖，七日絶漿"（256-780）等。2.認爲。如"天子乃擇功臣，～爲非君無能撫者"（039-507）、"君不求慕達，執事不～爲懃政，優遊衡門，洗心玄境，愛賢好士，文武兼幹"（080-526）、"告歸白執事，皆～爲宜，然後許之"（303-865）等。

[二]介詞。1. 表示依靠、憑借。如"諡曰惠王，壓～彝典"（025-496）、"文～表華，質～居鎮"（033-501）、"二儀～之成功，皇猷用之愊暢"（077-526）、"公懷遠～德，制強用武"（122-595）、"譬～石而投水，喻憑舟而濟川"（153-632）、"動由義舉，～不競弘仁，事藉礼銓，用推平樹道"（187-665）、"武威公李傑臨州，委之～政"（245-757）、"馨禮則～奉舅姑，秉謙卑用和娣姒"（282-827）等。2. 表示時間。如"～其年十一月庚申朔廿六日乙酉窆於芒山"（025-496）、"～其年十一月癸酉朔廿四日甲申，龜兆叶吉，葬于襄州鄧城縣支湖村之東崗，禮也"（293-840）等。

[三]連詞。1. 表示結果，用法近似"斯"，故常與"之"形成對文。如"四圍斯闢，三雍～熙"（086-528）、"万機斯緝，七政～齊"

（113-576）、"鼎味～和，袞闕斯補"（113-576）等。2. 表示承接，在駢
體文中，常與"而"對舉。如"遊稷下～獲敬，入龍門而見奇"（097-
544）、"當封之時，君乃開東閣～招賢，闢西園而禮士"（131-607）、
"踊仁義而攝衛，循典章～取則"（138-610）、"撫白雲～逍遙，嗽清泉
而高枕"（142-612）。3. 表示目的。如"悲春秋之無始，託金石～遺文"
（028-499）、"迺鐫製幽銘，～旌不朽之令名"（030-499）、"竭心～奉
上，開衿～待物"（061-520）、"盡愛敬～事舅姑，尚友睦～和娣姒"
（288-833）等。

[四]參與構成"是以、故以、所以、何以、曷以、無以、可以、難
以、加以、兼以、固以、即以、竊以、足以、即以、粵以、曰以、越
以、忽以、竝以、因以、以爲、以來、以後、以降"等雙音結構。茲舉
"是以""故以""所以"文例略作説明：

是以。如"是～霄光唯遠，綴彩方滋，淵源既清，餘波且澈"
（028-499）、"是～文溢三冬，才過七步，遂得播名京輦，調冠群僚，響
振銓衡"（188-669）、"是～臨墳永歎，不假手於詞人；撫石含豪，庶無
忘於銘曰"（216-711）等。

故以。如"故～衿嶺於上庠，峻標於胄子矣"（035-502）、"故～秦
中著姓，河北高門，照晰芬芳，光前絶後"（151-630）、"故～系族事行
誌于泉室"（275-815）等。

所以。如"所～富貴絶驕奢之期，膏粱無難正之弊"（113-576）、
"九德於焉可歌，三階所～增耀"（113-576）、"所～騰光鳳閣，絢影雲
臺，振響燕巒，馳聲梓嵑"（199-689）等。

[五]構成其他較爲凝固的結構與表達方式。

在銘文韻語中，兩個"以"字連用，構成"以……以……"結構，實
現音節的回環復沓。如"誰蕃誰屏，～親～德。帝曰尒諧，分銅樹則"
（085-527）、"或出或處，～官～邑"（254-777）等。

構成"以……爲……"結構。如"江淮語音，～韓爲何，聲之誤
也"（251-771）、"率～仲尼鄙事爲教"（258-786）等。

構成"因以命氏""因以得姓"等追溯墓主姓氏發源的程式化用
語。如"遠祖伏居賀蘭山，因～命氏"（184-663）、"國有沈姒蓐黃，因～
得姓，昭昭乎百代不易者矣"（209-700）、"舜生姚墟，因～命氏，其後

子孫徙居吳郡”（259-788）、“其先禹封伯益子若木於徐鄉，因～授氏”（277-817）、“周之子孫，食邑於楊，因～命氏”（278-818）、“周唐叔虞之後，十代孫萬食菜於韓，封爲韓氏，至韓王安，爲秦所滅，子孫流散，吳音輕淺，呼韓爲何，因～爲氏”（303-865）等。

【小結】

“以”字甲骨文象人手提物之形，記録“使用”義爲其本用職能。

在墓誌駢句文本中，表示憑借、途經的“以”，常與“由”字對舉。如“學由心曉，智～性成”（087-528）、“動必～礼，行不由徑”（103-556）、“行～學達，官由才舉”（130-607）、“夫地絶天傾，齊聖～斯濡足；飆迴霧塞，通賢由此沃心”（153-632）等。

中古墓誌習見之、以對文。如“齊黔姝之孕道，軼梁媛～凝貞”（187-665）、“去吳江之衣錦，臨景亳～襄惟”（209-700）、“歎光景之盡漏，去名位～脱屣”（209-700）、“風徽可仰，邁芝蘭～芬芳；蘋藻克修，窮邊豆之程品”（230-741）等。關于駢文的對偶句，郭錫良説：“連詞、介詞大多是同字相對，但也有異字相對的。”[①]上述墓誌“以”字的對文情況可爲佐證。

墓誌文本同一文句中，有時出現多個“以”字，其用法不盡相同。如“後～山胡校亂，徵撫西岳，綏之～惠和，靖之～威略”（029-499）、“夫存播令稱，故宜旌銘，所～傳績幽遐，永光芳烈，今故刊石泉鄉，～志不朽”（036-503）、“是～外使則官乘佐～徒僕，内侍則公橐坐～重席”（119-589）、“～爲一切諸經，所～通覺路也”（221-726）等。

（三）　“於”字職用分析

wū《廣韻》哀都切，影母，模部，平聲。

句首語氣詞。如“老尚簡嘿，孔貴雅言，～穆懿王，體素心閑”（054-517）、“～穆叡考，誕質含靈，秉仁岳峻，動智淵明”（055-517）、“雲姿窈窕，容礼堂堂，～穆仁妃，作配君王”（058-517）、“～穆哲人，行藏有素。鑒徹冰玉，材超管庫”（143-613）等句中，“於”字皆用在“穆”字之前，表示贊歎。再如“～鑠華胄，綿基代朔”

[①] 郭錫良等：《古代漢語》下册，北京：商務印書館，1999 年，第859頁。

（049-515）、"～鑠哲人，英風卓犖"（177-655）等句中，"於"字皆用在"鑠"字之前，亦表讚歎。

構成雙音節語氣詞"於戲"，表示感歎。如"～戲！茫茫天壤，欝欝山河，積餘慶之無窮，知子孫之逢吉"（225-735）、"～戲，始裴公以道存匡濟，才爲人倫之冠"（248-763）、"～戲，遠之巴蜀，永別鄉關"（259-788）等。

yú《廣韻》央居切，影母，魚部，平聲。

[一]介詞。1. 表示處所、方位、範圍等。如"機神聰鑒，聞～遠近，接恤施惠，稱～四鄰"（002-299）、"朝野悲惻～上，雲宗痛慕～下"（058-517）、"昨以晡時忽致殞逝，朕躬悲悼，用惕～懷"（071-524）、"二宮軫悼～上，百辟奔走～下"（079-526）、"朗達發自天機，岐嶷彰～懷抱"（080-526）等。

2. 表示时间。如"鴻基肇～軒轅，寶胄啟～伯陽"（058-517）、"追茂實～綿古，流英聲～後載"（068-523）、"侍護先帝～弱立之辰，保衛聖躬～載誕之日"（071-524）、"溫柔表～弱齡，閑和章～早歲"（076-526）、"肇自文皇，迄～明帝，爰歷三朝，光榮驟履"（088-528）、"趙、張垂譽～前，邊、袁見傳～後"（103-556）、"五經通在志學之年，百籍明～加冠之歲"（119-589）、"展志業～當年，樹風聲～沒後"（122-595）、"懿德瑩～當時，鴻名蜎～一代"（172-652）等。

3. 表示動作行爲的對象。如"奉美獻珍之日，惄見～先嘗；量藥節食之晨，媿聞～後進"（113-576）、"慕闡無爲～群生，願揚太空～我我"（119-589）等。

4. 表示被動，引進施動者。如"仁孝自天而生，禮義由己而出，不授之～師傅"（113-576）、"早失怙恃，育～季父，孤弟幼妹，繈各數齡"（310-882）等。

5. 引進比較對象。如"居家里治，模範過～仁夫"（002-299）、"追蹤息吹，無謝～曩賢；綏黔育庶，不後～古人"（059-519）、"鄭之～百族也，如群嶽之聳衆山焉"（258-786）等。

[二]助詞，用于句首，起發語作用。如"～惟我皇，登期比盛"（153-632）、"～惟生德，挺粹含章"（206-698）、"～維我洪宗，系自于齊，厥後因地受氏，遂爲著姓"（262-796）、"～惟夫人，承家爲鼎族，

媵我爲高門"（265-800）等。

[三]構成雙音結構。1. 於是。表示動作承接。如"～是皇室融穆，内外熙怡"（039-507）、"～是除君持節營州刺史，將軍如故"（055-517）、"～是鳲鳩延娉，玉帛盈門，就百兩之盛儀，居層棛以作配"（058-517）、"昔漢德初興，江都相～是談册；魏号將建，成都矦～是創言"（128-606）等。

2. 至於。發起跟上文有關的新話題。如"至～孝慕仁厚之感，慈明恭允之量，垂衿汎愛之道，温柔和裕之至，信可以踵武大姜，繼軌任氏者矣"（058-517）、"至～聖主統曆，文母臨朝，復以會府務殷，元愷任棘"（061-520）、"至～婉娩織紃，早譽宗閨；潔白貞專，遠聞天閤"（066-521）。

3. 逮於。意爲"及至"。如"逮～大漸，餘氣將絶"（071-524）、"先公四年即世，壽不逮～偕老，卜未叶～同穴，哀哉"（231-741）、"禀性而温明可則，飾身而柔順自持，逮～刀尺之上，詩書之業，匪因訓教，咸自通曉"（315-898）等。

【小結】

在古文字階段，"於"是"烏"的分化字，專門記録虛詞用法。《説文》："烏，孝鳥也。象形。孔子曰：'烏，盱呼也。'取其助氣，故以爲烏呼。……於，古文烏。""於"用爲語氣詞，乃其本用。各種介詞用法均爲借用。

在魏晋—隋唐墓誌文本中，"於、于、乎"在表示地點、時間時每混用不別。有時一句之中，出現於、于對文或於、乎對文的情況。

於、于對文。如"已流徽～國瑑，播瑤響于典章"（052-517）、"閑淑發于髫年，四德成～笄歲"（066-521）、"復大禮～維新，致勝殘于伊始"（153-632）等。統計發現，魏晋—隋唐楷書墓誌中，記録介詞的於、于二字，在不同職能上有頻度之别。"于"字多用于具體地名前，"於"字則多表示其他更爲抽象的關係。

於、乎對文。如"昔庭堅遭種，梗檗著～虞謨；伯陽執玄，糟粕存乎關尹"（112-574）、"任重六條，威恩被乎庶物；望隆四嶽，榮寵冠～諸矦"（149-625）、"柔順發～童心，詩禮聞乎孩笑"（210-702）等。

有時一句之中出現多個"於"字，其用法存在差異。如"教化猛～

嚴父，恩覆誕～春陽”（002-299）、“～是殊俗知仁，荒嶠識澤，惠液達～逋遐，德潤潭～邊服”（055-517）等。

值得注意的是，不少“於是”“至於”等形式，可能是具有不同表達功能的同形結構。“於是”出現 40 多例，大部分是較爲凝固的雙音詞，而諸如“詩所謂有齋季女，君子好逑，德備～是矣”（267-803）中的“於是”并未凝固爲語詞，而是“動詞＋於＋是”的介賓詞組作動詞的補語。“至於”有 20 多例，大部分表示提起與前文有關聯的新話題，但如“仕歷散騎常侍已下至～太傅”（040-508）、“文宣王歷作王官，至～宰輔，居棟樑之任，荷天下之憂”（100-547）、“逮索魚興感，風樹成悲，瘠巨愈遲，殆至～盡”（112-574）等，表示達到某種範圍或程度。

（四）“人”字職用分析

1. 人類，非確指的某類人。如“白楊思鳥，青松愁～，一潜長夜，千載何春”（072-525）、“冥不壽善，灾弗擇～”（084-527）、“孤塚愁～，悲風四起”（290-837）等。

2. 每個人。如“命也可贖，～百殘傾；摧芳燼菊，沒有餘名”（047-513）、“贖仲行兮～百，送有道兮車千”（185-664）等。

3. 人才。如“魏之得～，於斯爲盛”（079-526）、“許身立可，英心守節，穆如得～，仁之令譽，惟厥申屠府君”（276-816）等。

4. 他人。如“恭己以政～，剋躬以齊物”（002-299）、“公自己被～，推誠感物”（079-526）、“若其尊重師傅，訪問詩史，先～後己，履信思順，庶姬以爲謨楷，衆媛之所儀形”（101-550）、“君亦蔽蚤嘗吐，理極温清，閨幃蕭離，～無間議”（112-574）、“夫人李氏，貞潔過～，豐肌南國，美兒東鄰”（256-780）等。

5. 參與構成雙音節、三音節語詞，指具體的某類人，或與人有關的某些事物。如“夫人、美人、良人、貴人、宮人、伊人、斯人、古人、若人、晋人、邦人、雞人、靈人、大人、人事、淑人、偉人、善人、人師、家人、時人、人寶、人莫、人爵、市人、哲/喆人、人倫、人生、人途、小人、人物、人傑、王人、真人、人間、人英、人世、故人、通人、人宗、行人、賢人、聞人、人心、人文、後人、門人、人表、他人、令人、成人”等。具體文例如“夫～宜城君郭，每産輒不全育”（002-299）、“美～諱義，城陽東武～也”（002-299）、“美～侍西官，轉

爲良～”（002-299）、“賜秘器衣服，使宮～女監宋端臨親終殯”（002-299）、“左菜，字蘭芝，齊國臨菑人，晋武帝貴～也”（003-300）、“協讚伊～，如何弗遺，煙峯碎嶺，雲翔墜飛”（032-501）、“泉門掩燭，幽夜多寒，斯～永矣，金石流刊”（046-512）、“追蹤息吠，無謝於曩賢；綏黔育庶，不後於古～”（059-519）、“爰挺若～，風飆秀起”（062-520）、“昔晋～失馭，群書南徙，魏因沙鄉，文風北缺”（064-520）、“故爲邦～所宗，本郡察孝焉”（070-523）、“蒙賜雞～之官，肅旅之衛”（070-523）、“姝彼靈～，奚不化乘”（075-525）、“夫靈曦垂曜，星月贊其暉；大～有作，椒庭翼其化”（077-526）、“斯則陰陽之極數，～事之嘉會”（077-526）、“嘉慶有鍾，淑～茲誕”（091-535）、“蓋兼資之偉～，豈偶儻而已哉”（091-535）、“善～爲邦，不求而自報；酷空之士，不罰而致快”（092-538）、“若～挺生，復作民英”（094-541）、“世号～師，民稱茲父”（094-541）、“奉上接下，曲盡婦儀，用之家～，剋成内政，遵其法度，爲世模楷”（099-546）、“顯允淑～，天降休祉，門高馬鄧，恩侔許史”（100-547）、“五言之作，妙絶時～”（103-556）、“比質知其多穢，擬價何關～寶”（105-560）、“爰錫純嘏，載誕～莫”（109-570）、“未窮～爵，忽往藁亭”（109-570）、“哀結市～，痛感宸極”（113-576）、“爰稟正氣，是生喆～”（113-576）、“雅愛～倫，尤好儒者”（113-576）、“川流不捨，～生若浮”（113-576）、“天道芒昧，～途飄忽”（114-578）、“品藻若～，奇懷異質，性似夏冰，恩如冬日”（118-584）、“君子仰其風猷，小～懲其威化；諒～物之指南，寔明君之魚水”（121-595）、“賢哉上喆，時之～傑”（121-595）、“王～弔祭，謚曰德公，禮也”（124-600）、“邈矣真～，攸哉大理。源清流潔，惟終惟始”（127-604）、“～英挺秀，帝美招携”（137-610）、“養志丘園，惡～聞之多事”（161-641）、“倏忽生平，寂聊～世”（162-641）、“一辭白日，千年故～，飛魂避景，碎骨埋塵”（166-648）、“見賞通～，知名先達”（190-673）、“是生國寶，欝爲～宗”（209-700）、“行～垂泣，故友增傷”（214-709）、“當世識賢～之業，議者許公室之輔”（231-741）、“其餘十數士，皆國之聞～，信可謂能舉善也已矣”（237-749）、“天下匈匈，～心未定”（244-757）、“飾以～文，佇其有成”（247-762）、“上無忝於前烈，下有慶於後～”（250-768）、“與先輩座主爲

門～，與後學講流爲道友"（259-788）、"行爲～表，孝自天資"（284-830）、"洎從於他～，咸宜於異姓"（301-858）、"天有將星，地有將臣；稟茲瑞氣，方爲令～"（314-895）、"年若干歲，毀瘠號慕，有加成～"（315-898）等。

6. 參與構成"代有其人"等習慣用語。如"於是朱輪繡軸，代有其～，玉葉金柯，蟬聯暉映"（163-641）、"微子以至德啟基，宋段以功高命氏，爰洎漢晉，代有其～"（182-659）、"軒冕蟬聯，代有其～"（315-898）等。

7. 人數計算單位，相當于名、個。如"公有子三～，絳州聞喜縣主薄宏、監察御史寓、前魏州冠氏縣尉宥，皆以才知名"（231-741）、"初，李夫人奔世之日，有子一～"（247-762）、"有子二～：長曰良弼，次曰良賁"（254-777）等。

8. 官職用字。常見者爲某某舍人。如"釋褐太子舍～"（085-527）、"俄以君爲中書舍～，又遷西臺舍～"（208-700）、"授倉部員外侍郎兼通事舍～"（137-610）等。

【小結】

《説文・人部》："人，天地之性最貴者也。"小篆"人"字傳承甲骨文，象人側面站立之形。段玉裁《説文解字注》說"仁"乃人之德。啟功認爲"人"字之異體，變形以後理據重構，專門記錄"仁"。[1]王寧指出，人分化爲"仁"字，分別記錄名詞、形容詞。[2]"人"在316方墓誌中，出現率極高，僅有20方墓誌不含"人"字。其中表示地望籍貫用法最多，共計200餘例。一般用"地名+人也"的格式呈現。如"美人諱義，城陽東武～也"（002-299）、"夫人諱瑩，字諦聽，弘農華陰～也"（255-777）、"其先安定～也，因官而處，世爲上谷～焉"（264-799）等。

隋前石刻不避諱"民"字，如"爲黎民之望，作道義之標"（128-606）。在唐代石刻中，"人"常作"民"的避諱用字，如"昔咎繇邁種德，德乃降。黎～懷之盛者，必百世祀"（226-736）、"刺史王尚客失方伯之體，奪黎～之力，大肆穿築，莫敢規爭"（231-741）等。

① 啟功：《啟功全集》第三卷《論文》，北京：北京師範大學出版社，2010年，第318頁。
② 王寧：《漢字構形學導論》，北京：商務印書館，2015年，第39頁。

（五）"年"字職用分析

1. 穀物成熟。是其本義。如"公割臂代牲，誓以身禱，膏雨登洽，遂稱有～"（233-742）。

2. 一周年的時間。如"在職數～，頻登上第"（163-641）、"自所天傾逝，孀居累～"（174-653）、"夫人執節懷操，守志多～"（178-655）、"數～閒能滅一切煩惱"（230-741）、"曾未數～，遂通大義"（244-757）、"公視從史益驕不遜，偶疾經～，輿歸東都"（280-822）等。

3. 年齡、歲數。如"～十三，世祖武皇帝以賈公翼讚萬機，輔弼皇家"（002-299）、"朝光夕影，未息於銅壺；却死還～，空傳於金竈"（124-600）、"適～數歲，便處內艱"（153-632）、"～甫十五，偏覽流略"（162-641）、"～始初笄，言歸趙氏"（171-651）、"君～踰耳順，歲迫桑榆"（172-652）、"～逾五十，捨軄居家"（175-654）、"宜其享～而天奪之～，天難諶哉"（267-803）等。

4. 不確定的年月或時代。如"但～代易謝，陵谷互遷，庶憑貞石，永紀遐天"（163-641）、"荒涼松野，悽愴風煙，人悲此別，後會何～"（204-696）、"陵遷谷變在何～，德音其傳斯君子"（209-700）、"卷懷虛室，坐沉堯舜之～；偃迹茂陵，無復公族之望"（214-709）、"泉燈永夜，掩文昌之一星；石篆何～，瘞藍田之片玉"（239-751）等。

5. 參與構成雙音詞妙年、茂/懋年、末年、弱年、小/少年、壯年、笄年、髫/齠年、幼年、百年、明年等，表示人生中特定的年齡階段。如"妃以妙～，託在姜庶之尊"（002-299）、"何忽茂～，儵焉墜暉"（038-507）、"末～轉前將軍、武衛將軍，當時之名進也"（088-528）、"文慧之志，著自弱～，孝友之情，表於冠歲"（102-553）、"小～未暮，大夜俄昏"（112-574）、"寬仁篤行之風，彰於弱操；成務理物之志，表於壯～"（126-603）、"夫人誕自華宗，言容彰於丱歲；于歸右族，柔順顯於笄～"（194-681）、"溫恭表於髫～，孝友彰於丱歲"（198-688）、"傑出妙～，量成綺歲"（218-719）、"往丁艱日，咸在幼～，或弱弄不知，或初孩未識"（222-727）、"明～青龍庚寅……葬于偃師縣之首陽原，先塋之東，禮也"（237-749）、"少～任俠，中歲成名"（268-803）等。

6. 參與構成雙音詞生年、享年、行年、時/當年、降年等，表示累計的時間。如"行～九十有七"（140-611）、"飲啄盡此生～，俯仰任其身

世"（166-648）、"享～卅五"（208-700）、"時～二十有四"（220-724）、"蓋所關者降～之數不延，蒼生之望未足耳"（228-741）等。

7. 參與構成同年而語、三年之喪、三年泣血、三年之道等相對凝固的四字格結構。同年而語，如"孰與夫申屠齮＝，胡廣容＝，度長絜大，同～而語也"（153-632）、"豈与夫食人之祿，憂人之事，負荷於服冕，勞役於乘軒者，同～而語哉"（250-768）、"伊蹄溠軌濫，傷吻弊策，徐致乎深遠者，惡可與同～而語哉？"（313-888）等。三年之喪、三年泣血、三年之道等，如"一溢之禮，不逾酌飲，三～之喪，情過泣血"（200-691）、"七旬不寐，三～泣血"（211-703）、"高柴泣洫，三～之制已遙；曾子銜哀，七日之傷還及"（216-711）、"十一丁鄭州府君憂，泣血齋誦，三～不怠"（237-749）、"胤子署，居喪有禮，毀瘠劬勞，泣血三～，絕漿七日"（242-755）、"嗣子子昂，海淨江澄，忠信之士，鄉邦稱美，負土爲塋，三～以杖，七日絕漿"（256-780）、"夫人恩情轉甚，鞠育如初，教子以義方，誡女以貞順，無改三～之道，俾遵嚴父之規"（259-788）等。

8. 地名、人名用字。如"公諱瓛，字世恭，京兆萬～人也"（114-578）、"君諱景，字百～，河南洛陽人也"（081-526）等。

【小結】

甲骨文中，"年"字象人背負所收穫糧食之形，爲會意字。殷墟甲骨卜辭習見"大有年"文例。因五穀的育成周期約爲一年，故引申爲一年的時間。《説文》説"年"字從禾千聲，爲理據重構。中古墓誌文"小年未暮，大夜俄昏"（112-574）中"年"字作▨，仍保留小篆構意。"萬年、永年"作爲地名、人名用字亦保留時間詞的本用。漢語的時間詞彙體現了古人對時間進行標記與計量的認知心理。"年"爲人類認知時間概念的"核心詞"，"年"字職用亦提供了豐富的時間表達法。

墓誌在"序文"部分，常采用"年號＋年"的格式表示墓主人生卒、職官變遷等重要時間，如周安墓誌（086-528）羅列永平二年、延昌三年、孝昌三年、武泰元年、建義元年等多個年號，歷數墓主人生平，構成墓主人的生平大事記。

"忽/即/遂/越/粵/曰＋以……年""年＋過/不過/甫/纔/近"均爲中古墓誌文本中表示時間的習見套語。如"忽以正始三～歲次丙戌五月乙丑朔六

日庚午遇疹"（038-507）、"越以其～月廿二日葬於漳水之北"（099-546）、
"君世載休祉，含和秀出。～甫韶齔，便蓄珪璋之姿，歲在裳裳，即蘊
松筠之性"（176-655）、"皆位不躋九列，～不過耳順"（271-808）等。

若墓主人卒葬同年，常在敘述完卒年之後，采用"以其年"來敘述
其埋葬時間，此類用法多達一百餘例，如"以其～十一月庚申朔廿六日
乙酉窆於芒山"（025-496）、"即以其～十一月丙申朔十四日己酉窆于北
芒山之西崗太尉公之陵"（081-526）等。

有些"年"字參構的雙音詞（如年齡、年代等）生命力強大，一直
通行至今。如"方頤大顙，表貨殖之饒；脩耳隆准，著～齡之遠"（140-
611）、"恐～代改移，故刊石立銘"（256-780）等。

在墓誌駢句中，"年"常與"世、歲、日、壽"等近義或類義詞形
成對文。年世對文，如"源其本系，錫矦服於周～；語其台鼎，定金科
於漢世"（163-641）；年歲對文，如"君孝親之道，成於識李之～；知
機合義之權，顯自酬梅之歲"（184-663）、"六甲小學之～，聞詩聞禮；三
端弱冠之歲，有文有武"（216-711）等；年日對文，如"昔～孤逝，獨
辭千月之榮；今日雙歸，同奄九泉之路"（210-702）；年壽對文，如
"死後～長，生前壽促"（203-695）。

（六）"其"字職用分析

[一]代詞。1. 第三人稱，相當于"他/她/它"。如"郭公暴卒，公如
蜀赴喪，疑～有故，彼衆我寡，無如之何"（245-757）、"當須教以師
氏，飾以人文，佇～有成，必興吾族"（247-762）、"且三數年，冀～有
得"（300-856）等。

2. 第三人稱領屬關係，相當于"他（她/它）的"。如"中牟之善愧
～芳，勝殘之風慙～美"（059-519）、"元瑜謝～翩翩，廣微慙～多識"
（068-523）、"陳王慙～七步，劉德愧～千里"（113-576）、"比之曾子、
張霸，惡～高蹤；譬以顏生、黃憲，慙～實錄"（114-578）等。

3. 指示代詞，義爲"這""那""這樣""那樣"等。如"俄以～年
十二月遘疾薨於京第，春秋五十有五"（121-595）、"於是朱輪繡軸，代
有～人"（163-641）、"即以～月二十三日殯於洛城之北邙嶺之陰十五里
千金鄉之地"（166-648）等。

[二]語氣詞，表示推測。如“反黔首於羲皇，致我君於堯舜者，～在司空魏國公乎”（153-632）、“探翰藻之幽邃，入文府之奧隅者，～唯成府君乎”（197-685）、“興聖教者，～在茲乎”（221-726）、“天乎～仁，天乎～不仁”（292-838）等。

[三]助詞，協調句子的音節韻律。如“歲聿～徂，爰即遐峒，泉扉一奄，永謝朝光”（045-512）、“葳蕤休緒，儁乂～興，幼挺芳質，夙表奇徵”（068-523）、“投袂懃王，眷言出宿，我后～來，行歌鼓腹”（079-526）、“爰稟正氣，是生喆人；不疾而速，知機～神”（113-576）、“梁木云摧，哲人～喪”（170-651）、“～麻氏之建旟，迺千齡而遞茂”（196-684）、“發跡雲代，定都河洛，盛德之胤，百代～昌”（212-703）等。

[四]標記墓銘則序，意爲“排序第幾則”。如“昔在帝軒，支胤繁昌；慶綿遐胄，胙土南陽。～一。曰祖曰考，材高位卑；運遭屯剝，時逢道衰。～二。誕降淑姿，作嬪君子；母儀婦德，譽宣州里。～三”（194-681）。

[五]構成豈其、宜其等固定搭配。1.豈其、何其，表示未曾預料到已然發生某事。如“何～枉風橫起，嚴生晦物，冰栢摧根，雲松玉折”（080-526）、“豈～峻嶽，忽已傾頹”（088-528）、“豈～天不與善，殲我神童”（111-573）、“何～白髮相催，脩年以短，風莫亭，身隨影滅”（116-580）等。

2.宜其，表示推測理當出現某種情形。如“旣仁且智，宜～永久，彼倉寡惠，曾不憖留”（103-556）、“宜～永世，享茲嘉祉；如何不禄，奄歸蒿里”（131-607）、“公秉文武之姿，竭公忠之節，德無不濟，道無不周，宜～丹青盛時，登翼王室”（237-749）等。

【小結】

墓誌楷書“其”字乃自《説文》籀文𠀠演變而來，本義爲“簸箕”。中古墓誌文本中，未見“其”字本用，均爲借用，多記録虛詞。

“其”字記録代詞，多代指墓主人。如“雖曾閔淳孝，無以加～前；顔子濬道，亦莫邁～後。……是則慕學之徒，無不欲軌～操，旣成之儒，無不欲會～文”（046-512）、“九族稱～貞淑，邦黨敬～風華。……聽～聲則無鄙恪之心，覬～容則失傲慢之志”（058-517）等。

　　魏晋—隋唐墓誌中，多見"其"字參與構成的程式化用語，如"以其年""其辞/詞/頌/銘曰"等。

　　在墓誌駢句中，"其"字根據詞性和職能的不同，可以與"其"字自身，或與"之、厥、夫、斯、迺、而、於"等字形成對文。例如：

　　其其對文："鄉邑仰～高風，遐爾欽～至德"（140-611）、"文梓纔生，有識知～構夏；明珠始育，僉議歸～照車"（153-632）；

　　其之對文："濠上妙旨，嘿得～真；柱下微言，暗与之合"（128-606）；

　　其厥對文："遇顯祖不奪厥志，逢孝文如遂～心"（039-507）、"～德唯新，厥宗伊舊"（069-523）；

　　其夫對文："東都愧夫五公，西京謝～七葉"（112-574）；

　　其斯對文："因心則孝，任己以仁；斯言無點，～德有鄰"（113-576）；

　　其迺對文："～麻氏之建旗，迺千齡而遞茂"（196-684）；

　　其而對文："珪璧爛～盈門，英聲煥而騰實"（152-632）、"君孝友基身，資溫牀而扇席；至德高行，愉色滿～怡聲"（192-676）；

　　其於對文："明二諦於寸心，識三乘～如掌"（140-611）。

　　中古墓誌文本多化用儒家經典文句。部分"其"字出自《詩經》原文，如"麗矣若神，溫～如玉"（069-523）出自《秦風・小戎》，"懷我好音，言刈～楚"（130-607）出自《周南・漢廣》，"殷～雷而有聲"（227-738）出自《召南・殷其雷》，"是謂宜～室家"（310-882）出自《周南・桃夭》。

　　有時墓誌文本中，一句之中出現多個"其"字，而用法不一。如"故廟堂慶～誕載，王業賴～作輔，烈岳之胤，太妃～有焉"（058-517）中，"其"字分別記錄代詞和語氣詞。

　　墓誌"其"字多用爲虛詞，但在具體文本中，究竟是語氣詞，抑或助詞，可能存在兩解。如"柔裕以奉上，慈順以接下，發言必也清穆，舉動～於令則"（058-517）等。

（七）"不"字職用分析

　　1. 否定副詞。如"追蹤息吠，無謝於曩賢；綏黔育庶，～後於古

人”（059-519）、“借乎～側，蕭然無際”（089-529）、“相看送去，～見迎來”（119-589）等。

2.“不”字連同後接的動詞、形容詞等，構成不幸、不朽、不應、不永、不已、不可、不能、不就、不拜、不仕、不淑、不止、不言、不群、不墜、不絶、不禄、不復、不孤、不敢、不得等常見雙音節搭配。如“夫人太原李氏～幸染疾”（021-432）、“千載而後，永存～朽”（021-432）、“州辟～應，徵奉朝請，歷寧朔將軍、員外郎，帶武原令”（024-474）、“与善徒言，享年～永”（048-513）、“灼灼閨王，令問～已”（053-517）、“哀哀棘心，～可逎焉”（230-741）、“美～可譽，善～可名，何忽茂年，僬焉墜暉”（038-507）、“雖春卿之典礼，釋之之司訟，～能過也”（103-556）、“高尚其道，累徵～就”（177-655）、“於我何功，固辭～拜”（252-774）、“高道～仕，脱屐騰驤”（192-676）、“如何～淑，摧樑碎玉”（045-512）、“忽遇永夜，冥冥～止”（063-520）、“公化等～言，政若戶到”（079-526）、“幼而～群，異乎公族”（112-574）、“載德象賢，軒冕～墜”（122-595）、“故能黻冕斯興，名器～絶”（129-606）、“如何～禄，奄歸蒿里”（132-607）、“卒于旅次私舘～復”（226-736）、“太君塋旁兮左愛子，千秋万歲兮魂～孤”（252-774）、“獄平，貨滋息，吏斂手～敢爲非”（270-807）、“終其祉禄，而～得唱隨白首，富貴青雲”（310-882）、“所～得者，其壽乎”（313-888）等。

3.反問句中與“豈、誰”等連用，形成“豈不”“誰不”組合。如“豈～璧碎珠沉，靡估用之時；椒摧桂折，罕迎春之日”（145-616）、“慟乎斯訣，誰～霑巾”（170-651）、“哲人斯逝，誰～惘懷，孰綍興嗟，言歸泉室”（178-655）、“豈～是罔之生也幸而免”（295-846）等。

【小結】

《説文·不部》：“不，鳥飛上翔不下來也。从一，一猶天也。象形。”中古墓誌文本中的“不”字均用爲否定副詞，功能單一，概無例外。大部分篇幅較長的墓誌文本，會或多或少使用“不”字。北魏封延之墓誌（094-541）爲 1080 字的長文，却無一“不”字，極爲罕見。然而文中有其他具有否定功能的“莫、未”等字，可見“不”字雖爲表示否定意義的常用字，但墓誌文本中表示否定之意，并非必用“不”字不可。

同一文句中，"不"字重複出現，可形成音節上的復沓。如"～憍～姝，常盈常滿"（118-584）、"任心自放，～爲風波之繫，～汲汲於榮禄，～戚戚於素履"（241-754）等。

前揭"不"字組成的兩字結構，再加上兩個音節可擴展爲四音節結構，亦可視爲四字格的墓誌習語。天不報善、不肅而成、如何不淑、日月不居、民不聊生、不遠千里、日月不居、居諸不駐、不交非類、不扶而直、天不憖遺等，均屬此類。如"天～報善，殲此仁淑"（058-517）、"孝以事親，因心自遠，友于兄弟，～肅而成"（079-526）、"如何～淑，未百已終"（081-526）、"日月～居，感臨川之歎，有德無位，致殞秀之悲"（102-553）、"寇盗充斥，民～聊生"（146-616）、"百金重義，～遠千里"（146-616）、"居諸～駐，如在之狀易凋，暑往寒來，垂訓之言非久"（157-636）、"遂閉門絶俗，～交非類"（166-648）、"未鏤已雕，～扶而直"（197-685）、"天～憖遺，殲夫君兮"（217-715）等。

包含"不"字的否定句中，若代詞作賓語則一般前置。如"雖鄭吉班超，～之加也"（208-700）、"上阻聖君之心，下孤蒼生之志，～其惜歟"（237-749）、"藏器下寮而～吾用，是搢紳人倫之～幸，將有通識鑒裁之所歎也"（271-808）、"其有善至而～我壽者，由今而後，余～知果憑天之信乎"（298-852）等。

"不"亦常與"而"字連用，組成"……而不……"式的四字結構，如通而不雜、哀而不傷、秀而不成、威而不猛、没而不朽、略而不書、信而不誣、爲而不倦、仕而不榮、磨而不磷、犯而不校、抑而不揚、施而不恪、約而不陋等。如"方也能同，通而～雜"（067-521）、"思樂賢才，哀而～傷"（077-526）、"如何哲人，秀而～成"（082-526）、"威而～猛，玉嚻金聲"（095-541）、"探賾索隱，没而～朽"（141-612）、"詳諸史傳，略而～書"（251-771）、"賢和仁孝，聰慧具美，如是信而～誣"（266-802）、"勞筋悴形，爲而～倦"（269-804）、"仕而～榮，直道以明"（289-834）、"德存于石，磨而～磷"（293-840）、"謂之犯而～校也，公又能之"（295-846）、"其奉己也，約而～陋"（301-858）、"天子愛之，抑而～揚"（303-865）等。

"不"字常與其他否定詞連用而構成無不、莫不、靡不、罔不等雙重否定形式，增强肯定語氣。如"内外六姻九族，無～敬之以禮"

（021-432）、"及宣正文武，莫～以德革弊"（037-506）、"軍國謀猷，靡～必綜"（061-520）、"馳鶩天人，岡～該綜"（271-808）等。

在墓誌文本駢句中，"不"常與表示否定的近義詞"無、匪/非、靡、莫、未、弗"或與意義相反的"每"字形成對文。例如：

不無對文："～藉丹柒之功，無假括羽之助"（097-544）；

不匪/非對文："～行而至，匪速而疾"（061-520）、"值夏非夏，逢春～春"（145-616）；

不靡對文："豈圖風樹～靜，霜草易零；逝水靡留，隙駒難駐"（159-641）；

不莫對文："葛藟～足踰其憖，師氏莫能增其訓"（077-526）、"物我莫見其異，慍喜～形於色"（124-600）；

不未對文："疾風未虧其節，迅雷～擾其心"（089-529）、"或羽化～歸，或纓冕未絕。……玉帛未足動其心，鐘鼓～必回其慮"（130-607）、"壽～逮於偕老，卜未叶於同穴"（231-741）、"蓋所關者降年之數～延，蒼生之望未足"（228-741）；

不弗對文："鄭音弗聽，鳥肉～食……彼日～居，川流未息"（099-546）、"道貴～泯，人誰弗亡"（214-709）；

每不對文："容止每攝威儀，進退～逾規矩"（091-535）、"每以謙撝下物，～持爵位驕人"（120-593）、"懿範清規，每懷中虛之道，安排喪偶，～以毀譽形言"（182-659）等。

有些墓誌文句中的"不"字源自儒家經典文獻。如"宣父所謂因～失親，亦可宗也"（255-777）出自《論語·學而》，"何冕～幸短命，今也則亡"（305-870）出自《論語·雍也》，"詩云：樹欲靜而風～止，子欲養而親～待"（304-868）出自《孔子家語·致思》。

（八）"州"字職用分析

1. 古代行政區劃。如"父哲，字世儁，使持節散騎常侍、都督秦梁二～諸軍事、冠軍將軍、梁～刺使、野王公"（008-348）、"八翅飛～，六條斑政"（120-593）、"捧鵠書以從軍，載隼旗以牧～"（313-888）等。

2. 構成三州、九州、中州、東州、西州等專稱或泛稱，表示地理方位。如"西～冠冕，舊所奉依"（067-521）、"東～神草，相與未見，西域

奇香，失之己人"（105-560）、"高岸爲谷，愚公啓王屋之山；深谷爲陵，三～塞長河之水"（121-595）、"尋值百六道終，九～幅裂"（159-641）、"中～不綱，三方錯峙"（214-709）、"行路悲傷，三～涕泗"（245-757）、"綿＝苤㐲，錫土九～，源派流玉，葉繁茂遠"（305-870）等。

3. 與其他行政單位用字組成雙音結構，如州縣、州郡、州邦、州閭、州里等。

州縣："梁竦之不仕～縣，豈獨徒爲大言；元亮之性樂山水，實亦心存恬曠"（163-641）、"子虛雖賦，空懷長卿之風；～縣徒勞，終傷敬叔之歎"（229-741）、"王佐之才，且參名於～縣"（240-753）、"欲～縣官寮請由銓任"（303-865）、"～縣知名，鄉中行著"（305-870）。

州郡："不應～郡之辟，迄於暮齒"（132-607）、"累移銅墨，亟遷～郡"（185-664）。

州邦："佳政滿於～邦，故事聞於臺閣"（212-703）。

州閭："～閭畏憚，豪右敬推"（121-595）、"既標席首，等彼吳良；品藻～閭，實同潘秘"（160-641）。

州里："誕降淑姿，作嬪君子；母儀婦德，譽宣～里"（194-681）、"建龜蛇之兆，則肅清縣鄙；縮紀綱之秩，則表率～里"（313-888）。

【小結】

《説文・川部》："州，水中可居曰州，周遶其旁，从重川。昔堯遭洪水，民居水中高土，或曰九州。《詩》曰：'在河之州。'一曰州，疇也。各疇其土而生之。"《説文》古文"州"承傳甲骨文、金文，象川中有陸地之形。中古墓誌文本中"州"均爲實詞用字。

相傳堯帝時遭洪水，分天下爲冀、袞、青、徐、揚、荆、豫、梁、雍九州。後代對九州有所增益或合并。到東漢共有十三州。從南北朝起，州的規模縮小。唐代全國共有三百多個州，是行政區。中古墓誌常見"都督……州諸軍事""……州刺史""……州使君""行……州事"等地名與官名的組合用語。

（九）"公"字職用分析

1. 与"私"相對。如"加邑三千戶，別賜甲第一區，～田千頃"（153-632）、"闢荒田數千頃爲～田，以奉使府；樹壤舍數十處爲郵舍，以

待賓朋"（314-895）等。特指公家、官府，構成在公、奉公等詞語，如"委他在～，便繁左右"（085-527）、"奉～廉潔，劾妻之流；處事機明，辯碑之類"（087-528）、"宿順奉～，履若冰谷"（092-538）、"秉志在～，荏職惟允"（273-811）等。

2. 官爵用字。如"周～之胤，或邢或蔣，詵詵衆多，金明玉朗"（079-526）、"就拜驃騎大將軍、開府儀同三司，進爵爲～，定封一千五百戶"（122-595）、"擁旄爲將，冠軍宣漢帝之威；受遺匡朝，博陸比周～之重"（211-703）等。

3. 開國公、司徒公、太尉公、司空公等多音節官爵、謚號專名用字。如"廣陵郡開國～"（020-421）、"使持節侍中司徒～驃騎大將軍冀州刺史廣陵惠王元羽"（032-501）、"就拜司空～，行臺如故"（113-576）、"考德累行，謚曰文憲～"（061-520）、"有詔贈使持節、平東將軍、冀州刺史、渤海郡～"（067-521）等。

4. 對成年男子的尊稱。如"君千里遙書，群～交轍，坐使諸王，情深面託"（064-520）、"惟江有氾，我～所履，頌聲洋兮"（233-742）、"故相國于～主文，精求名實，～登其選，首冠群英"（316-907）等。

5. 參與構成公族、公侯、公卿、公孫、公子、公主等表示身份地位。如"尚宜陽～主"（034-502）、"門標將相，世有～卿"（109-570）、"幼而不群，異乎～族"（112-574）、"毛羽由穴，德業有門；必復其始，實在～孫"（112-574）、"～侯繼軌，暉暎丹青"（117-583）、"秦趙將相，漢魏～卿"（143-613）、"故能甘橘發秀，寧止～子之辭；桃李成陰，豈直栢梁之詠"（146-616）、"～子～孫，令問令望"（149-625）等。

6. 姓氏、人名、字號等用字。如"次女字滿相，適清河崔瞱，字～革"（103-556）、"高岸爲谷，愚～啓王屋之山；深谷爲陵，三州塞長河之水"（121-595）、"夫人～孫氏，孀居巨歲，撫育家業"（251-783）、"器博～琰，筆茂子雲"（257-783）等。

【小結】

《説文・八部》："公，平分也。从八从厶。八猶背也。《韓非》曰：背厶爲公。""公"有公開、公正之意。在意義方面，公私對立。因而墓誌駢文中，多見公私對文，如"在～門有忠赤，在私門有孝行"（314-895）。

中國古代曾實行"公侯伯子男"五等爵位制度及三公九卿的職官制度，"公"字職用與爵位、官職關係密切，故中古墓誌習見"三公""公侯"等語詞。如"重闡追戀，無言寄聲，旨以太牢之祭，儀同三～之軌"（075-525）、"地上五侯，泉下三～"（110-571）、"方秉德勵精，該十部之使；襄帷承寵，佇三～之服"（114-578）、"卷懷虛室，坐沉堯舜之年；偃迹茂陵，無復～侯之望"（214-709）等。亦習見"公"字與"侯""王"對文或連用等情況，如"且王且～，有文有武"（109-570）、"且～且侯，唯卿唯相"（117-583）、"光顯弈葉，且～且侯"（267-803）等。

"公"用作尊稱，指男性墓主，多見于墓誌題名，如"魏故使持節侍中都督中外諸軍事司空公領雍州刺史文憲元～墓誌銘"（061-520）、"故朝議郎守豐陵臺令程～墓誌"（275-815）等。在墓誌的序文中，"公"字前常有空格以示尊敬，如"　～諱綱，字綱，昔顓頊生重黎，重黎職天地之程"（275-815）。此類用法，與"君"字類似。

有時墓誌文本一句之中出現多個"公"字，用法存在差異，如"～之母弟尚豐寧～主"（148-620）、"～秉文武之姿，竭～忠之節，德無不濟，道無不周"（237-749）、"～幹於從事，清有吏能，勤勞自～，出納惟恪"（252-774）等。

（十）"大"字職用分析

dà 徒蓋切

1. 表示高大、龐大等性狀或自小而大的動態變化。如"暨寶衡徙御，～諍群言，王應機響發，首契乾衷"（025-496）、"以詩之鵲巢采蘩小星殷雷、易之坤蠱家人爲德，小～由之"（258-786）、"其先与周同姓，文王封太伯於吳，至武王始～其邑"（285-830）、"歸葬于良鄉縣金山鄉韓村管西南三里～塋"（305-870）等。

2. 大將軍、大夫、大宗正卿、大匠、大都督、大鴻臚卿、大理少卿等職官用字。如"君諱興之，字稚陋……征西～將軍行參軍"（006-340）、"以君清政懷柔，宣風自遠，徵君爲征虜將軍太中～夫"（055-517）、"獻文皇帝孫趙郡王第三子～宗正卿元譚妻"（069-523）、"復加冠軍將軍兼將作～匠，俄正～匠，常侍如故"（085-527）、"除通直散騎

侍郎散騎侍郎兼～宗正少卿”（085-527）、“尋除持節平南將軍、濟州刺史、當州～都督”（094-541）、“皇帝使中侍中兼～鴻臚卿策拜任城國妃”（100-547）、“父弘節，抗、原、慶三州刺史，～理少卿”（162-641）等。

3. 大照、大覺等法名、佛教詞彙用字。如“因詣～照禪師，摳衣請益，頓悟先覺，無生後心”（239-751）、“～覺湛然，照極空有”（125-602）。

4. 大康、大象、大業等年號用字。如“～康三年五月廿四日，武皇帝發詔，拜爲中才人”（002-299）、“～象元年，授楚安郡守”（124-600）、“以大隋～業二年三月廿六日，卒於洛陽縣惟新鄉懷仁里”（128-606）等。

5. 大父等稱謂用字。如“～父爰自海隅，聿來朔野”（122-595）、“～父玉潤，顯考蘭芬”（163-641）。

6. 大齊、大隋、大唐、大周等朝代、國號之冠字。如“～周使持節儀同大將軍安州摠管府長史治隋州刺史建安子宇文瓘墓誌”（114-578）、“～隋國開皇九年歲次己酉十一月庚寅朔廿日己酉”（119-589）、“俄屬随氏運終，～唐御曆，爰降明勑，賁于丘園”（151-630）、“～周朝散大夫上柱國行司府寺東市署令張府君妻田鴈門縣君墓誌文”（200-691）。

7. 十二星次“大梁”用字。如“熙平二年歲次～梁十月己丑朔二日庚寅寢疾薨於第”（058-517）。

8. 參與構成遠大、大漸、大隱、大暮、大夜等雙音節名詞或形容詞。如“將期遠～，忽伊奠稽”（130-607）、“福善無徵，奄然～漸”（168-648）、“苞九流於心府，實曰陸沉；括七略於胷懷，寔惟～隱”（178-655）、“寂寂佳城，悠悠～暮”（179-655）、“將謝生涯，長歸～夜”（192-676）。

9. 排行第一。如“～女翁愛，嫡渭陽丁引”（015-392）、“～女摩利，未嫡”（087-528）。

tài 徒蓋切

1. 職官用字，後世寫作“太”。如“晉故侍中行～子～保～宰魯武公賈公，平陽人也。楊～后呼賈皇后在側……遣宗正卿泗澮子陳惶娉爲東宮皇～子妃……以美人息烈爲～子千人督……遣殿中～醫、奉車都尉

關中疾程據、劉琔等，就家瞻視”（002-299）、“～師分土之初，表東海以開化；小白匡贊之始，服南荊以定伯”（146-616）。

2. 佛教用語，後世寫作“太”。如“加以翹想～空，梯心小道，探鵬溟之奧賾，鏡猨水之鉤文，動寂兩亡，是非雙泯”（187-665）。

3. 地名用字，後世寫作“太”。如“娉處～原人徐氏爲婦”（002-299）。

【小結】

《説文・大部》：“天大，地大，人亦大。故大象人形。”《説文》訓釋及甲金等古文字形體皆可證“大”字取象正面站立之人形，記錄高大義，與小相對。故墓誌習見大、小連文或對舉，如“衾幬有序，～小胥悦”（101-550）、“仍掌刑訟，小～必情”（103-556）、“時傳～雅，或賦小言”（181-658）、“方懸小駕，作士則於童緣；奄落～椿，迫浮光於浚壑”（186-664）、“內外所以和安，～小成其無怨”（200-691）等。

中古墓誌文本亦習見“大”與其他表示微小、開端、宏大、悠遠義之字形成對文。例如：

大微對文：“思索微言，揣摩～義”（271-808）；

大富對文：“泉麃川～，花繁子富”（183-661）；

大遠對文：“規謨宏～，志託玄遠”（113-576）；

大玄對文：“邈＝玄功，悠＝～象”（142-612）；

大元對文：“庇～造於生民，獎元勳於王室”（126-603）；

大爰對文：“昔姬文受命，爰始岐山之陽；道武開基，～啓桑乾之右”（135-609）；

大隆對文：“方頤～顙，表貨殖之饒；脩耳隆准，著年齡之遠”（140-611）；

大弘對文：“勒銘～燧，永播弘猷”（137-610）；

大高對文：“庶騁高衢，乃縱～壑”（146-616）；

大廣對文：“朝國～啟，臣寮廣列”（105-560）。

《説文》無“太”字，“太”乃“大”添加一點而分化出的區別字。如“～夫弱冠，摛藻挨乎漢庭；太尉壯年，宏謀安乎魏室”（160-641），句中大、太二字形體已有明顯區別。

　　有時同一墓誌文句中出現多個"大"字，而職用不盡相同。如"乃除～理少卿，哀敬折獄，小～以情，至誠所通，在微斯應"（233-742）。

　　通過以上對魏晋—隋唐墓誌楷書文本十個最高頻字的職用分析，不難發現，大部分漢字在使用過程中，并非始終固守其本用職能，而正如李運富所言："就漢字存在的全過程來說，漢字的使用主要靠職能的擴展，或兼用，或借用，真正本字本用的情況恐怕并非主流。"①

　　① 李運富：《漢字學新論》，北京：北京師範大學出版社，2012 年，第 213 頁。

第六章　墓誌常用楷字職用群案分析

本章從語符用字角度，重點考察同詞異字、同字異詞及形音義相關諸字之間的職用情況。異寫字之間只存在書寫屬性的差異，屬于記錄同一語詞的同一字位，不存在職用屬性的根本不同，不列入考察重點。例如：

（一）祕秘

墓誌文本中，祕、秘是兩種記錄同一語詞的習見字樣。《説文·示部》：“祕，神也。从示必聲。”章太炎《筆記》朱二：“（祕）訓神，引申爲神祕。密與祕皆从必聲。”在“詔賜東園祕器，朝服一具，絹布七百匹”（044-512）、“幼承祕寵，早參禁宇”（045-512）、“固以瓊峯万里，祕壑無津，龍檻紫引，綿於竹帛”（046-512）、“天津未泳，雲翮已摧，銷光祕響，暑往寒來”（062-520）四句墓誌文例中，“祕”字分別作秘、祕、秘、祕之形，左側部件均爲“示”。而在“仰層穹而摧號，痛尊靈之長秘”（055-517）、“竝流聲所蓰，勳刊秘牒”（070-523）、“起家爲秘書郎中，俄兼中書舍人”（091-535）、“年十八，除秘書郎中”（097-544）四句文例中，“祕”字分別作秘、秘、秘、秘之形，左側部件爲“禾”形，但并不帶來新的構意，整字職用亦與“祕”字完全相同。

（二）剌剌

《説文·刀部》：“刺，君殺大夫曰刺。剌，直傷也。从刀从束，束亦聲。”在“父晢，字世儁，使持節散騎常侍、都督秦梁二州諸軍事、冠軍將軍、梁州剌使、野王公”（008-348）墓誌文句中，“剌”字作剌形，若依據字樣録文則當作“剌”形。在“趙、張垂響於前，邊、袁見傳於後，瞻言曩烈，影響無差。行豫州刺史。仍除使持節、都督信州諸

軍事、中軍將軍、信州刺史"（103-556）中，兩個"刺"字分別作![刺]、
![刺]之形，若依據字樣録文則當作"刺"。而在"遠祖和，吏部尚書、并
州刺史"（090-531）中"刺"字作![刺]，若依據字樣録文則當作"刺"。我
們認爲，刾、刺、剌屬于同一字位，在職用分析時，應予以認同。[①]

（三）揔惣捴

《説文・糸部》："總，聚束也。从糸悤聲。"徐鉉按曰："今俗作
揔，非是。"在"處三司之首，揔機衡之任"（034-502）、"授持節、平
北將軍，攝揔燕方"（056-517）二處文例中，"揔"字分別作![揔]、![揔]
之形。在"陪遊兔苑，導飛蓋於西園；廁迹羽林，惣戎旗於左衛"
（217-715）、"自初任至冠軍，惣十三政，躍馬卅載"（238-749）、"嗣
子四人：亮，前遂州長史。惣，贈太府卿"（250-768）三處文例中，
"惣"字分別作![惣]、![惣]、![惣]之形。[②]而在"方澄政三才，捴調九列，昊
天不弔，雲光凤没"（038-507）、"厥考伊王，厥祖維帝；威捴猛功，明
鑒道藝"（047-513）二處文例中，"捴"字分別作![捴]、![捴]之形，乃草
書楷化字。上述揔、惣、捴三類字樣，屬異寫關係，在字位層面應當
認同。

下面，分類説明"誌楷千字"中不同字位相關諸字的職用情況。

一、同詞異構

異構字是記詞職能相同但至少有一項構形屬性（如所含構件或構件
功能）不同的一組字。

（一）跡迹

在 316 方墓誌中，跡、迹二字分別出現 43 次、26 次，記録職能相
同。如"身不踐迹，足未履影"（103-556）、"行可名於踐跡，至公之
志，守吏部常選"（276-816）中，"踐迹""踐跡"爲同詞異形。《説

① 裘錫圭説，"刺"字的左側部件是漢印篆文演變而來。參裘錫圭：《文字學概要（修訂
本)》，北京：商務印書館，2013 年，第 121 頁。

② "惣"爲日本當用漢字。

文・辵部》："迹，步處也，从辵亦聲。蹟，或从足、責。"可見，跡、迹二字爲義符相關的異構字。

（二）禮礼

在 316 方墓誌文本中，禮、礼二字分別出現 372 次、73 次，前者占絕對優勢。如"有赭陽之功，追贈五等男，加以繒帛之賵，礼也"（030-499）、"天子震悼，群公哀動，賵襚之禮，有加恒典"（034-502）。《説文・示部》："禮，履也。所以事神致福也。从示从豊，豊亦聲。礼，古文禮。"可見，禮、礼二字在《説文》中屬于正篆與古文之異構關係。

（三）體軆躰

在 316 方墓誌文本中，體、軆、躰三字分別出現 58 次、5 次、1 次。"體"爲《説文》正篆傳承字形，在頻次上占絕對優勢。《説文・骨部》："體，總十二屬也。从骨豊聲。""軆"爲更換義符的形聲字。"躰"爲會意字，構形模式不同于上述二字。如"公稟藉純粹，早懷精亮，志尚清高，躰度閑寂"（098-544）、"太妃承家之慶，自天生德，體韻閑和，心神明悟"（099-546）、"公主體奕葉之休徵，稟中和之淑氣"（101-550）。

（四）岳嶽

在 316 方墓誌文本中，岳、嶽二字分別出現 64 次、13 次。《説文・山部》："嶽，東，岱；南，霍；西，華；北，恒；中，泰室。王者之所以巡狩所至。从山獄聲。𡵹，古文象高形。"段注："𡵹，今字作岳。古文之變。"在"學窮經史，思流淵岳"（024-474）、"用能端玉河山，聲金岳鎮"（025-496）、"後以山胡校亂，徵撫西岳，綏之以惠和，靖之以威略"（029-499）三處文例中，"岳"字分別作岳、岳、岳之形。在"公含川嶽之秀氣，表珪璋而挺出"（079-526）、"維天挺氣，維嶽降靈"（087-528）、"豈其峻嶽，忽已傾頹"（088-528）三處文例中，"嶽"字分別作嶽、嶽、嶽之形。作爲專稱"四岳"用字，岳、嶽亦經常互換，如"蘇州刺史劉權任揔六條，寄深四岳，隱括搜採，務盡時髦"

（146-616）、"任重六條，威恩被乎庶物；望隆四嶽，榮寵冠於諸矦"（149-625）、"維垣四嶽，唐堯有日咨之典；股肱百郡，漢宣有唯良之詔"（313-888）等。

（五）寶寶珤

在 316 方墓誌文本中，寶、寶二字合計出現 101 次。從形體方面看，"寶"在數量上壓倒後者。然而"寶"字更能體現理據，故將其作爲字位標領字。《説文·宀部》："寶，珍也。从宀从王从貝，缶聲。寚，古文寶省貝。"在"祖寶，使持節、侍中、鎮西大將軍、開府儀同三司、并州刺史、燉煌宣公"（035-502）、"白日照照，重夜冥冥，泉門既掩，寶鏡自塵"（042-510）、"父寶，随本州州都"（160-641）三處文例中，"寶"字分別作█、█、█之形。在"雖曜夜之珍，未篆而貴；然昭車之寶，待瑩爲光。……次女字寶妙。次女字寶儀"（103-556）中，三個"寶"字分別作█、█、█之形。而在"朱瀮表性，金箭在身，作家之珤，爲國之珍"（130-607）中"珤"的字樣爲█。段注"寶"字條引《廣韵》曰："古文作珤。"

（六）遊游

在 316 方墓誌文本中，遊、游二字分別出現 78 次、29 次。《説文·㫃部》："游，旌旗之流也。从㫃汓聲。遊，古文游。"段注"游"字條説，"游"字自本義"旌旗之流……引伸爲出游、嬉游，俗作遊。……遊，古文游……俗作遊者，合二篆爲一字"。依段説，正篆"游"的職用與其古文的俗字合二爲一，即作"遊"。在"烈考獻，襲棗陽公，糠粃名實，優游琴酒，抱素高尚，八十而終。……白楊蕭蕭，夜雜鬼哭；蒼煙漠漠，晝掩魂遊者乎"（232-741）中，"優游""魂遊"字分別作█、█之形。同一墓誌文本中游、遊共現，職用無別。

再如"使游者先之，以知其揭厲。游者及中流，遽告曰：水纔尺許，可以涉矣。疑其勇鋭失實，又使詳而緩者熟之。又告曰：不踰人，信矣。乃大備攻討之具，期乙卯過漳。忽遊騎馳至曰：潞之西騎將王釗、安玉面縛請降。開營解縛，悉置肘腋，於是長驅大衆，由梁而西。則向之漳水，騰波潏急，不可瞪視矣。時語此事，坐客相謂曰：公之於

忠，不獨教化六郡，督勵三族，聞漳水變異，信乎刺山拜井不爲誣矣。……臣頃任懷州刺史，東接衛州，往來游賔，皆遊於魏，聞何某教諸子，皆付與先生，時自閱試，苟諷念生梗，必加棰撻”（303-865），其中兩處“游者”都指善于游泳之人，字形分別作□、□，“遊騎”爲騎馬游走之人，字形作□；“往來游賔”乃游走之人，字形作□；“皆遊於魏”字形作□，亦爲往來游走之意，可見游、遊二字職用并未明確區分。在墓誌文本中，游、遊職用不別，亦成爲當代簡化漢字工作中將二字職用合并的歷史依據。[1]

（七）彩綵

在316方墓誌文本中，彩、綵二字分別出現45次、13次。《説文·木部》：“采，捋取也。从木从爪。”後世分別記錄采取、五彩義的採、彩二字，皆由“捋取”義孳乳或分化。“彩”爲《説文》新附字。“綵”字《説文》未收。316方墓誌中，記錄彩色義用彩、綵字兩可，如“當春競綵，陵秋擢穎，輟袞東岳，揚鉉司鼎”（032-501）、“開土命氏之源，啓圖表瑞之緒，階太微而布彩，聯辰極以分光”（169-649）。隋智永楷書墨迹本《千字文》“畫綵仙靈”，可資比勘。

（八）歌謌哥

在316方墓誌文本中，歌、謌、哥三字分別出現44次、1次、11次。《説文·欠部》：“歌，詠也。从欠哥聲。謌，歌或从言。”《可部》：“哥，聲也。从二可。……古文以爲歌字。”段注：“此義未見用者。今呼兄爲哥。……《漢書》多用哥爲歌。”在墓誌文本中，謌、歌二字屬于同詞異構，多見“用哥爲歌”，未見“呼兄爲哥”之用例。如“人咸宣歌，邑室是遵”（002-299）、“哀哥夕引，榮衛晨屯”（112-574）、“氣咽簫鼓，風悽薤哥”（237-749）、“岷江始謌於廉范，荊渚忽悲於羊祜”（313-888）等。

（九）葬塟埪

在316方墓誌文本中，葬、塟、埪三字分別出現149次、36次、

① 李運富認爲，在漢字史上發生的“游”替代“遊”屬于同源字兼并現象。參李運富：《漢字學新論》，北京：北京師範大學出版社，2012年，第211頁。

87

18 次。《説文·茻部》："葬，藏也。从死在茻中；一其中，所以薦之。《易》曰'古之葬者，厚衣之以薪'。" 塟、堥二字均爲"葬"的換旁會意字，職用無別。如"永康元年三月十八日薨，四月二十五日葬峻陽陵西徼道内"（003-300）、"遂于其年九月庚戌六日庚辰，葬在城東岷山之陽"（021-432）、"及葬，皇太后輿駕親臨，百官赴會"（054-517）等均用"葬"字。"粵八年正月甲申堥於華山之陽朝"（022-464）、"維正光二年冬十月乙丑朔廿日甲申，改堥於本邑"（067-521）等皆用"堥"字。"太康元年十月二日，塟此"（001-280）、"以庚子之年玄栶之月廿六日丙申塟於本鄉温城西十五都鄉孝義之里"（065-521）等則皆用"塟"字。有時同一墓誌文本中，塟、葬二字同現，而職用無別，如"副將孫公，擗踊哭泣，號素穹旻，庶幾厚塟。生，事之以禮；死，葬之以禮。孝子之事親終矣"（305-870）。

（十）克剋尅

在 316 方墓誌文本中，克、剋、尅三字分別出現 110 次、41 次、5 次。《説文·克部》："克，肩也。象屋下刻木之形。""克"由本義肩荷引申爲"能任事之稱"或表戰勝之義。剋、尅二字均爲克之加旁字。"方隆克家之寄，增荷薪之屬，必慶有聲，唯因無實"（035-502）、"克誕淑德，懷茲具美，如玉在荊，由珠居汜"（053-517）、"征西清猷繼業，克構堂基"（061-520）、"義圃辭林，優柔載緝，瞻彼遺薪，克荷克負"（073-525）等，皆用"克"字。"言歸帝門，剋儷皇孫，晨昏禮備，箴諫道存"（060-519）、"星月垂暉，陰精降祉，誕生懿德，温柔剋己"（077-526）、"蒞事獻臺，則聰馬之風允樹；朝直西省，夙夜之聲剋顯"（081-526）等，皆用"剋"字。"曾是天從，凝睿窮靈，高沉兩尅，方圓雙清"（022-464）、"建中二年七月出薊城，奉恩命元戎朱公我神將，府君宋公，親領甲兵，收掌恒定，圍深州，尅伏"（257-783）、"昔武王尅商，封夏禹之後於杞，列爵爲侯伯，厥後因爲夏侯氏"（293-840）等，皆用"尅"字。[1]

[1] 中古墓誌文本中，"標"字亦有類似加旁現象，如"是稱孺子，實[標]（標）通理，辯日未儔，論月非擬"（107-566）、"君體内景於金水，敷外潤於鍾楚，名[標]（標）震族，聲華樞苑"（028-499）等。

（十一）臺臺

在 316 方墓誌文本中，臺、臺二字分別出現 85 次、15 次。《説文・至部》："臺，觀，四方而高者。从至从之，从高省。"在"何期天奪其壽，魂赴泉臺"（021-432）、"馳傳往代，申勞留臺公卿，奉迎七廟"（044-512）、"易水之南，恒山之北，邯鄲舊風，叢臺故國"（085-527）三處文例中，"臺"字分別作 ■、■、■之形，均保留《説文》説解中的直接部件"至"。而在"入翼臺省，出撫邦鎮；驄馬收威，白珪取信"（081-526）、"幼子臺，親即取木邊山"（110-571）、"幽宫朝掩，長居夜臺。相看送去，不見迎來"（119-589）、"陳衣虛席，奠酒空臺，九京徒想，邈矣悠哉"（062-520）中，"臺"字分別作 ■、■、■、■之形，已不見部件"至"之全形，屬于"臺"字的理據重構字，會高土爲臺之意，契合《説文》訓釋字"高"對"臺"之説解。

（十二）哲喆

在 316 方墓誌文本中，哲、喆二字分別出現 73 次、4 次。哲、喆既屬異構字關係，哲人、喆人則屬同詞異形，如"巖巖垂岫，岋岋高雲，鑒茲既鏡，懷我哲人"（028-499）、"爰稟正氣，是生喆人；不疾而速，知機其神"（113-576）等。

（十三）果菓

在 316 方墓誌文本中，果、菓二字分別出現 37 次、3 次。如"粵以三月四日殯於宅之辛地菓（菓）園之内焉"（083-527）。智永真書《千字文》"菓珍李柰"作 ■，可資比勘。

魏晋—隋唐墓誌常用楷字中，同詞異構字爲數不少。北齊顏之推早已指出"先人爲老"之類的六朝俗字現象。[1]墓誌文本中亦有此類用例，如"方當比德偕 ■（老），執敬中饋，靈應虛期，遘茲逝隙"（050-516）。再如，地名用字"邱"，亦有更換義符爲"山"的字形 ■，如"以熙平二年二月廿三日卜遷于 ■山之陽，去金墉八里，故永記於墳泉"（057-517）。此類用例多見，茲不贅舉。

① 北齊顏之推《顏氏家訓・雜藝》："北朝喪亂之餘，書跡鄙陋，加以專輒造字，猥拙甚於江南。乃以百念爲憂，言反爲變，不用爲罷，追來爲歸，更生爲蘇，先人爲老，如此非一，徧滿經傳。"

二、同源通用

同源通用，指用本字記錄一個跟本詞有音義聯繫的派生詞，或者用孳乳字記錄源詞的現象。

（一）志誌

如前所述，"誌"爲"志"的同源派生詞。在"顯祖獻文皇帝第一品嬪帙夫人墓志銘……今故刊石泉鄉，以志不朽"（036-503）中，"墓志銘""以志不朽"均用"志"字。而在"大周故雍州美原縣扈府君之墓志銘并序……是知詞高調逸，樂道安貧，志遠情踈，不遺疵賤"（201-691）中，標誌字、志向字區分劃然，分別作 ▨、▨ 之形。在"唐故朝散大夫惠陵臺令清河崔公墓誌銘并序……秉志在公，茝轍惟允。……率禮無違，銜恤罔極，申哀紀德，誌于斯銘。……邁志夷曠，達觀窮通。……銘此懿德，志于萬億"（273-811）中，有"崔公墓誌銘""誌于斯銘""秉志在公""邁志夷曠""志于萬億"等短語，"誌""志"同現，而心志字不用"誌"，記錄字用"志""誌"兩可，以"志"字記錄標誌義屬于同源通用。

（二）五午

五午同源，五有交午之義。[1] 如"前後表六掾，縮午曹，佐兩軍，尹五邑，辟二府，刺二郡，受諸侯奏功之賞者四，進天子命官之秩者六"（313-888）。《新中國出土墓誌·北京壹》注釋"縮午曹"之"午"，應爲"五"之通假，記錄數詞，即後文"尹五邑"之"五"。

（三）絜潔

《説文·糸部》："絜，麻一耑也。"段玉裁注："一耑猶一束也。……束之則不楸曼。故又引申爲潔淨。俗作'潔'。經典作'絜'。"記錄潔净義的"潔/潔"爲"絜"的同源分化字，在分化之初，二字在墓誌文本中有同源通用現象，如"美人姿德，邁縱文母；立身清

① 參陸宗達、王寧：《干支字形義釋》，《訓詁與訓詁學》，太原：山西教育出版社，1994年，第205頁。

絜，逮矣伯姬"（002-299）、"世光涼右，襲休纂榮，豊幹絜源，邈彼姬嬴"（045-512）、"不因舉燭，便自高明；無假置水，故已清潔"（090-531）、"奉承遺訓，操履清潔。資孝以誠，自加形國"（131-607）、"女大娘等，冰清潔己，貞順無虧，名播於漳濱"（234-745）等。

（四）景影

《説文・日部》："景，光也。从日京聲。"段玉裁注："後人名陽曰光。名光中之陰曰影。別製一字。"章太炎《筆記》"景"字條錢一："影字《説文》無，乃俗字，正即作景。"可見，"影"是"景"字的同源分化字，專門記録"光中之陰"義。魏晉—隋唐墓誌文本中，不乏景、影二字同源通用之文例，如"川流長逝，終無返蕩之波；落景垂昏，詎有迴光之照"（166-648）、"逝川東閲，落景西沉，命也不停，忽從風燭"（173-653）、"豈期西景難留，東川易往，旋驚夕夢，邊迫晨歌"（201-691）。光影義有時專門用"影"記録，如"而逝川不止，去影難留，忽矣山頽，俱嗟喪寶"（109-570）、"而朝光夕影，未息於銅壺；却死還年，空傳於金竈"（124-600）、"但石火易盡，電影難留，日落西山，流光詎幾"（164-642）等。

（五）制製

在 316 方墓誌中，制、製二字分別出現 61 次、14 次。《説文・刀部》："制，裁也。从刀从未。未，物成有滋味，可裁斷。一曰止也。"段玉裁注"制"字曰："《衣部》曰：'裁，製衣也。製，裁衣也。'此裁之本義。此云'制，裁也'，裁之引伸之義。"段氏認爲，"製"記録剪裁衣服之具體義，"制"可記録由剪裁衣服而引申出的裁斷、控制等抽象義。如"爲左之治雖隆，制錦之才不盡"（115-579）、"公威能制寇，道足庇民，布政宣風，遠懷迩服"（124-600）二句中，"制"字分別記録"裁"之本義和引申義。在"製錦難裁，棼絲易紊"（146-616）、"若乃青衿之歲，首應焚林；紈綺之年，超登製錦"（153-632）二句中，"製"字皆記録"裁"之本義。

（六）解懈

在 316 方墓誌中，解、懈二字分別出現 44 次、6 次。實際上，"懈"

爲“解”的同源派生詞。《説文·牛部》：“解，判也。从刀判牛角。一曰解廌，獸也。”《心部》：“懈，怠也。”段玉裁注“懈”字曰：“古多叚解爲之。”在“主上以君昔侍禁闈，有匪解之勲，世承風節，著威肅之操，復起君爲步兵校尉”（081-526）中，“解”字記録派生詞“懈”。在“罇酒陳其肅恭，咸盟宣其匪懈”（129-606）、“張燈匪懈，題柱增榮，揔文武之司，得神仙之望”（208-700）、“雅好玄寂，臻道之深，自受法籙，修行匪懈”（266-802）中，“懈”爲本字本用。

（七）歷曆

在 316 方墓誌中，歷、曆二字分別出現 78 次、33 次，皆屬“誌楷千字”。在中古墓誌文本中，一般用“歷”字記録仕宦經歷。“曆”爲“歷”字所孳乳，是曆法、年號的專門用字（如魏曆、大曆等）。在“州辟不應，徵奉朝請，歷寧朔將軍、員外郎，帶武原令”（024-474）、“自襲爵松滋公，歷鎮遠將軍”（056-517）中，“歷”字記録仕宦經歷。在“君以妙簡黄中，頻參對日之辯；鳳班朱紱，亟曆推轂之司”（189-670）中，“曆”字亦記録仕宦經歷，是用孳乳字記録源詞，屬同源通用現象。

（八）構遘

《説文·冓部》：“冓，交積材也。象對交之形。”段玉裁注：“按結冓當作此。今字構行而冓廢矣。……冓造必鉤心鬬角也。”按，構、遘二字均由“冓”所孳乳。中古墓誌中，表示遭遇疾病義，多用“遘”字，如“春秋卅有六，永平五年太歲壬辰三月廿八日戊午遘疾薨于第”（044-512）、“公歷奉五帝，内任腹心，外蕃維扞，如何遘疾，台華夙掩”（056-517）、“宜闡遐齡，永貽仁範，不幸遘疾，以魏神龜二年九月十九日徂於河陰遵讓里”（060-519）等。有時用“構”字記録遭遇疾病義，如“其年二月廿五日構疾，薨於里第”（155-634）、“綿綿構恙，亟至沉羸”（310-882）等，均屬同源通用。

（九）弟第悌

在 316 方墓誌文本中，弟、第、悌三字分別出現 102 次、252 次、18 次。《説文·弟部》：“弟，韋束之次弟也。从古字之象。”段玉裁注：

"束之不一則有次弟也。引伸之爲凡次弟之弟，爲兄弟之弟，爲豈弟之弟。《詩》正義引《説文》有'第'字。"

在墓誌文本中，"弟"字身兼數職。常記録兄弟義，如"昔以鄉里荒亂，父母兄弟終亡，遂流離迸竄司川河内之土"（002-299）、"弟褒幼儒，弟廣幼臨，舊墓在滎陽"（004-323）等。還記録孝悌、列第、次弟義，如"君其元子也，幼而聰惠，生則孝弟。……兄弟少孤，善相鞠育，友于之顯，遐迩所聞"（063-520）、"公年方耳順，忽遇瘦疹，卒於洛陽中練里弟"（080-526）、"性聰敏，有孝弟"（082-526）、"列祖道武皇帝之玄孫，鎮南將軍、兗州刺史之弟五子"（089-529）等。

第、悌二字均是"弟"的孳乳分化字，"第"專門記録門第、次第義，"悌"專門記録孝悌義。中古墓誌文本中，用"第"者如"次子嗣之，出養第二伯"（006-340）、"奄殞范陽涿郡私第，春秋五十有七"（021-432）、"鎮北大將軍相州刺史南安王之第二子也。……章武王直方悟憲，用勉爵土，收中散第，消遙素里"（029-499）、"夫人諱顯姿，河内溫人，豫郢豫青四州刺史烈公之第三女也"（066-521）、"以神龜三年三月乙亥朔廿一日丙申終於篤恭里第"（063-520）等。用"悌"者如"猗歟夫子，弓冶良裔，性志貞堅，門風孝悌"（163-641）、"孝悌篤誠，起於岐嶷，未鏤已雕，不扶而直"（197-685）等。而在"少懷雅操，長慕權豪，出入將相之門，來去王矦之第。……或束髮從宦，政績播於鄉閭；仕伍辟親，孝悌稱於里閈"（201-691）一句之中，第、悌二字并用，記録職能有明顯區分。

三、同（近）音借用

同（近）音借用，指將字形當作語音符號去記録與該字形體無關但音同音近的語詞。如魏晉—隋唐墓誌文本中，"雖復生自膏腴，故亦宿閑規訓"（084-527）、"夫人質性閑雅，天姿婉順"（143-613）、"君音儀閑雅，聲動左右"（208-700）、"未振歸飛之翼，翻傷閑暇之鳥"（185-664）、"夫人淑慎繼美，幽閑甚都"（247-762）等，均以本義爲"關閑"義的"閑"字記録嫻雅、嫻習義，屬同音借用。

（一）序叙（敘）

《説文·广部》："序，東西牆也。从广予聲。"《攴部》："敘，次弟也。从攴余聲。"段玉裁注："次弟謂之敘。經傳多假序爲敘。"墓誌文本中，未見从攴之"敘"，均作從又之"叙"，可看作"敘"之理據重構字，而"假序爲叙"的用字現象極爲普遍，墓誌題名中"并序"有100多處用例，"叙"之本用反而居于劣勢，題名中"并叙"僅見4例，如"唐贈尚書左僕射嗣曹王故妃滎陽鄭氏墓誌銘并叙"（258-786）、"唐故萬州刺史太原王府君墓誌銘并叙"（260-792）、"故鄉貢進士博陵崔公墓誌銘并叙"（281-826）、"庾氏妻蘭陵蕭氏墓誌銘并叙"（298-852）。

（二）撰譔

在316方墓誌中，撰、譔二字分別出現62次、6次。"撰"字《説文》未收。《説文·言部》："譔，專教也。从言巽聲。"段玉裁注"譔"曰："鄭注《論語》'異乎三子者之撰'撰讀曰譔，譔之言善也。"段玉裁注《説文》"纂"字曰："《釋詁》曰：'纂，繼也。'此謂纂即纘之叚借。近人用爲撰集之偶。"中古墓誌文本"東都留守判官將仕郎監察御史裏行賜緋魚袋河南穆員篹"（258-786）、"今我先君日月有期，將誌于墓，纂叙懿美，宜無所闕，惟諫大夫能之"（303-865）中，"篹"即爲"纂"之異構字，屬于本用。可見，"撰"與譔、纂二字均有互相借用的歷史，而"撰"最終成爲記録"撰集"義的常用字。唐顔真卿書《郭虚己墓誌》"檢校朝議郎、行殿中侍御史顔真卿撰并書……以真卿憲臺之屬，嘗飽德音，見託則深，感忘論譔"（237-749），首題之後標明"顔真卿撰并書"，文末則曰"感忘論譔"，同一文本中撰、譔二字同現，字形小異，而職用無別。顔真卿書《顔勤禮碑》（779年立）"曾孫魯郡開國公真卿撰并書……嬰孩記夢，不及過廳之訓；暮晚論譔，莫追長老之口"中，亦撰、譔二字同現，職用無別，可資比勘。

（三）適嫡

在316方墓誌中，適、嫡二字分別出現55次、15次。[①]《説

[①] 李運富認爲，"嫡"是"適"的换旁分化字。參李運富：《漢字學新論》，北京：北京師範大學出版社，2012年，第219頁。

文·辵部》：“適，之也。从辵啻聲。適，宋魯語。”段注：“女子嫁曰適人。”《説文·女部》：“嫡，孎也。从女啻聲。”段注：“蓋嫡庶字古祇作適”。太炎《筆記》“嫡”條錢一：“孎也。嫡、孎皆謹也。嫡从帝聲，故訓謹，與諦義略同（謹則審諦矣）。嫡庶＝適庶。”傳唐李陽冰篆書《千字文》“適後嗣續”中“適”字作 形，屬于本字本用，而後世異文多作“嫡”。

魏晉—隋唐楷書墓誌中，“嫡”字記録嫁與、嫡庶義，均爲借用，本字亦當爲“適”。記録嫁與義者如“大女翁愛，嫡淯陽丁引。……小女隆愛，嫡長樂馮循”（015-392）、“長姑諱輻，字令姜，嫡瑯琊王凝之，江州刺史。次姑道榮，嫡順陽范少連，太子洗馬。次姑道粲，嫡高平郗道胤，散騎侍郎、東安縣開國伯。次姑道輝，嫡譙國桓石民，使持節、西中郎將、荆州刺史。長姊令芬，嫡同郡袁大子，散騎侍郎。次姊令和，嫡太原王万年，上虞令。次姊令範，嫡潁川陳茂先，廣陵郡開國公。妹令愛，嫡瑯琊王擸之”（020-421）、“大女摩利，未嫡。次女足華，未嫡。次女定華，未嫡”（087-528）等。記録嫡庶義者如“嫡孫思禮昆季等，早喪父母，少虧庭訓，朝夕號泣，相念孤遺”（222-727）、“公即府君之嫡子也”（227-738）、“夫人即公之嫡女也”（306-871）、“有子三人：首曰卿郎，女曰波斯，嫡子僧會”（309-879）等。

（四）賜錫

在316方墓誌中，賜、錫二字分別出現57次、44次。[1]《説文·貝部》：“賜，予也。从貝易聲。”《金部》：“錫，銀鉛之間也。从金易聲。”段注“錫”字曰：“經典多叚錫爲賜字。凡言錫予者，即賜之叚借也。”傳世及出土文獻習見“叚錫爲賜”用字現象。傳世文獻如《尚書·禹貢》“納錫大龜”等。出土墓誌文獻如“旻不錫嘏，景儀墜傾”（025-496）、“惟帝念功，錫爵是孚”（030-499）、“宜昇槐棘，永錫脩齡”（031-500）、“受茲分器，錫之土宇；在漢猶倉，居周爲魯”（113-576）等。

① 李運富認爲，“賜”是“錫”的換旁分化字。參李運富：《漢字學新論》，北京：北京師範大學出版社，2012年，第219頁。

（五）清靖

《説文・仌部》："清，寒也。从仌青聲。"《禮記・曲禮》："凡爲人子之禮，冬溫而夏清。"溫清字在中古墓誌中常作"清"，如"冬溫夏清，入窮養親之道；夜寐夙興，出盡事君之義"（109-570）、"君亦蔽蚤嘗吐，理極溫清，闈幃蕭離，人無閒議"（112-574）、"至於昏定晨省，常以色養爲先；冬溫夏清，耻用苦口爲治"（113-576）三句中，"清"字分別作 清、清、清 之形。針對此類用字現象，啓功《論書絶句》廿六首指出，北魏《張猛龍碑》"冬溫夏清"、隋僧智永書墨迹本《千字文》"夙興溫清"均寫"清"讀"靖"。[①]《説文・立部》："靖，立埩也。"段注："謂立容安埩也。"

（六）是實寔

在 316 方墓誌文本中，是、實、寔三字分別出現 262 次、145 次、44 次，均在"誌楷千字"之列。《説文・宀部》："實，富也。从宀从貫。貫，貨貝也。""寔，止也。从宀是聲。"《是部》："是，直也。从日、正。""實"本義爲充實、堅實，與"虚"相對。段注"寔"字條對于是、實、寔三字在經典中的通用、借用等字際關係作了初步梳理："寔與是音義皆同。……實、寔音義皆殊。由趙魏之閒，實、寔同聲，故相叚借耳。"隋僧智永書真草《千字文》無"是"字，其中寔（多士寔寧）、實（策功茂實）二字的真草書分別作 寔寔、實實 之形。下面結合文例，分析是、實、寔三字在墓誌文本中的職用情況和字際關係。

在"旣配瑗夫，復誕寔子，嘉聲無沬，令問不已"（084-527）一句中，"寔子"即"是子"。在"斯寔折衝，亦唯禦侮，休風式播，奇功乃舉"（085-527）、"六條斯摠，千里寔司"（159-641）二句中，斯、寔對文或連文，爲復指代詞，用法相同。綜觀以下含有"是惟""寔惟/唯"組合的文例："霽光東岫，傾輝西暎；西暎焉照，寔唯洛荊"（039-507）、"精緯晌靈，蘭殖帝庭，是惟盛德，有馥其馨"（044-512）、"欝矣本枝，詵然鱗趾，含英挺出，實惟夫子"（085-527）、"左戚右賢，挺生鴻秩，出藩入輔，是惟世禄"（161-641）、"猗歟忠良，寔惟其昌；天道茫

① 啓功：《啓功全集》第二卷，北京：北京師範大學出版社，2009 年，第 112 頁。

昧，奄茲遐荒”（286-831），可知墓誌文本中確有段玉裁所言“寔與是音義皆同”之用字事實。

在“君子仰其風猷，小人懲其威化；諒人物之指南，寔明君之魚水”（121-595）、“房內之寄，寔俟高才；授受之宜，諒允僉屬”（144-615）二句中，寔、諒同義對文，爲確實、真實之義，據此可知“寔”乃借用爲“實”。再如“登科入室，信昆季之當仁；避席侍師，實友于之垂裕”（215-709）中，信、實同義對文，均表真實、確實義；“一溢冥心，非有由於聞禮；孺慕成性，寔暗合於天經”（153-632）中，非、寔反義對文。

有時在墓誌文本中出現的實、寔二字，其職用根據具體語境可作兩解。如在“苞九流於心府，實曰陸沉；括七略於胷懷，寔惟大隱”（178-655）的具體語境中，實、寔同義對文；而在“邈哉懿範，寔曰哲人；才標吐鳳，業著成麟”（240-753）中，“實曰陸沉”與前例“寔曰哲人”結構相似，用字有別。實、寔二字按照本用或者借用都能講通。[①]

（七）罙深

在 316 方墓誌文本中，罙、深二字均可記錄深淺義，用字頻率卻有天壤之別。“深”屬于“誌楷千字”，共出現 151 次，“罙”字罕用，僅 1 見。《説文·水部》：“深，水。出桂陽南平，西入營道。从水罙聲。”《穴部》：“穼，深也。一曰竈突。从穴从火，从求省。”段注“穼”字曰：“此以今字釋古字也，穼瀯古今字，篆作穼瀯，隸變作罙深。《水部》瀯下但云水名，不言淺之反。是知古深淺字作罙。深行而罙廢矣。”從職用角度看，記錄深淺義的本字爲罙，深乃借字，記錄水名乃深字之本用。在“公實征之，罙入其阻”（237-749）中“罙”字作[圖]。中古墓誌中記錄深淺義，多用“深”字，亦可窺見“深行而罙廢”之歷史軌迹。如“抱撫養情若慈母，恩愛深重過其親”（002-299）、“君義裂見危，身分妖鏑。槃深結嫿，痛嗟朝野”（024-474）、“接海恩深，寰嵩愛廣，敷惠偃風，援聲革響”（032-501）三處文例中，“深”字分別作[圖]、[圖]、[圖]之形，均記錄深淺義。

① 王引之《經傳釋詞》卷九引《爾雅》“寔，是也”認爲寔、是二字同義，而經傳作“實”者屬於借字。參王引之：《經傳釋詞》，上海：上海古籍出版社，2017 年，第 200 頁。

（八）員圓

在 316 方墓誌文本中，員、圓二字分別出現 61 次、15 次。《説文·貝部》："員，物數也。從貝口聲。"段玉裁注："本爲物數。引伸爲人數。俗僞官員。"《説文·口部》："圓，圜全也。從口員聲。讀若員。"此處"讀若"乃訓釋用語，意在標明經典通用之字，即圓、員二字存在文獻通用情況。段玉裁注"圜"字曰："許書圜、圓、圓三字不同。今字多作方圓、方員、方圜，而圓字廢矣。"在"曾是天從，凝睿窮靈，高沉兩剋，方圓雙清"（022-464）、"不藉丹柒之功，無假括羽之助，方圓之形先就，輪轅之用夙表，遊稷下以獲敬，入龍門而見奇"（097-544）、"三黜遂因於直道，群惡所疾於剛腸，是以方乖入圓，位未充量"（227-738）中，"圓"字皆記録方圓義，是爲本用。在"慮高深有易，員方或改，非寄泉壤，何取來世"（103-556）中，"員"字記録方圓義，是爲借用。唐陸柬之書墨迹本《文賦》"雖離方而遯員，期窮形而盡相"，其中方圓字亦作"員"。章太炎篆書《千字文》"紈扇員絜"作"𧯷"，均爲員圓借用之例。

（九）聞問

《説文·耳部》："聞，知聞也。從耳門聲。"《口部》："問，訊也。從口門聲。"中古墓誌文本中，"聞"字記録名聲義，爲其本用，如"其子森仁君操師仁玄義等，竝令聞令望，如金如璧"（139-610）、"内睦宗族，外和姻親，雍雍然、熙熙然有令聞矣"（247-762）、"生此端士，實爲珪璋。幼有令聞，播其馨香"（271-808）。名聲義亦常借"問"字記録，如"令問在室，徽音事庭；方孚洪烈，範古流名"（048-513）、"幽閑既顯，令問亦歸，言告師氏，作儷蕃畿"（050-516）、"穆穆高宗，諒唯恭己，灼灼圍王，令問不已"（053-517）、"問望堂堂，德音袟袟"（107-566）。再如"鵠矯㠀初，鶇飛弅始，令問令望，日新亹亹。友于惟孝，閒言不入，學書學礼，聞象聞什"（073-525）中，同時出現"令問令望""聞象聞什"，"問"之本字應作"聞"。

（十）氣气

在 316 方墓誌文本中，"氣"字出現 128 次。《説文·米部》"氣，饋

客豸米也。从米气聲。《春秋傳》曰：‘齊人來氣諸侯。’”墓誌文中“氣”字多爲借用，如“霜酸精則，氣慟人遊”（024-474）、“君稟黄中之逸氣，懷万頃之淵量”（068-523）、“神清氣邈，志和慮正，體仁爲心，秉義爲性”（034-502）等。《説文·气部》：“气，雲气也。象形。”“气”字本記録雲氣義，後引申爲氣氛、氣度等義。在 316 方墓誌文本中，“气”字僅出現一次，即“夫人承聯華之妙气，育窈窕之靈姿；閑淑發于髫年，四德成於笄歲”（066-521），是爲本用。

（十一）脩修

《説文·彡部》：“修，飾也。从彡攸聲。”《肉部》：“脩，脯也。从肉攸聲。”段注：“經傳多假脩爲修治字。”“脩”字記録修長義，爲本用或兼用。[①]如“内光帝度，外耀人經，宜昇槐棘，永錫脩齡”（031-500）、“宜盡脩期，終爲國擬，忽遇永夜，冥冥不止”（063-520）、“頓遠嵒於短世，迫脩志於促晨，成蹊之感，莫不灑泣”（097-544）等。“脩”字記録修養、修飾義，如“言德兼脩，工容備舉”（099-546）、“動中典禮，言必稱於先姑；脩德苦身，以爲子孫之法”（100-547）、“如蘭是馥，似玉斯温；藝脩行舉，實厚名尊”（112-574）等，是爲借用。

（十二）德悳

在 316 方墓誌文本中，德、悳二字分别出現 621 次、2 次，前者占壓倒性優勢。《説文·彳部》：“德，升也。从彳悳聲。”《心部》：“悳，外得於人，内得於己也。从直从心。”可見，“德”本義爲升遷、位移，“悳”本義爲品德、道德。然而，魏晋—隋唐墓誌在記録品德、道德義時，多用“德”字，如“皇后天姿挺茂，英德休康”（002-299）、“夫人德行賢明，慈順婉淑”（021-432）、“言与行會，行与心符，欽賢尚德，立式存謨”（030-499）等，是爲借用。出現“悳”字的兩處文例爲“文王受命，猶有其限善悳，寧無其記者也”（092-538）、“悳茂天爵，位崇公器”（114-578），是爲本用。

①“脩”字本義爲乾肉，因乾肉爲長條狀，故引申有修長義。章太炎《筆記》“修”條朱二：“飾也。修長之修乃攸之借，攸、永皆水長也。”亦通。

（十三）祔附

《説文·示部》："祔，後死者合食於先祖。从示付聲。"《畠部》："附，附婁，小土山也。从畠付聲。《春秋傳》曰：'附婁無松栢。'"段玉裁注："《土部》'坿'，益也，增益之義宜用之，相近之義亦宜用之。今則盡用'附'，而'附'之本義廢矣。"如魏晋—隋唐墓誌文"卜兆良日，啓殯有期，歸葬舊墳，合附新櫬"（253-775）中，用"附"記録"相近之義"，與"祔"字構成同音借用關係。

地名用字亦存在借用現象。在 316 方墓誌文本中，邙、芒二字分別出現 65 次、12 次，"芒"常借用來記録邙山義。洛水、洛陽的本字應爲"雒"，章太炎篆書《千字文》即作"背邙面雒"。但是在 316 方墓誌文本中，借字"洛"的頻次爲 224，遠高于本字"雒"的頻次 15，後世的地名用字規範也遵從了這種文字使用的社會性，將"洛"確定爲正字。

四、異寫字升格爲不同字位

將一組異寫字的字樣升格爲不同字位，是對異寫形體區別特徵的合理利用，可實現漢字職用的分化和優化。

（一）猶猷

在 316 方墓誌文本中，猷、猶二字分別出現 71 次、58 次。《説文·犬部》："猶，玃屬。从犬酋聲。一曰隴西謂犬子爲猷。"段注："今字分猷謀字犬在右，語助字犬在左，經典絶無此例。"依段説，則魏晋—隋唐墓誌中猷、猶二字是利用異寫字在部件擺布位置上的差別，將其升格爲不同的字種，記録不同的語詞。如"未見其止，日茂其猷；巨沴于紀，侈役淩桴"（024-474）、"終蒞西岳，胡狁歸仁，方旋德猷，與政時勳"（029-499）、"以申甫之儁，光輔太宗，弼諧帝猷，憲章百辟"（034-502）、"恭請爲誌，用列嘉猷"（283-829）四處文例中皆"猷謀字犬在右"，字形分別作猷、猷、猷、猷；而在"仁孝發表，義同猶子，送往念居，攝代喪事"（030-499）、"猶懼簡策或虧，陵谷易位，故勒銘泉石，爲不滅之紀"（063-520）、"逮於大漸，餘氣將絶，猶獻遺言，以贊政道"（071-524）三處文例中，"猶"字即所謂的"語助字犬在左"，字

形分別作⬛、⬛、⬛。可見，在南北朝墓誌中，猷、猶二字職用已存在明確分工。

（二）陳陣

在 316 方墓誌文本中，陳、陣二字分別出現 80 次、13 次。《説文·𨸏部》："陳，宛丘，舜後媯滿之所封。从𨸏从木，申聲。"《攴部》："敶，剌也。从攴陳聲。"據《説文》，"陳"本爲地名用字，"敶"爲記録行陣（敶）義之本字。段玉裁注"陳"字曰："俗叚爲敶列之敶，陳行而敶廢矣。"又注"敶"字曰："後人別製無理之陣字。陣行而敶又廢矣。"按，隸變過程中，"陣"字屬于"陳"字之異寫，後來上升爲不同的字位。在南北朝墓誌中，二字職用已經區分劃然，"陳"記録地名、姓氏及陳列之義，"陣"則記録行陣義。如"泰始六年，歲在庚寅正月，遣宗正卿泗澮子陳惶娉爲東宮皇大子妃"（002-299）、"晋故豫章内史，陳[國]陽夏，謝鯤幼輿，以泰寧元年十一月廿[八]亡"（004-323）、"仰層穹而摧號，痛尊靈之長秘，誌遺德兮何陳，篆幽石兮深壙"（055-517）三處文例中，"陳"字分別作⬛、⬛、⬛之形。而"至魏貝，相去秦兵十里屯營，弊鼓烈陣，弓矢相交"（257-783）、"明日逆陣于長橋之西。公陣于長橋之東"（303-865）、"一日，公失衆臨陣，爲大寇環逼"（314-895）三處文例中，四個"陣"字分別作⬛、⬛、⬛、⬛之形。

（三）隨随隋陏

全面梳理隨、随、隋、陏等字的形體關聯和職用分工，可闡明朝代用字"隋（陏）"的生成機制。

大徐本《説文·肉部》："隋，裂肉也。从肉，从隓省。"徐鍇認爲，朝代用字"隋"之形體源自原本記録裂肉義的"隋"字，《説文解字繫傳》"隋"字按語曰："隋文帝以爲國號隋字。"齊元濤指出："作爲朝代名的'隋'字，是對'隨'字的截取。《通志·氏族略二》：'隨氏，侯爵，今隨州是其地。……至隨，以周齊不遑寧處，故去走作隋。'隋文帝當初封于隨地，他建國後，鑒于周、齊奔走不寧，便將'隨'去掉'辶'改爲'隋'。"[1]所言極是。以下對相關諸字的形體、職

① 齊元濤：《構件的原生型功能與漢字的性質》，《北京師範大學學報（社會科學版）》2016 年第 3 期。

用情況略加補證。

大徐本《説文·辵部》：“隨，從也。從辵，隋省聲。”小徐本及段注皆作“從辵，隋聲”。段玉裁認爲隨、隋二字古音均在十七部（歌部）。從上述語音和形體屬性看，記録裂肉義的“隋”字與記録朝代名的“隋”字之間似乎存在發生學上的關係。然而，從墓誌文本用字的形體和實際記録職能看，先秦祭祀禮儀中表示裂肉的“隋”字，與後世朝代用字“隋”屬同形字，二者之間并無形體方面的衍生關係，後世朝代用字“隋”是對“隨”字形體的減省截取。

在隋朝建立之前就已存在“隨”字的形體減省現象，“隨”及其省體“随”“隋”等均可記録伴隨、隨從等義。

“隨”字用例，如“身随（隨）遠牒，心王丘園。適時舒卷，應物飛翻”（153-632）、“德与蘭芬，名随（隨）風颺，爲代作寶，生人是仗”（204-696）、“男行女随（隨），哀哀不絶”（232-741）、“公自河東随（隨）要大夫收復城邑。值鑾輦駕幸，随（隨）從奉天，執鋭備堅，累受馳策，是以勳績昭顯，光焕邊隅”（286-831）等。

“随”“隋”字用例，如“美人随（随）侍東宫，官給衣裳，服冕御者”（002-299）、“君纂氣承天，聯暉紫蕚，疊祉連華，紛綸累仁，積德之休，随（随）世代而菴藹”（084-527）、“白雲四卷，繁月淪收，形随（随）歲往，狠與年流”（096-543）、“旣德與時隆，且袟随（随）年進，光國榮家，方申眉壽”（097-544）、“冀膺眉壽，永弘規鑒，天道不弔，奄随（随）化遠”（112-574）、“川流不捨，人生若浮；邊随（随）霄燭，奄□夜舟”（113-576）、“以貞觀十二年随（随）父任桂州都督”（162-641）、“千車按軌，百馬齊珂，風随（随）萎哭，淚滿哀歌”（174-653）、“明年，以舅司空公師淮南，夫人随（随）夫侍行”（287-832）、“虞翻之弔，但見青蠅；王業之喪，猶随（随）白虎”（208-700）、“至德中，充四鎮節度随（随）軍判官、知支度事”（252-774）等。

“隨”及“随”“隋”“隋”等不同程度的省減形體，還可記録國名、地名、朝代名等内容。記録地名，如“如和出岬，若隋（隋）曜淵”（082-526）、“大周使持節儀同大將軍安州揔管府長史治隋（隋）州刺史建安子宇文瓛墓誌”（114-578）、“夫人即随（随）州府君元女也”（229-741）等。記録朝代名，如“以去大隋（隋）開皇三年十二月廿九

日癸亥而卒"（118-584）、"**隨**（隨）故使持節都督鎮軍大將軍涼州諸軍事涼州刺史李君墓誌銘"（141-612）、"俄屬**隨**（隨）氏運終，大唐御曆，爰降明勑，賁于丘園"（151-630）、"考和，**隨**（隨）左禦衛大將軍、交阯郡太守，皇朝使持節、交州大揔管、上柱國、特進、譚國公"（159-641）、"父長仁，齊王府參軍、天官上士，**隨**（隨）宜州司馬、水部員外侍郎、朝請大夫、行衛尉丞"（181-658）、"父諱良，**隨**（隨）任同州長史，贊鳥旟於千里，惠化周通，展驥足於百城，威風遐暢"（182-659）、"父蕃，**隨**（隨）上開府、左武候將軍、長州刺史，檢校戶部尚書、城安郡開國公"（184-663）、"祖瓘，**隨**（隨）安州揔管府長史，稍遷隨州刺史，封安平子，贈建安伯"（185-664）、"父寶，**隨**（隨）彭城縣令"（186-664）、"祖遷，**隨**（隨）任驃騎將軍"（199-689）、"祖達，**隨**（隨）儀同叄司"（205-697）、"祖宣道，**隨**（隨）銀青光禄大夫、茅州別駕"（225-735）、"祖瑾，永脩矣，**隨**（隨）親衛大將軍"（211-703）、"曾祖巖，**隨**（隨）戶部、兵部二尚書，蜀王府長史，昌平郡公。……祖弘，**隨**（隨）倉部侍郎，尚書左丞、右丞，司朝謁者，北平郡守，襲昌平公"（212-703）等。

有時同一方墓誌多次出現"隨"字，分別記録伴隨/隨着、朝代名稱等義，如"其後赫之貽厥，即茅土於南陽；周之本支，**隨**（隨）茂陵於黑水。父懿，**隨**（隨）銀青光禄大夫、金部禮部侍郎、殿中監、甘棠公"（216-711）。

"隨"可作爲地名用字，後以經過截取的簡化形體"隋、陏"作爲記録朝代的專用字，而不與記録隨從義的"隨、随"相混，實現各司其職。在316方墓誌文本中，随、隨、陏（隋）分別出現84次、30次、59次。從字樣的頻度看，"随"比"隨"的使用更爲頻繁，蓋字形更爲簡化使然。傳世唐杜牧書《張好好詩卷》墨迹中"隨"字分別作**随**、**隨**之形，可資比勘。

（四）沈沉

在316方墓誌文本中，沈、沉二字共計出現85次。《説文·水部》："沈，陵上滈水也。从水冘聲。一曰濁黕也。"徐鉉等按曰："今俗別作

沉，冗不成字，非是。”段玉裁注：“（沈）謂陵上雨積停潦也。古多假借爲湛没之湛。如《小雅》‘載沈載浮’是。又或借爲瀋字。《檀弓》‘爲楡沈’是也。”墓誌文本用例“曾是天從，凝睿窮靈，高沈兩尅，方圓雙清”（022-464）、“沈＝夜户，瑟＝松門，月堂夕閉，窮景長昏”（028-499）、“旣而鑒徹窅冥，聽彈寥寂，智包拓落，度盡深沈”（105-560）、“珠沈逝水，月落西嶠”（305-870）中，四個“沈”字分別作 、、、 之形。如果依據字樣録文，則有“沉”“沈”之别，但墓誌文本中的“沉”“沈”爲異寫關係，記録相同的語詞。當代簡化字系統對“沉”“沈”作重新分配，區分爲兩個字位。另外，“沈”作爲姓氏用字時不可寫作“沉”，如“沈氏之先，蓋少昊之後。國有沈姒蓐黄，因以得姓，昭昭乎百代不易者矣”（209-700）中有兩個記録姓氏的“沈”字，其形體分別作 、。

五、異構字分記異詞

異構字分記異詞，是指原本記録同一語詞的異構字，後來發生職能分化，分別記録不同的語詞。

在 316 方墓誌文本中，雲、云二字分別出現 194 次、69 次。《説文·雲部》：“雲，山川气也。从雨，云象雲回轉形。”“云”乃“雲”之古文，二字原本同詞異形，後來職能分化。“雲”字專門記録氣象義，如“巖巖垂岫，岋岋高雲，鑒茲旣鏡，懷我哲人”（028-499）、“協讚伊人，如何弗遺，煙峯碎嶺，雲翔墜飛”（032-501）、“雲巖昇綵，天淵降靈，履順開祉，命世篤生”（034-502）等。“云”多用爲言説動詞、虛詞等，正如段玉裁“雲”字注曰：“古多叚云爲曰，如‘詩云’即‘詩曰’是也。”魏晉—隋唐墓誌文本用例有“遂以照被喦記，勒銘澡堂云”（037-506）、“寔以營原興壟，竁野成丘，故式述清高，而爲頌云”（048-513）、“名位方崇，上壽未央。福善空言，仁亦云亡”（052-517）、“至於虛心剋意，危行遠喦，九仞之山，尚勞覆匱，百川云逝，無以藏舟”（233-742）、“《詩》云：樹欲靜而風不止，子欲養而親不待”（304-868）、“觸目發言，未常不形追感之色，公常云：有王有我”（314-895）等。

六、增換偏旁類化字

增換偏旁類化字，是指在原字的基礎上，增加或更換偏旁，形成新的形體類化字，亦可視作特殊的異構字或者後出本字。

（一）隋、矤及對應的增旁字

在"如彼隨矤，聲價遠聞，如彼鳴鷁，振響騰雲"（096-543）中，"隨矤"屬珠玉寶器之物類，遂增加玉旁作![字]、![字]之形，以強化其意義類別。

（二）勤懃

在316方墓誌文本中，勤、懃二字分別出現39次、15次。如"然盡力事上，夫人之懃；夫婦有別，夫人之識；捨惡從善，夫人之志；內宗加密，夫人之恤；姻於外親，夫人之仁"（048-513）、"巍朝式仰家勤，敬引人傑，拜通直散騎常侍加平西將軍，封章武郡開國公，食邑二千户"（105-560）等，其中"夫人之懃"作![字]，"式仰家勤"作![字]。

在316方墓誌文本中，類似在原字基礎上增加或更換義符"心"從而強化心理義類的字例還有（字頭後的數字表示該字的使用頻次）：

敏39—愍3　哲73—悊6　欲39—慾1　惠98—憓3

每組的後一字頭爲強化形聲字，其使用頻率明顯低于前者。

（三）志誌鋕

墓誌題名多用志、誌二字。在"故雲麾將軍守左金吾衛大將軍試鴻臚卿上柱國宋公墓鋕銘并序"（257-783）中，![字]（鋕）字義符爲"金"，整字可視作受下字![字]（銘）所從"金"旁影響而形成的偏旁類化字。

（四）讖機

在316方墓誌文本中，"機"字出現64次，"讖"字僅出現4次。如在"君識![字]（讖）知變，良智有宜，依充將任"（092-538）中，"讖"字係"幾"或"機"字之訛誤，不能算作假借，可能是受前面"識"字形旁"言"影響而形成的偏旁類化字。

（五）詹瞻

在316方墓誌文本中，"瞻"字出現45次，"詹"字僅出現6次。如"優遊文義，流連琴酒，瞻彼遺薪，永言載負。……父琇，散騎常侍給事黄門侍郎太子瞻事祠部尚書金紫光禄大夫司州大中正太常卿建安公"（085-527）中，"瞻彼遺薪""太子瞻事"的"瞻"分别作 、 之形。"瞻事"記録官職，一般作"詹士"，《漢書·百官公卿表》顔師古注引應劭曰："詹，給也。"詹事即給事、執事。本誌寫作"瞻事"，蓋受"瞻彼遺薪"之"瞻"字形旁影響而類化所致。

（六）梁樑

在316方墓誌文本中，"梁"字出現100次，"樑"字僅出現6次。二字皆可記録棟樑義，但以用"梁"字居多。如"如何不淑，摧樑碎玉"（045-512）、"巨鱗横壑，大夏摧梁"（168-648）等。若記録地名，則不用"樑"字。

（七）朝潮

在"夫人攸歸邁止，能成百兩之禮；（潮）服常清，弗失葛覃之訓"（066-521）中，"潮"字本當作"朝"，蓋受後文"清"字影響，添加水旁。而"詔賜東園祕器，（朝）服一具，絹布七百匹，礼也"（044-512）中，記録朝服義的"朝"字則未添加水旁。

（八）斯螽

在316方墓誌文本中，"斯"字出現41次，"螽"字僅出現2次，且均在同一墓誌文本中。記録螽斯義，傳世文獻一般作"螽斯"，語出《詩經·周南·螽斯》，意爲子孫衆多。在"虔心奉后，令江汜再興；下撫嬪御，使螽（螽）重作"（066-521）中，（螽）字可視作記録"螽斯"義的後出本字。

（九）兆窕

"宅兆"爲墓誌常用詞，如"言歸宅兆，即此玄扃，惟荒早駕，哀挽在庭"（053-517）、"其山原爽塏，地理安謐，詳其宅兆，是用終焉"

（139-610）、"愁看苦月，泣對空牀。況卜宅兆，永訣泉堂"（232-741）等。而在"本宗姻屬，許入臨喪，宅![兆字加旁]（宨）之辰，悉哀以送，藍謀遠日，禮縟窮泉"（220-724）中，![兆字加旁]（宨）字乃"兆"字的加旁分化字。

七、相關字部分功能并合

部分功能并合，指相關諸字之間發生部分記詞職能的重疊，因而在某些語境下可以出現部分替換或合并的現象。

（一）歎嘆

在 316 方墓誌文本中，歎、嘆二字分別出現 49 次、2 次。《説文·欠部》："歎，吟也。从欠，鸛省聲。"《口部》："嘆，吞歎也。从口，歎省聲。一曰太息也。"段注"嘆"字曰："按嘆、歎二字今人通用。毛詩中兩體錯出。依《説文》則義異：歎近於喜，嘆近於哀。故嘆訓吞歎，吞其歎而不能發。"又"歎"字注曰："古歎與嘆義別。歎與喜樂爲類，嘆與怒哀爲類。如《樂記》云'一唱而三歎，有遺音者矣'，又云'長言之不足，故嗟歎之。嗟歎之不足，故不知手之舞之，足之蹈之'，《論語》'喟然歎曰'，皆是此歎字。《檀弓》曰'戚斯嘆，嘆斯擗'。《詩》云'而無永嘆''嘅其嘆矣''惄我寤嘆'，皆是嘆字。"中古墓誌文本中，原本記錄喜樂義的"歎"字，與記錄怒哀義的"嘆"字，已經混用無別，成爲同功能字。如"踈蕪寒壟，蕭瑟窮原；未聞可作，空歎埋魂"（112-574）、"沿洛泝江，風馳雨布。去歎其早，來歌其暮"（126-603）、"旣表鳳毛，桓温見而歎息；未登麟閣，蔡邕聞而倒屣"（142-612）三句中，"歎"字分別作![歎]、![歎]、![歎]之形。在"悲及朝野，嘆感紫宮，聊鐫盛烈，永扇無窮"（111-573）、"人之知者，孰不爲之傷嘆焉"（293-840）二句中，"嘆"字分別作![嘆]、![嘆]之形。歎、嘆二字職用合并，或許與漢字系統中義符"口""欠"類屬相近有關。《説文·口部》："嘯，吹聲也。从口肅聲。歗，籀文嘯从欠。"歗字《欠部》重出，屬于異部重文。

（二）萬万

在 316 方墓誌文本中，萬、万二字分別出現 105 次、98 次，多記錄

單位數量義，均爲借用。《説文·厹部》："萬，蟲也。从厹，象形。"關于萬、万二字的構形和職用，章太炎《筆記》"萬"條亦有涉及。朱一："漢碑有'万'，从一从人，千亦从人，此字似《説文》脱之。"朱二："十千作'万'，漢碑已有，非起唐人，但其字形不可解。"墓誌文本中在記錄單位數量義時，萬、万二字每多通用，用"萬"字者如"賜錢五百萬，絹布五百匹，供備喪事"（002-299）、"故鏤石標美，萬代流馨"（047-513）、"哀日月之永昧，痛玄夜之不暘，鐫聲影於斯石，庶萬古而無亡"（072-525）等；用"万"字者如"千秋一旦，万物同歊"（050-516）、"冀延休響，流芳万紀"（052-517）、"寓量淵富，万頃未足擅奇；機鑒駿爽，千里將何云匹"（061-520）。值得注意的是，若"萬"作爲人名、地名用字，則不換作"万"，如"小男紀之，字元萬"（013-371）、"公諱瓛，字世恭，京兆萬年人也"（114-578）等。

（三）號号

在 316 方墓誌文本中，號、号二字分別出現 68 次、34 次，均屬于"誌楷千字"。《説文·号部》："号，痛聲也。从口在丂上。""號，呼（段玉裁改爲'嘑'）也。从号从虎。"段注"號"字曰："號嘑者，如今云高叫也。引伸爲名號，爲號令。"段注"号"字曰："凡嘑號字古作号。《口部》曰：'嘑，号也。'今字則號行而号廢矣。……口在丂上，号咷之象也。"可見，段玉裁在論及號号、字二字職用之時，"号"字職用已被"號"字兼并。

中古墓誌文本中，"號"字主要記錄大聲高叫義，并能構成"號慕、號咷、號泣、號天、哀號、摧號"等雙音節語詞，如"皇后追念號咷，不自堪勝"（002-299）、"號咷割剝，崩碎五情"（002-299）、"吏民感戀，扶櫬執紼，號咷如送於京師者二千人"（039-507）、"孤息伯茂，銜哀在疚，摧號罔訴"（055-517）、"哀慕號泣，深懷創鉅痛"（110-571）、"吏民哀號，朝廷傷痛"（115-579）、"嗣子苟苟等，永惟膝下，號叫昊天，泣風樹之長往，憑金石以永鐫"（155-634）等。"號"字亦常記錄名號義，如"君稟質明懿，時號神童，方子琰之對虢陽，若公紀之訓懷橘"（170-651）、"帝讓加號，歸功臣下，冊拜公檢校太尉兼中書令"（303-865）、"武安君將秦軍，破楚於鄢郢，退軍築守於南陽，因而號其

水爲白水，始稱貫于南陽"（314-895）等。"號"字還可記錄號令義，如"及委之以訓練師旅，而能發號施令，決策奇方，動靜知機，明於勝負"（296-847）、"應對顧問，亦不離其前；傳呼號令，亦皆承其命"（314-895）等。

在中古墓誌文本中，"号"字主要記錄名號義，如"官至司空墨曹參軍、濟州平東府長史、寧遠將軍、司空掾，遷号鎮遠將軍"（083-527）、"源資氣始，号因物初"（087-528）、"張寬世号通神，王閎時稱獨坐"（094-541）等。"号"字亦常與稱、名等字形成對文，如"世号人師，民稱茲父"（094-541）、"八龍登号，三虎馳名"（096-543）、"盜鳥移柳之察，稱曰神明；時雨春陽之化，号爲父母"（097-544）。在316方墓誌中，未見"号"字記錄呼號義，記錄號令義僅1見，即"開幕府而署賢，垂徽章而發号"（126-603）。可見，在中古墓誌文本中，"号"字的職用基本爲"號"所囊括，"號行而号廢"是漢字職用系統優化調節的結果。

（四）辤辭辝辞詞

在316方墓誌文本中，辤、辭、辝、辞、詞五字分別出現14次、30次、27次、36次、105次。《說文·辛部》："辤，不受也。从辛从受。受辛宜辤之。辝，籀文辤从台。""辭，訟也。從𤔔、辛。𤔔，猶理辜也。𤔂，籀文辭從司。"《司部》："詞，意内而言外也。从司从言。"段注"詞"條辨析詞、辭二字的意義區別與聯繫曰："詞與《辛部》之辭，其義迥別。辭者，說也，从𤔔、辛。𤔔辛猶理辜，謂文辭足以排難解紛也。然則辭謂篇章也。詞者，意内而言外，从司、言。此謂摹繪物狀及發聲助語之文字也。積文字而爲篇章，積詞而爲辭。"在漢字的使用過程中，職用混同進而合并的現象時有發生。《干祿字書》區別辤、辭二字分別爲辭讓字與辭說字，說明其時二字職用已然發生混同。由《說文》可知，辝爲辤之籀文，屬于同詞異構字。另據考察，辞爲辤、辭、辝三字的俗寫字。[①]綜合看來，辤、辭、辝、辞、詞五字的形體結構與本用狀況大致清晰。

① 徐秀兵：《近代漢字的形體演化機制及應用研究》，北京：知識産權出版社，2015年，第183頁。

然而，在實際墓誌文本中，辤、辭、辝、辝、詞五字并非拘守其本用，而是不時發生混用。如"每辤父老，申求鄉禄。……勒金石於泉阿，令聲獻而不滅。其辤曰"（064-520），同一墓誌文本中辤字兩見，前者爲本用，記録辤讓義，後者借用爲辭説字。而在"昔年孤逝，獨辤千月之榮；今日雙歸，同奄九泉之路。……共辤城邑，同奄泉臺；荒塋露泫，松檟風哀"（210-702）中，出現兩處辭説字，均借用爲辤讓字。在"詞曰""其詞曰"等墓誌套語中，詞字亦常與辭、辤、辝、辝字混用無別，如"其辤（辞）曰"（029-499）、"其辤（辤）曰"（064-520）、"其辝（辝）曰"（159-641）、"其詞（詞）曰"（162-641）、"其辤（辤）曰"（181-658）等，不一而足。

（五）曰粵越

在 316 方墓誌文本中，曰、粵、越三字分別出現 521 次、66 次、44 次。《説文·曰部》："曰，詞也。从口乙聲。亦象口气出也。"《亏部》："粵，亏也。審慎之詞者。从亏从寀。《周書》曰：'粵三日丁亥。'"段注"曰"字："《釋詁》：'粵于爰，曰也。'此謂《詩》《書》古文多有以曰爲爰者。故粵、于、爰、曰四字可互相訓。以雙聲疊韵相假借也。"段注"粵"字："粵與于雙聲，而又从亏。則亦象气舒于也。《詩》《書》多假越爲粵。"在墓誌文本中，"曰以"之曰字常作粵、越字，如"曰以貞觀十五年歲次辛丑二月壬辰朔十一日壬寅合葬于雍州長安縣同樂鄉細柳之原"（159-641）、"粵以其年十二月十五日壬寅，啓疇於邙山之陽"（163-641）、"越以麟德元年五月十九日，終於思恭坊私第"（186-664）等。墓誌套語"其詞曰"之"曰"抑或作"粵"，如"其詞粵"（087-528）等。

（六）昇升

在 316 方墓誌文本中，昇、升二字分別出現 39 次、22 次。《説文·斗部》："升，十龠（段玉裁作'合'）也。从斗，亦象形。""昇"爲《説文·日部》新附字，大徐本説解曰："日上也。从日升聲。古只用升。"章太炎《筆記》"升"條錢二："升降字係登字之假。"故"昇"應爲表示升降義的後造本字。在墓誌文本中，在記録升降義時，習見昇、升混

用的情況，如"自國□（升）朝，出蒞爲使持節征西大將軍都督東秦郇三州諸軍事領護西戎校尉統萬突鎮都大將夏州刺史"（029-499）、"雲□（昇）月鏡，漢舉星明，於照遐烈，弈世有聲"（096-543）、"□（升）降三除，往來石室。刊彼六身，定茲五日"（097-544）、"記言之任，事歸文雅，選衆而□（昇），實諧僉望"（103-556）、"□（昇）雲戴日，丞相建佐命之功；冰潔松筠，太尉降鱣魚之錫"（152-632）、"至於溫凊之節，折旋□（升）降之儀，是所譿譏，孜孜靡倦"（169-649）等。隋僧智永墨迹本真草《千字文》"升階納壁"之"升"分別作□、□之形，可資比勘。

（七）圖啚

在 316 方墓誌文本中，圖、啚二字分別出現 43 次、39 次，在使用頻次上不相伯仲。《説文·口部》："圖，畫計難也。从口从啚。啚，難意也。"《㐭部》："啚，嗇也。从口、㐭。㐭，受也。"段注"啚"字曰："凡鄙吝字當作此。鄙行而啚廢矣。"中古墓誌文本如"聽其聲則無□（鄙）悋之心，覩其容則失傲慢之志，故能長幼剋諧，小大斯穆"（058-517），是爲明證。蓋因在記錄愛嗇義上"鄙行而啚廢"，即以"鄙"字記錄啚嗇義，而以"啚"記錄圖畫、圖謀等義，"啚"與"圖"遂成爲同功能字。如"何□（啚）幽靈無簡，殯此名哲"（090-531）、"若乃經啟睿□（圖），宣調氣序；陶甄稷契，囊括蕭曹"（153-632）、"三江浩汗，五岳攸峙，世載忠孝，寵光□（啚）史"（155-634）。"啚"亦可看作"圖"字之省體。[1]

（八）與与

在 316 方墓誌文本中，與、与二字分別出現 134 次、50 次。《説文·舁部》："與，黨與也。从舁从与。㧱，古文與。"《勺部》："与，賜予也。一勺爲与。此与與同。"據《説文》訓釋，可知与、與二字分別爲賜與、黨與的本字。段玉裁注"与"字曰："今俗以與代与，與行而与廢矣。"墓誌文本中，習見与、與二字在記錄賜與、黨與義上混用無別。如"□（與）夫人張氏合窆于西陵"（028-499）、"信可以道暎前

① 參裘錫圭：《文字學概要（修訂本）》，北京：商務印書館，2013 年，第 136 頁。

列，聲藹今芳，而**与**（與）仁無應，報善徒言"（076-526）、"何期降年弗永，**與**（與）善徒虛，遘疾弥留，奄從運往"（131-607）、"亨年弗**與**（與），人爵未副"（146-616）等。再如"其先**与**（與）周同姓，文王封太伯於吳，至武王始大其邑，春秋之後，**與**（與）爲盟主，及越滅吳，子孫奔散，或居齊魯閒，因爲郡之籍氏焉"（285-830），同一墓誌文本中，与、與二字共現，已混用無別。

（九）暉輝

在316方墓誌文本中，暉、輝二字分別出現43次、44次。《説文·日部》："暉，光也。从日軍聲。"《火部》："輝，光也。从火軍聲。"段注"輝"字："（輝、暉）二字音義皆同。……暉者，日之光。輝者，火之光。"暉、輝除人名用字之外，在記錄光綫義上，職用大致相同。用"暉"者如"惟王體暉霄極，列耀星華，茂德基於紫墀，凝操形於天儀"（025-496）、"四葉重暉，三台疊暎，餘慶流演，寔挺明懿"（034-502）、"體乾坤之叡性，承日月之貞暉，比德蘭玉，操邁松竹，延愛二皇，寵結三世"（054-517）等；用"輝"者如"曰周曰漢，榮光繼武，邁德傳輝，儒賢代舉"（055-517）、"入除中書博士，譽溢一京，聲輝二國"（064-520）、"及垂纓延閣，握蘭禮闈，科篆載輝，奏記彪炳"（068-523）等。

（十）巍魏

在316方墓誌文本中，魏、巍二字分別出現240次、26次。《説文·嵬部》："巍，高也。从嵬委聲。"徐鉉等按曰："今人省山，以爲魏國之魏。"段玉裁注"巍"字條説魏與巍："本無二字，後人省山作魏，分別其義與音，不古之甚。"

在墓誌文本中，巍、魏二字記錄地名、朝代名者均有用例，在數量上"魏"字占優。用"巍"字者如"以**魏**（巍）神龜二年九月十九日祖於河陰遵讓里，春秋廿七矣"（060-519）、"**魏**（巍）故給事中晋陽男元君墓誌銘"（063-520）、"隆崇魯衛，蕃弼**魏**（巍）衡，雲棟峻舉，惟國之經"（074-525）、"皇**魏**（巍）道映寰中，霸君威棱宇縣，朔南被教，邈外來庭"（101-550）等；用"魏"字者如"維大**魏**（魏）神麚五年歲次壬申二月癸卯朔十六日丁卯"（021-432）、"卷命凤降，未黻早

齡，基牧幽欒，終撫魏亭"（025-496）、"大魏故假節鎮遠將軍恒州刺史謚曰宣西元使君墓誌銘"（062-520）等。

"巍"還可記録本義"高大"，而"魏"字無此項職用。如"抽擢榮覆，積累過分，實受大晉巍巍之恩"（002-299）、"巍巍皇胄，日月齊命，玉幹天樞，形偉金暎"（038-507）、"浩浩如水，巍巍若山，雲閒獨秀，日下高儇"（151-630）、"象鳥遐邈，侍蒼梧之野；臺閣巍然，戴軒轅之德"（206-698）等。

（十一）乃迺廼

在 316 方墓誌文本中，乃、迺、廼三字分別出現 245 次、33 次、5 次。《説文·乃部》："乃，曳詞之難也。象气之出難。""卤，驚聲也。從乃省，西聲。籀文卤不省。或曰卤，往也。讀若仍。"段注"卤"字曰："《詩》《書》《史》《漢》發語多用此字作迺，而流俗多改爲乃。"乃、迺二字記録連詞，表示順接，意爲"于是"，常通用無別，如"親舊嗟悼，痛兼綿愴，迺鐫製幽銘，以旌不朽之令名"（030-499）、"迺追贈龍驤將軍荊州刺史，謚曰孝，禮也"（072-525）、"哀日月之永昧，痛玄夜之不暘，鐫聲影於斯石，庶萬古而無亡。乃作銘曰"（072-525）、"乃追贈使持節中軍將軍都督青州諸軍事青州刺史，葬以王礼，礼也"（073-525）等。乃、迺二字記録第二人稱代詞，亦常通用無別。如"乃祖乃父，清猷在旒"（144-615）、"迺祖迺父，天機天縱，位或光於文秩，勳則重於戎班"（198-688）等。

（十二）于於

在 316 方墓誌文本中，于、於二字分別出現 411 次、1374 次。二字皆可記録介詞，常用于時間、地點之前，語法作用大致相同，如"于時宮人實懷湯火，懼不免豺狼之口，傾覆之禍，在于斯須"（002-299）、"以七年七月二十六日葬于丹楊建康之白石"（006-340）、"以其月廿二日，合葬於君柩之右"（008-348）、"遂于其年九月庚戌六日庚辰，葬在城東岷山之陽"（021-432）等。

相對而言，"于"字以引介地點爲主，"於"字則重在表示比較等關係。"於"還可用爲嘆詞，或者構成"於戲"等雙音節嘆詞，如"於

鑠哲人，英風卓犖”（177-655）、“於戲！茫茫天壤，欝欝山河，積餘慶之無窮，知子孫之逢吉”（225-735）等。“于”字無此類用法。

（十三）壹一貳二叁三等大小寫數目字

大寫數目字由來已久[①]，墓誌文本亦頗常見，以下每組數目字前者爲小寫，後者爲其大寫：一壹，二貳，三叁，四肆，五伍，六陸，七柒，八捌，九玖，十拾。大寫書目字見于以下文例中，“隋大業玖年卒，春秋柒拾有五”（158-640）、“以大唐貞觀拾肆年歲次庚子拾壹月玖日合葬于洛州洛防縣清風鄉”（158-640）、“以大周萬歲通天元年陸月拾肆日薨於洛州福善坊之私第也，春秋伍拾有肆”（204-696）、“以大周萬歲通天貳年捌月拾伍日，卒於私第，春秋伍拾有陸”（205-697）、“以神龍二年十一月十一日終於東京溫柔里之私第，享年叁拾有陸”（240-753）、“以元和叁年柒月貳拾玖日歸葬有洛潁陽縣潁源鄉高董村之原祔先塋，禮也”（271-808）等。從字際關係上看，大寫數字“肆”與“肆虐”字、大寫數字“伍”與“行伍”字、大寫數字“陸”與“陸沉”字、大寫數字“柒”與“丹柒（漆）”字分別構成下文所說的“同形字”關係。

八、異字同形

異字同形即所謂的“同形字”現象。“同形字”指形體屬性相同，但記錄不同的詞項、職用屬性不同的字。[②]

（一）己巳已

己、巳、已三字常因首筆與末筆交接狀態的變化而成爲同形字。《説文》無“已”字，已然義原借“巳”表示，後在“巳”字左上角留

① 張涌泉認爲，公元四世紀前後（約當東晉末）人們已開始有意識地在券契中使用大寫的數目字，到了公元五、六世紀，這種用法進一步得到普及。參張涌泉：《漢語俗字研究（增訂本）》附錄一《數目用大寫字探源》，北京：商務印書館，2010 年，第 367-373 頁。

② 參李軍：《漢語同形字研究》，北京：商務印書館，2018 年；孟蓬生：《“匹”“正”同形與古籍校讀》，《中國語文》2021 年第 1 期。

出缺口，分化出"己"字。如"乾符█亥歲秋七月九日"（309-879）中"█"爲干支用字，應爲"己"字無疑，此處跟"巳"字同形。

（二）薄簿

薄、簿二字常因部件竹、艸的混同而造成整字同形。如"初爲司徒府參議主簿，俄而轉尚書都官"（108-570）中，主簿字作█，與厚薄字同形。同理，符苻、籍藉等字組，常因竹、艸部件混同而整字同形，如"及皇居徙御，詔王以光爵，領員外散騎常侍，賚銅虎符"（044-512）中，虎符字作█，與萑苻字同形；"公文武兼禪，雅於從政，爰自振衣，任逕出處，聲名籍甚"（098-544）中，籍甚字作█，與狼藉字同形。

（三）標摽

標、摽二字常因爲部件木、扌的混同而造成整字同形。如"王德惟天縱，道實生知，體協黃中，思█（標）象外"（113-576）、"風猷獨邁，█（標）准自高"（195-682）。章太炎《筆記》"標"條朱一："標榜乃表之假借。"朱二："立表當作標。標幟當作幖，《周禮》作剽。"同理，檢撿、校挍等字組，亦常因爲部件木、扌的混同而造成整字同形。

（四）慔幕

慔、幕二字亦可因爲部件忄、巾混同而整字同形。如"比翼孤栖，同心隻寢，風卷愁█（幕），冰寒淚枕"（123-597），其中█爲帷幕（巾部在左）字，字形同"慔"。《説文·心部》："慔，勉也。从心莫聲。"忄、巾部件替換的現象爲中古墓誌所習見。隋僧智永墨迹本真草《千字文》亦有此類現象："侍巾帷房"之"帷"字楷書、草書分別作█、█之形，其草書"巾"之變異形體與"忄"形近，極易發生部件混同；"甲帳對楹"之"帳"楷字作帳，草書█形同"悵"。可資比勘。

（五）施拖

在 316 方墓誌中，施、拖二字分別出現 39 次、7 次。《説文·㫃部》："施，旗皃。从㫃也聲。亝欒施字子旗，知施者旗也。"《手部》："拖，曳也。从手它聲。"魏晋—隋唐墓誌中"施"字用例有"機神聰鑒，聞於遠近，接恤█（施）惠，稱於四鄰"（002-299）、"昔咎繇邁

種德，德乃降。黎人懷之盛者，必百世祀，▓（施）于孫子，洪惟我宗，所憑厚矣"（226-736）等，"拖"字用例有"若夫分源巨壑，扸本高林，▓（拖）玉鳴鸞，傳華弈世，固無得而稱焉"（088-528）、"欝矣公族，朱軒丹轂。連貂疊組，懷金▓（拖）玉"（094-541）、"立德光朝，含章暎俗，南宮起草，▓（拖）鳴玉於重闈；東掖司綸，振華纓於禁闥。……公之振華纓，▓（拖）朱紱，君子以爲宜哉"（214-709）、"紆朱腰金，▓（拖）紫懷黄"（313-888）等。

中古楷書墓誌中，筆形組合"方"與"才"常發生混同。如"於"字含有筆形組合"方"。"稱於四鄰"（002-299）之"於"作▓，"拖玉於重闈"（214-709）之"於"作▓，可見"於"字左側之"方"形已經與"才"同形。再如"卒于旅次私舘不復，從權蓋殯於閻鄉之東原，義得宜禮之善者"（226-736）、"於是提肘腋之旅，推腹心之信"（292-838）中，"卒于旅次私舘""提肘腋之旅"的"旅"字分別作▓、▓之形，其左側筆形組"方"變異作"才"。故單純從形體考察，以上▓、▓、▓、▓、▓等諸多字形，無法確定究竟是"施"還是"拖"，而結合文意推知應爲"拖"。西晋陸機《謝平原内史表》："復得扶老携幼，生出獄户，懷金拖紫，退就散輩。""懷金拖紫"形容地位顯貴。

漢字形體在歷時層面發生的形近關聯，可傳承累積形成共時層面的"古今同形字"現象，值得注意。如"攙槍是滅，漢網載張。當塗無主，典午隳綱"（206-698）中，"漢網載張"之"網"作▓，"典午隳綱"之"綱"作▓。"網"字聲符"罔"記號化作"冈"，若依據形體録文，則極易混同爲當代簡化字的"綱"（字形作"纲"），這也是我們在進行墓誌文本的文字整理時，針對簡化字録文帶來的字形失真現象，提出依據字樣、字位和字種等多層次録文的原因。再如，墓誌"罔"字之記號化形體作"冈"，如果依據字樣録文則與"岡"之簡化形體"冈"混同。我們把墓誌中"▓"（記録語詞{網}）與當今簡化字"纲"（記録語詞{綱}）這種不在同一個時段使用的同形字，稱爲"古今同形字"。①又如，"豊"是"禮"之聲符（《説文·示部》："禮，履也。所以

① 如"芸"在漢籍文本中記録"芸艸"字，而在日本漢字中"芸"記録"藝術"字，"芸"可稱爲"跨境同形字"。關於网網罔冈綱纲等字的源流，裘錫圭説，"罔"之聲符是由"冈"變來的。參裘錫圭：《文字學概要（修訂本）》，北京：商務印書館，2013年，第120頁。

事神致福也。从示从豐，豐亦聲。"），後用作豐富字（《説文·豐部》："豐，豆之豐滿者也。从豆，象形。"），如"竝勒在▓（豐）碑，詳諸悼史"（177-655），豐碑字即作"豐"形。

九、形近訛混

形近訛混，是漢字使用者無意爲之、偶或發生的形體混淆現象，常爲文本謄寫、刊刻失誤所致。

（一）号于

"即号四年歲次甲辰三月癸亥朔十日窆於村西北二百步祢墓之後二昆之傍"（118-584），其中"号"字形體爲▓，乃書寫或者刊刻失誤，正字當爲"于"。

（二）鷹膺

"資生鷹積德之門，立身稟爲善之教"（091-535），其中"鷹"作▓，本應作"膺"，屬于形近而訛。

（三）刻剋

"三年初月廿八日葬于丹楊建康之白石，故▓（剋）石爲志"（012-368），"剋"當作"刻"，屬于形近且同音而致誤。

第七章　墓誌常用楷字"形構用" 綜合分析

一、魏晋—隋唐墓誌常用楷字之高頻成因

語言是第一性的符號，文字是第二性的符號，語言和文字之間有着密切的互動關係。[①]在一定程度上，文本的用詞狀況決定了用字狀況，常用詞狀況也決定了常用字狀況。郭小武說，對古漢語傳世典籍極高頻字的考察，"一是爲了摸底，求其然；二是爲了解釋，求其所以然"，并針對"在古漢語裏，究竟哪些字屬于極高頻字？爲什麽他們能够成爲極高頻字"等問題進行了考察。[②]我們認爲，要探明墓誌作爲特殊應用文體所使用的高頻字，應該首先了解墓誌常用詞的狀況。

啓功《有關文言文中的一些現象、困難和设想》一文指出："從文言文中觀察，詞格、詞類的變化雖多，儘管常常有類隨格轉，格隨位變的現象，而從前人的辦法却可以說是以簡馭繁的。他們把字（即指今之所謂詞），劃分爲兩大類：'虛字'和'實字'。……實字即包括今之所謂名詞；虛字即包括今之所謂動、狀、附、介、嘆等類。這兩類又不都是定而不可移的，他們之間，有時虛字實用，實字虛用。……從前人把字（即詞）分成虛實兩類，在漢語中他們的功能已經足够使用了……文言詞類，可以說萬變不離其宗，終歸虛實兩種而已。又虛實的互相轉化，都從它們所要表現的作用而定，也能從它們所處的位置上看出。"[③]

① 參李運富：《漢字學研究現狀與展望》，《語言科學》2021 年第 5 期；索緒爾：《普通語言學教程》，北京：商務印書館，1980 年，第 47 頁。

② 郭小武：《古代漢語極高頻字探索》，《語言研究》2001 年第 3 期。

③ 啓功：《漢語現象論叢》，北京：中華書局，1997 年，第 28-29 頁。另外，啓功《古代詩歌、駢文的語法問題》說："古代所謂虛字，包括今天所謂動詞、形容詞、副詞、介詞、嘆詞等等。在古代詩文中，虛字都沒有固定屬性。……不易強爲分成今天所謂的詞性或詞類。"見《漢語現象論叢》，第 8 頁。

漢語是形態不發達的語言，其語法要素往往呈現“離句無品”的特點，個體漢字的職用狀況也應該在具體文本語境中才能判斷。在墓誌文本中，“悲”字可用爲動詞（如“夕風暮悲，晨露曉結”），亦可看作名詞（如“日月不居，感臨川之歎，有德無位，致殞秀之悲”），“尒”字可看作形容詞詞尾（如“卓尒孤貞，如彼松滋”），還可用爲代詞（如“俾尒戬穀，長發其祥”）。

　　王寧從語義、語法角度綜合分析，借鑒章太炎佛學邏輯思想，將漢語的實詞分爲“實、德、業”三類，分別對應名詞、形容詞和動詞。汪維輝《東漢—隋常用詞演變研究》亦分名詞、動詞、形容詞三類詞性對東漢—隋常用詞進行分析，指出以往詞彙研究輕視常用詞的現象。[①]我們認爲，墓誌常用楷字記錄的應該是名詞、動詞、形容詞三類詞性的基本詞彙和核心語義範疇。

　　在文言文中，名詞代表了實詞的主體。統計發現，在“誌楷千字”中，主要記錄名詞的字有（單字後面的數字爲其使用頻次）：

人1343 年1206 州1068 公1020 軍858 日853 月851 子842 德621 史600
天543 王513 府503 風496 祖488 銘471 縣449 國396 朝361 山347
皇330 父328 門328 秋315 家313 春311 都296 墓305 郡293 城277
郎277 女275 金266 鄉249 聲243 帝239 唐239 哀235 原234 神233
命219 陵216 玉210 水206 泉204 雲194 孫183 龍197 海164 地150
松150 族149 主145 矦138 氣128 室127 川125 卿123 政122 丞121
壽111 夜111 兆111 身106 詞105 塋103 車102 樹103 寶102 兵101
戶101 物101 江98 邑98 伯97 夏97 祿95 男94 情93 宮90
林90 庭89 谷88 民88 堂88 母85 丘83 路82 兄82 婦81
軒80 舍77 福76 霜76 賓75 恩72 臣72 精71 獻71 田70
基69 妻69 姓69 邦68 群66 鳳65 宅65 土64 形64 音64
岳64 墳63 機63 叔63 魂63 吏62 衣62 桂61 荊61 珠61
鴻59 星59 楚58 詩57 姿57 鏡56 魚56 淵56 龜55 齡55

① 汪維輝：《東漢—隋常用詞演變研究》，2001 年南京大學出版社初版，2017 年商務印書館修訂版。

符 54 鼎 53 露 52 枝 52 姑 51 琴 51 色 51 儒 50 宇 50 倫 48
諡 48 波 46 躬 46 劍 46 血 46 彩 45 條 45 裔 45 智 45 妃 44
輝 44 壞 44 草 43 殿 43 暉 43 跡 43 宰 42 木 41 影 40 珪 38
竹 38 鳥 37 席 37 筆 36 辭 36 淮 36 禍 36 帷 36 圉 36 舟 36
冰 36 池 35 村 35 冬 35 嬪 35 桑 35 仙 35 穴 35 手 34 曆 33
瓊 33 璋 33 房 32

　　在記錄名詞的用字中，就所記錄的物類或義類而言，宗族關係用字有"胤、族、裔、祖、父、子、男、女、妻、夫、人"等，姓氏用字有"張、王、李、郭、徐"等，排行用字有"伯、仲、叔、季"等，地名用字有"洛、幽、范、京、燕、雍、青、冀、淮"等，行政區劃用字有"州、郡、縣、府、村、里"等，地理地點用字有"陵、谷、私、第、堂、庭"等，墓葬形制用字有"穴、葬、窆、扃、墳、塋"等，時間詞用字有"年、載、月、日"等，方位詞用字有"上、中、下、前、後、左、右"等，朝代名用字有"漢、魏、隋、唐"等，習見名物意象詞用字有"松、竹、風、月、日、水、樹、泉、石"等，五行用字之中除了"火"（在 316 方墓誌中僅見 17 例）字均屬"誌楷千字"。

　　我們認爲，中華喪葬文化及墓誌文體的特殊性，在很大程度上決定了墓誌文本用詞及用字狀況。一篇成熟的墓誌文本一般包含題名、序文和銘詞等部分，題名往往標以"墓志銘"，序文對墓主人往往以"公、君"等作爲敬稱，追溯墓主人的生卒年月、宦海沉浮等，因此表示時間、地點的"年、載、月、日""州、郡、道、府、縣、鄉、村、里"等字自然成爲高頻字。另外，"崔、李、王、徐、張"等爲歷代大姓，其姓氏用字亦呈現高頻。因河南洛陽一地出土墓誌較爲集中，取材數量在本書中占比較大，故相應的地名用字頻次較高。[①]

　　因爲墓誌序文以記錄誌主生平行事爲主要內容，序文往往歷陳其官爵職位的變遷情況，官爵名稱亦可謂林林總總，如表 7.1 所示。

　　① 有學者對墓誌文本地名資料進行專門研究，如彭文峰：《唐代墓誌中的地名資料整理與研究》，北京：人民日報出版社，2015 年。

表 7.1　墓誌習見官爵名稱示例

音節數	官爵名目
單音節	公 侯 伯 子 男 王 宰
雙音節	刺史 太守 縣令 別駕 長史 內史 侍中 參軍 主簿 司功
三音節	給事中 尚書郎 朝議郎 上柱國 使持節 黜陟使 中丞使 大司馬
四音節	建威將軍 驃騎將軍 輕車都尉 散騎常侍 奉車都尉 散騎侍郎 城門校尉 工部尚書 朝散大夫 太子洗馬 朝議大夫 冠軍將軍 中兵參軍 工部侍郎 中堅將軍 輕車將軍 寧南將軍 御史大夫 御史中丞 牧王主簿 中書侍郎 行軍司馬 駕部郎中 戶部侍郎 監察御史
五音節以上	尚書左僕射 特進衛將軍 左光祿大夫 太子步兵校尉 太尉府諮議參軍 殿中侍御史 大都督府長史 開府儀同三司 左司禦率府兵曹 節度判官正 虞部員外郎 採訪處置使 太子左庶子 銀青光祿大夫 右金吾衛兵曹 左威衛騎曹 黃鉞大將軍

以上官爵用字均包含或者均屬“誌楷千字”，部分多音節官爵名稱爲單、雙音節成分前加修飾語組合而成。墓誌文因歷陳誌主職官變遷，致使一批官爵用字成爲墓誌文本高頻字，諸如“出、入、遷、贈、轉、擢、如故”等表示官爵品階變遷的用字亦成爲墓誌常用字。

在“誌楷千字”中，常見的形容詞用字有“高、清、令、淑、孝、婉、妙、遠、近”等，動詞用字有“有、無、卒、薨、諱、葬、窆、遷、殁、奄、傳、悲、痛、悼、弔”等，這些字所記詞語代表了墓誌文本中的“德”與“業”兩大詞類。

除名詞、形容詞和動詞之外，墓誌文本中還有量詞、代詞、副詞、介詞、語氣詞等重要詞類。

數量詞用字如“一、二、三、四、五、六、七、八、九、十、百、千、萬”等，以及記錄十進位系列數字的“十、廿、卅、卌”均在“誌楷千字”之列。22 個干支字共有 19 字（“丑、戌、未”除外）屬于“誌楷千字”。

副詞用字亦可細分爲幾類，如時間副詞用字“俄、奄、遽”等，否定副詞用字如“不、弗、匪、非”等。副詞多假借字。如“匪”本義爲竹筐，316 方墓誌文本中共計出現 50 餘次，均爲借用，記錄否定副詞“非”，如“論道非美人不説，寢食非美匪臥匪食，遊觀非美人匪涉不

行，技樂嘉音非美人匪覯不看”（002-299）、“神道匪預，戢仙影於金波；生涯忽諸，掩神光於玉匣”（210-702）等。

墓誌文本中，代詞用字主要有“吾、我、尒、厥、其、此、斯、彼、誰、莫”等。其中，“吾、我”記録第一人稱代詞，“尒”記録第二人稱代詞，“厥、其”記録第三人稱代詞，“此、斯”記録近指代詞，“彼”記録遠指代詞，“誰”記録疑問代詞，各司其職。

墓誌虛詞中，代表性的結構助詞、關聯詞和語氣詞有“而、尒、夫、蓋、故、乎、旣、其、豈、且、式、斯、雖、唯、兮、焉、也、以、矣、亦、因、由、于、於、歟、與、爰、曰、粵、哉、載、者、之”等。其中，“之、以、於、其、而”屬于墓誌超高頻虛詞，爲墓誌文本中駢散文句所常用。[①]關聯詞是虛詞中的大宗，墓誌文本中的“粵以、洎乎、至於、至若、是知、但以”等屬于常見雙音節關聯詞。虛詞對于墓誌文本而言，有着重要的表達功能，正如南朝梁劉勰《文心雕龍·章句》所言：“又詩人以‘兮’字入於句限，《楚辭》用之，字出句外。尋‘兮’字承句，乃語助餘聲。舜詠《南風》，用之久矣，而魏武弗好，豈不以無益文義耶？至於‘夫、惟、蓋、故’者，發端之首唱；‘之、而、於、以’者，乃劄句之舊體；‘乎、哉、矣、也’者，亦送末之常科。據事似閑，在用實切。巧者迴運，彌縫文體，將令數句之外，得一字之助矣。外字難謬，況章句歟。”[②]

根據選取墓誌樣本數量的多少、采樣文本的長短以及墓誌內容的差異，本書得出的字頻數據會存在一定程度的偏差。但是，墓誌是以哀誄爲主要功能的文體，表現出一定的程式化傾向。墓誌文本用字，在一定程度上屬于特殊領域用字，也可以說墓誌文體在很大程度上決定了墓誌文本用字的基本面貌，如“墓誌銘并序”“諱”“嗚呼哀哉”“春秋”“享年”“卜宅”“禮（礼）也”“乃爲銘曰”“其詞曰”等程式化表達的用字均爲高頻字。墓誌用語的程式化現象，帶來了墓誌內容的“千篇一律”和“詞肥意瘠”現象（少字墓誌尤其如此），也導致了用字頻度的高度集中，如記録墓誌首題、出生死亡、官職名稱、官職變遷、日月時

① 墓誌高頻虛詞“之、以、於、其、而”亦屬于古漢語高頻詞。參張軸材編：《古籍漢字字頻統計》，北京：商務印書館，2008 年；郭小武：《古代漢語極高頻字探索》，《語言研究》2001 年第 3 期。

② 劉勰著，范文瀾注：《文心雕龍註》，北京：人民文學出版社，1958 年，第 572 頁。

令、墓葬遷徙等内容的用字頻次居高。若掌握墓誌文體的格式以及常用套語，則根據墓主人的具體信息的不同，撰作一篇中規中矩的墓誌文絕非難事，因此中古時期存在一批專門從事墓誌文起草的職業寫手，亦非偶然。[①]

二、從墓誌文本用字看漢語詞彙的發展

墓誌文本語言多駢散相間，具有文學、文獻、文字等多方面的研究價值。[②]漢語雙音詞來源多途，部分雙音詞的成詞理據，可結合語言的文學性進行考察。試看以下墓誌文句，"自畢王至將軍，皆蘊閒平之德，襲凡蔣之慶，光顯弈葉，且公且矦。夫人分浴日之近派，承慶雲之餘渥。以幽閑婉嫟，在父母之家；以恭和淑慎，盡婦姑之道。……吾兄悼和鳴之中輟，痛偕老之無期。……蓋仁姑深念往之恩，副勤歸之意，且有二嗣，盍旌九原"（267-803），諸多駢句之前，分別加"皆""夫人""吾兄""仁姑"等領字，如表 7.2 所示。

表 7.2 墓誌駢句前加領字示例

領字	上聯	下聯
皆	蘊閒平之德	襲凡蔣之慶
夫人	分浴日之近派	承慶雲之餘渥
吾兄	悼和鳴之中輟	痛偕老之無期
仁姑	深念往之恩	副勤歸之意

漢語是重視韻律的語言，在漢語史上，文言和白話之間一直存在相互的影響。漢魏以來，漢語的雙音複合造詞成爲新詞產生的主要途徑，而駢文是雙音詞合成的重要來源。啓功説："用文言文寫的詩文中有'對偶'，是歷史的事實，無論後人對它們有多麼大的反對意見，但它們

① 王化昆：《唐代洛陽的職業墓誌撰稿人》，《河南科技大學學報（社會科學版）》2009 年第 2 期。

② 清張廷玉編有《駢字類編》，收二字相連的語詞。啓功強調碑刻法帖作爲文獻的重要性，有《論書絕句》一首曰："買珠還櫝事不同，拓碑多半爲書工。滔滔駢散終何用，幾見臨家誦一通。"見《論書絕句（注釋本）》，北京：生活・讀書・新知三聯書店，2002 年，第 82 頁。

的存在，却幾乎從有漢字文獻起就曾出現。"①墓誌駢文對于考察現代漢語雙音詞的構詞理據有着重要的參考價值，如"思想、墳墓、外表、號稱（稱號）、慚愧"等雙音詞的語素，在墓誌駢體文中常出現在駢句中對舉的位置（見表 7.3）。

表 7.3　雙音詞的構詞語素在駢句中對文示例

現代漢語雙音詞	雙音詞語素在駢句中的對文
思想	思鞠養之恩深，想微禽之反哺（159-641）
墳墓	俳徊白鶴之墳，摒踊青鳥之墓（159-641）
外表	長轡遠馭，東亘滄海之表；密網遐張，西罩流沙之外（159-641）
悲痛	痛風樹之不靜，悲陟岵之無及（151-630）
傷痛	痛風樹之早秋，傷逝川之太速（235-746）
痛感	感十起之愛慈，痛九泉之冥寞（283-829）
稱号	繼劉德之高蹤，是稱千里，同黃香之令範，世号無雙（162-641）
名稱	奉舅姑以恭孝興名，接娣姒以謙慈作稱（048-513）
歡樂	姜肱沒齒，無因共被之歡；鍾毓生年，非復同車之樂（251-771）
歌詠	鳴琴始奏，聿興來暮之歌；桴鼓稀鳴，旋有去思之詠（214-709）
言論	如來金口之言，靡不該涉；菩薩寶坊之論，皆所研精（221-726）
禮儀	猶冀金雞告曙，重昭晨省之儀；玉狗鳴幽，載崇昏定之禮（198-688）
魂魄	雖越人秘術，不救將至之魂；秦媛神方，寧駐欲歸之魄（200-691）
雖然	雖曜夜之珍，未篆而貴；然昭車之寶，待瑩爲光（103-556）
等同	等雨露之生養，同山川之受納（103-556）
與共	共冬日而流輝，與秋陽而竝照（103-556）
奇妙	曹童測象之妙，未爲通識；王孺鑒虎之奇，誰云智勇（107-566）
孤獨	公珪璋內暎，連城之價獨標；珠機外朗，光乘之珍孤擅（202-694）
心性	飛霜無以變松栢之心，清風未可敗芝蘭之性（215-709）

　　文言文中出現的同義、近義、類義語素的對文或連文，是漢語詞彙雙音合成的重要助推因素。墓誌語體的莊典性，文言語素的傳承性，爲

① 啓功：《漢語現象論叢》，北京：中華書局，1997 年，第 29 頁。

相關語素凝結爲雙音詞起到催化作用。例如“丁太夫人憂，號泣過禮，哀瘵成疾，疾不至病，不廢行步”（266-802），句中“疾不至病”，說明“疾”與“病”記録的病情有程度輕重之别。《説文・疒部》：“疾，病也。”段注：“析言之則病爲疾加。渾言之則疾亦病也。”《説文・疒部》：“病，疾加也。”段注：“包咸注《論語》曰：‘疾甚曰病。’”“疾病”今已凝結爲雙音詞。

再如“瑜生高嶺，寶育洪淵，世隆道貴，乃長貞賢。情陵玉潔，志辱冰堅，彰婉奇葳，顯淑笄年”（066-521）一句中，諸多對文用字後來分别合成雙音詞“生育、情志、陵（凌）辱、冰玉、彰顯、年歲”等，且通行至今。

墓誌中存在一批與現代漢語雙音詞同形的語言結構，亦可作爲考察詞彙歷時發展的參照。如“遠大、永遠、傷感（感傷）、痛感、悲傷（傷悲）、故事、起草、礼物、事業、居家、行政”等（見表 7.4）。

表 7.4　現代漢語雙音詞在墓誌文本中的同形結構示例

現漢雙音結構	現漢雙音結構在墓誌文本中的用例或同形結構
遠大	暫紆雌伏，方期遠大（146-616） 許之遠大，彰乎髫髮（153-632） 皆不墜門風，必臻遠大（277-817）
永遠	嗣子痛慈顔之永遠，抱罔極之無逮（039-507） 痛慈顔之永遠，泣淵泉之幽邃（147-617）
感傷	一遘凶變，六姻感傷（232-741） 聞之者感傷，見之者殞淚（272-809）
痛感、悲傷	痛感毛群，悲傷羽族（090-531）
悲傷	行路悲傷，三州涕泗（245-757） 悲傷之内，飲食失時（292-838）
故事	坐靈國寶，文宗武庫，佳政滿於州邦，故事聞於臺閣（212-703）
起草	南宮起草，拖鳴玉於重闈；東掖司綸，振華纓於禁闈（214-709） 栢署霜威，蕭衣冠於北闕；含香伏奏，振起草於南臺（240-753）
礼物、事業	盡哀榮於礼物，刊事業於松銘（223-729）
居家、行政	居家不嚴而治，行政肅以成風（113-576）

墓誌序文中多四六文，銘文多爲四字韻語，也是凝結爲成語的重要資源。《左傳・哀公十六年》：“嗚呼哀哉，尼父！無自律。”祭文中常

用"嗚呼哀哉"表哀歎，如"子孫攀慕斷絶，永無瞻奉。嗚呼哀哉"（002-299），後來借指死亡。[①]墓誌文本中，還有一批四字格成語或者成語要素，承用至今（见表7.5）。

表 7.5　現代漢語成語在墓誌文本中的用例

現漢成語	現漢成語在墓誌文本中的用例
源遠流長	微子嗣殷，源以之遠，酈族相漢，流以之長（225-735）
永存不朽	題誌刊石，埋於壙頭，千載而後，永存不朽（021-432）
天地長久、天長地久	天地長久，陵谷或虧，惟功與德，不朽傳斯（044-512） 慨矣天長，嗟乎地久，智慟賢妻，兒號懿母（060-519） 于嗟一別，天長地久，此其觀德，茲焉不朽（069-523）
謹言慎行	寬心靜質，舉成物軌，謹言慎行，動爲人範（048-513）
暑往寒來、寒暑去來	天津未泳，雲翮已摧，銷光祕響，暑往寒來（062-520） 日月代謝，寒暑去來，若戲高岸，有昭夜臺（099-546）
川流未息、川流不捨	彼日不居，川流未息，逝者如斯，諮嗟何極（099-546） 川流不捨，人生若浮，邅随霄燭，奄□夜舟（113-576）
玉潔冰清	蘭香桂馥，玉潔冰清，丹輿六藝，浮沉七經（109-570） 玉潔冰清，蘭芬岳峙。悲泉景往，漏催時急（131-607）
升堂入室	性似夏冰，恩如冬日，方經比藝，昇堂入室（118-584）
一千日里	一毛五色，一日千里。堤封絶際，波瀾莫涘（126-603） 爲時秀彦，世之聞人，皆許爲一日千里，名振盛時（301-858） 鯤壑之潤，吞江納漢，雞斯之迅，一日千里（313-888）
古往今來	人非物是，古往今來；松扃一閟，長夜无開（210-702） 古往今來，邈矣悠哉，君子道窮，泣灑俳佪（234-745）
金聲玉振	幼挺風槩，忠孝自穆，長播休譽，金聲玉振（037-506） 奢非所尚，慕儉自德，攄基金聲，昇朝玉振（051-516） 滔滔万頃，巖巖千刃，曰祖曰考，金聲玉振（097-544）
發憤忘食	大度恢恢，小心翼翼，依仁履義，發憤忘食（079-526） 如臨嚴師，用躬率之化，强學玏倍，發憤忘食（271-808）
逝者如斯	逝者如斯，由來尚矣，朝露溘臨，夜臺何已（091-535） 彼日不居，川流未息，逝者如斯，諮嗟何極（099-546）

① "嗚呼""於戲"爲一詞異寫。參裘錫圭：《文字學概要（修訂本）》，北京：商務印書館，第 248 頁；顏師古：《匡謬正俗》卷二"嗚呼"條。

三、墓誌常用楷字“形構用”屬性與漢字規範

　　戰國晚期開始的篆隸之變是漢字從構形系統化到書寫簡便化的轉型過程。時至唐代，作爲主流字體的楷書漢字已經具備成熟的形體和結構系統。[1]唐武則天稱帝後，自載初元年（689）始製新字，至長安四年（704）武則天卒而廢除。關于武周新字的數量，學界一般的統計結果爲18個（見表7.6）。[2]

表 7.6　武周新字與舊字對照表

新字	圀	○	曌	埊	☉	㋎	囨	兀	𠱏	秊	忠	𢘑	𡆠	𡕀	𠧵	㪜	𠫟	𡕀
舊字	國	星	照	地	日	月	月	天	人	年	臣	正	聖	證	載	初	授	君

　　齊元濤説：“武周新字并不算多，推行力度不可謂不大，但當時的推行效果就不好，在後代則是除了一個‘曌’字作爲武則天稱謂不得不用以外，其餘字形則曇花一現之後就被棄爲歷史遺迹，其主要原因是武周新字的書寫狀況和構形狀況不符合當時的漢字系統。”[3]易敏亦指出，武周新字雖由帝王推行，但不符合漢字的自然發展規律，轉瞬成爲歷史遺迹。[4]以下，試從形體、結構和職用三個層面探求武周新字的短命原因。

　　從書寫屬性看，造武周新字之時，漢字的筆形系統已經成熟，而新字出現了楷書字體中的超系統筆形。如☉（日）字的圈筆形“○”、𡆠（載）、兀（天）字的左右弧形等，在小篆之後的隸楷主流字體中均已被淘汰，在以點畫爲主要筆形狀態的楷書文本中，新字的圈形、弧形等書寫元素更接近小篆的隨體詰詘的綫條和草書的使轉筆形，在視覺效果上頗顯異類（見圖7.1）。[5]

①　齊元濤：《漢字構形與漢字書寫的非同步發展》，《勵耘語言學刊》2017年第2輯。

②　齊元濤：《隋唐五代碑誌楷書構形系統研究》，上海：上海教育出版社，2007年，第95頁。葉昌熾認爲，武周新字爲19個，見葉昌熾著，姚文昌點校：《語石》，杭州：浙江大學出版社，2018年，第10-11頁。

③　齊元濤：《隋唐五代碑誌楷書構形系統研究》，上海：上海教育出版社，2007年，第96頁。

④　易敏：《雲居寺明刻石經文字構形研究》第六章《隋、唐、明〈華嚴經〉石刻文字比較》“二、唐刻與武周新字”，上海：上海教育出版社，2005年，第96-98頁。

⑤　孫過庭《書譜》：“真以點畫爲形質，使轉爲情性；草以點畫爲情性，使轉爲形質。”

圖7.1　元氏墓誌（212-703）局部

從構形屬性看，小篆已經建立起成熟的構形系統。進入隸楷階段，漢字的發展動力主要從構形的系統化走向書寫的便捷化，其間發生了一系列跨結構變化和成字化的發展演變，導致漢字理據的可分析層級有所提高。周曉文認爲：“漢字系統得以維繫的重要原因之一，就是系統內各元素之間存在關聯。”[1]但是，武周新字出現了一批超系統構件，與系統內其他構形元素的關聯度較低。隸楷階段的新造字，以義音合成的形聲模式爲主流，而武周新字采用了非形聲的構字模式，不符合人們對漢字的認知規律。

從職用屬性看，新字所記錄的國、星、照、地、日、月、天、人、年、臣、正、聖、證、載、初、授、君等語詞，在武周之前均用相承已久的常用字來記錄。諸如“以𫟎（證）𡔈（聖）元𠡦（年）歲次乙未壹𠥱（月）庚辰朔廿七𡆠（日）景申，瘞於朔方城南九里之平原”（203-695）中，“證、聖、年、月、日”等新字有悖人們相承已久的用字習慣。在316方楷書墓誌中，武周新字所記錄的“載、年、月、日”等屬于表示時間的高頻詞，歷代文獻已存在相沿成習的高頻字，而且“載”字也記錄虛詞，改用武周新字，人爲增加了漢字使用過程中的記憶負擔。

[1] 周曉文：《漢字構形屬性歷時演變的量化研究》，北京：中國廣播電視出版社，2008年，第91頁。

自唐代《干禄字書》開始，歷代權威機構對漢字的規範，既重視規範字形，亦重視規範字用。從形體、結構和職用三個角度綜合分析，記錄古今一貫常用詞的高頻字應該保持相對的穩定性，諸如"先人爲老""千千万万"之類的六朝俗字、武周新字，有悖于漢字自然發展的規律，最後均遭到淘汰，乃歷史之必然。

四、墓誌楷字"形構用"屬性與文本校勘

利用墓誌文獻進行文史研究，首先要獲取真實可靠的文本。墓誌釋文是對墓誌實物進行文字整理的基礎工作，涉及文本用字"形構用"屬性的綜合考察。兹以郭玉海等主編《故宫博物院藏歷代墓誌彙編》（以下簡稱《故藏》）所收《李畫墓誌》的文字校理爲例，探討墓誌文本整理的學理依據和操作程序。

北京故宫博物院所藏墓誌均爲新中國成立以來收得，包括中原地區出土的歷代石刻墓誌和新疆地區出土的高昌磚志兩大類，總計近四百方。《故藏》是對故宫博物院所藏墓誌集中著録、整理的重要成果。《故藏》共計三册，主要以誌主卒葬時間爲序將釋文與圖版同册接排。

《李畫墓誌》爲《故藏》著録的第 174 方墓誌，來源爲 1956 年文物局撥交北京大學文物。據《故藏》介紹，該誌材料爲青石，高、寬均爲 49 厘米，西安出土，屬清朝大臣、金石學家端方（1861—1911）舊藏。該誌埋葬于唐大中十年（856）六月，誌主李畫系唐敬宗長慶、寶曆間宰相李程之孫，武寧節度使李廓之子。清人編《全唐詩》録李畫《戲酬張魯封》七絶一首："秋浦亞卿顔叔子，譙都中憲老桑門。如今柳巷通車馬，唯恐他時立棘垣。"[1]可見，對于文史研究而言，《李畫墓誌》具有重要的史料價值（見圖 7.2）。

《李畫墓誌》全文共三十行，計八百餘字。《故藏》原釋文爲通用簡化字，今迻録如下（"/"表示下文另起一行，"□"表示該處空缺一字）：

　　唐故万年县尉直弘文馆李君墓志铭/
　　再从叔朝议郎行殿中侍御史分司东都庾撰并书/

① 見《全唐詩》卷三十二，清光緒十三年（丁亥）上海同文書局石印版。

圖7.2　唐《李畫墓誌》拓片①

　　古人以生有淑德，殁及后嗣，故曰积善余庆，虔旨斯言。庾季父程，当/长庆、宝历之间，谋谟于庙堂之上，辅弼皇化，纪在图谍，出领巨藩，/洪大懿绩，于家孝理，于国尽忠，当是时，功德貌具，与裴晋公齐名，人到于/今称之。昼即其孙也。为儿童时，爱玩笔砚，才年十二三，通两经书，就试春官，帖/义如格，遂擢第焉。色无纤介喜，白于师曰：某于礼部见进士者所试艺，亦可以/效之，愿求古文，换其业，且三数年，冀其有得。师奇其言，遍告诸长，及闻于/翁，翁时为尚书左仆射，爱尚其志，抚背以勉之，且戒曰：文宜根六籍，赋不事巧/尔，鸡鸣而起，孜孜不堕，业三年有成。昼乃积学基身，含章雅质，不四、三年，文成/大轴，赋亦浏亮，未贡举，为时辈所瞻，待涓即试于春官，名声大振，巉然锋

①　郭玉海等主编：《故宫博物院藏历代墓誌彙编》，北京：紫禁城出版社，第393页。

见。年/廿九，登上第，其明年冬，以博学宏词科为敕头，又明年春，授秘书省校/书郎。今中山郑公涯为山南西道节度时，以君座主孙熟闻其圭行，/愿置于宾筵，奏章请试本官充职。未几，丁家祸，持丧于洛汭，至性毁哀，为/亲族敬。三年服除，大梁率刘公八座辟为掌书记，改试协律郎，每成奏记，/公曰愈我头风，宰相崔公器之。大中八年，擢授万年尉，直弘文馆。方将清/选以列朝班，公议叶谐，谏宪为望。昼立性绵密，雅尚词章，常所著文成廿/卷，自曰为金门小集。无何，嗜酌饮，人有挈瓶就之者，必对酌吟笑，百无所系，素/业荡空，亦不为念也。九年冬，一旦被疮痏，虽甚痛而酌醴不辍，竟殒芳年。呜呼，/□玉沉珠，奸良共叹，以吾季父之德，亦宜享遐龄，绍继光业，今也/若此，其如命何！曾祖鹉，尚書虞部员外，赠司徒；王父，东都留守，检校司徒，赠太/保。皇考廓，徐州节度使，以仁惠诚信，均一戎行，有大刀长戟之众，摄直于衔曰，/冀群滃，不喜平施之化，乘酒而訾訾，势不克弭，遂避之。朝廷以失守连为/澧唐典午。君乃长子也，娶韦氏女为妇。妇即伯舅玫之子，今牧坊州。太夫人念/其孝敬，哭恸伤心，抚视稚孙，若不胜苦。有子男六人，女二人，其季男曰八翁山，/韦氏出。君字贞曜，享年卅八。呜呼惜哉！大中十年夏六月将葬于先人/之殡侧，其弟弘举、玄玉等泣以请铭，予与弘文同道者，尝有阮巷之欢，遂觇□/官序，以述其三代，固非文也，强为铭以识之。铭曰：/
　　颜子不天年，仲尼为之恸；吾家千里驹，悲哉遽大梦；/呜呼将窆，风凄蒿垄；下安玉堂，铭于幽塚。[①]

　　上引《故藏》所作《李畫墓誌》釋文總體可靠，然亦有扞格不通之處。試從形體、結構和職用等多角度作綜合考察，對該墓誌釋文進行訂補。

1.貌—完[②]

"功德貌具"之"貌"原拓作▨。按，"貌具"不辭，應釋作"完"。

① 郭玉海等主編：《故宮博物院藏歷代墓誌彙編》，北京：紫禁城出版社，2010年，第392頁。
② 小標題"貌—完"中"—"前爲《故藏》誤釋或未釋字，"—"後爲本書訂補字，下同。

《説文·皃部》："皃，頌儀也。從人，白象人面形。""頌"即記録容貌義之本字。"皃"爲《説文》部首，清陳昌治刻大徐本《説文》字頭楷定作**皃**，正篆作**皃**，籀文作**貌**，**貌**即今通用字"貌"之形體來源。《故藏》之所以釋**皃**作"貌"，蓋以**皃**爲記録容貌義之本字"皃"，復將"皃"轉換爲今通用字"貌"。

我們認爲，《李畫墓誌》之**皃**并非"貌"之異構字，而是"完"之異寫字。唐顏真卿書《干禄字書》湖州刻本有**皃**、**完**二形，標注爲"上俗下正"，是其證。中古墓誌亦有**皃**、**完**異寫的用字事實。北魏李璧墓誌（064-520）："與爲連和，規借完典。"唐楊仲雅墓誌（278-818）："桂株折枝，文星不完。"上引墓誌文本中兩個"完"字原拓分別作**皃**、**完**之形。

在中古碑刻中，形體源于篆書**皃**且記録容貌義的"皃"字多寫作"皀"或近似之形。如北魏元斑妻穆玉容墓誌（060-519）："綺皃虛腴，妍姿晻曖，溢媚纖腰，豐肌弱骨。"北魏元譚妻司馬氏墓誌（069-523）："勔皃無虧，發言斯正，迺貞迺潔，如淄如鏡。"北齊常文貴墓誌（110-571）："雖光皃西垂，東神莫轉，至皇建元年，復贈青州樂安郡太守。"隋段威墓誌（122-595）："公襟神早異，體皃不恒，俶儻出俗士之規，恢廓有丈夫之操。"上引四句墓誌文例中記録容貌義的"皃"字分作**皀**、**皀**、**皀**、**皀**之形，因漢字"區別律"的要求，"皃"字部件"白"下作"匕"形或近似之形，而不作"儿"形，力避整字與"完"字混同。

從記録職能看，完、全二字意義相近，在《説文》説解中形成互訓關係。古漢語中，"完具"與"全具"爲同義語，指完全、具備。如《周禮·地官·牧人》："凡祭祀，共其犧牲。"漢鄭玄注："犧牲，毛羽完具也。"《漢書·王莽傳下》："府藏完具，獨未央宮燒攻莽三日，死則案堵復故。"《周易·繫辭》："古者包犧氏之王天下也。"鄭玄注："鳥獸全具曰犧。"《左傳·桓公六年》："吾牲牷肥腯，粢盛豐備"。晉杜預注："牷，牛羊豕也；牷，純色完全也。"唐孔穎達正義："牷謂純色完全，言毛體全具也。""功德全具"説的是墓主功與德兼備，如此解則文通字順。

2. 圭—往

"聞其圭行"之"圭"原拓作**圭**。此字殘泐較重，不易辨識。從平面布局看，該字爲左右結構，殆《故藏》據字形輪廓、筆形組合將其釋

爲“珪”，復將“珪”認同爲《説文》正篆之隸定形“圭”。按，“圭行”不辭，［圖］應釋爲“往”。

“往行”表過往之行或往賢之行，已見于先秦文獻。《易·大畜》：“君子以多識前言往行，以畜其德。”《禮記·曾子立事》：“言必有主，行必有法，親人必有方。”鄭玄注引《文王官人法》曰：“推其往行，以揆其來言，聽其來言，以省其往行。”中古墓誌亦不乏用例。北魏元纂墓誌（074-525）：“勒銘玄石，以頌往行。”唐李弘亮墓誌（279-819）：“公之介弟曰弘立，以在原之切，狀其往行，見托詞寮，慮桑海推變，後嗣無仰，願志前烈，垂馨墓門。”

《説文·彳部》：“往，之也。從彳 圭聲。”“往”字《説文》正篆作［圖］，其右側部件㞷（㞷）經過演化，在楷書中每作“生”“圭”之形。前述元纂墓誌、李弘亮墓誌中“以頌往行”“狀其往行”之“往”字分別作［圖］、［圖］之形，隋智永墨迹本《千字文》“寒來暑往”、唐歐陽詢《九成宮碑》“可作鑒於既往”之楷書“往”字分別作［圖］、［圖］之形，《李畫墓誌》中［圖］與之形體相類，釋作“往”字，形義皆安。

3. 曰—目

“自曰爲金門小集”之“曰”原拓作［圖］。按，從形體特點和記録職能看，［圖］應釋爲“目”。

《李畫墓誌》中“曰”字共出現六次，我們將其連同上字之原拓，按在誌文中的先後順序同比例排列，以顯示其形體特點。不難發現，六個“曰”字的外部輪廓均明顯小于其上文之字。而“［圖］”字非但不小于其上文的“自”字，且明顯大于同篇内其他“曰”字之形。可見，釋［圖］爲“曰”，從形體角度解釋不通（見表 7.7）。

表 7.7　《李畫墓誌》“曰”及相關字形比較

序號	1	2	3	4	5	6	7
釋文	故曰	師曰	戒曰	衙曰	男曰	銘曰	自？
圖版	［圖］	［圖］	［圖］	［圖］	［圖］	［圖］	［圖］

在古漢語中，“目”字可記録名目、名稱義。如《後漢書·王吉傳》：“凡殺人皆磔屍車上，隨其罪目，宣示縣屬。”“目”亦可作動詞，

意爲"爲……命名"。如唐李沖昭《南嶽小録》自序:"沖昭弱年悟道,近歲依師,洎臨嶽門,頻訪靈跡,唯求古來舊記,希窮勝異之事,莫之有者,咸云兵火之後,其文散失。遂遍閲古碑及《衡山圖經》《湘中説》,仍致詰于師資長者,嶽下耆年,或得一事,旋貯篋笥。今據所得,上自五峰三潤,古來宫觀藥院,至於歷代得道飛升之流,靈異之端,撮而直書,總成一卷,目爲《南嶽小録》。庶道侣遊山,得之彼覽,粗知靈跡之所自云。時壬戌歲冬十月序。"①序中"總成一卷,目爲《南嶽小録》"與《李晝墓誌》"常所著文成廿卷……爲《金門小集》"句式何其相似,釋▓爲"目",當爲定讞。

4. 酌—酎

"嗜酌飲"之"酌"原拓作▓。按,從形體特點和記録職能看,▓應釋爲"酎"。

酌、酎均爲《説文·酉部》字。"酉"即古"酒"字。②酌、酎均與飲酒有關。在古漢語中,"酎飲/飲酎""酌飲/勺飲"皆有用例。

"酎"是飲反複多次釀成、酒精度高的醇酒。依照古禮,四月飲酎于朝以正尊卑。《禮記·月令·孟夏之月》:"是月也,天子飲酎,用禮樂。"鄭玄注:"酎之言醇也,謂重釀之酒也。春酒至此始成,與群臣以禮樂飲之於朝,正尊卑也。"屈原《楚辭·招魂》:"酎飲盡歡,樂先故些。"

"酌飲"意爲挹取而飲之,"酌"時亦作"勺"。《左傳·成公十四年》:"冬十月,衛定公卒,夫人姜氏既哭而息,見大子之不哀也,不内酌飲。"《左傳·定公四年》:"申包胥如秦乞師……立依於庭牆而哭,日夜不絶聲,勺飲不入口七日。"

中古墓誌亦見"酌飲/勺飲"用例。唐張府君妻墓誌(200-691):"哀子承家等悲纏扣地,殆莫能興,痛貫捫天,杖而後起,一溢之禮,不逾酌飲,三年之喪,情過泣血。"唐嚴復墓誌(244-757):"二年春,寇黨平殄,訃至洛陽,馮翊仰天而呼,勺飲不入。"

將《李晝墓誌》之▓釋爲"酌",似亦可通。我們認爲,從形體特點、記録職能角度綜合考察,宜釋作"酎"。

① 清四庫全書影印本。

② 見章太炎《筆記》"酉""酒"二條。

《李書墓誌》下文兩次出現"酎"字（對酎吟笑、酎醴不輟），兩個"酎"字的形體與■存在區別性差異（見表7.8）。我們將"酎"等字連同其上字或下字之原拓，按在誌文中的先後順序排列，以顯示其字形特點。從平面布局看，■爲左右結構，左部爲"酉"，右側部件■似有殘泐。單就形體特徵而言，■似"勺"而右上角有突出的竪畫，亦似"寸"而左上角多出撇畫，其究竟爲何種部件，難以遽斷。因此，我們采用校勘學的"内證法"，對比本墓誌中相關單字或部件形體試作判定。"對酎""酎醴"之"酎"分別作■、■之形，聲符"勺"分別作■、■之形，其第二筆橫折鈎"⺄"在收筆處表現爲左向的大回環。"對酎"之"對（■）"右側部件爲"寸"，其第二筆竪鈎"亅"收筆處表現爲左向的小弧度硬鈎。"■"之右側更近"寸"形。因此，從形體角度看，釋■爲"酎"更佳。

<div align="center">表7.8　《李書墓誌》"酎"相關字形比較</div>

序號	1	2	3
釋文	？飲	對酎	酎醴
圖版			

從詞義特點看，釋■爲"酎"符合事理，文意協恰。《李書墓誌》後文曰："九年冬，一旦被瘡痏，雖甚痛而酎醴不輟，竟殞芳年。""酎醴不輟"之"醴"爲薄酒，與前文之"酎"在詞義上恰恰形成對立。《説文·酉部》："醴，酒一宿孰也。從酉，豊聲。""酎，三重醇酒也，從酉從時省，《明堂月令》曰：'孟秋天子飲酎。'"[①]墓主李書先前嗜飲醇厚之"酎"酒，而"一旦被瘡痏"，身體"甚痛"，不堪"酎飲"，轉而飲用酒度較低的"醴"酒，然終因飲酒傷身，"竟殞芳年"。日本的釀酒術源自中國，當用日語中有漢字詞"燒酎"，意爲多次複釀、酒度極高的烈酒，仍保留"酎"字之本義。

5. □—縷

"覒□官序"之"□"原拓作■，《故藏》未釋。按，此字殘泐過

① 段玉裁注："從酉，肘省聲。各本作從時省，誤。紂、疛篆皆曰肘省聲。今據正。"

甚，僅存上部些微筆畫，今據形體特點及記錄職能將其釋爲 "縷"。

《故藏》將 ▨ 上之 ▨（覾）釋爲左 "爾" 右 "見" 的類推簡化字 "视"。《説文·見部》："覾，好視也。從見𡆥聲。" 段注："《女部》曰：'嬿，順也。' 覾與嬿義近。《玉篇》曰：'覾縷，委曲也。' 古書亦作'覾縷'，詳言之意。" 由段注知，"覾" 爲 "覾" 之異構字，"覾縷" 已見于南朝梁顧野王所編字書《玉篇》。

《説文·糸部》："縷，綫也。從糸婁聲。" "縷" 即絲綫，具有外形纖細的特徵，可形容剖解、分析的細緻程度，如 "條分縷析" 等。如段氏所言，因 "覾" 有 "理順" 之意義特徵，故 "覾縷" 可記錄委曲、詳盡義，以及委曲陳述、詳述義。[1] 漢王延壽《王孫賦》："忽踴逸而輕迅，羌難得而覾縷。" 章樵注："覾縷，委曲也。" 唐劉知幾《史通·叙事》："夫叙事之體，其流甚多，非復片言所能覾縷。" 唐柳宗元《寄許京兆孟容書》："雖欲秉筆覾縷……不能成章。"

▨ 字左上部的首筆與第二筆均爲撇折，隱約可見；右上部筆形組合爲 "𡴀"，尚且留存。綜合形體特點及上下文意，可推知 ▨ 左右兩側部件分別爲義符 "糸" 與聲符 "婁"，整字爲 "縷"。在隋鄭善妃墓誌（147-617）"綈組爲模，針縷成詠" 與唐徐嶠墓誌（232-741）"絲紝組紃，綵就雕縷，凡曰女工之妙，自然造微" 兩處文本用例中，"縷" 字分別作 ▨、▨ 之形，可資比勘。唐孫過庭墨迹本草書《書譜》："加以糜蠹不傳，搜秘將盡。偶逢緘賞，時亦罕窺，優劣紛紜，殆難覾縷。" "覾縷" 二字作 ▨ 之形。今通用簡化字 "缕" 即由 ▨ 字形體草書楷化而來。

以上，我們從形體、結構和職用等角度，對《李晝墓誌》五處釋文進行訂正和補足，較之《故藏》原釋更爲精善。

另外，墓誌文本整理的訴求不同，錄文字形標準亦不盡一致。部分墓誌整理者，爲求讀者文獻解讀之便，對墓誌用字進行了字種層面的同功能替換，但往往不敷漢字職用研究之需，應予以校勘整理。茲以《故藏》兩方墓誌爲例作簡要説明。

米氏墓誌（224-732）："蓋聞有死有生，生得寧能免逝，逝者豈則無生，如斯生滅，乃是人之共轉。雖復如然，所恨泉路 ▨▨。夫孃生

① 何九盈、王寧、董琨主編：《辭源》第 3 版，北京：商務印書館，2015 年，第 3765 頁。

悟了體，識辯真虛，性行慈，普善廣修，讀誦持齋，法上更求，樂經樂念，無時休，禁戒坐禪，是諸清淨，行年半百餘有四年，忽尒頓捨恩戀，弃割俗情，十二因緣，于時斷絶，以於開元十九年十月廿二日達超彼岸，卒從奄逝。人歸本體，體自本生，生死旣同，因緣合此。苦哉痛哉！此之一別，有去無來，長年離別，累歲不，號悲擗踴，痛割心摧，伏願神靈，應時納委察。”《故藏》分別釋、、、、爲匆匆、憫、暫、回、佑，根據字位對應的原則，當分別釋爲总总/忽忽、愍、蹔、迴、祐。

劉大德墓誌（274-815）：“器比冰壺，門承高烈，生知俗，不尚浮華，童齡出家，禀性端潔。七歲，師事於姑，年廿，授戒於佛，持經五部，玄理精通，秉律三千，條貫博達，内鑒融朗，不慈悲，外相端莊，已捐執縛。嗚呼！積善無疆，不授福於今世；色身有滅，當獲果於未来。妹性貞，弟陟，門人辯能、恒靜等，痛手足缺，哀法幢傾摧，咸願百身，流涕雙樹，以其年七月十三日歸窆於龍門望仙鄉護保村先師姑塔右，宗道教也。”《故藏》分別釋、、、爲厭（原釋文作簡體字“厌”）、才、舍、凋，根據字位對應的原則，當分別釋爲猒、纔、捨、彫。

李運富指出，根據不同的學術旨趣，出土漢字材料的整理可分爲文物整理、文本整理和文字整理等三個大類。[①]文史研究者出于不同的研究需要，選取墓誌文獻作爲研究資料，對釋文的要求也不盡一致。《故藏》以通行簡化字釋文，對墓志文本用字進行了繁簡轉換，爲文史研究者帶來一定程度閱讀便利的同時，又可能掩蓋了漢字史上的諸多用字現象。如前所述，萬、万二字在中古墓誌中均爲高頻字，在記錄數詞時往往混用不別，但作爲地名用字則不然，如“萬年縣”絶不以“万”替換，此類用字現象可折射出中華民族在地名用字方面特殊的文化心理，《故藏》將墓誌文本中的“萬”均轉換爲“万”，則使墓誌原拓蘊含的人文信息有所損失。再如，《故藏》將墓誌文本中的“徧、從、稱、於”等字分別轉換爲“遍、从、称、于”，屬于對出土文字材料的文本整理，但不敷漢字職用研究之需。

① 李運富：《漢字學新論》，北京：北京師範大學出版社，2012年，第93頁。

在墓誌文本録文過程中，繁簡歸并極易掩蓋文字“形構用”的實際屬性。《故藏》以簡體字録文，對于文字整理來説，有時無法達到應有的字形保真度，不能滿足研究的需要，如“自笄髮從人，撿無違度，四德孔[俏]，婦宜純備”（048-513），其中[俏]字應釋作“脩”，而《故藏》録作“修”，乃繁簡轉換所致。“釋褐齊王府執乘，晨臨[脩]竹，御浮雲於碧枝，晚映曲池，駿流水於翠瀲”（182-659），其中[脩]字釋文亦作“修”，則[俏]、[脩]字形信息混淆。再如，“方輔茲[製]錦，冀百里以刑清，貳彼鳴[絃]，庶一同而教肅”（182-659），《故藏》將[製]（製）録作“制”，將[絃]（絃）録作“弦”，屬于職用同功能字的替换，而字形亦未能保真。

下面，我們依據誌主卒葬時間先後排列，對取材範圍内的 316 墓誌文本進行釋文校訂，論證過程從簡。

1.劉懷民墓誌（022-464）：“淮棠不[翦]，湺鴉改聲，履淑違徵，潛照長冥。”

《六朝墓誌菁英》釋[翦]爲“剪”。按，爲保留構形屬性信息，當釋爲“翦”。[1]

2.元楨墓誌（025-496）：“暨寶衡徙御，大[諄]群言，王應機響發，首契乾衷，遂乃寵彰司勳，賞延金石。”

趙超《漢魏南北朝墓誌彙編》（以下簡稱《彙編》）釋[諄]爲“訊”。[2]按，當釋爲“誶”。《説文·言部》：“讓也，从言，卒聲。《國語》曰：‘誶申胥。’”蔣文認爲今本《詩經·陳風·墓門》第二章“歌以訊之”與“訊之不顧”之“訊”爲“誶”之形訛。[3]可資比勘。

3.元演墓誌（047-513）：“臨穴思仁，[潪]魂喪精；命也可贖，人百殘傾；摧芳爐菊，没有餘名。”

《故藏》原釋[潪]作蕩。按，爲保留構形屬性信息，當釋爲“盪”。

① 章太炎：《筆記》“前”字條錢一：“歬，前後之正字。前即翦刀之翦；翦乃假字，剪乃俗字，正當作前。”

② 此據趙超：《漢魏南北朝墓誌彙編》，天津：天津古籍出版社，2008 年，第 36 頁。下引《彙編》墓誌釋文皆出此出，僅標注頁碼。

③ 蔣文：《重論〈詩經·墓門〉“訊”爲“誶”之形訛——以文字訛混的時代性爲視角》，《中國語文》2019 年第 4 期。

4. 孟敬訓墓誌（048-513）："穆穆夫人，乘和誕生；蘭䕞蕙糅，玉潤金聲。"

《故藏》釋䕞作"聚"。按，爲保留構形屬性信息，当釋爲"藂"。

5. 孟敬訓墓誌（048-513）："奉舅姑以恭孝興名，接娣姒以謙慈作稱。"

《故藏》釋興作"与"，蓋誤以興爲"與"，并進行繁簡轉換，遂録文作"与"。按，當釋爲"興"。

6. 元廣墓誌（052-517）："積仁不已，誕茲英淑。貞比筠松，馨如蘭䔿。"

趙超《彙編》第 91 頁釋䔿爲"菜"，不辭。從韻腳和字形綜合考察，"冖"應爲"勹"的位移變體，毛遠明《漢魏六朝碑刻異體字研究》釋爲"菊"。[①]毛説可從。

7. 元壽安墓誌（079-526）："注弼蕃幕，來佐台門，入華金緺，出耀旌軒。……陳數送迬，備物追終，笳鐃轉吹，羽蓋翻風。"

按，注、迬出現于同一篇墓誌文本，屬同一字位，當釋文作"往弼蕃幕""陳數送往"。趙超《彙編》192 頁録文"陳數送往"，釋文正確，而將"往弼蕃幕"誤釋作"注"，系不諳"往"字形體變異及記録職能所致。

8. 元維墓誌（089-529）："然其多聞博識，覩奧窮源，辯拆秋豪，論光朝日……分流湯谷，拆照曦庭；我宗磐石，唯德唯馨。"

按，拆、拆爲同一字位，《故藏》皆釋爲"折"。上引文句中，辨、析二字連文，分、析二字對文。"拆"字見于唐《干禄字書》，爲"析"的異構字，亦見于唐釋懷仁集字《聖教序》"分條拆（析）理"。在中古墓誌文本"蘭摧始夏，桂折未秋，感戀景行，式述遺休"（043-511）、"至乃轅司鉤陣，匪躬之操唯章；摠戟丹墀，折衝之氣日遠"（081-526）中"折"字分別作折、折之形。"剖析豪釐，研精幾妙"（181-658）中，"析"字作折。"分基鳳室，析構龍庭，垂芬皇序，承華帝局"（074-525）、"分珪疏德，析壤資明；時殷朝彦，代阜人英"（182-659）兩處文例中，均爲分、析對文，"析"字分別作折、析之形，可資比勘。

① 毛遠明：《漢魏六朝碑刻異體字研究》，北京：商務印書館，2012 年，第 627 頁。

9. 盧貴蘭墓誌（099-546）："▓既有行，來儀朱邸，令望媞媞，德音濟濟。"

趙超《彙編》第372頁釋▓作"示"。按，▓爲行書楷化字，當釋爲"亦"，神龍本《蘭亭集序》行書▓（迹）字聲符爲"亦"，可資比勘。

10. 高淯墓誌（105-560）："巍珠自負，照車多乘，趙玉見美，▓地連城，比質知其多穢，擬價何關人寶。"

趙超《彙編》第408頁釋▓作"剖"。按，當釋爲"割"。

11. 裴寂墓誌（153-632）："何謂藏舟▓壑，朽壤頹峯。去千祀之昭世，與萬化而同往。"

《珍稀墓志百品》釋▓爲"從"，當訂正爲"徙"。

12. 徐君通墓誌（179-655）："峻節空存，重扃永▓。"

《中國國家博物館館藏文物研究叢書·墓誌卷》（以下簡稱《國博》）釋▓爲閉。按，當訂正爲"閟"。

13. 賀蘭淹墓誌（184-663）："義規霜節，簡在宸極之心；臣▓元勳，冠於行陣之最。……竊冀衝星寶▓，同驪玉匣之中；舞鏡儀鸞，共悦金樊之内。"

《新中國出土墓誌·陝西叄》分別釋▓、▓作"效""劍"。按，爲保留構形屬性信息，當分別釋作"効""劒"。

14. 唐仁軌墓誌（188-669）："慕政未終，俄然四序，歸塗惣彎，之此舊間，啟▓延賓，每歡風月，怕＝接下，敬讓街衢。"

《國博》釋▓作"閤"。按，爲保留構形屬性信息，當釋作"閣"。

15. 唐仁軌墓誌（188-669）："是以文溢三冬，才過七步，遂得播名京輦，調冠群僚，響振▓衡。"

《國博》釋▓作"鈴"，其校記認爲《唐代墓誌彙編》上册將"鈴衡"釋作"鈐衡"爲誤釋。按，以上《唐代墓誌彙編》《國博》釋文皆不妥當，▓字應釋爲"銓"。"銓衡"習見于傳世及出土文獻。《淮南子·齊俗訓》："夫挈輕重不失銖兩，聖人弗用，而縣之乎銓衡。"中古墓誌文本"淯亂九流，滋章百姓，乃作銓衡，彝倫攸正"（079-526）中"銓"字作▓。"銓"字聲符爲"全"，"公諱固，字全安，河南洛陽人"（085-527）中"全"字作▓，可資比勘。

16. 李君墓誌（189-670）："君以妙簡黄中，頻参對■之辯；凤班朱紱，亟曆推轂之司。"

《新中國出土墓誌·河北壹》釋■作"曰"。按，當釋爲"日"。日、曰同形，中古墓誌習見。該墓誌中後文"乃爲銘曰"中"曰"字作■形。"對日"爲典故，出自《後漢書·黄琬傳》。東漢建和元年正月日食，京師不見。太后下詔問黄琬祖父黄瓊所食多少，思其對而未知所況，琬年七歲，在傍説道："何不言日食之餘，如月之初？"後因以"對日"稱人早慧。北周庾信《傷王司徒褒詩》："青衿已對日，童子既論天。"唐李道素墓誌"参玄發思，對日標理"（162-641）之"日"字作■，同一墓誌文本中"其詞曰"之"曰"字作■。可資比勘。

17. 張氏墓誌（194-681）："或牽絲絆驥，位屈一同；或綱弸■熊，漸鴻千里。"

《新中國出土墓誌·千唐誌齋壹》（以下簡稱《千唐壹》）釋■爲"代"。按，根據漢字形體及句式對偶情況，當釋爲"伏"。

18. 李夫人墓誌（195-682）："夫人滋芳蕙畹，擢秀芝田。灼灼仙儀，皎猶明月；亭亭淑■，穆若清風。"

《千唐壹》釋■作"皂"，不辭。按，當釋爲"兒"，"仙儀""淑兒"恰爲對文，形義皆安。

19. 李夫人墓誌（195-682）："七略圖書，■■而窮旨趣；百家伐閱，粗見而盡源流。"

《千唐壹》釋■作"暫"。按，當釋作"蹔"。《千唐壹》釋■爲"窺"。按，其字部件"門"内爲"規"（或爲"視"的異寫），當釋作"闚"。

20. 李夫人墓誌（195-682）："天■孝友，神資明慧。"

《千唐壹》釋■爲"維"。按，■字爲左右結構的形聲字，右側聲符爲"從"，故整字當釋爲"縱"。

21. 李夫人墓誌（195-682）："龍■孤沉，鴛桐半死。永■蘭室。言從蒿里。"

《千唐壹》釋■作"剑"，釋■爲"辭"。按，爲保留構形屬性信息，二字當分別釋作"劒""辤"。

22. 麻君墓誌（196-684）："夫人太原王氏，自移天作儷，華首同
■，豈獨舉案流謙，亦乃奉迄招美。"

《千唐壹》釋■作"歡"。按，當釋作"懽"。

23. 張安安第五息墓誌（198-688）："孔懷等悲分武類，既勒石而銜
酸，痛失■行，爰紀銘而茹■。"

《故藏》釋■作"雁"，釋■作"感"。按，二字當分別釋爲"鴈"
"感"。

24. 張府君妻墓誌（200-691）："祖文政，唐沛王府大農，器■宏
壯，基宇高深，鄉黨挹其風規，縉紳推其道義……痛芳桃之墜瞼，悲翠
柳之凋眉，哀■影而無依，歎孤魂而何託。"

《故藏》釋■作"屬"。按，當釋爲"局"。局、局、局爲《干祿字
書》"局"字的俗、通、正三體，可資比勘。《故藏》釋■爲"只"。按，
當釋爲"隻"。"隻""只"屬于不同字位，不可認同。

25. 獨孤思貞墓誌（206-698）："光武膺運，電飛昆陽。攙槍是滅，
漢■載張。當塗無主，典午隳■。"

《國博》將■、■二字均釋作簡化字"纲"（其繁體爲"綱"）。
按，■、■二字當分別釋作"網""綱"。■字右側部件爲"罔"之省
變形體，墓誌習見，如"噭語可想，如在之敬空陳；疑慕傷懷，罔極之
恩何報"（171-651），其中"罔"字作■，隋僧智永草書《千字文》"罔
談彼短"亦作"冈"形。在中古漢字中，"纲"爲"網"之省變形體。當
今簡化漢字中，記錄綱舉目張義的"纲"字，与中古的記錄網羅義的
"纲"字同形。《説文·山部》"從山网聲"表"山骨"義的"岡"，今簡
化字作"冈"形，與中古記錄否定副詞的"冈"（罔）字同形。

26. 班叔仇夫人墓誌（213-707）："詳夫高門肇建，盛冠蓋於遐宗；
貴冑攸■，襲簪居於近祖。"

《千唐壹》釋■作"博"。按，當釋爲"傳"。

27. 獨孤思敬墓誌（214-709）："袟滿，授■州溧水縣丞，又遷蜀州
司倉參軍事。"

《國博》釋■爲"宜"。按，當釋爲"宣"。中古墓誌中的"宜"
字，上部多作"宀"。本墓誌宜、宣二字同現，區別明顯，如"君子以
爲宜哉"中"宜"字作■。

28. 杜乾祚並夫人薛氏墓誌（216-711）："無□自于繦褓，不逮慈顏……美錦肇施，□琴流哢。"

《千唐壹》釋□爲"礙"，蓋將□讀为"碍"，復轉換爲同功能的"礙"字。按，□當釋爲"导"。[1]《千唐壹》釋□爲"鳴"。按，當釋爲"鳴"。

29. 大德思恒律師志文（221-726）："聖立萬法，法無二門；以身觀化，從流討源；有爲捨□，無生定□；律師盡妙，像教斯存。"

《故藏》分別釋□、□作"筏、猿"。按，當釋作"栿、猨"。

30. 蕭令臣墓誌（225-735）："袟滿從調，會府屬冢宰氏大練多士，尤旌書判，密名考□，示人以公，判入第二等，超授北都太原尉，羨才也，累遷太原丞，寵政也。"

《故藏》釋□爲"核"。按，當釋爲"覈"。

31. 薛義墓誌（238-749）："公駿馬疊跡，朱輪成行，每一命有加，三□而進，河曷二豎不去，秦醫徒良，三牲豈虧，已歲爲夢。"

《故藏》釋□爲"捐"。按，當釋爲"揖"。

32. 王景秀墓誌（253-775）："公早歲從戎，文武兼備，克和忠孝，風骨凜然，器宇深沉，□從翕襲，清規雅量，特立不群，授恒王府典軍，賜紫魚袋。"

《故藏》釋□作"用"。按，當釋爲"朋"。中古墓誌中，"朋"與"用"爲形近字。"清風穆於朋友，仁澤浹於閭里"（262-796）、"井賦有倫，流庸者復，敦學校之道，迓賓朋以禮，一邑之人，僉望真拜"（279-819）二處文例中，"朋"字分別作□、□之形，可資比勘。

33. 趙悅墓誌（254-777）："信有黃金之諾，言無白珪之玷。喜慍不形於色，未曾□忤於人。……奈何死生在命，脩短有涯，疾起膏肓，□奄人世。"

《新中國出土墓誌·北京壹》釋□作"遠"。按，當釋爲"違"，"違"與"忤"爲同源詞。本墓誌下文有"由是遠近推先，閭里欽異，以爲孝悌忠恕，爲一方之寙也"之句，其中"遠"字作□，區別劃然。《新中國出土墓誌·北京壹》釋□作"辭"。按，當釋作"辤"。

[1] 裘錫圭認爲，當"礙"字用的"导"，是去掉"得"字的"彳"旁來表示有障礙不能得到的意思，應該看作變體字。參裘錫圭：《文字學概要（修訂本）》，北京：商務印書館，2013年，第138頁。

34. 楊瑩墓誌（255-777）："皇天不弔，福善無徵，念嗣子之嬰孩，致夫君之永痛，行路𢡛感，豈唯宗親，嗚呼哀哉！"

《國博》釋𢡛爲 "淒"。按，當釋作 "悽"。

35. 崔氏墓誌（261-793）："漢末尚書琰，字季珪，即夫人十六代祖，人物推爲第一貴族，玉葉金柯。" 李弘亮墓誌（279-819）："有子五人，曰瑜、琬、瑾、璋、珪等，倚竹號穹，不僭禮制。"

上舉墓誌文本用字珪、珪分別記錄字號、人名，《故藏》均釋作 "圭"，字形蘊含的人文信息有所遺失。按，當釋爲 "珪"。

36. 孫如玉墓誌（263-798）："臨高原兮長崗川，孫公宅兆兮塋其間。壙野蕭條兮潞津南，冥冥寞寞兮秋月閑。"

《新中國出土墓誌·北京壹》釋兆爲 "地"。按，當釋爲 "兆"。"宅兆" 爲墓誌習語，表示墳塋所處，如 "言歸宅兆，即此玄扃，惟荒早駕，哀挽在庭"（053-517）、"南臨太一，北帶皇城，地勢起於龍虯，山形開於宅兆"（242-755）。

37. 張女殤墓誌（266-802）："伯兄安時深惟若而人賢惠優長，要備叙述，追譔爲誌，故不假文於人。"

《故藏》分別釋譔、誌作 "撰" "志"。按，當分別釋作 "譔" "誌"。

38. 張女殤墓誌（266-802）："由此而論，庸非上僊之所謫耶？……石韞玉兮蚌含珠，玉溫潤兮珠皎潔。"

《故藏》釋謫作 "謫"。按，當釋作 "謫"。《説文·言部》："謫，罰也。從言啻聲。" "謫" 爲 "謫" 的加旁分化字。《故藏》釋含作 "合"。按，當釋作 "含"，句中 "韞" "含" 皆有蘊藏義。

39. 路氏墓誌（269-804）："貞元廿年春，飭從子迓夫人，自洪于盧，將以叙闊別之恨，展榮耀之歡……嗚呼！以夫人明悊之德，是宜福慶□□，享于眉壽，而鍾是短曆，喪祭無主。"

《千唐壹》釋迓爲 "迎"，應釋爲 "迓"。《千唐壹》釋悊爲哲。按，若按字位區分的原則，應釋作 "悊"。"悊" 爲 "哲" 之同詞異構字。[1]

40. 獨孤氏墓誌（272-809）："覩塗車之宿近，痛繐幕之晨征，丹旐飄風，縞素盈野。"

《故藏》釋繐作 "穗"。按，當釋作 "繐"。

[1]《説文·口部》："哲，知也。從口折聲。悊，哲或從心。嚞，古文哲從三吉。"

41. 李弘亮墓誌（279-819）："因罷袂寓于海壖，以其匪金石之固，風火生［图］，以元和十三年五月十七日捐館于鹽田旅次，享齡四十有四。"

《故藏》釋［图］作"疢"。按，當釋爲"疾"。［图］爲行草書楷化字。該墓誌後文有"蔡生自負，顏子不壽；哀哀諸胤，目血心疢"之句，其中"疢"字作［图］。疾、疢二字的區别在于聲符"矢""灾"折畫之多少，單字［图］（灾）亦不同于"矢"。

42. 張亮墓誌（296-847）："賢哉大夫，挺生忠烈；器［图］孤標，風姿皎潔。"

《故藏》釋［图］作"貌"。按，當釋作"兒"。

43. 劉繼墓誌（297-850）："蜀風多詐，姦吏尤甚，［图］公衡鏡高懸，隱欺何有。"

《故藏》釋［图］作"睹"。按，當釋爲"覩"。

44. 皇甫廬妻崔氏夫人墓誌（301-858）："其卹物也，施而不［图］；其奉己也，約而不陋。"

《千唐壹》釋［图］作"悛"。按，當釋爲"恔"。"作注天江，雖勞靡愠，如彼關睢，哀如不恔"（066-521）中"恔"字作［图］，與"恔"屬于異寫關係，可資比勘。

45. 何弘敬墓誌（303-865）："公每卑［图］誨用，竟獲其安。……何某聞而悲歎，知乃文有女，遂手擇良日，納綵奠［图］，娶爲全晬之婦。"

《新中國出土墓誌·河北壹》分别釋［图］、［图］作"收、雁"。按，當分别釋爲"牧、鴈"。

46. 王府君墓誌（311-882）："青［图］卜地，弔鶴來翔；長辭人世，冥路蒼遑。"

《故藏》釋［图］爲"鳥"。按，當釋爲"烏"。烏、鳥二字的區别特徵在于右上部細微筆畫的差異。"青烏"爲墓誌習語。如"俳徊白鶴之墳，摒踊青烏之墓"（159-641）、"梁木斯壞，哲人其萎，青烏占窀穸之期，白鶴爲弔喪之客"（285-830），青烏與白鶴形成對文。

47. 趙公亮墓誌（312-885）："所冀仁唯享壽，德可延［图］芳。……仁合賦壽，壽何不［图］。"

《新中國出土墓誌·河北壹》將［图］、［图］皆釋作"返"。按，［图］爲行草書楷化字，當釋爲"延"。

第八章 餘 論

一、魏晋—隋唐墓誌常用楷字三平面屬性討論

魏晋—隋唐楷書墓誌文本中個體漢字或漢字群體，都可從"形構用"三個角度進行分析和闡釋。漢字形體、構形和職用分析的抓手分別是筆畫、構件和整字。在形體方面，筆形有各種組合習慣；在構形方面，構件有多種構字理據；在職用方面，單字、相關諸字有紛繁複雜的記錄職能。墓誌作爲文字載體，其實物形制有逐漸定型的過程；作爲一種特殊文體，其體裁亦歷經嬗變。墓誌文本的用字机制，既受到语言文字内部系統詞彙、句法、用字規律的制約，又與系統外部時代背景、制度文化的特點密切相關。

魏晋—隋唐墓誌文本漢字的形體是通過書寫、刊刻而實現的外在視覺樣式，文本用字就字體風格而言以楷書爲主。李運富説："楷書字體產生于漢末，盛行于魏晋南北朝，成熟于隋唐，并一直沿用至今。"[①]魏晋—隋唐的墓誌文本楷書漢字，處在楷書風格形成和成熟的關鍵時段，是漢字形體和書寫研究的寶貴資源。

啓功、秦永龍指出："古文字主要追求的是綫條結構的静態美，而今文字主要追求的是點畫結構的動態美。"[②]然而，字體或書寫屬性的描寫，在操作層面尚有進一步推進的空間。正如李運富所言："如何描寫字體之間的文字風格差異，目前還處在特征筆形的説明和藝術欣賞式的總體特點感悟，缺乏科學的分析型指稱用語。"[③]

在書法藝術領域，書家在進行創作實踐時，不能違背漢字的科學性。比如從漢字形體角度看，有些字添加羨餘筆形，不會影響整字的釋

① 李運富：《漢字學新論》，北京：北京師範大學出版社，2012年，第122頁。
② 啓功、秦永龍：《書法常識》，北京：中華書局，2017年，第114頁。
③ 李運富：《漢字學新論》，北京：北京師範大學出版社，2012年，第126頁。

讀（如休、昏等字右上角添加一點畫），但是某些形近字則毫厘亦須辨，如中古墓誌中“太傅”字作傅（040-508），“空傳”字作傳（033-501），僅憑右上角一點之有無相區別。二字于古代書家筆下區分劃然，唐顔真卿《祭姪文稿》中“傳”字作傳，隋智永《千字文》中“傅”字作傅。在遵循漢字科學的基礎上，書家在追求書法作品的審美趣味時，可依據漢字的“形構用”屬性，通過與高頻字相關聯的異寫字、異構字、同功能字相替換等手段，實現作品内單字體勢的豐富和幅面布局的變化。

從漢字的認知特點看，書寫有助于漢字的識記；從漢字文本的實現效果看，在信息化時代，“用筆寫下的文字和電子文檔相比，具有更爲豐富的内涵”。[①]因此，王寧大力提倡漢字書寫教育：“書寫教育和書法教育在一定的階段和基礎的層面必須具有理性化，構建書寫漢字學的基礎理論體係，是當前重要的任務。我們對漢字字體的發展規律和風格特點的認識還很不足；對于書寫關係極爲密切的筆畫（含筆勢、筆態和筆意）及其在字樣中的變異規則總結還不完善；對漢字結構的平面圖式形成的結體規則（包括構式規則、讓就規則、交重規則、省簡規則）探討還不够周全；對漢字書寫與結構的相互影響也還没有更具體的歸納總結；等等。因此書寫漢字學理論的建構，需要文字學界和書法界共同努力。”[②]

漢字實用書寫和書法藝術既有聯繫，又有區別。對此，王寧指出：“培養全民寫好漢字不是爲了把大家都培養成書法家，而是要讓中國人從小就懂得寫好漢字，提高文化素養。……寫字教育要及早加强，只有識字、寫字并重，才能提高漢字教育的境界，提高鑒賞眼光，感受古代傳統文化的魅力。……我們提倡創建書寫漢字學，就是要讓書寫教育在一定的階段具有理性化——只有理性，才能普及。”[③]書寫漢字學的創建，需要漢字與書法學界的通力合作，從歷代漢字書寫文本中提煉出普適性的書寫規則。書寫規則包括用筆、結字和章法等層面。啓功有論書札記曰：“運筆要看墨迹，結字要看碑誌。不見運筆之結字，無從知其

① 王寧：《漢字與中華文化十講》，北京：生活·讀書·新知三聯書店，2018 年，第 159 頁。

② 王寧：《書寫規則與書法藝術——紀念啓功先生 100 周年誕辰》，《清華大學學報（哲學社會科學版）》2012 年第 6 期。

③ 王寧：《漢字與中華文化十講》，北京：生活·讀書·新知三聯書店，2018 年，第 158-159 頁。

來去呼應之致。結字不嚴之運筆，則見筆而不見字。無恰當位置之筆，自覺其龍飛鳳舞，人見其雜亂無章。"[1]王寧亦主張從行筆、結體兩個主要維度，設置形體描寫的屬性項目（見圖 8.1）。[2]我們認爲，從書寫角度看，練習點畫用筆，宜多看歷代法帖墨迹；探求間架結構，宜師法包括魏晉—隋唐楷書墓誌在内的歷代碑刻文字。通過對魏晉—隋唐墓誌常用楷字書寫屬性的考察，可以初步提煉一些書寫規則。

圖 8.1　漢字書寫屬性描寫體系

　　從結構角度看，魏晉—隋唐墓誌常用楷字的構形，在系統化的基礎上走向便捷化。綜合漢字的形體和結構情況來看，字形演變規律主要是:遵循理據，兼顧書寫便利，適度簡化。如"父烈公，以才英俊舉，流清響於司洛；杖鉞南藩，振雷聲於郢豫"（066-521）中從水各聲的"洛"字作洛，聲符"各"的上部作"夊"形，已成爲不可拆分的黏合構件，較之小篆字形，整字理據層次上移。

　　從漢字職用角度看，魏晉—隋唐"誌楷千字"反映了墓誌的文體習慣，折射出中華喪葬制度的文化特點。魏宏利指出，北朝墓誌的思想世界主要有家族觀念、忠孝觀念、事功觀念、生死觀念等。[3]在以儒家爲主導的傳統文化體係中，修身、齊家、治國、平天下乃士人的基本道德軌範。通過經典的歷代傳承，儒家學派逐漸形成了五經話語體係。魏晉—隋唐楷書墓誌文本屢見稱説儒家經典之文句。如"少好《春秋左氏傳》，而不存章句，尤愛馬班兩史，談論事意，略無所違"（064-520）、

　　① 啓功:《論書絶句（注釋本）》，北京：生活・讀書・新知三聯書店，2002 年，第 262-263 頁。

　　② 王寧:《書寫規則與書法藝術——紀念啓功先生 100 周年誕辰》，《清華大學學報（哲學社會科學版）》2012 年第 6 期。

　　③ 參魏宏利:《北朝碑誌文研究》，北京：中國社會科學出版社，2016 年。

"能以經典親授子孫，不墜弓裘，克紹堂構"（264-799）、"躅其先跡，以五經及第，獲瀛州河間縣主簿，終幽府功曹參軍"（295-846）等。

墓誌文本亦直接或間接引用五經文句。在 316 方墓誌中，僅《詩經·邶風·凱風》中的語典"棘心""劬勞""寒泉""黄鳥"就分別出現 5 例、11 例、7 例和 4 例。墓誌文本中引用《詩經》其他篇目者亦不勝枚舉，例如：

"之子攸歸，宜其帝室"（066-521），語出《周南·桃夭》："桃之夭夭，灼灼其華。之子於歸，宜其室家。桃之夭夭，有蕡其實。之子於歸，宜其家室。桃之夭夭，其葉蓁蓁。之子於歸，宜其家人。"

"爰在父母之家，躬行節儉之約，葛覃不足踰其懃，師氏莫能增其訓"（077-526）中，"葛覃""師氏"語出《周南·葛覃》："葛之覃兮，施于中谷，維葉莫莫。是刈是濩，爲絺爲綌，服之無斁。言告師氏，言告言歸。"

"委他在公，便繁左右，鳴佩垂腰，清蟬加首"（085-527）中，"委他在公"語出《召南·羔羊》："羔羊之皮，素絲五紽。退食自公，委蛇委蛇。羔羊之革，素絲五緎。委蛇委蛇，自公退食。羔羊之縫，素絲五總。委蛇委蛇，退食自公。"

"於穆君矣，承華徽烈，秉武經文，旣明且哲"（086-528）中，"旣明且哲"語出《大雅·烝民》："既明且哲，以保其身。"

"萋於幽谷，翹彼錯薪，亦旣言歸，繼之王室"（099-546）、"行以學達，官由才舉，懷我好音，言刈其楚"（130-607）中，"翹彼錯薪""言刈其楚"皆語出《周南·漢廣》："翹翹錯薪，言刈其楚。之子於歸，言秣其馬。"

"但居諸不駐，如在之狀易凋，暑往寒來，垂訓之言非久"（157-636）、"然恐歲月不居，丘陵變改"（174-653）中，"居諸不駐""歲月不居"皆出自《邶風·柏舟》："日居月諸，胡迭而微。"

"苽瓞蟬聯，枝分葉散，開家建國，代有人焉"（171-651）中，"苽瓞"語出《大雅·綿》："綿綿瓜瓞，民之初生，自土沮漆。"

"子暢文等，魂崩陟岵，悲深在浚"（209-700）中，"陟岵"語出《魏風·陟岵》："陟彼岵兮，瞻望父兮。"後"陟岵"成爲思念父親之語典或者父親之代稱。

"惟江有汜，我公所履，頌聲洋兮"（233-742）中，"江有汜"語出《召南·江有汜》："江有汜，之子歸，不我以。不我以，其後也悔。"

"聞之者嗟歎之不足"（269-804）中，"嗟歎之不足"語出《毛詩序》："情動於中而形於言，言之不足，故嗟歎之，嗟歎之不足，故詠歌之，詠歌之不足，不知手之舞之，足之蹈之也。"

"且夫怡色膝下，則葛覃之孝也。魴宋雙美，桃夭之德也。義方垂訓，曾師之貞也。包含文質，曹婦之道也"（229-741）中，"葛覃""桃夭"二詞乃《詩經》之篇名。

"中饋內則，冠乎六親，刀尺有規，螽斯不妬"（310-882）中，"螽斯"出自《周南·螽斯》："螽斯羽，詵詵兮。宜爾子孫，振振兮。螽斯羽，薨薨兮。宜爾子孫，繩繩兮。螽斯羽，揖揖兮。宜爾子孫，蟄蟄兮。"

"人方具瞻，時屬多梗"（310-882）中，"具瞻"語出《小雅·節南山》："赫赫師尹，民具爾瞻。"

魏晉—隋唐楷書墓誌中，亦多見引用其他儒家經典者。

在 316 方墓誌文本中，"泣血"一詞共出現 28 例，如"其子福昞等攀號泣血，凡在有心，爲之酸切，仁者海家，遂并葬焉"（057-517）等，出自《易·屯》："乘馬班如，泣血漣如。"

"兄弟少孤，善相鞠育，友于之顯，遐迩所聞"（063-520）、"因心自遠，友于兄弟，不肅而成"（079-526）中，"友于"一詞出自《論語·爲政》："孝乎惟孝，友于兄弟，施于有政。"

"柔順好和，讜言屢進，思樂賢才，哀而不傷"（077-526）中，"哀而不傷"語出《論語·八佾》："《關雎》樂而不淫，哀而不傷。"

"有隱必揚，無幽不聘，魏之得人，於斯爲盛"（079-526）中，"於斯爲盛"語出《論語·泰伯》："唐虞之際，于斯爲盛。"

"幼不好拤，貧而樂道，內靜外融，慕崇中孝"（080-526）中，"貧而樂道"語出《論語·學而》："子貢曰：貧而無諂，富而無驕，何如？子曰：可也，未若貧而樂，富而好禮者也。"

"純貞皎潔，志抽巖岸，頤神清境，積而能散"（080-526）中，"積而能散"語出《禮記·曲禮上》："賢者狎而敬之，畏而愛之。愛而知其惡，憎而知其善。積而能散，安安而能遷。"

"良木其壞""哲人其萎"爲墓誌習語,語出《禮記·檀弓下》:"孔子蚤作,負手曳杖,逍遙於門,歌曰:'泰山其頹乎,梁木其壞乎,哲人其萎乎。'"孔子用自己的死亡比喻棟梁的摧壞,後被人們用爲對敬仰之人的哀悼之辭。"梁"亦作"良",皆爲中古墓誌常用字。如"方騰海浪,仰構嵩基,高峯既毀,良木中衰"(086-528)、"嗚呼,前矚終南,良木其壞;後臨清渭,逝者如斯"(243-756)、"哲人其萎兮逍遙於門,昊天不惠兮喪我元昆"(251-771)、"梁木斯壞,哲人其萎,青烏占窀穸之期,白鶴爲弔喪之客"(285-830)等。

"臨財不願苟得,有很無求取勝"(087-528)化用《禮記·曲禮上》"臨財毋苟得,臨難毋苟免。很毋求勝,分毋求多"之句。

"公幼而秀異,風神閑綽,資忠履孝,遊藝依仁"(114-578)中,"遊藝依仁"語出《論語·述而》:"依於仁,游於藝。"

"大父爰自海隅,聿來朔野。瀆上之地,更爲武川。北方之强,矯焉傑立"(122-595)中,"北方之强,矯焉傑立"語出《禮記·中庸》:"子曰:南方之强與?北方之强與?抑而强與?寬柔以教,不報無道,南方之强也,君子居之。衽金革,死而不厭,北方之强也,而强者居之。故君子和而不流,强哉矯!中立而不倚,强哉矯!國有道,不變塞焉,强哉矯!"

"俄屬隨氏運終,大唐御曆,爰降明勑,賁于丘園"(151-630)中,"丘園"一詞墓誌習見,語出《易·賁》:"六五,賁於丘園,束帛戔戔。"

"高尚其道,累徵不就"(177-655)、"高尚其事,不屈王矦"(254-777)中,"高尚其道""高尚其事"皆源于《易·蠱》:"不事王侯,高尚其事。"

"痛貫摽天,杖而後起,一溢之禮,不逾酌飲,三年之喪,情過泣血"(200-691)中,"一溢"語出《儀禮·喪服》:"朝一溢米。"

"郭公幕下,有託嬖倖求益州者,苟患失之,無所不至"(245-757)中,"苟患失之,無所不至"語出《論語·陽貨》:"子曰:鄙夫可與事君也與哉?其未得之也,患得之。既得之,患失之。苟患失之,無所不至矣。"

"嗣子滔,生事之以禮終矣,死葬之以禮終矣"(236-747)中,"生事之以禮……死葬之以禮"語出《論語·爲政》:"孟懿子問孝。子曰:無

違。樊遲御，子告之曰：孟孫問孝於我，我對曰：無違。樊遲曰：何謂
也？子曰：生，事之以禮；死，葬之以禮，祭之以禮。"

"寧謂夜壑舟移，遽先於風燭，秀而不實，良以悲夫"（240-753）
中，"秀而不實"語出《論語·子罕》："苗而不秀者有矣夫！秀而不實
者有矣夫！"

"竝箕裘嗣業，弓冶克傳"（242-755）中，"箕裘""弓冶"皆出自
《禮記·學記》："良冶之子，必學爲裘，良弓之子，必學爲箕。"

"信知積善之家，必有餘慶"（254-777）中，"積善之家，必有餘慶"
語出《易·坤·文言》："積善之家，必有餘慶；積不善之家，必有餘殃。"

"與朋友共弊，在醜夷不爭，立身篤誠之義也"（251-771）中，"與
朋友共弊"語出《論語·公冶長》："願車馬衣裘與朋友共，敝之而無
憾。""在醜夷不爭"語出《禮記·曲禮上》："凡爲人子之禮，冬溫而夏
清，昏定而晨省，在醜夷不爭。"

"造次不違於仁，窮達不踰其志"（265-800）中，"造次不違於仁"
語出《論語·里仁》："君子無終食之間違仁，造次必於是，顛沛必
於是。"

"謂之犯而不校也，公又能之"（295-846）中，"犯而不校"語出
《論語·泰伯》："以能問於不能，以多問於寡，有若無，實若虛，犯而
不校。"

"以詩之鵲巢采蘩小星殷雷、易之坤蠱家人爲德，小大由之"（258-
786）中，明確提及《詩》《易》經典之名目，另外"小大由之"語出
《論語·學而》："有子曰：禮之用，和爲貴。先王之道，斯爲美。小大
由之，有所不行。知和而和，不以禮節之，亦不可行也。"

"紛綸汪洋，徽烈昭彰，則小子何述焉，故略而不載也"（244-
757）中，"小子何述"語出《論語·陽貨》："子貢曰：子如不言，則小
子何述焉？子曰：天何言哉？四時行焉，百物生焉，天何言哉？"

"升堂者無不摳衣，及門者無不捨瑟"（244-757）中，"摳衣"語出
《禮記·曲禮上》："毋踐履、毋踏席，摳衣趨隅，必愼唯諾。""捨瑟"語
出《論語·先進》："鼓瑟希，鏗爾，舍瑟而作，對曰：異乎三子者之撰。"

"見義若不及，聽從如由己"（265-800）中，"見義若不及"語出
《論語·季氏》："見善如不及，見不善如探湯。吾見其人矣，吾聞其語

矣。隱居以求其志，行義以達其道。吾聞其語矣，未見其人也。”

漢字是中華文化的基石，歷代傳世典籍浩如烟海。早在秦漢之際，社會上層文化已形成儒家五經話語體系。儒家刊刻石經之傳統亦源遠流長，如東漢立《熹平石經》于洛陽太學，三國時期立《三體石經》于魏都洛陽南郊太學等。墓誌文體亦以儒家五經話語體系爲基底，且以石刻爲主要載體。在 316 方楷書墓誌文本中，指稱儒家及其思想範疇的儒、詩、書、禮、樂、仁、義、禮、智、信、孝等用字皆爲“誌楷千字”。墓誌文本亦每每直接標舉儒家思想，如“公秉義敦詩，服訓習禮，克忠克孝，布在人謠”（246-760）等。魏晉時期，吟詠儒家經典已蔚然成風，如晋代傅咸集七種“經書”成句而成《七經詩》。

魏晉—隋唐楷書墓誌文本除了大量引用儒家經典外，亦多引其他先秦諸子之説。例如：

“慕淑音之在斯，悲玉魄之長寂，恨地久之藏舟，勒清塵於玄石”（050-516）中，“藏舟”比喻事物不斷變化，不可固守現狀而缺乏變通，語出《莊子·大宗師》：“夫藏舟於壑，藏山於澤，謂之固矣，然而夜半有力者負之而走，昧者不知也。”

“豈其天不與善，殲我神童”（111-573）、“何期降年弗永，與善徒虛，遘疾彌留，奄從運往”（131-607）中的“與善”爲墓誌習語，意爲上天降福于爲善之人，語出老子《道德經》第七十九章：“天道無親，常與善人。”

“君遊刃有餘，弦哥無廢”（146-616）中，“弦哥無廢”語出《莊子·秋水》：“孔子游于匡，宋人圍之數匝，而弦歌不輟。”

“在藍斯青，生麻不曲；一朝草露，千秋風燭”（156-634）中，“在藍斯青，生麻不曲”語出《荀子·勸學》：“青，取之于藍，而青于藍。……蓬生麻中，不扶而直。”

“輕傲榮禄，樗散丘園，貞白自居，琴樽取適”（254-777）中，“樗散”語出《莊子·逍遥遊》：“惠子謂莊子曰：吾有大樹，人謂之樗。其大本擁腫而不中繩墨，其小枝卷曲而不中規矩，立之塗，匠者不顧。今子之言，大而無用，衆所同去也。”樗木本指散置無用之材，後喻指不合世用之人，多作自謙之詞。

魏晉—隋唐時期，多種社會思潮歷經深刻的變化，且在發展碰撞中

互相影響。儒家思想長期處于正統地位，對其他文化思想亦兼容并包。佛教在漢末傳入中國，填補了儒學只顧今生、不管來世的空白，經過魏晋南北朝 400 年在中土的傳播，到隋唐時期已深入民間。如韓智墓誌（119-589）載其墓主人"聊披《涅槃》玄解文趣，甄聽《華嚴》義相遙賢"。439 年，北魏統一黄河流域，孝文帝推行漢化，吸收儒家思想"雅好讀書，手不釋卷"。有唐一代，儒釋道已經實現相互融通。

　　經初步比較可知，魏晋—隋唐"誌楷千字"與智永楷書《千字文》共用字在 60% 以上。[①] 這一數據體現出中古時期常用漢字相對穩定的狀況。魏晋—隋唐墓誌的用字狀況，也反映了當時社會的文化特點和人們的精神世界。

　　墓誌文本多諛墓之詞。《洛陽伽藍記》卷二《城東》引晋武時隱士趙逸之言曰："生時中庸之人耳。及其死也，碑文墓誌，莫不窮天地之大德，盡生民之能事，爲君共堯舜連衡，爲臣與伊皋等跡。牧民之官，浮虎慕其清塵；執法之吏，埋輪謝其梗直。所謂生爲盜跖，死爲夷齊，佞言傷正，華詞損實。"[②] 褒贊諛墓等社會功用，對于墓誌用字亦有不小影響。兹舉"玉"字及從"玉"之字的使用情況說明如下：

　　在 316 方楷書文本中，"玉"字共出現 210 次；以"玉"爲義符的珠、瓊、璋三字亦屬于"誌楷千字"，多爲褒贊用語，如"豈唯顏如舜英，佩玉瓊琚而已矣"（220-724）等。《說文·土部》："圭，瑞玉也。上圜下方。公執桓圭，九寸；矦執信圭，伯執躬圭，皆七寸；子執穀璧，男執蒲璧，皆五寸。以封諸矦。从重土。楚爵有執圭。珪，古文圭从玉。"可見，圭、珪在《說文》中屬于正篆與古文的關係，爲同詞異構字，後者增加了部件"玉"，爲突出其義類的強化形聲字。在 316 方墓誌文本中，"珪"字的使用頻次遠高于"圭"字，前者出現 38 次，後者僅見 2 例。墓誌中可見珪璋、珪璧、白珪等詞形，皆用"珪"而不用"圭"字記録，如"可備珪幣，遣之致請"（067-521）、"猗歟帝族，德懋扶桑，誕兹懿猷，早令珪璋"（078-526）、"公含川嶽之秀氣，表珪璋

① 有關《千字文》的收字及用字情況，可參啟功：《說千字文》，《啟功全集》第三卷《論文》，北京：北京師範大學出版社，2012 年，第 278-288 頁；徐秀兵：《試析智永書墨迹本〈真草千字文〉的一些語言文字現象》，《新亞論叢》2007 年卷。

② 楊衒之撰，周祖謨校釋：《洛陽伽藍記校釋》，北京：中華書局，2013 年，第 61-62 頁。

而挺出，岐嶷異於在媒，風飆茂於就傅"（079-526）等。《説文·玉部》
"玉，石之美。有五德：潤澤以温，仁之方也；䚡理自外，可以知中，
義之方也；其聲舒揚，專以遠聞，智之方也；不橈而折，勇之方也；鋭
廉而不技，絜之方也。"玉有五德，君子比德如玉，故從玉之字大量用
于人名，如"有子五人，曰瑜、琬、瑾、璋、珪等，倚竹號穹，不僭禮
制"（279-819）等。據統計，在 316 方墓誌中"珪璋"共計 14 例，"圭
璋"僅見 1 例。在"如彼𤨒𤩽，聲價遠聞，如彼鳴鶴，振響騰雲"
（096-543）中，𤨒、𤩽二字記録隨侯珠，左側的玉旁强化其物類歸
屬，從中亦可窺見玉文化之深入人心。

　　跟諉墓相關的是避諱用字現象。王力指出："爲了避免不吉利的話，
人們改用一些代稱，最典型的例子是死的概念。"[1]出于對"死"字的避
諱，亡、逝、殁等字均成爲魏晋—隋唐楷書墓誌中記録死亡義的高頻字。

　　社會文化層級的差別對墓誌文本用字亦有影響。顔真卿所撰文并書
丹的郭虚己墓誌（237-749）："公實征之，冞入其阻。平國都護，首恢
吾圉……氣咽簫鼓，風悽薤哥。行人必拜，屑涙滂沱。"其中冞、哥二
字分别作𪔅、𣆷之形，爲本字本用。顔氏家族有着優良的正字傳統，故
極力維護《説文》的正字地位。[2]

　　漢字既是中華文化傳承和發展的載體，自身又藴含着很多文化信
息。[3]如果我們將"誌楷千字"看作一種文化事項，那麽，墓誌文本中
的其他漢字就是其存在的文化背景。陳寅恪説："凡解釋一字，即是作
一部文化史。"從這個意義上説，"誌楷千字"是研究墓誌和喪葬文化的
重要文化資源，當深入開掘并全面揭示其形體、結構和職用三維屬性所
關聯的文化内涵。

二、後續研究展望

　　魏晋—隋唐是漢語言文字發展的關鍵時期。郭在貽指出："魏晋南

① 王力：《研究古代漢語要建立歷史發展觀點》，《文言的學習》，北京：商務印書館，2018 年，
第 105 頁。

② 徐秀兵：《顔氏家族的語言文字觀及其影響》，《愛知大學國際問題研究所紀要》，2015 年，
第 146 號。

③ 王寧：《漢字與中華文化十講》，北京：生活·讀書·新知三聯書店，2018 年，第 90 頁。

北朝以迄隋唐，訓詁學擺脱經學附庸的地位，而爲一切古文獻服務。"①
從漢語史的角度看，對魏晋—隋唐墓誌常用楷字 "形構用" 屬性的全面
描寫和整理，後續應開展如下工作：

（一）編寫 "魏晋—隋唐墓誌常用字（詞）典"。王力指出："從語
言的社會性來看，語言的詞彙所表達的，應該都是經常的意義，而不是
偏僻的意義。"②又説："同一時代，同一個詞有五個以上義項是可疑的
（通假意義不在此例），有十個以上的義項幾乎是不可能的。"③在後續研
究中，我們擬深入考察漢字職用現象，搜集、編排實際用例，按照常用
義項編寫魏晋—隋唐墓誌常用字（詞）典，以提升墓誌文本的應用價值。
啓功在論及編寫專書詞彙用法詞典時指出：

> 一本教材後邊或前邊只有一篇總注，也就是專對這本書的
> "小詞典"。有人説附本册專用 "小詞典"，何如教他們自備一
> 本較大的詞典，可查的比本册中的還多，豈不更好？但學生雖
> 有詞典，也還是有不懂的詞，原因往往是連起來不懂，或在許
> 多義項中，不會選擇，不會 "對號入座"。……因此進而想到
> 字詞的義項，是否可以簡化？……義項羅列，不説出含義的來
> 源，有時會被人用錯。號頭没對準，解釋便全錯，甚至弄出笑
> 話。……我曾想，無論實字虚字，是否都可以把義項找出些
> "根" 來，有了 "根"，就可以以簡馭繁了。④

以往的古代漢語教學，特別重視文選、通論和常用詞三個知識板塊
的學習和相關能力的培養。王力針對其主編《古代漢語》教材的教學問
題指出："我們如果有計劃地掌握一千多個常用詞，也就基本上解決閱
讀古書時在詞彙方面的困難。"⑤掌握了常用詞的 "基本義"，或者再加
上一兩個或者再多一點的引申義，就可以説明百分之九十以上的問題。

① 郭在貽：《訓詁學》，北京：中華書局，2005 年，第 126 頁。

② 王力：《訓詁學上的一些問題》第六節《僻義與常義》，《文言的學習》，北京：商務印書
館，2018 年，第 134 頁。

③ 王力：《詩經詞典·序言》，見向熹：《詩經詞典（修訂本）》，北京：商務印書館，2014 年。

④ 啓功：《漢語現象論叢》，北京：中華書局，1997 年，第 39-43 頁。

⑤ 王力主編：《古代漢語·緒論》，北京：中華書局，1998 年校訂重排本，第 4 頁。

郭錫良主編《古代漢語》繼承常用詞的編寫理念，重點分析二百多個常用詞及其用字。漢字和漢語的關係極爲密切，上述兩套《古代漢語》教材中的"常用詞"其實是用"常用字"記録的。當前，學界提倡古文閲讀應注重文本細讀。我們認爲，文本細讀的重要内容應該包括落實常用字的具體用法。亦有學者指出，漢字記録單音節語素構成的單音詞，熟悉八百個常用詞的語義圖譜，讀古文就没有太大障礙了。由此推演，我們相信，熟練掌握一千個左右的墓誌常用字，則能够掃清墓誌文本解讀的大部分障礙。

（二）編寫"魏晉—隋唐墓誌楷字全息屬性字典"。首先，描寫常用字尤其是超高頻字的全息屬性。在此基礎上，進行魏晉—隋唐墓誌楷字的全息屬性整理，包括比較古今語詞意義、用法的異同，如"永遠"（痛慈顔之永遠）、"痛感"（痛感毛群，悲傷羽族）等。

（三）編寫"魏晉—隋唐墓誌常用典故辭典"。典故在墓誌中使用繁多，是漢語詞彙發展和文化積澱的結果。"典故"一詞本身亦見于中古墓誌文本，如"氏族之興，詳於典故，弈世載德，不殞舊風，名望之重，冠冕海内"（099-546）、"夫不朽令終，傳諸遺老；騰英飛美，彰乎典故"（150-627）、"屬意輗象，兼明典故"（181-658）等。啓功《比喻與用典》一文指出，典故是漢語中的"集成電路"，又可分爲語典和事典，具有特殊的表達功效。[①]魏晉—隋唐墓誌常見語典和事典有"蠡斯、屬揭、負米、九錫、榛栗、椒花、逾月、居諸、期頤、過庭、百兩、陟岵、讓梨、懷橘、三徑、如賓、蓼莪、蒿里、風樹、推轂、藏舟、夢楹、摳衣"等。編寫墓誌常用典故辭典，是對中華文化事項的積累貯存，亦將爲今人解讀墓誌文本提供便利。

此外，因爲墓誌語料文體偏于程式化和書面化，相對于同期口語語料具有一定的封閉性和滯後性，後續研究可以跟同期的口語語料進行比對，得出更爲全面的結論。

① 參啓功：《漢語現象論叢》，北京：中華書局，1997 年，第 95-102 頁。

附　　録

附錄一　魏晋—隋唐楷書墓誌基本信息表

　　説明：本書所選取的墓誌拓片多來源于各類墓誌拓本彙編。如源自《北京圖書館館藏中國歷代石刻拓本彙編》者標以"册數-頁碼"，源自《中國國家博物館館藏文物研究叢書•墓誌卷》者標以"國博+頁碼"，源自《新中國出土墓誌》者標以"分册名稱+方數"，源自《故宫博物院藏歷代墓誌彙編》者標以"故藏+方數"，源自《珍稀墓誌百品》者標以"珍百+方數"，其他來源者標以書名簡稱（如《新出墓誌精粹》簡稱"精粹"）、出版社或者"期刊名+年代"等。

序號-年代	墓誌名稱	字數	拓片來源	卒葬出土時地信息
001-280	魯銓墓表	36	2-45	西晉太康元年十月二日。武威
002-299	徐義墓誌	1001	2-64	西晉元康九年二月五日葬。洛陽
003-300	左棻墓誌	89	2-66	西晉永康元年四月二十五日葬。偃師
004-323	謝鯤墓誌	67	南京 1	西晉泰寧元年十一月二十八日。南京
005-325	張鎮墓誌	98	文博通訊 1979	西晉太寧三年。蘇州
006-340	王興之墓誌	116	南京 3	東晉咸康七年七月二十六日。南京
007-345	劉氏墓誌	24	南京 4	東晉永和元年九月。南京
008-348	宋氏墓誌	88	南京 5	東晉永和四年十月二十二日。南京
009-357	劉剋墓誌	30	考古 1964	東晉升平元年十二月七日卒
010-358	王閩之墓誌	84	南京 11	東晉升平二年三月九日卒。南京
011-359	王丹虎墓誌	65	南京 12	東晉升平三年九月三十日。南京
012-368	王企之墓誌	89	南京 15	東晉泰和三年正月二十八日。南京
013-371	劉媚子墓誌	144	南京 16	東晉太和六年十一月八日。南京

序號-年代	墓誌名稱	字數	拓片來源	卒葬出土時地信息
014-389	何氏墓誌	79	南京 21	東晉太元十四年三月六日。南京
015-392	夏金虎墓誌	86	南京 22	東晉太元十七年正月二十二日卒。南京
016-396	謝琰墓誌	60	考古 1973	東晉太元二十一年七月十四日。南京
017-402	呂憲墓誌	35	2-124	十六國後秦弘始四年十二月二十七日葬。西安
018-402	呂他墓表	35	網絡	十六國後秦弘始四年十二月二十七日葬。
019-407	謝球墓誌	219	南京 24	東晉義熙三年七月二十四日。南京
020-421	謝珫墓誌	680	南京 26	南朝宋永初二年七月十七日。南京
021-432	李氏墓誌	153	上海 1	北魏神䴥五年九月六日終於范陽涿郡
022-464	劉懷民墓誌	195	2-135	南朝宋大明八年正月葬。山東益都
023-468	張略墓誌	102	遼海文物學刊 1995	北魏皇興二年十一月十三日。朝陽市
024-474	明曇憘墓誌	546	南京 31	南朝宋元徽二年十一月二十四日。南京
025-496	元楨墓誌	295	3-30	北魏太和二十年十一月二十六日葬。洛陽
026-498	元偃墓誌	127	3-35	北魏太和二十二年十二月二日葬。洛陽
027-499	元簡墓誌殘石	120	3-37	北魏太和二十三年三月十八日刻。洛陽
028-499	元弼墓誌	376	3-41	北魏太和二十三年九月二十九日卒。洛陽
029-499	元彬墓誌	366	3-42	北魏太和二十三年十一月二十日葬。洛陽
030-499	韓顯宗墓誌	389	3-44	北魏太和二十三年十二月二十六日葬。洛陽
031-500	元定墓誌	156	3-47	北魏景明元年十一月十日葬。洛陽
032-501	元羽墓誌	177	3-48	北魏景明二年七月二十九日葬。洛陽
033-501	趙謐墓誌	151	精粹北朝	北魏景明二年十月二十四日造。趙縣
034-502	穆亮墓誌	403	3-58	北魏景明三年六月二十九日葬。洛陽
035-502	李伯欽墓誌	350	精粹北朝	北魏景明三年十二月十二日。臨漳
036-503	侯氏墓誌	240	3-60	北魏景明四年三月二十一日葬。洛陽

续表

序號-年代	墓誌名稱	字數	拓片來源	卒葬出土時地信息
037-506	寇臻墓誌	367	3-91	北魏正始三年三月二十六日葬。洛陽
038-507	元思墓誌	283	3-99	北魏正始四年三月二十五日葬。洛陽
039-507	元緒墓誌	677	故藏008	北魏正始四年十月三十日葬。洛陽
040-508	元詳墓誌	189	3-117	北魏永平元年十一月六日葬。洛陽
041-509	王氏墓誌	330	3-128	北魏永平二年十一月二十三日葬。洛陽
042-510	元氏墓誌	160	3-129	北魏永平三年正月八日葬。洛陽
043-511	司馬紹墓誌	329	3-140	北魏永平四年十月十一日葬。孟縣
044-512	元詮墓誌	493	4-1	北魏延昌元年八月二十六日葬。洛陽
045-512	鄯乾墓誌	387	4-3	北魏延昌元年八月二十六日葬。洛陽
046-512	元顯儁墓誌	356	4-8	北魏延昌二年二月二十九日葬。洛陽
047-513	元演墓誌	391	故藏009	北魏延昌二年三月七日葬。洛陽
048-513	孟敬訓墓誌	402	故藏010	北魏延昌二年六月二十日葬。孟縣
049-515	山暉墓誌	196	4-23	北魏延昌四年三月二十八日葬。洛陽
050-516	馮會莨墓誌	424	4-32	北魏熙平元年八月二日葬。洛陽
051-516	元彦墓誌	477	4-36	北魏熙平元年十一月十日葬。洛陽
052-517	元廣墓誌	375	4-39	北魏熙平元年十一月二十二日葬。洛陽
053-517	元貴妃墓誌	271	4-45	北魏熙平二年八月二十日葬。洛陽
054-517	元懷墓誌	295	4-46	北魏熙平二年八月二十日葬。洛陽
055-517	崔敬邕墓誌	753	北魏墓誌名品	北魏熙平二年十一月二十一日卒。安平
056-517	元莨墓誌	664	精粹北朝	北魏熙平二年二月二十九日卒。濟源
057-517	趙盛及夫人索始姜墓誌	178	精粹北朝	北魏熙平二年四月二十九日卒。洛陽
058-517	李氏墓誌	709	4-50	北魏熙平二年十一月二十八日葬。洛陽
059-519	楊璡墓誌	507	精粹北朝	北魏神龜二年三月六日葬。洛陽
060-519	穆玉容墓誌	378	4-73	北魏神龜二年十二二十七日葬。洛陽
061-520	元暉墓誌	906	網絡	北魏神龜三年三月遷葬。洛陽
062-520	元譿墓誌	224	4-84	北魏神龜三年十一月十四日葬。洛陽
063-520	元孟輝墓誌	421	4-85	北魏神龜三年十一月十五日葬。洛陽

序號-年代	墓誌名稱	字數	拓片來源	卒葬出土時地信息
064-520	李璧墓誌	968	山東美術出版社 2007	北魏正光元年十二月二十一日葬。景縣
065-520	司馬昞墓誌	283	4-96	北魏正光元年十二月二十六日葬。孟縣
066-521	司馬顯姿墓誌	433	4-100	北魏正光二年二月二十二日葬。洛陽
067-521	封魔奴墓誌	629	國博 10	北魏正光二年十月二十日葬。景縣
068-523	元秀墓誌	513	4-135	北魏正光四年二月二十七日葬。洛陽
069-523	元譚妻司馬氏墓誌	374	4-139	北魏正光四年三月二十三日葬。洛陽
070-523	奚真墓誌	372	4-156	北魏正光四年十一月二十七日葬。洛陽
071-524	慈慶墓誌	649	4-163	北魏正光五年五月十八日葬。洛陽
072-525	元焕墓誌	790	5-8	北魏孝昌元年十一月八日葬。洛陽
073-525	元晫墓誌	470	5-9	北魏孝昌元年十一月二十日葬。洛陽
074-525	元纂墓誌	374	5-13	北魏孝昌元年十一月二十日葬。洛陽
075-525	于仙姬墓誌	180	5-23	北魏孝昌元年四月四日葬。洛陽
076-526	昝雙仁墓誌	269	5-29	北魏孝昌二年五月二十九日葬。洛陽
077-526	李氏墓誌	371	5-33	北魏孝昌二年八月六日葬。洛陽
078-526	元瑛墓誌	241	5-40	北魏孝昌二年十月十九日葬。洛陽
079-526	元壽安墓誌	1143	5-42	北魏孝昌二年十月十九日葬。洛陽
080-526	楊乾墓誌	494	5-44	北魏孝昌二年十月十九日葬。洛陽
081-526	于景墓誌	768	故藏 014	北魏孝昌二年十一月十四日葬。洛陽
082-526	元則墓誌	238	國博 12	北魏孝昌二年閏月七日葬。洛陽
083-527	楊仲彥墓誌	108	精粹北朝	北魏孝昌三年三月四日葬。洛陽
084-527	元洛神墓誌	515	5-83	北魏孝昌三年四月十八日葬。洛陽
085-527	元固墓誌	598	5-70	北魏孝昌三年十一月二日葬。洛陽
086-528	元周安墓誌	447	5-109	北魏建義元年九月七日葬。洛陽
087-528	元略墓誌	1032	文物出版社	北魏建義元年七月十八日葬。洛陽
088-528	元宥墓誌	406	國博 16	北魏武泰元年七月二日。洛陽
089-529	元維墓誌	547	故藏 015	大魏永安二年三月九日葬

序號-年代	墓誌名稱	字數	拓片來源	卒葬出土時地信息
090-531	張玄墓誌	367	5-151	北魏普泰元年十月一日葬。
091-535	元玕墓誌	586	6-30	東魏天平元年七月二十八日葬。洛陽
092-538	姬靜墓誌	625	精粹北朝	東魏元象元年十二月十二日刻。臨漳縣
093-541	楊蘭墓誌	185	精粹北朝	西魏大統七年十月二十八日葬。
094-541	封延之墓誌	1080	國博20	東魏興和三年十月二十三日刻。景縣
095-541	楊瑩墓誌	208	精粹北朝	西魏大統七年十一月二十八日葬。
096-543	王偃墓誌	472	6-99	東魏武定元年十月二十八日葬。陵縣
097-544	呂盛墓誌	548	精粹北朝	東魏武定二年二月葬。臨漳縣
098-544	閻詳墓誌	355	精粹北朝	東魏武定二年十月二十二日葬。安陽
099-546	盧貴蘭墓誌	551	6-137	東魏武定四年十一月二十二日葬。磁縣
100-547	馮令華墓誌	863	6-145	東魏武定五年十一月十六日葬。安陽
101-550	茹茹公主閭氏墓誌	462	河北14	東魏武定八年五月十三日葬。磁縣
102-553	崔頠墓誌	254	7-26	北齊天保四年二月二十九日葬。益都
103-556	李希禮墓誌	1115	河北17	北齊天保七年十一月二十日葬。讚皇縣
104-557	獨孤信墓誌	179	8-98國博24	北周孝閔帝元年四月。咸陽
105-560	高淯墓誌	797	7-90	北齊乾明元年四月十六日葬。磁縣
106-561	路衆暨夫人潘氏墓誌	228	河北18	北齊太甯元年十一月十九日葬。柏鄉縣
107-566	高肱墓誌	307	7-172	北齊天統二年二月二十五日葬。磁縣
108-570	宇文誡墓誌	219	8-5	北齊武平元年六月十九日葬。安陽
109-570	劉雙仁墓誌	443	8-8	北齊武平元年十一月十一日葬。安陽
110-571	常文貴墓誌	259	河北25	北齊武平二年五月二月四日葬。黃驊
111-573	高僧護墓誌	242	8-54	北齊武平四年十一月卒。安陽
112-574	李祖牧墓誌	850	河北30	北齊武平五年十二月十日葬。臨城縣
113-576	高潤墓誌	1196	河北33	北齊武平七年二月十一日葬。磁縣
114-578	宇文瓘墓誌	875	陝西7	北周宣政元年四月二十四日葬。西安
115-579	寇熾墓誌	338	8-175	宣政二年正月四日葬。洛陽
116-580	馬龜墓誌	345	8-199	北周大象二年十月二十一日葬。修武

序號-年代	墓誌名稱	字數	拓片來源	卒葬出土時地信息
117-583	寇熾妻姜敬親墓誌	537	9-11	隋開皇三年十月十九日葬。洛陽
118-584	楊居墓誌	402	9-14	隋開皇四年三月十日葬。洛陽
119-589	韓智墓誌	456	北京 1	隋開皇九年十一月二十日葬。房山區
120-593	梁脩芝墓誌	1201	珍百 13	隋開皇十三年十一月二十四日葬。西安
121-595	鞏賓墓誌	963	9-103 故藏 024	隋開皇十五年十月二十四日葬。武功
122-595	段威墓誌	815	9-101	隋開皇十五年十月二十四葬。咸陽
123-597	董美人墓誌	431	9-119	隋開皇十七年十月二十日葬。西安
124-600	獨孤羅墓誌	802	9-126	隋開皇二十年二月十四日葬。咸陽
125-602	鄧州舍利塔下銘	163	9-156	隋仁壽二年四月八日刻。開封
126-603	蘇慈墓誌	1290	9-159	隋仁壽三年三月七日葬。蒲城
127-604	李靜墓誌	239	河北 45	隋仁壽四年五月一日葬。
128-606	董敬墓誌	387	10-6	隋大業二年四月一日葬。洛陽
129-606	蔡君妻張貴男墓誌	663	10-12	隋大業二年十二月二十九日葬。邯鄲
130-607	王昞墓誌	520	精粹北朝	隋大業三年十一月四日葬。
131-607	陳叔興墓誌	600	陝西 10	隋大業三年六月七日葬。
132-607	劉淵墓誌	180	10-16 故藏 028	隋大業三年十一月二十七日葬。洛陽
133-608	李靜訓墓誌	370	國博 36	隋大業四年十二月二十二日葬。西安
134-609	郭世昌墓誌	130	10-26	隋大業五年十月二十六日葬。洛陽
135-609	元氏墓誌	282	10-27	隋大業五年十月二十七日葬。洛陽
136-610	張喬墓誌	410	10-34	隋大業六年四月十八日葬。洛陽
137-610	梁環墓誌	593	10-40 故藏 030	隋大業六年十一月二十九日葬。洛陽
138-610	賈氏墓誌	241	10-42	隋大業六年閏十一月十九日葬。洛陽
139-610	段模墓誌	450	10-43	隋大業六年十二月五日葬。洛陽
140-611	張濤妻禮氏墓誌	422	10-53	隋大業七年十一月三日葬。洛陽

序號-年代	墓誌名稱	字數	拓片來源	卒葬出土時地信息
141-612	李肅墓誌	229	10-59	隋大業八年二月十一日葬。鄒平
142-612	裴逸墓誌	511	國博 42	隋大業八年八月二十五日葬。洛陽
143-613	張受墓誌	615	國博 44	隋大業九年十月二十六日。洛陽
144-615	白伴貴墓誌	551	國博 46	隋大業十一年二月七日葬。洛陽
145-616	楊厲墓誌	454	10-148	隋大業十二年七月十八日葬。洛陽
146-616	齊士幹墓誌	1275	精粹隋唐	隋大業十二年十月二十六日葬。洛陽
147-617	鄭善妃墓誌	441	10-165	隋大業十三年十月七日葬。洛陽
148-620	韋匡伯墓誌	425	10-190	鄭開明二年七月葬。洛陽
149-625	李月相墓誌	473	11-4	唐武德八年十二月二十五日葬。涿縣
150-627	程鍾墓誌	270	11-11	唐貞觀元年十月五日。洛陽
151-630	胡質墓誌	483	11-25	唐貞觀四年正月十九日葬。洛陽
152-632	楊寶墓誌	251	11-38	唐貞觀六年二月十八日葬。洛陽
153-632	裴寂墓誌	2151	珍百 44	唐貞觀六年十一月十一日。蒲州
154-634	解深墓誌	348	11-52 國博 50	唐貞觀八年正月二十一日葬。洛陽
155-634	張岳墓誌	258	11-53	唐貞觀三月四日葬。洛陽
156-634	邢弇墓誌	196	11-54	唐貞觀八年三月二十二日葬。
157-636	王玉兒墓誌	386	11-66	唐貞觀十年十一月四日葬。
158-640	孟保同墓誌	175	11-89	唐貞觀十四年十一月九日葬。洛陽
159-641	丘師墓誌	1219	精粹隋唐	唐貞觀十五年二月十一日葬。
160-641	賈仕通墓誌	376	11-94	唐貞觀十五年五月十二日葬。洛陽
161-641	梁凝達墓誌	358	11-97	唐貞觀十五年九月十五日葬。洛陽
162-641	李道素墓誌	530	故藏 039	唐貞觀十五年十一月十五日葬。洛陽
163-641	杜榮墓誌	685	11-103	唐貞觀十五年十二月十五日。洛陽
164-642	楊玉姿墓誌	373	國博 56	唐貞觀十六年七月十八日。洛陽
165-644	王仁則墓誌	341	11-118	唐貞觀十八年二月五日葬。洛陽
166-648	張行滿墓誌	410	11-172	唐貞觀二十二年四月二十三日葬。洛陽
167-648	丘蘊墓誌	492	11-173	唐貞觀二十二年六月二十三日葬。洛陽
168-648	崔登暨夫人胡氏墓誌	383	千唐 14	唐貞觀二十二年十月十四日葬。孟津縣

序號-年代	墓誌名稱	字數	拓片來源	卒葬出土時地信息
169-649	魏氏墓誌	383	11-187	唐貞觀二十三年三月二日葬。洛陽
170-651	孫遷墓誌	509	12-34	唐永徽二年九月六日葬。洛陽
171-651	姚潔墓誌	590	故藏 041	唐永徽二年十月八日葬
172-652	楊佰隴墓誌	404	12-46	唐永徽三年二月二十二日葬。洛陽
173-653	王協墓誌	385	12-81	唐永徽四年三月九日葬。洛陽
174-653	楊吴生墓誌	393	12-109	唐永徽四年十月二十二日葬。洛陽
175-654	魏成仁墓誌	139	陝西 16	唐永徽五年十月十八日葬。耀州區
176-655	盧萬春墓誌	691	12-148	唐永徽六年三月三日葬。洛陽
177-655	桓彦墓誌	237	故藏 044	唐永徽六年五月三日葬。洛陽
178-655	黄羅漢墓誌	422	12-160	唐永徽六年七月一日卒。洛陽
179-655	徐君通墓誌	381	國博 68	唐永徽六年十二月十一日。洛陽
180-656	孟相墓誌	253	千唐 19	唐顯慶元年八月五日葬。孟津縣
181-658	朱延度墓誌	1288	精粹唐代	唐顯慶三年十月十二日遷窆。洛陽
182-659	皇甫弘敬墓誌	323	故藏 046	唐顯慶四年十月三十日葬。西安
183-661	衛通墓誌	386	千唐 25	唐顯慶六年正月十三日卒。
184-663	賀蘭淹墓誌	869	陝西 17	唐龍朔三年正月二十七日葬。
185-664	韋俊墓誌	774	陝西 18	唐麟德元年正月二十五日葬。西安
186-664	皇甫璧墓誌	367	14-111	唐麟德元年八月九日葬。洛陽
187-665	張運才墓誌	638	14-145	唐麟德二年七月十五日葬。洛陽
188-669	唐仁軌墓誌	286	國博 84	唐總章二年正月二十三日。洛陽
189-670	李君墓誌	472	河北 55	唐咸亨元年十月二十八日葬。武强縣
190-673	裴可久墓誌	193	15-189	唐咸亨四年二月二十九日葬。西安
191-675	劉洪墓誌	309	16-17	唐上元二年十月二十七日葬。獻縣
192-676	董文墓誌	465	國博 100	唐儀鳳元年十二月十三日葬。洛陽
193-679	高珍墓誌	356	16-119	唐調露元年十二月葬。
194-681	張氏墓誌	502	千唐 48	唐永隆二年三月二十八日葬。孟津縣
195-682	李夫人墓誌	867	千唐 49	唐開耀二年三月三日葬。孟津縣
196-684	麻君墓誌	527	千唐 52	唐光宅元年十月二十四日葬。伊川縣

序號-年代	墓誌名稱	字數	拓片來源	卒葬出土時地信息
197-685	成德墓誌	390	17-21	唐垂拱元年二月八日葬。洛陽
198-688	張安安第五息墓誌	355	故藏 063	唐垂拱四年十月二十四日葬。西安
199-689	劉神墓誌	346	陝西 24	唐永昌元年五月二十一日葬。靖邊縣
200-691	張府君妻墓誌	852	故藏 065	唐天授二年六月三日葬。咸陽
201-691	扈小沖墓誌	475	17-155	唐天授二年八月四日葬。洛陽
202-694	房懷亮墓誌	317	18-49	唐延載元年十月二十三日葬。西安
203-695	賈武墓誌	244	陝西 25	唐證聖元年一月二十七日葬。靖邊縣
204-696	高漆娘墓誌	387	18-88	唐萬歲通天元年七月六日葬。洛陽
205-697	安旻墓誌	244	陝西 32	唐神功元年十月七日葬。靖邊縣
206-698	獨孤思貞墓誌	599	國博 120	唐神功二年正月十日葬。西安
207-700	梁才墓誌	232	陝西 36	唐久視元年十月二十八日葬。烏審旗
208-700	袁公瑜墓誌	980	19-11	唐久視元年十月二十八日葬。洛陽
209-700	沈伯儀墓誌	1126	千唐 69	唐久視元年十一月十六日葬。
210-702	杜氏墓誌	422	陝西 37	唐長安二年五月六日。西安
211-703	霍松齡及夫人陸氏墓誌	713	千唐 75	唐長安三年七月十三日葬。洛陽
212-703	元氏墓誌	499	國博 124	唐長安三年二月十七日葬。西安
213-707	班叔仇夫人墓誌	268	千唐 82	唐神龍三年正月七日葬。
214-709	獨孤思敬墓誌	962	國博 130	唐景龍三年二月九日葬。洛陽
215-709	高知行墓誌	760	國博 128	唐景龍三年十月二十六日葬。西安
216-711	杜乾祚並夫人薛氏墓誌	759	千唐 87	唐景雲二年五月四日葬。孟津縣
217-715	邢思賢墓誌	503	國博 134	唐開元三年二月二十日葬。洛陽
218-719	崔回墓誌	244	千唐 100	唐開元七年七月十六日葬。孟津縣
219-720	李珣墓誌	335	千唐 101	唐開元八年二月二十九日葬。

序號-年代	墓誌名稱	字數	拓片來源	卒葬出土時地信息
220-724	張美人墓誌	493	精粹隋唐	唐開元十二年七月三日葬。
221-726	大德思恒律師志文	746	故藏 084	唐開元十四年十二月十五日葬。西安
222-727	劉白郭等三氏墓誌	558	陝西 53	唐開元十五年二月二十九日葬。耀州區
223-729	韋氏墓誌	332	千唐 119	唐開元十七年十月十二日。西安
224-732	米氏墓誌	242	故藏 085	唐開元二十年二月十一日葬。洛陽
225-735	蕭令臣墓誌	651	故藏 086	唐開元二十三年二月十日葬。洛陽
226-736	李超墓誌	609	精粹唐代	唐開元二十四年十一月葬。洛陽
227-738	崔安儼墓誌	1039	精粹唐代	唐開元二十六年三月五日葬。洛陽
228-741	張九齡墓誌	276	網絡	唐開元二十九年三月三日卒。韶關
229-741	源內則墓誌	481	24-143 國博 150	唐開元二十九年五月二十三日葬。洛陽
230-741	嚴氏墓誌	496	國博 152	唐開元二十九年七月一日。洛陽
231-741	崔茂宗墓誌	688	精粹唐代	唐開元二十九年八月六日葬。偃師
232-741	王琳墓誌	913	精粹唐代	唐開元二十九年十一月二日葬。洛陽
233-742	徐嶠墓誌	1648	精粹唐代	唐天寶元年十一月葬。洛陽
234-745	韓氏墓誌	566	國博 146	唐天寶四年十月二十五日葬。
235-746	程承寂玄堂記	551	千唐 156	唐天寶五年八月二十二日葬。孟津
236-747	武夫人墓誌	301	陝西 70	唐天寶六年十月七日葬。靖邊縣
237-749	郭虛己墓誌	1118	西泠印社	唐天寶八年六月十五日卒。
238-749	薛義墓誌	507	故藏 095	唐天寶八年七月二十八日葬。西安
239-751	崔藏之墓誌	780	千唐 173	唐天寶十年十一月五日。伊川縣
240-753	張璬墓誌	621	故藏 101	唐天寶十二年二月十二日葬。興平
241-754	孟賓墓誌	372	陝西 73	唐天寶十三年七月葬。靖邊縣
242-755	韋瓊墓誌	342	故藏 104	唐天寶十四年五月十三日葬。西安
243-756	劉智墓誌	357	26-145	唐天寶十五年五月十九日葬。西安
244-757	嚴復墓誌	960	復旦學報 2011	唐聖武二年二月卒，夫人四月卒。

序號-年代	墓誌名稱	字數	拓片來源	卒葬出土時地信息
245-757	司馬垂墓誌	1011	國博 160	唐聖武二年閏八月九日葬。洛陽
246-760	盧涗墓誌	346	千唐 190	唐乾元三年三月二十二日葬。伊川縣
247-762	李氏王氏墓誌	521	北京 7	唐寶應元年二月十一日葬。密雲縣
248-763	崔氏墓誌	551	千唐 192	唐寶應二年四月二十二日葬。洛陽
249-766	郁楚榮墓誌	140	上海 2	唐永泰二年五月十二日葬。青浦區
250-768	王義宣墓誌	504	千唐 197	唐大曆三年七月二日葬。華陰
251-771	何伯述墓誌	676	千唐 203	唐大曆六年十一月二十日葬。洛陽
252-774	張鋭墓誌	522	故藏 106	唐大曆九年三月四日葬。西安
253-775	王景秀墓誌	393	故藏 107	唐大曆十年八月二十九日葬。大興
254-777	趙悦墓誌	560	北京 9	唐大曆十二年十月十九日葬。豐台區
255-777	楊瑩墓誌	416	國博 164	唐大曆十二年十一月二十日葬。洛陽
256-780	蕭俱興墓誌	311	27-197	唐大曆十五年正月十六日葬。安陽
257-783	宋儼墓誌	481	故藏 111	唐建中四年四月二十七日葬。昌平區
258-786	鄭中墓誌	957	28-39	唐貞元二年七月二十二日。洛陽
259-788	姚氏墓誌	921	28-54	唐貞元四年八月九日。西安
260-792	王仙鶴墓誌	556	千唐 230	唐貞元八年十一月十一日葬。伊川縣
261-793	崔氏墓誌	612	故藏 116	唐貞元九年十月三日葬。洛陽
262-796	盧之翰玄堂記	430	陝西 77	唐貞元十二年十月十六日葬。西安
263-798	孫如玉墓誌	318	北京 15	唐貞元十四年八月七日葬。通州區
264-799	梁守讓墓誌	384	河北 96	唐貞元十五年四月十日葬。易縣
265-800	王淑墓誌	519	千唐 244	唐貞元十六年二月二十二日葬。伊川縣
266-802	張女殤墓誌	742	故藏 124	唐貞元十八年正月二十七日葬。洛陽
267-803	李氏墓誌	462	國博 166	唐貞元十九年四月二十二日葬。洛陽
268-803	段巖墓誌	547	河北 97	唐貞元十九年閏十月二日葬。涿州
269-804	路氏墓誌	798	千唐 251	唐貞元二十年十一月一日葬。伊川縣
270-807	苗蕃墓誌	294	29-29	唐元和二年十二月十三日葬。洛陽
271-808	鄭遂誠墓誌	1197	精粹隋唐	唐元和三年七月二十九日葬。穎陽縣

序號-年代	墓誌名稱	字數	拓片來源	卒葬出土時地信息
272-809	獨孤氏墓誌	337	故藏 127	唐元和四年十月二十四日塟。洛陽
273-811	崔廞墓誌	522	千唐 256	唐元和六年四月二十一日葬。伊川縣
274-815	劉大德墓誌	356	故藏 131	唐元和十年七月十三日葬。洛陽
275-815	程綱墓誌	622	精粹唐代	唐元和十年八月五日。
276-816	申屠暉光墓誌	441	故藏 134	唐元和十一年十一月二十四日葬。潞城
277-817	徐放墓誌	832	千唐 268	唐元和十二年十月五日葬。伊川縣
278-818	楊仲雅墓誌	578	29-132	唐元和十三年七月三日葬。洛陽
279-819	李弘亮墓誌	660	故藏 137	唐元和十四年二月二十四日葬。
280-822	竇牟墓誌	770	精粹唐代	唐長慶二年八月十四日。偃師
281-826	崔元立墓誌	291	千唐 281	唐寶曆二年七月八日葬。伊川縣
282-827	陶氏墓誌	463	北京 23	唐大和元年十月三日葬。豐台區
283-829	李蕁墓誌	388	30-84 故藏 146	唐大和三年正月十五日葬。密縣
284-830	王逖墓誌	394	30-97 故藏 147	唐大和四年二月二十七日葬。洛陽
285-830	吳達墓誌	513	故藏 149	唐大和四年十月二十日。西安
286-831	高諒墓誌	667	陝西 94	唐大和五年九月二十五日葬。烏審旗
287-832	李平墓誌	422	30-132 故藏 151	唐大和七年二月六日卒。洛陽
288-833	劉氏墓誌	348	北京 25	唐大和七年十月十二日葬。豐台區
289-834	鄭魴墓誌	932	精粹唐代	唐大和八年八月二十四日卒。偃師
290-837	李正姬墓誌	140	上海 5	唐開成二年五月二十日葬。松江區
291-838	陳沴墓誌	469	故藏 157	唐開成三年四月二十二日葬。洛陽
292-839	史孝章墓誌	1784	精粹唐代	唐開成四年二月八日遷葬。孟津縣
293-840	趙君妻夏侯氏墓誌	592	31-67	唐開成五年十一月二十四日葬。襄陽
294-841	王鍊墓誌	588	31-77	唐開成六年二月十九日葬。鄞縣
295-846	王時邕墓誌	918	北京 27	唐會昌六年三月六日葬。豐台區
296-847	張亮墓誌	970	故藏 163	唐大中元年七月十九日葬。孟縣

序號-年代	墓誌名稱	字數	拓片來源	卒葬出土時地信息
297-850	劉繼墓誌	646	故藏 169	唐大中四年十二月廿九日葬。西安
298-852	蕭氏墓誌	918	陝西 96	唐大中六年十一月十四日葬。
299-856	支氏小娘子墓誌	448	國博 168	唐大中十年五月十八日。河南縣
300-856	李晝墓誌	800	故藏 174	唐大中十年六月葬。西安
301-858	皇甫廔妻崔氏夫人墓誌	808	千唐 329	唐大中十二年八月二日葬。伊川縣
302-861	王氏墓誌	398	陝西 98	唐咸通二年十一月二十三日葬。靖邊縣
303-865	何弘敬墓誌	3337	河北 126	唐咸通六年八月一日葬。大名縣
304-868	臧允恭墓誌	417	陝西 99	唐咸通九年十月十三日葬。烏審旗
305-870	王氏墓誌	672	北京 33	唐咸通十一年十月十六日葬。房山區
306-871	烏氏墓誌	555	國博 170	唐咸通十二年正月十四日。
307-875	孫瓘墓誌	442	故藏 182	唐乾符二年四月九日葬。河南縣
308-878	李道因墓誌	588	33-160	唐乾符五年正月六日葬。洛陽
309-879	李長墓誌	511	千唐 337	唐乾符六年八月二十七日葬。孟津縣
310-882	鄭徽墓誌	584	千唐 340	唐中和二年正月二十四日葬。伊川縣
311-882	王府君墓誌	419	故藏 189	唐中和二年二月廿四日葬。安陽
312-885	趙公亮墓誌	415	河北 139	唐中和五年三月六日葬。石家莊
313-888	劉鈐墓誌	1106	北京 38	唐文德元年五月六日葬。豐台區
314-895	白敬立墓誌	1494	陝西 104	唐乾寧二年葬。靖邊縣
315-898	崔艤及妻鄭氏墓誌	917	34-39 故藏 193	唐乾寧五年八月六日葬。宜陽
316-907	崔詹墓誌	664	34-48	唐天佑四年十一月七日葬。洛陽

附録二　魏晋—隋唐墓誌常用楷字表（字頻降序）

排序	字頭
1—100	之以於人年其不州公大而君軍月日十有子夫也 爲將二三德史中長無天一太曰王府風祖故銘陽 事縣四氏五于道南司文國河行六生高禮書世令 元朝清里山光諱時刺皇父門上自七先明節歲平 東秋家安春如仁孝墓廿同侍使未武在西都郡字
101—200	誌後九方終次城何郎女石永成言開金義歸是名 八所第鄉乃遷尚聲流魏心帝朔唐者相儀哀原神 遠華貞北洛官從則命陵千焉守代玉芳士斯外馬 至水參居泉授和出矣志下善雲前常知宗兮周尉 内左曾正美載即能榮孫既可玄齊百悲龍騎性重
201—300	惟兼靈親任諸此奉散并幽海聞及若賢師作序白 衛懷冠慶右加始持疾英景蘭望敬深業部地松族 承非葬然忠等乎實主度漢遂見功疾除樂得空入 贈才良茲臨青申通秀哉封今餘與御督舉我已表 氣室徒傳昌稱川用古經卿來因政丞呼晋幼復京
301—400	立宣本合思嗣恭茂素酉發化直當學雅己難期盛 痛嗚興卒定克壽夜兆備宼容淑訓必初莫孤身謂 異鎮轉詞萬奄張分理温塋爰車弟薨樹雖威寶兵 户皆位物亦源考梁穆黃積進喪少友垂飛惠江李 挺万邑章伯降盡絶夏宜著愛獨烈留信又早彼竝
401—500	曹徽建禄陰俄男極寧情私楊趙紀紫弘濟譽丁宫 林享詔崇多貴庭唯顯追感谷民起式堂征處廣略 延揚或服母逝順臺咸遺應沉丹冀豈窮去屬易變 範撫連丘勳質路奇往閒兄資博陳誠登婦觀首亡 職軒教識校歷尚慕仕議遊柱足稟誕舍由福輔霜
501—600	賓好聖辛虛忽落移慈存典恩甲勒礼隴受随哲臣 蓋久秦休允振動精猷運達季請俗田閑小新脩葉 昭基舊履妻且姓徵拜邦崔含繼刊壬問襲云標固 號泣柔翼雍比播遭過恒簡列邙器群戎庶尋乙粤 佐端法鳳改隆僕謝宅別嘉土形音岳察墳魂機駕

排序	字頭
601—700	潤食叔蕭照庚規累吏野衣真衆撰保辰充衶桂荊 兩卯權夙推昔員制珠卜操摧監率弱卅射息逸賜 鴻寢隋維星胤蒼楚闊洪體遐伊依懿猶揔結滅凝 詩徙蕭緒致姿吉鏡特魚淵仲塵乘甀寒靜齡劉靡 冕適嚴彰符會康録吾鼎尒荒潔遽厥老冥謀傷選
701—800	丙匪癸護恐力露滿每燕養折鄭枝朱馳工姑績就 密琴色託吳治步還檢交求儒數午朽仰藝宇關管 鄰弥妙慎勝述歎忘響与再寂爵量倫謐膺執鍾弔 調蕃婉戌優止冑波悼躬共毁集記劒失象血寅遇 彩甞超晨負厚接嗟邁條委遙裔越瞻智奏妃歌構
801—900	輝解論秘鳴壤微雄歟草寵殿衡暉跡峻全寔圖錫 姻悠虞羽驃浮幾旌啓闕施誰騰務益意銀穎宰增 扶剋離涼没木念農賞宿營攸待芬假鐫敏岐死掩 欽影贊澤罟沖敢韓客牧納勤傾昇視獻欲豫報簿 珪亥寄鑒廉亮悟竹策顧果勞芒綿鳥乾廷夕席銜
901—1001	襄叶葚造擢筆辞告淮禍判巳慟帷違徐育園舟遵 被冰秉補池村冬給軌豐利嬪桑試殊宋岡仙穴逾 尊倉篤郭号近虧律歿取釋手統祥顏巖陟范弗副 后宦迴俱曆旅蒙瓊仍塞省雙台彦憂欝藻璋薄聰 袋房幹虎許藉泪驚具盧迺謙切讓祀聽闈冊偃殷隱

附録三　魏晋—隋唐墓誌常用楷字形體樣表

　　説明：本表按字頭拼音首字母音序排列，選取字頭拼音首字母音ABC 者示例。字圖所從出的墓誌，部分有横竪行氣或横竪行氣形成的界格，在截取字圖時，以整字全形保真爲准，截圖邊界不完全與界格重合。

					
哀	002-299	124-600	124-600	266-802	314-895
愛	002-299	015-392	032-501	124-600	212-703
安	002-299	031-500	124-600	209-700	268-803
八	002-299	002-299	122-595	211-703	269-804
白	006-340	033-501	131-607	207-700	266-802
百	002-299	033-501	124-600	209-700	274-815
拜	002-299	073-525	200-691	267-803	316-907
邦	024-474	039-507	127-604	211-703	313-888
薄	064-520	117-583	146-616	159-641	288-833
保	002-299	039-507	111-573	212-703	289-834
寶	015-392	042-510	124-600	208-700	271-808
報	033-501	110-571	229-741	276-816	314-895
悲	028-499	038-507	124-600	208-700	265-800
北	004-323	038-507	126-603	208-700	268-803
被	030-499	133-608	243-756	277-817	306-871

備	002-299	037-506	129-606	212-703	266-802
本	020-421	034-502	139-610	212-703	265-800
比	050-516	112-574	162-641	200-691	231-741
彼	028-499	127-604	194-681	224-732	315-898
啚	002-299	024-474	136-610	217-715	307-875
筆	052-517	137-610	242-755	295-846	315-898
必	024-474	130-607	214-709	266-802	313-888
窆	024-474	128-606	207-700	266-802	315-898
變	050-516	119-589	159-641	232-741	311-882
標	024-474	107-566	123-597	151-630	202-694
驃	002-299	044-512	146-616	237-749	271-808
表	030-499	124-600	210-702	271-808	315-898
別	021-432	048-513	145-616	217-715	310-882
賓	002-299	089-529	137-610	247-762	309-879
冰	002-299	092-538	143-613	200-691	297-850
兵	002-299	055-517	137-610	208-700	269-804
丙	002-299	035-502	128-606	179-655	308-878
秉	034-502	058-517	107-566	233-742	283-829

稟	027-499	072-525	119-589	169-649	292-838	301-858
并	020-421	035-502	126-603	208-700	282-827	283-829
竝	013-371	074-525	148-620	212-703	284-830	
波	028-499	127-604	189-670	241-754	315-898	
播	025-496	072-525	138-610	220-724	316-907	
伯	002-299	072-525	114-578	185-664	227-738	
博	021-432	106-561	206-698	233-742	272-809	
卜	030-499	121-595	208-700	265-800	314-895	
補	056-517	142-612	233-742	273-811	316-907	
不	002-299	031-500	124-60	209-700	266-802	
步	028-499	109-570	240-753	296-847	313-888	
部	023-468	036-503	130-607	212-703	212-703	268-803
簿	055-517	119-589	226-736	291-838	310-882	
才	002-299	034-502	130-607	211-703	271-808	
彩	028-499	094-541	145-616	199-689	239-751	
參	006-340	035-502	128-606	208-700	267-803	
倉	029-499	121-595	166-648	248-763	297-850	297-850
蒼	005-325	046-512	217-715	217-715	276-816	315-898
操	025-496	108-570	156-634	253-775	313-888	
曹	012-368	114-57	131-607	162-641	231-741	273-811
草	033-501	117-583	163-641	214-709	306-871	

策	039-507	103-556	163-641	215-709	286-831	
曾	022-464	131-607	208-700	268-803	316-907	
察	070-523	151-630	231-741	273-811	313-888	
昌	013-371	035-502	126-603	208-700	265-800	
長	002-299	032-501	124-600	124-600	266-802	
常	005-325	036-503	129-606	214-709	214-709	266-802
甞	067-521	072-525	194-681	258-786	300-856	
超	020-421	045-512	166-648	224-732	316-907	
朝	005-325	034-502	124-600	210-702	272-809	
車	002-299	043-511	130-607	211-703	268-803	
臣	002-299	039-507	105-560	105-560	197-685	314-895
辰	021-432	074-525	129-606	179-655	302-861	
沉	022-464	031-500	129-606	173-653	234-745	
陳	002-299	048-513	055-517	163-641	264-799	
晨	029-499	044-512	112-574	195-682	247-762	
塵	024-474	041-509	118-584	184-663	236-747	
稱	002-299	036-503	126-603	209-700	260-792	
成	002-299	034-502	124-600	209-700	266-802	
丞	002-299	061-520	130-607	208-700	285-830	
承	029-499	036-503	126-603	212-703	267-803	
城	002-299	034-502	131-607	210-702	265-800	

乘	054-517	092-538	119-589	182-659	229-741	
誠	002-299	044-512	131-607	214-709	283-829	
池	051-516	120-593	233-742	271-808	292-838	
持	008-348	094-541	124-600	221-726	271-808	
馳	002-299	090-531	139-610	213-707	314-895	
充	038-507	117-583	196-684	237-749	237-749	260-792
沖	003-300	038-507	162-641	184-663	237-749	
崇	029-499	088-528	106-561	106-561	157-636	235-746
寵	002-299	025-496	149-625	220-724	296-847	
出	002-299	036-503	128-606	209-700	272-809	
初	012-368	039-507	128-606	239-751	271-808	
除	020-421	037-506	124-600	209-700	273-811	
楚	028-499	041-509	130-607	229-741	266-802	
處	002-299	098-544	160-641	264-799	292-838	
川	002-299	037-506	138-610	209-700	265-800	
傳	053-517	135-609	208-700	266-802	314-895	
垂	028-499	066-521	105-560	153-632	214-709	
春	002-299	032-501	127-604	213-707	268-803	
詞	053-517	150-627	211-703	266-802	316-907	
辭	024-474	065-521	089-529	147-617	186-664	202-694
慈	002-299	039-507	112-574	181-658	311-882	

此	005-325	045-512	124-600	220-724	273-811
次	002-299	033-501	127-604	207-700	265-800
刺	008-348	032-501	130-607	215-709	283-829
賜	002-299	044-512	159-641	206-698	247-762
聰	002-299	041-509	131-607	273-811	313-888
從	020-421	036-503	124-600	207-700	265-800
崔	024-474	099-546	218-719	231-741	301-858
摧	034-502	101-550	136-610	207-700	310-882
村	118-584	183-661	216-711	276-816	316-907
存	021-432	028-499	103-556	160-641	251-771

附錄四　魏晋—隋唐楷書墓誌 316 方釋文（字位認同）

説明：釋文按附録一所編墓誌序號排列，墓誌有題名者則接排序號單行列出，無題名者序號後接排墓誌正文。

001-280　咸寧四年，涼州都尉魯銓，累立戰功，樹機能亂，血戰捐軀，年四十九。太康元年十月二日，葬此。

002-299　晋賈皇后乳母美人徐氏之銘

美人諱義，城陽東武人也。其祖禰九族，出自海濱之寓。昔以鄉里荒亂，父母兄弟終亡，遂流離逬竄司川河内之土。娉處大原人徐氏爲婦。美人姿德，邁縱文母；立身清絜，逮矣伯姬。温雅閑閑，容容如也。居家里治，模範過於仁夫。不下堂而覩四方。憮育群子，勗導孔明，教化猛於嚴父，恩覆誕於春陽。機神聰鑒，聞於遠近，接恤施惠，稱於四鄰。人咸宣歌，邑室是遵。

晋故侍中行大子大保大宰魯武公賈公，平陽人也。公家門姓族，鮮於子孫。夫人宜城君郭，每産輒不全育。美人有精誠篤爽之志，規立福祚，不顧尊貴之門。以甘露三年，歲在戊寅，永保乳賈皇后及故驃騎將軍南陽韓公夫人。美人乳侍，在於嬰孩。抱撮養情若慈母，恩愛深重過其親。推燥居濕，不擇冰霜，貢美吐滄，是將寢不安枕，愛至貫腸。勗語未及，導不毗匡。不出閨閣，戲處庭堂。聲不外聞，顏不外彰。皇后天姿挺茂，英德休康。年十三，世祖武皇帝以賈公翼讚萬機，輔弼皇家。泰始六年，歲在庚寅正月，遣宗正卿泗澮子陳惶娉爲東宮皇大子妃。妃以妙年，託在妾庶之尊。美人隨侍東宮，官給衣裳，服冕御者。見會處上待禮，若寳有所。論道非美人不説，寢食非美匪臥匪食，遊觀非美人匪涉不行，技樂嘉音非美人匪覩不看。潤洽之至，若父若親。大康三年五月廿四日，武皇帝發詔，拜爲中才人。息烈，司徒署軍謀掾。大熙元年四月廿二日，武皇帝薨。皇帝陛下踐祚。美人侍西官，轉爲良人。永平元年三月九日，故逆臣大傅楊駿委以内授舉兵，昌危社稷。楊大后呼賈皇后在側，覦望契候，陰爲不軌。于時宮人實懷湯火，懼不免豺狼之口，傾覆之禍，在于斯須。美人設作虛辭。皇后得棄離。元惡駿伏罪

诛。聖上嘉感功勳。元康元年拜爲美人。賞絹千匹，賜御者廿人。奉袟豐重，贈賜隆溢。皇后委以庶績之事，託以親尼。宰膳同於細御，寵遇殊特。元康五年二月，皇帝陛下中詔，以美人息烈爲大子千人督。抽擢榮覆，積累過分，實受大晋巍巍之恩。美人以元康七年歲在丁巳七月寢疾，出還家宅，自療治。

皇帝陛下、皇后、慈仁矜愍，使黃門旦夕問訊，遣殿中大醫、奉車都尉關中矦程據、劉琁等，就家瞻視。供給御藥、飲食衆屬，皇后所噉珍奇異物，美人悉蒙之。疾病弥年，增篤不損。厥年七十八。以八年歲在戊午四月丁酉朔廿有四日丙口直平戊時喪殞。皇后追念號咷，不自堪勝。賜秘器衣服，使宮人女監宋端臨親終殯。賜錢五百萬，絹布五百匹，供備喪事。皇帝陛下遣使者郎中趙旋奉三牲祠。皇后遣兼私府丞謁者黃門中郎將成公苞奉少牢祠于家堂墓次。九年二月五日，祖載安措，永即窈寔。子孫攀慕斷絕，永無瞻奉。鳴呼哀哉。遂作頌曰：

穆穆美人，邁德娥英，齊縱姜姒，登于紫庭。涉歷闕闈，二宮是經，侍側皇家，扶奬順聲。啟悟識微，國政脩明，憲制嚴威，美人惟聽。遐迹慕賴，宣歌馳名，當享無窮，永壽青青。昊天不弔，奄棄厥齡，神爽飛散，長幽寔寔。悠悠痛哉，千秋豈生，號咷割剥，崩碎五情。謹讀斯頌，終始素銘。

003-300 左棻，字蘭芝，齊國臨菑人，晋武帝貴人也。永康元年三月十八日薨，四月二十五日葬峻陽陵西徼道内。

父熹，字彥雍，太原相弋陽太守。兄思，字泰沖，兄子髦，字英髦，兄女芳，字惠芳，兄女媛，字紈素，兄子聰，字驃卿，奉貴人祭祀，嫂翟氏。

004-323 晋故豫章内史，陳國陽夏，謝鯤幼輿，以泰寧元年十一月廿八亡，假葬建康縣石子岡，在陽大家墓東北[四]丈。妻中山劉氏，息尚仁祖，女真石。弟褒幼儒，弟廣幼臨，舊墓在熒陽。

005-325 晋故散騎常侍、建威將軍、蒼梧、吳二郡太守、奉車都尉、興道縣德矦，吳國吳張鎮字義遠之郭。夫人晋始安太守嘉興徐庸之姊。

太寧三年，太歲在乙酉，矦年八十薨。世爲冠族，仁德隆茂，仕晋元明，朝野宗重，夫人貞賢，亦時良媛，千世邂逅，有見此者，牽湣焉。

006-340　君諱興之，字稚陋。琅耶臨沂都鄉南仁里。征西大將軍行參軍，贛令。春秋卅一。咸康六年十月十八日卒。以七年七月二十六日塟于丹楊建康之白石，於先考散騎常侍、尚書左僕射、特進衛將軍、都亭肅矦墓之左。故刻石爲識，臧之於墓。長子閭之。女字稚容。次子嗣之，出養第二伯。次子咸之。次子預之。

007-345　琅耶顏謙婦劉氏，年卅四。以晋永和元年七月廿日亡，九月塟。

008-348　命婦西河界休都鄉吉遷里，宋氏，名和之，字秦嬴，春秋卅五，永和四年十月三日卒。以其月廿二日，合塟於君柩之右。父哲，字世儁，使持節散騎常侍、都督秦梁二州諸軍事、冠軍將軍、梁州刺使、野王公。弟延之，字興祖。襲封野王公。

009-357　東海郡郯縣都鄉容丘里劉剋，年廿九，字彥成。晋故升平元年十二月七日亡。

010-358　晋故男子，琅耶臨沂都鄉南仁里，王閭之字冶民，故尚書左僕射特進衛將軍彬之孫，贛令興之之元子，年廿八，升平二年三月九日卒，塟于舊墓，在贛令墓之後，故刻塼於墓，爲識。妻吳興施氏，字女式。弟嗣之、咸之、預之。

011-359　晋故散騎常侍、特進衛將軍尚書左僕射、都亭肅矦、琅耶臨沂王彬之長女，字丹虎。年五十八，升平三年七月廿八日卒。其年九月卅日塟于白石，在彬之墓右。刻塼爲識。

012-368　晋故前丹楊令、騎都尉琅耶臨沂縣都鄉南仁里王企之，字少及，春秋卅九，泰和二年十二月廿一日卒，三年初月廿八日塟于丹楊建康之白石，故剋石爲志。所生母夏氏。妻曹氏。息女字媚榮，適廬江何粹，字祖慶。息男墓之，字敬道。

013-371　晋振威將軍、鄱陽太守、都亭矦琅耶臨沂縣都鄉南仁里王建之，字榮妣。故夫人南陽涅陽劉氏，字媚子，春秋五十三，泰和六年六月十四日，薨于郡官舍。夫人光禄勳、東昌男璞之長女，年廿來歸。

生三男三女：二男未識不育。二女竝二歲亡。小女張願，適濟陰卞嗣之，字奉伯。小男紀之，字元萬。其年十月三日，喪還都；十一月八日，倍塋于舊墓在丹陽建康之白石。故刻石爲識。

014-389　晋故處士琅耶臨沂王康之妻盧江潛何氏，侍中、司空、文穆公女，字法登，年五十一，泰元十四年正月廿五日卒，其年三月六日，附塋處士君墓于白石。刻塼爲識。　養兄臨之。息績之。女字凤旻，適盧江何元度。

015-392　晋故衛將軍左僕射肅矦琅耶臨沂王彬繼室夫人夏金虎，年八十五，太元十七年正月廿二亡。夫人男仚之，衛軍參軍。婦彭城曹季姜。父蔓，少府卿。大女翁愛，嫡涓陽丁引。父寶，永嘉太守。小女隆愛，嫡長樂馮循。父懷，太常卿。

016-396　晋故豫州陳郡陽夏縣都鄉吉遷里附馬都尉朝□溧陽令給事中散騎常侍□琰，字弘仁□，夫人司徒左長史太原晋陽王濛仲祖女□太元廿一年七月十四日□陽□。

017-402　弘始四年十二月乙未朔廿七日辛酉，秦故遼東太守略陽呂憲塋於常安北陵，去城廿里。

018-402　弘始四年十二月乙未朔廿七日辛酉，秦故幽州刺史略陽呂他塋於常安北陵，去城廿里。

019-407　晋故輔國參軍、豫州陳郡陽夏縣都鄉吉遷里謝球，字景璋，年卅一，義熙三年三月廿六日亡，其年七月廿四日安厝丹楊郡秣陵縣賴鄉石泉里牛頭山。祖奕，侍中、使持節、鎮西將軍、豫州刺史；夫人陳留阮氏。父攸，散騎郎；夫人穎川庾諱女淑。伯淵，義興太守；夫人琅琊王氏。叔靖，太常卿；夫人穎川庾氏；叔玄，車騎將軍、會稽内史、康樂公；夫人譙國桓氏。兄玩，豫寧伯；夫人同郡袁氏。兄璵，夫人河東衛氏。外祖翼，車騎將軍、揚州刺史；夫人劉氏。球妻琅琊王德光。祖羲之，右軍將軍、會稽内史。父焕之，海鹽令。球息女令嬌，息男元。晋故輔國參軍、豫州謝球安厝丹楊郡牛頭山。

020-421　宋故海陵太守散騎常侍謝府君之誌

永初二年太歲辛酉夏五月戊申朔廿七日甲戌，豫州陳郡陽夏縣都鄉吉遷里謝玩，字景玫，卒，即以其年七月丁未朔十七日癸亥，安厝丹楊郡江寧縣賴鄉石泉里中。玩祖父諱奕，字元奕，使持節都督司豫幽并五州，揚州之淮南、歷淮南、歷陽、廬江、安豐、堂邑五州五郡諸軍事，鎮西將軍，豫州刺史，襲封万壽子；祖母陳留阮氏，諱容，字元容。父諱攸，字叔度，散騎侍郎，早亡；母潁川庾氏，諱女淑。長伯寄奴、次伯探遠，竝早亡。次伯諱淵，字仲度，義興太守，襲封万壽子；夫人瑯琊王氏。叔諱靖，字季度，散騎常侍、太常卿、常樂縣矦；夫人潁川庾氏。次叔諱豁，字安度，早亡。次叔諱玄，字幼度，散騎常侍、使持節、都督會稽五郡諸軍事、車騎將軍、會稽内史、康樂縣開國公，謚曰獻武；前夫人太山羊氏，後夫人譙國桓氏。次叔諱康，字超度，出繼從叔衛將軍尚，襲封咸亭矦，早亡。長姑諱韞，字令姜，嫡瑯琊王凝之，江州刺史。次姑道榮，嫡順陽范少連，太子洗馬。次姑道粲，嫡高平郗道胤，散騎侍郎、東安縣開國伯。次姑道輝，嫡譙國桓石民，使持節、西中郎將、荆州刺史。長姊令芬，嫡同郡袁大子，散騎侍郎。次姊令和，嫡太原王万年，上虞令。次姊令範，嫡潁川陳茂先，廣陵郡開國公。妹令愛，嫡瑯琊王撝之。弟璵，字景琳，早亡；夫人河東衛氏。次弟球，字景璋，輔國參軍；夫人瑯琊王氏。長子寧，字元真，駙馬都尉、奉朝請；妻王，即玩第二姊之長女。次子道休，早夭。次子奉，字剛真，出繼弟璵；妻袁，即玩夫人從弟松子水興令之女。次子雅，字景真；妻同郡殷氏，東陽太守仲文之次女。次子簡，字德真；妻瑯琊王氏，太尉諮議參軍纘之之女。女不名。玩夫人同郡袁氏，諱琬。夫人祖諱勖，字敬宗，太尉掾。父諱劭，字穎叔，中書侍郎。玩外祖諱翼，字稚恭，使持節、征西將軍、荆州刺史。玩本襲次叔玄東興矦，改封豫寧縣開國伯。大宋革命，諸國竝皆削除，惟從祖太傅、文靖公之廬陵公，降爲柴桑矦。玄復符堅之難功，封康樂縣開國公。餘諸爵特南康、建昌、豫寧竝皆除州。

021-432　維大魏神麚五年歲次壬申二月癸卯朔十六日丁卯，中書博士子真廬公夫人太原李氏不幸染疾，藥餌無助，奄歾范陽涿郡私第，春秋五十有七。夫人德行賢明，慈順婉淑，方登筓年，以配廬氏。内外六姻九族，無不敬之以禮。何期天奪其壽，魂赴泉臺，夫人有五子，唯長自

育，餘皆別生。遂于其年九月庚戌六日庚辰，葬在城東岷山之陽。恐年久遠，陵谷遷易，題誌刊石，埋於壙頭，千載而後，永存不朽。

022-464 宋故建威將軍齊北海二郡太守笠鄉矦東陽城主劉府君墓誌銘

苕苕玄緒，灼灼飛英，分光漢室，端彔宋庭。曾是天從，凝睿窮靈，高沉兩尅，方圓雙清。眩紫皇極，剖金連城，野獸朝浮，家犬夕寧。淮棠不蔿，澠鵶改聲，履淑違徵，潛照長冥。鄭琴再寢，吳涕重零，銘慟幽石，丹淚濡纓。

君諱懷民，青州平原郡平原縣都鄉吉遷里。春秋五十三，大明七年十月己未薨。粤八年正月甲申壥於華山之陽朝。夫人長樂潘氏，父詢，字士彥，給事中。君前經位□，□條如左：本州別駕，勃海清河太守，除散騎侍郎，建威將軍，旴眙太守。

023-468 惟大代皇興二年歲次戊申十一月癸卯朔十三日乙卯，涼故西平郡阿夷縣，淩江將軍、萬平男。金昌白土二縣令、東宮記室主簿、尚書郎、民部、典征西府錄事戶曹二參軍、左軍府戶曹參。領內直、征西鎮酒泉後都攝留府。安弥矦常侍南公中尉。千人軍將張略之墓。

024-474 宋故員外散騎侍郎明府君墓誌銘

祖儼，州別駕、東海太守；夫人清河崔氏，父逞，度支尚書。父歆之，州別駕、撫軍武陵王行參軍、槍梧太守；夫人平原劉氏，父奉伯，北海太守；後夫人平原杜氏，父融。伯恬之，齊郡太守；夫人清河崔氏，父丕，州治中；後夫人勃海封氏，父愷。第三叔善蓋，州秀才，奉朝請；夫人清河崔氏，父摸，員外郎。第四叔休之，員外郎，東安、東莞二郡太守；夫人清河崔氏，父諲，右將軍、冀州刺史。長兄寧民，早卒；夫人平原劉氏，父季略，濟北太守。第二兄敬民，給事中、寧朔將軍、齊郡太守；夫人清河崔氏，父凝之，州治中。第三兄曇登，員外常侍；夫人清河崔氏，父景真，員外郎。第四兄曇欣，積射將軍；夫人清河崔氏，父勳之，通直郎。君諱曇憘，字永源，平原鬲人也。載葉聯芳，懋茲鴻德。晋徐州刺史褒七世孫，槍梧府君歆之第五子也。君天情凝澈，風韻標秀。性盡沖清，行必嚴損，學窮經史，思流淵岳。少擯簪縉，取逸琴書，非咬非晦，聲遯邦宇。州辟不應，徵奉朝請，歷寧朔將軍、員

外郎，帶武原令。位頒郎戟，志鈞楊馮。運其坎檁，頗亦慷慨。值巨猾滔祅，鐸流紫闈。君義裂見危，身分妖鏑。槑深結嬿，痛嗟朝野。春秋卅，元徽二年五月廿六日丙申。越冬十一月廿四日辛卯，窆于臨沂縣式壁山。啓奠有期，幽夕長即，蘭釭已蕪，青松無極，仰嵓芳塵，俯銘泉側。其辭曰：

斯文未隧，道散群流；惟茲胄彥，映軌鴻丘。佇艷潤徽，浩詠凝幽；測靈哉照，發響騰休。未見其止，日茂其猷；巨滲于紀，侈役淩枠。金飛輦路，玉碎宸孃；霜酸精則，氣慟人遊。鐫塵玄歹，志楊言留！

夫人平原劉氏，父乘民，冠軍將軍、冀州刺史；後夫人略陽垣氏，父闡，樂安太守。

025-496　　使持節鎮北大將軍相州刺史南安王楨，恭宗之第十一子，皇上之從祖也。惟王體暉霄極，列耀星華，茂德基於紫墀，凝操形於天儀。用能端玉河山，聲金岳鎮，爰在知命，孝性諶越，是使庶族歸仁，帝宗攸式。暨寶衡徙御，大誖群言，王應機響發，首契乾衷，遂乃寵彰司勳，賞延金石。而天不遺德，宿耀淪光，以太和廿年歲在丙子八月壬辰朔二日癸巳春秋五十薨於鄴。皇上震悼。謚曰惠王，埀以彝典。以其年十一月庚申朔廿六日乙酉窆於芒山。松門已杳，玄闈將蕪，故刊茲幽石，銘德熏壚。其辭曰：

帝緒昌紀，懋業昭靈，浚源流崑，系玉層城。惟王集慶，託耀曦明，育躬紫禁，秀發蘭坰。洋洋雅韻，遙遙淵渟，瞻山凝量，援風烈馨。卷命凤降，未黈早齡，基牧幽櫟，終撫魏亭。威整西黔，惠結東氓，旻不錫嘏，景儀墜傾。鑾和歇響，委櫬窮塋，泉宮永晦，深埏長鉤，敬勒玄瑤，式播徽名。

026-498　　大魏太和廿二年歲次戊寅，十二月戊申朔，二日己酉。太和十五年十二月廿七日制詔使持節安北將軍賀㑊延鎮都大將始平公元偃今加安西將軍。太和十九年十二月廿九日乙未朔，癸亥除制詔光爵元偃今除城門校尉。太和廿二年六月辛亥朔，七日丁巳除制詔城門校尉元偃今除大中大夫。案謚法敏以敬謹曰順㑊。

027-499　　太保齊郡王姓元，諱簡，字叔亮，司州河南郡洛陽縣都鄉洛陽里人，高宗之叔子，皇帝之第五叔也。惟王稟旻融度，資造流

仁，澄神守質，志性寬雅，冥慶舛和，端宿墜囧。以太和廿三年歲在己卯正月戊寅朔廿六日癸卯，春秋卌，寢疾，薨于第，謚曰順王。其年三月甲午即窆于河南洛陽之北芒。廼鏤石口銘，式述徽蹤。

028-499　魏故元諮議墓誌銘

君諱弼，字扶皇，河南洛陽人也。高祖昭成皇帝。曾祖根，清河桓王。祖突，肆州刺史。父崙，秦雍二州刺史隴西定公。君祉緒岐陰，輝構朔垂，公族載興，仁驥攸止。是以霄光唯遠，綴彩方滋，淵源既清，餘波且澈。君體內景於金水，敷外潤於鍾楚，名標震族，聲華樞苑。臨風致詠，藻思情流，欝若相如之美上林，子雲之賦雲陽也。然凝神瑋貌，廉正自居，淹嬖雅韻，顧眄生規。釋褐起家爲荊州廣陽王中兵參軍。頗以顯翼荊蠻，允彼淮夷，接理南嵋，而竹馬相迎。還朝爲太子步兵校尉。自以股肱皇儲，溫恭夙夜。然高祖孝文皇帝思袞職之任，懷託孤之委，以君骨髓之風，遷爲太尉府諮議參軍。莊志焉達，祿願已終，昊天不弔，殲此良人。春秋卌七，以太和廿三年九月廿九日薨于洛陽。与夫人張氏合窆于西陵。趙郡李珍，悲春秋之無始，託金石以遺文。乃作銘曰：

巖巖垂岫，岋岋高雲，鑒茲既鏡，懷我哲人。重淵餘靜，枡蕚方紛，如何斯艷，湮此青春。騷騷墟壟，密密幽途，悲哉身世，逝矣親踈。沉＝夜户，瑟＝松門，月堂夕閉，窮景長昏。感哀去友，即影浮原，攸＝麾弔，莫莫不存。

029-499　持節征虜將軍汾州刺史彬，恭宗景穆皇帝之孫，鎮北大將軍相州刺史南安王之第二子也。叔考章武王紇，世出纂其後。惟君稟徽天感，發彩蕃華，襲玉聲金，章組繼世。溫仁著於弱齡，寬恭形於立載。自國升朝，出菬爲使持節征西大將軍都督東秦邠三州諸軍事領護西戎校尉統萬突鎮都大將夏州刺史。章武王直方悟憲，用勉爵土，收中散第，消遙素里。後以山胡校亂，徵撫西岳，綏之以惠和，靖之以威略。一二年閒，群兇懷德。勳績既昭，朝賞方委，而彼倉不弔，儵焉夙徂。以太和廿三年歲在己卯五月丙子朔二日，春秋卌有六，薨於州。朝庭哀悼，追贈散騎常侍，加謚曰恭，巠有隆典。以其年十一月壬寅朔廿日辛酉附於先陵。玄宮長邃，永夜無晨，敬述徽績，俾傳來聞。其辭曰：

綿基崇越，崑浪遐分，胤業帝緒，纂世蕃君。龜玉流彖，冕黻暉
文，弱而好惠，長則騰芬。曰自宗哲，出撫幽民，荒黎承德，朔野怖
聞。終蕰西岳，胡狡歸仁，方旋德猷，與政時勳。天乎爽祐，永即徂
泯，哀纏下國，痛結朝淪。宆歺有禮，託附先墳，松坰方晦，泉堂永
曛。敬勒玄石，式揚清塵。

030-499　君諱顯宗，字茂親，昌黎棘城人也。故燕左光禄大夫儀
同三司雲南莊公之玄孫，大魏使持節散騎常侍安東將軍齊冀二州刺史燕
郡康公之仲子。以成童之年貢秀京國，弱冠之華徵榮麟閣。載籍既優，
又善屬文，立志皦然，外明内潤，加之以善与人交，人亦久而敬焉。仕
雖未達，抑亦見知，洗善獨足，不迷清淵，可謂美寶爲質，彫磨益光
也。春秋卅有四，太和廿三年四月一日卒於官。有赭陽之功，追贈五等
男，加以繒帛之賻，礼也。其年十二月廿六日卜窆于瀍水之西。緋引在
途，魂車靡託，妻亡子幼，無以爲主，唯兄子元雛，仁孝發表，義同猶
子，送往念居，攝代喪事。親舊嗟悼，痛兼綿愴，迺鐫製幽銘，以旌不
朽之令名。其辭曰：

荊挻光璧，海出明珠，在物斯况，期之碩儒。應韓啟族，肇自姬初，
康公之子，莊公之餘。學綜張馬，文慕三閭，春英早被，秋華晩敷。言
与行會，行与心符，欽賢尚德，立式存謨。揚貞東觀，建節南隅，惟帝
念功，錫爵是孚。上天不弔，枕疾纏軀，人之云亡，永矣其徂。昔聞晋
叔，今覩齊孤，朝野悽愴，親友歔欷，銘之玄石，以表其殊。

妻巍故中書侍郎使持節冠軍將軍郢州刺史昌平矦昌黎孫玄明之叔女。

031-500　大巍景明元年歲次庚辰十一月丁酉朔十九日乙卯。景穆
皇帝之孫使持節侍中征南大將軍都督五州諸軍事青雍二州刺史故京兆康
王之第四子廣平内史前河閒王元泰安諱定君墓誌銘

天鑒有魏，誕降維楨，穆矣君王，寔屬斯生。德唯淵訶，道暢虛
盈，聲美河閒，勳飛廣平。内光帝度，外耀人經，宜昇槐棘，永錫脩
齡。如何不弔，掩淑收榮，星沉夏景，月祕秋明。悼盈紫天，哀滿神
京，敬畾玄石，以刊遐馨。

032-501　侍中司徒公廣陵王墓銘誌

使持節侍中司徒公驃騎大將軍冀州刺史廣陵惠王元羽，河南人，皇

帝之第四叔父也。景明二年歲在辛巳，春秋卅二，五月十八日薨於第。以其年七月廿九日遷窆於長陵之東崗。

龍遊清漢，鳳起丹嶺，分華紫蕣，底流天景。當春競綵，陵秋擢穎，輟袞東岳，揚鉉司鼎。接海恩深，寰嵩愛廣，敷惠偃風，援聲革響。棠陰留美，梁幹攸仗，二穆層光，三獻襲朗。協讚伊人，如何弗遺，煙峯碎嶺，雲翔墜飛。松闈沉炤，泉堂閟暉，敬勒幽銘，庶述淒而。

033-501　大魏故持節龍驤將軍定州刺史趙郡趙謐墓誌銘

遠源洪然，與嬴分流。族興夏商，錫氏隆周。曰維漢魏，名哲繼進。行義則恭，履仁必信。篤生君矣，體苞玉潤。文以表華，質以居鎮。含素育志，非道弗崇。聲貞琔響，跡馥蘭風。貴閑養樸，去競違豊。形屈百里，情寄丘中。報善芒昧，仁壽多蹇。辭光白日，掩駕松山。深燈滅彩，壟草將繁。德儀永往，清塵空傳。

魏景明二年歲次辛巳十月壬戌廿四日乙酉造。

034-502　太尉領司州牧驃騎大將軍頓丘郡開國公穆文獻公亮墓誌銘

高祖崇，侍中太尉宜都貞公。稟蕭曹之資，佐命列祖，廓定中原，左右皇極。曾祖闥，太尉宜都文成王。以申甫之儁，光輔太宗，弼諧帝猷，憲章百辟。尚宜陽公主。祖壽，侍中征東大將軍領中秘書監宜都文宣王。含章挺秀，才高器遠，爰毗世祖，剋廣大業，處三司之首，揔機衡之任。尚樂陵公主。父平國，征東大將軍領中書監駙馬都尉。位班三司，式協時雍。尚城陽長樂二公主。四葉重暉，三台疊暎，餘慶流演，寔挺明懿。公弱冠登朝，爰暨知命，內贊百揆，外撫方服，宣道揚化卅餘載。以景明三年歲在壬午夏閏四月晦寢疾薨于第。天子震悼，群公哀動，賵襚之禮，有加恒典。乃刊石立銘，載播徽烈。其辭曰：

雲巖昇綵，天淵降靈，履順開祉，命世篤生。纂戎令緒，逷駿茂聲，朝累台鉉，家積忠英。神清氣邈，志和慮正，體仁爲心，秉義爲性。敦詩悅禮，恩恭能敬，內殖德本，外延袞命。暉金溢竹，組紱斯繁，四登三事，五揔納言。一傳儲宮，再統征軒，風芳冀東，澤流陝西。餘祉愆順，靈道匪仁，國喪茂台，家徂慈親。瑤摧荊嶺，玉碎琨津，敬銘幽石，式揚芳塵。

維大魏景明三年歲次壬午六月丁亥朔廿九日乙卯。

035-502　魏故國子學生李伯欽墓誌銘

曾祖飜，驍騎將軍、酒泉太守。夫人晉昌唐氏；父瑤，冠軍將軍、永興桓矦。夫人天水尹氏；父永，張掖令。祖寶，使持節、侍中、鎮西大將軍、開府儀同三司、并州刺史、燉煌宣公。夫人金城楊氏；父褘，前軍參軍。後夫人同郡彭氏；父含，西海太守。父佐，使持節安南將軍，懷、相、荊、秦四州刺史兼都官尚書、涇陽照子。夫人同郡辛氏；父松，鎮遠將軍、漢陽太守、狄道矦。後夫人滎陽鄭氏；父定宗。諱伯欽，秦州隴西郡狄道縣都鄉和風里人也。幼而岐悟，明經早歲，絹韻沉華，談端辨密，故以衿嶺於上庠，峻標於冑子矣！方隆克家之寄，增荷薪之屬，必慶有聲，唯因無實。春秋十有三。魏太和六年，歲次壬戌二月丙戌朔廿七日壬子，卒於平城。蕙殘富春，名流慟惜。粵景明三年，歲次壬午十二月乙酉朔十二日丙申，遷宅于鄴城西南豹寺東原吉遷里。誌銘：

珠潛驪浦，琛藏崑岫，桂質冰襟，必也洪冑，弱而專術，淵章洞究，高第國庠，明經獨秀，來戠有言，仁亦無壽，白楊一晦，松門不晝，墾草時衰，清塵歲茂。

036-503　顯祖獻文皇帝第一品嬪矦夫人墓志銘

夫人本姓矦骨，其先朔州人，世酋部落。其遠祖之在幽都，常從聖朝，立功累葉。祖矦万斤，第一品大酋長。考伊莫汗，世祖之世，爲散騎常侍，封安平矦，又遷侍中尚書，尋出鎮臨濟，封曰南郡公。孝文皇帝徙縣伊京，夫人始賜爲矦氏焉。誕稟嫻靈，應慈妙氣，柔婉表於自然，靜恭光於素里。入嬪紫闈，貞問踰芬；曜質椒墀，慎徽弥遠。故能協慶承乾，載育王姬。旣含章之美，懋於早年；母德之風，志而方著。應享胡苟，靈儀內外。昊天不弔，春秋五十三奄然薨殞。夫存播令稱，故宜旌銘，所以傳續幽遐，永光芳烈，今故刊石泉鄉，以志不朽。大代景明四年歲次癸未三月癸丑朔廿一日癸酉造訖。

037-506　

唯大魏正始二年歲次乙酉二月壬寅朔十七日戊午，故中川恒農二郡太守振武將軍四征都將轉振武將軍沘陽鎮將昌平子遷假節建威將軍鑒安遠府諸軍事郢州刺史，皇京遷洛，畿方簡重，又除建忠將軍，重臨恒農太守寇臻，字仙勝，春秋甫履從心，寢疾薨于路寢，礼也。資元后稷，光啟康叔。今實上谷昌平人，漢相威矦之裔，侍中榮十世之

胤。榮之子孫，前魏因官，遂寓馮翊。公世聯冠冕，承綿華蔭。晉武公令之曾孫，皇魏秦州刺史馮翊哀公之孫，南雍州使君河南宣穆公之少子，天水楊望所生。公早傾乾覆，奉嚴母以肅成，幼挺風槩，忠孝自穆，長播休譽，金聲玉振。凡所逕歷，皆求己延旌，無假於人。及宣正文武，莫不以德革弊，方登槐棘，奄焉薨俎。朝野酸痛，主上垂悼。乃追勳考行，顯贈龍驤將軍幽州刺史，謚曰威。其公之所德，建功立事，皆備碑頌別傳，非略志盡也。以正始三年三月廿六日合厝于洛城西十五里大墓所。遂以照被畱記，勒銘潒堂云。夫人本州都譙國高士夏矦融之女，生男五人。後夫人本州治中安定席他之女，生男四人。

038-507 王諱思，字永全，河南雒陽人也。恭宗景穆皇帝之孫，侍中征北大將軍樂陵王之子。王志業沖遠，徽章宿著，德侔區宙，功輝四表。歷奉三皇，禮握早隆，神機徙御，授後遺之寄，風教舊鄉，振光雲代。自撫燕地，愚凶革化，移牧魏壤，番醜改識，自東自西，無不開詠。方澄政三才，揔調九列，昊天不弔，雲光夙没。忽以正始三年歲次丙戌五月乙丑朔六日庚午遇疹，十二日丙子，春秋卅，薨於正寢。歲次丁亥三月庚申朔廿五日甲申窆於瀍澗之濱，山陵東埠。國喪朝彥，家絕剛軌。天子加悼，乃贈鎮北大將軍。遂刊石追蘭，表彰幽美。其辭曰：

巍巍皇冑，日月齊命，玉幹天樞，形偉金暎。廟笭幽通，閟簡神性，德充四海，弱冠從政。昂昂朝首，三帝炳盛，含章内秀，獨絕水鏡。美不可譽，善不可名，何忽茂年，儵焉墜暉。掩光寒暑，閉目背時，痛實國庭，九戚同悲。

039-507 大魏征東大將軍大宗正卿洛州刺史樂安王墓誌銘

君諱緒，字紹宗，河南洛陽人也。明元皇帝之曾孫，儀同宣王範之正體，衛大將軍簡王梁之元子。君祖翼武皇以造區夏，君父歷匡四朝，實相成獻，其鴻勳桀略，英蹤偉跡，竝圖繢於鼎廟，灼爛於秘篆者矣。君少恭孝，長慈友，涉獵群書，徧愛詩禮，性寬密，好靜素，言不苟施，行弗且合，不以時榮羨意、金玉瀆心，雍容於自得之地，無交於權貴之門。故傲儻者奇其器，慕節者飲其風，遇顯祖不奪厥志，逢孝文如遂其心，故得恬神園泌，養度茅邦，朝野同詠，世号清玉。及景明初登，選政親賢，以君國懿道尊，雅聲韶發，乃抽爲宗正卿。非其好也，辭不得

已而就焉。君乃端儀容，平政刑，訓以常棣之風，敦以湛露之義，於是皇室融穆，内外熙怡。俄如蕭氏竊化，自詔江甸，嶓塚崎嶇，弔險民勃，接竪之黔，豺目鳥望，天子乃擇功臣，以爲非君無能撫者，遂策君爲假節督洛州諸軍事、龍驤將軍、洛州刺史。君高響鳳振，惠喻先聞，政未及施，如山黎知德。君乃闡皇風，張天羅，招之以文，綏之以惠，使舊室革音，異民請化，千里齊聲，僉曰康哉。春秋五十九，以正始四年正月寢患，二月辛卯朔八日戊戌薨於州之中堂。臣僚慘噎，百姓若喪其親。夏四月廿七日遷柩於東都，吏民感戀，扶櫬執緋，號咷如送於京師者二千人，諸王遣候、賓友奉迎者軒蓋相屬於路。五月廿七日達京，殯於第之朝堂，朝廷愍惜，主上悼懷，詔遂贈本官，其賵襚之禮厚加焉。粤十月丙辰朔卅日乙酉窆於洛陽城之西北，祔塋於高祖孝文陵之東。嗣子痛慈顏之永遠，抱罔極之無逮，鑴石刊芳，以彰先業之盛烈，乃作頌曰：

　　開基軒符，造業魏曆；資羽鳳今，啓鱗龍昔；淵節滄深，高勳岳積；錫宇岱東，分齊列辟；欽若帝命，明保鴻基；玉淨金山，冰潔清沂；食道堯世，栖風舜時；逢雲理翰，矯翼霄飛；霄飛何爲，天受作政；明心劍玉，清身水鏡；衡均宗石，錦裁民命；霽光東岫，傾輝西暎；西暎焉照，寔唯洛荊；化不待期，匪日如成；望舒失御，亭耀墜明；流馨生世，委骨長冥。

040-508　故侍中太傅領司徒公錄尚書事北海王姓元，諱詳，字季豫，司州河南洛陽都鄉光睦里人。獻文皇帝之第七子，孝文皇帝之季弟。仕歷散騎常侍已下至於太傅。十六除官。正始元年歲在甲申春秋廿九，六月十三日戊子薨，謚曰平王。永平元年十一月六日卜窆於長陵北山。誌銘曰：

　　纂乾席聖，啓源軒皇，嬋聯万祀，緬邈百王。夙仁早睿，韞玉懷芳，德心孔淑，道問丕颺。擅愛帝季，冠秀宗良，追英河獻，配美平蒼。寵兼傅錄，貴襲袞章，端右台極，民具攸望。位崇世短，善慶乖長，餘休弗沫，遺詠有光。

041-509　魏黄鉞大將軍太傅大司馬安定靖王第二子給事君夫人王氏之墓誌

　　夫人王氏，樂浪遂城人也。燕儀同三司武邑公波之六世孫，聖朝幽

營二州刺史廣陽靖矦道岷之第三女，冀齊二州刺史燕郡康公昌黎韓麒麟之外孫。夫人貞順自性，聰令天骨，德容非學，言功獨曉。凝質淑麗，若綠葛之延谷；徽音遠振，如黃鳥之集灌。是以羔鴈貴禮，疊爛階庭，畢醮結離，作嬪蕃室。每期玄慶，福善長隆，內訓不悟，橫沴濫仁，促淪陰教。茂齡卅，永平二年歲次星紀五月丁丑朔廿三日己亥卒於京第。粵來仲冬乙亥朔廿三日丁酉遷窆于瀍水之東。痛收華于桂宇，悲湮芳于泉宮，憑彤管以彰烈，託玄石而畾風。其辭曰：

樂浪名邦，王氏名宗，殖根万丈，擢穎千重。誕生媆媛，實靈所鍾，慧晡自幼，韶亮在蒙。六行獨悟，四德孤閑，尺步逶迤，寸心塞淵。微幾泉鏡，洞識星玄，望齊躡姬，瞻楚陵樊。福仁報善，通古有聞，如何妄言，落彩當春。掩挺明旦，鐫誌今晨，昭傳來昆，共味清塵。

042-510　魏故寧陵公主墓誌銘

祖顯宗獻文皇帝。父侍中司徒錄尚書太師彭城王。夫琅耶王君。遙源遠系，肇自軒皇，維遼及鞏，弈聖重光。誕姿雲帷，播彩椒房，爰居爰降，玉潔蘭芳。七德是履，六行唯彰，與仁何昧，祚善徒聲。遐齡始茂，方春賈英，先遠既卜，墳塋是營。銘旌委蔚，挽緋嚴清，長歸素壟，永別朱城。白日照照，重夜冥冥，泉門既掩，寶鏡自塵。伊人長古，風月有新，勒徽玄石，千祀無泯。永平三年正月八日夜薨，時年廿二。

043-511　魏故寧朔將軍固州鎮將鎮東將軍漁陽太守宜陽子司馬元興墓誌銘

君諱紹，字元興，河內溫人也，晉河閒王右衛將軍遷散騎常侍中護軍使持節侍中太尉公贈車騎大將軍儀同三司謚曰武王欽之玄孫，晉河閒侍中左衛將軍贈使持節鎮西將軍荊州刺史謚曰景王曇之之曾孫，晉淮南王秘書監遷使持節鎮北將軍徐兗二州刺史晉祚流移姚授冠軍將軍殿中尚書大魏蒙授安遠將軍丹陽矦贈平西將軍雍州刺史謚曰簡公叔璠之孫，寧朔將軍宜陽子驃騎府從事中郎鎮西將軍略陽王府長史道壽之子。君夙稟明規，纂承徽烈，洪業方隆，生志未遂，以魏太和十七年歲次戊申七月庚辰朔十二日壬子薨於第，以永平四年歲次辛卯十月癸亥朔十一日癸酉遷坖在溫城西北廿里。記之。

遙哉遠裔，緬矣鴻胄，承符紹夏，作賓於周，貞明代襲，奕世宣

流，誕生夫子，剋纂徽猷，崇基方構，嘉業始脩，蘭摧始夏，桂折未秋，感戀景行，式述遺休。

044-512　魏使持節驃騎將軍冀州刺史尚書左僕射安樂王墓誌銘

王諱詮，字休賢，高宗文成皇帝之孫，大司馬公安樂王之子。少襲王爵，加征西大將軍，尋拜光爵，又以本官領太子中庶子。及皇居徙御，詔王以光爵，領員外散騎常侍，賚銅虎符。馳傳往代，申勞留臺公卿，奉迎七廟。頃之，敕兼侍中，尋除持節、督涼州諸軍事、冠軍將軍、涼州刺史，尋又進号平西將軍。正始之中，南寇侵境，詔王使持節、都督南討諸軍事、平南將軍，攻圍鍾離。以振旅之功，除使持節、都督定州諸軍事、平北將軍、定州刺史。歲屬灾饉，王乃開倉廩，捨秩粟數百万斛，以餼飢民。元愉滔天，王忠誠首告，表請親征。敕王都督定瀛二州諸軍事，餘如故。氛霧剋清，除侍中。又以安社稷之勳，除尚書左僕射，增封三百户。春秋卅有六，永平五年太歲壬辰三月廿八日戊午遘疾薨于第。詔賜東園祕器，朝服一具，絹布七百匹，礼也。追贈使持節、驃騎大將軍、冀州刺史，僕射、王如故，謚曰武康。粵八月廿六日甲申窆于河陰縣西芒山。

精緯昞靈，蘭殖帝庭，是惟盛德，有馥其馨。玄猷岳峻，雅量川渟，堂堂武略，煥煥文經。纓綬兩襟，珩組二蕃，金鏘玉響，秋鏡春暄。重加惠弁，再撫寅軒，彝倫式序，海水澄源。允膺納繁，且既賓門。報施徒聞，仁壽誰覿，一夢兩楹，長淪七尺。痛纏樞宬，哀震衢陌，遄哉夕菟，迅矣晨烏。龜筮襲吉，毀躐戒途，哀笳北轉，楚挽西徂。羨扃既掩，蘭缸已滅，泉夜冥冥，松颭屑屑。天地長久，陵谷或虧，惟功與德，不朽傳斯。

045-512　魏故征虜將軍河州刺史臨澤定矦鄁使君墓銘

君諱乾，司州河南洛陽洛濱里人也。侍中鎮西將軍鄁鄁王寵之孫，平西將軍青平涼三州刺史鄁鄁王臨澤懷矦覘之長子。考以去真君六年歸國。自祖已上，世君西夏。君初宦，以王孫之望，起家爲員外散騎侍郎。入領左右輔國將軍城門校尉，出爲征虜將軍安定内史。春秋卌四，以永平五年歲次壬辰正月四日薨。蒙贈征虜將軍河州刺史，謚曰定。其年四月改爲延昌元年，八月廿六日，卜營丘兆於洛北芒而窆焉。其辭曰：

有秩斯流，潛發灡京，唯天縱昌，聿資厥聲。世光涼右，襲休纂榮，豊幹絜源，邈彼姬嬴。惟祖惟考，曉運昭機，入蕃皇魏，趣舍唯時。錫土分茅，好爵是縻，灼灼章服，悠悠車旗。唯君韶節，夙稟門矩，室友廉蘇，賔無濫與。幼承祕寵，早參禁宇，暫蒞西服，休政已舉。體素欽仁，端風雅正，清明在躬，昭然冰鏡，文英武果，超光朝令。將加殊命，顯茲華祿，高列崇班，副此朝屬。遠二金垤，式昭魏錄，如何不淑，摧樑碎玉。歲聿其徂，爰即遷崗，泉扉一奄，永謝朝光。去矣莫留，道存人亡，列銘幽石，長述風芳。

大魏延昌元年歲次壬辰八月己未朔廿六日甲申記。

046-512 維大魏延昌二年歲次癸巳二月丙辰朔廿九日甲申故處士元君墓誌銘

君諱顯儁，河南洛陽人也。若夫太一玄象之原，雲門靈鳳之美。固以瓊峯万里，祕壑無津，龍橇紫引，綿於竹帛。景穆皇帝之曾孫，鎮北將軍冀州刺史城陽懷王之季子也。君資性凤靈，神儀卓尒，少豗之奇，琴書逸影。雖曾閔淳孝，無以加其前；顏子湌道，亦莫邁其後。日就月將，若望舒瀅魄；年成歲秀，若騰曦潔草。松鄰竹侶，熟不仰歎矣。是則慕學之徒，無不欲軌其操，旣成之儒，無不欲會其文，以爲三益之良朋也。若乃載咲載言，則玄談雅質。出入翺翔，金聲璀璨。昔蒼舒早善，叔度奇聲，亦何以加焉。而報善無徵，殲茲秀哲，甫齡三五，以延昌二年正月丙戌朔十四日己亥卒於宣化里第。粵二月廿九日窆於瀍澗之濱。痛春蘭之早折，傷琴書之永歹，以追弔之未罄，更載瑑於玄石。其辭曰：

悟悟夫子，令儀令哲，獨抱芳蘭，陵踐霜雪。且琴且書，俞光俞烈，扶搖未搏，逸翰先折。春風旣扇，暄鳥亦還，如何是節，剪桂剼蘭。泉門掩燭，幽夜多寒，斯人永矣，金石流刊。

047-513 維皇魏故衛尉少卿謚鎮遠將軍梁州刺史元君墓誌銘

君諱演，字智興，司州河南洛陽穆族里人也。道武皇帝之胤，文成皇帝之孫，太保冀州刺史齊郡謚順王之長子。稟性機明，依容端湛；規動沖祥，矩政方密；嚚言莫亂，耶行無干；淵霞雖遠，藏之於寸心；幽曉理微，該之於掌握。是以早步華朝，夙登時政，初除太子洗馬，流聲

東朝；轉拜中壘將軍、散騎侍郎，起譽西禁；尋授衛尉少卿，屢宣忠績。用能揚盛德於九服之遙壃，聲烈光於八荒之攸嶇，雖姬旦之翼周畺，良何之贊漢籙，准古方今，蔑以逾也。而天不報善，逸翩中摧，春秋卅有五，延昌二年歲次癸巳二月丙辰朔六日辛酉薨於位，贈梁州刺史。其年三月乙卯朔七日辛酉窆於西陵高祖孝文皇帝之兆域。其辭曰：

分波洪淵，承湍海汭；構基天宗，紹皇七世；厥考伊王，厥祖維帝；威揔猛功，明鑒道藝；武無遺裁，文無不制；匪賢匪親，非礼不惠；英殞獨秀，与俗遙裔；庶延遐齡，永植蘭桂；昊天不弔，生榮長逝；二耀慇光，白日昏星；浮雲慘蹤，翔鳥悲嚶；玉瀆哀流，良岳酸形；臨穴思仁，盪魂喪精；命也可贖，人百殘傾；摧芳燼菊，没有餘名。故鏤石標美，萬代流馨。嗚呼哀哉！

048-513　魏代楊州長史南梁郡太守宜陽子司馬景和妻墓誌銘

夫人姓孟，字敬訓，清河人也。蓋中散大夫之幼女，陳郡府君之季妹。夫人資含章之淑氣，稟懷叡之奇風，芬芳特出，英華秀生，婉閒河洲，鼓鐘千里，年十有七，而作嬪於司馬氏。自笄髮從人，撿無違度，四德孔脩，婦宜純備，奉舅姑以恭孝興名，接娣姒以謙慈作稱，恒寬心靜質，舉成物軌，謹言慎行，動爲人範，斯所謂三宗屬矩，九族承規者矣。又夫人性寡妬忌，多於容納，敦桃夭之宜上，篤小星之逮下，故能慶顯蠡斯，五男三女，出入閨闈，諷誦崇禮，義方之誨既形，幽閒之教亦著。然盡力事上，夫人之懃；夫婦有別，夫人之識；捨惡從善，夫人之志；內宗加密，夫人之恤；姻於外親，夫人之仁。夫人有五器，而加之以躬撿節用。豈悟天道無知，与善徒言，享年不永，凶罰橫集，春秋卅有二，以延昌二年夏六月甲申朔廿日癸卯遘疾奄忽薨於壽春。嗚呼哀哉！粵三年正月庚戌朔十二日辛酉，歸窆於鄉壙河內溫縣溫城之西。寔以營原興壟，竁野成丘，故式述清高，而爲頌云：

穆穆夫人，乘和誕生；蘭蕋蕙糅，玉潤金聲；令問在室，徽音事庭；方孚洪烈，範古流名；如何不淑，早世祖傾；思聞後葉，刊石題誠。

049-515　魏故鷹揚將軍太子屯騎校尉山君墓誌銘

君諱暉，字烏子，河陰脩仁里人也。君資純和之秀氣，藉重明之高。弱冠飛聲，騰拔群輩。郎將直後俯仰，遷登鷹揚屯騎。儵忽相襲，

方振南溟，永申逸翮，而福善空文，奄摧梁哲。春秋卅有一卒於宅。粵延昌四年三月甲辰朔十八日辛酉遷窆於北芒山恒州使君墓之東。勒銘陰鄉，傳之來世。其辭曰：

於鑠華冑，綿基代朔，百世相資，連公疊岳。伊人誕秀，溫其如玉，先秋墜彩，未申逸足。眷言素賞，永懷清衿，凝弦罔調，湛酌誰斟。敢勒玄石，式載德音。

延昌四年三月十八日造。

050-516　魏熙平元年歲在丙申岐州刺史趙郡王故妃馮墓誌銘

高祖燕照文皇帝。曾祖朗，燕宣王。祖熙，太師扶風郡開國公。父脩，尚書東平王。太妃姓馮，名會蓂，樂信都人。有周之苗胤。漢馮唐者，蓋其遠祖也。列古流聲，丹青垂咏，仍葉重華，綿今不朽，悉備之典策，不復詳論。故照文龍躍，利見時乘，宣王清淳，達茲體變。太師以方雅範世，尚書以寵愛當時。太妃稟河月之精，陶清粹之氣，爰靜幽閨，訓茲禮室。俶容天挺，孝敬過人，婉娩既閑，敏斯四德，絲絁絀組，無不悉練，女功心裁，內外嗟稱。又善於書記，涉攬文史。自來媛蕃邸，恭儉蹢素，作訓可模，動止成則。可謂聖善形家，垂芳自國者也。方當比德偕老，執敬中饋，靈應虛期，遘茲逝隙。春秋廿二，薨於岐州。以熙平元年八月二日窆於中鄉穀城里。國臣胤等，慕淑音之在斯，悲玉魄之長寂，恨地久之藏舟，勒清塵於玄石。其辭曰：

遐緒承姬，因國命氏，榮與族隆，世同梁徙。猗歟照文，秉圖握璽，穆矣太師，載光載履。河岳吐靈，爰育芳徽，挺茲窈窕，四德來依。幽閑既顯，令問亦歸，言告師氏，作儷蕃畿。淑善天然，吐辭斯芳，有德有行，知微知章。事茲組紃，嬪彼中房，憲法先姙，以媚我王。千秋一旦，万物同歇，清音如昨，玉體將沒。蒼山可悲，地久難越，爰銘寒泉，以揚輝烈。

051-516　魏故持節督幽豫二州諸軍事冠軍將軍豫州刺史樂陵王元君墓誌銘

君諱彥，字景略，河南洛陽都鄉光穆里人也。恭宗景穆皇帝之曾孫，侍中樂陵之孫，鎮北將軍樂陵密王之世子，襲封樂陵王。王承光日隙，資輝月宇，仁峻五岳，智汪四海。岐嶷孝敬，分曾參之響；夙宵忠

節，爭宣子之響。文藹游夏，策猛張韓。超然寰外，則扇翩於雲峯；卓
尒俗表，則志陵於星壑。王森若松圃，芳似蘭菀，奢非所尚，慕儉自
德，攝基金聲，昇朝玉振。以永平之中授驍騎將軍。翔纓肅閣，施懃帝
道。於延昌之末，遷爲持節督豳州諸軍事冠軍將軍豳州刺史，王如故。
王剋蒞西番，民欽教遵風，昔文王流化，未之殊也。今古雖邈，論道若
近。方欲飛舲擢漢，籍汎霞闕，而昊天不弔，殲我良人。厥齡四七，以
熙平元年歲次丙申九月乙丑朔廿四日戊子薨謝中畿伊洛之第。哲而不
幸，唯王是焉。皇帝悼楚，朝野泫淚，追贈豫州將軍本号，以十一月十
日窆於金陵。若夫非刊瑤銘，何以雕玉。乃作頌曰：

　　天地載清，二象垂輝，昂藏寶君，邈矣瓊姿。皎潔斌響，啟文剋威，
卓尒孤貞，如彼松滋。超然獨朗，似月橫飛，長幼慈孝，敬尊礼卑。携
琴曉澗，命友夕詩，岐冠金聲，玉振承基。入翔霞禁，出蒞雲州，省譽
藹藹，著名休休。逍遙逸趣，散誕莊周，氣秀五峯，風波四浮。鑒今洞
典，識峻古丘，宜鍾鴻壽，扇翩優遊。不弔昊天，忽殲良球，崑山墜
崿，瑤池卷流。縉紳吐歎，朝朋飲憂，泉墟易闇，鏡量難求。

052-517　魏故寧遠將軍洛州刺史元公之墓誌

公諱廣，字延伯，洛陽人也。烈祖道武皇帝之苗裔。資乾稟聖，袞
璽相承，移玉樹之中華，茂金枝而弗朽，已流徽於國瑓，播瑤響于典
章，飛文驟筆，略不載具。考使持節涼青梁夏濟五州諸軍事濟州刺史羘
柯族之長子。稟韶端之逸氣，偉荊巖之秀質，雅量淵澄，器懋罕世，六德
含和，柔剛兩蹈。至乃奉孝慈親，義恭孔愛，識爽陶仁，曉自生知。二九
辟爲直後加員外郎。昇朝襲爵，仍以父位，傳踵前華，紹跡令軌，砥厲
風節，祇慎所經。未久轉襄威將軍，疢如故。冀延休響，流芳万紀，而
天道無徵，福慶徒聞，脩光墜景，囧月落暉。春秋五十，熙平元年歲次
丙申八月乙未朔廿二日丙辰薨于第。皇上悼懷，僚及歎惜，遣謁者譚七
寶追贈寧遠將軍洛州刺史，以慰沉靈。筮龜啟吉，永即芒皐之陽，長陵
之左。乃作頌曰：

　　崇基岳峻，遙緒淵深。世載明哲，襲紫傳金。惟台惟輔，德茂琪林。
積仁不已，誕茲英淑。貞比筠松，馨如蘭菊。名位方崇，上壽未央。福善
空言，仁亦云亡。生彫世盡，滅識泉鄉。臨壙表德，志之黃堂。

　　熙平元年歲次丙申十一月甲子朔廿二日乙酉記。

053-517　　魏徐州琅耶郡臨沂縣都鄉南仁里通直散騎常侍王誦妻元氏誌銘

祖高宗文成皇帝。父侍中太尉安豐圉王。主名貴妃，河南洛陽人也。年廿九，歲次丁酉二月壬辰朔十四日乙巳亡於洛陽之學里宅。粵八月庚寅朔廿日己酉窆于河陰之西北山。懼岸谷之易遷，朝市之侵逼，乃勒石傳徽，庶旌不朽。其詞曰：

祥發樞電，慶漸姬川，天祇降祉，神人告遷。穆穆高宗，諒唯恭己，灼灼圉王，令問不已。克誕淑德，懷茲具美，如玉在荊，由珠居氾。敬慎言容，惇悅書史，爰從爰降，騰徽素里。女儀既穆，婦行必齊，智高密母，辯麗袁妻。霜華闈内，松茂中闈，如何不弔，宛尒徂渝。桂銷初馥，蘭實方春，象筵虛廓，黼帳凝塵。言歸宅兆，即此玄扃，惟荒早駕，哀挽在庭。霜月晨下，松風夜清，百齡曾幾，邈此長冥，生平一罷，金石徒聲。

054-517　　魏故侍中太保領司徒公廣平王姓元，諱懷，字宣義，河南洛陽乘軒里人。顯祖獻文皇帝之孫，高祖孝文皇帝之第四子，世宗宣武皇帝之母弟，皇上之叔父也。體乾坤之毅性，承日月之貞暉，比德蘭玉，操邁松竹，延愛二皇，寵結三世。姿文挺武，苞仁韞哲，量高山岳，道恊風雲。周之魯衛，在漢閒平，未足稱美於前代矣。享年不永，春秋卅，熙平二年三月廿六日丁亥薨。追崇使持節假黃鉞都督中外諸軍事太師領太尉公侍中，王如故。顯以殊禮，備物九錫，諡曰武穆，禮也。及葬，皇太后輿駕親臨，百官赴會。秋八月廿日窆於西郊之兆。懼陵谷易位，市朝或侵，墳堂有改，金石無虧，敬勒誌銘，樹之泉闥。其頌曰：

老尚簡嘿，孔貴雅言，於穆懿王，體素心閑。德秀時英，器允宗賢，踐仁作保，履義居蕃。忠冠朝首，寵表戚先，勳規未半，背世茂年。生榮歾哀，休光永延，刊美瑤牒，祇告幽玄。

055-517　　魏故持節龍驤將軍督營州諸軍事營州刺史征虜將軍太中大夫臨青男崔公之墓誌銘

祖秀才諱殊，字敬異。夫人從事中郎趙國李休女。父雙護，中書侍郎冠軍將軍豫州刺史安平敬矦。夫人中書趙國李詵女。君諱敬邕，博陵

安平人也。夫其殖姓之始，蓋炎帝之胤。其在隆周，遠祖尚父，實作太師，秉旄鷹揚，剋佐揃殷。若乃遠源之富，弈世之美，故以備之前冊，不待詳錄。君即豫州刺史安平敬矦之子。胄積仁之基，累榮構之峻，特稟清貞，少播令譽。然諾之信，著於童孺，瑤音玉震，聞於弱冠。年廿八而僑華茂實，以響流於京夏矣。被旨起家，召爲司徒府主簿，納贊槐衡，能和鼎味。俄而轉尚書都官郎中。時高祖孝文皇帝將改制創物，大崇革正，復以君兼吏部郎。詮叙彝倫，九流斯順。太和廿二年春，宣武皇帝副光崇正，妙簡宮衛，復以君爲東朝步兵。景明初，丁母憂還家，居喪致毁，幾於滅性。服終，朝廷以君膽思凝果，善謀好成，臨事發奇，前略無滯。徵君拜爲左中郎將大都督中山王長史。出圍僞義陽，城拔飆旋。君有協規之劾，功績隆盛，授龍驤將軍太府少卿臨青男。忠懃之稱，寔顯於茲。永平初，聖主以遼海戎夷，宣化佇賢，肅慎契丹，必也綏接，於是除君持節營州刺史，將軍如故。君軒鏕始邁，聲猷以先，麾蓋踐壇，而温膏均被，於是殊俗知仁，荒峿識澤，惠液達於逖遐，德潤潭於邊服。延昌四年，以君清政懷柔，宣風自遠，徵君爲征虜將軍太中大夫。方授美任，而君嬰疾連歲。遂以熙平二年十一月廿一日卒於位。縉紳痛惜，姻舊咸酸，依君績行，蒙賜左將軍濟州刺史，加謚曰貞，礼也。孤息伯茂，銜哀在疚，摧號罔訴，泣庭訓之崩沉，淚松楊之以樹，洞抽絕其何言，刊遺德於泉路。其辞曰：

綿哉遐胄，帝炎之緒，爰歷姬初，祖唯尚父。曰周曰漢，榮光繼武，邁德傳輝，儒賢代舉。於穆叡考，誕質含靈，秉仁岳峻，動智淵明。育善以和，獎幹以貞，響發邦丘，翼起槐庭。慶鍾盛世，皇澤遠融，入參彝叙，出佐邊戎。謀成轅幕，績著軍功，僞城飆偃，蠢境懷風。王恩流賞，作捍東荒，惠沾海服，愛洽遼鄉。天情方渥，簡爵唯良，如何倉昊，國寶淪光。白楊晦以籠雲，松區杳而煙邃，藐孤叫其崩窀，親賓颸而垂淚。仰層穹而摧號，痛尊靈之長秘，誌遺德兮何陳，篆幽石兮深壒。嗚呼哀哉。

056-517　魏故侍中鎮北大將軍定州刺史松滋成公元君墓誌銘

使持節、散騎常侍、都督雍州關西諸軍事、安西將軍、雍州刺史、松滋公，姓元，諱萇，字於巓，河南洛陽宣平鄉永智里人也。太祖平文皇帝六世孫，高涼王之玄孫，使持節、散騎常侍、征南將軍、肆州刺

史、襄陽公之孫，使持節、羽真、輔國將軍、幽州刺史、松滋公之世子也。皇興二年，召補大姓内三郎。自襲爵松滋公，歷鎮遠將軍。太和十二年，代都平城改俟懃曹，創立司州，拜建威將軍、畿内高柳太守。俄遷輔國將軍、北京代尹。十六年，蠕蠕犯塞，以本官假節、征虜將軍、北征西道別將。十七年，皇宇徙構，遷洛之始，留公後事，鎮衛代都，授持節、平北將軍，攝揔燕方。仍持節、本將軍、懷朔鎮都大將。廿一年，高祖孝文皇帝南討江楊，從駕前驅，董帥前軍。北討高車、東征奚寇二道都將。景明元年，營構太極都將，持節、鎮遠將軍、撫冥鎮都大將，持節、輔國將軍、都督南征梁城壽春之鐘離。太中大夫、兼太常卿、散騎常侍、使持節，撫慰北箱三州七鎮新附蠕蠕，銜命北巡大使。使持節、都督恒州諸軍事、征虜將軍、恒州刺史，北中郎將、帶河内太守。永平中，河南尹、河南邑中正、侍中、度支尚書、詮量鮮卑姓族四大中正。使持節、散騎常侍、都督關西諸軍事、安西將軍、雍州刺史。公歷奉五帝，内任腹心，外蕃維扞，如何遘疾，台華夙掩，延昌四年歲在乙未秋七月壬寅朔十有一日壬子薨于位，春秋五十有八。册贈使持節、侍中、鎮北大將軍、定州刺史。朝議安民立政，諡曰成公。熙平二年歲次丁酉二月壬辰朔廿九日庚申，窆于河内軹縣嶺山之白楊鄢。誌曰：

天監魏錄，神固帝族。載挺雄英，式照金玉。逸性霞襄，烈氣霜燭。孝睦絶倫，忠貞冠俗。自家形國，秉律維城。三翊皇旬，再尹神京。外緝端揆，内燮樞局。功匡地義，智濟天經。政委良牧，治在振民。作鎮關輔，垂化舊秦。清明照日，威猛凝神。德音唯永，暉光載新。善績方融，甘泉且竭。亭夏摧梁，先秋落月。存名旣易，追寵已發。金石可誌，聲明不歇。

057-517　大魏平西府趙司馬夫妻墓誌銘

君諱盛，字道休，河州金城人也。晋幽州刺史真之胤，燉煌太守斌之孫。君文雅夙茂，武略雄奇，年卌除平西府司馬，而其治務，暴虎投江。上天不弔，摧兹良幹，春秋五十有九而卒焉。

夫人索氏，字始姜，燉煌人也。晋昌太守育之女，性婉著於岐嶷，四度煥渝，日年七十有二，四月廿九日終于洛陽。其子福昞等攀號泣血，凡在有心，爲之酸切，仁者海家，遂并葬焉。以熙平二年二月廿三日卜遷于邙山之陽，去金墉八里，故永記於壙泉。

058-517 太妃李氏，頓丘衛國人也。魏故使持節大將軍陽平幽王之妃。使持節衛大將軍青定二州刺史陽平惠王之母。鴻基肇於軒轅，寶冑啟於伯陽，哲人之後，弈葉官華，龜玉相承，重光不絶。祖賢，晋南頓太守。神鑒朗悟，知名往朝。父超，宋龍驤將軍哲縣疾。風德高邁，見重劉主。太妃稟婺光之淑靈，陶湘川之妙氣，生而端嶷，幼則貞華，睿性自高，神衿孤遠。風儀容豫，比素月而共暉；蘭姿照灼，擬芳煙而等暎。柔湛内恭，温明外發，凝然若雲，潔然如玉。若夫汪汪沖操，狀麗淵而獨邃；英英瑤質，似和璧而起照。志量寬明，性度方雅，顧史自脩，問道鍼闕，五礼旣融，四德兼朗。九族稱其貞淑，邦黨敬其風華。於是鳲鳩延娉，玉帛盈門，就百兩之盛儀，居層檼以作配。太妃遂内執恭謙，外秉礼憲，慕關雎之高範，遵雞鳴之鴻軌，柔裕以奉上，慈順以接下，發言必也清穆，舉動其於令則。湛如淥泉之發浦，皎若明月如昇漢。婦德徵於大邦，母儀光於蕃國，四育寶璋，道暎當世，奉時之績，鴻册流芬。故廟堂慶其誕載，王業賴其作輔，烈岳之胤，太妃其有焉。太妃慈惠爲心，聰令爲德，嚴而易奉，和而難悅，恭己以政人，剋躬以齊物，儉不侵礼，華不損誥。雖榮貴弥隆，而志操不俞，歡悲弗形於顏，憍矜莫現於色，聽其聲則無鄙悋之心，覩其容則失傲慢之志，故能長幼剋諧，小大斯穆。至於孝慕仁厚之感，慈明恭允之量，垂衿汎愛之道，温柔和裕之至，信可以踵武大姜，繼軌任氏者矣。天不報善，殲此仁淑。春秋八十，熙平二年歲次大梁十月己丑朔二日庚寅寢疾薨於第。朝野悲惻於上，雲宗痛慕於下，凡在有懷，莫不摧惋。粵十一月戊午朔廿八日癸未窆于洛陽之西陵。夜宮無曉，晨光長絶，晶淑德於清泉，刊無朽於玄石。乃作銘曰：

舒宮降彩，婺光垂曜，若妃誕載，神儀挺妙。剋令剋聰，以仁以孝，貞華内朗，德音外照。雲姿窈窕，容礼堂堂，於穆仁妃，作配君王。温恭有則，閑裕有章，徽聲凤振，青風載揚。皎皎玉問，穆穆淵情，談玄簡妙，雅論飛聲。如彼泉流，弥潔弥清，如彼琳琅，俞久俞貞。報善未徵，雲儀奄烈，浩月沉天，白雲空結。思鳥啼霜，悲風儛雪，追慕餘芳，痛此長絶。

059-519 君諱璉，恒農胡城人。三皇之後，軒轅之苗冑，五帝之苗典，赤泉疾之苗裔，太尉公振之後也。世藉華腴，胤清冑遠。稟玄氣

於黃中，樹資性而溫雅。文明炳郁於乾元，英朗照晰於自然。弱齡始竿，書劍竝達。經深而蘊，武果而猛。懋年之令，聲飛海國。皇京都代北，暨戎荒，旦昇平，後儒先勁。以君弓馬殊倫，超用殿中武士軍將。內衛也，建劉章之忠；外討也，表亞夫之節。爰動皇衷，俄而擢拜安城令。范政栖遲，幽顯同詠。中牟之善愧其芳，勝殘之風慙其美。太和之始，遷汝南太守。讓榮之禮，沖挹如初。地局帶淮，邦鄰密寇。敷摸略以來遠人，播智勇以威狡堅。惠勸踰於�水，寧壇穆於梁宋。追蹤息吠，無謝於曩賢；綏黔育庶，不後於古人。宰郡九稔，乞解歸京。考行倫功，事高朝最。方當鳴茄日南，耀節月北，然靈道失監，倉旻侵善。春秋七十有六，大魏太和廿二年正月乙丑朔十一日丙子薨於洛陽靜恭里。主上撫悼，朋寮愴咽。褒勳錄跡，贈河東太守。以神龜二年三月六日窆於旦甫之西山營域，蓋丘墳壟滿。天長地久，或昇谷而低峻；歲益月增，或高壑而卑嶺。故刊石鏤文，以光功臣之墓。其辭曰：

遙縱遐藉，肇自神禽。靈虛覆樹，枝裔崇林。乘高因鏡，祖基承蔭。四氣洽緒，賢懿唯深。幼播蘭蕙，早冕纓簪。資文挺武，朝野齊欽。猛奮逸侶，爰動皇心。製邑飛玉，裁邦揚金。魂往命消，日移影昳。出此明軒，入彼幽穴。夕風暮悲，晨露曉結。懋木晝摧，妍草夜折。高墳上壑，蘭燈下滅。深埏掩途，松開永閉。盡地終天，嗚呼長絕。巖壑易頹，茲銘難缺。

060-519　魏輕車將軍太尉中兵參軍元玼妻穆夫人墓誌銘

夫人諱玉容，河南洛陽人。曾祖堤，寧南將軍相州刺史。祖袁，中堅將軍昌國子。父如意，左將軍東萊太守昌國子。世標忠謹，冠蓋相仍。夫人幼播芳令之風，早勵韶婉之響，聰警逸於機辯，誼謙華於姿態。侍中太傅黃鉞大將軍大司馬安定靖王，實惟景穆皇帝之愛子。名冠宗英，望隆端右，清鑒通識，雅長則哲。既鎮穆門之貞孝，又戢夫人之麗音，乃爲子玼繡帛納焉。既奉君子，礼德汪翔，家富緝諧之歡，親無嫌怨之責。宜闡遐齡，永貽仁範，不幸遘疾，以巍神龜二年九月十九日祖於河陰遵讓里，春秋廿七矣。粵十月廿七日癸酉窆於長陵大堰之東。乃作銘曰：

昌宗盛族，寔鍾茲穆，漢世楊袁，吳朝顧陸。閨門仁善，室家多福，遂誕英娥，蘭輝豔淑。言歸帝門，剋儷皇孫，晨昏禮備，箴諫道存。奉

上崇敬，接下喻温，鄰無濁議，邑有清論。綺兒虚腴，妍姿晻曖，溢媚纖腰，豐肌弱骨。蕙芷初開，蓮荷始發，爲玩未央，光華詎歇。明鏡踟躕，錦衾儵忽，翠帳凝塵，朱簷留月。慨矣天長，嗟乎地久，智慟賢妻，兒號懿母。飛芬一墜，誰云臧否，獨有玄猷，脩傳不朽。

061-520　魏故使持節侍中都督中外諸軍事司空公領雍州刺史文憲元公墓誌銘

公諱暉，字景襲，河南洛陽人。昭成皇帝之六世孫。璇源杳藹，寶系蟬聯。厥初邁生於商，本支茂於綿瓞。固已蔚耀丹青，播流竹素，於茲可得而略也。暨於丞相以至德居宗，道勳光被。征西清猷繼業，克構堂基。父冀州刺史河間簡公。風飆峻整，無殞世載，所謂弈葉重光，盛德必祀者也。公體玄元之秀氣，稟黃中以爲質，淳粹資於降神，英明發自天縱。寓量淵富，万頃未足擅奇；機鑒駿爽，千里將何云匹。温涼恭儉之性，得之自然；忠孝篤敬之誠，因心而厚。幼涉經史，長愛儒術，該鏡博覽，而無所成名。太和中始自國子生辟司徒參軍事，轉尚書郎太子洗馬。世宗踐阼，頻遷散騎中書郎給事黃門侍郎加輔國將軍河南尹。綢繆帷幄，繾綣二宮，深誠遠略，雅見知愛。竭心以奉上，開衿以待物，劬勞夙夜，知無不爲。由是万機巨細，咸相委杖，軍國謀猷，靡不必綜。俄轉侍中領右衛將軍。執茲喉鍵，總彼禁戍，文武兼姿，具瞻惟允。乃轉吏部尚書加散騎常侍。銓衡攸序，管庫必昇，朝之得才，於斯爲盛。出爲使持節散騎常侍都督冀瀛二州諸軍事鎮東將軍冀州刺史。班條敷化，万里歸風，明目搴帷，百城震肅。至於聖主統曆，文母臨朝，復以會府務殷，元愷任棘。入爲尚書右僕射，尋遷左光禄大夫尚書僕射，常侍悉如故。俄轉侍中衛大將軍尚書左僕射。頻居執法，屢處朝端，密勿礼闈，留聯台閣。盡亮采之能，窮爕諧之美，詠流金石，功布鼎鍾。雖復伯豪在漢，遠有慙德；巨源居晋，將何足比。方當陟彼台鉉，永隆宸棟，福善無徵，櫬崩奄及。春秋五十五，以神龜二年九月庚午遘疾薨於位。天子震悼，群辟痛心，有詔追贈使持節都督中外諸軍事司空公領雍州刺史，侍中如故。考德累行，謐曰文憲公。粤三年三月甲申遷葬於洛陽西四十里長陵西北一十里西鄉瀍源里瀍澗之濱。山谷有移，縑竹易朽，敬刊玄石，式銘幽皁。其詞曰：

在天成象，麗地作鎮，岳實佐唐，元亦輔舜。昂昂公侯，自天挺俊，

澄瀾万頃，抽峯千刃。蕭聳瑰姿，雍容雅韻，履道克終，踐言必信。爨爨勞謙，温温淑慎，方金伊銑，比玉斯潤。自始膠庠，爰初委質，令問孔照，德音秩秩。出侍龍樓，入華載筆，遂給黃門，延登樞密。繾綣廟廊，綢繆帷室，成務以幾，制勝以律。不行而至，匪速而疾，介如石焉，無俟終日。任重必勝，德輶斯舉，業懋瑣門，政清阿輔。帝曰尒諧，緯文經武，謇謇喉脣，桓桓禁旅。知人則哲，惟昔所難，勳彰水鏡，績懋能官。往綏神岳，來貳朝端，聲高盧衛，譽美陳韓。密勿股肱，劬勞羽翼，方亮天工，永毗袞職。福善終昧，輔仁誰測，稅駕何遽，長鑣已息。備彼哀榮，亨茲加數，挽響搏風，笳聲委霧。寂寥泉户，荒芒□樹，陵谷或遷，芳猷永鑄。

062-520　大魏故假節鎮遠將軍恒州刺史諡曰宣西元使君墓誌銘

君諱慧，字安國，河南洛陽人也。顯祖獻文皇帝之孫，使持節車騎大將軍都督中外諸軍事特進司州牧趙郡王之第五子。歷官羽林監，直閤將軍。春秋卅有一，以神龜三年三月十四日薨于洛陽。帝用悼懷，追贈假節鎮遠將軍恒州刺史。十一月十四日卜窆於洛陽之西山，瀍澗之東。乃裁銘曰：

丹電流暉，慶源伊始，苞姬締構，複漢壇理。業固維城，宗茂驥趾，爰挺若人，風飆秀起。琁璋内暎，英華外發，亭亭孤朗，如彼秋月，昂昂獨鷲，如彼滅没。天津未泳，雲翮已摧，銷光祕響，暑往寒來。陳衣虛席，奠酒空壼，九京徒想，邈矣悠哉。

063-520　魏故給事中晉陽男元君墓誌銘

君諱孟輝，字子明，河南洛陽恭里人也。太祖平文皇帝高涼王七世孫。祖輔國，貞標塞愕，領袖舊京，作牧幽州，爲朝野所重。考驃騎，以武烈承業，剋隆前緒，始遇高祖深知，末爲世宗心旅。稠樛禁御廿餘載，自侍中至車騎將軍尚書左僕射，八遷，薨贈驃騎大將軍冀州刺史。君其元子也，幼而聰惠，生則孝弟。永平之季，解巾給事中，時始八歲矣。有詔入學，聽不朝。直年七喪親，哀毀過礼。十三忽罹，幾致滅性。兄弟少孤，善相鞠育，友于之顯，逗迤所聞。一員東省十有餘年。朝廷以肆業不轉，君以樂道不遷，左琴右書，逍遙自得。宜控雲轡，高步九万，昊天不弔，嚴霜夏墜，良苗始穎，垂實而落。春秋十有七，以神

龜三年三月乙亥朔廿一日丙申終於篤恭里第。是歲也，十一月辛未朔十五日乙酉窆於東垣之陵。驃騎同兆也。若夫瓊柯殖崑之深，瓜葛河誕之潤，弈世山川之封，子孫象賢之論，足以播德管弦，刊彰篆素。猶懼簡策或虧，陵谷易位，故勒銘泉石，爲不滅之紀。其詞曰：

樊矦入贊，維周之貞，乃祖乃父，弼巍之明。象賢不絶，世誕其英，一匡濟時，万里蕭平。貽厥孫謀，及尒君子，播構川河，令問不己。譬仁若山，在智如水，宜盡脩期，終爲國擬，忽遇永夜，冥冥不止。哀哉！

064-520　君諱璧，字元和，勃海條縣廣樂鄉、吉遷里人也。其先李耳，著玄經於衰周，靈橰神葉，輝弓劒於盛漢，載籍既詳，故余略焉。高祖司空，道協當時，行和州國，登翼王庭，風華帝閣。曾祖尚書，操履清白，鑒同水鏡，銓品燕朝，聲光龍部。祖東莞，乘榮遘世。考齊郡，養性頤年，竝連芳遞映，纉寶相輝。君締靈結彩，維山育性，韻宇端華，風量淵遠。俶儻不羈，魁岸獨絶，猛氣煙張，雄心泉涌。藝因生機，學師心曉。少好春秋左氏傳，而不存章勾，尤愛馬班兩史，談論事意，略無所違。性嚴毅簡，得言工賞要。善尺牘，年十六，出膺州命，爲西曹從事。十八舉秀才，對策高第。入除中書博士，譽溢一京，聲輝二國。昔晋人失馭，群書南徙，魏因沙鄉，文風北缺。高祖孝文皇帝追悦淹中，遊心稷下，觀書亡落，恨闕不周。與爲連和，規借完典。而齊主昏迷，孤違天意，爲中書郎王融，思狎淵雲，韻乘琳瑀，氣轢江南，聲蘭岱北。簦調孤遠，鑒賞絶倫，遠服君風，遙深絟縞。啓稱在朝，宜借副書。轉授尚書南主客郎，遷浮陽太守。分竹一邦，績輝千里。以母憂去任，慼深孺慕，服闋中軍。大將軍彭城王翼陪鸞駕，振斾荊南。召君爲皇子掾參。笇戎旅謀，協主襟府。□除司空掾，毗贊台階，增徽鼎味。每辭父老，申求鄉禄。高陽王親同魯衛，義齊分陝。出鎮冀岳，作牧趙燕。除皇子別駕，兼護清河勃海長樂三郡。衣錦遊鄉，物情影附。既而謠湝還秘，臥侍閑宇。京兆王作蕃海服，問鼎冀川。君逆鑒禍機，潜形河外。鎮東李公出軍□北，都督六州，掃清叛命。復召君兼別駕督護樂陵郡。君心希禄養，復乞史任。州頻表言，朝心未允。于時政出權門，事由外戚。君千里遙書，群公交轍，坐使諸王，情深面託，尋丁艱窮，沉哀鄉地。栖遊漳里廿餘年。是故零員亡次，落緒失源，妖賊大乘，勢連海

右，州牧蕭王，心危懸旆，聞君在邦，人情敬忌。召兼撫軍府長史，加鎮遠將軍、東道別將。衆裁一旅，破賊千群，漳東妖醜，望旗鳥散。太傅清河王外膺上台，內荷遺輔，權寵攸歸，勢傾京野。妙簡才賢，用華朝望。召君太尉府諮議參軍事。獻贊槐庭，風輝天閣。雖希逸之佐廣陵，無以過也。天道芒昧，報善無聞。不幸遘疾，春秋六十，以魏神龜二年歲己亥春二月辛亥朔廿一日辛未卒於洛陽里之宅。正光元年冬十二月廿一日遷葬冀州勃海郡條縣南古城之東堈。山壟之體，義兼遷缺。勒金石於泉阿，令聲猷而不滅。其辝曰：

至人窅眇，理絕名況，伊君之先，江海匪量。潛魂柱下，飛聲泗上，訓丘教僮，玄言以暢。靈橚神葉，傳芳不已，漳海降祥，篤生夫子。學貫丘傳，藝洞遷史，觀物昭心，聞風曉理。賓王流譽，昇名鸞池，齊依江嶼，魏薄桑湄。榮風未曙，雲長已知，分竹海湄。投影台庭，披繡還鄉，物情簹附，賓友生光。鞀擊大乘，猛氣煙張。獻軌宰門，槐風增芳。嗚呼天道，芒昧麾分，空傳餘慶，報善無聞。遙途未亢，逸影已淪，骨落青松，魂追白雲。無常之理，義兼山塚，釋之戲諫，漢文心慟。汲塋紀襄，魯墳旌孔，鐫銘泉陰，永昭芳涌。

065-520　魏故持節左將軍平州刺史宜陽子司馬使君墓誌銘

君諱昞，字景和，河內溫人也。晉武帝之八世孫，淮南王播之曾孫，魏平北將軍固州鎮大將魚陽郡宜陽子興之子。先室屯離，宗胤分否，乃祖歸國，賞以今爵。弈世承華，休榮弥著。君有拔群之奇，挺世之用，神風魁崖，機悟高絕。少被朝命，爲奉朝請牧王主簿員外散騎侍郎給事中，從龍驤府上佐，遷楊州車騎大將軍府長史，帶梁郡太守。在邊有暐略之稱。轉授清河內史。此郡名重，特以人舉。不幸遇疾，以正光元年七月廿五日薨於河內城。朝廷追美，詔贈持節左將軍平州刺史。非至行感時，熟能若此。以庚子之年玄枵之月廿六日丙申窆於本鄉溫城西十五都鄉孝義之里。刊石誌文而爲辝曰：

君疢烈烈，玉操金聲，高風愕愕，屢歷徽榮。奄然辞往，沒有餘馨，鐫茲泉石，用銘休貞。

066-521　魏故世宗宣武皇帝第一貴嬪夫人司馬氏墓誌銘

夫人諱顯姿，河內溫人，豫郢豫青四州刺史烈公之第三女也。其先

有晋之苗胄矣。曾祖司徒琅邪貞王，垂芳績於晋代。祖司空康王，播休譽於恒朔。父烈公，以才英俊舉，流清響於司洛；杖鉞南藩，振雷聲於郢豫。夫人承聯華之妙气，育窈窕之靈姿；閑淑發于髫年，四德成於笄歲。至於婉娩織紃，早譽宗閨；潔白貞專，遠聞天閣。帝欽其令問，正始初敕遣長秋，納爲貴華。夫人攸歸遄止，能成百兩之禮；潮服常清，弗失葛覃之訓。虔心奉后，令江汜再興；下撫嬪御，使螽蜇重作。帝觀其無忌之懷，感其罔怨之志，未幾遷命爲第一貴嬪夫人。自世宗昇遐，情毀過禮，食減重膳，衣不色帛。方當母訓棄滕，班軌兩宮；而仁順無徵，春秋卅，正光元年十二月十九日薨于金墉。二年歲次辛丑，二月己亥朔，廿二日庚申倍蔑景陵。六宮痛惜，乃作神銘。其詞曰：

瑜生高嶺，寶育洪淵，世隆道貴，乃長貞賢。情陵玉潔，志辱冰堅，彰婉奇歲，顯淑笄年。翔鳴陋野，聲聞上日，尸鳩在帷，累功欽質。靈龜定祥，長秋納吉，之子攸歸，宜其帝室。作注天江，雖勞摩慍，如彼關雎，哀如不怓。心噶棄嬪，嘻然斯順，小星重風，螽蜇再訓。既明善始，當保令終，如何不弔，奄謝清融。形歸長夜，魄返餘風，勒銘玄石，寄頌泉宮。

067-521　魏故使持節平東將軍冀州刺史渤海定公封使君墓誌序

祖懿，燕左民尚書、德陽鄉矦、魏都坐大官、章安子。父勖，太原王國左常侍。夫人中山郎氏，父和，涼明威將軍。無子。四從兄渤海太守鑒以第五子繼。

君諱魔奴，渤海脩人也。其先粵自穎陽，是遷河朔。本枝盛乎劉魏，洪統茂乎晋燕。祖，尚書，聲猷峻邈，二代歸美。考，常侍，志業淹暢，一世推高。君幼集生艱，早離家難，所蒙剋濟，唯君而已。伶傅辛毒，實備嘗焉。然玉折丹摧，匪移其性；清芬素譽，直置能遠。調爲內行內小，任實閨帷，職惟文祕，夙宵懃慎，上甚奇焉。既而辰序愆陽，自春弥夏，遍祈河岳，莫能致感。帝幄帷矜，宸居以軫。流連罪己之言，愍懃拯生之計。議者僉云：張掖郡境，實有名山。靈異斯憑，煙雨攸在。西州冠冕，舊所奉依，宜遣縉紳一人，馳駟往禱，惟靈饗德，儻或有征。上曰：有封君者，侍朕歷年，誠懃允著，迹其忠亮，足動明靈。可備珪幣，遣之致請。君於是奉旨星馳，受言雲騖，深誠剋應，至虔有感，惟馨未徹，俾滂已臻。上大悅，即加建威將軍，賜爵富城子。

尋遷給事中，北朝此職第三品也。又除使持節、冠軍將軍、懷州刺史，進爵高城矣。攬轡馳風，襄帷樹政，嫣孤飲憓，氓俗懷仁。以疾乞解，優旨徵還。降年不永，以太和七年冬十一月九日薨於代京，時年六十有八。君性履淹詳，談咲溫雅，方也能同，通而不雜。及其入參帷陛，出膺塵斾，嘉聲已顯，茂績斯昭。方當式叶衡文，剋調衮曜，道悠運促，朝野酸嗟。有詔贈使持節、平東將軍、冀州刺史、渤海郡公，謚曰定，禮也。八年春二月，窆歹於代郡平城縣之桑干水南。屬皇家徙馭，代洛云遙，方來拜事成艱負，維正光二年冬十月乙丑朔廿日甲申，改堊於本邑，夫人郎氏，亦同徙窆。辰代無舍，陵壑有移，實宜備述聲徽，式流伊古，但事歷家禍，先塋靡記。今既云遷，終天長隔，斯乃存亡之所永痛，昭晦之所難忍。是以直書遺迹，不復立銘云。

068-523 魏故假節督洛州諸軍事龍驤將軍洛州刺史河南元使君之墓誌銘

高祖世祖太武皇帝。曾祖侍中中軍大將軍參都坐事臨淮宣王。祖使持節侍中都督荊梁益雍四州諸軍事征西大將軍領護羌戎校尉雍梁二州刺史臨淮懿王。父持節督齊州諸軍事冠軍將軍齊州刺史臨淮康王。君諱秀，字士彥，河南洛陽都鄉孝悌里人，康王之第二子也。君稟黃中之逸氣，懷万頃之淵量，器宇深華，風尚虛遠，清簡閑素，才見通洽。故早樹聲徽，幼播令譽，好讀書，愛文義，學該罟緯，博觀簡牒，旣精書易，尤善禮傳，棲遲道藝之圃，遊息儒術之藪；雖伯業不倦，宣光從橫，無以尚也。及垂纓延閣，握蘭禮闈，科篆載輝，奏記彪炳；元瑜謝其翻翩，廣微慙其多識。若孝家忠國之性，友愛密慎之風，此乃夙稟生知，得之懷抱。方將簪貂執笏，左右帷辰，追茂實於綿古，流英聲於後載。而福善無徵，餘慶空言，落飛月于中天，墜逸翮于霞路。正光三年秋八月庚午卒，春秋三十三。四年二月甲申葬於北芒之西崗。泉扃一夜，千祀不晨，陵谷儻移，埏隧更遷，故銘石幽壤，飾旌遺塵。其詞曰：

分光若水，枌綵丹陵，連華崑岫，通輝玉繩。葳蕤休緒，儵乂其興，幼挺芳質，夙表奇徵。素情霞舉，清猷日昇，桂馥蘭芬，露湛珠凝。述遵典誥，儒訓是膺，豔辭泉涌，藻翰雲蒸。祕室延譽，會府著稱，敬踰墙走，慎越履冰。方騁長衢，剋隆茂績，逸驥未騁，龍駕已夕。儵同逝

波，忽如過隙，万古何往，千祀焉適。素幕夜搴，悲挽晨淒，旣首埏路，將即塵灰。金釭歇滅，組帳幽摧，鏤石深壤，旌德銘哀。

069-523　大魏元宗正夫人司馬氏誌銘

夫人姓司馬氏，河内溫人也。司徒楊州刺史瑯琊貞王之曾孫，司空冀州刺史瑯琊康王之孫，鎮遠將軍南青州刺史纂之長女。夫人女工婦德，聿脩無倦。年廿四，歸於元氏。二族欽風，兩門稱美。餘慶徒言，春秋廿有七，正光三年歲在攝提六月辛酉朔五日乙丑薨於第。正光四年歲次癸卯三月丁亥朔廿三日己酉葬於洛陽之西山，瀍水之東。黯黯深泉，茫茫大夜，幽扃一罷，千齡永謝。迺裁銘曰：

資靈命氏，重巖累構，其德唯新，厥宗伊舊。金行造曆，天臨海富，本枝弈世，瑤華金秀。殷亡其鹿，微子歸周，晋失其鼎，迺祖來遊。旣王旣牧，且袞且旒，於昭踵武，赫矣聿脩。婉彼清閨，誕茲淑令，窈窕言容，優柔工行。動兒無疵，發言斯正，迺貞迺潔，如淄如鏡。終遠兄弟，來嬪王族，發響素庭，騰輝華屋。夭夭攸歸，祁祁是矚，麗矣若神，溫其如玉。譬蘭始馥，如菊方馨，含芳未實，飄落先零。紛兮若在，依希故情，爲非爲是，帷燭徒明。逶遲騑服，東昂旌柳，永言出宿，睠然廻首。于嗟一別，天長地久，此其觀德，茲焉不朽。

獻文皇帝孫趙郡王第三子大宗正卿元譚妻。

070-523　魏故孝廉奚君墓誌銘

君諱真，字景琳，河陰中練里人也。其先蓋肇侯軒轅，作蕃幽都，分柯皇魏，世庇瓊蔭，綿弈部民，代匡王政。可謂芬桂千齡，松茂百世者矣。高祖大人烏籌，量淵凝雅，若岳鎮矚，國祚經始，百務怠殷，幃謀幄議，每蒙列預，故外撫黎庶，内讚樞衡。又嘗爲昭成皇帝尸，位尊公傅，式擬王儀，蒙賜雞人之官，肅旅之衛。曾祖使持節鎮西將軍雲中鎮大將干，氣略勇毅，威偃邊夷，竝流聲所蒞，勳刊秘牒。祖治中長史翰，弱冠多藝，書劍兩閑，佐州翼府，每著能跡。父徵君智，自生簡亮，卷默玄頤，養德間篿，不干榮利。君資累葉之楨，稟氣而慧，内穆宗門，外和鄉邑。故爲邦人所宗，本郡察孝焉。恕保永竿，位登邦社，如何不弔，瘻茲患禍。春秋六十，卒於河陰西鄉。宗親嘷愕，朋故悲惻，子思禮等旣傾穹旻，結楚山河，乃刊玄石，悕銘不朽。其辞曰：慶

自福生，驗若符契，君稟先靈，誕降而慧。易色奉親，肅躬當世，治家外接，兩脩能濟。如何不弔，遘患殂弊，山宇長淪，泉門永翳。大魏正光四年歲在癸卯十一月癸未朔廿七日己酉窆於洛京西瀍泉之源。夫人樂安孫氏合窆。

071-524 魏故比丘尼統慈慶墓誌銘

尼俗姓王氏，字鍾兒，太原祁人，宕渠太守更象之女也。稟氣淑真，資神休烈，理懷貞粹，志識寬遠。故溫敏之度，發自韶華；而柔順之規，邁于成德矣。年廿有四，適故豫州主簿行南頓太守恒農楊興宗。諧襟外族，執禮中饋，女功之事既緝，婦則之儀惟允。于時宗父坦之出宰長社，率家從職，爰寓豫州。值玄瓠鎮將汝南人常珍奇據城反叛，以應外寇。王師致討，掠没奚官，遂爲恭宗景穆皇帝昭儀斛律氏躬所養恤，共文昭皇太后有若同生。太和中，固求出家，即居紫禁。尼之素行，爰恊上下，秉是純心，弥貫終始。由是忍辱精進，德尚法流，仁和恭懿，行冠椒列。侍護先帝於弱立之辰，保衛聖躬於載誕之日。雖劬勞密勿，未嘗懈其心；力衰年暮，莫敢辭其事。寔亦直道之所依歸，慈誠之所感結也。正光五年尼之春秋八十有六，四月三日忽遘時疹，出居外寺。其月廿七日，車駕躬臨省視，自旦達暮，親監藥劑。逮於大漸，餘氣將絶，猶獻遺言，以贊政道。五月庚戌朔七日丙辰遷神於昭儀寺。皇上傷悼，乃垂手詔曰：尼歷奉五朝，崇重三帝，英名耆老，法門宿齒。并復東華兆建之日，朕躬誕育之初，每被恩敕，委付侍守。昨以哺時忽致殞逝，朕躬悲悼，用惕於懷。可給葬具，一依別敕。中給事中王紹鑒督喪事，贈物一千五百段。又追贈比丘尼統。以十八日窆於洛陽北芒之山。乃命史臣作銘誌之。其詞曰：

道性雖寂，淳氣未離，沖凝異揆，緇素同規。於昭淑敏，寔粹光儀，如雲出岫，若月臨池。契闊家艱，屯亶世故，信命安時，初暌末遇。孤影易影，窮昏難曙，投迹四禪，邀誠六渡。直心既亮，練行斯敦，洞闚非想，玄照無言。往荷眷渥，茲負隆恩，空嗟落暮，徒勖告存。停軑不久，徂舟無舍，氣阻安般，神疲旦夜。延竚翠儀，淹留鑾駕，滅彩還機，夷襟從化。悲纏四衆，悼結兩宮，哀數加厚，窆禮增崇。泉幽閟景，隴首棲風，揚名述始，勒石追終。

征虜將軍中散大夫領中書舍人常景文。李寧民書。

072-525　魏故龍驤將軍荊州刺史廣川孝王墓誌銘

王諱焕，字子昭，河南洛陽人也。獻文皇帝之曾孫，趙郡靈王之次孫，使持節散騎常侍都督相州諸軍事中軍將軍相州刺史之第二子也。永平元年，宣武皇帝旨詔廣川哀王焉。長源浩淼，聯光天首，鴻本扶疎，列蕚雲端。攀宵宅日，旣彪炳於啚書；握符控海，又照爛於墳史。今不復言之矣。王資玄樹操，得一爲心，忠敬發於天然，仁孝出自懷抱。溫柔惇厚，越在岐嶷，聰惠明敏，稟之獨悟。去彼所天，來纂大國，泣盡蒸嘗，思深霜露，内表至誠，外形容色。又愛詩悦禮，不捨斯須，好文翫武，無癈朝夕，味道入玄，精若垂幃，置觴出舘，懽同林下。故皎皎之韻，高邁群王；斌斌之稱，遠聞聖上。正光六年，有詔除寧朔將軍諫議大夫。方欲追蹤陳楚，緝綜九家之奥；遠慕梁平，砥厲三善之樂。而仁壽徒聲，福賢空設，以孝昌元年秋七月甲辰朔四日丁未寢疾薨于國第，時年廿一。蘭桂淪芳，琬琰摧質，悲慟百寮，酸感二聖。廼追贈龍驤將軍荊州刺史，謚曰孝，禮也。粤其年冬十一月壬寅朔八日己酉葬于西陵之陰。哀日月之永昧，痛玄夜之不暘，鑴聲影於斯石，庶萬古而無亡。乃作銘曰：

玄丘振耀，黑水騰光，旣誕聖哲，又播帝皇。統彼四海，奄此萬方，本枝蔚藹，華蕚鏗鏘。分條孤挺，別葉獨秀，明發天誠，敏起懷袖。德緣心精，道非師授，高藝月將，鴻才日就。悦文出俗，愛古入微，儀形梁孝，景行陳思。金情風舉，玉韻泉飛，嘉譽旣遠，好爵來依。乾義中斷，坤仁橫絶，樑後夏雕，棟先秋折。國喪璵璠，家亡緑結，痛毁慈顔，悲零賓血。月維仲冬，日纏上旬，庭建龜挑，堂啟龍輀。白楊思鳥，青松愁人，一潜長夜，千載何春。

本祖幹，侍中使持節征東大將軍都督中外諸軍事錄尚書司州牧趙郡靈王。祖親南安譙氏，父釐頭，本州治中從事史濟南太守。父諶，給事黄門侍郎使持節散騎常侍都督相州諸軍事中軍將軍相州刺史。親勃海高氏，父信，使持節鎮東將軍幽瀛二州刺史衛尉卿惠公。妃河南穆氏，父纂，荊州長史。繼曾祖賀略汗，侍中征北大將軍中都大官，又加車騎大將軍廣川莊王。曾祖親上谷矦氏，父石拔，平南將軍洛州刺史。祖諧，散騎常侍武衛將軍東中郎將廣川剛王。祖親太原王氏，父叡，侍中吏部

尚書衛大將軍尚書令太宰公中山文宣王。父靈遵，冠軍將軍青州刺史廣川哀王。親河南宇文氏，父伯昇，鎮東府長史懸氏矦。

073-525　魏故青州刺史元敬公之墓誌銘

君諱暐，字景獻，河南洛陽人也。景穆皇帝之玄孫，南安惠王之曾孫。祖司徒，以庸勳翼世。顯考太尉，以忠槃成名。君膺積善之慶，稟瑤華之質，幼而清越，雅愛琴書，孝友之至，率由而極。風情峻邁，姿製閑遠，翠若寒松，爽同秋月，固已藉甚洛中，紛綸許下。年十八，隨父太尉鄴。俄而權臣擅命，離隔二宮，旦奭受害，仁人將遠。太尉責重憂深，任當龜玉，欲扶危定傾，清蕩雲霧。君忠罔令德，潛相端舉，有志不遂，奄見屠覆。父忠於國，子孝於家，既斃同剖心，亦哀踰黃鳥。孝昌元年十月十七日復耻申窓，大礼爰邑。乃追贈使持節中軍將軍都督青州諸軍事青州刺史，葬以王礼，礼也。粵其年十一月壬寅朔廿日辛酉葬於西陵。乃裁銘曰：

遙原遠系，迺皇迺帝，長瀾不已，層峯無際。握紀代興，蟬聯明睿，應韓大啓，本枝百世。赫矣司徒，劬勞於國，蒸哉太尉，忠爲令德。傑氣卓然，清風允塞，紛綸今古，藉甚南北。韞玉爲宗，懷珠成子，煥此琁璋，茂茲蘭芷。鶀矯舛初，鶊飛弁始，令問令望，日新薑薑。友于惟孝，聞言不入，學書學礼，聞象聞什。義圃辞林，優柔載緝，瞻彼遺薪，克荷克負。方踵龜蒙，將同拜後，如何巢傾，卵亦俱剖。茫茫上天，曷云仁壽？聖主萬機，文母翊政，申彼窓魂，膺此嘉命。雲樹俳佪，龜龍晻暎，榮哀終始，茲焉莫盛。千齡如昨，万古悠然，同歸冥漠，無後無先。亭亭秋月，隱隱寒山，貞芳永矣，幽石空鐫。

074-525　魏故持節都督恒州諸軍事安北將軍恒州刺史安平縣元公之墓誌銘

君諱纂，字紹興，河南洛陽人也。恭宗景穆皇帝之曾孫，開府儀同三司南安惠王之孫，尚書僕射司徒公中山獻武王之第六子。拚瑤枝於扶桑，播番衍於商魯，聲高八龍，響踰十六。君處弟之幼，出繼季叔。資性皎成，與松玉竝質；稟氣開凝，奪霜金之潔。少而溫恭，長則寬裕，信義内發，廉讓外章，雖居帝胄，容無驕色。以延昌中釋褐爲司徒祭酒，職參鉉司，讚揚五典，每懷濟世之經，乃慕劉章之節。正光之始，

有興不建，於是事去釁來，尋與禍并。朝廷追愍，贈持節督恒州諸軍事安北將軍恒州刺史，謚曰景公。幽魂佩寵於松路，虛魄乘榮而入泉。嗚呼哀哉！以孝昌元年歲在鶉首十一月壬寅朔廿日辛酉窆於獻武王塋之側。勒銘玄石，以頌往行。其詞曰：

分基鳳室，扸構龍庭，垂芬皇序，承華帝扃。隆崇魯衛，蕃弼巍衡，雲棟峻舉，惟國之經。德流二八，惠瀹五子，唯懿唯哲，永光厥嗣。誕性沖和，淵清岳崿，仁義方遠，何爲釁起。釁起伊何，於國之機，高松折彩，素月沉暉。日華霜勁，蘭辰雪飛，聲留泉石，體與化辭。

075-525　魏帝先朝故于夫人墓誌

世曾祖文成皇帝故夫人者，西城宇闐國主女也。雖殊化異風，飲和若一。夫人諱仙姬，童年幼缺，早練女訓，四光自整，雅協后妃。聖祖禮納，寓之玫宇。齡登九十，耋疹未臛，醫不救命，去二月廿七日薨於洛陽金墉之宮。重闈追戀，無言寄聲，旨以太牢之祭，儀同三公之軌。四月四日堲於西崚，謚曰恭。攸頌辭曰：

混混三饒，渾渾大夜，姝彼靈人，奚不化乘。暉入歺，照彼玄宮，匪我留昺，銘刊永終。

大魏孝昌二年歲次丙午四月己巳朔四日壬申行堲。

076-526　大魏龍驤將軍崇訓太僕少卿中給事中明堂將伏君妻笞氏墓誌銘

夫人諱雙仁，濟南平陵人也。溫柔表於弱齡，閑和章於早歲，婉然攸慎，敬此言容。及來儀君子，恭惟無瘝，造次靡違，府仰必礼。至乃絺綌是刈之宜，採繁於澗之事，莫不盦盉躬爲，有懃無殆。酌礼而言，吐辞物爲範；尌善乃行，舉動稱爲則。信可以道暎前列，聲藹今芳，而與仁無應，報善徒言。春秋卅有八，以孝昌二年五月己亥朔廿六日甲子奄焉云及。即以其月廿九日丁卯窆於北芒之山。雖終同灰壤，而芳跡宜鐫。其詞曰：

務靈發暎，方斯淑令，望桂儔芬，瞻霜比淨。展轉四德，俳個六行，發言以順，動應斯敬。穆穆在容，溫溫表性，永錫弗當，妙美摧傷。帷幌合綺，旌柳分光，一辞白日，長翳松楊。生辰既促，幽路未央，陵谷或徙，鐫石留芳。

077-526 魏故世宗宣武皇帝嬪墓誌

夫靈曦垂曜，星月贊其暉；大人有作，椒庭翼其化。用能德充四宇，澤沾八表，斯則陰陽之極數，人事之嘉會。二儀以之成功，皇猷用之協暢。惟我先嬪，乃魏故使持節冠軍將軍安州刺史固安矦趙郡李靜之孫，殿中將軍領齋師主馬左右續寶之女也。若夫體坤元之厚德，稟南離之淳精，應期誕載，發自天真，聖善之性，生而充備。爰在父母之家，躬行節儉之約，葛覃不足踰其懃，師氏莫能增其訓。是以灌木之音遙聞，窈窕之響弥遠。遂應帝命，作配皇家，執虔烝祀，中饋斯允。事先帝以成，奉姑後以義。柔順好和，讜言屢進，思樂賢才，哀而不傷。後宮有貞信之音，椒掖流愷悌之澤。若功建而頌不興，德立而辭不作，則千載之下曷聞？百代之後曷述？故簡工命能，而作是頌焉。其辭曰：

星月垂暉，陰精降祉，誕生懿德，温柔剋己。爰在家庭，慎終若始，作配皇家，惠及縢矣。恭承先帝，惠下慈仁，有道可欽，有德可遵。執虔烝嘗，翼佐我君，均精守志，邵響遠聞。何以表功，刊石後陳。

維大魏孝昌二年歲次丙午八月丁卯朔六日壬申堲於洛陽景陵垣。

078-526 魏故左軍將軍司徒屬贈持節督豫州諸軍事龍驤將軍豫州刺史河南元君墓誌銘

君諱珽，字珍平，景穆皇帝之孫，侍中太傅大司馬黃鉞大將軍安定靖王第五子也。君降年不永，春秋卅三，寢疾不悆，以孝昌二年七月廿八日薨於遵讓里第。以十月丁卯朔十九日乙酉遷窆西陵。懼山移谷徙，金丹變化，故作銘誌，以記玄塗。其辭曰：

猗歟帝族，德懋扶桑，誕兹懿猷，早令珪璋。稟教成敏，依訓惟良，煥如春照，懍若秋霜。瀘田明玉，荊岫琳琅，拂冠應命，輕舉雲翔。如松之欝，如桂之芳，始參台教，終昇鼎議。器麗食工，才華騁騎，期以託孤，言從受寄。寢氛橫加，霜風濫吹，琨嶺摧芳，瑤池奄翠。望壟雲悲，看松鳥淚，何以記功，鐫名永世。

079-526 魏故使持節侍中司空公都督冀瀛滄三州諸軍事領冀州刺史元公墓誌銘

公諱壽安，字脩義，河南洛陽人也。景穆皇帝之孫，使持節侍中征西大將軍領護西戎校尉儀同三司涼州鎮都大將汝陰靈王之第五子。赤文

綠錯之權輿，壽丘華渚之閥閱，豈生商之可侔，何作周之云比。固已鏤諸金板玉牒，於茲可得而略焉。公含川嶽之秀氣，表珪璋而挺出，岐嶷異於在娠，風飆茂於就傅。孝以事親，因心自遠，友于兄弟，不肅而成。弱而好學，師佚功倍，雅善斯文，率由綺發。自是藉甚之聲，遐迩屬望；瑚璉之器，朝野歸心。年十七，以宗室起家，除散騎侍郎，在通直。優遊文房，卓然無輩。俄轉揚州任城王開府司馬，還爲司空府長史，入補散騎常侍，出行相州事，仍除持節督齊州諸軍事左將軍齊州刺史，復授使持節都督秦州諸軍事右將軍秦州刺史。東齊佟繆之風，西秦亂心之俗，公化等不言，政若戶到，有同一變，無敢三欺。以奏課第一，就加平西將軍，徵爲太常卿。礼云樂云，於是乎緝。遷安南將軍都官尚書，又授殿中尚書，加撫軍將軍。龍作納言，其任無爽。遷鎮東將軍吏部尚書，轉衛大將軍，加散騎常侍，尚書如故。既任當流品，手持衡石，德輶必舉，功細罔遺，涇渭殊流，蘭艾自別，小大咸得其宜，親踈莫失其所。既而隴右虔劉，阻兵稱亂。以公愛結民心，威足龕歊，改授使持節開府假驃騎大將軍兼尚書右僕射行秦州事，本官如故。爲西道行臺。即除使特節散騎常侍都督雍州諸軍事衛大將軍開府雍州刺史。亂離之後，飢饉荐臻，外連寇讎，内苞奸宄，嵒城謀叛者，十室九焉。公自己被人，推誠感物，設奇應變，化若有神。是使剽群惡子，無所施其狡竿；巨猾大盗，相率投其誠款。俾六輔匪戎，三秦載底，公實有力焉。復以本官加開府儀同三司秦州都督兼尚書左僕射西道行臺行秦州事。公内定不戰之謀，外有必勝之策，陳師鞠旅，指辰殱蕩。軍次汧城，弥留寢疾，薨於軍所。于時大小撫膺，如失慈父，雖鄭女捐珠於子産，荊人罷市於鉅平，無以過也。五月十一日薨還京師。二宮軫悼於上，百辟奔走於下。有詔追贈使持節侍中司空公都督冀瀛滄三州諸軍事領冀州刺史，諡曰□公，礼也。越孝昌二年歲次丙午十月丁卯朔十九日乙酉遷窆於瀍水之東。乃作銘曰：

周公之胤，或邢或蔣，詵詵衆多，金明玉朗。迺蕃迺牧，鵷鴻接響，君公猶子，高松直上。爰自韶齔，克岐克嶷，始於成童，令儀令色。大度恢恢，小心翼翼，依仁履義，發憤忘食。學稱緻密，文爲組繡，不肅而成，如蘭之晃。惟孝惟忠，因心則宄，盛德奫奫，日新爲富。志立而仕，翻飛紫闥，天禄崢嶸，文昌膠葛。無雙出群，有聲特達，令譽愔愔，清徽

藹藹。往弼蕃幕，來佐台門，入華金綬，出耀旌軒。左右獻替，夙夜便繁，政成朞月，化若不言。齊地絲紊，秦川桂蠹，西怨東悲，咸稱來暮。宗卿高視，禮闈獨步，美等龍淵，号均武庫。淯亂九流，滋章百姓，乃作銓衡，彝倫攸正。有隱必揚，無幽不聘，魏之得人，於斯爲盛。蠢尒荒戎，梗茲西服，民思俾又，帝曰方叔。投袂懃王，眷言出宿，我后其來，行歌鼓腹。五陵六輔，世号難治，亂離斯瘼，飢饉荐之。匪親匪德，誰克允釐，愛民活國，欽茲在茲。惟帝念功，就加寵異，任同二陜，儀比三事。式副朝端，參和鼎味，秉文經武，兼之爲貴。神謀奇策，獨用衿抱，方厲熊羆，芟夷蔓草。如何良人，而不壽考，悲纏象魏，痛貫蒼昊。陳數送往，備物追終，笳鐃轉吹，羽蓋翻風。冥冥此室，黯黯泉宮，敬刊幽石，式播無窮。

080-526　魏故清水太守恒農男楊公之墓誌

父諱乾，字天念，恒農人也。晋故大司馬從事中郎龍驤將軍都督涨北六郡諸軍事開府竟陵太守咸之曾孫；宋員外散騎常侍領著作佐郎，魏故七郡太守冠軍將軍洛州刺史恒農子辨之孫；魏故鷹揚將軍南鄉太守恒農男悦之子。其分基霄漢，枝椊之美，備著於典，不復申如也。公藉冑蘭根，抽芳巖岸，玉幹陵雲，金柯覆月。資性寬雅，識聽英逸，朗達發自天機，岐嶷彰於懷抱。幼不好抃，貧而樂道，内靜外融，慕崇中孝。韶齓襲爵恒農男，後加鷹揚將軍公士。君不求慕達，執事不以爲懃政，優遊衡門，洗心玄境，愛賢好士，文武兼幹。務濟樂施，常君謝其美；清約節儉，焦生裁以爲譬。故乃騰芳聲於下邑，播實響於上京者矣。何其柱風橫起，嚴生晦物，冰栢摧根，雲松玉折。公年方耳順，忽遇瘦疹，卒於洛陽中練里弟。孝昌二年歲次丙午十月丁卯朔十九日乙酉窆於旦甫中源鄉仁信里。皇帝詔曰：故鷹揚將軍恒農男楊乾，志量沖邃，識達明遠，何其灾禍濫流，奄此良人。朕甚悼之，可贈秦州清水太守，以追逸跡。公臨終明悟，譏略辞善，可謂峭峯忽頹，椿蘭墜滅，金聲與倉旻俱遠，輕軀與四時等謝。望頓撫拒，道俗齊酸，故鑴遺芳，永曶泉石。其詞曰：

欝矣蘭冑，茂也芳幹，稟均兩義，三才履半。純貞皎潔，志抽巖岸，頤神清境，積而能散。騰響下邑，德名京觀，寸心容裕，蔭情海漢。峭

峯奄墜，椿蘭忽摧，金聲無爛，現形永灰。流川長寫，石至弗開，愁松蔽路，邑里含哀。

081-526　魏故武衛將軍征虜將軍懷荒鎮大將恒州大中正于公墓誌銘

祖拔，尚書令、新安公；父烈，車騎大將軍、領軍將軍、太尉公、巨鹿郡開國公。夫人元氏，東陽公主，汝陰王女。長息貴顯，司徒府參軍事；次息建宗。君諱景，字百年，河南洛陽人也。祖尚書以佐命立功，父太尉以爕釐著積。君稟長川之溢源，資高岳之餘峻，志度英奇，風貌閑遠，年十八，辟司州主簿，昇朝未幾，玉響忽流，九皋創叫，聲聞已著。解褐積射將軍、直後。宿衛一年，父太尉薨，君孝慕過礼，殆致窮滅。於後，主上以君昔侍禁闈，有匪解之懃，世承風節，著威肅之操，復起君爲步兵校尉，領治書侍御史。君以釁斬在躬，號天致讓，但以帝命屢加，天威稍切，遂割罔極之容，企就斷恩之制。及至，蒞事獻臺，則聰馬之風允樹；朝直西省，夙夜之聲剋顯。至永平中，除寧朔將軍、直寢、恒州大中正，從班例也。至延昌中，朝廷以河西二鎮，國之蕃屏，揔旅率戎，寔歸英桀，遂除君爲寧朔將軍，薄骨律、高平二鎮大將。君乃撫之以仁恩，董之以威信，遂能斷康居之左肩，解凶奴之右臂，西北之無虞者，寔君是賴。逮神龜二年，母后當朝，幼主蒞正，爪牙之寄，實儗忠節，復征君爲武衛將軍。至乃職司鉤陣，匪躬之操唯章；揔戟丹墀，折衝之氣日遠。及正光之初，忽屬權臣竊命，幽隔兩宮，君自以世典禁旅，每濟艱難，安魏社稷者，多在于氏，即乃雄心內發，猛氣外張，遂與故東平王匡謀除奸醜，但以讒人罔極，語泄豺狼，事之不果，遂見排黜，乃除君爲征虜將軍、懷荒鎮將，所謂左遷也。君雖不得志如去，聊無憤恨之心，猶能樹德沙漠，綏靜北蕃，使胡馬不敢南馳，君之由也。至正光之末，限滿還京，長途未窮，一旦傾逝，以孝昌二年歲次丙午六月遘疾，暨十月丁卯朔八日甲戌薨於都鄉穀陽里。即以其年十一月丙申朔十四日己酉窆于北芒山之西崗太尉公之陵，礼也。若夫蕭蕭壟樹，杳杳玄堂，刊茲幽室，千齡未央。其辭曰：

幽蘭有根，將相有門；皎皎夫子，壘構重原；世作鷹揚，迭司納言；沒如不朽，清風猶存；亹亹時英，昂昂秀儁；入翼臺省，出撫邦鎮；驄馬收威，白珪取信；方響金聲，比德玉潤；霜心內發，武德外雄；當朝

正色，臨難匪躬；威潛塞馬，猛遏胡風；如何不淑，未百已終；龜筮既滅，吉日唯良；龍軒且引，服馬齊行；泉門窈窈，大夜芒芒；舍彼瓊室，宅此玄堂。

082-526　魏故齊州平東府中兵參軍元君墓誌銘

君諱則，字慶禮，河南洛陽人也。大宗明元皇帝第二子，樂安宣王範之曾孫，樂安簡王良之孫，左衛將軍、大宗正卿、營州刺史、懿公之第二子。性聰敏，有孝弟。好風慕義，才行兼舉。恬澹寡欲，超然自得。弱冠爲齊州平東府中兵參軍。孝昌元年十一月二十九日卒于官，春秋三十一矣。粵二年閏月七日窆于景陵之東北。迺作銘曰：

樞光流慶，弱水開源。於昭利見，三后在天。本枝斯茂，載誕英賢。如和出岬，若隋曜淵。卭日有成，觿年通理。愛仁尚義，敦詩悦史。結軮名駒，方駕才子。豈曰連城，抑亦兼市。千秋雖一，百年有程。如何哲人，秀而不成。行雲暮結，悲風旦驚。儀形閟矣，餘烈徒聲。

083-527　君姓楊，諱仲彦，恒農華陰潼鄉習仙里人也，洛州刺史恒農簡公懿之孫，車騎大將軍儀同三司之第二子，官至司空墨曹參軍、濟州平東府長史、寧遠將軍、司空掾，遷号鎮遠將軍，春秋卌有五，以孝昌三年二月卅口日卒於洛陽依仁里宅，粵以三月四日殯於宅之辛地菓園之内焉。

084-527　魏故侍中司徒公太子太傅宜都宰王穆君之曾孫故冠軍將軍散騎常侍駙馬都尉恭㑦孫故司徒左長史桑乾太守之元子伏波將軍尚書北主客郎中大司農丞之命婦元氏墓誌銘

夫人諱洛神，河南邑人也。故使持節散騎常侍都督雍州諸軍事驃騎大將軍儀同三司西道行臺尚書左僕射行秦州事開府雍州刺史後遷侍中都督滄嬴冀三州諸軍事司空公冀州刺史之長女。君纂氣承天，聯暉紫蕚，疊祉連華，紛綸累仁，積德之休，隨世代而菴藹，故以丹青載其高風，緗晧傳其茂實，綿祀以俞芬望，無窮而弥永矣。夫人稟質岐嶷，沖神雅素，婉順恭肅，出自天骨，教敬仁敏，聲逸外著。至於麻枲系爾之庸，織紝組紃之藝，雖復生自膏腴，故亦宿閑規訓。時年十四，言歸穆氏，二族姻婭，猶兄若弟，錦續交輝，軒冕相暎。及其虔順舅姑，撫遺接幼，居室彌諧，閨房悦睦，乃有識之所景行，達者之所希羨。宜享難

老，垂此庭範，而昊天不弔，景命云逝。摧玉嶺之芳枝，落中天之淨月。春秋廿有三，四月戊子朔十八日乙巳卒於洛陽。窆於芒山之陽。嗚呼哀哉。君秀而不實，中遇嚴霜，何以述之，銘石流聲。其辭曰：

務靈恊祉，娥芬流瑞，嬪儀載時，媛德降世。婉性春蘭，馥質冬桂，溫如玉潤，皎如月麗。居閑女訓，歸習婦容，絺綌是務，織組唯工。蕈筵莫莫，集灌雍雍，問名納綵，陽唱陰從。朝事舅姑，奉接娣姒，郁穆風儀，鏘翔容止。既配瑗夫，復誕寔子，嘉聲無沫，令問不已。冥不壽善，灾弗擇人，璧碎洧沼，珠亡渼濱。鏡無停照，粉絕遺巾，千齡萬古，閟此芳塵。

085-527　魏故使持節車騎大將軍儀同三司雍州刺史元公墓誌銘

公諱固，字全安，河南洛陽人。景穆皇帝之孫，使持節征西大將軍儀同三司汝陰王第六子也。生而明悟，幼若老成。太和中，釋褐太子舍人。轉給事中。除通直散騎侍郎散騎侍郎兼大宗正少卿。遷太子庶子通直散騎常侍宗正少卿。復加冠軍將軍兼將作大匠，俄正大匠，常侍如故。重除宗正少卿，大匠如故。出爲征虜將軍東秦州刺史，不行。加左將軍。轉安南將軍大宗正卿，還領大匠。遷撫軍將軍衛尉卿行河南尹。轉中軍將軍右衛將軍，加散騎常侍。出爲鎮北將軍定州刺史，常侍如故。後除金紫光禄大夫太常卿，鎮北常侍如故。以孝昌三年歲次丁未九月辛酉朔二日壬戌薨於位。有詔追贈使持節車騎大將軍儀同三司雍州刺史。諡曰　也。十一月庚申朔二日辛卯窆於長陵之東。乃作銘曰：

草昧締構，權輿經始，曰帝曰皇，乃壇乃理。欝矣本枝，詵然鱗趾，含英挺出，實惟夫子。爰初韶齓，亦既弁兮，克岐克嶷，如璧如珪。縻茲好爵，陟彼雲梯，騰聲望苑，騁足龍閨。委他在公，便繁左右，鳴佩垂腰，清蟬加首。優遊文義，流連琴酒，瞻彼遺薪，永言載負。攸攸列棘，茫茫關輔，且尹且卿，兼揔心膂。斯寔折衝，亦唯禦侮，休風式播，奇功乃舉。易水之南，恒山之北，邯鄲舊風，叢臺故國。誰蕃誰屏，以親以德，帝曰尒諧，分銅樹則。煌煌礼樂，肅肅宗枋，選衆而舉，乃作元卿。方沖九萬，搏風上征，奄同芳草，颷忽先零。生榮死哀，礼有加數，何以贈行，玄雲芳樹。蕭瑟寒原，邅迴芒路，一去不還，清徽永鑄。

妻河南陸氏。父琇，散騎常侍給事黃門侍郎太子瞻事祠部尚書金紫

光禄大夫司州大中正太常卿建安公。祖拔，使持節侍中征西大將軍相州刺史都督中外諸軍事太保建安王。息靜藏年九歲。女令男年十二。

086-528 故使持節衛大將軍儀同三司定州刺史俊儀縣開國男墓誌銘

君諱周安，河南洛陽人也。叡緒崇天之基，遙源構日之祚，遠契龍嵒之徵，玄符龜緯之瑞，具彰於玉牒，允備於金騰者矣。恭宗景穆皇帝之孫，侍中征西大將軍儀同三司汝陰靈王之第九子。器識溫雅，志業清簡，明義在躬，徽風被物。永平二年，除羽林監。又以君思量恢敏，風清裁曠，延昌三年，遷都水使者，尋除游擊將軍。五門禁重，心膂所歸，九室崇嚴，典謨攸在。神龜元年，除城門校尉，營構明堂都將。兩服載駈，六閑莊逸，緝御之政，寔委楨幹。其年兼太僕少卿，本官如故。孝昌三年，除通直散騎常侍，加龍驤將軍。武泰元年，以宗胄勳望，封開國男。建義元年，主上聖德應符，中興啓運，奉迎河陰，遇此亂兵，枉離禍酷。皇上痛悼，朝野悲惋，追贈使持節衛大將軍儀同三司定州刺史，開國如故。以建義元年歲次戊申九月乙卯朔七日辛酉遷堲於長陵之東。乃作銘曰：

大哉乾像，緬矣坤天，追光辛似，踵跡農軒。靈嵒恊慶，神祚唯繁，同資帝緒，分命公門。於穆君庆，承華徽烈，秉武經文，旣明且哲。玉潤內融，金貞外潔，高岸難尋，鴻源無際。震彼風聲，勖此名節，初瘗虎闈，徙步龍闈。四闉斯闢，三雍以熙，圭璋載集，茅土相依。方騰海浪，仰構嵩基，高峯旣毀，良木中衰。泉陰曉闇，楊隴晨悲，式鐫徽範，永晰山暭。

087-528 魏故侍中驃騎大將軍儀同三司尚書令徐州刺史太保東平王元君墓誌銘

君諱略，字儁興，司州河南洛陽都鄉照文里人也。大魏景穆皇帝之曾孫，南安惠王之孫，司徒公中山獻武王之第四子。源資氣始，号因物初。高祖深鏡品族，洞曉宗由，窮万象之本，則大易氏。君高朗幼標，令問夙遠。如璧之質，處琳瑯以先奇；維國之楨，排山川而獨穎。遊志儒林，宅心仁菀，禮窮訓則，義周物軌，信等脫劍，惠深贈紵，器博公琰，筆茂子雲。汪汪焉量溢万頃，濟濟焉實懷多士。世宗宣武皇帝識重宗哲，特蒙鍾愛，以貂璫之授，非懿不居。釋褐員外散騎常侍，復遷通

直。歷步龍淵，聲寴東省。又以君煥乎挺生，將雕龍樞內，尋轉給事黃門侍郎加冠軍將軍。正光之初，元昆作蕃，投抒橫集，濫塵安忍，在原之痛，事切當時，遂潛影去洛，避刃越江，賣買同價，寧此過也。僞主蕭氏，雅相器尚，等秩親枝，齊賞密席。而疰寫之念，雖榮願本；渭陽之戀，徧楚心自。以孝昌元年旋軸象魏。孝明皇帝以君往濫家難，歸闕誠深，錫茲茅土，用隆節胤，封東平王，食邑二千。雲綱旣收，迅翮復舉。即授侍中左衞將軍加車騎大將軍，尋遷驃騎大將軍儀同三司領國子祭酒，俄陟尚書令。吐納兩聖之言，揔裁百揆之職。三遊非心，四維是務。臨財不願苟得，有很無求取勝。奉公廉潔，劾妻之流；處事機明，辯碑之類。雖伊姜播譽於殷周，曹何流稱於漢晉，古今同美，千代一時。但民悖四方，主棄万國，則百莫儲，唯旭斯應。母后握機，競權宗氏，將使產祿之門，再聞此日。大將軍榮遠舉義旗，無契而會，劾踰叔牙，中興魏道。乃欲賞罰賢諛，用允群望，而和光未分，暴酷麾下，晧月沉明，垂棘喪寶。甘井先竭，疰惠言徵；鬼神依德，宮奇匪驗。春秋卌有三，以大魏建義元年歲次戊申四月丙辰朔十三日戊辰薨於洛陽之北邙。故黃鳥之篇，哀結行路；珍瘁之文，慕縈遌迩。楚老於是長號，春相於是嘿音，悲感飛走，愰動人神。宸居追歎，贈俹博陸，詔贈太保徐州刺史，諡曰文貞王。宎寴于洛城之西陵。夫星周紀易，循環莫息，泉靈綿代，或頮或徙，故樹鑴琢之文，永題不朽之石。其詞粵：

維天挺氣，維嶽降靈，猗歟顯哲，資和誕形。學由心曉，智以性成，辟強幼達，令思早名。一彼一此，不獨擅聲。藉德蹈榮，緣懿履秩，神儀優婉，貂璋曜逸。螭藻樞中，陪宸皇室，惠乃盡人，益不先質。忠矣清朗，晶焉冰日，令問令望，誰黨誰比。鶺鴒懷感，喪亂未申，岐肆北海，君寓東岷。績高雙化，才富二鄭，前徽洛諸，後曜江濱。越聲興歎，秦音獨欷，首丘斯遂，長軒此來。納言歸致，冢社誠開，八列光矣，十六盛哉。義旗創植，忠儇未拆，同燼薰蕘，渾挫玉礫。梁木頓摧，宿草奄積，歌咲停音，琴觴罷席。世宇方塵，壙堂弥寂，永淪泉壤，長煥金石。

大魏建義元年歲次戊申七月丙辰朔十八日癸酉建。妃范陽盧氏，字真止。父尚之，出身中書義郎皇子趙郡王諮議參軍事司徒府右長史，俄轉左長史除持節都督濟州諸軍事左將軍濟州刺史，後除光祿大夫贈散騎

常侍使持節都督青州諸軍事安東將軍青州刺史，諡曰：世子，顔，字景式。大女摩利，未嫡。次女足華，未嫡。次女定華，未嫡。

088-528 魏故征北將軍相州刺史元君之墓誌銘

君諱宥，字顯恩，河南洛陽人也。魏大宗元皇帝之玄孫，樂安宣王之曾孫，樂安簡王之孫，巴州景公之元子也。若夫分源巨壑，�084本高林，拖玉鳴鸞，傳華弈世，固無得而稱焉。君資神特挺，稟質瓌奇，孝友幼成，忠貞匪習。肇自文皇，迄於明帝，爰歷三朝，光榮驟履。末年轉前將軍、武衛將軍，當時之名進也。君旣職奉嚴凝，位鄰日月，雖寵望稍崇，而志弥抱損。至於閨門之訓，時人觖其無簡；事君之節，朝士仰其高山。方將鼎翼皇家，流功帝籍，而天不報善，殲此名器。以孝昌四年正月丁重憂，遂寢伏苫土。其居喪之礼，雖曾顔無以過焉。春秋五十四，以武泰元年夏四月旣旬越三日薨於廬，秋七月旣望後二日窆於西陵。主上深垂悼愍，痛此云亡，乃策贈征北將軍、相州刺史，諡曰孝公。夫明瑤雖毀，猶挺質於沙礫；薰蘭見折，尚流芬於卉莽。故刊此玄石，垂之不朽。其辭曰：

渾渾大水，欝欝長林。維君挺秀，攸殖攸斟。孝友天發，忠貞自心。朝遵景行，門無簡音。方陵九蘇，爰歷三槐。弥茲袞闕，味此鹽梅。豈其峻嶽，忽已傾頹。聖上流愍，朝士銜哀。痛哉懿哲，惜矣高梁。邦之不幸，人亦云亡。明瑤碎質，薰蕙埋芳。勒此玄石，銘之未央。

089-529 巍故安西將軍涼州刺史元君之墓誌

君諱維，字景範，河南雒陽崇讓里人也。列祖道武皇帝之玄孫，鎮南將軍、兗州刺史之弟五子。其先建國命氏之由，備宣畾史，不復詳焉。君稱奇褥子，擅美聖僮，利等楚金，美稱稽箭，然其多聞博識，覩奥窮源，辯析秋豪，論光朝日，碎金爲文，連芝成韻，器懷恬雅，志度清立，疾風未虧其節，迅雷不擾其心，及其受教二庠，聲高兩觀，縉紳慕其風流，芻蕘仰其聲藻，故遊梁敖楚之容，接袂而同歸；曳裾躡矯之賓，連袖而共至。以宗官望典，親賢是寄，乃壁君爲大宗正丞，毗贊宣翼，備其僚彩，辭翰鋒出，諷議川流，借乎不側，蕭然無際，而風格素高，崖岸清舉，振衣獨立，不雜塵埃，道秀人問，才標當世，以茲名望，屬此中興，方當簫浮雲而上馳，雜凍雨以高邁，而歷陽之水遽流，至

止之火奄及，春秋廿六，以建義元年四月十三日，河梁之下，非命卒世。痛軫蒼泉，毒流皎日，家國含酸，行路殞泣。有詔曰：故宗正丞元維道業洪曠，文義詳正，方委維誠，以康冶道，豈圖非慮奄離，禍酷言念，遺烈殤悼，兼懷奄歲有期，宜申追遠，可贈安西將軍、涼州刺史。痛金蘭之奄潔，悼遲峯之中隧，嗟幽户之莫開，傷泉門之永閟。其詞曰：

分流湯谷，析照曦庭；我宗磐石，唯德唯馨；三才降哲，河壑裁精；藏住既構，雲峯削成；斐亹朱繢，葳蕤綠文；名踰虎閣，義軼龍墳；美同會竹，馨等稽芬；高唐樹雨，至止鬱雲；舒原點黛，顏岫檢紅；始披風氣，將展雲容；必慶無徵，鵙鳴既鐘；團扶中隧，靈構頹峯；葵莖言兆，七飯將臨；龍軒止轍，鳳吹虛音；狐塲町疃，松檟蕭森；九重無曉，泉門永深。

大巍永安二年歲次己酉三月壬子朔九日庚申。

090-531　魏故南陽張府君墓誌

君諱玄，字黑女，南陽白水人也。出自皇帝之苗裔。昔在中葉，作牧周、殷。爰及漢、魏，司徒、司空。不因舉燭，便自高明；無假置水，故已清潔。遠祖和，吏部尚書、并州刺史。祖具，中堅將軍、新平太守。父，盪寇將軍、蒲坂令。所謂華蓋相暉，容光照世。君稟陰陽之純精，含五行之秀氣。雅性高奇，識量沖遠。解褐中書侍郎，除南陽太守。嚴威既被，其猶草上加風，民之悅化，若魚之樂水。方欲羽翼天朝，抓牙帝室。何圖幽靈無簡，殲此名哲。春秋卅有二，太和十七年，薨於蒲坂城建中鄉孝義里。妻，河北陳進壽女。壽爲巨祿太守。便是璉寶相暎，瓊玉參差。俱以普泰元年，歲次辛亥，十月丁酉，朔一日丁酉，堅於蒲坂城東原之上。君臨終清悟，神誧端明，動言成軌，泯然去世。于時兆人同悲，遐方凄（長）泣。故刊石傳光，以作誦曰：

鬱矣蘭胄，茂乎芳幹。葉暎霄衢，根通海翰。休氣貫岳，榮光接漢。德與風翔，澤從雨散。運謝星馳，時流迅速。既彫桐枝，復催良木。三河奄曜，巛堀喪燭。痛感毛群，悲傷羽族。扃堂無曉，壙宇唯昏。咸蹈松户，共寢泉門。追風永邁，式銘幽傳。

091-535　巍故平南將軍太中大夫元君墓誌銘

君諱玕，字叔珍，河南洛陽人也。高祖廣平王，烈祖道武皇帝之第

七子也。曾祖儀同南平康王。祖尚書南平安王。父燉煌鎮將。兄光州刺史南平王。伯父太傅司徒京兆王。世以右戚右賢，出爲蕃，入爲輔。君資生鷹積德之門，立身稟爲善之教，容止每攝威儀，進退不逾規矩。至乃賢賢於受體，非日用其三牲；怡怡於同胞，乃投八力於四海。紛綸琴書，會文當世，慷慨弓馬，慕氣終古。蓋兼資之偉人，豈偶儻而已哉。起家爲秘書郎中，俄兼中書舍人。綜叶皇言，吐納是司。後轉光禄丞。雕薪畫卵，竭心盡誠。屬泮宮初構，璧水將澄，君從父兄領軍尚書令又爲營明堂太將。君爲主簿，尋以憂解，乃兼司州別駕。威恩相濟，贊翼有聲，復除司徒府從事中郎。毗宣五教，雅愛四民，剖符任重，共治爲難，非簡英規，莫允斯寄。遂行滎陽郡事當郡都督。義感還雉，威踰却波，改授寧遠將軍太尉。屬于時戎馬生郊，職司愍掌，君臨事不或，應機能斷，除平南將軍太中大夫武衛將軍。負劍星闡，承神月户，出入青蒲，往來紫閣。冀享期頤，以彰厥善，而上天不弔，遘疾云亡。春秋卌四，以天平二年四月十四日薨於洛陽之正始里。葬於景陵東山之處。逝者如斯，由來尚矣，朝露溘臨，夜臺何已。其詞曰：

清源浩蕩，派流仍浚，直置自衷，匪求爰進。袞職伊補，犬牙爲鎮，任重名揚，德尊身潤。建社相傳，分珪世襲，天割星河，地封原隰。親賢兩兼，功名載立，嘉慶有鍾，淑人茲誕。文武不墜，忠貞克纘，忘懷榮辱，遺情長短。贊鼎播聲，臨邦有稱，仕以學優，戰唯道勝。去來泉石，流連比興，謂善必徵，福兮斯應。何言天道，非仁若是，過隙忽焉，逝川俄尒。眇謝龍光，詎悲簪履，宛異百年，冥同一指。

大魏天平二年七月朔廿八日壬申窆。

092-538 魏故使持節後將軍都督平州諸軍事平州刺史上蔡縣開國子姬君墓誌銘

君諱靜，字淵，廣宵人也。胄胤后源，世厚寶曆。文王受命，猶有其限善慝，寧無其記者也。賢德變易而無常，襲氣不絶於今裔欽，故以弱年加之，以冠歲敏=焉。厄窮信其緣，生滅安無者哉。君匪直挺葉才門，稟居端嶷。内恭篤孝之禮，外有沖深之諭。正光之末，貴胤普詮，解褐奉朝請。宿順奉公，履若冰谷。孝昌之季，北境紛綸，□暴趙魏。于時，值大天柱尒朱榮簡鉀晋陽，受委閫外，辟訪勁士，摠摧葛竪。君

識譏知變，良智有宜，依充將任。況乃文武兩兼，碻驗皆實。文能靜亂，武堪折衝。至於牽鞾直前，汗馬之功介也。驚刀之次美聞，玄剋之基指如其意。軍還，功賞寧朔將軍、步兵校尉、上蔡縣開國子，即除建州永安縣令。在治敷政，不移鴻音。浮朗志如皎日，在任轉被御史中丞樊子鵠啓爲侍御史。之未幾稔，令跡盈運，爲驃騎大將軍、豫州刺史聯斯元壽啓充州長流參軍、帶汝陽太守。在境輔上綏下，百僚仰望。寬以愛民，梨庶換聽。肅盜勝殘，旬月有陟。握髮侍人，不辞再沐，惠汎慈流，施暉越外。太昌元年十月九日在州瘻患薨，時年卅有六，窆於鄴都西南十五里。其祖龍驤將軍、密雲鎮將、代郡太守農之孫，撫軍將軍、燕豫二州刺史紹之子也。忠貞之操，奄鐘不惻之罰。蕃內等庶，爲之愴烈。善人爲邦，不求而自報；酷空之士，不罰而致快。詔贈君持節後將軍、都督平州諸軍事、平州刺史，謚曰簡。故乃万物無定，源命窮而歸實。人不自量，何能度矣。思追難以，望芒＝兮；念之不可，返郁＝焉。瞻雲仰月，當奈天道。烏舄之願爲民，施金石之記，爲其錄。其辞曰：

先文挺源，乘波吐岫。世繼松劅，榮泉是胄。豓葉倚＝，恒連花茂。霜秋未移，闇忽早熟。生時通藝，援著成章。少歷累官，無犯君王。名加竹帛，志達甘棠。追思之念，真如更康。

元象元年歲次戊午十二月丙戌朔十二日丁酉刊。

093-541　君諱蘭，字子芳，秦州天水人也，入侍幃握，出廓宇宙。聖世高祖孝文初祉於洛京南堅構大軍主後司空府錄事參軍，埋蘭根於天水，展芳柯於四海，直以先光易晚，東流難息，今在甘溇鄉華望西三里非山左腳吳公坂上，以爲墓焉，其辞曰：

金聲玉嚮，振若流芳。官高上冕，尤服誠章，懷遠能迹，溫恭稱仁，廓清宇宙，四海來賓。乃屆華鄉，甘泉里居。忽焉神散，息馬天衢。非山左股，處上名吳。卜兆終大，以爲墓墟。銘之金石，与天（合符）。

大魏大統七年歲次辛酉十（一）月己巳朔廿八日丙申

094-541　魏故侍中司徒尚書左僕射封公墓誌銘

公諱延之，字祖業，勃海條人也，司空孝宣公之季子焉。綿爪播於上誌，英聲被於中古。鉅以帝師命氏，具用世家胄胄。祖，冀州，出摠二難，聲高羊杜。父，司空，入登三事，道光稷契。公籍連芳之盛緒，蘊

生靈之秀氣。水至而萑蒲以茂，土積而風雨自興。如彼華星，臨四遊而无等；似此明珠，湛九淵其誰匹。弱冠，州辟主簿。正光末，起家爲員外散騎侍郎，會大將軍江陽王杖鉞西討，僚彩之選，妙盡時英，乃以公爲田曹參軍，仍轉長流事。公比翥鴻鶵，齊驤驪駬，神謀上笋，每出等夷。永安二年，孝莊流葵，潢池氣梗，赤子盜兵，旣欲安之，非公莫可。乃勅假節假征虜將軍、防境都督，行勃海郡事。長旌首途，光風先路。東北无塵，蓋公之力也。三年，除中堅將軍、散騎侍郎。會大丞相、勃海王，煉石補天，斷鼇柱地，呂期四友，志訪五臣。乃以公爲大行臺右丞，委之群務，職是司直，正色繩非。省闥衆官，望風自肅。尋除持節平南將軍、濟州刺史、當州大都督。公剖符作鎮，秉旄制部。雰寖已澄，行雨斯至。雖張寬世号通神，王閎時稱獨坐，及其字民察物，故何以尚斯？未幾，加中軍將軍，從斑例也。太昌元年，復除征東將軍，大丞相司馬。于時，天步未康，軍政繁廣，戎機驟發，羽檄巫馳。公實外作股肱，內參心膂。旣曰魚水，亦處鹽梅。熊虎爲資，鷹鸇是務。真所謂社稷之衛，匪躬之臣者矣。永熙二年，除衛大將軍、左光禄大夫、郟城縣開國子，邑三百户，司馬如故，賞忠勳也。葵丘地接關輔，四分五裂，鄣守之重，非賢莫居，復以本官行相州事。天平之始，兗州刺史樊子鵠據州反噬。蛙鳴洙泗，蠅飛宋魯。民未忘禍，從亂如歸。至乃竹鳳綵成，毛面蝟起，楊桴舉斧，頑抗王師。公受命忘身，椎鋒衛國。旬月之間，克殄凶醜。乃除使持節散騎常侍、驃騎大將軍、青州刺史。于時矦淵叛換，據有全齊，擇肉四履，庖廚百姓。公龍旗雲動，蛇鼓雷賁，地網前張，天羅後設。曾未浹辰，逆淵授首。遂乃褰帷問苦，下車布政。百城於茲斂跡，万里復見陽春。更滿還鄉，屬大軍西討，仍行晋州事。及秦賊蟻集洛陽，黑泰遊魂河渚。大丞相發赫斯之怒，命虎豹之師，星陣風駈，月章電駕，文馬犀車，事屬後拒，軍次河內，復以公行懷州事。公善文詞，好酬醻，其所留連，皆一時秀士。九薀餘行，六肴閒設。旣閉門投轄，亦開閣忘疲，故以賓友相趨，朋徒慕饗者矣。而逝川靡息，日月无窮，與善何言，摧我良木。以興和二年六月廿四日遇疾，卒於晋陽，時年五十四。朝廷痛惜之，有詔追贈使持節、侍中、司徒公、尚書左僕射、都督冀瀛殷三州諸軍事、驃騎大將軍、冀州刺史、郟城縣開國子。粵以興和三年十月廿三日，歸窆於

廣樂鄉新安里。雖黃縑綈袟，紀迹傳功；恐玄途幽壤，聲沉事滅。乃作銘曰：

鬱矣公族，朱軒丹轂。連貂疊組，懷金拖玉。家擅杞梓，門多鵷鶒。納納光風，峨峨世祿。若人挺生，復作民英。奇文麗則，比跡雲卿。身同規矩，志等繩衡。似覺而臥，若晦斯明。爰初濯鱗，或躍盛府。五登方岳，再毗霸于。世号人師，民稱茲父。始爲鴻翮，終成鳳羽。晈晈風絲，奄奄西日。素秋忽矣，丹淵已畢。徒降聲榮，空存寵袟。文物威蕤，笳管蕭瑟。靈輿戒道，徙就�荒。賓親竚列，車騎成行。去斯麗宇，即彼幽堂。祖輝。

興和三年歲次辛酉十月己亥朔廿三日辛酉刊。

095-541　君諱瑩，字玉起，秦州天水人也，入侍紫幃，出鄉名蕃，聖世高祖孝文南巡軍前大中正，選哲維仁，德竝伊陜，遂除荊州長史，治同緝熙，後除七陽太守，矛遠能迩，宇宙寧謐，埋蘭根於天水，展芳柯於四海，直以西光易奄，東流難息，今在甘潒鄉華望西三里吳公坂上，非山左腳，以爲墓焉，其辭曰：

出錦瓊鄉，冠冕東都。選哲稱仁，威振南嵎。治道緝熙，德竝阿衡。威而不猛，玉嚮金聲。廓清宇宙，竹帛馳名。乃屆華鄉，甘泉礼居。精移神散，息馬天衢。非山左股，山上名吳。卜兆終天，以爲墓墟。銘之金石，與天合符。

大魏大統七年歲次辛酉十一月廿八日。

096-543　魏故勃海太守王府君墓誌銘

君諱偃，字盤虎，太原晋陽人也。其先蓋隆周之遐裔。當春秋時，王子城父自周適齊，有敗狄之勳，遂錫王氏焉。丹車紫蓋之貴，雄俠五都；調風漤鼎之豪，聲華三輔。祖芬，安復矦駙馬都尉相國府參軍給事中太子虎賁中郎將，遷江夏王司馬，帶旴眙太守。父五龍，起家鎮北府參軍建威將軍臨淮太守太尉諮議參軍右衛將軍兗冀二州刺史，封新塗縣開國矦，邑七百户。君稟黃中之妙韻，資南侣之禎祥。爰始齠年，載誕克岐之性；亦旣童冠，收名老成之譽。溫良本於率由，孝友始於天縱。解褐奉朝請，俄遷給事中。屬天步在運，嵩原沸騰，君乃輸力四方，翼戴王室，掃難披艱，血誠著績。遷右衛將軍光祿勳，又除盧陵勃海二郡

太守。疊履專城，再揚邦彩，化潭禽葷，恩結生民。方申遺老，俾贊乘鑋，如何灾濫，奄同造化。春秋七十五，以武定元年閏月廿一日卒于第。粵以其年十月廿八日葬於臨齊城東六里。凡厥士友，至於賓僚，咸以爲泉門一閉，陵谷代遷，鐫石題徽，式揚景烈。乃作銘曰：

雲昇月鏡，漢舉星明，於照逗烈，弈世有聲。厥祖皇考，接武維城，和光地緯，穆是天經。三山降祉，二象凝神，爰播妙氣，剋挺哲人。如彼隨矣，聲價遠聞，如彼鳴鶴，振響騰雲。巖巖安復，履道懷貞，赫赫新塗，繼體承英。八龍登号，三虎馳名，繁霜夏降，蘭蕙萎丘。白雲四卷，繁月淪收，形随歲往，狠與年流。刊石揚名，庶傳千秋。

097-544　君諱盛，字世興，東平人也。自玉璜啓祚，渠門表功，布千條於本枝，起九成於累土。服冕乘軒，是稱世載，專門重席，其風未殞。祖豫州刺史，紐組衣繡，動風俗於弦歌。考殿中尚書、司空。公論道秉鈞，增天地之清厚，至如俾尒戬穀，長發其祥。美玉出於黃山，明珠生自楚溙，有一於此，實標俊民。不藉丹柒之功，無假括羽之助，方圓之形先就，輪轅之用夙表，遊稷下以獲敬，入龍門而見奇。年十八，除秘書郎中。永安元年，轉濟陰内史。興和三年，遷安東將軍、銀青光祿大夫。四年十月，卒於鄴縣宣平里，春秋七十有五。唯君器業貞峻，風韻清舉，棲遲文史之囿，偃息仁義之林，望青雲以競高，援寒水而爭潔，夷嶮無改其操，得喪兼坦於情。爰自鴻漸來儀，麟閣先達，挹其清塵，後來推以獨步。自參駕二乘，共治千里，盜烏移柳之察，稱曰神明；時雨春陽之化，号爲父母。及毳衣如菼，職在扶持。受命滋恭，無異循牆之士；犯顏不息，有類白馬之生。既德與時隆，且袟随年進，光國榮家，方申眉壽。然有力負之，拾潘所以無及。委和已逝，傳薪於此速盡。頓遠嵒於短世，迫脩志於促晨，成蹊之感，莫不灑泣。以武定二年二月，塟於野馬之原。幽闡方扃，大暮無曉，没世之名，寄諸金石，其詞曰：

列山之緒，負海之胤。滔滔万頃，巖巖千刃。曰祖曰考，金聲玉振。若人篤生，邦家之俊。下帷自厲，登山未已。紛綸章勾，頡頏名理。聲發在宮，價超兼市。其羽爲儀，學優則仕。升降三除，往來石室。刊彼六身，定茲五日。復膺尒諧，疲民是恤。哼哼大車，終享元吉。濁瀾易盡，飛電恒驚。稅鑣遶矣，儵解生榮。風昏拱木，霧暗荒塋。遲遲白日，長掩佳城。

後巍濟陰内史呂君之銘。

098-544　征虜將軍兗州高平太守闆公墓誌

公諱詳，字洪慶，河南洛陽人也。苗裔軒皇，繁倫代北，公即北國主之六世孫也。高祖阿弗，率部來廷，光儀朝政，錫爵高昌王，仕至司徒公。曾祖懃，襲王爵。司空公，祖齊州。器羽淹潤，領袖一時。父儀同，風物嚴凝，峻峙當世。公稟藉純粹，早懷精亮，志尚清高，躰度閑寂，虛想御物，卷戀崇仁，融道德以立行，敷禮樂以爲情，儲孝友於胷中，聚和順於身外，閭里欽其仁，朋儕慕其德。起家南青州錄事參軍，轉太傅府外兵參軍。後除兗州長史，重遷征虜將軍、中散大夫，復除兗州高平太守。公文武兼禪，雅於從政，爰自振衣，任逕出處，聲名藉甚，所在流譽，彼倉不弔，殲良已及。武定二年七月寢疾，春秋五十三，薨於第。粵以其年十月廿二日，堲於鄴城西南十五里。谷岸儻移，金石可久，敬鐫芳塵，用播不朽。其詞曰：

猗歟君公，剋紹前脩。青徽內發，溫恭外流。容預春夏，猛裂高秋。宦逕振響，曠迹非仇。欝爲世范，方寄樑舟。略途未及，忽履深幽。長川杳邈，風樹淒流。泉扃一奄，名識虛遊。

武定二年十月廿二日。

099-546　魏故使持節侍中司徒公都督雍華岐并揚青五州諸軍事車騎大將軍雍州刺史章武王妃盧墓誌銘

祖巇，燕太子洗馬，魏建將軍良鄉子。祖母魯郡孔氏。父延集，幽州主簿。母趙郡李氏。太妃姓盧，諱貴蘭，范陽涿縣人也。魏司空毓之九世孫。氏族之興，詳於典故，弈世載德，不殞舊風，名望之重，冠冕海內。太妃承家之慶，自天生德，體韻閑和，心神明悟，言德兼脩，工容備舉。萋於幽谷，翹彼錯薪，亦旣言歸，繼之王室。奉上接下，曲盡婦儀，用之家人，剋成內政，遵其法度，爲世模楷。加以敦穆宗親，貽訓子姪，唯礼是蹈，非法不言，故能望楚宮而軼樊姬，瞻齊堂而超衛女。而與善之言弗膺，物化之期奄及。春秋五十有四，以武定四年十一月八日薨於鄴都。越以其月廿二日葬於漳水之北，武城之西。乃作銘曰：

導源姜水，構趾嵩山，大風之後，弈葉蟬聯。家風不墜，門業猶專，外挺儁造，內啓幽閑。秀質神成，淑性啓天，動止應□，折旋合礼。亦旣有行，來儀朱邸，令望媞媞，德音濟濟。鄭音弗聽，鳥肉不食，停輪待期，闓門成式。彼日不居，川流未息，逝者如斯，諸嗟何極。靈頓夕

進，楚挽晨哀，松楊蕭瑟，丘隴崔嵬。日月代謝，寒暑去來，若戲高岸，有昭夜臺。

長子章武王，字景哲。出身司徒祭酒，俄遷尚書祠部郎中通直散騎常侍朱衣直閤鈐仗將將征虜將軍肆州刺史當州都督侍中車騎將軍左光禄大夫護軍將軍領嘗食與御兼太尉公奉璽綬侍中驃騎大將軍西道大行臺僕射殿中尚書散騎常侍開府儀同三司護軍將軍侍中章武王。弟二子字叔哲，出身員外散騎侍郎征虜將軍中散大夫。弟三子字季哲，出身秘書郎中征虜將軍中散大夫。

100-547　魏上宰侍中司徒公領尚書令太傅領太尉公假黄鉞九錫任城文宣王文浄太妃墓誌銘

太妃姓馮，諱令華，長樂信都人也。太師昌黎武王之弟五女，曾祖東燕昭文帝，祖太宰燕宣王。若夫帝王有命，將相應期，鍾鼎相傳，冠冕繼襲，固已功流載藉，道被笙鏞。昔在有周，齊爲甥舅之國；爰及大漢，陰實鄉里良家。非夫皇天鍾美，神靈覆育，孰能作合聖明，爲天下母？姑文明皇太后，正位臨朝，二姊竝入主坤宮，配高祖孝文皇帝，飜成外戚，屬此盛門。太妃承奕世之休緒，稟太清之秀氣，生道德之家，長禮儀之室，目不覩異物，耳不聞外事。而聰明温惠，與本性而相符；仁信規矩，乃率行而自合。正始二年，年十九，四行聿脩，五禮閑習，造舟且及，百兩爰備，乃言告師氏而言歸焉。正始三年正月，皇帝使中侍中兼大鴻臚卿策拜任城國妃。帝乙歸妹，聊可比其元吉；齊族之子，未足方其美正。文宣王歷作王官，至於宰輔，居棟樑之任，荷天下之憂，昧旦入朝，不以私室爲念。太妃恭懃婦業，助治家道，中饋是宜，内政有序；務先窈窕，不有妬忌之心；博進才賢，而無險詖之志。至若遙聽車聲，識伯玉之有禮；當朝晏罷，責叔敖之未登。輔主君，古今英異，易稱一人，得友詩著，三五在東，以茲樛木之恩，成此螽斯之業。撫養異宮，恩同己子，故能化自壼闈，聲聞邦國。神龜二年十二月，文宣王薨，朝依典禮，策拜太妃。諸子布在周行，竝廮好爵。每分至紀節，内外備在，未嘗不鍾鼓懸庭，蟬冕滿室，胥徒駱驛，軒蓋成陰，文物聲明，此爲獨盛，忠臣孝子，頓出斯門。雖先王積善餘慶，抑亦太妃德教所及也。昔慈母八子，咸爲卿士大夫；泰姬五男，俱登郡守牧伯。尚稱榮舊史，著美前書，楊權而言，曾何髣彿。動中典禮，言必稱於先

姑；脩德苦身，以爲子孫之法。公將復，世業日昌，厚禄未窮，流年不待。武定四年四月四日丙子遘疾薨於國邸，時年六十。粤以武定五年歲次丁卯十一月甲午朔十六日已酉窆於鄴城西崗漳水之北。金石可久，高深或遷，敬嵓徽美，寄彼幽玄。其詞曰：

基起覆匱，源資濫殤，連峯旣遠，清爛遂長。桂生必馥，蘭挺而芳，如金振鏐，如玉含光。顯允淑人，天降休祉，門高馬鄧，恩侔許史。言歸大國，來自戚里，作配哲王，德音不已。作配如何，車服以盛，德音安在，民胥攸詠。七穆遂興，二惠方競，剋享福禄，坐應嘉慶。慶乃日隆，禄亦弥厚，光陰遷迫，榮華難久。竊恃報施，庶過眉壽，一朝冥漠，歸全啓手。思惟平素，瞻仰靈軒，神儀永戢，幝帳虛存。卜云其吉，靈輀在門，且辝京輦，夕赴山原。悲風何厲，愁雲自屯，蓁楊且合，思鳥方喧。聲名徒顯，墳壟空尊，千秋万代，已矣何論。

101-550　巍驃騎大將軍開府儀同三司長廣郡開國公高公妻茹茹公主閭氏墓誌銘

公主諱叱地連，茹茹主之孫，諜羅臣可汗之女也。源流廣遠，世緒綿長，雄朔野而揚聲，跨列代而稱盛，良以布濩前書，備諸歷史矣。公主體奕葉之休徵，稟中和之淑氣，光儀婉嬺，性識閑敏，四德純備，六行聿脩，聲穆閨闈，譽流邦族。若其尊重師傅，訪問詩史，先人後己，履信思順，庶姬以爲謨楷，衆媛之所儀形。皇巍道映寰中，霸君威棱宇縣，朔南被教，邈外來庭。茹主欽挹鳳猷，思結姻好，乃歸女請和，作嬪公，亦旣來儀，載閑禮度，徽音歲茂，盛德日新。方享遐期，永綏難老，興善徒言，消亡奄及。以武定八年四月七日薨於晉陽，時年十三。即其年歲次庚午五月己酉朔十三日辛酉，葬於釜水之陰，齊獻武王之塋內。天子下詔曰：長廣郡開國公妻茹茹鄰和公主，奄至喪逝，良用嗟傷。旣門勳世德，光被朝野，送終之禮，宜優常數。可勑并州造輼輬車，備依常式，禮也。乃銘石壞陰，永傳餘烈。其詞曰：

祁山發祉，蒙野劾靈；雄圖不競，世載民英。於惟淑女，膺慶挺生。德兼柔慎，質儷傾城。皇德遠臨，霸功遐震。紫塞納款，丹邀思順。有美來儀，作嬪世儁。惠問外揚，貞情内峻。思媚諸姑，言齒同列。衮幨有序，大小胥悅。方享遐期，儀範當世。如何不弔，蘭摧玉折。卜云其

吉，將窆玄宮。榮哀揔備，禮數兼崇。輕輴轉轂，飛旐從風。清暉永謝，彤管無窮。

102-553　魏開府參軍事崔府君墓誌銘

君諱頠，清河東武城人。尚書僕射、貞烈公之孫，涇州使君第二子也。冠冕世德，福慶餘緒，曜車爲寶，荊玉成珍。文慧之志，著自弱年，孝友之情，表於冠歲。藻翰與春華比美，景跡共秋菊均榮，而宦止開府參軍事。輔仁之道，便虛年二十六，武定六年七月遘疾，七日卒於鄴都寢舍。粵以天保四年二月甲午廿九日，歸窆本鄉齊城南五十里之神塋。日月不居，感臨川之歎，有德無位，致殞秀之悲。其銘曰：

於穆不已，世載其英。朝端岳牧，袞紱璁珩。休芳必嗣，有美誕生。黃中闡譽，敏內標名。膺斯府檄，稱是才實。器懷明悟，文情委逸。方此□期，宜從厚秩。命也不融，朝矡處日。故□□□，塵書廢笥。一辭華屋，言歸蒿里。原隰□□，□風欝矣。刊石泉陰，永傳蘭芷。

**103-556　**君諱希禮，字景節，趙郡平棘人。昔仲尼標積善之慶，史剋稱世濟之美，王族繼及，公卿有門，楊宗八處三能，荀族十居九曜，風流未遠，軌躅猶存。曾祖太尉、宣王，祖兗州使君，父尚書令、儀同文靖公，竝民譽時宗，立功立事，騰華方策，散美笙鏞：兄司空文簡公、太子詹事、儀同文昭公，太常、儀同文惠公，皆明德儁才，早拾青紫，難爲弟兄，誰辯優劣。君神情秀異，風則清遠，動必以礼，行不由徑，兒僮稱爲鳳雛，交遊謂之龍首；寬而不雜，廣實能周。雖曜夜之珍，未篆而貴；然昭車之寶，待瑩爲光。初自諷雩，爰始城闕，攝受教，結�從師，曉文夜誦，朝聽暮講，先進罕得爲疇，敵年莫與爲匹。窮更生之七略，盡惠施之五車。思比風馳，辭同河寫，五言之作，妙絕時人；花藥有慙其豔，黼黻未臻其美。爲謀必忠，指期能信。身不踐迹，足未履影。固不憑虛矯實，因短爲長。等雨露之生養，同山川之受納；共冬日而流輝，與秋陽而竝照。於是素論攸往，清談自歸。起家爲著作佐郎，蔣司空諮議參軍。記言之任，事歸文雅，選衆而昇，實諧僉望。勑以本官修緝左史。及梁人內款，聘使相尋。東南之美，或非竹箭，延陵有辯聲之察，諸發有應封之敏：郊境罷勞，有難其人，必須叔譽之通辯，左史之博物，苟異此曹，莫充其舉。勑兼通直散騎常侍及正員郎。臨江涉

濟，遠相迎接。旣暢絲綸之皆，兼申縞紵之義。轉長廣王從事中郎，又除前將軍、通直散騎常侍，尋除太常少卿，領兼廷尉少卿。秩宗之任，實在天人，司敗之舉，又關興替，分職旣難，領攝尤重。君旣爲三壽，又兼六事，幽明以察，人鬼無怨。雖春卿之典礼，釋之之司訟，不能過也；又行巍尹事。居輦轂之邦，守帝城之任，趙、張垂譽於前，邊、袁見傳於後，瞻言曩烈，影響無差。行豫州刺史。仍除使持節、都督信州諸軍事、中軍將軍、信州刺史。出入數載，從政二藩，風偃雲行，民和訟息。田郭之風，於斯更重；豹産之化，自此方興；旣仁且智，宜其永久，彼倉寡惠，曾不慭留。雖迹著雲臺，影存東觀，而蘭叢一毁，玉樹長淪。成蹊自古，無從已泣。以天保七年八月二十二日，薨於府舍，時年四十六。　詔贈使持節、都督瀛州諸軍事、大鴻臚卿、瀛州刺史，諡曰文君。天姿挺邁，風力峻舉，口不二言，身無過行。孝友成基，温恭爲本。辭高許、洛，學備鄒、韓。施政於難治之國，起誉於立人之口，本小大不違，終始如一。而金石難弊，霜露無久，曾不千月，奄同万春。以其年歲次丙子十一月辛丑朔二十日庚申，歸窆於　先塋。慮高深有易，員方或改，非寄泉壤，何取來世。乃作銘曰：

川岳昴靈，剋載民英。是爲門相，非止世卿。宣王入仕，位以德成。兗州作牧，没播餘聲。文公垂範，休有令名。鍾此舊德，含章挺生，猶子作合，實嬪於京。瞻言往構，綽有餘榮。志通業美，體慧神清。瑾瑜作暎，金水爲明。唯風及雅，旣博且精。立身無詖，履道不傾。排虛遠集，搏風上征。贊職黃耳，攝官紫庭。始司礼樂，民和俗平。仍掌刑訟，小大必情。師尹化洽，連率神行。方期天輿，遂爽神聽。空聞三壽，長謝九齡。歸窆山田，永背城市。荒芒原隰，蕭條邑里。隴首朝寒，松風夜起。一棺已墐，千秋方始，日月不窮，令問何已。

長子孝貞，字元操，司徒府叅軍事，娶都官尚書博陵崔昂女。次子孝基，字仲苛，儀同開府叅軍事。次子孝儀，字叔異。次子孝威，字季重。次子孝平，字幼安。長女字元淑。次女字滿相，適清河崔曄，字公革。次女字寶妙。次女字寶儀。次女字楚容。

104-557　周故柱國大將軍雍州刺史河內戾公墓誌

曾祖有居斤。曾祖母賀蘭氏。祖初豆伐。祖母達奚氏。父者，使持節司空公、冀州刺史。母費連氏，長樂郡君。公姓獨孤，諱信，字期弥

頭，河南洛陽人。以周之元年，歲維星紀三月己酉薨于長安。時年五十四，諡曰戾。四月壬申，葬於石安之北原，懼陵谷之貿遷，故刊石而誌焉。妻如羅氏，廣陽郡君。長息善，字弩引，使持節驃騎大將軍、開府儀同三司、河州刺史、長城郡開國公。第二息藏，字拔臣，武平縣開國公。第三息震，字毗賀周。

105-560　王諱淯，字修延，勃海修人也。太祖獻武皇帝之第八子，世宗文襄皇帝之母弟也。若夫將相之貴，象列圓天，公矦之重，秩標方地。然則王門賦命，精降穹旻，帝家稟秀，祉應河嶽。王含靈誕德，體機協道，納陰陽之和，處剛柔之正，瑰姿奇表，咳唊如神，英心絕韻，趨拜驚俗。巍珠自負，照車多乘，趙玉見美，割地連城，比質知其多穢，擬價何關人寶。既而鑒徹宵冥，聽彈寥寂，智包拓落，度盡深沈，崖岸上竦，波瀾長邁，自含潤黷，動漾符彩，門興霸道，室啟王業，殊萬共會，異術同歸，垂牙巨獸，立知其重，注瑟瞑臣，蹶然已謝，獨悟真宰，蘊茲全德，思極神理，藝盡生民，大行小道，咸舉其契，於是聲飛海外，迹超日下。巍朝式仰家勤，敬引人傑，拜通直散騎常侍加平西將軍，封章武郡開國公，食邑二千戶。久之轉驃騎大將軍開府儀同三司。金圖蟬翼，冠飾貂羽，朝國大啟，臣寮廣列，詔德褒賢，爵服非齒。玉窜瑠勒，蔑河曲而弗遊；高蓋駟馬，括平臺而方宴。及天統有歸，弓輅云錫，封襄城郡王，邑三千戶。周稱毛畢，漢曰梁河，異世竝親，殊年俱重。秉喆宣猷，居宗體叡，抑揚名教，弘獎風流。足使淮南上才，掞藻爭傑；東平賢吏，懷德忘老。執瓛服袞，將極一相之尊；秉礼兼樂，且居前拜之厚。朝烏初矯，晨馬遽息，承明罷謁獻劍空留。以天保二年三月二日薨於晉陽，時年十六。運遠時來，堲陵改卜，崇申寵命，允穆舊章。詔贈使持節假黃鉞太師太尉錄尚書事都督定滄瀛幽寧朔懷建濟袞十州諸軍事定州刺史，諡曰景烈王。載以輼輬車。以乾明元年歲次庚辰四月壬午朔十六日丁酉措於鄴城西北廿八里。東州神草，相與未見，西域奇香，失之己人。唯當賢王之迹，永晰於絲編；高義之聲，長留於泉隧。乃作銘曰：

曜帝之精，崑嶽之靈，昨祉大國，多才降生。派海作潤，分日爲明，浮川俟楫，裁象資衡。秀氣斯感，寔兼其妙，弱竦奇峯，早張高調。體發五色，華開四照，韻逸江海，才驚廊廟。篤茲文雅，顧斯武節，書盡

經緯，劔窮論説。爲青跨藍，染緇踰涅，請或必辯，稽疑則折。王子稱英，帝弟惟秀，天爵特表，人實懸授。名非秩優，尊由道茂，淵深魚薄，林橋鳥赴。席加儒礼，車從詞雄，亦有劔客，左右生風。笳傳上路，蓋鋬空中，俳徊九陌，淹留二宮。金符傳世，玉瑞貽久，陸漸方征，溟飛初負。行煎金液，當持瓊酒，次匪泉桑，淪同申酉，東堂先悼，南望今徂。白若衘兆，青子披圖，是歸玄壙，詎往清都。綢繆典策，終慰黃壚。

106-561　君諱衆，字貳醜，趙州趙郡高邑人也。其先漢大將路博德，君其後也。德七世孫温舒，因封鉅鹿。温舒五世孫悕怡，遷封趙郡，即居高邑。曾祖永，郡主簿。祖買，督護元氏。父奉，郡中正，制詔咸陽太守。君，郡功曹，護高邑。天平年，制詔趙郡太守。武定年中，制詔殷州刺史。君信崇三寶，廣施不悋，積善之功，遂延年壽，春秋一百。夫人潘氏。大齊太寧元年太歲在巳十一月十九日，合塋底河南三里，象城西北七里，故立墓誌。其詞曰：

汪汪軌範，濟濟因居。爲行恭遜，用實隱虛。敦崇信義，吐道連珠。汎愛廣施，事等賢愚。爲行秉正，志操堅剴。望如難犯，即如和光。一時特拔，備列州鄉。

長息顯安、小息景量合塋一墳。

107-566　君諱肱，字如肱，勃海條人也。門資磐石之固，世保維城之業。祖儀同三司青州使君。秉德含弘，采蘇在物。父驃騎大將軍開府儀同三司中領軍。專揔禁闈，威名方盛。觀夫珠潛溟海，璧潤荊山，不有高深，孰蘊靈異。君神情桀立，崖岸恢舉，龍子馳聲，鳳雛飛譽。曹童測象之妙，未爲通識；王孺鑒虎之奇，誰云智勇。思叶風雲，調諧金石，進退有度，容止可觀。雅俗佇其風規，家國俟其梁棟。而垂天未効，奄從不秀。以皇建二年十一月廿六日終于晉陽之第里，時年九歲。天統二年二月廿五日葬於鄴北紫陌之陽。嗟乎，居諸互始，屢移岸谷，寒暑交謝，每易榮枯。是用勒石泉扃，庶遺芳不朽。乃爲銘曰：

璧出荊山，玉自藍田，雖云重寶，不雕不妍。豈如令質，其鋒迴出，問望堂堂，德音袟袟。是稱孺子，實標通理，辯日未儔，論月非擬。鵬翰漸就，豹變垂成，南山欲下，北海將征。忽爲異世，奄閟泉扃，千秋萬古，空挹餘聲。

108-570 大齊故宇文君墓誌之銘

君諱誠，字克明，太原晉陽人也。乃尚書左僕射宇文公之族弟。因官徙鄴，已二世矣。君生而穎邁，天性孝謹。以名門貴胄，世代纓緌之姿，虛心下士，屈己求人。又能遍覽典墳，遺名利如蔽蓰；備窮礼義，操躬身若金玉。初爲司徒府參議主簿，俄而轉尚書都官。旋因親老，矢志不出。逍遙山林之間，跌宕煙霞之上。豈祖輝易謝，逝水無停，春秋七十有三，天統五年八月終於私第。武平元年歲次壬辰六月戊辰朔十九日甲申塟於鄴郡西南三十里之高原，礼也。銘曰：

皇矣我君，謹慎惟明，松筠雅操，铁石深衷。克勤克儉，歿貽令名，聲巤千載，與金石同。

109-570 齊故假節督朔州諸軍事朔州刺史劉公墓誌銘

君諱雙仁，字德，廣平廣平人也。斬白虵以統曆，膺赤伏以承乾，削桐葉而分流，比太山而開國，且王且公，有文有武，重龜疊匭，以迄於茲，楊芬蘭畹，發彩桂林。載仁而行，抱義而處。體韻平和，風姿秀逸。信重白璧，諸貴黃金。冬溫夏清，入窮養親之道；夜寐夙興，出盡事君之義。道廣能周，仁而有勇。箭穿七札，弓引六鈞。丹浦綠林之陳，柏塞榆關之下，恒擐甲而先鳴，亦稱雄而獨步。除平漠將軍羽林監，換安西將軍銀青光禄大夫。職唯侍衛，任切扶持。獨噉白馬之名，功高冠鶡之侶。除殷州高邑縣令。治均滅火，政等鳴琴。暴虎出奔，灾蝗不入。遷岢嵐都督。地鄰沙漠，境接邊荒。羽檄不馳，勳庸斯在。於是年及期頤，反服間閒，荷冠藜杖，對酒鳴弦。二阮入林，有均先達；十舍時遊，事符往彦。而逝川不止，去影難留，忽矣山頹，俱嗟喪寶。春秋九十一，以齊武平元年閏二月十日薨於宅。蒙贈假節督朔州諸軍事朔州刺史。十一月十一日葬於鄴城西卅里。其爲銘曰：

門標將相，世有公卿，爰錫純嘏，載誕人莫。蘭香桂馥，玉潔冰清，丹興六藝，浮沉七經。弦章靡用，水鏡懋明，智囊均美，飛將齊名。勳高魚陣，勇冠龍城，六軍挺譽，百里馳聲。未窮人爵，忽往藥亭，車馳魚躍，地愜雞鳴。楸梧春綠，松栝冬青，一棺永矣，百葉流馨。

110-571 君姓常，諱文貴，字蔚榮，滄州浮陽郡高城縣，崇仁鄉脩義里人也。君夙能卓絕，自懷磈磊之風；長居不群，非無亢朗之節。但

春秋未高，瞻顔可貴。大齊天保七年，旨遣杜尚書板除兗州羸縣令。雖光兒西垂，東神莫轉，至皇建元年，復贈青州樂安郡太守。不那烏兔遞遷，星機遞換，笮運懸車，忽委虞谷。嗣子領群，次子領賓，第三息領標，第四息領高等，哀慕號泣，深懷創鉅痛，晝夜啼恨，倍切靖樹之悲，各竭子道，思報劬勞。幼子壼，親即取木邊山；弟二息領賓等，訪工中壤，栢槨以就，不失其制。大齊武平二年歲次辛卯二月己卯朔四日壬午，頓輪祖柩，高墳備奄，永固千齡，刊石銘之者矣。其詞曰：

生能獨桀，死亦孤雄。千神來奉，万鬼競脩。情存亢朗，不變恒風。地上五疢，泉下三公。

111-573　齊故通直散騎常侍贈開府儀同三司太常卿高君墓誌銘

君諱僧護，字世公，勃海條人也。七廟玄菟府君八世孫。導源姜水，播德於唐朝，忠烈匡周，垂芳於齊國。祖太師太尉公，錄尚書晋州刺史城皋王。父司徒公，錄尚書領軍大將軍并州刺史淮陰王。君稟異挺生，資靈積善。機惠辨悟，意等讓梨。孝性自天，有如懷橘。父王偏所鍾愛，呈上每見稱奇。故早預周行，幼加顯職。豈其天不與善，殲我神童。奧以大齊武平四年十一月遘疾薨於京師。時年六歲。窆於鄴城西紫陌河之北七里。恐谷徙川移，乃爲銘曰：

帝源浩瀚，岳胤隆崇，精靈感降，弱播宏融。冀保頤壽，世襲才雄，豈其朝露，神化如□。悲及朝野，嘆感紫宮，聊鐫盛烈，永扇無窮。

112-574　齊故大鴻臚卿趙州刺史李君墓誌銘

君諱祖牧，字翁伯，趙郡平棘人也。昔庭堅遭種，梗槩著於虞謨；伯陽執玄，糟粕存乎關尹。先民陶其真範，後昆景其遺迹。繁祉餘壹，剋萃本枝；揰鍾迾鼎，人物世濟。東都愧夫五公，西京謝其七葉。祖尚書令、儀同文靖公，大言大德，提衡一時，事蘊丘山，聲溢絃管；父主簿君，雅實清徹，激揚流俗，命均回、鯉，有志無時。君資神川寶，擢秀門户，幼而不群，異乎公族，凤遭不造，早闕過庭，夫人黃鵠成歌，柏舟在詠，倚門徙宅，慈勗具舉。君亦蔽苕嘗吐，理極温清，闈幃肅離，人無閒議。加以耕耨情性，砥礪衿抱，丹膽糅而爲質，黼藻會以成文。公府欽風，屢加旌帛。釋褐開府參軍事，轉司徒府墨曹參軍，除襄

威將軍，轉太尉府外兵參軍。襲爵濮陽伯，加宣威將軍。又遷司徒府中兵參軍事。君雅懷高尚，志恬縹冕，進取之間，特非其好，每所遷歷，久不移班。自我得之，亦無悶也；晚除太子洗馬，尋遷彭城太守。方事推請，竟不述職。議者多之，以爲稱首。依例降伯爲始平子，除冠軍將軍，又除衛將軍，皆常級也；後授太尉府諮議參軍事。君氣調清夷，風猷允塞，剛亦不吐，直而能遂，約言顧行，崇仁篤禮。門訓家誥，率由義方，輕財重士，好賙能散；鄰里待以自資，姻族望而舉火。逮索魚興感，風樹成悲，瘠巨愈遲，殆至於盡。絕水泣血，比禮更輕，馴兔棲鳩，爲徵已薄。冀膺眉壽，永弘規鑒，天道不弔，奄隨化遠。以天統五年歲次己丑七月五日，薨於鄴城宣化之里舍，時年五十九。詔贈使持節、都督趙州諸軍事、衛大將軍、趙州刺史、大鴻臚卿，禮也。以武平五年歲次甲午十二月十日，歸窆於先夫人舊兆北六十步。恐山移谷徙，磋和見日，聊銘貞石，志此窮泉。其詞曰：

毛羽由穴，德業有門；必復其始，實在公孫。如蘭是馥，似玉斯溫；藝脩行舉，實厚名尊。一捐野服，屢降王言；志全恬澹，情喪簪軒。驚飆不息，隙駟常奔；小年未暮，大夜俄昏。叡情悼軫，加葬崇恩；哀哥夕引，榮衛晨屯。疎蕪寒壟，蕭瑟窮原；未聞可作，空歎埋魂。

外祖廣平宋弁，魏吏部尚書。夫人廣平宋，父維，魏洛州刺史。長子君榮，字長謀，司空府刑獄參軍。第二子君明，字仲爽，齊符璽郎中，卅九亡，同日祔葬於塋西北。第三子君穎，字叔叡，安德王開府長史，年卅四亡，同日祔塋於塋東北。第四子君弘，字季寬，太尉府行參軍。庶第五子君亮。庶子君華染道。庶子君盛。庶子君褒。長女魏穎川王元斌之世子世鐸。第二女適博陵崔子信，信太子舍人。第三女適博陵崔伯友，友梁州騎兵參軍。第四女齊世宗文襄皇帝第五子、太尉公安德王延宗妃。

113-576 王諱潤，字子澤，渤海條人，文穆皇帝之孫，高祖神武皇帝之第十四子，文襄、文宣、孝昭、武成四帝之愛弟，皇帝之季父也。若夫長發濫觴之源，厥初綿瓞之緒，乘軒服袞之華，握鏡配天之業，固以詳諸中汗，可得而略也。王德惟天縱，道實生知，體恊黃中，思標象外。爰自髫剪，迄乎奇角，綽然有裕，卓尒無朋。陳王愜其七步，劉德

愧其千里。及玄運告終，蒼精革命，率由文祖之事，式遵繁昌之典。爰
命親賢，利建侯服，封馮翊郡王，邑三千户。尋拜侍中、開府儀同三
司。唐侯故墟，鮮虞舊國，南望沙丘，北臨易水，形勝之地，非親勿
居，閫外之重，惟賢是屬。乃除東北道行臺尚書、左僕射、定州刺史。
頃之，改授開府儀同三師，增邑二千户。尋變三師爲三司，仍爲開府，
加授都督定、瀛、幽、南、北營、安、平、東燕八州諸軍事，刺史如
故。未幾，除尚書左僕射。參酌元氣，燮諧治本，万機斯緝，七政以
齊。屬鶴籥初啓，雀窓佇訓，膺茲審諭，入輔少陽。除太子太師。尋兼
并省錄尚書事。三川都會，二周舊壤，關河設險，是稱衿帶，推轂作
鎮，非親則賢；除河陽道行臺尚書令。坐制方面，事切分陝，被文德以
來遠，設多方以誤敵，威震南土，聲駭西戎。就拜司空公，行臺如故：
俄遷司徒、錄尚書事，仍拜太尉公。頃之，遷大司馬，入爲司州牧。專
席而坐，去節爲治，道成日用，化行朞月。城狐於是斂跡，稷蜂爲之不
起。行馬之外，豪右蕭然。復兼錄尚書，大司馬、州牧如故。食南青州
幹，別封文城郡開國公，邑一千户；進位太保，復除河陽道行臺錄尚書
事，尋遷太師，俄拜太宰，又出爲定州刺史，惟王衿神簡令，風韻酋
舉，玉質金箱，凝脂點漆，爛如巖電，軒若朝霞：高則難踰，清非易
挹，懸鍾扣而斯應，明鏡照而不疲。規謨宏大，志託玄遠；師文夢周，
希顏慕舜，耻方管晏，羞道桓文：立言峻於太山，吐論光於朝日。雖帝
稱予季，王曰叔父，海内所瞻，天下不賤，虛己尊賢，傾心下士，敬愛
無怠，握吐忘倦；焚林榜道之賓，指平臺而結轍；談天炙輠之客，望碣
宮而投軫。無不側席虛右，擁篲先駈，禮重王前，恩踰陶始。所以富貴
絶驕奢之期，膏粱無難正之弊。至於昏定晨省，常以色養爲先；冬温夏
清，耻用苦口爲治。奉美獻珍之日，愆見於先甞；量藥節食之晨，魄聞
於後進。居家不嚴而治，行政蕭以成風。仁孝自天而生，禮義由己而
出，不授之於師傅，豈假之於典模，所謂自家形國，由迩及遠者也。至
若出膺連率，入據冢司，外摠六條，内參百揆，任寄之重，親賢莫二。
巨川資其舟檝，神化佇其丹青。九德於焉可歌，三階所以增耀。俄而瓊
瑰在夢，臺駘作禍，翌日弗瘳，奄賓上帝。以武平六年八月六日遘疾，
廿二日薨於州舘。哀結市人，痛感宸極，賵給之數，率禮有加。詔贈侍
中，使持節，假黄鉞，冀、定、滄、瀛、趙、幽、安、平、常、朔、

并、肆十二州諸軍事，左丞相，太師，録尚書事，冀州刺史，品爵如故，謐曰文昭，禮也。粵以武平七年歲次丙申二月庚戌朔十一日庚申，遷窆於鄴城西北三十里釜水之陰。雖香名將蘭菊共遠，盛德與峴山俱傳，恐高岸之爲谷，紀芳烈於幽泉。乃爲銘曰：

上帝降靈，高門誕聖；河洛鷹寶，神宗受命。世握玄珠，家傳金鏡；磐石惟永，本枝斯盛。爰稟正氣，是生喆人；不疾而速，知機其神。因心則孝，任己以仁；斯言無點，其德有鄰。受兹分器，錫之土宇；在漢猶倉，居周爲魯。出登方岳，入膺中輔；鼎味以和，衮闕斯補。承明時謁，駟馬從梁；高臺芳樹，衮衣繡裳。左右相照，道路生光；侍遊西菀，陪騁北塲。雅愛人倫，尤好儒者；臣稱唐、宋，客曰枚、馬。菀園之上，荊臺之下；繾綣遊從，縱橫文雅。川流不捨，人生若浮；邊随霄燭，奄□夜舟。仙鵠叫壠，悁虎生丘；蕭蕭風月，秋非我秋。

王薨時年卅三。

114-578 大周使持節儀同大將軍安州揔管府長史治隋州刺史建安子宇文瓘墓誌

公諱瓘，字世恭，京兆萬年人也。本姓韋氏，後魏末改焉。若乃電影含星，軒轅所以誕聖；蜕光繞月，顓頊於是降靈。霸迹隆基，則詩歌朱黻；儒宗繼相，則德貴黃金。九世卿族，必復其始；七葉珥貂，抑鍾餘慶。亡祖旭，司空、文惠公。惹茂天爵，位崇公器。亡考處士府君，高蹈絶俗，幽貞無悶，巢許不遠，禽尚何人。公即處士之第三子也。季父孝固，吏部郎中，贈雍州刺史，安平恭子。同奉孝之早歿，類伯道之無兒。以公傍繼小宗，義昭猶子。公幼而秀異，風神閑綽，資忠履孝，遊藝依仁。學窮書府，則百遍留目；詞逸翰林，則千賦在手。比之曾子、張霸，惡其高蹤；譬以顔生、黃憲，慙其實録。釋褐大將軍中山公府賓曹參軍，俄轉中外府記室曹。雖石苞位重，而孫楚氣高，託意南山，遂紆東海。襲爵安平縣開國子，俄授帥都督、御伯下大夫，又轉小御正；職是絲綸，明其糺察，非藉俊異，疇能兩之。除大都督，又遷車騎大將軍、儀同三司。韓增麾号，鄧騭台袞，輝映兩京，莫此爲盛。改封建安縣開國子，仍除安州揔管府長史；此州控隋、郎之沃壤，揚沔、漢之清波，民半左夏，地鄰疆場，僚端所寄，才望是資；公斷決如流，

提翊有序，鎮南聲績，蓋有助云；俄治隋州刺史；方秉德勵精，該十部之使；襄帷承寵，佇三公之服；而天流十日，悲谷之影無迴；地紀百川，焦壑之波長瀉。建德六年歲次丁酉十月十七日，遘疾薨于隋州，春秋卅三。宣政元年歲次戊戌四月戊戌朔廿四日辛酉，反葬於萬年縣洪固鄉壽貴里。公言行兼脩，榮辱罕累，好善無倦，奉九言而弗失；談何容易，酬三語而見知。嘉以儀表蘊藉，志情夷簡，素氣與風雲共遠，雅趣與丘壑俱深；雖復才爲世出，學殊爲己，見維纓紱，非其好焉。前妻萬春縣君范陽盧氏，開府、容城值柔之女。靖恭閑令，翫閱詩史；當春早落，厚夜方同；將恐地毀成湖，桑沉作海，式憑鐫勒，永播芳猷；乃爲銘曰：

　　源導崛崍，基崇崑閬。商資兩伯，漢尊二相。胤緒斯分，風流可尚。守衛作台，登其有讓。顯允君子，含章挺生。麗川含瀅，藍岫開瓊。率由孝敬，藉甚聲名。徐榻屢下，蔡屣頻迎。賤璧悋陰，師逸功倍。談窮理窟，情摘筆海。訪獸辯牙，夢禽驚采。持滿慎逸，知足誠殆。爰初觀國，名超擇宮。記曹舊藻，糺正聞風。招携江表，刺擧漢東。博宣風化，載緝民戎。天道芒昧，人途飄忽。一息長謝，百齡何卒。徒馭如歸，生靈已没。緫帳虛網，書帷空月。焚荊命兆，樹櫃開阡。哀鐸緩節，悲驂不前。風鳴隧草，雲没山田。紀茲令德，寄此貞堅。

　　長子萬頃、世子勇力、次子惠尚。長女適滎陽毛氏，宜君俟。次女適安定梁氏，次女適隴西辛氏。

115-579　魏故廣州別駕襄城順陽二郡守寇君墓誌

　　君諱熾，字紹叔，上谷昌平人。高祖秦州哀公，曾祖雍州宣穆公，郢州威公之孫，順陽府君軌第四子，繼第四叔父朝請南陽府君孚之後。永安三年，詔除伏波將軍廣州別駕。君威以馭左，政以綏夏，撫荒悦近，期月教成。詔遷長史。累加龍驤將軍金紫光祿大夫。爲左之治雖隆，制錦之才不盡。俄宰襄城之郡，又轉順陽太守。脩明礼，緝熙風俗；近者悦，遠者懷附。福善無征，禍釁奄及。春秋五十七，寢疾而殞。吏民哀號，朝廷傷痛。以周宣政二年歲次己亥正月四日窆於萬安山宣穆公之墓次。夫人天水姜氏，詔除昌城縣君。長子素，廣州主簿本州司馬都督博平縣開國男，穎川陷没。妻裴氏，無子，以士璋長子文超繼後。小子士

璋，廣州主簿輔國將軍中散大都督德廣期城襄城三郡守義安縣開國矦。妻郭氏。長女順華，適天水姜曇進，本州主簿。第二女婉華，適河東裴景徽，郡中正。第三女將男，適天水趙子信。第四女休華，適趙郡李恩曜。

116-580　馬氏墓銘文

君諱龜，字靈玄，扶風人也。自三皇合德，與日月而齊明；五帝垂緒，流通於万品。布姓七十九代，引緒卅六王。是以秦漢巍晉。馬氏移方昔土。以去神嘉五年其祖馬征蒙勑除奉朝靜。即是京師俊桀，才名遠著，至真君七年蒙除銀清光禄大夫。出語成章，言同珠玉。復除清何郡守。雖可榮禄稍隆，納物殊下。征子馬神龜者，感神受業，秀出不群，□調高風，聲振邦邑。以大魏武定元年爲山陽縣功曹。至五年，勑除開府參軍事。至七年蒙除殿中將軍。至興和三年蒙汲除郡守。但以歲將逝矣，不幸辞世。龜妻張氏，哲婦成家，比五門而待賓。八子之母，東昂而入室。遺金弊席，託事君子。去建德六年蒙勑授漢陽郡君。但亡當時，標名曆代，何其白髮相催，脩年以短，風莫亭，身隨影滅。致使孝子投軀，順孫氣烈，日月將逝，堲於陰山之北，故爲銘記。其辞曰：

埋根西域，引苗東夏，星羅四海，門止龍駕。坐家封矦，在朝稱霸，德建名立，三公止話。剋念君子，有張有弛，□術云暮，歸此故舍。

大象二年十月廿一日。

117-583　魏故廣州長史襄城順陽二郡太守寇府君夫人昌平姜氏墓誌銘

夫人諱敬親，天水冀人也。昔西川表端，東海胙功，道軼寰宙，聲高夷夏，征九伯而作師，跨四矚而爲大，公矦繼軌，暉暎丹青。祖元景，奉朝請、征虜將軍、中散大夫、護陽太守，贈秦州刺史。父伯和，步兵校尉，諫議大夫，護河内郡太守，竝譽滿時談，見珍雅俗。夫人淳和是稟，仁孝基生，而柔惠特爲家門所重。言規行矩，率禮無違。紝組在心，華綵弗尚。容德内充，令淑外顯，乘禽爰降，百兩來儀。撫下以慈，事上盡禮，德備閨門，行滿姻婭。雖復斷機致異，萼薦秤奇，今古相瞻，無以加也。

長子廣州主簿、廣州司馬、博平縣開國男士素，操履霜凝，餘勇拔

衆，忘身殉義，馬草言歸。勳節旣高，榮賞兼備，詔拜夫人昌城郡君。
方享大年，永貽訓範，輔仁何爽，崦嵫遽落，春秋八十。以開皇元年歲
次辛丑十二月丙子朔九日甲申，薨於廣州宅，震宸悲悼，縉紳傷惜。以
開皇三年歲次癸卯十月丙寅朔十九日甲申，葬於洛陽城西邙山宣穆公之
墓次。小子仕璋，痛陟岵之莫期，悲蓼莪之永往，敬述芳聲，寄之玄
石。其詞曰：

邁德何遠，實符靈貺。道著興王，尊標師尚。綿綿盛緒，汪汪餘亮。
且公且疾，唯卿唯相。衣纓載襲，福祿攸委。豈從男慶，亦資女氏。好
彼幽閑，薄茲華侈。招賢厚褥，求鄰屢徙。俎陰不駐，逝水無停。式遵
同穴，爰歸舊塋。月流孤影，風動愁聲。唯應蘭葉，春還獨生。

長子仕素，廣州主簿、鎮遠將軍、都督廣州司馬、博平縣開國男。
穎城墜没絕後，以璋長子文超承襲，蒙賞義安縣開國矦、主簿。小子仕
璋，廣州主簿、大都督，襄城、德廣二郡太守，授儀同三司。

118-584　君諱居，字萬安，弘農人也，其先舉桐受封之前，積寶璽
而爲基；執文命氏之後，垂玉佩而爲鄴。猶若爲山覆匱，運海從微，芝
蘭蔚矣而榮，瓊玩錯珞而出。刀筆記官，簡窮東南之竹；轉墨注品，水
盡西北之流。若遜聽官方，浩汗輒難遷次；近詳祖禰，隆榮不易可累。
遂弗廣花莩，直論桂樹，斥枝而已。君性愛玉簡，心訝金書，冬賤黃花
之韻，夏憎白雪之音，直置比文章於歌舞，娓道德於笙竽，閭伍移風，
邦家易習，埋名太近，被召鄉豪主曹軍機，甚閑武藝，出伐貪鋒，入門
策後，懶競先鳴，在前鼓翼，以茲勳績，選補潘城録軍事參軍，及解褐
龍蟠，關門却掃，思量三慧，迴向四脩，六塵雲徙，五蓋煙飛，何悟在
疹弥篤，顧命開袟，懇懃作誡，以去大隋開皇三年十二月廿九日癸亥而
卒，即号四年歲次甲辰三月癸亥朔十日窆於村西北二百步禰墓之後二昆
之傍，恐欽天易動，側地難維，聊憑金石，以彰不朽，其詞曰：

論功比德，實孤實罕，諱導此長，惡聞彼短，行恩好□，應諾憎緩，
不憍不姝，常盈常滿，何罜何毒，被天不算，沉丹淦漆，埋琛抱瓚，三
子千悲，壹心百斷。其一。品藻若人，奇懷異質，性似夏冰，恩如冬日，
方經比藝，昇堂入室，猶□□□，空而不實，兼生有二，滅矣歸一。

119-589　君諱智，字子哲，燕國良鄉縣秤邑鄉臨流里人也。始祖承

天，作周少子，額韓封國，由瑞受稟，因爲氏焉。韓傾王之苗冑，漁陽府君子孫者矣。曾祖合，幼懷貔虎，長好干戈。魏帝召授中堅將軍、安洛縣開國子。南定徐陽，復除洛陵太守，將軍、開國如故。在治脩整，獸往珠還。祖據，曉古識今，文武俱博。囑魏道運替，潛志家邦。郡將羅公辟爲主簿。讚助盡忠，安上穆下。父琬，性貪恬邃，情思許節。專樂仁智，弗假榮祿。方涉規矩，抑版清河太守。君生即聰憖，心愛琴書。五經通在志學之年，百籍明於加冠之歲。郡主顏公，擢任主簿。剖毗有預，聲績上聞。刺史張公，用爲從事，倍職三思，不殊魯季。知時睇變，實同衛武。是以外使則官乘佐以徒僕，内侍則公稟坐以重席。至年知命，歸心釋道。頓捨三毒，專進十善。形雖六礼，意念一乘。聊披《涅槃》玄解文趣，暫聽《華嚴》義相遙賢。和容淹慈，先他後己。慕闡無爲於群生，願揚太空於我我。志質未敷，百六已盡。始年五十有三，薨於燕署之内。鄰里斷歌相之音，朋親懷考妣之痛。各云嗚呼。無復重覩容模。哀哉良人，何時再來？其詞曰：

世德幼通，玄源壯穎。行等金質，言同玉斑。卓尒松生，標然鳳舉。家國錦鏡，番君翅羽。鄉里謇謇，朝中翼翼。天不祐善，奄随物極。幽宫朝掩，長居夜臺。相看送去，不見迎來。嗚呼哀哉。

大隋國開皇九年歲次己酉十一月庚寅朔廿日己酉。

120-593　隋故使持節柱國相州刺史華陽襄公梁史君墓誌銘

公諱脩芝，字彥光，安定烏氏人。發系金天，流慶玉女，本枝同於嬴氏，胙土別於梁國；三后六貴之光榮，七序五噫之詞氣，固以昭彰圖史，射越不窮。曾祖茂，魏鎮西大將軍，秦州刺史，臨涇郡開國公。祖育，平西將軍，華州刺史。父顯，東雍州刺史，大鴻臚卿，贈開府儀同三司，涇、荊二州刺史。女牀丹穴，鸞鳳連飛。懸圃曾城，瓊瑤秀出。門容駟馬，豈止于公。里号乘軒，更同蘇相。公載營抱魄，陽舒陰慘。同人者形有，異人者精靈。幼著仁心，夙標智骨。言同帛曒，操等松寒。性理虚沖，襟神條暢。緑綺清英之妙，絃驚鶴儷；懸帳臨池之巧，筆轉鷺飛。初補大學生，尋除祕書郎；册府書淵，肆意研覽。芳潤咸盡，糟粕無遺。周元年，除舍人中士，轉上士。周高祖爰始封唐，妙簡僚佐，除魯公府屬；保定三年，稍遷小縣伯下大夫。四年，除大都督，

戎右下大夫。天和二年，轉小馭下大夫，丁艱去職。公天經地義，至性過人。集蓼茹荼，哀瘠越禮。尋起復本官，仍授小内史下大夫，封渥握素，任典絲綸。燥吻濡翰，詞同綺縠。除使持節車騎大將軍，儀同三司，樂部中大夫。發揚蹈厲，賓牟未知其理；硎鎗鼓儷，制氏不達其義。公性曉八音，洞明六律；若季子之聽曲，風俗咸辯；同周郎之瞥顧，舛誤必知。雅鄭遂分，金石有序。建德三年，除御正下大夫。六年，從平東夏。以功授使持節開府儀同大將軍，御正中大夫，封并州陽城縣開國公，食邑一千户。又授上開府。周武粵自蕃邸，蕭纘皇極。公義則代臣，情同宛故，綢繆丹陛，出入青蒲。或昌言政治，或揚榷今古，抵掌盱衡，分霄達曙。賈誼之説神道，太宗前席；馬援之論兵法，光武意同。而秉心淑慎，樞機謹密，問樹不言，數馬方對。每以謙撝下物，不持爵位驕人。故終高祖之世，克全榮寵。宣帝踐祚，除華州刺史，改封梁州華陽郡開國公，邑一千户。百户舊封，聽迴授一子；大象初，治御伯中大夫。二年，授上大將軍，御正上大夫，又進位柱國，除青州刺史，不之任。大隋受禪，除岐州刺史，增邑五百户，并前二千户。公務農勸學，恤老矜孤，舉大綱而略細綱，先德教而後刑罰。誠感徵祥，化致清靜，乃有瑞木連理，嘉禾合穗，巢鵲俯而可窺，馴鳩乳於寢室。事聞宸扆，發詔褒揚，賞以粟帛，用明勸獎。開皇五年，册拜趙州刺史，尋改授使持節相州諸軍事，相州刺史。十年，又除趙州刺史，還任相州。河朔漳濱，前衛後趙，遠則袁曹遞據，近則燕齊舊都。俠窟餘民，奸豪不息。商淵大賈，狡猾難治。公勵之以仁義，紏之以明察，威德兼宣，寬猛相濟；茌任九載，風化大行。既而魏世兩童，空聞遺藥之語；堯年五老，終有入昴之期。以十三年六月九日寢疾薨於位，春秋六十。相杵之聲，寂寥於里巷；壋粥之旅，罷散於旗亭。皇上追悼名臣，有加恒感，遣使弔祭，賜謚曰襄公，禮也；仍以其年歲次癸丑十一月丁酉朔廿四日庚申，厝於小陵原零泉鄉黄渠里；五百歲有達者，己驗今辰；三千年見白日，勒銘來世；其詞曰：

《易》曰賢人，《書》稱畯德。惟公誕降，高明柔克。保姓受氏，承家開國。世有民英，咸爲士則。爰初蒙幼，山下出泉。既升庠序，秉志精專。人同玉潤，水類璧圓。離經鼓篋，操縵安絃。道藝内融，英華外發。劍氣侵斗，珠精連月。志在崇讓，心存去伐。談足擘肌，文非次

骨。一從宦伍，屢變朝衣。淵龍值躍，代馬逢飛。宮臺贊務，帷幄參幾。鳴鑾申綬，若若騑騑。五運移序，千齡啓聖。事夏遷虞，加榮錫命。禮數逾重，聲明日盛。八翅飛州，六條斑政。前臨柏柱，却走蘂臺。丹帷再闢，朱騄往來。惠風春動，愛日冬開。命殊金石，夢有瓊瑰。反葬西京，遊魂北帝。百年人盡，千秋泉閉。野曠風酸，松寒日翳。香名不朽，永垂來裔。

121-595　周驃騎將軍右光禄大夫雲陽縣開國男鞏君墓誌銘

公諱賓，字客卿，張掖永平人也。自壽丘之山，卿雲照三星之色；襄城之野，童子爲七聖之師；繼喆傳賢，筆終古而長戀；垂陰擢本，歷寒暑而流芳。曾祖澄，西河鼎望，行滿鄉閭，後涼召拜中書侍郎、建威將軍、玉門太守；屬涼王無諱，擁戶北遷，士女波流，生民塗炭，乃与燉煌公李保立義歸誠，魏太武皇帝深加礼辟，授使持節大鴻臚散騎常侍、高昌張掖二郡太守，封永平矦，贈涼州刺史。祖幼文，西平鎮將。考天慶，汝南太守，政脩奇績，世襲茅土，州閭畏憚，豪右敬推；家享孝子之名，朝捐良臣之譽；門稱通德，里号歸仁。公惟岳惟神，克歧克嶷，幼而卓尒，爽慧生知，長則風雲，英聲自遠。永安二年，從隴西王尒朱天光入關，任中兵參軍，內決機籌，外惣軍要，除平東將軍、太中大夫。周大祖龕定關河，公則功參草創，沙苑苦戰，勳冠三軍，封雲陽縣男，邑五百户。大統十七年，除歧州陳倉令；周二年，除敷州中部郡守。歷居宰蒞，民慶來蘇，野有三異之祥，朝承九里之潤。保定二年，授司土上士；四年，遷下大夫。濟濟鏘鏘，允具瞻之望；兢兢謇謇，見匪躬之節。天和二年，授驃騎將軍、右光禄大夫；四年，任豫州長史別駕。駛駛驥足，起千里之清塵；欝＝鳳林，灑三春之憇澤；君子仰其風猷，小人懲其威化；諒人物之指南，寔明君之魚水。俄以其年十二月遘疾薨於京第，春秋五十有五。夫人許昌陳氏，開府儀同、金紫光禄大夫、岐州使君、西都公豐德之長女也。縣翔飛鳳，則四世其昌；天聚德星，則三君顯号；清音麗響，与金石而鏘鏘；秀嶺奇峯，随風雲而縈欝。夫人資光婺采，禀教嚴閨，淑慎內和，容言外皎，高門儷德，君子好述，保定元年，先從朝露，春秋卅五。爲仁難恃，天無蠲善之徵；樹德遂孤，神闕聰明之鑒；唱随俄頃，相繼云亡，逝者如斯，嗚呼何已。公夫人之即世也，時鐘金革，齊秦交爭，車軌未并，主祭幼沖，且随權

瘞。今世子營州揔管司馬、武陽男志，次子右勳衛大都督、上洪男寧，運屬昌朝，宦成名立，思起蓼莪，心纏霜露，攀風枝而永慟，哀二親之不待，陟岵屺而長號，痛百身之罔贖。乃以今開皇十五年歲次乙卯十月丙戌朔廿四日己酉，奉厝於雍州始平縣孝義鄉永豐里。高岸爲谷，愚公啓王屋之山；深谷爲陵，三州塞長河之水。懼此貿遷，故以陳諸石鏡。銘曰：

白帝朱宣，寔粵金天；西河良將，張掖開邊；承暉接響，世挺英賢；賢哉上喆，時之人傑；夏雨春風，松心竹節；肅等霜嚴，清同冰潔；司戎幕府，作守敷陽；蝗歸河朔，寶見陳倉；大夫濟濟，士實鏘鏘；文龜玉印，紫綬金章；首僚驥足，曜此龍光；必齊之姜，必宋之子；儷德高門，家榮桃李；行滿婦箴，聲揚女史；春秋代序，春非昔春；閱人成世，世不常人；精華已矣，空想芳塵；疇日怛逝，時屬屯窮；蒿里尚隔，黃泉未通；孝于惟孝，追遠追終；卜茲玄宅，穴此幽宮；山浮苦霧，樹勳悲風；流冰噎水，上月凝空；悠悠自古，冥寞皆塵。

122-595　周故開府儀同三司洮甘二州刺史新陽段公墓誌銘

公諱威，字殺鬼，北海期原人也，其先自武威徙焉。昔西域都護建劾於昆山，破羌將軍立功於鮮水，本枝旁緒，英豪接迹，載德象賢，軒冕不墜。大父爰自海隅，聿來朔野。瀆上之地，更爲武川。北方之強，矯焉傑立。考壽，滄州刺史。竝宇量宏遠，氣節高邁，展志業於當年，樹風聲於沒後。而玉山珠澤，孕寶含珍，丹穴蘭池，奇毛俊骨。公襟神早異，體兒不恒，俶儻出俗士之規，恢廓有丈夫之操。控連錢而橫宛轉，淩狡獸而落輕禽，固亦似畫若飛，超前絕後。至如兵稱三略，陣有八圖，藏天隱地之形，左奎右角之勢，洞曉機變，潛運懷抱。尒朱天柱奮武建旗，取威定霸，虛襟側席，延納奇士。乃引居麾下，委以折衝，每涉戎行，亟展殊効，自奉朝請遷征虜將軍、內散大夫。齊神武匡朝作宰，復加禮命，除朔州長史。沙苑失律，預在軍俘，周大祖昔經接閈，釋縛相禮，以爲帳內都督，轉征虜將軍、太中大夫。又授撫軍將軍、通直散騎常侍、旅賁大夫。周受禪，轉虎賁大夫，除使持節、洮州諸軍事、洮州刺史。地迹邊裔，俗雜戎羌，服叛不恒，獷黠難馭。公懷遠以德，制強用武，曾未碁稔，部內蕭然。就拜驃騎大將軍、開府儀同三司，進爵爲公，定封一千五百戶。沙塞之外，自古不羈，班朔和戎，朝

寄爲重，乃以公爲突厥使。燕山瀚海之地，宣以華風。龍庭蹯林之長，展其蕃敬。還除甘州諸軍事、甘州刺史。絳節既轉，方赴竹馬之期；朱軒且駕，忽共日車同没。春秋六十有七，以建德四年七月十七日寢疾，薨於長安城之私第。贈使持節、河兆二州諸軍事、兆州刺史。夫人劉氏，諱妙容，弘農人。祖康，魏恒州刺史。父遵，儀同三司、荆州刺史。世傳冠冕，門垂禮訓，夫人凤神凝粹，性質端謹，始弘婦德，終擅母儀。以大隋開皇十年四月十三日遇患薨，時年六十三。胤子上開府儀同三司、大鴻臚、河蘭雲石四州刺史、雲蘭二摠管、太僕卿、龍崗公文振等，凤承教義，克荷枌薪，永惟岵屺，哀缠霜露。以十五年歲次乙卯十月丙戌朔廿四日己酉，合厝於洪濱川奉賢鄉大和里。乃爲銘曰：

洪宗聖緒，固柢根深，炳靈前葉，鍾慶後昆，乘軒之里，納駟之門，挺兹髦傑，玉璞金渾，志氣抑揚，風飆散逸，獨略書圃，縱橫劍術，霸后歷三，誠心唯一，屢錫茅社，頻升戎袂，巷滿幡旗，門施樺柘，高車右轉，長河西渡，鼓疊玄雲，笳吟朱鷺，民吏咸靜，威恩竝布，世同閱水，生類棲塵，塞亡光禄，城絶夫人，泉扃積土，隴樹行銀，垂芳騰實，万古千春。

123-597　美人董氏墓誌銘

美人姓董，汴州恤宜縣人也，祖佛子，齊涼州刺史，敦仁博洽，標譽鄉閭，父後進，俶儻英雄，聲馳河浣。美人體質閑華，天情婉嬺，恭以接上，順以承親，含華吐艷，竜章鳳采，砌炳瑾瑜，庭芳蘭蕙，既而來儀魯殿，出事梁臺，搖環珮於芳林，袨綺繢於春景，投壺工鶴飛之巧，彈棊窮巾角之妙，妖容傾國，冶咲千金，妝映池蓮，鏡澄窗月，態轉迴眸之艷，香飄曳裾之風，颯灑委迤，吹花迴雪，以開皇十七年二月感疾，至七月十四日戊子終于仁壽宫山，第春秋一十有九，農皇上藥，竟無救於秦醫；老君靈醮，徒有望於山士，怨此瑤華，忽焉彫悴，傷兹桂藥，摧芳上年，以其年十月十二日葬于龍首原。寂＝幽夜，茫＝荒隴，埋故愛於重泉，沉餘嬌於玄壤，惟鐙設而神見，空想文成之術，弦管奏而泉濆，弥念姑舒之魂，觸感興悲，乃爲銘曰：

高唐獨絶，陽臺可怜，花耀芳囿，霞綺遙天，波驚洛浦，芝茂瓊田，嗟乎頹日，還隨浚川，比翼孤栖，同心隻寢，風卷愁幘，冰寒淚枕，悠＝長暝，杳＝無春，落鬟摧槻，故黛凝塵，昔新悲故，今故悲新，餘心

留想，有念無人，去歲花臺，臨歡陪踐，今茲秋夜，思人潛泫，迂神真宅，歸骨玄房，依＝泉路，蕭＝白楊，墳孤山靜，松踈月涼，愍茲玉匣，傳此餘芳。

惟開皇十七年歲次丁巳十月甲辰朔十二日乙卯，上柱國益州揔管屬王製。

124-600　大隋故使持節大將軍涼州揔管諸軍事涼州刺史趙國獨孤德公墓誌銘

公諱羅，字羅仁，雲内盛樂人，後居河南之洛陽縣。昔魏膺天籙，肇基朔野，同德邁於十人，從王踰於七姓。公靈根惠葉，遙胄華宗，猶賈鄧之出穰宛，若蕭曹之居豐沛。大父太尉恭公，逸氣標舉，高情磊落，公才夭於壟隧，袞職貴於松檟。父信，太師、上柱國、趙國景公，攸縱自天，略不世出，秉文經武，匡國濟時，實有魏之棟薨，生民之龜鏡。公即景公之元子，今皇后之長兄也。駿骨天挺，幼有絕電之姿；全璞不雕，自成希世之寶。永熙之末，强臣擅命，長戟南指，鑾斾西巡。景公捐家奉國，秉誠衛主。公遂播越兩河，流離三魏，而神劍雖隱，紫氣恒存，寶鼎自沉，黃雲不滅。周平東夏，區宇一統，分悲之鳥，重集於桓山；轘盛之華，更茂於樛樹。大象元年，授楚安郡守，導德齊禮，吏靜民和。大象二年秋八月，除儀同大將軍。皇隋上叶五精，光臨四海，繁數縟禮，義歸賢戚。開皇元年三月，除使持節、上開府儀同大將軍，尋除領左右大將軍。冬十一月，轉右武衛將軍。二年，襲爵趙國公，邑一萬户。十二年，拜大將軍、太子右衛率。絳闕丹墀，尊同就日，鳳條鶴鑰，義比前星。公宦成二宮，名重百辟，文武竝運，聲實兼舉。十三年，除使持節、揔管涼甘瓜三州諸軍事、涼州刺史。十八年，食益州陽安縣封一千户。此蕃路出玉門，山連梓嶺，地多關塞，俗雜華戎。秋月滿而胡騎嘶，朔風動而邊笳咽。公威能制寇，道足庇民，布政宣風，遠懷迩服。而朝光夕影，未息於銅壺；却死還年，空傳於金竈。春秋六十有六，以十九年二月六日寢疾，薨於位。陟崗靡見，哀結於椒宮；輟膳興嗟，悼深於繡扆。粵廿年歲次庚申二月庚申朔十四日癸酉，厝於雍州涇陽縣洪瀆原奉賢鄉靜民里。王人弔祭，謚曰德公，禮也。惟公善風儀，有器度，混臧否於外迹，苞陽秋於内府。物我莫見其異，愠

249

喜不形於色，故能持盈若虛，在終如始。可大可久，道著於生前；遺直遺愛，聲傳於歿後。而隴松百尺，詎免於摧殘；華表千年，終歸於灰燼。乃爲銘曰：

邈矣崇基，猗歟遠系，舄弈軒冕，嬋連胤裔。於穆景公，英威冠世，濡足授手，師王友帝。圓魄降靈，方祇薦祉，以茲鼎族，鬱爲戚里。惟公挺秀，淵渟岳峙，鳳羽時戢，龍翰終起。時逢啓聖，運屬惟新，升降丹陛，警衛紫宸。黼衣朱紱，暢轂文茵，宣威振遠，樹德臨民。千月未窮，一生俄畢，哀鐸夜動，靈驂曉出。霍湊黃腸，滕銘白日，今來古往，飛聲標實。

125-602　大隋皇帝舍利寶塔下銘

大覺湛然，照極空有。慈愍庶類，救護群生。雖靈真儀，示同滅度。而遺形散體，尚興教□。皇帝歸依正法，紹隆三寶，恩与率土，共崇善業。敬以舍利，分布諸州，精誠懇切，大聖垂佑。爰在宮殿興居之所，舍利應現，前後非一。頂戴歡憘，敬仰弥深。以仁壽二年歲次壬戌四月戊申朔八日乙卯，謹於鄧州大興國寺，奉安舍利，崇建神塔。以此功德，願四方上丁，虛空法界，一切含識，幽顯生靈，俱免蓋纏，咸登妙果。

126-603　大隋使持節大將軍工兵二部尚書司農太府卿太子左右衛率右庶子洪吉江虔饒袁撫七州諸軍事洪州摠管安平安公故蘇使君之墓誌銘

公諱慈，字孝慈，其先扶風人也。九曲靈長，河流出積石之下；十城側厚，玉英產崑崙之上，故地稱陸海之奧，山謂近天之高。秀異降生，岐嶷繼體。祖樹仁，黑城鎮主。父武，西魏驃騎大將軍、開府儀同三司、兗雲二州刺史、平遙郡開國公，贈綏銀延三州刺史。時魏氏秦趙將分，東西競峙。公王父、顯考，立事建功，庇大造於生民，獎元勳於王室。福延後嗣，以至於公。公承親之道，孜孜先色；奉主之義，謇謇忘私。寬仁篤行之風，彰於弱操；成務理物之志，表於壯年。後魏初，起家右侍中士。三年，加曠野將軍。周明革運，授中侍上士。天和二年，授右侍上士。四年，授都督，充使聘齊。五年，治大都督，領前侍兵。六年，授正大都督，仍領前侍兵。公久勞禁衛，頻掌親兵。慕典軍之慎密，似秏疢之純孝。其年，重出聘齊，受天子之命，問諸矦之俗。

延譽而出周境，陳詩而察齊風。還授宣納上士。王言近納，帝命攸宣。咫尺當宸之尊，渙汗如綸之重。七年，授左勳衛都上士。建德元年，授夏官府都上士、治中義都上士。九府分職，六官聯事。公遍歷兼治，庶積咸舉。四年，授持節車騎大將軍、儀同三司、大都督，領胥附禁兵。台司之儀，功高東漢；車騎之將，名馳朔漠。其年，改領左侍伯禁兵。五年，周武帝治兵關隴，問罪漳鄴。發西山制勝之眾，挫東贏乞活之軍。一鼓而窮巢穴，三驅而解羅網。公潛稟神筭，内沃皇心。甚帷幄之謀，董權勁之卒。欲渡河北，漢光與鄧禹計同；將涉江南，晋武共張華意合。及僞徒平，珍齊相高阿那肱巳下朝士數百人，公受詔慰納，并率所領影援高隆之兵，還授開府儀同大將軍，封瀛州文安縣開國公，邑一千五百户。開幕府而署賢，垂徽章而發号。峻田井之賦，展車服之容。宣政元年，授前侍伯中大夫。其年授右侍伯中大夫。其年周宣帝授右少司衛中大夫。大象元年，授司衛上大夫。二年周靖，授工部中大夫。開皇元年，詔授太府卿，其年改封澤州安平郡開國公，尋轉司農卿。逢舜日之光華，睹漢官之克復。國淵天府，粟衍泉流。自非物望時材，何以當斯重寄。二年，詔授兵部尚書，其年兼授太子右衛率。四年，詔知漕渠揔副監事，七年，兼右庶子，尋改授太子左衛率。喉脣治本，元凱摳端；領袖宫僚，股肱儲衛。八年，判工部尚書，其年又判民部、刑部尚書事。十二年，授工部尚書，其年授大將軍，衛率封如故。十八年，以君王官積歲，承明倦謁。出内之宜，刺舉僉允，授淅州諸軍事、淅州刺史，大將軍封如故。政平訟理，威申澤被。仁壽元年，遷授使持節揔管洪吉江虔饒袁撫七州諸軍事、洪州刺史。行清明之化，播信順之規。吏畏之如神明，民歸之若江海。時桂部侵擾，交川擁據。詔授公交州道行軍揔管。方弘九伐，遽縶千里。遘疾薨于州治，春秋六十有四。粤以三年歲次癸亥三月癸卯朔七日己酉歸葬于同州蓮芍縣崇德鄉樂邑里之山，謚曰安公，禮也。公樹德爲基，立言成訓。揚清以激濁，行古而居今。韜難測之資，蘊莫窺之量，存善無際，歿愛不忘，可謂具美君子矣。先遠協吉，厚夜戒期。祖奠迎晨，徂芳送節。茫茫原野，前後相悲；冉冉春冬，榮枯遞及。世子會昌等，終身茹酷，畢世銜哀。感靜樹於寒泉，託沉銘於幽石。文曰：

　　岳峻基厚，流清源潔。動靜無滯，方圓有折。舉直平心，連從掉舌。

獨悲魏禪，終存漢節。駿發克昌，申甫貞祥。作鎮憂國，隼集鷹揚。遷
都尊主，虵輔龍驤。誕厥令胤，傳茲義方。一毛五色，一日千里。堤封
絕際，波瀾莫浹。天經至極，人倫終始。優學登朝，飛英擅美。鉤陳奕
奕，陛衛森森。戎章重綰，袟服再廞。端儲率校，掌庾司金。五曹遍
歷，二部頻臨。泓洛泝江，風馳雨布。去歈其早，來歌其暮。除惡伐
林，求賢開路。二嶺行涉，五溪將渡。閱世俄盡，觀生易終。汎舟川
逝，推轂途窮。松阡暗日，柳駕搖風。郇戈楚鼎，盛跡元功。

127-604　魏故殷州別駕李君墓誌銘

　　君諱靜，字靜眼，趙郡柏仁人。帝顓頊之胤，廣武君之後。祖次
仲，鉅鹿郡守。父闓，郡司功。竝縉紳領袖，人倫模楷。君志調宏舉，
神姿挺儁，釋褐伏波將軍、殷州別駕。未營銅柱，振文淵之名；申彼驥
群，超士元之任。長衢未騁，短期飆就。以天保四年遘疾卒於家，當年
七十。隋仁壽四年五月一日，合窆於陰灌里舊村西南七百卅步砂溝之
陽。冀盛德高行，永振徽猷，勒石鐫金，迺爲銘曰：

　　邈矣真人，攸哉大理。源清流潔，惟終惟始。朝聞夕喪，君其鬱起。
贊彼州蹤，民哥滿邦。九秋霜結，三春露濃。梁木其壞，吾誰適從。奄
辭三徑，俄從九京。楊風暮響，仙鳥晨鳴。式題金石，永播英聲。

　　夫人鉅鹿曹氏。父思，本郡守。

128-606　齊開府行參軍故董君墓銘

　　君諱敬，字義遵，隴西燉煌人也。昔漢德初興，江都相於是談冊；魏
号將建，成都俟於是創言。青紫相仍，金玉不寶，淵乎胄緒，煥焉史
諜。祖約，諫議大夫。父暉，濟南太守。竝立德立言，允文允武，爲黎
民之望，作道義之標。君生而岐嶷，長而倜儻，理識弘深，襟情遠暢。園
林笋植，孝性夙彰，庭援荊枯，友懷旦著。濠上妙旨，嘿得其真；柱下
微言，暗与之合。齊武平二年，解巾開府行參軍。屬區宇分崩，邦國殄
瘁，初則三方鼎沸，後則兩河瓦解，乃發喟然之容，遂有終焉之志。西
巖松月，式照管弦；北戶荷風，長吹襟袖。春秋六十有五，以大隋大業
二年三月廿六日，卒於洛陽縣惟新鄉懷仁里。即以其年歲次丙辰四月乙
酉朔一日乙酉，遂即窆於芒山之翟村東南一里。孤子善相等，毀不滅
性，哀以終身。徒驚蔡順之雷，空泣高柴之血，乃爲銘曰：

經虞歷夏，啓胄分枝，史筆無曲，園門不窺。英靈長嗣，冠蓋恒垂，在乎吾子，卓尒稱奇。湛容孤秀，清神獨上，縱志蕭條，肆情俛仰。時開秘奧，每檡歡賞，山林出沒，市朝來往。藏舟驟徙，遇隙無停，俄懸素蓋，奄閉玄坰。丘陵暝色，松栢秋聲，生前已了，身後空名。

129-606　隋邯鄲縣令蔡府君故妻張夫人墓誌銘并序

夫人諱貴男，范陽方城人也。軒丘誕聖，化表垂衣。炎漢膺圖，謀宣帷幄。七葉蟬聯，富平隆其世祀；三台炳曜，壯武光其弼諧。故能黻冕斯興，名器不絶。祖綰，梁侍中、尚書左僕射、儀同三司，位居論道，功佐五臣。父尤，陳給事黃門侍郎、廷尉卿。晉表平反，連華九棘。夫人幼稟淳深，早標令問。藝閑詩禮，寧勞師氏之功；業脩鞶絑，非因女史之訓。大父儀同府君深所愛賞，錫名貴男。年廿歸于蔡氏。結縭表飾，重錦增暉。冪酒陳其肅恭，咸盥宣其匪懈。閨門仰則，保姆推賢。每時還覲，言歸異室，未常不流涕歔欷、悲纏左右。同堂姑即梁明帝之后，盛持風範，凤挺柔明，内外親屬，罕能會意。爰自渚宮，旋駕淮海。夫人拜見之辰即蒙賞異，特加褒獎，稱爲女師。乃賜銀匕筯一具，以彰殊寵。旣而金湯失險，關河飄寓。劬勞杼軸，少選不違。便煩箕帚，凤夜無怠。誨諸子以義方，睦宗親以柔順，豈直徙里弘教、斷織垂訓而已哉？蔡侯述軄邯鄲，夫人從任全趙。降年不永，奄同過隙。大業元年九月廿八日終於官舍，春秋五十六。高堂寂漠，終無挾瑟之期；廡下悲涼，寧逢舉案之日。夫人稟氣清明，卑躬節儉，不尚妍華，罕言世利。志懷潔素，雅性沉嘿。無矜矯，絶毀譽。靡惛拳握，恭事親表。執箒儼然，閨門可則。加以竭誠妙法，栖心正道，食甘蔬菲，味革膻腥，凡有資財，咸從檀施。仁壽無徵，卜遠斯及，以二年十二月廿九日遷葬于洺州邯鄲縣孝義鄉言信里之原。搖落寒山，獨有銷亡之桂；寂寥湘渚，空染便娟之竹。牛關遐險，迴丹旐而無期；鷺濤悠漫，駕緗幕而方阻。式窆他鄉，敬鐫沉石。其銘曰：

珪璧含潤，蘭桂有芳。昭哉懿德，淑慎斯彰。業殫紃組，學貫緹縓。穠華易匹，婉嫟難方。作配高門，式調中饋。敬愛無闕，言容咸備。肅穆褘褵，逖他簪珥。薰脩八解，精研十地。法雨斯沾，慈雲可庇。居諸忽往，風燭難留。俄悲撤瑟，邊切藏舟。無期反葬，徒懷首丘。梁疑掩日，扇似逢秋。□深月隱，隴晦雲浮。三泉永固，千載名流。

130-607 魏故開府長兼行參軍王君墓誌銘

君諱昞，字思業，太原晉陽人也。自大跡表慶，長人集祉，世濟其美，克荷舊風，或羽化不歸，或纓冕未絕。晉司徒昶，君其後焉。祖龍，魏陝州刺史。父慶，金紫光禄大夫。門德家聲，藉甚當世，清才雅望，風流天下。君膏腴有素，漸潤自天，孝乃生知，誠匪師學。離經辯志，敬業樂群，取異日新，見奇月旦。而水行在運，天下載清，選部取人，尤重門德，遂以訪第入仕。武定二年，起家開府長兼行參軍，便已蔭暎時流者矣。伯倫之居魏室，子荊之在晉朝，以古望今，彼應懋德。但天真高潔，體道守虛，掛冕出都，拂衣去國。孜孜禮教之地，汲汲名義之門。玉帛未足動其心，鐘鼓不必回其慮。至若羊鴈驟起，丞掾時微，永言高事，莫肯從辟。優遊偃仰，獨史耕文。怡心巖石之閒，絕跡風塵之外。時將二紀，世歷三朝，名實竝飛，年行俱遠。春秋九十有二，隋大業元年十一月九日卒於里第。夫人桑氏，黎陽甲門，爵彼女功，克成婦道。其如太沖之妹，更似世叔之妻。眷彼偕老，於焉合葬。粤以三年歲在丁卯十一月丙午朔四日己酉窆於黎陽城西北四里。其子胡仁，負米無託，履霜多感，式序家風，用銘泉路。其詞曰：

歧山降氣，姬水育神，於穆門素，載誕哲人。朱�表性，金箭在身，作家之珤，爲國之珍。行以學達，官由才舉，懷我好音，言刈其楚。高風至望，方郭比許，將期遠大，忽伊奠稦。人之云亡，邦國殄瘁，門徒結讟，同德掩淚。以茲婦道，克成夫器，死生若一，終始無二。柳車將遠，薤歌送歸，寂寂隴路，杳杳泉畿。銀河無浪，金烏不飛，唯當美石，獨播芳徽。

131-607 前陳沅陵王故陳府君之墓誌

君諱叔興，字子推，吳興長城人也。陳孝宣皇帝之第廿六子，施太妃所生。昔者堯授虞舜，達四聰於天下；周封媯滿，紹百世之清徽。若夫列國盟會，具顯丘明之史；汝潁高風，久標文舉之論。自荊河北徙，震澤東移，譬彼鎬京，寔符王氣。君幼而穎悟，體平叔之金精。重氣淳和，蘊慈明之玉潤。孝由率性，誠乃自然。既備人倫之道，且馳文雅之譽。東平聰敏，未足擬儀；北海肅恭，曾何髣髴。兼以好學等於劉安，脩文同於曹植。爰自礼年，早傾乾蔭。君孺慕之悲，春松變色；精誠所感，冬笋抽林。至於服闋，每讀《孝經》，見事父孝事，天明未常不廢

書而泣涕。奉承遺訓，操履清潔。資孝以誠，自加形國。年甫十三，在陳封沅陵郡王。當封之時，君乃開東閣以招賢，闢西園而禮士；玳簪珠履之客，畢集於梁庭；巖栖澗飲之民，競遊於楚席。同枚馬而作賦，共申白而論詩。常以散誕任懷，不以矜驕在意。真明三年，陳祚忽其云亡，同奉明化。開皇九年入朝，特蒙榮渥。大業二年，奉勅預參選，限爲身染疾，不堪集例官，遂未成。方當調鼎鼎以匡時，坐槐庭而高視，何期降年弗永，與善徒虛，遘疾弥留，奄從運往。以三年五月廿三日，薨於長安縣弘教鄉務德里之第，春秋卅有五。嗚呼哀哉！惟君鑒識弘遠，器亮淵蹟，重義輕財，貴信賤玉，高邁昔賢，遠邀清響。梁木其壞，哲人亡矣。粵以其年歲次丁卯六月戊寅朔七日甲申，葬於大興縣義陽鄉貴安里高陽之原，礼也。長子發，第二子詧等，哀不勝喪，杖而復起。恐山移海竭，陵谷貿遷，播美譽於無窮，騰英聲於玄石。迺爲銘曰：

爰自軒黃，仍暨虞唐。帝德允叶，嬀風克昌。悠哉若水，奕葉重光。降生才子，英聲淑美。東閣招賢，西園礼士。玉潔冰清，蘭芬岳峙。悲泉景往，漏催時急。玄夜方深，清暉永戢。痛矣哲人，悲嗟何及。

132-607　君諱淵，河南嵩陽人。其先漢中山靖王之後，父珍，齊滄州濕屋縣令。君器韻清高，忽於榮利，不應州郡之辟，迄於暮齒。朝廷虛心耆老，特加榮命，拜汴州浚儀縣令，禮也。俄而與善無徵，栖塵奄至，春秋八十有六，卒於崇政鄉敦行里，粵以大隋大業三年十一月廿七日窆於邙山之陽。嗚呼哀哉！乃爲銘曰：

美哉盛德，含靈挺生；神襟敏悟，明允篤成；遨遊莊老，脫略功名；如冰之潔，如松之貞；帝命耆舊，王人菈止；道懋强年，榮隆暮齒；宜其永世，享茲嘉祉；如何不祿，奄歸蒿里。

133-608　隋左光禄大夫岐州刺史李公第四女石誌銘并序

女郎諱靜訓，字小孩，隴西成紀人。上柱國幽州揔管壯公之孫，左光禄大夫敏之第四女也。族纂厲鄉，得神仙之妙；家榮戚里，被日月之暉。況復淑慧生知，芝蘭天挺；譽華髫髮，芳流鬌悅。幼爲外祖母周皇太后所養，訓承長樂，獨見慈撫之恩；教習深宮，弥遵柔順之德。於是攝心八解，歸依六度，戒珠共明璫竝曜，意花與香佩俱芬。既而繁霜晝

下，英苕春落，未登弄玉之臺，便悲澤蘭之夭。大業四年六月一日，遘疾，終於汾源之宮，時年九歲。皇情軫悼，撤縣輟膳，頻蒙詔旨，禮送還京，贈賻有加。以其年龍集戊辰十二月己亥朔廿二日庚申，瘞于京兆長安縣休祥里萬善道場之內。即於墳上構造重閣。遙追寶塔，欲髣髴於花童；永藏金地，庶留連於法子。乃爲銘曰：

光分婺女，慶合天孫。榮苕比秀，采璧同溫。先標令淑，早習工言。生長宮闈，恩勤撫育。法水成性，戒香增馥。金牒旦窺，銀函霄讀。往從興踶，言屆河汾。珠涓潤岸，鏡掩輕雲。魂歸祇閣，迹異吳墳。月殿迴風，霜鐘候曉。砌凝陰雪，檐悲春鳥。共知泡幻，何嗟壽夭。

134-609　惟大業五年，歲次己巳八月乙未朔六日庚子，河南郡雒陽縣景福鄉景義里，故伏波將軍西平縣開國男郭元和男府君世昌，惟君專脩福業，心好法門，八戒不虧，六齋無闕，復造經造像，望保百年，兼懺悔歸心，冀存金石，何期不淑，薨於家館，時年六十有七，即以其年十月乙未朔廿六日庚申，權殯於郡城東北五里王趙村南，故立銘記。

135-609　陏故宮人歸義鄉君元氏墓誌銘并序

歸義鄉君，元氏河南洛陽人也，昔姬文受命，爰始岐山之陽；道武開基，大啟桑乾之右，異代同榮，可爲連類。君魏之宗室，世傳凡蔣，載纂衣簪，氏胄攸興，光乎史策。笄褵從禮，宿承闈則。環珮習容，動依閨訓。都尉女弟，止因歌儷入宮，常從良家，或以妖妍充選，未若幽閑淑性，入侍層城之房，婉悆令言，來奉披香之殿。拜爲司璽。大業五年七月六日卒于河南郡河南縣清化里，春秋六十四，即以其年十月廿七日窆于河南縣千金鄉北芒之山。詔贈歸義鄉君，懼歲□居諸，陵谷遷貿，不題明淑，曷寄幽玄，乃爲銘曰：

導源代北，胥宇河陰。公侯常伯，奕世相尋。篤生令淑，譽發紃紝。爰自良家，寔由德選。誰其嗣美，言歸邦媛。式紆章綬，典司符傳。徽柔方茂，遽從逝水。長謝椒塗，永埋蒿里。式鐫玄石，傳之萬祀。

136-610　齊淮陽王府長兼行參軍張君墓誌銘

君諱喬，字仲賓，河內脩武人也。宏根攸樹，瓊枝蔚而獨高；洪源既啟，清瀾注而不竭。英賢繼軌，宰輔相傳，焕於昌書，可略揚攉。祖倩，魏銀青光禄大夫，兗州長史。父瑒，并州太原縣令。竝清規茂範，

標暎一時，惠化殊功，哥頌仍在。君幼而岐嶷，長而明敏，不釣虛名，耻拘小節，加以學瞻今古，氣高雅俗，雖復應王多藝，匹此非儔；郭劇周人，方茲爲劣。年廿八釋褐齊淮陽王府長、兼行參軍，非其好也。逮乎國命將移，世物多故，君心存遠害，委任言歸，優哉遊哉，貴符性賞，是以林泉勝地，無懈之尋，笒酒故人，不虛風月，每言與善斯實，謂仁者壽。豈晤靈椿奄從朝露。大隋大業六年四月五日終於宅，年六十有四，即以其年四月十八日葬於北芒山。嗟乎！玉質長淪，反期無日，泉門一閉，重啓何時。遂使素葢淩風，入松原而獨轉；虞哥次澗，共咽水而俱悲。嗚呼哀哉！迺爲銘粤：

　　因官命氏，錫土開源。鳴鐘饌玉，服冕乘軒。禮無能配，功誰與論。其一。世挺英惹，克遵基緒。佐貳名揚，一同政舉。俱全譽愕，機於出處。其二。邁德何深，誕茲令望。拯物體道，銷聲滅亮。拂衣去職，閒居獨王。其三。尺璧俄摧，萬古長畢。隴霧朝聚，松風晚疾。何代佳城，還聞見日。

　　137-610　君諱環，字光禄，安定安定人也。漢大將軍冀，君其後焉。曾祖儻，魏幽、歧二州刺史；祖尼，魏歧、雍、秦三州刺史；父績，齊開府特進給事黃門侍郎，將作大匠，大鴻臚卿，懷、譙、北豫、南兗、西兗、東楚、安、滄、瀛、幽十州刺史，司空公。竝道著生民，書傳盛德，羽儀奕世，光華千載。君星精下降，韞異天然，毛骨非常，才明挺秀，加以學勤董仲，天統四年，勑授奉朝請，尋轉員外散騎侍郎；武平二年，授振威將軍；三年，勑除司徒府騎兵參軍事，詔妻廣安尚公主，拜駙馬都尉，敷贊金鉉，叙氣槐庭，上感紫宮，婚連帝室；大象二年，補和州贊治，木行將竭，尉迴門鼎，授元帥府賓曹參軍事，身培武帳，獻策六奇，旬月之閒，蕩清萬里，授朝歌縣令，轉黎陽縣令。周禪隋極，授澄城縣令，三撫百里，四改民俗；開皇七年，勑授奉朝請，詔使高麗，撫尉夷長，應命啓服，授倉部員外侍郎兼通事舍人，斷割應機，類懸河注水，敷奏事顯，若清池照物；九年，授揚州揔管府司戶參軍；十年，轉并州揔管司戶，三吳矯詐，兩阿桀點難治，君討盡奸原，莫不甘服；十六年，除蔚州長史，轉牟州長史，上贊方岳，六司咸政，下安員首，士女哥咥；仁壽二年，詔除尚書主客侍郎。智佩虎頭，首冠星冕，入侍天階，禮賓萬國，出釐省務，肅清百揆，一心奉主，宦

歷三朝，恪勤恭職，時經六帝，道長世短，白日傾昏，春秋五十有九，以大業六年七月廿九日遂薨於位。嗚呼哀哉！今以大業六年戊午朔廿九日丙戌窆於芒埠，勒銘大燧，永播弘猷。乃爲詞曰：

世昌難魏，父子光齊；人英挺秀，帝美招携；金鉉具考，皇女相妻；天下榮盛，莫之與儔；萬國九地，朝禮隋皇。其一。十遷其位，尚書侍郎；七殊明首，佩玉鏗鏘；口陳大義，筆舉神章；赤誠未盡，白日傾光。其三。青松喑隴，未棘荒田；虛明素月，長夜黃泉；唯有誌石，頌德千年。其四。

138-610　隋宮人司饎六品賈氏墓誌銘

宮人司饎賈氏，本系道光史册，位重當時，家傳軒冕，世稱通德，秉茲徽範，入奉丹墀，流美譽於椒房，播清道於永巷。故能鹽梅庶績，管轄濟倫，踊仁義而攝衛，循典章以取則，言辭研雅，則芬馥春蘭；瞻顧俳佪，則光華夜月。將欲聲冠群族，職高女史，豈期風霜有變，閬水無留，以大業六年歲次庚午閏十一月壬子朔二日丁酉卒於清化里之別房。嗚呼哀哉，春秋五十有九，即以其月十九日窆于河南郡河南縣千金鄉芒山之北原，嗚呼哀哉，乃爲銘曰：

世襲冠冕，家傳禮經。德跡孤茂，神襟獨清。婉娩秀發，辭令挺生。粵自良隩，來奉承明。居諸易積，川流莫停。如何一旦，倏忽千齡。魂兮安往，松栢風聲。

139-610　周故儀同大將軍參軍事段君墓誌銘并序

君諱模，字神光，其先出自西涼，後居鴈門。今爲河南雒陽人也。自周適晉，藩魏折秦，世有通賢，其聲不殞。祖道倫，磐陽鎮將、清河郡太守，薨贈北肆州刺史，道樹上哲，沒有餘榮。父凝，儀同三司、太子中庶子，德邁縉紳，一時推尚。君藉氣層峯，稟靈慶緒，愛敬本自生知，友于得之天性，質比喬松，冠絕巖而迴秀；心擬貞筠；涉寒歲而無改。齊文成王周儀同大將軍，二蕃竝道尊望重，欽賢側席，聞風乃引爲參軍事。曳裾東閣，遊醼西園，造次不遺，居其厚禮，而上玄冥昧，倚伏寂寥，福善無徵，俄從大化，以大隋大業六年太歲庚午八月庚寅朔十五日甲辰寢疾終於雒陽縣之懷仁里宅，春秋六十有八，即以其年十二月丁巳朔五日辛酉窆於北邙之上尒。其山原爽塏，地理安謐，詳其宅兆，

是用終焉，其子森仁君操師仁玄義等，竝令聞令望，如金如璧，慕結過庭，哀纏陟岵，仰圖勝範，鏤石泉門，其銘曰：

圓方合契，川岳炳靈。嘉覛不已，伊人挺生。紹膺世德，載荷民英。登朝適務，振紫飛青。粵惟後昆，允茲元吉。山苞海量，春華秋實。升龍之門，居蘭之室。賓友琴觴，池臺風日。叶斯天爵，仰弘人寶。屨步康衢，載馳周道。閱水催夜，崦嵫迫早。影忽生靈，曾何壽考。郭門路轉，丹旐前飛。道長世短，塗殫志違。佳城欝欝，野霧霏霏。何當蟬蛻，復襲雲衣。

140-611　夫人禮氏，高密膠西人也，魏故奉車都尉張濤之妻，昌黎太守訓之季女，稟上帝之淳精，感下武之和氣，承祥處娠，十有三月。以魏延昌四年乙未歲誕於京雒之金肆里焉。方頤大顙，表貨殖之饒；脩耳隆准，著年齡之遠。豈直形相過人，實亦機鑒挺世，言成模楷，志潔冰霜，造次不虧於禮節，顛沛猶在於謙讓。鄉邑仰其高風，遐邇欽其至德，都尉以強仕早卒，夫人守節孀居，三紀於茲，一不開咽，爾乃捐家，專務勝業，明二諦於寸心，識三乘其如掌，情唯救苦，志在周窮，而積善餘慶，遂延遐考，於是髮鬖更酡，齒落重倪，年德雖高，風神不爽。皇上嗣位之始，版授廉州廉平縣君，但塵芳不寂，終謝業風，灰管丞變，俄彫秋蘀，以大隋大業七年歲在鶉首龍集涒灘七月甲申朔廿日癸卯謝生於世，行年九十有七，即以其年十一月三日窆於都郭之北九里，而嗣子子元慕極既深，追終又遠，恐市朝或改，陵谷有遷，迺刊誌幽宮，式昭茂實，其詞曰：

茂哉哲媼，才明行姝，聲侔趙璧，價重隋珠。時稱規矩，器曰璉瑚。嘉伉既逝，至道專驅。天優遐齒，國寵恩殊。茅土爰宅，綬紱斯紆。每厭囂塵，恒悕彼岸。未果變易，俄歸分段。莘室長辭，荒庭永竄。悲風飂飂，愁雲漫漫。隴上狐挺，林閒鶴喚。終天窅冥，何時肯旦。嗚呼哀哉。

141-612　隨故使持節都督鎮軍大將軍涼州諸軍事涼州刺史李君墓誌銘

君諱肅，字奇謀，臨齊人也，揚衛大將軍、蘭州太守、通永昌縣令傑之第七子也，以光盛業焉。原夫仙窟延祉，吞黿昭慶，因風範千里，仰其談柄，玉質金箱，探賾索隱，沒而不朽，其惟都督涼州諸軍事、涼州

刺史、鎮軍大將軍、令朝散大夫通事舍人，又贈左武衛安國大將軍，操履冰霜，斷石之差，以大業元年歲次壬子十二月十六日辛亥春秋卅有六，遘疾薨於古孝安里，歲次壬申二月己未十一日辛酉窆於平原縣西南源沙峻領，制曰悼往，無虧銘曰：

東井蒼蒼，西土茫茫。摶開分野，坴裂封疆。門多英毅，代産忠良。昭昭餘慶，刊石。

142-612 君諱逸，字長裕，河東聞喜人也。昔侍中之輔漢世，盛德與日月齊明；吏部之翼晋朝，鴻名共金石流響。而輪軒暐曄，曩實有焉；文質鏗鏘，今之謂矣。曾祖雲，藍川、酒泉太守，行唐伯，贈安州刺史。祖瓚，銀青光禄大夫、東萊太守，贈華州刺史。父開，舒州澄水縣丞。或以懋勳錫土，光啓大邦；或以抱素全真，俯膺末位。君簪榦鄧林，引源積石。千尋不知其櫱，万頃莫測其涯。既表鳳毛，桓温見而歎息；未登麟閣，蔡邕聞而倒屣。齊新陽王虛衿東閣，側席西園，想枚賈之清塵，乃召君爲上客，奏補開府，行參軍。非其好也。俄而稱疾免官，屏居林巷。晤世途之非有，忽榮華其若無。潭思一乘，淵情五教。攏八荒於掌內，御六辯於胷中。撫白雲以逍遙，嗽清泉而高枕。但虛舟觸浪，動靜逐時，晦迹市朝，物我何定。乃遷居洛下，優遊自逸，灌園鬻菜，且樂閑居。詠道鳴琴，足留風月。豈期霜凝宿草，玉樹摧柯，霧掩箕山，霞峯落仞。大業七年二月十八日，終於雒陽之鄰德里。粤以八年歲次壬申八月戊申廿五日壬申，窆於瀍水之陽，邙山之阜。君德緯幽明，行經道俗。披荷訪隱，即詠遊仙。車履迎賓，便歌湛露。凌嵇跨阮，君其有焉。竊以素範難彤，韋編易朽。勒徽猷於玄石，與天地而長久。乃爲銘曰：

邈＝玄功，悠＝大象。陽昇陰謝，日來月往。盛德韜光，哲人嗣響。似峯百仞，如松千丈。鑒水契心，披雲叶賞。學窮圖籍，道遍天壤。幽塗眇＝，至理漫＝。殲良有驗，報善無端。嚴霜夜落，茂苑朝殘。墳栖雙鷹，鏡舞孤鸞。白楊風急，青松月寒。既悲王濟，還嗟吕安。平生去矣，唯播芳蘭。

143-613 隋故光州司户參軍事太僕寺司稟張君墓誌銘
君諱受，字子集，新野人也。其先黄帝之胤，昔文成以籌策顯貴，丞相乃律曆胙土。南陽僑里，非獨樊重之家；西漢鼎族，豈止金安之

第。衣冠世胄，可略而言矣。大父皮，車騎將軍、夏州刺史。襄帷高視，移風闡化。顯考洛，鎮東將軍，晋受郡守。神情蕭穆，績表循良。君不恒出處，幼標俊傑。藝能非由積習，禮度得自家風。仁兼孝友，義存剋讓。德擅五龍，器薨三虎。內潤外朗，珠明玉潔。蘭疇溢氣，桂菀流芳。朝賢拭目，群公藉甚。辟開府長兼參軍，轉賀若公開府兵曹參軍事，又開府記室，授襄陽公司倉參軍事。竝轍當機要，言及諮謨。會同魚水，潔比松竹。昔主父屢遷，公明四見，官代差異，清猷一揆。除光州司戶參軍事，又授太僕寺司稟。屬逆徒肆暴，扇惑瀍洛，王路隔塞，氏庶弗安，兵司諸衛，未遑擊討。君雖品袟卑微，心唯家國，先從占募，得預城守，內外相持，躬當矢石。及王師問罪，指期剋定，然君推誠盡節，頗備庸勳。尋遇時疹，瘵頓枕席。但年催石火，世若草塵。未騁風雲，奄□長夜。時年五十七，以大隋大業九年遘疾，八月十三日卒於家。夫人趙郡李氏，陳留府君尚之第二女。夫人質性閑雅，天姿婉順，爰自閨門，備諸四德，訓子之義，寧殊三徙，但葬花易落，桐露將傾。寒暑交馳，俄先祖逝。即以其年歲次癸酉十月辛未朔廿六日丙申，合窆於東都西北十里零淵鄉。悲夫！千歲墓平，百年邑徙。信角鈒之無主，明瓦棺之難記。銘曰：

　　疎源植本，命世挺生。誕膺令德，露冕垂緌。秦趙將相，漢魏公卿。貽厥之緒，千載流聲。於穆哲人，行藏有素。鑒徹冰玉，材超管庫。既令公意，還令公怒。籌略有方，無虧衡度。出當民務，入遊盛府。言合樞機，藝兼文武。雲愁翳日，風驚宿莽。金玉已淪，蘭桂將腐。夜臺方陟，蒿里言歸。黃腸歷湊，玄室掩扉。親賓落涕，魂識無依。唯應刊勒，誌此音徽。

144-615　隋故韓城縣令白府君墓誌銘并序

　　君諱仵貴，字德謙，河南雒陽人。其先武安君之後也，世載徽猷，蟬聯不絕。人物之美，油篆具詳。曾祖範，積射將軍、大都督、長社縣令。祖哲，從魏武入關，授北肆州陽曲縣令、開國子、食邑二百戶、中散大夫。識器明敏，幹局淹濟。父貴，撫軍將軍、冠軍縣令。治有異績，聲教翕然。惠德相沿，廉隅代襲。君髫年振響，冠歲馳聲，孝友自天，率由冥至。十歲丁外憂，殆將毀滅。是以士君子咸敬而異之。加以愛慕墳典，留心史籍。基仁踐義，無倦須臾。虛心待物，不渝少選。起

家爲滕王記室。房內之寄，寔侯高才；授受之宜，諒允僉屬。俄遷北川
縣丞。寬猛相資，韋弦克舉。聲績既茂，改授北川縣令。美錦既裁，棼
絲見理。顯擢有加，遷授韓城縣令。清�117克己，百城取則；威憺兼設，
四民仰化；弦歌流響，朞月有成；古之良宰，不能過也。而道長世短，
輔仁虛設。以大業十年十二月十八日，卒於河南郡河南縣安衆鄉安衆
里，時年六十二。以十一年歲次乙亥二月甲子朔七日庚午，永窆于北芒
山安川里，礼也。惟君立履貞固，處身搹挹；糞土貨財，寶重仁義；善
與人交，久而彌篤；孝于惟孝，友于兄弟；筮賓啓手，善始令終。有姪
士信，天經地義之至，侔於曾參；孝性率由之情，方於閔損。剋隆堂
構，負荷拊薪。慮日月之綿微，勒清塵於終古。乃爲銘曰：

　　洪源遐敻，世緒蟬聯。油素捭蔚，人物相傳。允文允武，映後光前。
乃祖乃父，清猷在旆。爰挺若人，是曰俊民。日下馳譽，席上稱珍。親
孝友悌，踐義基仁。惟善爲樂，惟德爲鄰。如松之茂，如竹之筠。蒞官
清白，惠化若神。天道徒言，輔仁虛設。東照方賒，西光遶□。隴雲暮
聚，松風曉忉。春秋迭代，德音無絶。

145-616　大隋滕王故長子墓誌之銘

　　君諱勵，字威彥，弘農華陰人也。以玉出崑阿，有華谷晈然之質；
金生麗濱，有榮波潔潤之彩。曾祖武元皇帝，祖滕穆王。藉蔭鄧彩，出
入紫闈。以龍章在御，早令攀桊，佐翼朝政，恭事祖考。父滕王溫其令
德，體備古今，以時入覲，凡近帷幄，此乃苗穎相尋，本支百世。既誕
元子威彥，然彥楊氏焉，長自芳根，貌近蘭菀，逢春始播，香在風聞，
榮止粲如，超若自得，博琳琅之器，挺梁棟之才，恭儉樞機，禮榮方
就，堪竭丹誠，久居仁世，值兼葭蒼然，苗如不實，春秋一十有七，未
預冠纓，弱年辭世。可謂松筠朝變，翠萼夕改，的皪潛暉，荒涼蔽室，
誰知仁者，濫鍾此爐？感氣序之空度，慨聲容之絶聞。豈不璧碎珠沉，
麇佔用之時；椒摧桂折，罕迎春之日。因時感慕，隋節傷神，風鳥同
哀，鄰垣共泣者也。以大業十二年歲次丙子，七月乙卯朔十八日壬申，
於東都城廿餘里零淵鄉零淵里。其營域左鄰翟氏，右帶巍陵，面瀔背
川，古今華壤，營立泉寢，既成孔安銀燭，於是頗窺靈光。遂以難覯，
餞君悲別，不共君歸，嗚呼痛哉！乃作詞曰：

　　昔年胥宇，往日池臺。光景蕭條，風彩俳佪。榮曜綺繡，華茂珠璣。

接凡愉愉，武藝悝悝。綢繆書軌，逡遁禮儀。家風和睦，庭訓無爲。抱義勿闕，懷寶弗虧。揚名濟濟，本立猗猗。先爲玉美，今成瘞珍。埋暉宧培，窬寐青塵。值夏非夏，逢春不春。幽門寂寂，風鳥嶙嶙。

146-616　隋故汝陰郡丞齊府君墓誌銘

君諱士幹，字公濟，太原晋陽人也。若夫大師分土之初，表東海以開化；小白匡贊之始，服南荊以定伯。是故椒聊蕃衍，承彼慶餘；葛生蔽蔓，挺茲載德。羽儀冠冕，弈世有聞；賢哲問望，光乎舊史。曾祖熙，巍驃騎大將軍，萬安縣開國侯，都督渭隴二州刺史，贈秦華梁三州諸軍事、三州刺史，諡曰忠侯。祖豐，襲爵開國侯，征虜將軍、雍州刺史，諡曰懿侯。竝以文武奇才，立功効節。侯服相繼，岳牧連暉。時謂良能，民胥攸詠。父和，齊文宣帝挽郎，除殿内將軍、殿内直長，皇朝本州從事。璟資美志，牆岸淹雅；優遊藝業，博洽多能。亨年弗與，人爵未副。君承此鴻基，幼便特達。神識深敏，風宇條暢。在行無擇，於學罔遺。故能鄉黨欽其溫恭，朋友慕其高義。徽猷令譽，藉甚有聲。釋褐懷州行參軍而州將。李德林後進領袖，一代冠冕，優賢礼士，拔奇表異，應詔舉君，遷胡州司功參軍事，又轉蘇州司倉參軍事。旣頻佐蕃岳，績用兼著，今上之鎮楊州，追長參供奉，被使檢校江南道廿四州大使。銜命稱職，還復本任。蘇州刺史劉權任摠六條，寄深四岳，隱括搜採，務盡時髦，賞君才用，應詔鷹舉，遷鄭州録事參軍事。仁壽四年，晋陽構逆，繕甲阻兵，敢肆七國之謀，匪直三監之叛。敕遺摠管史祥將兵致討，次于河陽，未之能濟。造舟己燬，賊壘踰嚴；一葦難杭，六師輟邁。君乃多設方略，式贊軍謀，或衘刀以浮川，乍乘桴而登岸。亞夫克捷，預有力焉。以軍功敕特授給事郎、上林署令。于時東都肇建，禁籞初開，靈囿所司，寔難其選。僉議惟諧，伊君斯允。故能甘橘發秀，寧止公子之辭；桃李成陰，豈直栢梁之詠。大業四年，除汝濆縣令。西周化行之地，東漢多士之鄉。製錦難裁，棼絲易紊。煩劇所理，必俟良才。君遊刃有餘，弦哥無廢。仁掾觀化，嗟歎之口不容；魯聖來遊，稱善之言不暇。由是八使舉以爲最，百城推其稱首，擢爲汝陰縣郡丞。昔黃次公以明察見知，路長君以高第任職，疇今况古，彼此一時。兼乃寇盜充斥，民不聊生；郡無長官，專任斯委。君撫御得所，文案無留；弘以威懷，酌其寬猛。氓黎胥悦，哥詠成群。庶騁高衢，乃縱大壑；不謂

與能，遂虛報善。春秋五十有四，大業十二年三月十八日卒于郡舍。嗚呼哀哉。惟君通禮鑒遠之識、礼樂飾身之具、經緯邦家之略、贊世成務之能，莫不取驗成功，效實於事。故乃愛敬足爲士模，言行堪爲世範。求之古人，蔑以尚此。性樂山水，賞好賓遊，輕財靡吝，百金重義，不遠千里。築室必擬跡丘壑，逍遙乃忘情勝地。石季倫之芳菓，菴藹盈庭；王子猷之脩竹，葳蕤臨沼。門交長者之轍，座滿清談之賓。假譽託名，人自爲貴。及其理務宰民，條教得所；抑强扶弱，舉善旌賢。仁義興行，勸爭斯靜；遺愛不朽，美談無絶。況復篤信真假，伏膺釋教。玄言奧典，善寫窮篆隸之工；勝相靈儀，圖象極雕鏤之妙。凡所繕造，其數寔多。及蒞汝濆，乃請舍利，爰構層塔，若從地踊，似出那林。長表法輪，盡諸瘞校。遂乃浮光雨寶，靈應非一。於此沉銘，略而弗記。粵以其年歲次丙子，十月甲申朔廿六日己酉，卜塋于河南郡雒陽縣鳳臺鄉安山里邙山之陽，禮也。嗣子仁淵等充窮孺慕，隱隱闤闠，故能櫪馬聞而輟芻，飛鳧感而遠集。乃占宅兆，負土克成。雖奇樹千株，未盡岡極之思；封墳四尺，式遵礼數之宜。陵谷匪恒，田海或變。然明之誠斯奉，元凱之銘是書。其詞曰：

大風泱泱，德祚悠長。百世承祀，千葉弥昌。冠蓋連接，令問相望。伊君發秀，載挺珪璋。其一。訓稟家風，才惟天與。伏膺道藝，率由規矩。薄採芳蘭，言刈翹楚。用資望實，升由德舉。其二。頻佐明牧，庶政是賴。式宰名邦，美化斯邁。暫紆雌伏，方期遠大。未騁朱輪，遽悲素蓋。其三。卜茲窀穸，兼篤終始。道德無忘，達禮而已。匪懷發宅，何嗟奪里。雅響永傳，玄石斯紀。其四。

長子仁淵，第二子仁澄，第三子仁海。

燕趙王府記事吳郡陸摺撰。直秘書省韓鳳卿書。

147-617　齊故華陽王長史杜府君夫人鄭氏墓誌銘

夫人姓鄭，諱善妃，滎陽人也。自洪源美裔，芳遠慶流，基趾隆峻，宗枝森欝，詳乎史傳，可略而言。祖僧護，大都督、光州司馬。父世方，開府儀同三司、左領軍廿四府驃騎。莫不佐六條之政術，總百府之戎權。惠化既行，武功斯備。夫人育訓邦族，稟規素閫，兆允令儀，優閑茂則。年廿七，作配君子，言告言歸，莫不礼謙組織，敬盡觿珮。箕帚既虔，衿褵是肅。婦楷已彰，女師斯備。加復專精圖史，明曉箴

誠。辞遠諷椒，文高讚菊。兼信了内法，弘宣釋典，流通五時之教，研解三藏之宗。明珠是護，練金斯熟。行深提后，德重勝鬘。方希眉壽，享茲遐慶。如何福善，冥昧無徵，玉瘞藍田，蘭摧芳畹。大業十三年五月一日逝於宮城内史省，春秋六十六。以其年十月七日塋於河南縣千金鄉。嗚呼哀哉。子君相、君榮、君徹等，竝剋任荷負，榮顯朝次，痛慈顏之永遠，泣淵泉之幽邃，慮桑海之遷移，書玄石以旌記，迺爲銘曰：

因邦得姓，稟斯新鄭。長發有暉，福流餘慶。冠冕葉傳，珪璋世盛。展如淑德，國華徽映。女則闡彰，婦儀内正。綌組爲模，針縷成詠。撫事裁箴，臨圖作鏡。宣弘釋典，薰脩道性。研習四禪，虔恭八聖。春秋遞運，福善難籌。如何不永，容儀遽收。玄燈黯黯，泉夜悠悠。雲昏素柳，風卷丹旒。白楊飄落，黃鳥飛遊。唯當万代，永播芳猷。

148-620　鄭故大將軍舒懿公之墓誌銘

君諱匡伯，京兆杜陵人也。帝高陽之苗裔也。在殷作伯，開命氏之源；居漢爲相，見光家之美。自茲綿歷，剋峻前基，竝詳諸篆素，無待稱矣。曾祖旭，司空、文惠公；祖孝寬，太傅、郇襄公；公父摠，柱國、京兆尹、河南貞公。竝位尊望重，國貞朝幹。君膺慶上靈，幼而岐嶷，因心孝友，稟性温恭，容衆愛仁，輕財重義。年十二，封黃瓜縣開國公，襲祖封郇國公，食邑万户。公之母弟尚豊寧公主，女弟爲元德太子妃。而公高門鼎盛，台輔繼踵，有隋之貴，一宗而已。大業七年，陪麾遼左，授朝散大夫，俄遷尚衣奉御，侍從乘輿，密勿帷扆。十二年，□幸江都，十三年四月，薨于江都行在所，春秋卅有四。自皇鄭膺籙，歷選德門，作配儲后，聘公長女爲太子妃，乃下詔曰：公門著嘉庸，夙參榮列，不幸殂没，奄移歲序，言念□賢，宜加寵餝，可贈大將軍、謚曰懿公。礼也。於時鞏洛□□，殽函尚阻，鄉關迢遞，日月有期，以開明二年七月二十□□，權殯于洛陽縣鳳臺鄉穀陽里。陵谷非固，盛德宜傳，因茲鐫勒，以貽永久。其詞曰：

台階麗象，山岳降靈。人膺天袟，世著英聲。家風不墜，令德挺生。學該入室，禮備過庭。優遊戚里，出入承明。三江迢遞，万里徂征。素車俄反，丹旒空縈。崩松永歎，埋玉傷情。松風暮起，薤露晨零。勒茲翠石，用紀鴻名。

149-625　夫人諱月相，隴西狄道人也。真人應物，道盛隆周；丞相

佐時，聲馳炎漢。自茲厥後，奇才間出，昭彰史册，無俟詳焉。曾祖韶，魏侍中，吏部尚書贈司空文宗公。密勿禁中，銓衡禮閣，清暉素履，領袖人倫。祖瑾，魏通直散騎侍郎齊州刺史。任重六條，威恩被乎庶物；望隆四嶽，榮寵冠於諸矦。父產之，齊散騎侍郎。公子公孫，令問令望。曹爽以宗室之重，始陟斯官；荀顗以卓犖不羈，方麾此職，儔今望古，彼寔多慙。夫人降丹穴之靈，照荊山之彩，幼齡而有奇操，妙歲而異常倫。纂組之工，稟之天挺；謙撝之德，彰乎自然。丁內憂，水漿不入於口者，經乎七日，毀瘠弥時，殆將滅性，親戚長幼，咸感而歎之。以此高門，爰歸鼎族。處閨闥但聞邕睦之美，御僕妾不見喜愠之容。諒足以婦德聿脩，母儀光備者矣。春秋八十有四，以大業十四年十月遇疾，終於東都。粵以大唐武德八年歲次乙酉十二月辛酉朔廿五日乙酉，合葬於幽州范陽縣永福鄉安陽府君之墓。子君胤，陝東道大行臺尚書膳部郎中，孝感履霜，悲纏陟屺，思勒銘於大夜，庶流芳於千祀。銘曰：

隴山造天，秦川括地。清流峭崿，韞靈包異。侍中命世，含章秀出。齊州高筆，飛聲騰寔。猗歟侍郎，公矦胤緒。高風逸調，雷飛霞舉。眇眇陵雲，軒軒絕侶。載誕才淑，漸潤球琳。作配君子，和如瑟琴。幽閑其德，婉順其心。如何彼美，弗享期頤。溘焉畏逝，寂矣何之？泉門霧起，松路風悲。陵谷如變，徽猷在茲。

150-627　随故上儀同三司黎陽鎮將程府君墓誌銘

君諱鍾，字子通，廣平人，周大夫伯休父之後也。甫以鞠旅陳行，截茲淮浦；嬰以義烈忠勇，存彼趙宗。祖靜，齊廣平太守，雍、冀二州刺史；班條作牧，愛結氓謠。父鑒，譙令；學府詞林，清才穎拔。君珠圓玉潤，筠勁蘭芳，孝乃天成，仁惟己任，志尚凝簡，器範宏密。以軍功授上儀同、黎陽鎮將，稜威邦衛，任隆御武，均服台鉉，禮副槐司。福善憑虛，終于相州里第，春秋六十七，以大唐貞觀元年十月五日與夫人弘農劉氏合塟洛州邙山，禮也。夫不朽令終，傳諸遺老；騰英飛美，彰乎典故。式序嘉猷，迺爲銘曰：

華宗藹藹，長瀾浩浩。良宰英牧，惟祖伊考。君嗣徽風，邦家之寶。副彼登壇，介茲論道。玄穹不憗，丹桂耀芬。陽春罷曲，薤露前聞。風悲霜卉，郊思寒雲。勒銘沉石，旌此崇墳。

151-630　安定胡公墓誌銘

君諱質，字孝質。安定臨涇人也。家承茅土，位顯於周朝；世執珪璋，名標於漢世。故以秦中著姓，河北高門，照晰芬芳，光前絶後。祖邕，東魏驃騎將軍、南青州刺史，允文允武，朝廷楷模。父永，北齊兗州司馬、東萊太守，懷仁懷智，搢紳規矩。君稟氣善室，資訓過庭，博見多聞，外朗內潤。隋仁壽二年，起家舉方正，除燕州司户參軍。大業三年，遷巴郡司功書佐。俄屬隋氏運終，大唐御曆，爰降明勅，賁于丘園。貞觀元年六月，除北澧州司法參軍事，舉直錯枉，獄訟無冤，感德懷恩，吏民胥悦。豈期昊天不弔，与善徒言，遽徒夜舟，掩先朝露。貞觀三年八月十一日寢疾，卒於官，春秋六十有七。越以四年歲次庚寅正月丁卯朔，十九日乙酉，葬於河南縣千金里芒山之塋。世子蘇州崑山縣丞伯遠等，痛風樹之不靜，悲陟岵之無及，奉揚休烈，刊石泉門。銘曰：

華山饒寶，涇水豊珍，山多松柏，水盛瑶珣。土稱良土，民挺俊民，高才燦爛，至德紛綸。刺史高察，太守通理，關閣待賢，遊園接士。弘遭徙義，先人後己，莫測波瀾，無窺愠喜。惟君鍾慶，心馥蘭荃，有言有行，無黨無偏。浩浩如水，巍巍若山，雲閒獨秀，日下高償。參贊民務，宣揚礼律，驅雞有方，亨魚有術。忠信是薦，貪殘斯黜，翠似貞松，欝如芳橘。温温遇物，謇謇當官，馳聲五美，擅綵三端。渤澥方通，扶搖始搏，忽痛埋玉，飃悲刈蘭。北眺河濱，南臨洛浦，白鶴占墓，素車出祖。一闭佳城，長扃泉户，唯餘蘭菊，無絶終古。

152-632　大唐永嘉府隊正郭倫妻楊氏墓誌銘

夫人諱寶，弘農華陰人也。昇雲戴日，丞相建佐命之功；冰潔松筠，太尉降鱣魚之錫。珪璧爛其盈門，英聲焕而騰實。祖洛，父達，随宗衛大都督，竝温仁表德，清白爲基。夫人風度閑雅，朗照敏。旣而有行高族，循礼言歸，稟訓過庭，弘風郭氏。四德被於帷房，六行闡於閨閫。而隙駟不停，尺波電謝，遽捐華屋，奄□幽泉，春秋卅。以貞觀六年正月五日卒於私第，越以其年二月十八日蕝窆於北芒千金鄉。夫倫，女孟娘。軫棘心之切怛，痛桂落而銷亡；恐脩日之易盡，致金聲而不芳。建茲封丘，爲其銘曰：

崑山藹藹，漢水湯湯。是生明月，爰産夜光。蕭雍流譽，令畔斯望。方事綰纊，邊掩幽房。佳城永閟，白日徒暘。敬刊金石，長播芬芳。

153-632 大唐故司空魏國公贈相州刺史裴公墓志銘

夫地絶天傾，齊聖以斯濡足；飆迴霧塞，通賢由此沃心。若蛟龍之得雲，喻鯤鯨之縱壑。是故軒營載路，翼七佐以增飛；周曆膺期，馭十亂而長驚。推昏亡如反掌，取寰區猶拾遺。若乃經啓睿圖，宣調氣序；陶甄稷契，囊括蕭曹。反黔首於羲皇，致我君於堯舜者，其在司空魏國公乎。公諱寂，字真玄，河東聞喜人也。汾陰瑞彩，五色雲披；砥柱榮光，千里波屬。稟其靈者人傑，標其秀者國楨。貫三古以開基，綿百代而繁祉。故能清通著目，天下歸其識鑒；領袖馳聲，海內挹其模楷。儒雅之風潛被，鐘鼎之祚遲宣。高祖會，魏秘書監。曾祖韜，歷左民郎、尚書□丞、散騎常侍、集州刺史。竝垂仁扇俗，邁德成風。外含文而抑華，內處靜而懲躁。宣柔嘉以憲物，陳宏謩以佐時。祖融，周司木中大夫、蜀道行軍揔管，贈康成二州刺史，謚曰哀貞。蹈節爲基，懷忠植性。忘身循烈，千金與蟬翼同輕；蹈義如歸，七尺共鴻毛齊致。父瑜，周齊御史大夫、驃騎將軍，贈絳州刺史，謚曰康。德宇虛凝，道風清穆。飾忠信而形國，懷冰霜而澡身。升降廟堂，神遊江海之上；勤勞周衛，志逸雲霄之表。公以岳靈降祉，昴精垂貺。丕承緒業，振動家風。文梓纔生，有識知其構夏；明珠始育，僉議歸其照車。許之遠大，彰乎髫髮。適年數歲，便處内艱。一溢冥心，非有由於聞禮；孺慕成性，寔暗合於天經。從祖黃門，當朝藻鏡，見而稱異，因謂人曰：此兒志力，天挺自然，迺崑山之一片，必吾家之千里。由是四海拭目，嗟其老成；五宗引領，佇其光覆。及登志學，神解藝文。羽陵汲冢之蠹殘，鴻寶圯橋之隩秘。連山十翼，玄首四重。莫不窮神索隱，因心朗照。加以沉機先物，望景知微。籌千變於桓晨，籠万象於方寸。清衿映俗，威容絶人。淩景山而獨高，涵巨壑而逾潯。鷟皇比質，自表仁義之文；虬贇兼資，素韞風雲之氣。登高攬控，志澄天壤。擁膝長吟，思逢啟聖。年十四，召爲本州主簿。雖復英髦解褐，用表清階；世胄高蹤，蓋遵常轍。若乃青衿之歲，首應焚林；紈綺之年，超登製錦。辟強入侍，乏此非奇。子晉遊仙，方之已老，逮乎十八，郡察孝廉，例以門資授左親衛。位頒執戟，寵冠期門。譬鳴鳳之將翾，由丹穴而儀阿閣；類鷦明之翩

舉，起沮澤而負高旻。尺木濫觴，斯之謂矣。仁壽二年，應詔舉，除齊州司戶參軍事。職劾一官，聲高百郡。巇闍化其文教，稷下議其廉平。考績居多，遷侍御史。豸冠在位，百辟聳其威風；驄騎出遊，九有傾其震電。雖漢皇之褒鄭據，晉弼之啓孫綝，弗能加也。尋屬時網頹綱，迴耶撓棟，惡直成侶，同闢高明。膚受既行，竟疵文雅，由是左遷爲晉陽宮監。伊尹五就，於此長辭；尚父六韜，茲焉未遇。于時，有隨二世，遷播三江。躭澤國以忘歸，樂水鄉而不反。王梁策馬，已告亡徵；蚩尤建旗，先彰亂兆。裋稽天而莫悟，虹貫日而無悛。封豕長虵，因機電發；共巾青犢，候隙風馳。万乘於此土崩，九縣由斯幅裂。慄＝黎首，轉深溝而莫救；蠢＝生靈，與焚原而共盡。太上皇沉迹列位，韞慶靈圖，揔戎式遏，韜光勿用。公乃綢繆潛德，崎嶇草昧之閒；紛紜外攘，獻替經綸之始。既齊未濟，等同舟之一心；非亡追亡，猶共身之二手。翼在田而或躍，匡納麓而不迷。響應玄功，謀符聖作。既復丹書告慶，赤伏呈祥，而天睠不迴，謬然沉首。繫賴元宰，潛起聖懷。是用奉天，肇膺靈命。義師爰集，蒙授金紫光禄大夫；霜朝初建，擢爲大將軍府長史。諒由唐年元愷，委質虞庭；漢代賈荀，當官魏幄。譬以石而投水，喻憑舟而濟川。於是白旆南鶩，朱旗西指。行届霍邑，乃遇隨師。猶且吠堯，莫知謳舜。聖情仁惻，不忍戰民。欲偃伯於參墟，冀夙沙之自縛。公又扣馬切諫，必請乘黎。揮刃斷鞅，固爭迴斾。遂奮威略，一鼓就擒。愁衆通行，万里無累。念功疇賞，進授光禄大夫。前次絳州，迄於桑井，遒馳一札，喻此百城。老幼相携，如歸景亳；繦負俱至，若就岐陽。是用賜册爲聞憙縣開國公，邑一千戶。而蒲州負阻，情未反迷，獨爲匪民，尚嬰窮壘。武臣爭奮，志在攻屠。公乃請箸爲籌，引衣獻策。緩前禽而趨牧野，縱困獸而赴咸陽。既克鎬京，盡收圖藉。市無改肆，民有息肩。道致升平，竝公之力。太上皇負孫臨朝，光膺曆試，乃復引公爲相府長史，進爵魏國公，加邑三千戶，別賜甲第一區，公田千頃。桓珪傳瑞，照里光衢；儞簫充庭，化家爲國。含天憲於王室，運神樞於宰朝。武德元年，皇唐受命，六月一日册拜尚書右僕射，領京兆尹。自魏晉作故，事歸臺閣。文昌首席，務揔阿衡。百工請決，神無滯用；万邦酬抗，筆不停毫。復大禮於維新，致勝殘于伊始，故以蹈虁龍之閾域，掇孔墨之菁華。豈直桓範留臺，魏帝還而絶奏；謝琰高選，晉后謂其無准，若斯而

已哉。二年授汾州道行軍大都督，三年有詔特免再死，六年四月轉授尚書左僕射。歷居端揆，允釐庶政。譚思舊章，弥綸彝典。冕旒穆而垂拱，巖廊蕭而無事。以聖得賢，驗於茲矣。尋授尚書令，固辭不拜。九年册拜司空。公上揔九奎，下均七賦。帝道以之熙載，台耀於是楊輝。前後累增邑七千戶，別食益州封一千五百戶。貞觀之初，以公事免，尋降　勅召，載病就徵，以六年六月奄薨于路，春秋六十。神襟振悼，追贈相州刺史。粵以其年龍集庚辰十一月庚辰朔十一日庚寅，還厝於蒲州桑泉縣三疑之南原。惟公智含神契，命偶天飛。作相升陛，嘉猷不世。隱如敵國，元功絶綸。揭日月以增華，造區夏而宣用。泊乎倒戈赤縣，推轂紫宸。職參百揆，望隆三事。規模寄其弘遠，神化仗以丹青。故可方駕韋彭，齊蹤風力。孰與夫申屠齦＝，胡廣容＝，度長絜大，同年而語也。庶當乞言辟水，養齒虞庠。乘安車於介丘，定升中之大典。何謂藏舟徙壑，朽壤頹峯。去千祀之昭世，與萬化而同往。第二子律師，切風樹之無及，痛斡流之若馳。將恐陵谷貿遷，徽猷方遠。敢旌幽壤，乃勒銘云：

湯武格天，伊周翊聖。風雲冥感，允恭靈命。於惟我皇，登期比盛。錫茲良弼，光前無競。爰初匿景，體道攸尊。身隨遠牒，心王丘園。適時舒卷，應物飛翻。藏用不測，韞智難源。否泰迭興，昏明相復。天聰憖亂，神謀改卜。順動相時，轉危激福。思附鱗羽，規清墋黷。風馳雲擾，景燭雷屯。宣功啓睿，叶算幾神。偃兵猶草，造物如鈞。皇基所仗，帝跡斯因。翼風參墟，從龍渭汭。長驅淩險，鼓動摧脆。重立乾〿，再寧華裔。君臣叶力，首肱齊契。朝端具美，時令資和。高臨山魏，下眄荀何。傍抽石室，俯定金科。爽憩無疆，旦藝憖多。照灼槐庭，雰霏露冕。經文業暢，通幽化闡。道致休明，聲諧御辯。如何不愁，翻乖與善。泉途黝＝，玄夜沉＝。風來楊嘯，霧結松深。壯志安往，營魂莫尋。式刊真宅，方昭德音。

154-634　随故征士解君墓誌銘并序

君諱深，字宣達，河東人。因邑命氏，世維冠族。狐則才能標譽，見稱祁奚；楊則皇華忠烈，義動楚王。自茲已降，簪纓允襲。祖珍，周廣陽郡太守。六條有序，四民展業。父孫，少懷雅尚，託心其穎。君稟靈清劭，器韻弘通，孝挺人倫，行甄物軌，屬思玄遠，攄襟流略，學存

指適，匪求章句。遂迺聿遵前考，養素家園。随開皇初，以賢良辟，不
就。潛逸衡泌，志道依仁，一丘獨得，三逕怡靜。既而祐善徒言，歸魂
厚夜，以大唐貞觀八年正月八日終于洛州里舍，春秋八十。粤以其月廿
一日葬于邙山，禮也。有子公逸，州舉□士，除將仕郎。至性淳篤，天
懷謹愿，抱風樹而興感，對寒泉而哽絶。式鐫盛德，傳徽來裔。銘曰：

芳蘊蘭蕙，貞茂筠松。澄澄清景，落落高峯。兩龔齊轍，四皓追蹤。
默語奚尚，賓實何從？放曠蓬蓽，偃曝泉林。披帙翫古，置酒絃琴。唯
善可樂，唯德是鄰。内情閑澹，外物寧侵。遽徙舟壑，俄盡指薪。階留
帶草，箱餘角巾。霧露日積，楸楨方榛。作者逝矣，誰復知津？却梯邙
邮，前瞻洛川。欨歔大土，墳瘞斯原。

155-634　唐故永嘉府羽林張君墓誌銘并序

君諱岳，字崑崙，南陽西鄂人，漢相文成留矦之後也。祖白駒，魏
光禄大夫、平越將軍；父貳郎，随任鄉長，後遷縣平正。君天性慷慨，
清操可觀，進退舉容，莫不合禮。年卅，鄉閭舉爲社平正。君質骨凝
亮，强記博聞，高蹈嚚滓，不交非類。豈謂風燭一朝，殲良万古。其年
二月廿五日構疾，薨於里第。春秋卅有六。粤以貞觀八年歲次甲午三月
癸酉朔四日景子，遷窆於河南芒山之上。嗣子荀荀等，永惟膝下，號叫
昊天，泣風樹之長往，憑金石以永鐫。乃爲銘曰：

日月遄速，四運如流，人生汎乎，不繫之舟。其一。三江浩汗，五
岳攸峙，世載忠孝，寵光曶史。其二。清畏人知，不与物競，聞詩聞禮，
有德有行。其三。在藍斯青，生麻不曲，一朝草露，千秋風燭。其四。

156-634　唐河南縣録事邢君墓誌銘

君諱弁，字言，河閒人，秀才邢子才之後也。君稟性岳讀，天然清
操，動必由禮，容止可觀。年廿，任州學生，年卅五，任郡司功；後任
河南縣録事。君天骨容興，强記多聞，高蹈嚚滓，不交非類。豈謂風燭
一朝，殲良万古。其年三月八日構疾，終於里弟。春秋六十有五。以貞
觀八年三月廿二日遷窆於洛陽邙山之上。嗣子胤等，忖念劬勞，哀酸岵
屺，永惟膝下，號叫昊天。泣風樹之長往，憑金石以永鐫。銘曰：

日月遄速，四運如流，人生汎乎，不繫之舟。其一。在藍斯青，生
麻不曲；一朝草露，千秋風燭。

157-636　太原王夫人墓誌銘并序

夫人姓王，字玉兒，太原晉陽人也。上開府儀同三司嵐州長史通達之孫，太原主簿齊景陵王記室參軍仁則之女。夫人挺生望族，類素魄麗於高天，迥異神姿，侔青松翠於崇嶺。恭謹溫柔，含和納洉。無勞班氏之誡，妙得女儀。未覽周官之篇，尤明母則。肇應嘉合，樂只君子，從夫徙宦，寓居茲邑。泡浮水上，汎影須臾。日落西山，光陰詎幾？春秋五十有九，遘疾無痊，奄從風燭。以大唐貞觀十年歲次景申，十一月丁巳朔，廿一日戊寅，終於時邑里私第，即以其年十一月丁亥朔，四日庚寅，窆於千金鄉邙山之南故倉東北一里。孝子沙門惠政、行威等居喪逾禮，毀將滅性。但居諸不駐，如在之狀易凋，暑往寒來，垂訓之言非久。庶憑玄石，紀勒餘音。銘曰：

悠哉遠系，邈矣承明，操刀北鄴，衣錦南京。隋珠開出，荆玉蘩生，匡臣翼翼，輔贊英英。徽鑠麗容，好嬪君子，婦德聿脩，母功滋美。庶延景祚，百年無毀，何賈秋霜，枉摧春蘂。孝息哀深，順孫悲慟，曩日歡迎，茲晨啼送。薤露悽切，親知傷痛，三光既阻，九泉希從。佳城闃寂，墓塋寥廓，氣慘東郊，人愁北郭。松愁氤氳，楊風蕭索，一瘞泉門，万齡丘壑。

158-640　前梁開府漳川郡太守山陰縣開國矦孟府君墓誌

君諱保同，字德會，平昌人。祖粲之，仕梁武帝，爲通直散騎常侍。父智略，仕梁宣帝，爲開遠將軍上明太守、山陰縣矦。殉節洞庭，備著梁史。君兄弟孤遺，梁宣帝命入宮內撫養，出仕梁孝明帝，爲開府漳川太守，襲封山陰矦。梁渡江南，入陳爲臨川郡太守，至隋致仕不宦。隋大業玖年卒，春秋柒拾有五。夫人郝氏，以大唐貞觀拾肆年歲次庚子拾壹月玖日合葬于洛州洛防縣清風鄉。男光慶，仕唐爲臨黃令。

159-641　大唐故使持節都督冀深貝宗四州諸軍事冀州都督銀青光禄大夫上柱國鄅城縣開國公丘公墓誌并序

君諱師，字行則，河南洛陽人也。神功夐遠，齊聖與日月爭光；天德清明，波瀾與滄溟俱潛。昔者分枝祚土，百代紹其芳音；開國混書，七族纂其徽烈。世襲台袞，於斯爲盛。祖壽，鎮東將軍、右光禄大夫、車騎大將軍、野王縣開國公。明允篤誠，風神卓穎。考和，隨左禦衛大

將軍、交阯郡太守，皇朝使持節、交州大揔管、上柱國、特進、譚國公，贈荊州大都督，謚襄公。鴻材博喻，忠規邁俗。公纂承餘緒，聿脩堂搆。條條秀發，珪璧挺生；袟袟德音，含章自遠。故得紹茲茅社，仰遵庭蔭。炎精啓運，早擅英聲。開皇七年，襲封蒲城矦。大業元年，以千牛入侍，國華朝彦，方膺斯舉；雄圖日益，壯思弥登。尋值百六道終，九州幅裂。奔鯨失水，躍龍將飛。公鞠旅豳岐，屯兵涇渭。承聞使傳，接引義兵。逆竪逋誅，潛謀梟虜。義寧元年十一月於長樂宮奉見太武皇帝，蒙授左光禄大夫、郿城縣開國公，食邑千户。于時秦隴蜂飛，涇寧蟻聚，各相吞噬，未慴皇威。以公爲扶風道招慰大使，闡風楊教，咸喜來蘇。分職授官，無非舉直。加公柱國、左驍衛將軍。今上地居當璧，樹德在田，廣引群英，旁招儁乂，以公爲左二護軍，董統鷹楊，參籌帷幄。薛舉狂悖，武周跋扈，世充僭逆，建德窺窬，黑闥憑陵，員朗肆暴，各騁雄武，競思逐鹿。今上稟律專征，援桴薄伐，長轡遠馭，東亘滄海之表；密網遐張，西罩流沙之外。元戎所加，冰泮瓦解。加公上柱國、左監門將軍。冀方形勝，地接燕胡。招儁撫納，維良斯矦。除公使持節、都督冀深貝宗四州諸軍事、冀州都督。宣猷千里，布政六條。易俗移風，治煩求瘼。嘉聲令譽，簡在帝心。主上賓于四門，龍飛九五，加公散騎常侍，改都督爲刺史，增封三百户，并前一千三百户。既而任遠親老，思展扶侍，表請還京，終其孝道。駸騑載馳，士女追送，再臨無冀，一借難期。公時年將指使，心勤就養，温清朝夕，孜孜弗怠。豈圖風樹不靜，霜草易零；逝水靡留，隙駒難駐。哀纏孺慕，痛心觸目。鑽燧屢改，新馨頻登。縗服外除，内疚未歇。方冀神道福仁，永作台輔。愍遺不驗，與善無徵，氣疾弥留，奄臻大漸。十四年十一月十日薨于雍州長安之第，春秋六十有二。慟發三宮，悲纏四體。窮號荼毒，創鉅痛深。勑賜布絹二百六十段，棺槨斂服，喪事所須，務在周備。給鼓吹一部，前後羽儀，仍遣六品官人監護，謚曰宜公，禮也。夫人閻氏，即隨奉車都尉、車騎將軍才之女也。祖慶，周寧州揔管、上柱國、大安郡開國公，隨贈荊州總管、司空公，謚曰成公。夫人四德優閑，六行具舉，以茲令淑，永言作配。而風燭不留，逝川迅疾，舜華沉彩，夭桃落滋。以大業七年三月十七日薨于岐州郿縣之第，春秋卅。合卺之慶，已對生前；同穴之儀，重光身後。曰以貞觀十五年歲次辛丑二

月壬辰朔十一日壬寅合葬于雍州長安縣同樂鄉細柳之原。嗣子左屯衛龍泉府果毅都尉臨濟子英起、第二子右衛高陵府果毅都尉神儼等跼天永慕，蹐地長號，思鞠養之恩深，想微禽之反哺。慮德音之泯滅，冀芳風之有裕。俳徊白鶴之墳，擗踊青烏之墓。豊桓既勒，九原寧曙。其辭曰：

軒丘著德，鼎壺誕聖。弈世重光，天暉載暎。魏皇同軌，枝分七姓。如松之茂，如竹之勁。袞黻斯隆，簪裾日盛。惟祖惟父，剋廣休命。伊公懋德，紹茲嘉慶。文兼書葉，武則佐時。三邊是濟，一人所資。德匡誓牧，道贊升陑。素衣朱繡，服冕丹墀。六條斯摠，千里寔司。永言賢配，維閨之姬。邦家既整，閨門以治。舜華先落，瓊枝遽殞。令譽誰宣，德音長泯。慟感性旃，悲纏去蜃。白馬連鑣，素車接軫。茫茫泉户，欝欝佳城。白鶴之墓，青松之塋。桑田有變，河水徒清。孝思惟則，永邵嘉聲。

160-641　大唐處士故賈君墓誌銘并序

君諱仕通，字仁徹，河南洛陽人也。昔大夫弱冠，摛藻掞乎漢庭；太尉壯年，宏謀安乎魏室。軒冕弈葉，文武英奇，輝奐國史，芬芳家牒。祖謨，齊定州長史，父寶，随本州州都；既標席首，等彼吴良；品藻州閭，實同潘秘。君玉山遺種，蘭畹餘芳，生而岐嶷，風神凝遠，仁孝天性，藝業生知。不慮嘉招，靜居衡泌，樂天知命，銷聲物表焉。座客恒滿，罇酒不空，物我混齊，虛舟容輿。籠二儀於形內，挫萬物於筆端。學圃詞宗，人師世範。年未辰巳，夢楹俄及。積善無徵，斯言信矣。以大唐貞觀十五年歲次辛丑四月丁卯朔，廿六日景辰，遘疾終於私第，春秋四十有六。嗚呼哀哉！君言行無擇，處逸居貞，温恭信義，可謂淑人君子。即以其年五月辛酉朔，十二日壬申，窆於邙山之陽。恐陵谷遷貿，景行埋滅，式旌泉壤，乃作銘云：

文儒靈胤，公侯慶祉，英賢世出，篤生令美。重茲蘿薜，輕斯青紫，散髮丘園，銷聲朝市。德摠四科，伎苞六藝，知命爲樂，不夷不惠。武僭石殞，少微星翳，風折芳蘭，霜彫貞桂。一辭白日，永閟玄門，大鳥臨壙，素馬遙奔。古松風切，新隴雲昏，生意雖盡，生氣長存。

161-641　大唐處士梁君墓誌銘并序

君諱凝達，字靜通，洛州河南人也。其先自少昊五帝之宗，靈源始

系；伯益九官之望，休蔕方華。其後良宰之輔東京，鼎臣之佐西晋，人焉代有，世載不顯。祖將，魏將軍廣平太守；妙精戎律，深察治方，允武允文，是蕃是扞。父憘，魏隴東王參軍事開府參軍事。栖遲王佐，轗軻望府，非其所好，聊以取容。君韶歲早成，弱齡夙慧，孝自天性，敏若生知。睠彼犧牛，有莊周之感；觀諸廡鼠，息李斯之驚。養志丘園，惡人閒之多事。遊心真際，察正覺之玄微。捨施罄家，歸依忘倦，冀神功是効，福善有徵。豈其在已忽加，夢楹遂及，春秋九十有一，以大唐貞觀十五年八月十二日終於景行里第。即以其年歲次辛丑九月己未朔，十五日癸酉，卜窆於北邙山千金里。哀子孝基等，至孝過禮，殆將滅性，親朋觀請，枯儳若存，海變桑田，山頹朽壞，式鐫玄石，乃作銘云：

系乎少昊，派自虞臣，本枝欝欝，其葉蓁蓁。左戚右賢，挺生鴻秩，出藩入輔，是惟世禄。君之誕降，脱屣塵誼，遊心真際，委質玄門。玉體無徵，靈頓餒駕，一飛神旐，□年長夜。

162-641　大唐故交州都督上柱國清平縣公世子李君墓誌銘并序

君諱道素，清河清平人也。導源帝緒，唐臣系其鴻基，流派星精，周史揚其休烈，丞相騰芳於炎漢，將軍績於强秦，冠蓋連陰，簪裾赫弈。曾祖寶，陽平郡功曹，楚丘令；祖辱，横野將軍，司□從事。竝怡情默語，託志沖玄，言立道存，聲華藉甚。父弘節，抗、原、慶三州刺史，大理少卿，桂、交二州都督，使持節二州諸軍事，贈桂州都督廿七州諸軍事、上柱國、清平縣公。叶王佐之材，蘊風雲之氣，凌丹霄而刷羽，望青璅而飛縷。君金策呈祥，銅鉤表異，墙宇凝峻，徽猷獨遠，年甫十五，偏覽流略，騁黄馬於言泉，煥彫龍於學海，綜九能於襟素，苞八體於毫端，踈散風臺，樂山林於止足，留連月樹，窮綺靡於嘯歌，繼劉德之高蹤，是稱千里，同黄香之令範，世号無雙，以貞觀十二年随父任桂州都督，八桂炎蒸，五嶺欝結，飛鳶晝墮，木葉霄零，豈逸足未馳，頓轡雲於促路，盛年稅駕，落愛日於曾泉，以貞觀十三年九月廿六日遘疾卒於桂州之官舍，春秋十七。以貞觀十五年歲次辛丑十一月戊午朔十五日壬申，葬於洛州河南縣千金里之原。痛桑海之式變，悼縑竹之難久，託玄石以述心，冀英華之不朽。其詞曰：

遐源森緬，鴻族蟬聯；馬喙稱胄，龍德居前；公族接袂，將相比肩；騰芳千古，世載忠賢；世載不已，誕生才子；万刃聳柯，三冬習

史；參玄發思，對日標理；等翠松筠，方材杞梓；開襟月觀，解帶風亭；遒文綺合，逸韻孤征；禮園馳譽，義菀飛名；恭勤著性，孝友天情；崦光遽落，闋水俄逝，倏忽生平，寂聊人世；墳昏霧積，隧荒風勵；令德可傳，儀形永翳。

163-641　大唐故蘇州吳縣丞杜府君墓誌

君諱榮，字世瑋，京兆杜陵人也。源其本系，錫矦服於周年；語其台鼎，定金科於漢世。其後元愷博識，創河梁於孟津；弘寶多智，樹豐碑碑於西海。於是朱輪繡軸，代有其人，玉葉金柯，蟬聯暉映。祖賢，渤海郡守。父華，朝散大夫；各著英聲，俱流雅譽，譬衰遁之異德，咸述孔經。等群紀之同聚，俱陳漢策。君宿承庭訓，早懋家風，學既大成，釋褐補慈潤府司馬。屬随季多事，兵車歲動，東征西伐，靡有暨寧。君扈從軍麾，承機領授，策無遺籌，謀合指蹤，在職數年，頻登上第，於茲改選任蘇州吳縣丞。君行合弦韋，術明韜略，典武則干戈稱比，治民則俎豆常聞。於是捧檄登車，狡猾望風而屏迹；振衣布德，姦回藉甚而歸仁。梁竦之不仕州縣，豈獨徒爲大言；元亮之性樂山水，實亦心存恬曠。在縣一年，遂掛冠辭袟，於是列墉洛汭，葺宇伊川，慕潘岳之閑居，同季倫之歸引。浸蘭泉於九畹，樹芳枳於一廛，瞪眄風雲，超然獨往，瞑心芝髓，託好松喬。而藥餌難憑，於焉遘疾，大唐貞觀十五年歲次辛丑十二月戊子朔，卅日丁亥，卒於時邑里之私第，粵以其年十二月十五日壬寅，啓疇於邙山之陽。惟君靈府融朗，道風沖邈，詞林警晤，筆海宏深，事親力養，奉主忠竭，接友存去食之信，御下躬握髮之勞。加以擯落囂塵，絢情泉石，登山臨水，雅什留連，春旦秋霄，澄醪賞會。歔劉楨之逸氣，儵見孤墳；悲元禮之龍門，俄懸緦帳。於是雞黍密友，驅征馬而爭來；竹林素契，息流絃而競往。但年代易謝，陵谷互遷，庶憑貞石，永紀遐天。乃爲銘曰：

瓜瓞周伯，苗裔漢臣，茅社遞襲，珪組相因。大父玉潤，顯考蘭芬。銀黃繼踵，代有其人。其一。猗歟夫子，弓冶良裔，性志貞堅，門風孝悌。易練三古，詩窮五際，智高默識，察明心計。其二。行成名立，彈冠振纓，戎司寧遠，武佐專城。亨鮮益治，盪寇增榮，淑人君子，邦家之英。其三。仲舉方嚴，嗣宗栖逸，惟君兩備，寵辱齊壹。方慕

乘煙，翻然遘疾，膏肓靡救，逝川長畢。其四。儵辭南舘，將徂北芒，途悲白馬，壙掩玄房。松凝宿霧，草結晨霜，庶憑蘭菊，終古騰芳。

164-642　大唐毗沙妻楊夫人墓誌銘并序

夫人姓楊，字玉姿，弘農華陰人也。源瀾啓其周室，盛業隆於漢朝，叔節四世知名，伯起五疾受稱，匪直詳諸史策，實亦備在良謠。祖定國，周右衛將軍，出典戎師，入陪軒陛。父彪，河陰縣主簿，位摠六條，職參案首，操刀本邑，衣綿故鄉。夫人誕斯貴族，應此挺生。無勞班氏之誡，妙合女儀；不覽内則之篇，尤明四德。但石火易盡，電影難留，日落西山，流光詎幾。春秋五十有一，大唐貞觀十六年六月乙酉廿五日己酉遇疾無痊，殞於私第。即以其年歲次壬寅七月甲寅朔廿日癸酉，窆於河南縣千金鄉北邙山之原，禮。其地南瞻伊闕，北帶長河，右顧王城，左逮平樂。孝息仁軌，居喪逾禮，毀過滅性，居諸不駐，陵谷貿遷，日往月來，桑移海變，寄鐫玄石，式紀洪音。乃爲銘曰：

悠悠遠系，渺渺長源。拓宇周室，疎基漢蕃。隋珠閒出，荊玉聚繁。承茲慶祉，代有英賢。孝子哀深，義夫悲慟。昔日歡迎，今晨啼送。望桃增酸，瞻墳益痛。三光分阻，九泉希從。東流逝水，西傾落日。百齡過隙，儵焉斯疾。靈芝少驗，人世辭畢。瘞矣玄宮，長埋闇室。

貞觀十六年七月十八日。

165-644　唐故開府右尚令王君墓誌銘并序

君諱仁則，字行規，琅耶人，漢諫議大夫、益州刺史吉之後，曾祖因官徙於華陰也。曾祖虎，魏銀青光禄鎮西將軍、渭州刺史；祖熾，周右中郎將、儀同三司、寧州刺史；考思武，隨東郡丞，唐大將軍、滑州治中；榮同累葉，列乎舊史。君生自膏腴，資性端愨，心盡孝敬，躬履清和。遊必有常，習恒有業，儉而好義，恭而近禮。是以賓王之始，便爲當世所歸，解褐隨代王府典籤。詞令之美，鮮與爲輩。隨歷云謝，率義歸朝，以勳授朝請大夫，尋加開府。武德初，應調爲縣中正，俄除右尚令，非其好也。官不准才，位不充量。下僚之歎，有同於左生，哀命之談，信聞於嚴子。一朝零落，悲矣如何。武德九年八月十日，卒於鄭邑之第，時年卅。粤以貞觀十八年歲在甲辰二月乙巳朔五日己酉，遷葬于北邙。乃爲銘曰：

汾晋之靈，何華之英，世篤其慶，伊人挺生。資道於學，稟訓於庭，彈冠入仕，劾跡飛聲。未騁高衢，奄先朝露，日往月來，世新人故。寂寂空野，蕭蕭隴樹，玄壤一歸，長悲大暮。

166-648 君諱行滿，字德充，洛州洛陽人也。其先職虞川澤，務諧帝道，張羅犧葉，有利倉生。因宦望於清河，源發宗於白水。可謂衡椿嶧櫟，遞弈其材，荊玉浦珠，超流其瑩。雕蟲粲煥，可歷遐聞，鍾磬鏗鏘，披圖逖聽。曾祖寧，大魏任南陽太守。祖元，高齊創業，擢任楚州山陽縣令。父猷，韶年慕道，喰霞沖寂，頻徵不就，潛躬却掃，閭閈尚其大隱，視聽奇其卓異。君幼染父風，鄙居凡俗，高蹈前哲，長揖羣王。壯室之歲，被召郡庭，立志其巔，固逃山北，不羣人衆，晦迹牆東。飲喙盡此生年，偃仰任其身世。知命之紀，道塲遊觀。聽法既覺，則悟己無常，覯相思空，則知非一合。遂閉門絶俗，不交非類。忽以電光閃焂，石火須臾，影不留時，奄從風燭。春秋六十有二。以貞觀二十二年歲在戊申四月辛亥朔，十五日乙丑，患卒于家。即以其月二十三日殯於洛城之北邙嶺之陰十五里千金鄉之地，禮也。豈其三徑幽閑之所，永罷遊從，一戶蓬蓽之閒，於茲息口。川流長逝，終無返蕩之波；落景垂昏，詎有迴光之照。嗚呼哀哉，乃爲銘曰：

春來秋往，人去無歸，朝光夕没，夢想如霏。竹林虛蔚，夜燭徒輝，帷簾不卷，器玩何依。一辭白日，千年故人，飛魂避景，碎骨埋塵。荒塋霧暗，蒿里誰鄰？泉門永掩，長夜無晨。

167-648 大唐故上騎都尉益州新津縣丞丘君墓誌銘并序

君諱蘊，字懷藝，吳興人也。峨峨崇岳，寔產良材；鬱＝高門，克生髦俊。曾祖誕，征南將軍、奉車都尉；祖鱗，奉朝請；父沙，尚書都事。俱標杞梓之材，竝潔冰霜之操。振英風於武庫，騰茂實於文房。君稟川岳之氣，抱竹栢之心，響應鴻鍾，調諧清徵，投義有功，補西亳州輾轅縣令。百里蒙化，六縣沾恩，禮義交衢，謳歌滿路，授上騎都尉益州新津縣丞。既屈千里之才，耻佐一同之任，乃追張衡之素範，歸田舊廬；慕潘岳之高蹤，閑居養性。每秋旻爽節，臨菊岸而飛觴；春序良時，入桃源而動詠。招文舉之客，奏嵇康之琴，寄情星月之中，託意煙霞之表。豈期天道冥昧，福善無徵，逸翮墜於長天，洪梁摧於大夏。貞

觀廿二年歲次戊申五月廿九日終於第，春秋六十有七。即以其年六月庚戌朔，廿三日壬申，葬於洛陽縣清鄉邙山之阜。夫人范陽盧氏，清流濯質，若漢水之耀明珠，華族挺生，似荊山之出美玉。三從竝著，四德無虧。生有結髮之恩，死崇同穴之禮。匣中離劍，自此成雙；鏡裏孤鸞，於焉絕響。惟君長瀾晶晶，嵸㪍森森，佩實銜華，握瑜志瑾。情同契合者，若鮑子之推財；心許言忘者，類延陵之掛劍。竊以滕公表墓，歷千載而猶存，陳寔樹碑，雖百世而無泯。有追斯義，迺爲銘曰：

八元分族，九德傳芳，家崇節義，世挺珪璋。如鸞肅＝，似驥昂昂，東川闊水，西谷沉光。粵有萊婦，克令克柔，共辭華屋，同掩山丘。窮燈永暗，大夜長幽，唯當片石，無絕徽猷。

168-648　君諱登，字士高，博陵人也，漢司徒烈之後也。胄緒綿長，世傳餘慶，公矦將相，無世無人。祖暹，齊太宰、司徒、右僕射。父波，隨滎陽郡贊治、徐州司馬。竝英華倜儻，志藝絕倫，言德載揚，軌範當世。君挺鄧林之孤秀，滋茂琬之芳蓀。風格端凝，神情散朗。技兼六藝，才擅九能，獨步詞林，高視文囿。聲華籍甚，遠降弓旌。以大業之初，俯牽人爵，任吏部給事郎，轉并州于縣令。有隨失馭，天命有歸，君以人英時望，克復前職。轉寧州羅川令。仕經二代，官仍百里。材高命舛，斯志不申。貞觀之初，遷西平王長史。方欲撫寧蕃服，輯彼黎元，福善無徵，奄然大漸。以貞觀三年六月廿日，卒于洛陽縣，春秋五十有四若干。夫胡氏，以廿二年八月卅日，卒于洛陽。即以其年十月十四日，合葬于北芒之原平樂鄉。長子萬善，感日月之易遠，悲陵谷之無常，追錄徽猷，勒之幽壤。其銘曰：

綿綿茂族，眇眇長原。欻滋茹蕙，琬茂芳蓀。盛德百世，貽慶後昆。伊君克負，方樹高門。降年不永，身世何常。巨鱗橫壑，大夏摧梁。一辭昭世，遽促幽裝。白日虧影，玄臺閟光。風悽隴樹，露掩塋楸。霜禽切響，巖雲逆愁。淚枝冬痺，祭笥寒抽。佳城欝＝，長夜悠＝。

169-649　唐故趙妻麹墓誌銘并序

夫人麹氏清河人也。齊武陽郡守相之孫，隋三縣令□之女也。開土命氏之源，啓圖表瑞之緒，階太微而布彩，聯辰極以分光。煥爛丹青，欝炳縑素，備諸簡册，可略言矣。夫人稟性中和，挺生秀質，爰在韶

齓，卓然獨異，逮乎成長，識量過人，旣洎笄年，言歸趙氏。至於温清之節，折旋升降之儀，是所譴譏，孜孜靡倦。忽以同榮未久，異室長分，而饘食水飲，幾於滅性。夫人從則恬心正覺，積妙解於胷襟；性好無爲，標獨悟於懷抱。趣心三寶，迴向二乘。忽以貞觀廿三年歲次己酉二月丙子朔，十五日庚寅寢疾，卒於私第，春秋八十有四。鄰春輟相，仰景行以銜悲；里巷停歌，眷清猷而灑淚。即以其年三月二日葬於邙山，禮也。但以日月易流，金石難固，式鐫玄石，以誌泉門。嗚呼哀哉，乃爲銘曰：

靈根百世，茅土相分，時惟茂範，世載其珍。舊德斯在，餘美方臻，篤生淑媛，有馥遺芬。質華蘭蕙，志固松筠，仁義爲友，禮讓爲鄰。光光華族，亦旣來嬪，禮同舉案，義等如賓。穹蒼不弔，殲我良人，悲感行路，哀慟親姻。日往月來，寒暑相循，几帳徒設，黍稷空陳。永言恩範，思播遺文，嗚呼泉路，何時更春。

170-651　大唐故驃騎將軍孫君墓誌并序

君諱遷，河南洛陽人也。暨青蓋入洛，裔胤於是家焉。曾祖甑，周熊州刺史；祖訓，齊襄州刺史，周特進開府；父建，周使持節上儀同三司、隋大將軍、通議大夫、定州長史；竝國楨邦彥，綜武兼文，剖符貽來晚之歌，弭節動出車之詠。君稟質明懿，時號神童，方子琰之對虢陽，若公紀之訓懷橘。暨乎專門志學，覩奧升堂，九流萬卷，鉤深致遠，喜慍不形於色，榮利不介於心，鄉曲景其謙沖，宗族資其孝敬。随起家右勳侍，稍轉左武矦兵曹。遭随曆代終，皇綱接統，背偽歸正，乃授驃騎將軍。君志尚夷簡，情忘充詘，契符山木，道蔑犧牛，栖息衡泌，躭玩圖史。夫人王氏，太原人也。瓊姿蘭馥，婉順貞專，梁門之敬未爽，冀氏之賓無替。但以隙駒□駐，閱水不停，返魂之藥無徵，祝壽之詞莫驗，粵以永徽二年龍集辛亥七月十九日，夫人寢疾，終于思恭之里第焉。春秋六十八。君以沉疴大漸，遘疾弥留，又以八月九日卒于其第，春秋六十四。嗟乎，明魄未滿，蓂筴纏凋，出匣之劍先沉，舞鏡之鸞遽絶。即以其年九月辛卯朔六日景申，合葬于邙山之陽。恐武庫雷填，佳城見日，貞石斯紀，泉扃靡失。其銘曰：

欽猷孫氏，胤緒綿長。寔隆堂構，牧宰循良。其德不爽，其名剋揚。英英夫子，貞而能諒。學綜今古，榮遺將相。里仁鄰德，行高情曠。梁

木云摧，哲人其喪。夫人令淑，玉潤蘭芳。梁妻孟母，比德齊行。劍飛
鸞斃，身殁君亡。叫叫何贖，悠悠彼蒼。白鶴申弔，青鳥卜辰。墳高未
古，松下猶新。秋聲助挽，驚吹悲人。慟乎斯訣，誰不霑巾？

171-651　唐故随高陽令趙君夫人姚氏墓誌銘并序

夫人諱潔，字信貞，河南洛陽人也。烈風不迷，唐帝禪萬機之位，
猛火未熱，吳君稱九轉之奇，茷䕡蟬聯，枝分葉散，開家建國，代有人
焉。祖和，齊任清河郡守，剖符作牧，來晚成哥，襄帷莅人，去思動
詠；父政，随任開封令，青鸞萃止，豈獨重泉之能，丹鳳來儀，誰論榆
次之美。夫人承芳蕙菀，藉潤藍田，夙勵風規，早標奇節，幽閑既聞於
四德，良媛用納於千金，年始初笄，言歸趙氏。一醮既畢，如賓之敬無
虧；三周已御，齊體之儀斯在。加以貌符洛浦，體狀巫山，婉嬺爲心，
貞淑在性，閨門挹其令範，娣姒酌其軌模，萊婦未儔，梁妻詎擬。豈其
天不與善，遂染沉痾，翌日未瘳，弥留漸篤，以永徽二年歲次辛亥九月
辛酉朔二日壬辰卒於洛陽瀍澗鄉重光里之私第也，春秋七十有三。嗚呼
哀哉！孝子大表痛顧復之長違，悲蓼莪之永訣，號天靡及，叩地無追。
風樹難停，川流易往，詩云同穴之義，禮著合窆之文，即以其年十月庚
寅朔八日丁酉遷窆於邙山先君之故塋，禮也。延津之上，兩劍俱沉，葉
縣之間，雙舄齊去。喚語可想，如在之敬空陳；疑慕傷懷，罔極之恩何
報。但以陵谷遷變，天地久長，石堅金固，菊茂蘭芳，爰茲雕篆，誌此
玄房，庶千秋之萬歲，唯英聲之不忘。其詞曰：

漪矣長源，峻乎崇趾；聲流百代，德垂千祀；發跡姚墟，祚隆嬀
水；公矦繼襲，蘭菊無已。其一。鍾此餘慶，貞淑挺生；四德既備，百
兩斯迎；�以節，蘋藻羞成；冀妻梁婦，比德齊名。其二。潘楊之穆，
有行趙族；未期偕老，先停夜哭；前後相悲，同歸山麓；始淒宿草，終
哀拱木。其三。隙馬易征，日車難駐；空思負成，無停風樹；撤彼祖
奠，存茲疑慕；既悲目似，終傷心瞿。其四。靈輀鳳駕，素蓋晨張；南
背清洛，北指崇邙；雲愁絳旐，風悲白楊；金石無朽，地久天長。

172-652　大唐故楊君墓誌

君諱佰隴，弘農人也。唐上騎都尉。漢朝光宅，早□□馬之封；晋
國肇開，已登彝器之賜。乃祖乃父，且武且文，或播九功，時旌七德，

爕諧帝道，則媲彼鹽梅；調御家邦，則同斯霖雨。昌華奕葉，軒冕蟬聯，懿德瑩於當時，鴻名蜎於一代。奉君之道，則進思盡忠；事父之經，則退思補孝。汪=乎與冬日齊衡，洋=乎與春雲競爽。故能外毗鄉黨，內睦閨門，入則含香握蘭，出則剖銅分竹。可謂如珪如玉，令問令望者也。君之先業，可略言矣。惟君周旋祖範，俚俛前蹤，使溫仁被躬，而清明天性。雄崫挺發，有鄒紇之才，英傑穎標，著仲由之列。醜藺生之一弊，美班子之再通。遂投筆忘親，援戈徇國，所征無敵，志勇爭先，俘馘有歸，勳庸居冣。君之祿籍上騎都尉，豈直上頤宗祧，故亦下榮苗胄。此乃雲過松竹，其欝難名，風拂椒蘭，其馨更遠。君年踰耳順，歲迫桑榆，杜氣不停，盤桓鄉邑，宜其眉壽，以保期頤，不任蒼昊無徵，㢘嬰痾疾，呻吟未幾，疾篤弥留，遂以永徽三年歲在壬子二月戊子朔六日癸巳卒於私弟，春秋六十有五。即以其年二月廿二一日己酉埘於北邙之里，禮也。背河面洛，左鞏右瀍，恐年代推移，深谷爲岸，故勒斯記，庶茲不朽。嗚呼哀哉。崫銘翠石。

173-653　唐故隨左龍驤驃騎王公墓誌銘并序

公諱恊，字勤合，琅耶臨沂人也。本根磐礴，令望江東，枝幹扶疎，振名河洛。祖衡，周任洺州永年縣主簿；繩愆糺謬，若懸鏡鑑形，審是誓非，如启手示掌。父君，齊任并州太原縣丞，器量高雅，道邁前賢，桂馥蘭芬，英聲夙著。公稟其餘慶，山嶽效靈，少有挺姿，長便異度。屬季隨之際，建官龍驤，抗爪牙之奇，折衝薀職。於是固辭榮寵，知止掛冠，遁跡居貞，志崇釋部，沖虛寂寞，不雜緇塵，體蘊荃蓀，情逸霞外。豈而逝川東閱，落景西沉，命也不停，忽從風燭。粵以永徽四年二月二十日寢疾遽甚，卒於洛陽縣立行里之私第，春秋五十有八。嗚呼，桂輪一謝，終無再滿之期。翠葉飄飛，詎有歸林之日。哀哉。即以其年歲次三月朔九日權窆邙山之陽，禮也。仍恐龜凶筮吉，尺短寸長，勒碧石於泉扃，度陵谷於遷貿。其詞曰：

鑑乎史册，鏡彼清流，臨沂標望，茂實芳猷。奕葉繁殖，令問唯優，紆青拖紫，旌表其休。其一。爰祖爰父，咸曰懷黃，迺斯君子，班袟龍驤。簪纓隱暎，華蓋朱裳，掛冠知足，釋部翱翔。其二。逝波東閱，落景西侵，何殄英哲，殞命幽深。蘭蓀罷歇，荊璞潛沉，度鐫玄石，萬古傳音。

174-653　大唐故處士楊君墓誌

君諱吳生，河南洛陽人也，其先則弘農楊震。德協休祥，慶流後裔，廊廟羽儀，人倫軌範。君出其後焉。祖威，歷宦齊朝。父通，從政周代；竝榮望所歸，備諸視聽。君承徽祖武，稟秀挺生，孝友溫恭，慈惠忠恕。不僥倖而事上，匪遷怒而臨下，貞觀十四年四月廿二日遘疾壽終，時年六十有五。夫人張氏，南陽之貴族也。子房爲帝者之師，茂先居興王之佐，可略言矣。夫人取訓女嵒，稟儀婦誡，言遵令典，作醮高門，四德是修，六行兼備。自所天傾逝，孀居累年，訓子有方，主饋無怠。風疹暴增，永徽四年九月廿四日奄從遷化，春秋七十有二。於是詢訪舊儀，採摭遺典，以其年十月己卯朔廿二日庚子，同祔於北邙之舊塋，禮也。然恐歲月不居，丘陵變改，式題方石，記之泉户。其銘曰：

慶鍾有德，有德必酬，贈金非寶，銜環是羞。家傳珪紱，代表公族，君之嗣美，剋荷前修。爰有秦晋，志諧琴瑟，敬盡梁妻，賓同冀室。事上恭順，逮下端一，如何昊天，奄罹斯疾？前亡後謝，白首同歸，方開舊户，更飾新�。石關俱閉，蘭燈對暉，棺無玉匣，藏靡珠璣。千車按軌，百馬齊珂，風隨萎哭，淚滿哀歌。南瞻紫嶽，北眺黃河，天長地久，不變山阿。

175-654　唐國故上騎都尉魏成仁之銘

君諱成仁，雍州華原縣宜川鄉弘善里人也。君少慕英奇，早從戎幕，除兇殄寇，履陰昇絶。令譽上聞，蒙加都尉。年逾五十，捨職居家。導仁義於鄉閭，訓淳風後於嗣。其年六十有二，遇嬰時疹，醫藥無痊。至永徽五年十月十日，卒於斯第。其月十八日，葬於縣西原，禮也。慮年深歲久，烏菟循環，故勒此銘，用爲後。永徽五年十月十八日銘。

176-655　隋故東宮左親侍盧君墓誌銘

君諱萬春，范陽涿人也。派鴻源於姜水，竦層構於營丘。卿族則道映東周，儒業則聲高西漢。尚書處當塗之職，中郎居典午之官。令範清風，飛英騰實，布在方策，可略言焉。曾祖文翼，魏員外散騎侍郎太中大夫；器局凝峻，襟神迥發，獻替帷扆，譽重人倫。祖士昂，齊廣平郡守，剖符河朔，流惠化於百城；紆綬蕃圻，扇仁風於千里。父義幹，永寧縣令，馴雉移蝗之能，連衡卓魯；製錦烹鮮之術，方駕崔潘。君世載

休祉，含和秀出。年甫韶齔，便蓄珪璋之姿，歲在衰裳，即蘊松筠之性。加以植操沖虛，率身夷簡，寒暑不愆其節，風雨豈易其音。曩者隋曆尚新，重離猶建，禦侮之職，允屬英賢。以君門緒優華，擢授東宮左親侍。若夫郎官方朔，徒摛苔客之詞；執戟楊雄，空草太玄之說。豈如腰鞬璀闐，則光映嚴廊；宣力戎旃，則聲馳禁旅。俄而火行失馭，戎馬生郊，於是謝病漳濱。言從靜退，尒乃留連丘壑，放曠林泉，脫略公卿，錙銖軒冕。天地一指，忘寵辱於胷襟。鵬鷃兩齊，得逍遙之雅趣。虛舟獨運，悔吝不生，瞻柱下其若存，想濠上其猶在。以武德三年九月十六日遘疾，卒於鄭州之密縣，春秋卅八。夫人崔氏，清河武城人，隋侍御史子治之弟二女也。胄自華宗，姿神婉麗，工宣織紝，德茂蘋蘩，秦晉是匹，作嬪君子。以貞觀廿三年二月八日卒於岐州之官舍，時年六十二。嗣子子野，霜露之感，思再奉而無因。風樹之悲，徒欲靜而何極。粵以永徽六年歲次乙卯三月辛未朔三日癸酉，遷窆于芒山之陽。悲夜臺之不曉，嗟逝水之難停，紀聲芳於貞石，刊容範於泉扃。迺為銘曰：

烈山遙緒，營丘遐裔，儒雅專門，羽儀重世。惟祖惟考，馨芬蘭蕙，降生哲人，德音無替。爰收翹楚，禦侮帝庭，劾彰紫闥，詞埒玄經。沖襟雅尚，體道居貞，釋彼戎旅，安茲性靈。蓬徑蕭條，衡門偃仰，登臺曬目，臨池興想。風月留連，山泉縱賞，優游卒歲，欣茲擊壤。粵有幽閑，良人是適，質華苔蘚，操踰冰碧。肅穆閨闈，服勤絺綌，忽辨人世，奄焉今昔。愴矣陵谷，悲哉逝川，沉埋荒隴，無沒窮泉。山凝曉霧，松含夕煙，容光何在，盛德空傳。

177-655　故桓君墓誌銘

君諱彥，字仲光，河南洛陽人也。自卯金在震，當塗馭宇，傷無衣於伯緒，親饋食於君山，竝勒在豐碑，詳諸惇史。祖寂，東交州別駕，簡在王庭，實德婚友；父卿，高尚其道，累徵不就。君百行不騫，四科殆備，才苞武庫，藻掞天庭，方欲搏扶搖於千仞，騁騏驥於九逵，誰知與善無徵，殲良奄及，以永徽六年四月七日殞於京兆，春秋卅有四。即以其年五月三日葬於邙皐。嗚呼哀哉！銘曰：

江漢橫流，嵩岱崇邈；明珠煥曜，陽翰抽櫂；於鑠哲人，英風卓

犖；仁孝内融，嘉聲外渥；雅量深奥，明鑒朗出；摘藻雲浮，飛辯泉
溢；位以未班，奚懼奚恤；黯黯西沉，滔滔東逝；邅戡幽魂，分天異
世；風舉松吟，雲昏龍翳；□没一朝，名芳萬歲。

178-655　唐故黄君墓誌

　　君諱羅漢，字道亮，荆舒楚人也。其胄緒所興，焕乎前史，其近代
祖祢，可得而言，竝首望華譽，樹德立名，盛烈纂於前脩，振芳猷於當
日，故能挺生時彦，克光鴻緒。君應靈載誕，生有奇質，孝友著於齠
齔，仁義備於弱冠，不矜倨以僑人，必勞謙而下物。苞九流於心府，實
曰陸沉；括七略於智懷，寔惟大隱。故得芳聲逸於斯日，英譽奮於當
時。夫人李氏，則門居厚地，身出華宗，婦德著於閨闈，令淑聲於遐
迩。言備六禮，百兩迎之，其白珪璋，實唯偕老。誰知積善無驗，桂樹
先彫，君以春秋五十寢疾，卒於私第。夫人執節懷操，守志多年，色不
滿容，恒思貞慎，行不正履，無念婦儀。不整簪裾，不窺明鏡，實餝俱
止，膏沐寧施。振響鄉間，邦家之則，德隆後慶，眉壽綿長，再降洪
恩，加其板授。忽以運鍾百六，福乃唐捐，太山其壞，梁木其懷，以永
六年七月一日終於私弟，今葬邙山之墳，禮也。將恐海變爲田，風煙殄
滅，聊鐫金石，以勒徽猷。嗚呼哀哉！乃爲銘曰：

　　惟君奇質，佩義懷仁，志逾金石，性越松筠。地既膏腴，華胄是倫，
桂樹先弊，德乃無鄰。雅操貞慎，寔懷婦德，逸稱鄉間，邦家作則。積
善無徵，運鍾百六，爰葬邙山，大禮斯極。哲人斯逝，誰不惆悷，執綍
興嗟，言歸泉室。一趣玄堂，長思白日，狐菟爲鄰，親姻罷密。

179-655　大唐故彭城徐君墓誌銘并序

　　君諱君通，字徹，高平彭城人也。祖儼，并州太原令。馴素罿而撫
俗，調緑綺以宣風。父約，楊州録事參軍。仁義在躬，清徽自遠。公體
奇好異，飄逸志於林泉；昧景韜華，散清襟於文酒。孝于冥至，跨曾閔
以騰芬；貞廉率性，轥黄郭而遐舉。每春光在矚，豔綺思於佳辰；□節
開華，悦清觴於勝境。珠融翰海，映圓浙以浮光；玉粹言泉，洞方流而
寫照。霏性彩於霞表，皎心鏡於霄中。軼高軌於浮埃，澹虚襟於秘宇。
蕭﹦獨往，軒冕無以易其心；亭亭孤聳，朱紫不能改其操。方冀騺彼神
螭，沖赤宥而迴鶿；控兹仙鶴，排萃煙而輕舉。豈謂玄霜絳雪，空傳返

歲之名；紫府丹梯，無復延期之驗。以永徽六年歲次乙卯十一月丁卯朔廿一日丁亥，卒于私第，春秋六十有二。即以其年十二月丙申朔十一日丙午，葬于洛之北邙清風里，禮也。寂寂佳城，悠悠大暮。敬勒茲銘，式旌泉路。

跨俗凝貞，含英挺粹。逸氣孤絶，虛心簡易。欝彼宏材，負茲利器。卓尒高謝，蕭然無累。抗跡雲峯，摛文錦肆。志惟泉石，無貪名位。放曠文酒，優遊雅致。藏舟遽遠，殲良奄洎。壟霧晨擁，松煙曉翠。峻節空存，重扃永閟。

180-656　大唐李氏孟夫人墓誌銘

夫人諱相，天水上邽人也。自訪道雪官，齊王挹其清論；擢名吳佐，晉册光其大猷。遙原鑒珠浦之波，崇基欝蓮峯之秀。曾祖和，齊六國使主、洛州長史。皇華擅美，輶軒控流水之輪；蕃捍惟清，金府蕭伊瀍之地。祖翼，齊車騎將軍。父雲，随相州臨黄令，威清八陣，化洽一同。撫龍劍而星浮，調鳳琴而風偃。夫人瓊光湛秀，桂彩凝輝。榛栗表其清儀，閑門佇其端則。粤以顯慶元年七月七日，終于洛邑之私第，春秋六十有四。即以其年八月五日，葬于邙山之陽，禮也。將恐炎代涼謝，陵谷貿遷，式表芳猷，傳之不朽。其詞曰：

彩溢松筠，光浮琬琰。貞順外彰，柔明内漸。行雲落鬢，唳花停瞼。鶴去琴空，鸞移鏡掩。晚風蕭飋，斜輝荏苒。彤管雖留，齒猶長斂。

181-658　大唐故倉部郎中朱府君墓誌銘并序

君諱延度，字開士，吳郡錢唐人也。玄王基命，長發其祥；微子分珪，遠膺餘慶。西都折檻，抱玉潔於藍山；東漢論交，媚珠胎於赤水。列鼎撞鍾之盛，高材達觀之奇，固以烏弈宗緒，葳蕤簡素。張鈞何算，未論景福之祉；劉驥苟龍，寧方人物之盛。曾祖异，梁中書舍人、侍中、中領軍、中權大將軍、尚書左僕射。彤章應律，精義入神。宣七德以暢皇威，贊九功而恢王度。祖幹，著作郎、太子舍人，周麟趾館學士、齊王友、司城大夫、鄘楊二州刺史。鳳條垂組，麟閣披圖。登高能賦，升龍會友。豈唯江漢英靈，實亦搢紳領袖。父長仁，齊王府參軍、天官上士，随宜州司馬、水部員外侍郎、朝請大夫、行衛尉丞。蕙問蘭滋，清猷瓊秘。名香覽觀，價重雪宮。司武而邦國不空，警夜則忠勤有

裕。君門資淳懿，性履中和。夙擅孝慈之表，幼承詩禮之訓。每橫經請益，師逸功倍。濫觴云肇，俄成浴日之深；覆簣始基，遂仰凌雲之峻。子將月旦，早貽鑒獎；黃童日下，遠聞京洛。於是鄉邦推揖，公卿藉甚。貞觀開元，勵精政術，傍求俊乂，以闡大猷。時膺襃然之舉，用光多士之選。利見蒼龍之闕，待詔金馬之門。縟藻霞舒，奇葩波屬。射策高第，授魏王府典籤。十一年，除法曹參軍。譬荊山遺玉，居趙國而連城；若漢浦靈珠，入魏都而照乘。遊鷹池而振羽，指淄庭而曳裾。每水溢春塘，蘭芳秋坂，時傳大雅，或賦小言。常邀宋玉之田，恒致穆生之醴。預修《括地志》，以君損益尤多，超加四階，并賜絹帛。十七年，遷雍州司功參軍。神州帝里，學優禮富。君雖云佐職，實典文房。或賓貢在庭，或案牘盈机。剖析豪釐，研精幾妙。雖屠龍之技，俯屈志於割雞；然斲輪之巧，必施工於錯節。廿年，授鴻臚丞。禮兼臚傳之儀，署有蠻夷之邸。懷遠之方斯切，掌設之事愈隆。屬意輶象，兼明典故。遐荒歸信，簪纓佇德。在職未幾，丁內艱去任。道符率性，義結因心。攀風樹而過人一等，泣寒泉而逾禮七日。哀纏教義，感紖幽明。永徽二年，授比部員外郎。五年，遷戶部員外郎。郎官顯要，禮闈清切。歷處煩劇，咸遣疑滯。望高超謁，聲軼朝行。六年，除守倉部郎中。顯慶元年，授兼倉部郎中。複道含香，指丹墀而伏奏；中臺掌庚，入紫殿以飛纓。雖馮豹延錫被之恩，田鳳蒙提柱之目，未足以錙銖兢慎，髣髴儀形。屬鳳駕巡方，鸞旗省俗。君肅奉簪笏，言陪翠華。雖河洛摛祥，已覿受圖之禮；而云亭望幸，空留封禪之辭。粵以顯慶二年八月四日終於雒州上東鄉私第，春秋五十有二。惟君渾金成器，琢玉爲寶。風範清通，識宇沉邃。道周言行，材洞文儒。神用川澄，穆清風於素抱；靈臺鏡澈，照明月於重襟。彫藻豔於春華，奧義同夫秋實。四始蹈安仁之室，百奏操子雲之牟。立德之基，備天經而貫極；友于之敬，揔人倫而成範。賓筵多年，忠清逾勵。將松筠而比操，與金碧而齊堅。故能振響九皋，騰聲三署。惟機成務，窮易象之鉤深；在涅不渝，得通賢之佳致。重以愛朋，遊重丘壑。每冬房隩室，月榭清霄。精菊臨潭，芳簡禊洛。乍酌公榮之酒，時調中散之琴。放曠無涯，溫柔可狎。方當簫斯崑閬，軼彼姑餘，未陟槐庭，遽沉蒿里。悲深埋玉，痛結銷蘭。以顯慶三年歲次戊午十月庚戌朔十二日辛酉遷塋於河南緱氏景山之原。嗣子景真

等，毀將滅性，孝極楊名。慟負米之莫由，哀陟岵之無覿。式鐫翠板，永播清規。其辭曰：

赫矣門慶，偉哉家德。時屬司南，人推智北。旗常繼踵，聲塵允塞。青簡載揚，珮戈且勒。是鍾餘烈，實分多祉。卓犖廿初，紛綸學始。含咀儒墨，抑揚宮徵。藻揀文房，義精槐市。永懷要道，有美神襟。情依友悌，性與淳深。行脩良玉，信重兼金。譽宣仁囿，聲高士林。爰始弱齡，暨於從政。理符健筆，心懸明鏡。茂範蘭薰，芳猷冰淨。惟德可紀，惟人無競。川浮露泫，月往寒來。時奔隙駟，景促年灰。方遊巨壑，俄歸夜臺。輔仁多爽，捨玦同哀。西陛啓藏，東龜叶吉。一閟黃壚，長辭白日。露月霄靖，風松晝密。万古沉魂，百城騰實。

182-659 唐故吉州廬陵縣丞皇甫君墓誌銘并序

君諱弘敬，字文欽，京兆杜陵人也。微子以至德啟基，宋段以功高命氏，爰洎漢晉，代有其人。祖諱德，随任晉州刺史，懿範清規，每懷中虛之道，安排喪偶，不以毀譽形言；父諱良，随任同州長史，贊鳥旟於千里，惠化周通，展驥足於百城，威風遐暢。君名酋丱齒，譽妙髫年，處鄉閭以翔英，入圓邑而警韻；釋褐齊王府執乘，晨臨修竹，御浮雲於碧枝，晚映曲池，驂流水於翠瀲，故得聲敷藩底，績簡文昌，改授廬陵縣丞，毓黎氓於江介，方輔茲製錦，冀百里以刑清，貳彼鳴絃，庶一同而教肅；與善茫昧，遘疾彌留，以顯慶四年十月十五日終於休祥坊之第，春秋五十五，其月卅日葬於龍首原隆安之里。鄰春輟相，悲玉水之揮泉；行旅不哥，鯁瑤峯之落嶠。勒銘玄石，永樹芳徽。其詞曰：

分珪疏德，析壤資明；時殷朝彥，代阜人英；警策流美，徽豪滋馥；邊閟黃壚，寧窮朱轂；輔迴羨路，旌落埏門；風柖淒暮景，霜壠慘歸魂。

183-661 洛州伊闕縣故人衛君墓誌并序

君諱通，河東虞鄉石錐人也。君祖諱璋，随廉州長史。父諱祖，河閒王府參軍。故人身唐陪戎尉。君源流周裔，派別維城。開封虞鄉，石錐祚望。秦漢魏晉，葉在英賢；宋周随唐，代存髦傑。大業將末，澕轉蓬流，止足神鄉，洛陽福地，祉坊景行，宅標高第。君廩性清淳，忠君孝父。恂恂恭順，友季敬昆。似不克言，恪祇閭里。君懷陰陽之質，抱

四大之軀。寒暑相違，遇時痾瘵。巫覡斷呪，醫方絕術。大運溢疹，死
與生離。伺命迫臨，卒殂私室。大唐顯慶六年正月十三日，不言春秋，
從心所欲。寵妻愛子，省拂莫由；密友良朋，交從靡日。是以順妻欝臆
而失聲，孝子魂進以驚叫。親情驟淚，鄰里潤飛，戴髮咸悲，能言普
泣。街談滅斯哲士，巷論殲此良仁。等惜罔遺，忽爲神錄。其詞曰：

源浩流長，柢深枝茂。泉麄川大，花繁子富。承周晟苗，衛秩根固。
秦漢軍軌，魏晉相度。芳諱盈朝，馨名滿路。虞鄉享封，石錐歆祚。君
儲念德，永宜珍護。殃風溢至，儵焉新故。妻子省拂，荒田隴墓。嘷咷
叫喚，不聞不悟。鄰里歎惜，痛詩悼賦。念守幽坰，冥=終暮。恐後莫
知，勒石傳付。

塋在洛陽界清風鄉北邙山王郎將村東北一里半。

184-663　大唐左肄府故車騎將軍賀蘭君墓誌

君諱淹，字天德，洛陽河南人也。遠祖伏居賀蘭山，因以命氏。禀
潤天街，凝華稽落，蹕林甲族，瀚海名臣。遷木運道消，火行祚舉。陪
積風而振翼，宅伊洛以承家。是知崑峯挺秀，必暎夜光；漢水涵津，果
生明月。祖澄，周上開府儀同三司、左右武伯、武邊大夫、馮翊郡太
守、凌州刺史、臨戎縣開國公。燮理台階，譽標貞素，搴帷楚夢，德著
廉平。父蕃，隨上開府、左武候將軍、長州刺史，檢校戶部尚書、城安
郡開國公；坐而論道，六曹重其徽塵；飛而食肉，八將欽其懿烈。公體
山岳之秀氣，照渥水之殊光，幼挺純深，早標聰令。君孝親之道，成於
識李之年；知機合義之權，顯自酬梅之歲。智之所及，日用而無窮；明
之所照，在幽而必察。藝文初涉，辯秘字於仙巖；鈚術始調，驚神口於
竹路。風節弘遠，霄價彌隆。遂得齒胄成鈞，摳衣上序。目所暫見，月
故日新；耳所暫聞，請一知十。顏子之機庶，弘羊之心計，殆無以加；
旣而隨鹿電駭，唐鳳雲飛，人竝瞻烏，士咸擇木。公神情爽徹，識紫氣
於碭山；風雲叶期，辯龍光於灞水。遂星馳相府，響接轅門，仰司隸之
威儀，驥我后而穌息。輸城進款，竭力歸忠。類入漢之陳平，同出楚之
韓信。義規霜節，簡在宸極之心；臣效元勳，冠於行陣之冣。登壇受
冊，拜涇陽軍頭。摯邑撝城，除左肄府車騎將軍、上儀同。夫脫巾筮
仕，期漸翼於鴻途；徇義冊名，冀濯鰭於龍水。豈謂危風夜動，斷天際
之金柯；頃雲晝興，塞中霄之玉羽。以武德七年七月廿二日，卒於終南

館，春秋卅二。公器宇沖密，機照弘朗。致情度外，不雜埃塵；矯志方中，未澄清濁。紫蘭自遠，丹桂騰芳。痿霜露而葳蕤，殞風飆而芬馥。夫人傅氏，離景騰暉，列宿次其華望；殷朝表慶，賢相降其門風；上隆台鼎之榮，下茂松雲之氣，調琴蘭宇，和瑟閨門。未畢兩髦之懷，遽片雙鳧之影。翔鴛茂梓，昒嫵翼而銜悽；儀鳳殘梧，睠寒條而落翠。以龍朔三年正月廿七日，卒於三原第，年七十六。合葬於雍州三原縣永安原，禮也。竊冀衝星寶劍，同驪玉匣之中；舞鏡儀鸞，共悅金樊之內；少子知禮，孝幾天縱，志懷追遠。悲鍾山玉露，驟曦駕而先凋；璧水珠波，急風驅而墜影。武彤貞礎，敬勒疎銘。冀硯山沉碣，呈字晉將軍；濟水浮碑，流芳魏武帝。乃爲頌曰：

地華畢昴，望重呼韓；蘭山領袖，洛水衣冠。三千義舉，九萬風搏；壯哉鱗翼，蔚矣鵬軒。龍津激羽，鴻途漸翼；太白當官，台星受職。服鈕華黿，門橫列棘；貴圖雲閣，榮參廟食。既効忠果，遂棲尺木；義深杖劍，功參逐鹿。榮茂通倢，賞隆餘粟；始奉天光，遽□寒谷。芊眠林野，悽愴墳塋；孝泉涸溜，淚栢摧貞。啼烏咽響，弔鶴流聲；千年荒隧，一代英靈。

185-664　大唐故常州長史韋君墓誌銘并序

公諱俊，字英彥，京兆人也。若夫太華鎮地，蘊美於金石；清渭貫都，分態於丹紫；感山川之譎詭，誕英靈之暐曄，遙源疊慶，可略言吾焉。自發迹殷商，迖大彭而建伯；傳風鄒魯，胤扶陽而作相；自茲以降，賢良代有。曾祖敬遠，雅好博古，尤精述作，脫略公卿，錙銖冠蓋；周明帝徵太常卿，不就。贈招隱士詩，號爲逍遙公；祖瑾，隨安州摠管府長史，稍遷隨州刺史，封安平子，贈建安伯；或朱衣位隆，或丹襜望重；既誓河而疏壤，亦生榮而死哀。父仁基，隨清淇、偃師二縣令，濟北郡丞，皇朝檢校龍州刺史，贈宋州刺史；累移銅墨，亟遷州郡，兩代播其清風，九泉重露其渥澤。公麗川兼寶，天池倍價。稟上腴於地勢，襲良冶於家風，色吐鳳毛，業標麟角；蔡雍之逢王粲，成其驚坐之名；李膺之見孔融，接以通家之禮。釋褐右監門府鎧曹參軍，再任尚食直長。重門擊柝，班之以備豫；和羹調飪，試之以鹽梅；寒暑驟移，毫氂豈失；貞觀廿二年，授朝散大夫、行濟源令。鳴琴多暇，製錦稱工；乳雉馴桑，祥鸞舞學。永徽五年，授朝散大夫、行寧州司馬。山

奏趙虞，何甄崔寔；牛刀罷割，驥足長馳；顯慶五年，授常州長史。吳良經典，策名於漢日；傅咸公正，登庸於晉朝。千里歌其不空，六條歸其半任。但淮海之界，地号塗墍；東南之鄉，人悲留滯。未振歸飛之翼，翻傷閑暇之烏。龍朔二年四月十七日，卒於常州之官第，春秋五十五。公家承七葉，門盛五龍；鄭武之衣，將傳負薪之業；姜肱之被，弥篤在原之心。肇自蒙泉，基乎漸陸；屢加班袟，畢著聲塵。三轉縗榮，百年俄謝。悠＝丹旐，引哀挽而空歸；湛＝清江，招營魂而莫返。粤以麟德元年歲在甲子正月己酉朔廿五日癸酉，葬於萬年縣洪固鄉高平原。嗣子晊等，追蓼莪之劬勞，泣蒿里於奄歹冬；恐槐燧之移火，就楸棺而勒石。其辭曰：

建伯有商，裂土扶陽；方山峻極，譬水靈長。論高弘嗣，書推仲將；時更水火，代有琳琅。舊業旣隆，後昆多裕；崇堂膠葛，芳蓀布護。同氣棣花，連枝荊樹；積風共舉，高衢竝鶩。弱冠登仕，清時策名；鼎調玉食，栿警金扃。頻班屬縣，累贊專城；中朝創迹，遠服騰聲。神皋遼敻，貝區卑濕；車鴈猶随，坐鵶先入。藥光無五，旬時已十；蘭叢旣敗，李蹊空泣。白楸云蓋，丹旐言旋；駐龍輀兮萬里，封馬鬣兮三泉；贖仲行兮人百，送有道兮車千；夜臺兮不曉，愛劒兮長懸。

186-664　唐驍騎尉皇甫君墓誌銘并序

君諱璧，字君才，安定朝那人也，今貫居河南瀍澗焉，漢太尉嵩，君即其後也。曾祖敦，周曲沃令；祖毅，周襄陽郡守。父寶，隨彭城縣令；竝以行符琨璸，德懋漪瀾，或絢藻前脩，導仁風於鄷都；或徵襟逸跡，振蘭馥於豐蕭。君幼習素風，長標雅性，蒸＝孝友，無取則於喬梓；怡＝遠朋，不准情於韋佩。故早申義重，風負英風，友所推鷹揚絳郡。旣遇明社，先應義旗，績著聲華，優授朝散。久之，改授驍騎尉，任本縣洛邑鄉鄉長。仁洽清洛，風薰績於春蹊；義俛雪津，潤霜棻於秋甸。故智周蓮崿，不辞鏊於塘坳；性直雲松，無滯高於窆谷。方懸小駕，作士則於童緣；奄落大椿，迫浮光於浚壑。春秋七十三，越以麟德元年五月十九日，終於思恭坊私第。以其年八月九日，殯於平樂鄉邙山之陽，礼也。恐拾翠之濱，與凤光而遙裔；題熊之嶺，共煙景而凄清。詎託素風，寧憑鴻烈，敢鑴芳琬，其詞云尒：

風槐卿於漢藉，於茂星隱於晉書，惟顯允之君子，匪仁里兮焉如，

情逸賞於秋沼，志豊洽於友廬，方申性以劼德，奄虧景於歸墟，俾芳音於玄石，歷寒暑而方口。

187-665　唐故南陽張處士墓志銘并序

君諱運才，字振道，南陽白水人也。夫運胄黄樞，帝丘騰雲構之族；分光紫極，天衢景靈耀之宗。至若鳴玉匡韓，炳昌華而疊照；珥金毗漢，鬱重光而帝彩。復有文疏梁劍，祉杚祥鉤，環穎聯輝，遺芳可略。曾祖演，齊舉茂才魏郡守；大父誕，梁任司州別駕；父弘，随任彭城，縣長；竝風泠遼局，月鑒韶裣，砥節孕琴梧之清，宰務銳龍泉之割。惟君佩仁素於天骨，宅夷謐於自然，心倖白雲，靄僊霏而結影，性齊玄液，洞清漣而湛鏡。動由義舉，以不競弘仁，事藉礼銓，用推平樹道。蕭灑締鸑巖之逸，脱落屏鳳門之心。暨乎花白桂山，陶野裣於霞酌；葉清松架，玉幽哀於雪絃。加以翹想大空，梯心小道，探鵬溟之奧贖，鏡猨水之鉤文，動寂兩亡，是非雙泯。庶期白豪流照，方眙鶴鬢之齡；不謂丹駟翻光，遽驛烏輪之景。以麟德二年六月卅日遘疾終于嘉善里第，春秋五十八。夫人晋陽范氏。惟夫人月彩開華，授靈娥於桂魄；星輝動照，寫神婺於榆陰。繋金柅於嬪閨，胶玉度於蘭臺，齊黔姝之孕道，軼梁媛以凝貞。香落藻波，尋閱潘池之水；弔流僊羽，早興陶鶴之悲。以貞觀十九年十二月五日終於延福里，春秋卅八。則以麟德二年歲次甲子七月辛未朔十五日乙酉合葬于邙山之陽。礼也。嗣子外府寺錄事寶等，温敬宅心，莊和砥行，感趨訓於疇日，慕極孔庭；追徙範於平居，哀窮孟第。仰風條而潰魄，傃寒派而糜魂。恐漱玉移碧瀲之波，仞石飛翠微之岫，勒蒿扄以樹德，庶蘭芬其無糅。其詞曰：

軒丘昌構，宅絳洪基，銀黄帝彩，金紫連輝。大父挺照，顯考神機，曳鳥警俗，履鶴宣威。其一。爰涎淑貞，攟利忘榮，鏡玄昭貢，孕道流清。白室所重，朱門是輕，胎泉碎魄，鳳葆摧英。其二。芳嬪標令，婉凝孤暎，蘭華藻儀，蕙柔疰性。從訓諧道，如寶倖行，星遙落曆，月尋瀹鏡。其三。劍龍俱没，松鶴兩飛，薤歌雙引，柳軔齊騑。隴風霄急，露草晨晞，刊兹貞琰，永樹芳徽。其四。

188-669　大唐故并州文水縣尉唐君墓誌

君諱仁軌，字師範，洛州洛陽餘慶人也。其先唐矦之苗裔。君幼齡

慜惠，弱冠生知，加復留意研精，垂帷莫匹，忘餐樂道，聚雪罕儔。是以文溢三冬，才過七步，遂得播名京輦，調冠群僚，響振銓衡。擢并州文水縣尉。牛刀雖屈，不勉甘心，乃則導用威恩，子人悦服。恣方韻俗，黔庶懷仁。慕政未終，俄然四序，歸塗摠轡，之此舊閭，啟閣延賓，每歡風月，恂＝接下，敬讓街衢。里閈莫不挹其嘉猷、歌其感德者也。豈知積善無感，卒縈痾瘵，魂丹不救，傾随逝川，以總章二年正月七日，奄終私第，時年四十八。用其月廿三日葬在邙山之陽。勝地標形，自堪記録，只恐川岳變改，田海遷移，故勒斯銘。其詞曰：

有德唐君，嘉譽馥芬。心固金石，性等松筠。如何可罔感，儵介沉淪。淒泫行路，歔欷里鄰。痛斯八尺，俄成一墳。白楊悲風，弥益殤人。

189-670 夫巨浪包乾，習坎源而大叡；崇巒鎮地，騰牝谷而資賢。豈如樞電流暉，映高陽之琁葉；玉衡激彩，昭苦縣之瓊根。曾祖諱貴，字公珍，魏州武強縣人也。自中陽統歷，控師韓而有裕；典午握圖，潘岳晋而隤祉。祖長，齊任涿郡守。薊野飛襜，栖兩岐於異歃。君以妙簡黄中，頻參對日之辯；凤班朱紱，丞曆推轂之司。隋朝授朝散大夫、司户參軍事，非其好也。乃卜居面勢，叶公理之良疇；敞宇席筵，俟安仁之承弁。以大業三年，遘疾卒於私第，春秋七十有五。夫人河澗萬氏之女，祖夫人河澗劉氏女。柔儀，奄朝暉之惠彩；和琴淑質，褪夕婺之靈姿。以咸亨元年十月廿八日葬於武強縣東北廿里之平原，禮也。嗣孫將仕郎欽友，痛切伏棺，哀深染柏，緋車嘶馬，隴樹啼禽。豈且徒工女寝機，鄰春輟相而已也。是用鏤王菁塗，鐫金彡牗，式昵芳列，永播徽猷。嗚呼哀哉，乃爲銘曰：

發揮樞電，流慶瓊枝。常山峻趾，晋水汲漪。開封澤國，因此成池。其一。薊門千里，蒲嶺一同。飛襜兩異，錯節三功。降生靈族，朱紱司戎。其二。漪歟淑茂，委質靈軒。曦烏曙慘，皎菟霄昏。悲車咽駟，寒樹啼猨。既勒銘於弘壁，亦長旌於隧門。

其墓東望長瑜之曲，莽蕩千恢；西則竇氏之池，魚龍戲躍；南瞻逝水，与滄海而連波；北極墟城，疊烟雲而聳翠。將恐山巔變海，岫峭成池，童竪折柯、樵人柀木，遂勒爲四至，以記銘文。

大唐總章三年改爲咸亨元年十月廿八日李君墓誌銘記。

190-673　大唐故左親衛裴君墓誌銘并序

君諱可久，字貞遠，河東聞喜人也。祖勔，衛尉少卿、邢州刺史、翼城公；父居業，梁州都督府司馬。君擅美藍田，虹光絢彩，標奇渥水，龍友呈姿，見賞通人，知名先達。選補國子生，俄轉左親衛。既而魂驚大夢，運迫小年。夏首西浮，徒切思歸之望；邯鄲北走，永絕平生之遊。咸亨三年七月廿八日遘疾，終於襄陽，春秋廿五。粵以四年歲次癸酉二月丁巳朔廿九日乙酉，窆於京兆之朱坂。其銘曰：

卿相舊門，公侯子孫。荷戈運否，離經道存。佳城俄寂，夜臺寧曉。獨有仙禽，空游華表。

191-675　大唐故劉君墓誌

君諱洪，河閒樂成人也。唐俟帝譽之胤。漢皇纂堯之緒，該備緗史，可略而言。君後漢河閒孝穆王開之廿二代孫。六代祖伯陽，魏太尉公。曾祖赤，齊兗州刺史。祖溫，周任洺州博士，垂帳剖疑，重席待問。父昂，年未弱冠，辟爲郡功曹，十部挹其清猷，百城欽其操烈。夫人程氏，九族稱賢；後娉韓夫人，六姻仰德。君因心成孝，徇性則仁，逍遙道義之塲，偃仰煙雲之外。人物資其誘進，僉議引爲鄉官，擢爲清德鄉長，非其所好，達時知命，處順安排。以隋大業二年終於里第，時年五十五。夫人王氏，行合母儀，合葬樂壽縣南八里，礼也。嗣子儁及育竝至性哀懇，悲風樹，式刊瓊石，以誌佳城。其詞曰：

巨唐華緒，在秦茂族，既帝既王，代功代禄。袞冕交映，珩珮相屬，惟子惟孫，如金如玉。及于是子，克播遺芳，糠秕簪笏，脱略矣王。輔仁襄應，與善乖祥，名齊地久，兆習龜長。

上元二年歲次乙亥辛未朔廿七日。

192-676　大唐故董君墓銘

若夫道均物始，陰陽運而成象；神功不測，惟聖誕英靈之姿。君諱文，字欽勗，隴西成紀人也。源流導瀁，派崑浪以分濤；樹穎祥柯，暎芝田而吐秀。曾祖安，随任陽翟縣令。亨鮮百里，分製錦於三條；德邁前芳，駕高蹤於往轍。祖武，唐任車騎將軍。武冠三軍，雄志謀於七略；分麾力勇，拔幟奮於先鋒。父師，高道不仕，脱屣騰驤，振輕衣而獨舉；居心杜若，王矦莫之能屈。君孝友基身，資溫㻌而扇席；至德高

行，愉色滿其怡聲。法則先門，無慙雅亮。神清志遠，鑒月鏡以爲心。忽尒纏痾，無離於枕席，葛氏無救，奄從風燭，春秋四十有八。粤以儀鳳元年歲次十一月朔廿六日，卒於洛州弘教里之斯第。即以其年十二月朔十三日，蓥於邙山平樂之原，礼也。豈謂逝川不駐，迅過隙之難留；將謝生涯，長歸大夜。遂使黃壚邊掩，俄沉白日之姿；紫棘悲纏，感青藤而淚染。恐人代之超忽，陵谷遷變，故勒斯銘，永記泉門之號；庶使魂遊東岱，無愧殷輝，神往西山，豈謝黃香之操。乃爲銘曰：

壯矣英靈，神叻不測，聲流美譽，道高亮直。瑰瑋標奇，芳猷盛極，奮武師嚳，摧鋒殄億。雅亮嚴王，聲高許郭，仁智山水，情深駕鶴。步影仙宮，名編綺閣，飄＝逸翮，陵雲萼＝。長源構摩，誕英吾子，朱槿抽心，紫鱗情已。分蘭懷義，聲高特起，斷金惟志，流音嗣始。如何不淑，隤鑠芸黃，霞收夕影，景落沉陽。風搖隴色，月滿松光。春秋非我，曉夜何長！

193-679　唐故高君墓誌銘

君諱珍，字行仁，其先渤海人也。分珪食邑，橘徙蘭□，簪裾魏壤，遂留相土，今爲安陽人焉。若乃崇牒巖巖，儷嵩衡而挺秀，洪源淼＝，伉淮泗以騰漪。莫不邁□積善，光國光家。曾祖樂，齊任沂州瑯琊令；祖相，隨□汴州中牟丞；父進，志樂□泉，意唯風月。君乃松林養性，蘭杜怡神，高蹈鄉門，□□名利。輕財重義，智叶□周；敬士欽賢，道俸茊惠。□仁履孝，基信基忠，行本□良，言唯謙讓。訓勗諸子，咸蹈禮經，居富不驕，在言□□，可謂惠迪君子，斯焉取斯。何期天道無親，幽明□隔，歘以載初元年正月廿二日卒於私宅，春秋七十有一。夫人王氏，質曜東鄰，道光南國，言芳蘅杜，節□珠璣。四德無虧，三從有允。彼蒼不顧，貞質鳳摧，以調露元年十二月十日奄晞朝露。即以其年臘月十□日遷窆於州西北二里平原，禮也。嗚呼哀哉！嗣子□方等，孝齊曾閔，哀毀難勝，將謂杞國天傾，上無日月；□都坴陷，下躍魚龍。恐令德芳名，□無憑託，不惜青鳥之鑼，旁求白鳳之詞。下官不材，□承恩屬，式鐫琬琰，以著銘文。周星五□，堯月九零，況居人位，誰□不傾。歎淑人兮君子，□□□兮爲銘。

194-681　唐故東宮家令寺丞李君夫人張氏墓誌銘并序

夫人諱君，洛州河南縣前東宮家令寺丞李君之妻，南陽白水人也。

粵以五代相韓，欝黃軒之增搆；七葉仕漢，濬白水之瑤源，洎乎蟬冕龜符，高材令德，詳近略遠，嘗試言焉。曾祖伯陽，隋涪州涪陵縣令。祖休，隋忠州錄事參軍。父瑗，隋相州司戶參軍。或牽絲絆驥，位屆一同；或綱弼伏熊，漸鴻千里。是知方折成虹，必蓄燭廡之寶；圓流候月，無非照乘之珍。夫人誕自華宗，言容彰於卝歲；于歸右族，柔順顯於笄年。豈意玄髮未華，所天遽殞，淚斑貞篠，痛甚栢舟。斷機垂訓子之規，闔門勗立身之範。方希与善，克享期頤，不謂母儀，溘隨朝露。以永隆二年三月十一日，遇疾終於會節之里第，春秋八十有三。嗚呼哀哉！嗚呼哀哉。即以其月廿八日，權殯於邙山之陽平陰鄉之里也。但以龜謀有悔，遂乖宅祔之儀；龍劍終同，權申卜兆之禮。有子文簡等，對長筵而雨泗，仰撫鏡以崩心。行遵歲奠之期，永奪晨溫之戀。徒陟荒屺，罔極終天。因恐海變山移，聞雷無走哭之所；舟遷水逝，瞻霜絕追養之期；式表因心，敬刊玄石。

昔在帝軒，支胤繁昌；慶綿遰胄，胙土南陽。其一。曰祖曰考，材高位卑；運躓屯剥，時逢道衰。其二。誕降淑姿，作嬪君子；母儀婦德，譽宣州里。其三。彼蒼不慭，良人奄謝；無後無幾，終同大夜。其四。將遵遷窆，卜兆愆貞；佇吉先遠，乃祔佳城。其五。溫洛之北，青烏習吉；邙山之陽，玄廬甃室。其六。目瞿如刾，手澤增悲；長違顧復，終天不追。其七。

永隆二年三月廿八日。

195-682　大唐洛州錄事參軍崔志德故妻李夫人墓誌銘并序

夫人諱字，隴西城紀人。魏侍中、特進、贈太尉虔之五代孫也。自貫月摛祥，誕膺齊聖之德；感星流慶，降生上善之姿。白雲之祚克昌，玄風之緒無絕。功宣飛將，鶴塞讋其餘雄；霸啟昭王，鳥城飲其遺惠。接仙潢而引派，灌注寰中；分若木以開華，榮耀天下。曾祖士操，魏左衛大將軍、富平縣開國公。忠貞雅士，文武宏材。司欄錡以居榮，錫茅土而垂裕。祖君績，隨襄州漢南縣令。祖仁寵義，樹德揚名。掩陳寔之閨門，駕魯恭之政術。父義臣，皇朝衛州司馬。風猷獨邁，標准自高。時輩許以龍頭，朝宰推其驥足。夫人滋芳蕙畹，擢秀芝田。皎猶明月；亭亭淑兒，穆若清風。雅量沖虛，神襟明慧。率性仁孝，非關於勸沮；含章貞吉，詎待於箴規。羈髮之年，夙資聰敏；香纓之日，

早習禮經。七略圖書，蹔闚而窮旨趣；百家伐閱，粗見而盡源流。雅好篇章，尤閑藻思。至於三元獻歲，遇春椒而有述；九月重陽，對秋菊而題頌。鳳刀初製，見花藥之爭開；龍梭纔動，覿雲霞之競發。名高素里，價重清閨。清河崔府君，鍾鼎高門，簪裾望族，妙簡良媛，方成好仇。甫申鳴鴈之規，且結乘龍之契。三周備禮，百兩言歸。叶鳳軫以和聲，聯菟絲而結好。六珈耀首，諸婦慕其容光；雙璜節步，庶女挹其儀範。執笄不怠，舉案逾勤。端靜自持，體松篁而表勁；幽閑在性，似桃李之無言。敬愛嚴姑，匪替於晨夕；虔恭長姒，有裕於雍和。服瀚濯之衣，躬匪匪之任。機杼所得，不損於豪釐；俸秩所收，必資於侍養。洎夫門不造，痛結寒泉，追慕哀號，言同至極。爰司中饋，允歸內主。五宗懷惠，疏屬自親；九族銜恩，末姻斯厚。閫政不嚴而理，閨訓不肅而成。方期壽等靈椿，事符偕老，位昇列棘，義叶從榮。孰謂反魂之香，寧留於迅晷；長生之草，莫駐於驚川。以調露元年八月卅日，終於東都河南縣之隆化里第，春秋五十。溫床莫遂，將貽滅性之譏；長簟俄空，徒起傷神之恨。粵以開耀二年歲次壬午三月甲午朔三日景申，葬於洛州洛陽縣之北邙山舊塋。痛結祖晨，哀凝昝夕。靡靡丹旐，飄飄素弈。原野晦而愁雲飛，松檟寒而悲風積。轢南之廣路，赴北邙之幽歾。獨淩波以不歸，託暮雨而何適。恐莫記於彤管，敢圖徽於翠石。其銘曰：

高丘白雲，函關紫氛。禎符舄弈，慶緒氤氳。門資上聖，家著鴻勳。驊騮疊跡，鸞鳳為群。載誕英淑，鳳聞韶麗。華茂春松，芳含秋桂。天縱孝友，神資明慧。□禮易儔，班詞可繼。聿脩婦道，言光女師。貞規演訓，柔範宣慈。輔仁何爽，與善徒欺。方期歲暮，奄落華滋。龍劍孤沉，鵁桐半死。永辭蘭室。言從蒿里。非復陽臺，猶依洛水。一化何託，万春方始。

196-684　大唐麻君誌銘并序

原夫胄氏之興，蔚乎軒皇之代。珪璋錫胤，洎高辛已來。其麻氏之建旟，迤千齡而遞茂。中丞律曆，渾甲乙以談天；仙客委珠，辯真官於地理。高祖穆，涉魏歷齊，錫襄國而開邑；通矦黃閣，入紫府以乘軒。曾祖叡，郎官應宿，非請職於館陶；淮海惟揚，控星津於婺女。祖侃，河南蒞職，臨笙浦以絃歌；紀績懋功，一時流譽。三代竝葬偃師西守陽之南平原，禮也。父素，起家左勳衛，縱容廊廡，侍奉丹墀，未屯金滿

之城，功深戊己之効。旣而樂天知命，逍遙自足。春田藝黍，盡陶潛之歡；夏院乘楊，樂嵇生之鍛。非直絃歌風月，亦復嘯傲林泉。春秋七十有一，顯慶二年九月廿一日，終於私第。其年遷神於伊闕縣萬安之原，禮也。夫人太原王氏，自移天作儷，華首同懽，豈獨舉案流謙，亦乃奉迤招美。婦德成組，不紃錦室之絲；女圖充鏡，詎秦臺之照。春秋七十有七，永淳二年三月十七日，終於私第。光宅元年歲次甲申十月己卯朔廿四日，合葬於先君之舊塋，禮也。子有岵屺長望，幾瞻風樹之悲。怙恃何依，想蓼莪而徒感。墳封馬鬣，瘞龍劍於玄泉；隧卜青烏，埋虹玉於黃壤。若不託於翰墨，無申白毛之文；紀德傳芳，庶勒黃金之字；其詞曰：

軒臺啓胄，洛邑傳芳。公矦鼎族，茂緒悠長。中丞贊業，五緯同光。將軍天上，實迺鷹揚。其一。河南蒞職，承家不極。笙浦絃歌，六曹表直。功績一時，名流千億。無墜箕裘，顯修翼翼。其二。五營不入，八校空存。未屯金滿，無窺玉門。墼舟夜徙，俄祔雙魂。終期同穴，永馥蘭蓀。歎深埋玉，淚栢遺恨。

大唐光宅元年歲次甲申十月己卯朔廿四日勒。

197-685　大唐故强山監録事成公墓志銘并序

若夫蹈禮依仁，扇芳徽於天下；羽儀千古，餘慶彰於後昆。故宣父魯之陪臣，于公漢之廷吏。探翰漢之幽邃，入文府之奧隅者，其唯成府君乎？君諱德，字運，有周之苗裔，弘農人也。曾祖備，南陽太守；祖瑟，汾州長史；父寬，函州司鎧參軍。君以鼎族承家，簪裾奕世，瑚璉之量，汪汪如萬頃之陂；台輔之姿，聳聳若千尋之巘。文峯擊射，上干牛斗之精；筆海雄宏，下括鯨之浪。鑒與南金等照，質與荊玉參貞，孝悌發於生知，仁恕表於天縱。俄而逝川東徙，白日西傾，遘疾弥留，隤然掩曜。咸亨元年十一月十八日，終於洛城。即以垂拱元年歲次乙酉二月丁丑朔八日甲申遷窆於邙山之原，禮也。前臨洛渚，頻驚帝女之鴻；却負滎河，永瀉龍門之竹。青烏洽兆，白鶴標塋，嘶馬与哀鐸齊鳴，鐃響與薤歌同韻。胤子給事郎行官闈丞弘意，茹泣荒庭，含酸隴皁，對風枝而喪魄，覿薤露以崩心，刊貞石於泉途，俾芳猷而永播。其銘曰：

周晉盛族，公矦子孫，如蘭之馥，如玉之溫。爰在大唐，公寔作貞，文華獨秀，誕發韶齡。孝悌篤誠，起於岐嶷，未鏤已雕，不扶而直。生爲物始，死乃身終，用刊貞，以誌玄宮。

198-688　大唐上柱國故張君第五息墓誌銘并序

君諱安安，本系南陽，即爲白水望也，因居北里，遂是赤縣人焉。若夫代襲榮貴，佩印珥貂彰其寵，門多詞筆，銘劍賦鷁擅其才，盛烈已振於芳聲，清規無煩於潤色。迺祖迺父，天機天縱，位或光於文秩，勳則重於戎班。君歧然誕靈，生鳳毛而流彩，卓尒標秀，挺麟角以含章，溫恭表於齠年，孝友彰於丱歲，閑庭躍步，始延輝於謝玉，逝水流目，遽沉彩於韋珠。嗚呼哀哉，生平已矣，年甫弱冠，溺於灞涘。嗟乎！灞川殊於洹水，忽有夢瓊之泣，狄岸異於蜀江，翻同化碧之歎，雖卜筮言吉，已樹孤墳，而考妣難違，將陪大墓。垂拱四年十月廿四日遷龍首原，禮也。假使夜臺寂寂，何代何年，夘室沉沉，誰家誰地，猶冀金雞告曙，重昭晨省之儀，玉狗鳴幽，載崇昏定之禮。孔懷等悲分武類，既勒石而銜酸，痛失鴈行，爰紀銘而茹感。詞曰：

金鉤降祥，石印傳芳；載誕君子，儼然容止；趨庭奉問，繼第承訓；孝極懷橘，才兼夢筆；言違素里，暫涉玄灞；奄棄小年，俄歸大夜；遷神馬鬣，改卜龍首；考妣同塋，天長地久。

199-689　故大唐夏州朔方縣劉公之墓誌并序

□公諱神，字玄機，彭城人也。語柢光分漢日，論裔彩派魏晨。奉詔授同州普樂府果毅。以儼節秋橫，仁光春煦，擅三備而竭孝，苞四教以兢躬。又奉詔改授彭州弘仁府左果毅，加游擊將軍。祖遷，隨任驃騎將軍。父生，唐任飛騎校尉、上輕車都尉。祖勇越當熊，貫三軍之獷彥；父英超敵魋，符七德之雅模。公仁敦六行，垂筆馬之清暉；藝挺三端，杖鈹犀之秀躅。所以騰光鳳閣，絢影雲臺，振響燕巒，馳聲梓嶼。豈謂仙丹罷諗，蘇銖無鑒，眅祜難凭，幽真叵託。遘疾彌留，終於翼州官第。以永昌元年歲次己丑五月壬子朔廿一日壬申，与申、馬二夫人合葬於統萬城南七里平原。掌帷二夫人：語申孤標娣則，燦八定以端心；論馬獨擅婣儀，挹四能而令則。其塋也，東標銀峙，西帶靈郊，南接塞巒，北連崑浪。祇恐埃飛碧海，地冶朱巖，爰勒堅珸，式標雅躅。詞曰：

裘柯上聳，箕柢下沉；橫秋氣逸，括海才深。慨珠淪沼，切玉埋岑；空形緜筆，徒擗丹心。

永昌元年五月廿一日王知命序其文。

200-691　大周朝散大夫上柱國行司府寺東市署令張府君妻田鴈門縣君墓誌文

錯絡緹緗，霓陵縹帙，命氏胥庭之表，得姓皇軒之璽，周漢蔚興，曹馬弥盛，或封茅土而列子男，或剪珪桐而揔矦伯，擊鐘鼎食，縱橫於六國之奇，動佩鳴珂，響亮於二劉之際，衣冠簮紱，可略言焉，祖德家風，則鴈門縣君也。曾祖達，随魏州冠陶縣令，懸車捨仕，灌園自樂；祖文政，唐沛王府大農，器局宏壯，基宇高深，鄉黨挹其風規，縉紳推其道義；父什善，鄜州三川縣令，廊廟其姿，瑚璉其質，冰潔其清，玉潤其白，豈止臨淮朱季，吏敬其威，蜀郡張堪，人歌其惠，固可擬儀稊幹，准的黃陂，鳴弦素翟之馴，製錦朱鸞之舞。其縣君，即明堂縣人也。交川降德，龍嶠誕靈，端淑爲姿，婉柔成性，聰惠明辯，廣讀詩書，兼善管弦，知音絶代，無嫉無忌，惟孝惟貞。每以雞曙傳音，無不晨而問舅，落鴉沉彩，會晚拜以參姑，内外所以和安，大小成其無怨，論其婦德，實曰成家；假若張氏修篋，懸知少伴，曹家設誡，定是無般，何煩苦説三從、深陳四德者也。頃以儀鳳之歲出歸張氏，一經繾綣，十有三年；當時洛浦親迎，芝田引駕，雙輪轉路，五馬連珂，燭光將扇月爭明，花影共桃蹊競色；冀與南山比壽，北極齊年，何期積善無徵，禍殃先至，雖越人秘術，不救將至之魂，秦媛神方，寧駐欲歸之魄，痛芳桃之墜瞼，悲翠柳之凋眉，哀隻影而無依，歎孤魂而何託。春秋卅有三，以天授二年五月十六日薨於萬年縣平康坊之私第。嗚呼哀哉！哀子承家等悲纏扣垄，殆莫能興，痛貫捫天，杖而後起，一溢之禮，不逾酌飲，三年之喪，情過泣血；其張君遠晒王生違詩不哭，近嗤莊氏越禮盆歌，覩明鏡而傷神，對空牀而泣簟。以其年六月三日遷窆於城東龍首原長樂鄉王柴村南一里，向南，与壽春坊路通也。其垄北帶涇渭，南望秦原，四塞之固，名箸安葬，自無殃柩，必出公矦；于時畫輴東送，侍娶排進，風雲隱其郁彩，蔽日沉其霞影，田歌起頌，行路興少夭之悲，楚吹傳聲，親戚恨上年之歎。恐日月之深遠，防馬鬣之荒摧，援立斯題，紀標刊石。其詞曰：

家傳烏弈，族茂蟬聯；安平五里，賓客三千；朱邸流眀，綠軫鳴絃；霜高白雪，月上青煙。其一。飛皇啓兆，丹鳳來儀；穀城秘府，薛縣多奇；道義膠柒，芳蘭被涯；千金白首，一代清規。其二。閨門令

淑，綺帳流芳；昔聞秦晉，今是潘陽；聲同琴瑟，風度筠篁；三星百兩，坐久天長。其三。鳳樓絕響，鸞匣沉輝；桂花夕落，薤露朝晞；白楊風斷，翠櫬煙歸；紅顏掩兮隴黑，素質秘兮泉扉；一朝寂寞，万古霏微。其八字四。

還以其年歲次辛卯六月庚子朔三日壬寅。

201-691　大周故雍州美原縣扈府君之墓誌銘并序

公諱小沖，字大亮，京兆杜陵人也。竊以洪源演派，滔滔混江漢之流；茂德昭章，落落蘊山河之氣。自齊梁之後，冠冕相輝；漢魏以來，衣纓靡絕。竝傳芳史册，不可略而言矣。祖萬壽，任朝請大夫。父世感，任建節尉。公任太平公主左右。少懷雅操，長慕權豪，出入將相之門，來去王矦之第，人皆仰慕，能留物外之情，遊俠爭趣，意重琴樽之賞。是知詞高調逸，樂道安貧，志遠情踈，不遺疵賤。或束髮從宦，政績播於鄉閭；仕伍弈親，孝悌稱於里閈。蕭蕭然如幽松之偃蓋，飄飄兮若舞雪之流空。直以養性蓬門，居然一室，怡神蓽户，苞括百家。豈期西景難留，東川易往，旋驚夕夢，遽迫晨歌。以天授二年辛卯七月庚午朔二日辛未，於洛州永昌縣通利坊終於私第，春秋五十有一，嗣子懷慶心悲扣墼，七日依牆；慟哭號天，三朝泣血。忘生滅性，終虧溫席之方；殉死抽肝，無復痛親之義。於是長離膝下，永別慈顏，荼蓼居心，酷裂無極。以其年八月四日窆葬於洛陽縣平樂鄉界邙山，禮也。將恐平田海運，幽壑陵遷，敬勒遺芳，式旌不朽。其詞曰：

顯顯令緒，猗猗哲人，旣明歲改，還嗟日新。白墳數丈，丹霞四鄰，忽焉長往，俄悲短辰。其一。逝川易往，閱水不停，雲歸岱嶺，魄散寒坰。荒原慘色，楊樹風聲，百年無幾，千載留名。其二。愁雲暮結，薤露朝晞，黃泉有隔，白日無期。幽途理別，扄路何依，去去已遠，行行不歸。其三。

202-694　大周故將仕郎房君之墓誌銘并序

君諱懷亮，字智玄，京兆人也。禎雲孕彩，演嘉旣而承基；瑞穎含芳，擢祥苗而流胤。瓌姿冠代，敷髫彦於堯年，逸思凝神，闡道豪於舜日。曾祖憲，唐任營繕監甄官署令，名芳九棘，穆穆之道斯隆。祖豐，唐任都臺主事，廁跡禮闈，雍雍之心攸著，或仁風暫舉，化洽朝斑，蘊

貞節而干霄，不夷險而易操。公珪璋內暎，連城之價獨標；珠機外朗，光乘之珍孤擅。年甫弱冠，英傑超群，志邁鄉豪，風雲架迥，早從侍奉，夙著功勤，畸以褒能，授公將仕郎，公結廬坰野，託性林泉，千月辭魂，蒿里之悲俄及，春秋七十有三，卒於弘化之弟，以延載元年十月二十三日窆於龍首之原，禮也。將恐居諸驟驛，没玉岊而浮波，蒸菊潛芳，敷英蕚而韜茂，式鐫琬琰，用嗣蘭熏，其辭曰：

祠歟哲士，載挺瑤芳，蘭枝既蔚，苗胤敬昌。其一。虛埏罷月，瑞鳥銜傷，露繁綠蓧，風悲白楊。其二。漢浦沉珠，荊岑碎玉，秋菊春蘭，千古珍勛。其三。

203-695　大周故上柱國賈公墓誌

公諱武，字贇。祖宗秀列，父伯瓌奇。盛炎漢而標功，赫隆周而展効。公少而岐嶷，長而好武，橫戈飛鏑，力制万夫。汗馬酬勞，班至上柱國，玉樹三人，類南山之鷟鸑；過庭之訓，敦愛敬之淳風。用能五教克從，三尊定位。當以享茲介福，膺此遐齡。孰言寢疾弥留，連延歲序；秦和極妙，莫救其痾；翩鵲施工，無瘳厥瘵。以壹月九日卒於私第，春秋六十有五。以證聖元年歲次乙未壹月庚辰朔廿七日景申，瘞於朔方城南九里之平原。塋域之設，形勝之疇，四維之神，用安靈兆。嗚呼！男女崩踊，叩壄嘷天，仰穹蒼而莫追，俯方祇而難及。行路悽軫，婭戚悲傷。但恐死後年長，生前壽促，田成碧海，水變青山。故誌德音，万無一錄。

204-696　大周崔鋭夫人高氏墓誌并序

夫人高漆娘，渤海人也。父信德，峻極干霄，迴嗣公族之慶；長波浴日，聲浮卿相之暉。密戚貴遊，連驥味道；清交素友，接袂盈門。夫人遠叶神宗，榮光鼎族，詠菊花九日，韻椒頌於三元，淑譽含芳，香鄰月桂。嚴慈令則貞孕秋霜。素雪凝庭，艷芳詞於柳絮，雅琴乖響，驚絕調於宮商。爰事舅姑，怡聲恭順；作嬪君子，相敬如賓。既而水窮東海，日近西山，瓊蘂無徵，胡香路遠。潘安仁之詞彩，句句銜悲；荀奉倩之哀文，悽悽思斷。以大周萬歲通天元年陸月拾肆日薨於洛州福善坊之私第也，春秋伍拾有肆。即以其年柒月陸日葬於洛陽縣北芒山，禮

也。嗣子利賓，切沐閨慈，痛遵庭訓，仰陟屺以銜悲，想寒泉而增慟。乃爲銘曰：

乃祖乃父，惟卿惟相，如珪如璋，令問令望。德与蘭芬，名隨風颷，爲代作寶，生人是仗。其一。夫人生也，令淑凝姿，事姑以禮，訓子停機。椒花入頌，秋菊凝詞，婉＝婦德，哀＝母儀。其二。積善無驗，嗚呼哀哉，鶴辭吳市，鳳去春臺。翠帳長掩，莊鏡不開，荀驚永謝，潘思浮埃。空瞻仙雨，朝朝往來。其三。日月逝矣，生死俄遷，朝辭清洛，暮宿黄泉。荒涼松野，悽愴風煙，人悲此別，後會何年？

205-697　大周故安公墓誌

君諱旻，字敬愛，夏州朔方縣人也。曾諱德，随任鷹揚郎將。祖達，随儀同叁司。父勣，唐上護軍。西涼大族，聲振當時。流宦婆娑，遂居塞北。以大周萬歲通天貳年捌月拾伍日，卒於私第，春秋伍拾有陸。即以神功元年拾月漆日葬於統萬城南貳拾里。塋域絶妙，叁輔之所罕過；蒿里妍華，陸群之中難擬。左顧右眄，叶龍虎之真容。前望後瞻，合鳥龜之靈相。背高丘而作鎮，嵬嵩如陵；邐迤成菀；縈紆相暎，水陸交纏，鄉閭酋渠，是稱形勝。實在生之光顯，乃寂滅之芳聲。智士通人，情理將旱。千秋往矣，美誉莫追。念死後之年長，歎生前之壽促。恧人云逝，痛軫懿親，妻子嘷咷，悲纏行路。恐田成碧海，水變蒼山，故勒金銘，紀其名号。

206-698　大周故朝議大夫行乾陵令上護軍公士獨孤府君墓誌銘并序

君諱思貞，字思貞，河南洛陽人也。本姓劉氏，其先出自漢沛獻王。洎五馬南浮，三光北眷，崇寵爲極，因而氏焉。帝堯聰明，高祖仁愛；景命昭晰，洪源葳蕤。曾祖子佳，齊直閣將軍、太州刺史、吏部侍郎、武安郡公。祖義順，唐右光禄大夫、太僕卿、涼州都督、虞杭簡三州刺史、上柱國、洛南郡公。父元康，唐左金吾郎將右衛中郎、左清道。率克掌厥家，挾翼世誥。文以六化，武以四攘。載垂光塵，昭備明德。邦國是輔，允粹允休。君稟元和之清，含惠懿之美。代隆素範，家植誕靈。秀茂若神，咳笑成德。八歲受詩禮，十五學擊劍，廿博綜群籍。解褐，以門調補太子進馬，俄遷左監門兵曹，轉隆州録事參軍，稍遷同州司士。無何，授雍州司户。高門撲埊，結客成塲。依倚將軍，驕

矜司隸。探微鏡理，刑屏滯拔。雖張京兆，曷以尚茲。秩滿，調補稷州奉天令。未幾，丁家艱，三年齋居，七日不食。載紆綸紱，榮問苫廬。爰命入閣，賜絹、帛、繒、綵三百段，衣裳數襲。禮闋，以孝極君親，量能昭洽，特賜黽加一階，除乾陵署令。象鳥遐邈，侍蒼梧之野；臺閣巍然，戴軒轅之德。嗚呼！以萬歲通天二年正月十七日，化漸有力，卒於官舍，春秋五十六。粵以神功二年正月十日，遷窆於銅人原，禮也。送車千乘，弔客路傍；悲馬倚衡，平蕪鳥哭。有子籍等，少負重名，崩號殆滅。思刊洪德，將紀綿祀。其辭曰：

受瑞河洛，積雲岵崵。靈命不替，洪源攸長。下逮王莽，既勃且狂。光武膺運，電飛昆陽。攙槍是滅，漢網載張。當塗無主，典午隳綱。魏氏草昧，世雄龍荒。雲騰焱發，北運南翔。高曾爰輔，明哲嗣昌。於惟生德，挺粹含章。通則能久，溫而且莊。既汜月峽，亦臨雲鄉。仁而積潤，爰以垂光。如何不淑，降此咎殃。白鶴先路，麒麟啓崗。秋氣煞日，陰風茫茫。盛業不泯，傳示無疆。

207-700　大周故梁公之墓誌并序

公諱才，字弘恕，絳州稷山人也。緣封錫氏，即其梁姓。因官朔埜，遂爲此土人矣。曾廣，齊涼州刺史。祖達，随沙州長史。父榮，随蘭州金城令。公去龍朔元年正月十五日終於私第，春秋六十有六。夫人陳氏，太丘長寔之裔也。豈期雲銷玉葉，雪暎金花，芳茞柯摧，蘭蓀蔕斷。去永隆二年四月十六日終於私第，春秋七十有四。公故子善見、次子全意、次子四朗等，竝早從風燭。嗣子見存，以久視元年歲次庚子十月朔廿八日合遷窆於夏州城東廿里原，礼也。恐波遷岸谷，海變桑津，勒石刊金，而爲頌曰：

裘柯上拱，箕柢下盤；佳城直峻，闇室橫寬。黃金瘞槨，白玉沉棺；從今一閟，萬古長安。

208-700　大周故相州刺史袁府君墓誌銘并序

河北道安撫大使狄仁傑撰書。

君諱公瑜，字公瑜，陳郡扶樂人也。嬀滿受封，始爲列國，濤塗得姓，實建我家。汝墳化三老之風，漢室推五公之貴，布在惇史，今可略焉。曾祖虯，魏車騎大將軍行臺大都督汝陽郡開國公；祖欽，周昌城太

守汝陽郡開國公；父弘，唐雍州萬年縣令舒州刺史；天錫純蝦，世篤忠
貞，累仁積德，傳龜襲紫，汝潁之士，以爲美談。君體國懿姿，承家昭
範，含章踐軌，貫理達微。少有大節，以射獵爲事，嘗遇父老謂之曰
"童子有奇表，必佐帝王"。年十有五，乃志于學，談近古事，若指諸
掌；年十九，調補唐文德皇后挽郎，授晉州司士。郡有事每命君奏焉。
君音儀閑雅，聲動左右。文武皇帝歎曰："朕求通事舍人久矣，今乃得
之。"時以寺獄未清，因授君大理司直。俄而烏夷逆命，鑾駕東征，特
授君并州晉陽縣令，尋遷大理寺丞。宰劇有聲，恤刑無訟，人賴厥訓，
朝廷嘉焉。遷都官員外郎，歷兵部都官二員外，尋拜兵部郎中。張燈匪
懈，題柱增榮，揔文武之司，得神仙之望。今上見天伊始，潛德未飛，
君早明沙麓之祥，預辯春陵之氣，奉若天命，首建尊名，故得保乂王
家，入參邦政。俄以君爲中書舍人，又遷西臺舍人。徐邈以儒宗見重，
劉超以忠薔推名，喻此聲芳，未足連類。遷司刑少常伯。君素多鯁直，
志不苟容，猜禍之徒，乘閒而起，成是貝錦，敗我良田。尋出君爲代州
長史，又除西州長史。驥足遲迴，殊非得坒；鴈門奇舛，空負明時。俄
轉庭州刺史。無何，遷安西副都護。君威雄素屬，信義久孚，走月氏，
降日逐；柳中罷柝，蔥右無塵，雖鄭吉班超，不之加也。惜乎忠而獲
謗，信以見疑，盜言孔甘，文致□罪。永隆歲，遂流君子振州。久之遇
赦，將歸田里，而權臣舞法，陰風有司，又徙居白州。竄跡狼荒，投身
魑魅，炎沙毒影，窮海迷天，憂能傷人，命不可續，享年七十三，垂拱
元年七月廿五日寢疾，終于白州。嗚呼哀哉，永昌歲，始還鄧州，權殯
石溪里。虞翻之弔，但見青蠅；王業之喪，猶隨白虎。如意初，有制追
贈君相州刺史。恩加異代，澤漏窮泉，可謂生榮死哀，歿而不朽。前夫
人孟氏，隨車騎將軍陟之孫，唐曹州刺史政之女。玉林皆寶，銀艾相
暉，坒積膏腴，世多賢淑。夫人秉閨房之秀，導苯苡之風，母訓重於紗
帷，婦德光於綾障。老萊之養，未極斑衣；張敳之哀，空留畫扇。享年
卅五，永徽六年十月五日，終于京第。嗚呼哀哉！即以久視元年十月廿
八日合葬于洛陽縣之北邙山。坒卜書生，塋依烈士。楊公返葬，空餘大
鳥之悲；魏主迴軒，當有隻雞之酹。孤子殿中省丞奉宸大夫内供奉忠臣
等，淚窮墳栢，哀結楹書，式撰遺風，丕揚億載。其銘曰：

　　峨峨碩德，惟岳生焉。顯顯英望，允邦基焉。服事臺閣，厥功茂焉。

典司樞要，其業光焉。積毀銷骨，老西垂焉。微文獲戾，投南海焉。虞翻播棄，死交趾焉。溫序魂魄，還故鄉焉。遭逢明運，帝念嘉焉。追贈幽壤，朝恩博焉。北郭占墓，啓塍銘焉。西階祔葬，徒周禮焉。樹之松檟，神道寧焉。刊彼金石，休聲邈焉。

209-700 大周故正議大夫使持節許州諸軍事許州刺史武康縣開國男吳興沈府君墓誌銘并序

沈氏之先，蓋少昊之後。國有沈如蓐黃，因以得姓，昭昭乎百代不易者矣。邊而祥湖浸楚，瑞井開吳。材光日用，或人富而爵。由晉宋入齊梁，充塞聞聽，國有家史。君諱伯儀，字崇善。曾祖梁零陵太守喬，喬生陳零陵王諮議恭，恭生唐揚州都督府司馬弘爽。竝仁經義緯，揚垂勳有餘譽於代。君即司馬公之次子也。是生國寶，欝爲人宗。弱齡卓尒，強學專對。俄從歲舉於州縣，應星臺之揚歷。首出四科，品加一等。調補曹王府參軍事，遷記室。弼諧分陝，遊陪後乘。侍筆雄風，終宴夕月。歲滿將去，王抗表請焉。邊降別旨召見，賞極前席，任司汗簡。遷蘭臺校書郎、兼周王侍讀。俄授國子助教，侍讀如故。弘風國冑，傳書帝子。師逸功倍，恩加不次。超授朝散大夫、英王友。及正儲宮，制除太子洗馬、兼崇文館直學士。轉中允，爲率令，遷右諭德，封武康縣開國男。發揮重月，旽景少陽。漢得桓榮，亦魏稱徐幹。方諸二子，容其數人。有制曰：志局淹和，學藝通敏。爰資素業，載陟清途。入桂菀而參榮，遊蓬山而待問。嘉川奧壤，蜀道名藩。宜允簪裾之聖，式隆襜蓋之委。可守嘉州刺史。無何，擢成均祭酒。寄以外相，聲雄建隼；任以中庠，道高授爵。朝庭榮之，徙婺州刺史。皇明首曆，式佇宣風，改亳州刺史。去吳江之衣錦，臨景亳以塞惟。願留臥轍，攀送扶道。霽威澍其甘雨，露冕覃其福潤。良二千石，良不在斯。除許州刺史。神明其察，下人畏威。父母其仁，遷境向化。高義牧君子，平惠字流俗。長幼有序，班白不提。刑獄載清，汙赭無犯。永懷知止，言追勇退。歎光景之盡漏，去名位以脫屣。累表上聞，優制下曰：歷踐清階，累膺蕃寄。顧此頹遭，願言沖抱。式遵彝典，表請懸車。宜遂雅懷，聽其致仕。禮崇國老，賞極家園。榮名何在，仰高車而已挂；和樂在斯，有殘金而不惜。逃俗徧地，閑心靜居。悲夫！貞不常祐，高明有瞰。紛糺已夢，留連晨歌。年八十三，以長壽元年十月十三日，遇疾薨洛陽思

順里第。大漸之夕，顧命諸子曰：生將極矣，死其休矣。石槨三年，不如速朽；地席百日，如在安寄。芻靈之設，無異束茅；筵祥之儀，用終大練。念汝後事，無違先旨。善乎言哉，可謂没而不朽。夫人吳興郡君姚氏，梁武陵王諮議、青州刺史僧真之曾孫，陳桂陽郡守道安之孫，随婺州金山令曠達之女。夫所寶者貴，則我大舜開得姓之源；所重者文，則我姚信發穿天之藻也；祚延家世，象賢踵武，慶積閨門，貞閑繼出。作嬪君子，義極移天；載德母儀，訓彰於徙閈，故祥符至性，已徵王氏之鱗；道茂待賢，忽弔陶公之鶴，以萬歲通天元年正月十五日，終然洛陽毓德里，以久視元年十一月十六日合葬於崇邙之原。子暢文等，魂崩陟岵，悲深在浚。喪踰少連之善，泣盡高柴之血。敬從卜宅，無爲稱家。北邙壘壘，何言已矣。南洛泱泱，東流之水。陵遷谷變在何年，德音其傳斯君子。銘曰：

德不恒輔，惠靡不忘。人代新故，夭壽短長。名迹無改，儀形寢光。天乎不憖，悲哉武康。伊始云秀，猶蘭特芳。迨乎生德，如龍有章。風檠謇謇，器範堂堂。厥初用晦，克終歸王。經誥師孔，説詩同匡。侍筆雄風，端冕少陽。外臺作相，下人載康。盈里頌德，惟君稱良。歸老徵夢，涉洹湯湯。啓疇何所，宅彼崇邙。占云其吉，庸何不臧。器陳瓴甋，櫬擁黄腸。玄隧冥冥，鬼鄰蒼蒼。煙叢青棘，風悲白楊。歲月其除，德音不忘。庶九原之可，俾千秋兮逾彰。

210-702　唐故邛州火井縣丞韋君夫人杜氏墓誌銘并序

夫人諱　　，字　　，京兆杜陵人也。求賢報國，漢朝推柱石之臣；受律專征，晋代命樓舩之將。家聲濬發，疏景胄於銀編；門慶靈長，紀鴻名於玉諜。曾祖懿，随金部侍郎。祖乾福，唐遂州司馬。父崇基，唐文、成二州刺史。千年鐘鼎，百代珪璋。朱軒共翠蓋交輝，紫綬與龜章疊映。夫人芝田擢秀，桂月流芳。柔順發於童心，詩禮聞乎孩笑。知絃表異，寧唯蔡氏之姝；擬雪標奇，匪獨謝家之媛。卓然成性，似秋菊之孤芳；肅尒爲容，類春松之獨秀。激楊女則，粉繪母儀。蘊四德於英宗，表三從於盛族。嗟乎！神道匪預，戢仙影於金波；生涯忽諸，掩神光於玉匣。以久視元年八月十九日終於里第，春秋五十八。昔年孤逝，獨辭千月之榮；今日雙歸，同奄九泉之路。粤以大周長安二年歲次壬寅

五月丁卯朔六日壬申，合葬於畢原韋君之舊塋，禮也。子拯等，志存追遠，傳百代之芳儀；情切慎終，勒千秋之貞紀。其銘曰：

騰芳玉葉，擢秀金枝；幼彰風雅，遠播貞規。溫柔表異，婉順標奇；七篇既習，四德無虧。其一。發自英宗，歸乎盛族；志性閑雅，芳饒令淑。似玉之溫，如蘭之馥；青鳥忽兆，白駒何速。其二。共辭城邑，同奄泉臺；荒塋露泫，松檟風哀。人非物是，古往今來；松扃一閟，長夜无開。其三。

211-703　大周故洺州永年縣丞霍君墓誌并序

君諱松齡，平陽人也。夫惟得姓姬運，樹藩王室，時庸展親，丕乃錫羨。擁旄爲將，冠軍宣漢帝之威；受遺匡朝，博陸比周公之重。其山曰太岳，積德攸歸；其水曰汾川，產靈無歇。祖宣道，隨銀青光禄大夫、茅州別駕。漢朝白馬，張堪有譽於光禄；襄川伏龍，龐統展才於別駕。父思恭，唐雍州渭南縣丞、虢州司法參軍事。秦中肩髀之邦，言從貳政；陝西脣齒之郡，首弘佳績。位屈於時，慶餘其後。君丹山鳳彩，綠埜龍媒。蕭恭惠和，忠允端懿。詩三百，察其風而究其雅；書八千，搴其菁而摭其實。淵思銳發，幾識沖悟。馳問左庠，光賦上國。弱冠，以進士射策高第，授涇州參軍事。涇屬渭汭，俯屈王畿。命我參卿，聿膺時選。尋轉鄭州陽武縣尉。户牖萬家，即陳平之故里；東南一尉，比橋玄之就職。又轉汴州浚儀縣主簿。梁宋城池，淮湖控引。舟車所湊，是謂三河之劇；几牘無留，遄聞拾遺之政。俄遷洺州永年縣丞。趙都奇士之鄉，魏國先王之壤。厎俗殷阜，工賈駢會。君氣美成龍，時惟集鷃。子元毗務，常超令長之名；貢君匡風，深爲藩條之遇。宏圖運海，方期於濟川；冥力負舟，奄先於逝水。粤垂四年十月廿日，終私第，六十三。惟君識尚高遠，風儀簡秀。季倫明鑒，題陸琬之正人；公幹知言，許邢顒之貞士。學富詞贍，才高位薄。生涯詎幾，天道何知。夫人河南陸氏，光州司户仁瑱之第八女也。德成於四，行兼於六。禮率嬪規，柔爲婦憲。鳳皇九雛而和應，蛟龍千載而冥合。春秋六十九，終於子之官舍；粤以長安三年歲次癸卯七月庚寅朔十三日壬寅，合葬於洛陽縣北邙山，禮也。第四子魏州館陶縣丞景旦、第五子雍州鄠縣尉瓘、弟七子渭州參軍景情等，惟孝爲經，惟仁爲紀。七旬不瘳。三年泣血。兆

發連州，崗如投管。西寢合葬，猶在季武之宮；南陽署阡，遠思京兆之烈。撰徽考懿，屬以銘云：

昔在姬運，肇分疹國。塼陸盡忠，冠軍宣力。子孫襲慶，山河載德。君之生也，五雲同色。君之仕也，三年鼓翼。首參岳奇，晚毗雪域。熟謂斯人，屈於斯職。朝景不駐，夜臺俄即。坴列周南，山迴洛北。哀哀孝子，昊天罔極。日落雲秋，原平樹直。百齡萬化，悲來填臆。

212-703　大周定王掾獨孤公故夫人元氏墓誌銘并序

夫人姓元氏，河南洛陽人，魏昭成皇帝之後也。昔軒轅徇齊，皇道庇世，聖武英睿，天女降嬪，是生神元，奄有區夏。發跡雲代，定都河洛，盛德之胤，百代其昌。曾祖巖，隨户部、兵部二尚書，蜀王府長史，昌平郡公。懿業雄姿，直詞鯁氣。令圖樹於廊廟，遺愛存乎藩服。祖弘，隨倉部侍郎，尚書左丞、右丞，司朝謁者，北平郡守，襲昌平公。父義端，唐尚乘、尚食二奉御，唐、易、魏三州刺史。竝坴靈國寶，文宗武庫，佳政滿於州邦，故事聞於臺閣。夫人理周神用，識受冥機，敏悟生知，柔明幼發。性符詩禮，誠無待於七篇；道入中和，教不資於三月。旣而事行筓幣，飾備繻袢，年十六，歸于獨孤氏。幽求內則，懇款閨儀，雞初之敬就申，鳳飛之兆斯在。故能使宗黨輯睦，姪娣歡怡。載流均養之仁，以極人倫之序。宜其光此象服，□永室家，遠懷孟徙，長洽姜訓。而善實侶應，德亦無鄰。嗚呼□天，喪此邦媛。有唐儀鳳二年歲次丁丑八月三日遇疾，終于慶州司户參軍第，春秋廿有七。粤大周長安三年歲在癸卯二月癸巳朔十七日己酉，遷窆于夫氏之舊塋，禮也。子烜等，慎終追遠，卜宅哀送。痛劬勞之莫報，懼田海之或遷；乃刻石泉門，期畢天壤。其銘云：

粤若稽古兮，在皇軒轅。於赫盛德兮，惟帝神元。承天撫運兮，翼子謀孫。蘭菊無絶兮，本枝以蕃。挺生淑媛兮，嬪于高門。閨政以穆兮，母道是存。寄之偕老兮，以保榮尊。冥微神理兮，寂漠幽魂。永去歡愛兮，忽成山樊。天道莫測兮，萬古誰論。

213-707　大唐故班府君仇夫人墓誌銘并序

君諱叔，字德靜，扶風郡人也。後因官徙職，今居洛州氾水縣焉。詳夫高門肇建，盛冠蓋於遐宗；貴胄攸傳，襲簪居於近祖。＿基，秀逸

春蘭，芳馳里閈。父才，馥逾秋桂，譽發閭閻。竝名重一時，望高四海。君體温恕之姿，挺醇深之性，風情秀尚，信以義彰，遽爲東岱之魂，不駐西山之藥。以神龍二年大呂之月廿日，卒於私第，春秋八十有四。夫人仇氏，隴西郡人也。幼而敏識，令淑早聞；增曜三星，欽明四德。仁風鳳響，貞範有光。未窮鳴鳳之歡，俄奄蜪駿之路。去上元二年五月，命随化往，春秋五十有一。即以神龍三年歲次丁未正月七日景午合葬於縣東北四里平原，礼也。故勒茲翠石。其詞曰：

佳城欝＝，蒿里悠＝。命随風燭，魂歸夜舟。泉門易古，松氣多秋。百年何幾，俄同一丘。

214-709　大唐故朝散大夫行定王府掾獨孤府君墓誌銘并序

君諱思敬，字　　，河南人也。漢光武之後。桓靈末，有劉卑爲北地中郎將，鎮桑乾，屬後魏平文帝將圖中夏，因率衆獨歸之，因錫姓獨孤氏。茂祉氤氳，開有熊之國；昌源羨溢，分蓘龍之胤。自中州不綱，三方錯峙，載雄朔野，葉布而枝分；爵起南圖，金聲而玉振。世禄之盛，可勝言哉。曾祖子佳，北齊直閣將軍、假都督華州刺史、武安郡公、儀同大將軍，随淮州刺史。出忠入孝，經文緯武。銜珠爲列將之榮，執玉是諸矦之貴。祖義順，皇朝義旗初，授大將軍司兵參軍、户部侍郎、太僕卿、光禄大夫。績預攀鱗，誠高捧日。張燈天府，踰陳群之辯達；鳴玉夏卿，方石慶之周慎。事留臺閣，名勒旗常。父元愷，皇朝尚書主客、度支、吏部三曹郎中，給事中、大理少卿。立德光朝，含章暎俗，南宮起草，拖鳴玉於重闈；東掖司綸，振華縷於禁闥。弼五常之教，當代無冤；明三德之威，不仁斯遠。公承累葉之洪烈，吸兩儀之淳懿。脩身踐行，無違於禮義之經；奉上事親，必由於忠孝之域。介其爲器也，岳秀川淳；觀其爲道也，蘭芬桂馥。初以門調任左親衛。儀鳳二年，授慶州司户參軍事。秩滿，授宣州溧水縣丞，又遷蜀州司倉參軍事。正以馭俗，則吏畏其威；清以臨下，則人懷其德。登巴渝之奧壤，不潤脂膏；蒞吴江之通邑，唯聞飲水。秩滿，授皇孫府主簿。帝子開藩，式隆於磐石；府寮推擇，必佇於盛才。瞻言茂器，允符英選。尋授宋州楚丘縣令。先之以敬讓，澆風化爲敦厚；示之以典刑，薄俗變其貪競。鳴琴始奏，聿興來暮之歌；桴鼓稀鳴，旋有去思之詠。豈唯攀車銜戀，實亦

立碑紀德。仲尼所謂善人爲邦者矣。袟滿，随牒授定王府掾。入燕王之
邸，坐陟高臺；遊楚國之庭，嘗斟醴酒。長安三年，恩制加朝散大夫。
公之振華緌，拖朱紱，君子以爲宜哉。惜乎天道辈忱，福謙誰報。膚勝
貽患，翳廬寡術。卷懷虚室，坐沉堯舜之年；偃迹茂陵，無復公疾之
望。昊天不弔，奄焉徂往。粤以大唐景龍三年歲次己酉八月乙酉朔十五
日己亥，終於京師之醴泉里第。物喪金碧，人亡領袖，豈唯士友絶絃，
邦人隕涕而已。故夫人河南元氏，随兵部侍郎、司朝謁者弘之孫，皇朝
魏州刺史義端之女。地美膏腴，德稱柔婉，幽閑光於内範，言容備于嬪
則。如賓之歡，靡申於偕老；同穴之禮，載洽於重泉。粤以其年十月甲
申朔廿六日己酉，同合葬於雍州萬年縣銅仁鄉之舊塋，禮也。有子前雍
州始平尉烜等，克稟義方，夙懷純至，號曾穹而永慕，擗厚地以增哀。
思紀徽烈，式揚雕篆。其銘曰：

赫弈茂族，猗歟洪冑。人物之華，如松之秀。簪紱之積，如川之湊。
勒美丹青，圖芳篆籀。清明降祉，髦彦挺生。靈岳千刃，曾臺九成。爲
仁由己，踐孝揚名。承家有裕，入仕馳聲。禮以導俗，猶風之扇。德以
訓人，猶魯之變。化溢終古，政高前彦。鸞集重泉，雊馴春甸。長嗟逝
水，遽歎摧梁。行人垂泣，故友增傷。道貴不泯，人誰弗亡。唯茲盛
德，没代弥光。

215-709　唐故奉義郎前將作監大蔭監副監高府君墓誌銘并序

公諱知行，字慎非，渤海郡人也。頃以周鼎沉水，秦鹿走原，波濤
溢於九龍，衣冠移於五馬，因宦而宅，抑有人焉。紹祚承家，即惟公
矣。祖真，随朝散大夫，任婺州司馬。量深由器，秀迥爲材。舉信全
交，策名半刺。龐士元之驥足，尚屈長塗；陳仲舉之題輿，猶懷雅操。
父文穎，唐任游擊將軍、右衛德閏府右果毅都尉、柱國。三秦俠窟，六
郡良家。同德比義，光前絶後。劍氛衝斗，縱英略於雄出；猛氣飄風，
挺驍謀於固敵。名揚茂績，榮襲賞功。文昌符上將之星，武德偃重營之
月。幕府之寄，禦侮攸歸。赳赳之誠，濟濟逾美。公凝姿道郭，結志仁
巢。爲禮義之園，作詩書之府。因心則孝，殉節而忠。漪瀾萬尋，涯岸
千丈。居謙寢藝，守默息喧。處晦不欺，自是天然之趣；在淄逾潔，非
關逐染之宜。飛霜無以變松栢之心，清風未可敗芝蘭之性。立身從仕，

慮始謀終，仍以爲屈輪楄之材。居將作之任，委强明以幹事彙，時号能官；任清勤以蒞政塗，人歌得士。豈謂災生鬭蟻，爨起巢篤，俄飛東岱之魂，不救西山之藥。哲人旣喪，梁木斯摧。舂相斷鄰里之聲，珠淚擁瓊瑰之夢。嗚呼哀哉！以景龍二年正月一日終於私第，春秋六十有八。即以景龍三年二月九日，合葬於洛陽城北十五里之原，禮也。步邙山而登頓，境得地圖；挾瀍水之縈紆，勢符天道。佳城欝欝，埋白日於泉中；白楊搔搔，咽清風於隴上。公前婚焦氏，中背雙鳧；後娉梁門，還仇兩鳳。竝行光彤史，義契素縑。嗟孟姜之節夫，禮收舉案；歎冀缺之賢婦，敬起饁田。式祔三星，兆諧七卜。嗣子元紹等，竝座銘受訓，門号義方；庭禮承規，家稱學肆。登科入室，信昆季之當仁；避席侍師，實友于之垂裕。滄哀永慕，寧捨劬勞之酸；瀝血長懷，鎮銜荼蓼之苦。以爲居諸代謝，陵谷遷移，恐祭冢無依，傷冥漠之無主；封樹有託，冀雕篆之難訛。爰命鄙才，勒銘貞石。其詞曰：

崞陽廣度，渤海長源。九德之父，十德之門。垂天鵬運，控地駿奔。霜貞松栢，風襲蘭蓀。其一。亦旣揚名，即云從仕。欲輔廊廟，先征杞梓。辤禄謙光，攝職虚己。珪璧無玷，冰霜自履。其二。人何積善，天何不祐。喪時之傑，殄邦之秀。二豎挺災，雙童靡救。白楸長夜，黃泉詎晝。其三。眷言蒿里，寧喧薤歌。舟驚不定，隙徙遄過。人随□□，悲逐風多。鄲城有地，長埋太阿。

216-711　大唐故杜府君并夫人墓誌銘并序

君諱乾祚，京兆人也。宣子之談穆叔，厥有聞焉；成王之樹叔虞，斯爲遠矣。其後赫之貽厥，即茅土於南陽；周之本支，随茂陵於黑水。曾祖顒，後魏征西將軍、金紫光禄大夫、東荆涇岐三州刺史、安平公。涇水密須之土，人多雜俗；岐山周武之邦，地連京輦。扶風歲盡，不聞浮鼓之聲；安定春迴，唯見饁農之令。祖景秀，後魏黃門侍郎、金紫光禄大夫、儀同三司、贈渭州刺史。黃門侍臣之任，書奏擇其才賢；儀同毗化之司，陰陽佇其和燮。父懿，随銀青光禄大夫、金部禮部侍郎、殿中監、甘棠公。南宮故時之事，多由謝氏所譜；東觀未見之書，還召黃童來讀。扶將職美，章組曳於周行；堪内監榮，高驪昭司於造父。君卓尒紈袴，焕乎青襟。六甲小學之年，聞詩聞禮；三端弱冠之歲，有文有

武。解褐皇朝秦府護軍府録事參軍，轉任洛州鞏縣令。轅門待士，君應其謀；幕府須才，君當其選。瞻烏爰止，程昱之曹王；汗馬成勞，陳平之懷漢主。神皋襟帶之所，實佇牛刀；河鞏交會之鄉，良資美錦。夫人河東薛氏，良玉婉娩，幽蘭芬茂。紫水暎其金門，黄雲榮其鼎族。舜華晨美，箴訓無聞於吾宮；婺影宵懸，言容作配於君子。貞觀廿年十二月廿日，春秋六十，終於洛州城之私第也。夫人及君同殯於上東門外張村西南五里之禮也。以大唐景雲二年五月四日己酉朔，載安宅兆，合葬于安喜門外平樂鄉安善里杜郭村西二里北邙山之禮也。黄墟起伏，異金谷之殘基。青磴紆迴，即瓊田之美處。洛陽南望，鍾鼓常聞；偃業東臨，煙花不遠。嗚呼哀哉，長子崇嗣等，風霜早代，芝桂先時。宿昔之言，謀九原而未遂；平生之志，掩西崦而長恨。第三子崇業，陟彼岵兮，踞于天矣。悲鎬鄉之路遠，即邙山而宅兆。高柴泣洫，三年之制已遙；曾子銜哀，七日之傷遺及。無尋自于繦褓，不逮慈顔。流漣祖德之詩，追慕述先之賦。是以臨壙永歎，不假手於詞人；撫石含豪，庶無忘於銘曰：

邈矣斯胄，聞乎我祖。代歷商周，号爲唐杜。西漢人物，東京冠蓋。畫象雲臺，刊名鼎彞。魏晋兩朝，連書五代。君之挺生，器惟梁棟。異氣託月，星精儀鳳。河鞏之所，邦畿之衆。美錦肇施，鳴琴流哷。天不憖德，童之在肓。豊垂劒没，漢折珠亡。柳篋飾路，銘旌啓行。□□□柩，蟻結隅裳。新市掩泣，弘農望喪。窮泉一去，大夜何長。

217-715　大唐故忠武將軍行右領軍衛涇州純德府折衝都尉上柱國邢君墓誌銘并序

君諱思賢，字藥王，其先河間郡人也。靈源海瀋，曾構雲懸，祖德家聲，詳諸史册。曾祖君卿，随德州司馬。佐襄帷而述職，聲藹題輿；毗露冕以宣風，芳流別乘。祖德弼，皇朝冀州南宫縣尉。才高位下，屈梅福於南昌；道在名屯，滯橋玄於北部。父智滿，太中大夫、行桂州都督府長史、上柱國、河間縣開國男。荔浦遄邦，桂林英府，調旽贊務，寔賴仁明；導俗康時，殁有遺愛。惟公風雲秀氣，川岳奇精，幼標岐嶷，長逾忠果。天姿爵爵，稽叔夜之生平；地望森森，藺相如之意氣。初任趙王府執仗，遷左衛長上，除歸政府左果毅長上，檢校左金吾衛郎將，授忠武將軍，行右領軍衛涇州純德府折衝都尉上柱國，奉勅九成宮

留守，又充京故城使。陪遊兔苑，導飛蓋於西園；廁迹羽林，惣戎旗於左衛。加以名參武帳，位列司階，屢奉職於巖郎，再昇榮於幕府。離宮別館，允副宸衷；上林禁苑，無虧警衛。何冝輔仁虛應，福善無徵，啓手歸全，撫膺何及，以先天元年九月七日，薨於京兆安邑里私第，春秋卅有八。以開元三年二月廿日，歸殯於河南郡平樂鄉原先塋，禮也。嗣子倩、將、仙等，竝家聲邕穆，孝友純深。想風樹以凝懷，履霜庭而積慕。爰雕翠琰，式建鴻猷，陵谷有遷，風流靡歇。其銘曰：

英英愁人，紹清芬兮。自祖及考，武与文兮。克申忠勇，建宏勳兮。天不慭遺，殲夫君兮。欝欝佳城，埋愁雲兮。蒼蒼隴樹，日氳氳兮。可憐孤稚，號莫聞兮。空留桂馥，与蘭薰兮。

218-719　唐故中散大夫行晋州司馬上柱國崔府君墓誌銘并序

君諱回，字崇慶，博陵安平人。封齊錫勳，食崔命氏，世嗣明德，史諜載焉。曾祖懷信，北齊都官郎中。祖賢首，皇湖州別駕。父仲丘，鳳閣舍人、亳州刺史。竝宏才撫俗，雅望昇朝，密勿馳芳，惟良闡化。君即亳州府君元子也。傑出妙年，量成綺歲。察孝廉，授汾州介休尉，累至晋州司馬。謙撝自牧，忠孝居心，宦歷九遷，行無二諾。晚嬰風疢，遂至弥留。開元七年六月四日，終于河南府惠訓里第，春秋六十有六。以其年七月十六日，權殯於河南縣平樂鄉之原，禮也。子同震、同續等，陟岵增感，罔極纏哀。恐海變桑移，陵遷谷徙，式刊翠琬，用旌玄隧。銘曰：

藏舟難固，夢楹斯及。跡播神遷，名揚行立。

219-720　大唐洛陽童子李珣墓誌銘并序

童子名珣珣，字珣，蔣縣人也。甘州張掖縣令之孫，右領軍長史第三子。爰初降誕，屬先妣所弃；累年疾病，賴賢姊鬻育。雖纔卅歲，夙若成人。性便馬上，未尋麟史。論其筆墨，唯記姓名。語以神情，實多英傑。風雲忼慨，有壯勇之姿；體皃昂藏，懷任俠之節。年十二，又屬先考孤背，旣而仁孝特標，曾閔齊價，絕漿泣血，遂成沉痼。不謂輔仁無驗，積慶有乖，未降鬐蚅之祥，俄逢連鼠之禍。行年十五，以開元八年二月廿一日，卒於道政坊私第。伯也叔也，徒懷十起之仁；兄兮姊兮，終睽兩全之義。即以其月廿九日，瘞於北邙之原，禮也。兄玢、瑶

等，哀纏棣萼，痛結荆枝。慮桑田之蹔徙，恐槎海之潜移，勒兹仙石，式表神儀。嗚呼哀哉！乃爲銘曰：

華宗射虎，望族登龍。衣簪疊授，軒蓋連封。披榛談藪，懷橘詞鋒。將斯遠泣，詎可齊蹤。其一。靈輀轣轉，哀挽聲揚。青烏啓兆，白鶴來傷。佳城欝欝，隴壠蒼蒼。愁雲有陣，苦月無光。不問流水調瓊軫，但見悲風吹白楊。其二。

220-724　唐故張美人墓誌銘并序

美人姓張，字七娘，貝州清河人也。司農少卿暐之孫，冀州南宮縣令元福之女，鄧州刺史渤海高斌之外孫。表裏清華，漸漬芳潤，幼而恭敬，長而惠和。勤織紝纂組之工，體幽閑婉順之美。璁珩以節步，詩禮以飾躬。豈唯顔如蕣英，佩玉瓊琚而已矣。開元元年四月四日勅追入内，尋册拜爲美人，承寵若驚，踐榮翻懼，割歡以�28輦，捐命以當熊。同儕之中，灼然秀出，恩遇之厚莫能均焉。故彤管欽風，青規式憲，彰婦德於桂壼，播嬪則於椒閨。如何青春，奄歸玄夜！開元十二年六月壬辰終于大明宮妃嬪院，時年二十有四，秋七月庚申，遷窆于京兆萬年縣龜川鄉見子陵原，禮也。聖皇追悼，俯降如綸，凶事所須，率加恒數，兼遣右監門衛將軍、知内侍、上柱國、上黨縣開國伯黎敬仁監護喪葬。本宗姻屬，許入臨喪，宅宨之辰，悉哀以送，藍謀遠日，禮縟窮泉。爰寄詞於沉石，式播美於遐年。嗚呼哀哉！迺爲銘曰：

彼美美人，穎秀超倫。明眸艶日，冶態嬌春。業備圖史，工彰組紃。其容有則，其德可親。赫赫紫泥，近光素里。峨峨代淑，入奉天子。敬恭砥心，節儉循己。四德增茂，六宮歸美。餘慶奚應，福善冥寞。年甫踰笄，舟遽遷壑。花臨春殞，葉未秋落。蘭殿徒思，香車誰託。寵延加數，禮備飾終。路出黄山之左，塋開玄霸之東。隴巖巖兮挂月，松瑟瑟兮吟風。靈魂翳兮寧此，大夜黯兮無窮。

朝散大夫行著作佐郎徐峻撰。開元十二年歲次甲子七月庚申三日，秘書省楷書李九皋書。

221-726　唐大薦福寺故大德思恒律師志文并序

鄠縣尉常□□□文。

道不虛行，必將有授，受聖教者，非律師而誰？律師諱思恒，□□

顧氏，吳郡人也。曾祖明，周左監門大將軍；祖元，随門下上儀同三司、葆蕪郡開國公，使持節洪州諸軍事、行洪州刺史；父藝，皇朝恒州錄事參軍。竝東南之美，江海之靈，係丞相之端嚴、散騎之仁厚，以積善之慶是用，誕我律師焉。律師稟正真之氣，含太和之粹，生而有志，出乎其類，越在幼沖，性與道合，兒戲則聚沙爲塔，冥感而然指誓心，乃受業於持世法師。成亨中，勅召大德入太原寺，而持世與薄塵法師皆預焉。律師深爲塵公所重，每歎曰：興聖教者，其在茲乎？遂承制而度。年廿而登具戒，經八夏即預臨壇，參修素律。師新疏講八十餘遍，弟子五千餘人。以爲一切諸經，所以通覺路也，如來金口之言，靡不該涉，菩薩寶坊之論，皆所研精；天下靈境，所以示聖跡也，乃陟方山五臺，聞空聲異氣，幽巖勝寺，無不經行；感而遂通，所以昭靈應也，嘗致舍利七粒，後自增多，移在新餅，潛歸舊所；有爲之福，所以濟群品也，造菩提像一鋪，施者不能愛其寶，建塗山寺一所，仁者於是子而來，洗僧乞食，以生爲限，寫經設齋，惟財所極；忘形杜口，所以歸定門也，詣秀禪師，受微妙理，一悟真諦，果符宿心。寂尒無生，而法身常在；湛然不動，而至化滂流。於是能事畢矣，福德具矣，以見身爲過去，則棄愛易明，以遺形爲息言，則證理斯切，乃脫落人世，示歸其真。開元十四年十一月廿六日終於京大薦福寺，年七十有六。初和帝代召入內道場，命爲菩薩戒師，充十大德，統知天下佛法僧事，圖像於林光殿，御製畫讚云云，律師固舜恩命，屢請歸閑，歲餘方見許焉。其靜退皆此類也。屬纊之夜，靈香滿室，空樂臨門，悠尒而逝，若有迎者，蓋應世斯來，自天宮而蹔降，終事則往，非人寰之可留。弟子智舟等彼岸仍遙，津梁中奪，心猨未去，龍象先歸。禪座何依，但追墳塔，法侶悲送，且傾都鄙。其年十二月十五日葬神禾原塗山寺東。名願託勝，因思陳盛美。法教常轉，自等於圓珠；雕斲斯文，有憨於方石。銘曰：

聖立萬法，法無二門；以身觀化，從流討源；有爲捨棋，無生定猨；律師盡妙，像教斯存；我有至靜，永用息言；示以形逝，留乎道尊；有緣有福，求我祇園。

222-727　大唐故五品子杜府君夫人劉白郭等三氏墓誌銘并序
君諱方，字滿，京兆人也，其先帝堯之後也。若天子，則唐堯元族；若諸矦，則杜伯建宗。雖居杜而是稱，蓋分茅而錫土。曾祖安，随

任侍御史、新津縣令。前揚驄馬之威，後列法雷之震。帝曰良哉，謹乎我政。祖策，随任坊州司馬。位階半刺，職貳郊畿。居仁有沖亮之謠，司馬有攀轅之譽。父寶，熊韜豹略，志雄貔虎，剛而能殘乎醜凶，可游擊將軍、守虢州全節府果毅都尉。君少達苦空，夙通慧命。物我齊致，名利頓祛。不求仕進，守於壟畝。年登冠歲，始婚於劉氏之女也。夫人春秋廿有二，終于私第。又再婚白氏之女也，夫人春秋廿有三，終于私第。又再婚郭氏，春秋卅有一，終於故里。夫人等竝少閑閨則，各奉姆儀，上下敬其恩慈，宗族稱其仁孝。君積善無効，享齡不永，春秋六十有二。天授二年九月廿二日，終于第宅。嗣子玄表，次子玄藏，幼子玄攬等，往丁艱日，咸在幼年，或弱弄不知，或初孩未識。暨乎成立，罔極攢哀。即以其年十月十二日，大葬于燭龍原，禮也。即此塋域，上代展縮不恒。堂依廉路之中，塚居戌亥之地。今南北有壬之位，則子午不衝；東西連景之間，卯酉無犯。嫡孫思禮昆季等，早喪父母，少虧庭訓，朝夕號泣，相念孤遺。恐神靈靡安，兆措失所，思罔極之德，仁孝之心。即以大唐開元十五年二月廿九日，從戌亥之地，改葬于壬穴之間而安措也。東枕通河之水，以應青龍；西臨連塞之途，還同白獸。刻茲貞石，以旌其事。其詞曰：

粵口杜君，唐堯帝孫；放曠丘園，逸志霞雲。劉白等族，華媾爲姻；處代之日，競逐陽春。嗚呼嗚呼，代變時新；千秋万歲，同爲聚塵。

大唐開元十五年二月廿九日姪堂構文。

223-729　有唐故汾州隰城縣丞裴府君諱蘭夫人京兆韋氏，随晋州長史、龍門公諱通曾孫，皇銀青光禄大夫、濟州刺史諱弼之第二女也。昔彤弓覇殷，啓土胙國；金籤輔漢，襲儒傳家。豪英不孤，圭組有耀。夫人承此茂閥，長於潛房。阿蕙心之信婥，而苕顏之脩誇。既笄之後，卜妻裴君。含文在中，正位居内。諷詩書之炯訓，采絲桐之雅聲。姆教允修，女事尤練。接娣姒而和集，養舅姑以孝聞。孰謂殲良，俄成釐婦。曾微繼體，爲賦碩人。風有自誓之辭，禮載歸宗之義。獨標貞節，永託餘華。於是刻意妙門，冥心淨域。咨寶偈以出世，俾花臺而見迎。以開元十七年六月廿四日，奄終於履信里之第，春秋五十。即以其年十月十二日，合祔於萬安山之南原，從周道也。天倫等拱惟尚右，痛自分形。盡

哀榮於礼物，刊事業於松銘。詞曰：

倬彼高族，有齊季蘭。實佐君子，飛聲在官。遺嗣殄忽，所天實脆。雖曰後亡，亦云早世。思變淑德兮貞風不群，同氣厚葬兮舉世咸聞，南山之曲兮吾夫舊墳。

224-732　翊麾副尉前守澤州太行鎮將騎都尉安孝臣母米氏墓誌銘

其文男孝臣撰。孝臣弟忠臣書。

蓋聞有死有生，生得寧能免逝，逝者豈則無生，如斯生滅，乃是人之共轉。雖復如然，所恨泉路总总。夫孃生悟了體，識辯真虛，性行慈愍，普善廣修，讀誦持齋，法上更求，樂經樂念，無時暫休，禁戒坐禪，是諸清淨，行年半百餘有四年，忽尒頓捨恩戀，弃割俗情，十二因緣，于時斷絶，以於開元十九年十月廿二日達超彼岸，卒從奄逝。人歸本體，體自本生，生死旣同，因緣合此。苦哉痛哉！此之一別，有去無來，長年離別，累歲不迴，號悲擗踊，痛割心摧，伏願神靈，應時納祐委察。男孝臣頓首頓首，謹白。開元廿年二月十一日殯，墓地四畝，男孝臣白。

225-735　□故太原府太原縣丞蕭府君墓誌銘并序

□諱令臣，字禎之，蘭陵人也。微子嗣殷，源以之遠，鄪庱相漢，流以之長，至彪爲中書令，徙居蘭陵，代有懿德。曾祖岑，梁吳王；祖瑾，永脩庱，隨親衛大將軍；父凝，趙州司功，左授雅州盧山令。公生禀淳和，靡德不鑠，孝友資性，直方立身，若貞松高標，良玉發潤，俗不可得而黷也。代業不墜，祖德聿修，出入無違，餘力成學，至於六經正始之道，九鑰凝神之術，四禪絶謂之教，罔不精該，洞與心悟。常曰：吾遠祖漢相國何，每僻陋安宅，曰：若使後代賢，師吾之儉，不賢，無爲勢家所奪；又外遠祖大尉震云：無廣室宇，使後代知吾清白吏子孫耳。欽若二祖之訓，克舉百行之美，至哉。年弱歲，丁盧山府君憂，泣血絶漿，幾於滅性，鄉間遠迩，無不嗟服。解褐荊州當陽丞，德禮變荊衡之俗；改授汾州介休尉，直諒成汾晋之風。秩滿從調，會府屬冢宰氏大練多士，尤旌書判，密名考覈，示人以公，判入第二等，超授北都太原尉，羨才也，累遷太原丞，寵政也。噫！天縱其能，而不與其壽，以久視元年正月九日遇疾啓足於太原之官舍，春秋五十六。公體惟真素，行實高邈，業固豐碩，器則沖深，抗節加乎彝倫，立言成乎不

朽，誰謂與善，曾不遐齡，壯志溘於白駒，遠圖殁於黃綬，悲夫！夫人
南陽張氏，鄆州刺史偉度之孫，洺州長史越石之女，祗若婦德，克閑有
家，宣昭母儀，撫訓孤嗣，義方既著，棠陰不留，以開元八年六月十三
日終於河南縣政俗里之私第，春秋六十四。以開元廿三年二月十日遷祔
於清風鄉安樂里之舊塋，禮也。長子寬，濮州濮陽主簿，不幸早世；次
子寂，幹蠱用譽，丕烈克楊，孝感終身，哀荒罔極。於戲！茫茫天壤，
欝欝山河，積餘慶之無窮，知子孫之逢吉。銘曰：

　　殷臣播德，漢相流慶；才賢繼軌，子孫其盛；矯矯高節，忠孝自
然；安仁體道，知命樂天；蒞彼二邑，人以康理；聿來汾京，獨擅其
美；牧卑晦迹，志匪徇榮；天假之才，而奪其齡；玄堂神邃，貞石載
刻；万古千秋，潛靈紀德。

226-736　唐故雍州録事參軍隴西李府君墓誌銘并序

　　昔咎繇邁種德，德乃降。黎人懷之盛者，必百世祀。施于孫子，洪
惟我宗，所憑厚矣。公諱超，字超，隴西成紀人也。涼武昭王十世孫。
曾祖武卿，北齊州主簿、陽夏太守，致理歸厚，休有烈光。祖父玄德，
皇趙州廮陶縣令，道浮於食，世濟其美。烈考義琰，中書侍郎、平章事
兼右庶子，秀開岳靈，翊亮王室，垂耀台象，謨猷允諧。公誕膺元和，
祗順彝則，傳序禮樂，假道仁義，美流才裕，孝著天經。厥初以挽郎調
補楚州司倉，自下之漸也。夫世胄位高，世禄志驕，物則焉尒。豈父居
秉鈞之際，子有浮筠之達！命以下士，從于海隅，翼翼然不懈卑位，則
稟教於父，不私其子也。賢乎哉！由是爲内直丞，轉尚舍直長。恪謹官
次，弥能奮庸，勤以環列，敏於張事。遷雍州録事參軍。議者謂百度不
紊，必就繩墨，況簡而温，直而亮，將騫飛臺閣，克復公族歟！悠悠蒼
天，不我永年。欸西路以遘癘，未及關而即世，春秋卅有九。卒于旅次
私舘不復，從權蓋殯于閿鄉之東原，義得宜禮之善者。有七子，長曰詢
甫，官至尚書郎，早卒。第四子詢仲，魏縣令。叔季、季憲，咸在初
命，撫書而號乎澤存，從筮而貞乎歲吉。柴也惟孝，難也能收。以今年
十月丁卯窆。扶柩而東，與夫人滎陽鄭氏合祔，從周制也。自嬰畫每
深，均養存之之誓，殁已同歸。十有一月甲申，將葬于亳土。雙棺設
披，二緋專道，蟻結于幕，魚搖拂池。粵翌日朝而窆，至於加見置桁，
二種四筐，朋來賵贈，宗服總裳，必哀榮尒，誠信尒！君子曰：志之李

氏之蓻，合於禮者也。不有其子，疇能以乎？噫！公之斤斤休德，俾洞三泉，垂萬祀。在反壤而樹篆石，爲銘云：

于何民，咎繇理。于何昌，武昭起。嗟我公兮賢相子，休令問兮唯其似。命不淑，征乃凶。瘞路垂，復何從？魂兮歸來今合封，終古冢上唯青松。

開元廿四年也。兵部員外郎趙子卿文之。

227-738 唐故朝散大夫漢州長史上柱國博陵崔公墓誌銘并序
前汴州陳留縣尉韋子金撰。

公諱安儼，字安儼，博陵安平人也。典朕三禮，伯夷執之；實征九伯，尚父履之。崔邑開封，商丘隱德。亭伯未識，將軍有好龍之慙；季珪旣知，丞相得史魚之重。時自必大，世濟不泯。純誠之列，清華其冠。近代稱博陵，房有北燕。公秉寀爲盛門，公即其後。曾祖子博，隨民部侍郎泗州刺史、儀同三司。有令兄弟，共推金玉，仙閣草奏，臺妙所稱，方岳條宣，京師蒙潤。祖元平，皇殿中侍御史、長水縣令、蘇州司馬。廊廟宏材，珪璋令德。方書持斧，已高避馬之威；司武從班，忽枉題輿之寄。父行軌，虢州湖城縣丞、鄜州洛交縣令。依仁遊藝，學古入官，發跡鼎湖，稍遷鄜時，吹其風以施令，殷其雷而有聲。公即府君之嫡子也。稟靈毓德，蘊粹含章，貞松千仞，大河一直，忠公爲政，剛毅近仁，詩書究於義府，禮讓行於士則。弱冠明經擢第，解褐滑州參軍，歷絳州聞喜、華州華陰二縣尉。俯拾青之志，馳五色之聲。首出衆寮，穎耀立見。遂擢遷監察御史，歷殿中侍御史、朝散大夫、上柱國、尚書主客員外郎。石室生風，雲臺應宿，登車懍埋輪之望，題柱當賜筆之榮。出爲襄州、靈府二司馬，遷大理正、漢州長史。半刺承榮，百城佐理。平反人罪，久聞廷尉之功；不空邦歌，復歸天漢之美。而體茲明察，好是堅正。如風之操，物莫能容；止水之心，衆無與競。三黜遂因於直道，群惡所疾於剛腸，是以方乖入圓，位未充量。罷官歸老，物踈道親，天下之人，嗟其不遇。嘗試言之，公彰善瘅惡，推賢去邪，剛不吐，柔不茹，按倫脊，平枝梧，繡衣直指，神羊所觸，朱紱褰駕，瑞翟成群，百寮震恐，萬□□□。□非遠到，未爲不達，亦丈夫之立身矣。坎壈遇時，優遊卒歲，含道以制嗜恣，□性以順生死。俾尒耆而艾，俾尒昌而熾，繩繩不系，夔夔齋栗。我公保德，以永壽考，亦君子之達命

焉。公三歲而孤，隨母養於外氏，岐嶷夙成，孝友天至，年未志學，又丁太夫人憂，喪過乎感，樂形枲兒，行路傷感，曾子絶漿，高柴泣血，誠不足比。公舅右司郎中趙郡李懋道，雅識之士也。知公於摠角，竟錫以嘉姻。陽元有宅相之材，康伯是出群之器，亦曷以逾。前後所得俸禄，皆竝散之親故，私門屢空，晏如也。加以好直惡佞，矜孤憫窮，士無禮必逐之，人有德必譽之。所以宗族歸仁，鄉黨稱義，宜其參謀紫禁，繫賴蒼生。豈圖方假鶴年，忽成鷄夢，以開元廿六年正月十八日，遇疾終於東都歸仁里之私第，春秋八十二。即以其年三月五日遷奉於洛陽城北梓澤之原，祔先塋，禮也。夫人先公而逝，權殯咸京。此遷有期，彼迎不及。至孝等煩冤痛恨，號擗崩心，俯思近年，以副同穴。嗣子藏用已下皆肅承嚴訓，望慕高山，文史兼優，家邦自達，永懷罔極，泣血何追。瞻卜宅於青烏，掩佳城於白日，遂於封樹，以誌東西，銘曰：

　　穆陵賜履，商巖不起。維恒降精，出趙奇士。暗室立白，明經拾紫。仙尉南昌，遂擢忠良。繡衣指佞，朱紱含香。人疵明哲，物惡堅芳。出爲半刺，入清廷尉。無慍黜色，不空歌事。豐劍將沉，佩刀空遺。我樂眉壽兮命已知，啓手歸全兮從此辭。北山莽蒼兮封壘壘，紫苔澁兮青蔓垂。去者歲月兮何馳，積其霜露兮委離。

228-741　唐故尚書右丞相、贈荆州大都督、始興公陰堂誌銘并序
太中大夫、守中書侍郎、集賢院學士、東海縣開國男徐安貞撰。

公姓張氏，諱九齡。其先范陽人，四代祖因官居此地。公誕受正性，體於自然，五行之氣均，九德之美具，才位所底，不亦宜歟。蓋所關者降年之數不延，蒼生之望未足耳。源以秀才，没贈都督，歷任典詔翰，居連率，自中書令而遷端右，凡十八徙焉。序夫官次，存乎事跡，列於中原之碑，備諸良史之筆矣。公之生歲六十有三，以開元廿八年五月七日薨，廿九年三月三日遷窆於此。韶江環浸，湞山隱起，形勝之地，靈域在焉，神其安之，用永終古。嗚呼！嗣子拯號訴罔逮，而謀遠圖，刻他山之石，誌于玄室，人非古變，知我公之墓於斯。銘曰：

　　龜筮從兮宅其吉，山盤踞兮土堅實；嗚呼相國君之墓，與氣運而齊畢。

229-741　大唐故汴州尉氏縣尉楊府君夫人河南源氏墓誌銘并序
夫人諱内則，河南人也。其先出自有魏，聖武之胤，元勳茂德，備

乎往牒。曾祖悟，皇朝度支侍郎。祖行迬，皇朝兵部員外郎。竝峻極降靈，濫觴誕秀，巖廊任重，列宿望高，道冠一時，慶傳万代。父杲，皇朝随州刺史。道炳中和，德昭元吉，家積忠孝之業，世傳清白之名。韞荊山之玉，不耀連都；握随侯之珠，不暗投物。若夫丘墙重仞，詞峯削成，非俗士所窺越矣。夫人即随州府君元女也。稟性孝惠，殖志柔素，城隅作准，翹楚見欽，年未笄，適弘農楊君。君諱璡，知名之士也，累遷至尉氏縣尉。子虛雖賦，空懷長卿之風；州縣徒勞，終傷敬叔之歎。夫人暨所天既殞，至德弥著，緘幽芳于匪石，挺桂色於霜秋。且夫怡色膝下，則葛覃之孝也。鮖宋雙美，桃夭之德也。義方垂訓，曾師之貞也。包含文質，曹婦之道也。非夫坤祇降靈，兌方表異，曷能生我淑人者哉！而積善無徵，樂山徒語，享年六十有七，以開元廿九年五月四日，終於尊賢里之私第。嗚呼哀哉！繁霜夏零，蕭艾俱殞。有女適崔氏，棘心見撫，哀颷風之不追。嗣子宏，恩深如母，懷報德而靡及。夫人遺命薄葬，願陪考姙之塋域，不忘本也。即以其月廿三日歸葬邙山，礼也。余痛天倫之終鮮，哀梁木之遽摧，敢圖遺芳，紀之泉壤。其銘曰：

倚歟夫人，泉潔蘭芳。德脩運促，仁重道長。行發爲矩，言出成章。奄歸大夜，乘雲帝鄉。哀哀女蘿，覃蔓靡託。冀因處順，達于至樂。

230-741　大唐故李府君夫人嚴氏墓誌銘并序
前大理評事扶風馬巽撰。

夫人諱　　，字真如海，其先會稽人，蓋周武王之胤，因官命氏。至景王時，有嚴侯者，封晉大夫，後遷于會稽，遂蔓其族。曾祖隱，光州樂安縣尉。祖果，游擊將軍，絳州夏臺府折衝。父利貞，青州博昌縣令。竝載德誕靈，含章秉曜，文優體物，武号幹城，信在家而必理，固從政以能達。夫人即博昌府君之第三女也。兆純粹之精，開柔和之德，禮度之本，發於臂襟；組紃之能，立於鬌齔。言歸夫氏，乃作女師，敬惠極於中外，仁慈洽於家室。風徽可仰，邁芝蘭以芬芳；蘋藻克修，窮邊豆之程品。良人且逝，蘿蔦無依，泣血之死，鉛華不御，存諸孤以義方，乃伊教以成立。聿膺多福，人則有嚴。夫人深悟因緣，將求解脫，頓味禪寂，克知泡幻，數年閒能滅一切煩惱，故大照和上摩頂授記，号真如海。徒然哉！非夫得明月珠不取於相，則何以臻此？方錫難老，豈求無生。以開元廿九年五月十五日，終於歸義里之私第，春秋六十有

五。即以其年七月一日，權窆於北邙王趙，宜也。嗣子曰倩、曰秀、曰顥、曰光進、曰筌、曰浚、曰演等七人。倩，仕至吉州參軍。早殁於世。餘皆開敏，在於樂棘，率禮斯過，其哀則繁。懼深谷而爲陵，將篆美於貞石。僕從事於文人之後，敢默其詞乎？銘曰：

嚴氏之胤，時維周焉。弈世之後，德維優焉。誕生夫人，含衆休焉。猗那貞淑，諒溫柔焉。女工婦事，亦克修焉。悟彼勝因，將有求焉。溘然朝露，其生浮焉。哀哀棘心，不可逌焉。它山之石，誌陵丘焉。

231-741　大唐故朝議郎鄭州滎澤縣令崔府君墓誌銘并序

朝議郎行監察御史王縉撰。

公諱茂宗，字季昌，安平博陵人也。崔之爲姓，冠百氏之首。婚姻所仰，禮樂所望，乃如家聲，流於衆口。舉近而取，其遠可知。曾祖彭，随驃騎大將軍。祖知德，皇朝散大夫、洺州長史。父景明，皇左驍衛長史。勳以取貴者，垂光前史，禄不稱德者，貽慶後昆。是生我公，幼而有異，性和量闊，識自天與，年始七歲，居喪過哀。比年廿，文學足用。以明經上第，選補寧州參軍，不效長揖，必慎細行。次補宋州襄邑縣丞，麾事不爲，到今猶頌。按察使王志愔奏公清白，莫之與類，坐以難進，竟未襃能。又轉汾州司士參軍。刺史王尚客失方伯之體，奪黎人之力，大肆穿築，莫敢規爭。公從容忠告，斯事便止。君子之言，其利博哉，此之謂也。按察使崔琳表以清榦，聞于朝廷。時詔委長吏擇官屬，各舉所知，將爲之宰。刺史馮履謙獨以公名上達，受試於小冢宰，日四判，居甲科。鑒則知音，用非不次。授亳州臨渙縣令。屬歲不登，人爭去土。公勞安定，歸者十七八，美聲洋溢南河之上。吏部侍郎席豫仰公如太山，覩公如白日。會廿四年，勅命選曹，較諸善爲邑者，席公因首啓公，除鄭州滎澤縣令。上書誡以勉之，口詔以遣之。至則能事具舉，理如臨渙，當世識賢人之業，議者許公室之輔。悠悠彼蒼，不降百祥。開元廿九年五月廿六日疾終於洛陽會節里第，年六十有九。公果行信言，執禮趍義，勤于位，儉於家。早悟染縛，密能迴向，誦《多心經》。殆過六紀，及啓手啓足，遺命時服還葬。以其年八月六日，永安於偃師縣首陽山之南原。夫人長樂賈氏，故吏部侍郎曾之妹也。先公四年即世，壽不逮於偕老，卜未叶於同穴，哀哉！公有子三人，絳州聞喜縣主簿宏、監察御史寓、前魏州冠氏縣尉宥，皆以才知名。自少而立，毀

垂滅性，俯託斯文，銘曰：

高者山，浚者泉。清者冰，直者絃。松至貞，玉至堅。斯數美，公比焉。累入官，多善政。所下車，人相慶。謂必達，執大柄。道不行，公之命。德不朽，生有涯。悄若休，與世離。平原暮，秋風悲。唯存者，增孝思。

前大理評事馬巽書。

232-741　唐故趙郡君太原王氏墓誌銘并序

夫潤州刺史江南東道採訪處置兼福建等州經略使慈源縣開國公徐嶠撰。

朝散郎前行秘書省著作局校書郎顏真卿書。

趙郡君王氏，諱琳，字寶真，族望太原，胤承仙胄，珪璧濟美，弈葉其休。六代祖廣昌郡公士良，周小司徒、吏部尚書、隋并州刺史。五代祖德衡，隋儀同大將軍。竝周隋史有傳。高祖武英，隋棗陽公、皇朝左衛大將軍，尚咸寧縣主。曾祖神感，判涼府節度、西州長史。祖仁肅，尚乘直長，竝偉才湛識，彪武炳文，貴戚增榮，戎麾摠寄清仕，令望克傳家聲。烈考獻，襲棗陽公，糠粃名實，優游琴酒，抱素高尚，八十而終。夫人弘農楊氏生一子一女，子聽思未仕而卒，女即趙郡君焉。於昭淑儀，實著令範。吾見其懿，可略而言尒。其生韞惠和，性克柔婉，孝慈穆于中外，禮樂備乎周旋。絲絍組紃，綵就雕縷，凡曰女工之妙，自然造微。載惟女史之規，寧俟師姆。我先太夫人重筭棗之行，難齊姜之選，允擇四德，遍于六姻。謂求宜家，俾正婦道，年甫十八，禮歸吾門。事舅姑，奉蘋藻，節環佩之響，整山河之容，溫如皭如，有典有麗。余自弱冠登于宦途，克儉克勤，靡私靡費，嘗無囊篋之蓄，固存俸祿之餘。初不恡甘脆之資，終能廣散惠之義，由是中外戚屬欽裕慕仁，若眾鳥之赴春林，族雲之歸晴皋矣。開元中，亟丁二門艱罰，其居喪之節，動必加人，號毀之深，氣積成痼。余既出鎮，隨泛江皋，允遵輔佐之宜，不憚東南之屬，居諸卑濕，歲月沉沉，冀躅无妄，將叶勿藥。天乎可問，曷禍我賢，以今辛巳之年秋七月二旬有八日薨于潤州之正寢。嗚呼哀哉！載惟平昔禪寂爲行，暨屬纊之際，真性轉明，泯苦空，絕恩愛，慧心普至，揮手謝時，猶託以祀絕葷血，斂唯縵素。卜宅龍門之上，幽憑淨境之緣，敢懷雅言，寧忍奪志，危旌旅櫬，泝江而

迴，男行女隨，哀哀不絕，萬里孤帆，爰屆洛都，即以其年十一月二日安厝于龍門西崗清河王嶺，從遺語也。前瞻伊闕，傍對伊川，寶塔靈龕，盡爲極樂之界，鯨鐘魚梵，常送大悲之聲，即是楞伽之峯，自然解脱之岸，豈比夫北邙之壟，西陵之原。白楊蕭蕭，夜雜鬼哭；蒼煙漠漠，晝掩魂遊者乎！子旻、曇、暈，女苕、菲、蕚、蘭，天生之孝，孺慕之哀，舉聲殞絕，感慟行路。嶠一和琴瑟，垂四十年，中饋正言，作程作則。婦禮可以久敬，母儀可以訓時，奈何雙飛，忽傷孤翼。撫存追往，弔影何言？不堪長簟之悲，聊發鼓盆之響。雪涕揮翰，敢志鴻妻，其銘曰：

鳳皇于飛，和鳴鏘鏘。婉孌家室，蘭芬蕙芳。追想婦則，言容允恭。載惟母範，慈訓克臧。織紝絍組，浣濯衣裳。能謙能順，有樸有章。從予鎮守，遐赴江鄉。奈何沉疾，匣劍孤亡。一遘凶變，六姻感傷。痛乎鰥夫，忍見此殃。愁看苦月，泣對空牀。況卜宅兆，永訣泉堂。龍門之陽，伊水湯湯。賢婦家傍，福地無疆。

233-742　有唐天寶元年秋九月癸卯，江南道採訪處置使、長樂建安等郡經略使、太中大夫、使持節、晋陵郡諸軍事、守晋陵郡太守、上柱國、慈源縣開國公徐公薨。冬十一月壬寅，嗣子旻、曇、暈擢祔先君於龍門山先夫人趙郡君同穴，禮也。夫連山蔽虧，峻極于天者爲岳；衆鳥翔翥，横絶于海者稱鴻。彼夫硜硜，何足算也。若乃蹈時運、含元精，發明爲國華，踐迹爲時律，倜儻魁傑，映世挺生。今見其人有如此者，命不可贖，屈於有涯。過隙無追於白駒，臨穴空哀於黃鳥。惜哉！公諱嶠，字仲山，馮翊人也。初，高陽氏有才子伯益胙土於徐，因命之氏。在周有延陵季子之掛劍；在漢識諸葛孔明於臥龍，必遇偉人方見其迹，明允英濬以至于公。公曾祖果州刺史，諱孝德；大父禮部尚書，諱齊聃；禰太子少保，東海文公，諱堅。有國有家，載世無競。録其德行，無愧於卿長，籌其爵邑，必復於公疾。公數歲，善屬文，年十二，博通群籍。未冠，以門子補太常寺太祝，轉陽翟尉、高陵丞。嘗謂：書紳不如，必行躬行，小於易俗，樂抱其道，與衆共之。率是蒞官，政可知也。坐親累，左遷縣丞，換乘氏。按察使以政術尤異薦。丞人懷公舊政，復詣闕乞留，遷丞令。政成之後，因遊蒙山，遂解印，超然獨往，幽棲者久之。文公迫朝議，抑令入仕，開元十二年授下邽令。御史中丞以

清苦特異，舉進藍田。屬歲大旱，穑人失啬。公割臂代牲，誓以身禱，膏雨登洽，遂稱有年。無何，文公薨，公泣血墓側，殆至危身。所居之次，嘉禾秀，芝草生，數十白燕，二白兔翔擾，撫之不去。曾爲群盜所逼，越在荒榛，無所控援。毀形不足抗蕭斧，倚廬不足代藩蘺，甘心須臾，敢私骸骨。忽有虎哮，吼盜奔駭。公徐杖出廬，虎弭伏而走。所司上聞，有詔旌式免喪，拜駕部員外郎，轉郎中，遷中書舍人。公上才果行，問望超絕，九皋揚音，一人屬意。自拜尚書郎以後，雖事符僉允，而旨發天心；外掌絲綸，以出納王命。入參顧問，專刊草國章。因是，特御筆褒美，賜束帛珍玩不可勝數，朝廷恩渥，獨傾一時。賈誼後生，見嗤絳灌；葛亮晚遇，取忌關張。乃除大理少卿，哀敬折獄，小大以情，至誠所通，在微斯應。有鵲巢於獄戶，罪人名在死籍者，羊唅其籍，翔鳥求餔，俯馴階事，璽書光贊，束帛副焉。尋改河南少尹潤州刺史，其政不同，其理則一。京楊流詠，異聲同詞。移常州，天寶初，以常州爲晉陵郡，刺史爲太守，即爲晉陵郡太守焉。蓋自既立，迄知命，振纓持節卅餘年，便繁雄劇，盡更之矣。綽有餘裕，初未盡材，於是以公折衝樽俎，可以定功也。其在下邽時，賜勳上柱國，以公端冕臨人，可以南面也。其在藍田時，封慈源縣開國公，以公世濟文儒，允爲時憲也。其在中書時，兼集院學士，以公政標百城，德堪四履也。其在潤州時，兼江東道採訪處置使，以公威名遠振，化截方隅也。又兼長樂、建安等郡經略大使，及移晉陵使竝如故。雖時以衆務責成於公，公運無方，閑然俯應。委重任則大受，歸細事則小知，左之右之，率履不越。惟公生而明悟，長而穎拔，抗志矯情，風嚴霜屬。隱夜光於靈府，物無暗欺；挺干將於慮前，事可立斷。仁孝溫讓，日月而至者，則惟其常；貞固誠篤，歲寒或凋者，不失其正。用是在家則無間，立身則必聞，垂名則不朽。公事親孝，事兄恭，巨創孔懷，喪過乎慼。執性如此，非無間歟。占牛斗而識太阿，睹圓流而知照乘。物之精粹，必兆於微。公在丱歲，父友左丞相張説，右丞相宋璟，每歎曰：“徐子迴拔風塵，王佐才也。”見重如此，非必聞歟？厥初，我先代懿文德、尚書府君、少保府君，及公繼爲中書舍人。父道無改，祖德聿修，貂珥與一經竝傳，鳳池成肆業之所，重光三代，天下稱之。公撰《〈易〉廣義》卅卷，《類二戴禮》百篇，《文集》卅卷。世德如此，非不朽歟！公業是才行，樹茲聲實而神用虛澈，遇物寫誠，曜穎飛鋒或造次於人表。高情曠度，不牽制於檢

匣。每密勿餘暇，退自軒墀，淡慮谷神，銳心圓寂。體得一之常道，洞
不二之法門，浮俗所嬰，蓋僅存者。加以遣懷賦詠，善自鼓琴，脫落風
塵，怡然瀟灑，其弘長風流，旁通兼致也如此。訖乎晚歲，名立宦成而
内視缺然，不自滿假。至於虛心剋意，危行遠嚚，九仞之山，尚勞覆
匱，百川云逝，無以藏舟。不弔昊天，奪其壯志。春秋五十有六，將會
計京師，次于洛陽政俗里之私第，遭病不起。嗚呼！有詔加一命之禮，
贈榮陽郡太守、金紫章服，視品而備寵，善終也。行發於己，善加于
人，歿而增榮，乃明遺愛。惟是諸孤，儇儇在疚，痛顧復之無報，憚陵
谷之將徙，思纂徽猷，永刊泉户。銘曰：

有徐在昔，厥惟伯益，系高陽兮。天爵不匱，維仁襲義，似偓王兮。
積善無改，遂表東海，慶引長兮。誕生我公，自小載聰，令問敫兮。匪
誘匪教，生而純孝，乃其常兮。有兔爰爰，止于墓門，質如霜兮。有燕
翩翩，素羽玉鮮，又來翔兮。哀我父母，在物何有，衆斯臧兮。香名氛
氲，藻之以文，人所望兮。奕奕紫微，秉筆有輝，王言昌兮。惟江有
汜，我公所履，頌聲洋兮。雅志未充，如何昊穹，殲我良兮。獨慕遺
德，孝思罔極，曷日央兮。

太原府文水縣尉彭城劉迅文。大理寺主簿彭城劉繪書。

234-745　大唐故人諸葛府君夫人韓氏墓誌并序

原夫蜀王貴胤，根英与金榦雙□；神氣精醉，先宗遄帝位之次。下
逮葛僅，爲九江矦、三閭大夫，其孫葛雉川爲蜀中散大夫。十七代孫諸
葛韶顏，齊任光州太守。薊州別駕諸葛珪。＝八代孫諸葛崇昌，錦州太
守、鴈門郡主，入爲弘文觀學士。曾祖良卿，齊朝將仕郎，夫人敦氏。
祖君尚，赤縣尉、國子博士、漠州長史，夫人仇氏。君諱明悊，樂道丘
園，逍遙風月，池臺蔭德，琴酒攄懷，放曠閑居，釋悶而已。夫人韓
氏，早閑婦禮，淑譽閨儀。堂堂然千古流芳，濟濟然万秋明鏡。遂使神
龍兩劍，前後俱沉，儀鳳雙栖，一時零落。嗣子嘉亮，過庭不闕，習礼
無虧，故能孝悌力田，和睦上下。女大娘等，冰清潔己，貞順無虧，名
播於漳濱。志同列女，其餘觸類而長，堅乎竹栢。妙叶幼儀，長閑高
節，耿耿乎獨步河朔，抗節乎雅超昇於炳毅，挺和聲於庭範。嗚呼！竪
金干於門首，立偖華於雲族。古往今來，邈矣悠哉，君子道窮，泣灑俳
佪。賢士茲宅，太山其頹乎？賢婦茲久，梁木其摧乎？大地淪於積水，

高天銷於炎火，優哉悠哉，聊以卒歲。以天寶四載歲次乙酉十月乙酉朔廿五日己酉，以其年月日，葬於故零泉縣西北一里半平原，礼也。有古人之風，寔先王之桑梓，左據滄海，右雇行山，前眺零泉之堀，却背洪嵒之□，考茲沃壤，建此墳塋。慮以陵谷會遷，桑田改變，刊石勒銘，迺爲詞曰：

其一。英秀雲枝，奇精昇竭。冰處自居，柳楊特絶。樹似山峯，墳如大別。錦列西樓，銀兀粉雪。文武之道，盛光於試。宣義鵬軒，龍騫鳳峙。天生鼎族，衆諸襲氣。齊通即墨，趙讓平原。韓之德，威振八藩。臨宜制敵，虎視中原。□龍同穴，万古千年。

考先天元年十二月七日卒。妣開元十七年十二月廿九日卒。

235-746　大唐故寧遠將軍守武威郡洪池府折衝右羽林軍宿衛東京北衙右屯營副使上柱國借魚袋程府君玄堂記

公諱承寂，字沖，其先廣平郡人也。始祖別業嵩北，今爲鞏人焉。曾祖肇，皇東牟郡參軍。祖弘，皇清源郡南安縣令。父欽，皇伊吾郡長史。竝積學光身，譽流鄉曲，刷鴻漸之翼，應遷喬之詠。參卿入仕，傳六條之政；絃歌撫化，有百里之能。公性好弓矢，少習孫吳，才藝多方，臨敵機變，起起見用，揚名聖朝。前後歷官，累遷游擊將軍、右武衛靈州靜戎府折衝、右羽林軍宿衛。其年聖人西幸，憂念東京，選擇使臣，無加於公也。其載八月二十四日，別勅委留東京北衙右屯營副使，宿衛勳借如故。公自臨使司，晝巡夜警，撫養士卒。不求備於人，冰鏡居心；常耿介特立，政聲速播。遷右武衛洛交郡洛安府折衝，俄加游擊將軍，勳使如故。再遷寧遠將軍、右威衛武威郡洪池府折衝，勳使如故。公居家孝友，事主忠貞。出身三十年，歷官六政，彈冠入仕，朱紱榮身，所任皆以藝昇，不躁求於超進。何囷景命不融，奄見傾落。以天寶五載六月二十七日，終於時邑坊私第，時春秋五十有九。且識与不識，親与不親，聞者咸悲，見者泫目。以八月辛巳朔二十二日壬寅，禮措于洛陽縣清風鄉平樂里之北原。其原也，南覩嵩丘，見峻峯之特秀；西臨帝域，望丹闕而凌霞。嗣子瑤等，痛風樹之早秋，傷逝川之太速。恐陵谷遷易，乃刻石爲銘。其詞曰：

我唐開國，賢良是皐。崇崇厥先，爵爲人首。絃歌佐郡，光前照

後。有子必復，銀章朱綬。名高易傳，德深難朽。卜葬習吉，朝發京陽。魂輿空掩，繐幕虛涼。露泣青薤，悲風白楊。前瞻曲洛，却倚眠崗。勒銘神户，地久天長。

236-747　唐故武夫人墓誌銘并序

傳曰：夫變化者，天地之常期；死生者，人淪之大分。迴天轉日，不能離弱喪之津；拔海移山，熟能去塵勞之境。夫人武，太原祁縣。先代因官，派居朔方郡。夫人禀靈秀出，四行無雙，榮曜夙彰，徽華早著。年甫十四，秦晋蔡氏之歡。孝行著於家門，仁恕流於九族。有禮之妻，幽明路隔。年侵玉杖，無待百齡。何期積善無徵，晦朔失候。天寶五載正月十四日，寢疾不瘳，終於家，春秋七十有一。禮未遷厝，權殯九原。擇用天寶六載歲次丁亥冬十月癸卯朔七日己酉，窆於統萬城南廿五里原，禮也。嗚呼哀哉！不期然矣。蛾眉蟬鬢，委千載之灰塵；束素凝脂，親九泉之螻蟻。服朞軫悼，緦麻哀傷。行路莫不欽嗟，比屋鄰春不相。女悼終身之苦，子懷攀栢之憂。嗣子滔，生事之以禮終矣，死葬之以禮終矣。式刊貞猷，永爲後代。乃銘曰：

荒梁封域，山山溟色；路絶途車，偃松荊棘。其一。

237-749　唐故工部尚書、贈太子太師郭公墓誌銘并序

檢校朝議郎、行殿中侍御史顔真卿撰并書。

維唐天寶八載，太歲己丑，夏六月甲午，朔十有五日戊申，銀青光禄大夫、守工部尚書、兼御史大夫、蜀郡大都督府長史、上柱國郭公，薨于蜀郡之官舍，春秋五十有九。皇上聞而悼焉！詔贈太子太師，賻物千疋，米粟千石，官給靈轝，遞還東京，所緣葬事，量事官供。明年青龍庚寅，夏五月戊子，朔十五日壬寅，葬于偃師縣之首陽原，先塋之東，禮也。嗚呼！公諱虛己，字虛己，太原人也。其先虢叔之後，虢或爲郭，因而姓焉。巨、況、泰、璞，蟬聯史氏。公即隋驃騎大將軍、開府儀同三司昶之玄，皇朝涇州刺史、朔方道大揔管、贈荆州都督、謚曰忠澄之曾，朝散大夫、太子洗馬琰之孫，朝議大夫、贈鄭州刺史義之子也。自驃騎至于鄭州，世濟鴻休，有嘉聞而不隕名矣。公粹精元和，禀秀星象，蹈道深至，安仁峻極。孝悌發於岐嶷，德行淪于骨髓。幼懷開濟之心，長有將明之望。十歲誦老莊，即能講解，洎諸經典，一覽無

遺。十一丁鄭州府君憂，泣血齋誦，三年不怠。太夫人在堂，終鮮兄弟，左右就養，朝夕無違，六親感歎焉！未冠，授左司禦率府兵曹。秩滿，授邠州司功，充河西支度營田判官，拜監察御史裏行，改充節度使判官，正除監察御史，轉殿中侍御史，判官仍舊。屬吐蕃入寇瓜、沙，軍城兇懼，公躬率將士，大殄戎師。皇帝聞而壯之，拜侍御史。俄遷虞部員外郎、檢校涼州長史、河西行軍司馬，轉本司郎中，餘如故。轉駕部郎中兼侍御史，充朔方行軍司馬。開元廿四載，以本官兼御史中丞、關內道採訪處置使，加朝散大夫、太子左庶子兼中丞使如故。數年，遷工部侍郎。頃之，充河南道黜陟使，轉戶部侍郎，賜紫金魚袋。天寶五載，以本官兼御史大夫、蜀郡長史、劍南節度支度營田副大使、本道并山南西道採訪處置使。清靜寡欲，不言而化，施寬大之政，變絞訐之風，不戮一人，吏亦無犯。省繇費，躬力役，巴蜀之士，煖然生春。前後摧破吐蕃，不可勝紀。有羌豪董哥羅者，屢懷翻覆，公奏誅之，而西山底定，特加銀青光祿大夫、工部尚書。七載，又破千碉城，擒其宰相。八載三月，破其摩弥、咄霸等八國冊餘城，置金川都護府以鎮之。深涉賊庭，蒙犯冷瘴，夏六月輿歸蜀郡，旬有五日而薨。嗚呼！公秉文武之姿，竭公忠之節，德無不濟，道無不周，宜其丹青盛時，登翼王室。大命不至，歿於王事，上阻聖君之心，下孤蒼生之志，不其惜歟？至若幕府之士，薦延同昇，則中丞張公、鮮于公持節鉞而受方面矣；司馬垂、劉璀、陸衆、韓洽布臺閣而立朝廷矣。其餘十數士，皆國之聞人，信可謂能舉善也已矣！有子五人：長曰揆，河南府參軍，先公而卒，贈秘書丞；次曰恕，右金吾衛兵曹；次曰弼，太原府參軍；次曰彥，左威衛騎曹；季曰樞，沖年未仕。皆脩潔克家，祗荷崇構，柴毀孺慕，纍然銜恤。以真卿憲臺之屬，嘗飽德音，見託則深，感忘論譔。銘曰：

天降時雨，山川出雲。帝思俾乂，閒氣生君。君公峨峨，國之威寶。有赫其德，無競伊道。道妙德充，如嶽之崧。七司天憲，六踐南宮。澄清關輔，節制巴竇。雨人夏雨，風物春風。仁惠載乎，典刑克舉。吐蕃叛德，王師振旅。公實征之，冞入其阻。平國都護，首恢吾圉。蒙疾西山，吉往凶邊。孰云劍閣，翻同玉關。皇鑒丕績，爰申寵錫。師範元良，以嘉魂魄。歸葬于何？首陽之阿。嶕嶢墳闕，牢落山河。氣咽簫鼓，風悽薤哥。行人必拜，屑淚滂沱！

238-749　大唐故冠軍大將軍行左龍武軍大將軍員外置同正員上柱國薛府君墓誌

公諱義，字成，河東汾陰人也。昔奚仲居薛，仲虺相湯，薛之所封，其來遠矣。三族仕魏，蟬冕登朝，一葉居蜀，忠貞奉主。曾祖魚，亭亭高竦，不雜風塵；祖芝，與時偕行，聲名光國；父知信，以公之効，贈安化郡都督府司馬。公稟氣非常，以虛受物，少習戎旅，意候時須，果中宗業隳，牝雞竊命，梟聲內發，狼顧相驚，公血氣方剛，難易有備，以懸布之勇，隨龍上天，既拔立極之勳，自取當時之貴。河洛爲帝王之里，蠻夷爲貢賦之賓，開國承家，盛莫先也。公玄髮新束，朱紱方來，解褐授絳郡祚府左果毅，自初任至冠軍，惣十三政，躍馬卅載。春申有立楚之功，食邑五百戶，周勃有佐漢之力。公駿馬疊跡，朱輪成行，每一命有加，三揖而進，河崫二豎不去，秦醫徒良，三牲豈虧，已歲爲夢。以其天寶八載閏六月十日薨于西京長安金城里私第也，春秋七十有二。以其載七月廿八日旋葬于國門之西龍首原之禮也。嗣子光太、光俊等，哀慟羸瘠，悲感行路，但恐篋矩龜長，山移谷變，欲標壯士之隴，須識將軍之墓，是鐫玄石，乃作銘曰：

奚仲居薛，仲虺相殷；三族在魏，一葉離秦；晉傳清職，周有忠臣；名芳青史，質已黃塵；乃祖乃考，惟忠惟孝；功不因虛，言無徇巧；動靜寬猛，溫良容貌；舉之若鵬，變之如豹；漢有諫議，唐有將軍；令問令譽，乃武乃文；躍馬何効，□隨龍勳；言行鏤石，意氣風雲；逝水不還，往年無再；生崖忽毀，魂依冥昧；月作添燈，松爲永蓋；貞石有名，傳之万代。

239-751　唐故朝議大夫行尚書膳部員外郎上柱國崔府君墓誌銘并序
朝散大夫檢校金部員外郎上柱國徐浩撰并書。

崔氏之先，太岳之裔。齊丁公子受姓因封，秦司徒家徙居爲族，博陵之後，不乏賢才。自魏司工尚書、幽并二大都督、恭懿公諱秉府君，生北齊趙定二州刺史諱仲琰府君，生梁襄定州刺史、博陵公諱仲哲府君，生隋處士諱公牧府君，生皇朝朝散大夫、雍州涇陽縣丞諱玄亮府君，生朝請大夫、洛州廣武縣令、上柱國諱無縱府君，六代無違德，一行無伐善。慶積有徵，源長流衍。是生府君，諱藏之，字含光。夙稟義

訓，性与道合。心皎白雪，志抗青雲。年十有七，遊於滎陽。刺史于季子解榻致禮，嘉其文彩，薦以秀才。府君長揖盜夸，固拒孟晉。飛遯穹谷，結廬嵩山。著書數萬言，坐忘四五載。知身是幻，見法皆空；因詣大照禪師，摳衣請益，頓悟先覺，無生後心。開元初，上方闢圖書之府，徵内外之學。麗正學士、左常侍元公行沖与沙門一行特表聞薦，召入麗正殿，詳注莊、老。公以進而無位，退不得隱，遂應進士，一舉登科。其年，上所注老經，制補集賢院直學士。無何，丁太夫人憂，柴毀棘心，菉形杖起，閭里哀之。外除，補益州參軍。嘗有志於青城、峨眉閒，因請急遊焉。探幽不極，終歲忘返。長史張敬忠知其雅量，差攝採訪運粮等判官。奏課，授虢州司户參軍。歲餘，採訪使、蒲州刺史韓朝宗以清白昇聞，補長安尉，爲執事者所害，換揚州大都督府兵曹參軍。長史李知柔決獄多僻，訟言載路。黜陟使、尚書左丞席豫召公按問，盡發幽寃。不懼長史之威，深懷仁者之節。席公奏文華表譽，清白持綱。遷太府丞知庫，泉貨餘羨，奸儻屏息。屬駕幸温湯，時遇霖潦。儲供所給，實在近郊。京兆尹兼部尚書蕭公炅，奏授藍田令。疲人用康，能事畢舉。朝廷曰能，擢拜膳部員外郎。稟命不融，以天寶九載十一月廿日，遘疾終于京兆懷真私第，春秋五十七。以來載十一月五日，歸葬于河南萬安山，祔先塋，禮也。嗣子堅，年甫孩啼，呱號繈褓。季弟太府少卿温之等，痛激天倫，庀徒戒事。泉燈永夜，掩文昌之一星；石篆何年，瘞藍田之片玉。嘗同僚也，敢作銘云：

系太岳，居博陵。代濟美，言足稱。惟府君，才不矜。德簡簡，孝蒸蒸。徵碩儒，演精義。鄉秀士，郡從事。泉府丞，王圻吏。居則理，政尤異。拖朱紱，登粉闈。草奏允，時望歸。命不淑，善何依。茲山陽，閉泉扉。

240-753 大唐清河張府君墓誌之銘并序

奉義郎前行儀王府兵曹參軍張晏撰。

公諱璈，字承宗，清河東武城人也。弧星命氏，鵲印傳芳，歷三代以相韓，因五星而輔漢，可謂世載其美矣。曾祖淵，随開府儀同三司，江南、遼東二道行軍揔管，衛尉卿，上大將軍，文安縣開國公，食邑壹千户，謚曰莊，德懋懋官，功懋懋賞，勳賢之業，克備于茲；祖孝雄，

唐尚輦直長，湘源縣令，鄀府司馬，鳳輦是司，鷺庠作化，以資佐理，
實在題輿；考敬之，侍御史，司勳郎中，乾封縣令，漢州刺史，太府
卿，禮部侍郎，栢署霜威，肅衣冠於北闕；含香伏奏，振起草於南臺，
三異久聞，六條逾閾，恪司出納，光我禮闈。公即侍郎公之元子也，弱
歲以宿衛出身，中年因常調糜職，授秦州參軍事。子卿之秩，未展驥於
長衢，王佐之才，且參名於州縣，方將陟遐自迩，必復於公庥，寧謂夜
壑舟移，遽先於風燭，秀而不實，良以悲夫！以神龍二年十一月十一日
終于東京溫柔里之私第，享年叄拾有陸。夫人瑯琊王氏，祖方茂，伯祖
方慶，唐中書令、同中書門下平章事。承相門之慶緒，得女則之深規，
識稟天資，禮踰師訓，貞芳懿範，穆以姻親，服澣齋心，恭於祠祀，將
福壽於餘慶，何積仁而不昌，以開元拾柒年柒月貳拾伍日遘疾終于東京
壽安縣之別業，享年七十有二，竝以天寶十二載二月十二日同歸祔于京
兆府金城縣三陂鄉舊塋東北卅二步，禮也。嗣子恒，前饒陽郡鹿城縣
丞，行爲物範，材實天經，徒積慕於高堂，竟流悲於風樹，九原長往，
万古何追，痛泣血以銜哀，期貞石以表德，俾余作韻，用紀玄扃者歟。
其銘曰：

　　鐘鼎承家，軒裳祖德；相韓繼代，輔漢表則；勳賢克備，邦家允塞；
弈葉傳芳，威儀不忒；邈哉懿範，寔曰哲人；才標吐鳳，業著成麟；一
命非偶，二竪何親；舟移夜壑，年夭青春；中野言歸，卜宅于此；日下
荒隴，煙埋蒿里；颰颰松風，哀哀孝子；昊天罔極，生涯已矣。

241-754　唐故翊麾副尉安定郡涇陽府別將孟公墓誌并序

　　公諱賓，字元賓，西河郡人也。官族之盛，備於國史。曾豫，随滄
州景城尉。王室版蕩，因家朔方。祖謨，皇游擊將軍。父仁義，皇不
仕，幼有瑰異，長而弘裕。任心自放，不爲風波之繫，不汲汲於榮祿，
不戚戚於素履。儀刑鄉黨，精賁丘園。澹如也，以終得天理矣。公博辯
宏達，剛毅果斷，韜鈐武藝，与代殊倫。所謂賢智閒生，材力傑出。天
寶中，西戎不恭，擾我邊鄙。公乃聳長鈚，稱霜戈，怒髮衝冠，眥血霑
臆，控弦捨拔，挫敵摧鋒，特授公洛交郡龍交府別將，賜紫金魚袋，遷
安定郡涇陽府別將，仍本道擢用。至於屈指袖中，訓兵死地，則公之恒
計也，而皆世人表。惜哉！才高位卑，時奇運促。天寶十二載十二月十

五日，終於官，時年卅八。公之卒也，孤子榮毀瘠至刑，號哭踊制。朋友出涕，鄰人爲泣，非夫人之盛迹，其熟能至斯哉！以明年七月日，歸殯於郡南先塋，禮也。仍祈墨客，是旌厥德於玄石焉。詞曰：

維彼哲人，命兮奄忽；時望永瘞，國器長没。平原蒼茫，孤墳突兀；行路揮涕，朋儔痛骨。野颰颰兮寒吹，空俳佪兮夜月；青松兮白楊，悲吟兮不歇。

242-755　唐故武部常選韋府君墓誌銘并序

廣文舘進士范朝撰。

君諱瓊，字瓊，京兆杜陵人也。漢葉崇盛，丞相乃擅其名，唐業克昌，逍遙遂因其号，君之苗裔，即其後也。曾祖元整，皇中大夫，使持節曹州刺史、上柱國；祖綝，皇益州成都縣令；父景，皇廣平郡肥鄉縣令。竝箕裘嗣業，弓冶克傳，殷仲文之風流，潘安仁之令譽。君幼年好學，書劍兩全，蔑郤詵之登科，慕班超之投筆，封矦未就，遘疾俄臻，神草無徵，靈芝靡驗，以天寶四載十二月廿九日終于濛陽郡九隴縣之私第，春秋卅有六。嗟乎！梁木斯壞，哲人其萎，織婦罷機，春人不相。以十四載五月十三日卜葬於長安縣永壽鄉畢原，祔先塋，禮也。南臨太一，北帶皇城，地勢起於龍虵，山形開於宅兆。胤子署，居喪有禮，毀瘠劬勞，泣血三年，絶漿七日，輀車永掩，奠徹長施，恐筮短之龜長，懼陵遷而谷徙，式鐫貞石，用紀芳猷。乃爲銘曰：

帝堯之裔，豕韋之枝；温恭其德，淑慎其儀；佳城欝＝，玉黍離＝；月懸新壟，松疏舊碑；墳塋改變，陵谷遷移；万古幽室，滕公瘞斯。

243-756　大唐故劉君合葬墓誌銘并序

進士張遘文。

君諱智，字奉智，其先彭城郡人也。恭聞受氏於夏，受命於秦，創庶天官，化被江漢，爰洎魏晋，代列矦伯，今爲京兆府涇陽縣人也。曾祖寶，皇右領軍尉折衝都尉。祖敬，左衛果毅都尉；父柱，右武衛長，上折衝左羽林軍宿衛；粵國有二柄，武有七德，或干城以禦侮，或腹心以衛上。友兄奉進，見任銀青光禄大夫、行内侍省内侍彭城縣開國男食邑三百户，故當時君子曰：“積德積載，弈葉冠蓋者也。”君承餘慶以謹身，竭忠貞以旌義，勳列餘羨，武部常選，享年不永，春秋卅有五，

天寶二載九月十二日終於私第。夫人孫氏，淑慎凝禎，柔儀婉孌，允臧君子，宜尒室家。而脩短有涯，早瘞幽壤。以天寶十五載歲在涒灘五月甲寅朔，十九日壬申，合葬於京兆府長安縣國城門西七里龍首原龍門鄉懷道里。嗚呼前矚終南，良木其壞；後臨清渭，逝者如斯。爰恐陵谷遠遷，天長地久，勒茲幽石，夐傳不朽。銘曰：

公侯之裔，相傳孝悌。有涯終極，無朽功諱。宅兆增感，豐碑墜淚。悼泉雞之不鳴，傷野鶴之空唳。

244-757　大燕贈魏州都督嚴府君墓誌銘并述

宣義郎守中書舍人襄陵縣開國男趙驊撰。

公諱復，本馮翊人。大父承構，任唐爲滄州司户參軍，因官而遷，今爲渤海人也。烈考亮，州察孝廉，未仕而歿。公特受淳氣，生而有知，方爲兒時，旨趣即異。七歲遭家閔凶，孺慕之哀，傷於鄰里，孝思之感，發於動植。及長受業，見《易》象與魯《春秋》，曰：「《易》本隱以之顯，《春秋》推見以至隱。夫子文章，性與道合，微言久絶，吾將學焉。」曾未數年，遂通大義，異時邑人有陳寡尤、王迥質者，皆高世之士也。專經領徒，聞于河朔，二賢既歿，公又繼之，升堂者無不摳衣，及門者無不捨瑟，豈渤碣之氣，變鄒魯之風歟。自後牧守，屢至禮命，欲表公署職，以顯儒林，公以爲魚貪餌而觸綸，鳥善驚而遠害，苟知所避，夫有何患乎？竟以疾辭，不求其達，玄虛靜默，養浩然之氣，几杖琴書，有終焉之志，尚矣哉。天寶中，公見四星聚尾，乃陰誡其子今御史大夫、馮翊郡王莊曰：「此帝王易姓之符，漢祖入關之應，尾爲燕分，其下必有王者，天事恒象，尒其志之。」既而太上皇蓄初九潛龍之姿，啓有二事殷之業，爲國藩輔，鎮于北垂，功紀華戎，望傾海內，收攬英儁，而馮翊在焉，目以人傑，謂之天授。及十四年，義旗南指，奄有東周，鞭笞群凶，遂帝天下。金土相代，果如公言，殷尯之識，無以過也。于時馮翊以不世之才，遇非常之主，當帷幄之任，翼經綸之初，萬姓注其安危，一人同其休慼。夫公之葆光也，守箕潁之志；馮翊佐命也，邁伊呂之勳。立德立功，濟美於一門矣。屬孟津始會，函谷猶封，天下匈匈，人心未定，既服又叛，釁結兵連，公遂與少子希莊聖武元年春二月戊子，夫人王氏夏四月庚申，俱在本州相隨及難，公享年六十二，夫人六十三。義士聞之，莫不隕涕。夫君子有煞身以成仁，無求

生以害仁。嗚呼，我公爲不朽矣。二年春，寇黨平殄，訃至洛陽，馮翊仰天而呼，勺飲不入。恩深父子，義極君臣，毀家成國，近古未有。皇帝於是下哀痛之詔，申褒崇之典，贈公魏州都督，夫人齊國夫人，備禮飾終，加於常等，遷神于故鄉，合祔于北邙。是歲冬十月己酉，乃克窆也。嚴氏其來，與楚同姓，始則若敖蚡冒，啓土於南荊，後則青翟彭祖，顯名於西漢。至若門風世德，積行累仁，王業之本由，臣節之忠孝，已見於中書侍郎范陽公府君神道碑矣。紛綸汪洋，徽烈昭彰，則小子何述焉，故略而不載也。銘曰：

楚莊霸世，祚及後裔。蜀嚴沉冥，實曰炳靈。我公是似，亦不降志。師孔六經，鄙齊千駟。栖遲衡泌，戴仁報義。昊穹有命，命燕革唐。公之令子，預識興王。翼佐龍戰，時惟鷹揚。皇運之初，天保未定。河朔携貳，海隅逆命。禍及舉宗，哀哉斯橫。公之所貴，德名爲幾。以家殉國，自古所稀。伍員之父，王陵之母。事各一時，俱垂不朽。帝謂忠烈，宜加飾終。榮褒大邦，恩感元功。崇邙北崿，清雒南通。刊石表墓，永代無窮。

朝議郎守太子左贊善大夫彭城縣開國男劉秦書。丁玩、李誼等刻字。

245-757　燕故魏州刺史司馬公誌銘

承議郎守中書舍人賜緋魚袋趙郡李華撰。

河內公溫人司馬氏諱垂，字工卿。唐開元、天寶中受任中外，階至中大夫，官至魏郡太守。仁蘇槁腐，義動柔懦，大雅之明，卓尒孤高，堂堂乎歿而不朽者矣。惟世德崇遠，帝者遺宗，五王三帛之尊，兼濟默成之道，婚姻清望之選，訓範端嚴之至，天下稱焉。曾祖玄祚，禮部侍郎、瑯琊公。祖希奭，長安、萬年、明堂三縣尉，贈懷州長史。通位高名，揭舉當世。父鍠，中書侍郎，贈衛尉卿、穆公先朝龜玉，人物宗師。公即穆公第二子。幼而淳清，以蔭齋郎出身。十歲，丁穆公憂，泣血柴毀。十八，授揚州參軍。武威公李傑臨州，委之以政。居太夫人喪，哀瘠過制。服闋，署右衛倉曹，勳至上柱國。桂州都督兼御史中丞游子騫按察嶺南，奏爲判官，副掌南選。士族坐法移竄者，男女爲百越所略。地偏法弛，自白無由。公聞而戚之，飛傳按問。於是仰給緣道，歸鄉里者二千餘人。德周人心，威靜徼外，則銓署之明可知也。欽穰圻界，交午爭直，積年奉使之吏，憚其退阻，人無所申，慮起邊害。公陵

危犯瘴，親冒艱難，端封建表，人悦訟息。游君不幸，公摠使事，復命
於朝，爲時賢所鷹，拜大理評事。鹽州有結衆謀叛，詔三司考捕，公與
一焉。坐其渠魁，餘附輕典，奏事稱旨，轉大理司直。御史中丞郭虛己
採訪關内，請爲判官，尋遷殿中侍御史。時軍部有長吏怙勢傷政，邊人
苦之。公方繩其罪，反爲所愬，貶象山尉。郭公爲言於上，上亦悔之。
特復本官，充水陸運使，賜雜綵時服，手詔褒稱。遷祠部員外郎，加朝
散大夫。禮部尚書席豫黜陟河北，奏爲判官，轉户部。郭公鎮蜀漢，表
爲採訪判官。召見禁中，恩禮優異，遷祠部郎中，權判漢中太守。朝廷
方謀雲南，梁益多事，公條而振之，沃而春之，吏不敢欺，人是以理。
時宰輔無狀，謀易東宫。東宫元妃，家及於禍，兄弟剖分流放，猶以大
逆誣之。公以本道之故，與三司按驗，明其非辜。道路震恐，衣冠屏
氣。履險如夷，守之以正，權臣不能奪，天下推其仁。仁必有勇，於公
見之矣。伯兄蒼，扶風郡司馬，謫宦而終。天倫之哀，懇乎其至，因遘
心疾。郭公幕下，有託嬖倖求益州者，苟患失之，無所不至。郭公暴
卒，公如蜀赴喪，疑其有故，彼衆我寡，無如之何。撫棺慟哭，心疾益
甚。拜儀王府長史，除鉅鹿，歷常山，兼恒陽軍使，賜紫金魚袋。二郡
有師長焉，有父母焉。遷魏郡，封河内縣開國男。河決爲害，公均有
無，振窮乏，獲濟者數萬人。大燕之興，公疾。未亟，有命就清河醫
療。前朝遺將復據貝州，置公於平原。天寶十五年十二月十八日，終于
德州凝虛寺，享年五十九。行路悲傷，三州涕泗。公前後秩俸，給孀
孤。吉凶之費，餘悲爲舅氏塞債。及啓手足，笥無具製，廚無盈炊。心
宗禪如，默有其道，故生死一也。御史中丞獨孤問俗；公所親重，經營
喪事，歸葬河南府。以聖武二年閏八月九日，厝于河南平樂鄉原，禮
也。嗣子袞尚幼，當室極哀。慮深陵谷，以華承疇昔之眷，見託斯文。
銘曰：

自古有終，人誰不逝。惟忠與孝，義掩當世。千載凛然，事均夷惠。
宣德郎行右羽林軍倉曹參軍佺恬書。

246-760　大燕故魏府元城縣尉盧府君墓誌序

府君則吾之季兄，宅兆則先君之塋後。始祖令德，世有時稱，亦何
假論也。今但紀其年月，載以官名，陵谷自可依憑，文詞焉用爲飾。公
諱涗，范陽涿郡人也。曾祖志安，唐朝萬年縣丞。祖正言，唐朝右監門

衛將軍、贈銀青光禄大夫、兗州刺史。父朓，唐朝朝請大夫、秘書郎、深鄧二州司馬。文德賢礼，天下攸歸。卑淺何知，敢輕得而祖述。公秉義敦詩，服訓習禮，克忠克孝，布在人謠。公始以孝廉擢第，解褐授豫州汝陽縣尉，第二任魏州元城縣尉。屬天地草創，家國未寧。公以忠信自持，迴避無顧。大燕元年正月廿壬日，遘疾終於宮舍，享年卅有七。明年春三月廿二日，歸葬于萬安山南，從先塋也。嗣子三人，年始齠亂，官名未定，各以小字而稱之，曰阿大、阿王、吳郎，皆保世之子也。有女五人，小者襁褓，餘皆次之。撫對小等，割切心髓，不孤之義，死而無替。公娶崔氏，曰堂舅清河君庭實之第三女，婦德母師，可遺後世。詩曰：

釐尒女士，從以孫子。吾兄有焉，式題泉戶。

弟溉撰。

247-762　大燕游擊將軍趙公故趙郡李氏太原王氏二夫人墓誌銘并序
夫人李氏，本趙郡著族，累代祖因官北遷，今爲饒陽人也。□諱瓊，潔白文行，稱於士族。夫人性實貞順，生而惠和，婉容神姿，柔德天假。維詩禮姆儀是訓，維纂組女功是勤。行於壼闈，日以光大。及笄之歲，以羔鴈之禮，歸我趙公。齊體偕賢，宜家純儉。贊有榛栗，頌成椒花。冀缺如賓，敬姜有禮。奉舅姑也，佩觿以聽晨鷄；佐君子也，猗梧以諧鳴鳳。内睦宗族，外和姻親，雍雍然、熙熙然有令聞矣。嗚戲淑靈，降年不永，廿有九，以大唐開元十四年正月十三日，遘疾奄化於私宮。繼夫人太原王氏，自祖至考，始遷河東郡，夫人淑慎繼美，幽閑甚都；容止也，襲先夫人之風；躬儉也，如先夫人之德。洎公以元勳拜游擊將軍，榮位益隆，侈心日削。勤纖紝之事，服澣濯之衣。蘋藻薦羞，鳲鳩均養。主中以敬，馭下以仁，門風肅然，德聲備矣。故内外爲之語曰：前李後王，趙氏之光；後王前李，繼興趙氏。其先後見稱如此。大燕聖武二年七月五日，壽終於正寢，享年五十六。初，李夫人奔世之日，有子一人，謂左右曰：此雖孩提，特甚聰穎，當須教以師氏，飾以人文，佇其有成，必興吾族。今果才禄兼著，遺言有徵，智哉！壬寅歲二月十有一日，葬我二夫人於郡城西北桃花原。隱軫崗巒，仙掌成勢，從吉兆也。哀子令望，奉諫郎、行光禄寺丞、上柱國、賜緋魚袋、仍中書馹使，苴杖久終，松檟初列，遠託銘誌，以永貞芳。銘曰：

猗令淑兮李与王，佐君子兮灼清芳。柔德聞兮俱播美，忽生涯兮從逝水。仙掌勢兮馬鬣堙，森壟樹兮誌泉扃。

248-763　唐諫議大夫裴公夫人博陵崔氏墓誌銘并序

朝請郎前行京兆參軍李吉甫譔。

夫人，博陵人也。曾祖敬言，皇派王府倉曹。祖福慶，瑕丘縣令。烈考希先，滑州靈昌縣丞。希先叔仲人，皆以文學登科，當時謂之有道。夫人生於德義之門，長於名教之閫。女工婦道，温良柔懿。由茂穗之嘉穎，清源之潔流。慶靈所鍾，不待彫飾。旣而歸我裴公。裴公盛族之家，躬行孝悌。嘗聚中外親族，以有無同之。夫人虔修裴公之志，不替中饋之職，必衆温而後服，衆飽而後饍。旁親娣姒，下睦支庶。興我禮讓，正其家道。豈唯詩人之是議，大易之悔亡而已哉。宜延偕老之壽，遂享從夫之貴。遭命不遂，春秋卅四，以寶應二年夏四月，終於毗陵郡私第。即權厝於丹楊郡丹楊縣之北原。以時當寇戎，不克返葬故也。生一子二女。子曰竦，始襁褓而遭夫人之凶，廢乳不食，號咷累日。旣成人，克遵詩禮之訓，飾我純深之性。修敬以直内，體仁而長人。温温叶恭，有德基矣：於戲，始裴公以道存匡濟，才爲人倫之冠；夫人以動循法度，行爲女史之則。君子合好，室家載穆。干禄百福，子孫受之，宜其有後也。旣而，裴公自諫議大夫分命淮楚，上方勤以文武之任，不暇崇封之禮。乃命長子竦改葬其先君、先夫人於邙山之北伯樂堰，遂以夫人祔焉，禮也。竦以吉甫忝辱婚姻之眷，能知閨閫之化，俾篆金石，且旌徽柔。敬銘三章，表示終古。其詞曰：

崔實齊胄，我爲齊姜。大風之後，百代馨芳。配美君子，宜家有光。其一。悠悠吳會，一紀霜露。子子孤旐，九原封樹。神歸壽堂，迪閉泉户。其二。時來不待，運促興悲。夫尊貴仕，子孝無違。冥冥長負，魚軒錦衣。其三。

前湖州司馬南陽張誠書。

249-766　唐故郁府君墓誌

府君諱楚榮，兗州人也。淑温崇德，紹繼宗桃，六睦風其典仁，黨塾稱爲嶺袖。□有高祖貴，祖政義，父懷振。以振長子楚榮，時春秋七十有五，永泰二年五月七日，終於茲室。其年五月十二日，藝南解浦孔

子宅窆塋，禮也。去崑山縣八十里。有子阿扶。厥妻姚氏，歲居永慟，日有長悲。幽泉寂＝，泣血何追；哀＝昊天，總帳空垂。恐陵谷遷改，刻石銘之。一百卅八字。

250-768　唐贈秘書少監王孝廉墓誌銘并序

孝廉諱義宣，字義宣，其先始於瑯琊。七代祖徙居湖邑，今爲湖城人也。祖晉龍驤將軍曰濬。濬生齊侍中騫。騫生梁吳郡太守規。規生周司空褒。褒生石泉庩黿。黿生隋中書舍人弘讓。讓生安州別駕雄。生張掖丞伯惠。職高者勳在王室，位卑者德盛私門。休有家聲，煥乎國史，皆可知矣。孝廉即張掖君之次子。性与道合，動中禮度。閨門之內，肅肅邕邕。其在鄉黨，恂恂如也。家本儒素，篤好文學。州舉孝廉，貢于天府。冢宰論士，擢以甲科。尋歸舊居，不應辟召。敦孝友以爲政，服仁義之天爵。博聞強識之謂富，適性怛懷之謂貴。豈与夫食人之祿，憂人之事，負荷於服冕，勞役於乘軒者，同年而語哉！躬耕妻釁，用止於足。宇內身外，皆爲餘物。養浩然之氣志，順群有之遷化，亦可謂幾道之上士也。仁者壽，春秋八十一而終。即以其年權窆於湖城縣界。嗣子四人：亮，前遂州長史。惣，贈太府卿。誨，吏部常選，無祿早世。嶠，見任義王府諮議。惣之子曰履直，痛前脩之未遑，恭諸父之有命。以大曆三年七月二日，遷厝于鑄鼎原。夫人郭氏從之，禮也。是歲春，有詔曰：光祿大夫、殿中監兼河中少尹、御史中丞王履直亡祖義宣，安卑既往，積善有歸。自葉流根，式茲典禮。可贈秘書少監。祖母郭氏，可贈馮翊郡太君。嗚呼！生殖德於衡門，没登名於清貫；上無忝於前烈，下有慶於後人。誠宜誌之重泉，刻此貞石。曰：

有美一人兮言規行矩，生爲儒宗兮没贈書府。鼎原上兮荊山下，松栢青青兮千万古。

251-771　唐故太子舍人兼虢州閱鄉縣令何府君墓誌銘并序

仲第朝議郎試大理司直兼虢州錄事參軍伯遇撰。

何氏之先，與周共祖。自唐矦十一代孫萬食菜韓原，因爲韓氏。至安王爲秦所滅，子孫分散於楚，江淮語音，以韓爲何，聲之誤也。洎韓至隨，代傳卿士，詳諸史傳，略而不書。公諱伯述，字叔良，廬江潛人也。家傳祖德，代爲人知。公即唐恒王府司馬府君憲曾孫，鄧州刺史府

君敬之元孫、羅山縣令杲長子。世襲軒冕，家傳儒素。生而秀異，代不乏賢。弱冠，崇玄明經擢第高等。屬四方多壘，戎馬生郊。公才略濟時，謀猷邁俗。陝西節度郭公奏授虢州天平縣尉。能政有聞，轉本縣丞，遷河南尉。虢人思之，詣闕陳請，詔授天平縣令。内艱去職，逾禮過哀。調補太子文學，尋改河南府户曹。公平心灼典，曲盡物情。河尹張公精通見許，制授太子舍人、兼閿鄉縣令。衆稱資屈，朝廷歎材。相國元公因謂公曰：關輔要衝，實難其選。嘗聞異績，敢佇嘉謀。時當急賢，青雲俯拾。公常以蒼生爲己任，而樂授字人之官。制以上秋之月，方莅中都之職。言歸三逕之歡，俄及兩楹之夢。以大曆六年五月廿六日，暴終于洛陽縣崇讓里之私第，春秋卌有二。嗚呼哀哉！公體仁履道，通才遠量。知微知章，有典有則。自束髮從宦，彈冠筮仕。忠正之道，不欺於鬼神；廉信之風，無負於天地。善父母爲孝，善兄第爲友。居家可移之道也，於公得之。与朋友共弊，在醜夷不爭，立身篤誠之義也。惟公是保，故得言滿天下無口過，行滿天下無怨惡，則宣尼所謂其殆庶幾乎。越以其年十一月廿日，遷窆於河南縣伊汭鄉梁村北原先府君之塋側，礼也。嗣子摳，年未成童，斬焉在疚。恨終天之靡及，將刻骨而奚追。撫存歎亡，益悲纏於魯衛；傷手折足，逾痛深於花萼。姜肱没齒，無因共被之歡；鍾毓生年，非復同車之樂。敢刊趙石，用誌滕城。銘曰：

哲人其萎兮逍遙於門，昊天不惠兮喪我元昆。松風慘兮白日昏，荒郊纍＝兮多古墳。玉樹兮瘞王孫，千齡万祀兮誰与論。

季弟朝議郎試右金吾衛倉曹參軍伯建書。

252-774　唐故太中大夫太常寺丞兼江陵府□□張公墓志銘并序

秘書省著作郎錢庭篠撰。父朝議大夫虢州長史張韜書。

姊夫朝議郎秘書丞兼鄧州穰縣令李西華題諱。

公諱鋭，字郊俟，姓張氏，清河人也。派引南陽，光連景宿，儀以縱橫爲秦相，禹以經術作帝師，盛烈茂勳，代有人矣。曾祖志，酇州洛交縣令；祖彦昇，贈鄧州長史；父韜，朝議大夫、虢州長史。公，虢州之長子也，生則秀異，幼而聰敏，雅傳黄石之經，深得臨池之妙，未弱冠入仕，以門蔭宿衛，解褐授右司禦率府兵曹；至德中，充四鎮節度随

軍判官、知支度事，轉恒王府掾，加朝散大夫，轉光禄丞，賞有功也。
屬西蕃未靜，國步猶虞，或從幸關東，或随軍幕下，尋奉使宣傳聖旨，
陷没賊庭者久之，公辯説縱橫，權謀應變，陳之以禍福，懼之以威嚴，
既迴，有詔特遷太中大夫、蜀王府司馬，嘉其節也。公以恭承睿略，遠
仗天威，於我何功，固辭不拜，前後三表方允，乃授今任焉。由是恩制
授太夫人長樂縣太君，礼有崇也；以板輿迎侍于江陵，申禄養也。公幹
於從事，清有吏能，勤勞自公，出納惟恪，且夫奉使不屈，忠也；揚名
立身，孝也。方期積慶，用以成家，天道何常，降年不永，以寶應二年
正月廿五日天殁於江陵府之官舍，春秋廿有七。以今大曆九年歲次甲寅
三月四日癸卯窆於京兆之鳳栖原，從太君之新塋也。澹𣈱春雲，垂陰陌
樹，冥𣈱厚夜，獨閟幽泉，嗟雨散以風搖，空父臨而弟拜。銘曰：

後生可畏兮誰与爲徒，張氏之子兮其庶幾乎；苗而不秀兮有矣夫，
庭折芳蘭兮掌碎珠；太君塋旁兮左愛子，千秋万歲兮魂不孤。

253-775 大唐故恒王府典軍賜紫金魚袋上柱國太原王府君墓誌銘
并序

公諱景秀，字景秀，其先太原人也。周文之胤，漢司徒關内疾二十
六代之孫也。公早歲從戎，文武兼備，克和忠孝，風骨凜然，器宇深
沉，朋從翕襲，清規雅量，特立不群，授恒王府典軍，賜紫魚袋。冀峻
節橫騰，天機永烈，蒼生有望，輔翼邦家，何囷天不憖遺，奪我忠善，
使魂歸野隴，魄散異鄉，回望故郊，哀罔絶嗣，悲夫！以大曆十一年八
月十三日遘疾終於幽州客舍，春秋七十有八。夫人鉅鑭魏氏，立性溫
和，秉志貞操，婦德備於儀則，恭讓逾於古今，將謂琴瑟之義永遷，何
乃先鐘斯禍，悲苦重疊，凶釁聚門，以大曆十年九月十三日寢疾終於幽
州別業，春秋六十有三。嗚呼！卜兆良日，啓殯有期，歸葬舊墳，合附
新櫬，以其年歲在丙辰八月丙辰朔二十九日甲戌葬於薊城北保大鄉之
原，禮也。長女十三娘，次女明德，次女端嚴，次女淨德等零丁極塞，
所向無依，號訴於天，糜憤肝膽，臨穴哀叫，五内崩摧。恐千載之後，
陵變谷移，刻石紀功。銘曰：

歸蕚伊何兮薊城北，愁雲慘慘兮黯無色；泉門一閉兮永不開，窀穸
幽冥兮云何極；桑乾上，燕臺傍，万古千秋兮人自傷。

254-777　大唐故天水趙府君墓誌銘并序

公諱悦，字承悦，天水郡人也。其先出自帝顓頊之後，聖賢胄裔，枝派繁廣，或出或處，以官以邑，保姓受氏，蓋非一焉。始祖漢武之世爲上谷郡太守，封易川王，子孫因而家焉。今爲范陽郡人矣。晋太子太傅、御史大夫即先祖也。祖諱元琰。輕傲榮禄，樗散丘園，貞白自居，琴樽取適。考諱冬日。不忝先志，恭佩庭訓，高尚其事，不屈王矦。信知積善之家，必有餘慶。公天賦厚德，神資正性：即之温潤，望之邈然。器宇恢雅，智量宏達。揔百行以立身，遊六藝而成業。信有黄金之諾，言無白珪之玷。喜愠不形於色，未曾違忤於人。肇自弱齡，孝友純備，恭事厥長，若奉君親，庭無閒言，其志弥篤。復以施惠不倦，樂道忘疲。家置禪居，堂懸賓榻，高人信士，投詣如歸。時議以爲薊北有孟嘗之家，桑門得東道之主。由是遠近推先，閭里欽異，以爲孝悌忠恕，爲一方之寇也。足可以激勵薄俗，獎導後生。奈何死生在命，脩短有涯，疾起膏肓，奄辭人世。以大曆十二年二月十一日，終於薊寧里之私第，享年六十。四郊隕涕，万井銜悲。即以其年歲在丁巳十月己卯朔十九日丁酉，殯於薊城東南燕下鄉之原，附先塋之側，禮也。弟承光自幼相成，至于垂白，難兄難弟，惟友惟恭。嗚呼！榮罷連枝，痛亡手足，天倫之感，何慟如之！夫人京兆杜氏。貴族高門，婉娩叔慎，孀居介節，蓬首棘心。有子二人：長曰良弼，次曰良貫。茹荼泣血，毀瘠傷於草木，哀號感於鬼神。罄竭家儲，用充喪事，可謂孝子終也。恐千秋万代，陵變谷遷，將刻石紀功，取諸不朽。銘曰：

歸葬伊何兮燕臺側，愁雲慘〓兮黯無色。黄泉白日兮鬼爲鄰，奄歾幽冥兮□何極。桑乾曲，薊城隈，東流逝水兮無時迴。

255-777　前京兆府藍田縣丞竇公夫人弘農楊氏墓誌銘并序

進士丁矞撰。

夫人諱瑩，字諦聽，弘農華陰人也。曾祖沖寂，皇司衛卿。大父愿，汝州刺史。烈考廙，太子右贊善大夫。清德儒風，家專盛美，史足徵也，此而不書。夫人即贊善之第四女也。孩幼之年，嬉戲有度。先舅早命，嚴親不違，女子有行，成人備禮，出自竇氏，復歸竇家，宣父所謂因不失親，亦可宗也。嗚呼！舅姑早世，而孝不德展；孤幼未會，而

343

仁無所施。德行工容，真婦之表，重於親戚，不亦宜乎。常謂姬姞繁昌，君子偕老，豈意松蘿異質，霜露先凋。始震而鍾太夫人之喪，□傷毀瘠，殆至滅性，左右護持而免，終然抱瘵，纏綿枕席。及生子，寢疾彌留，大曆十二年三月，終于洛陽殖業里之旅舍，春秋卅有一。以其載十一月廿二日，權厝于北芒之南原，禮也。噫！爲婦二歲，喪親始朞，將歸于秦，竟逝于洛。皇天不弔，福善無徵，念嗣子之嬰孩，致夫君之永痛，行路悽感，豈唯宗親，嗚呼哀哉！壽忝公周旋，見討銘誌，不文而質，竊愧非能。銘曰：

寶家哲婦，楊氏盛族。蘭英舜姿，垂璫珥玉。享年未遠，天喪令淑。都門之北，北芒之麓。寒郊莽蒼，連崗重複。右瀍左陸，宅兆斯卜。魂子是依，神之所福。胤子孩幼，夫臨慟哭。雖設封樹，懼移陵谷。勒石爲銘，勿疑來復。

256-780　蕭君墓誌銘并序

蕭氏之先，蘭陵人也。因高祖釋庸任巖州刺史，因官遂爲相州安陽人也。名俱興，少而高節，長而堅强。夫人李氏，當代名流，洛浦之姿，巫山之質，祖父軒車，一門朱紫，不幸凋殞。公以乾元二年四月十五日崩背，卒於私家，春秋五十二。夫人大曆十四年九月十三日喪於寢室，春秋七十四。即以大曆十五年正月丁卯朔十六日壬午，啓舊殯，崇新塋於安陽高平村東北半里平原，礼也。西太行山天地之壯界，東郡城衣冠之摠集，南孫登舘宇，北洹水清零。嗣子子昂，海淨江澄，忠信之士，鄉邦稱美，負土爲塋，三年以杖，七日絕漿。恐年代改移，故刊石立銘。其詞曰：

高山万仞，園木千尋，花葉璀璨，顏色深沉。其一。夫人李氏，貞潔過人，豐肌南國，美皃東鄰，一朝零落，化而爲薪。其二。天地運行，万物迴薄，春日取榮，秋乃凋落。如何斯人，見此銷鑠。泉門一閉兮長夜寂寞，看夜臺之如斯，成万古之蕭索。

257-783　故雲麾將軍守左金吾衛大將軍試鴻臚卿上柱國宋公墓誌銘并序

祖諱仁貴。男長豐縣丞再興、次子太子、次子再榮府君宋公諱儼，西河郡人也。宿著天雅，英雄越風，當才用武，文烈古今，料敵先鋒，

決勝千里，衝突兵衆，煞氣橫屍。建中二年七月出薊城，奉恩命元戎朱公我神將，府君宋公，親領甲兵，收掌恒定，圍深州，尅伏。其年十一月破恒定節度張惟岳十万餘人，積屍遍野，收聚屍骸，埋築丘塚。何期國家負德，不与功勳，反禍燕師，授太原河東節度馬遂惡奏，先領朔方兵甲，隴右道李懷光領秦兵及殿前兵馬同廿餘万，屯營魏博御河西側，我幽州節度并以恒冀兵馬，建中三年三月離深州，至魏貝，相去秦兵十里屯營，弊鼓烈陣，弓矢相交，六月卅日破馬遂兵馬廿餘万，積屍遍野，血流御河。我府君名將節操，衝突先鋒，決命於先，不顧殘軀，名播後世，何期運命將終，逝水長流，永絶卒於此日陣也，享年春秋卅有八。嗚呼痛哉！哲仁喪矣，愁雲東垂，悲風慘色，爲此忠效冀國，王封子長豐縣丞，報其名父。夫人公孫氏，孀居叵歲，撫育家業，禮有曹家之誠，孝絶孟母之榮，齊眉雙明，琴瑟同韻，何期光喪於前，卜噬良日，建中四年歲次癸亥四月丁未朔廿七日癸酉，葬於幽州昌平縣東北十里武安鄉，墳闕數仞，後擁月嶼，堆阜千重，橫瞻玉案，右帶房山之秀，右臨滄海之涯，宜其備矣，鐫石千古万世。銘曰：

名將賢良，貞幹負霜；榮枯万世，惟德洋洋。

258-786　唐贈尚書左僕射嗣曹王故妃滎陽鄭氏墓誌銘并叙
東都留守判官將仕郎監察御史裏行賜緋魚袋河南穆員篡。

　　大唐貞元景寅歲秋七月己酉，荆南節度觀察使户部尚書兼御史大夫江陵尹嗣曹王皋，奉先太妃滎陽鄭氏之喪，歸于先王贈尚書左僕射諱戢之居，實洛陽邙山之原。先是皇帝使中謁者詔東京有司，備鹵簿鼓吹洎祖載儀衛之物，且監視之。事之前日，嗣王有虞乎山壞泉隧，不常陵穴。迺以百世之後，貽厥來者之義，屬于小生。太妃諱中，字正和，恒州司兵文恪之孫，郴州司户休叡之子。鄭之於百族也，如群嶽之聳衆山焉，溢于世聞，事不待紀。太妃以禮之節爲質，以樂之和爲性，以詩之鵲巢采蘩小星殷雷、易之坤蠱家人爲德，小大由之，且以其餘，施之於外。夫是以賢，子是以貴，以利于家邦。年十有四，歸於公族。居廿四歲，而先嗣王即世。王屋天壇之下，有別墅焉。太妃挈今之嗣王與女子子，洎夫族之叔妹未冠笄者，與本族凋喪之遺無告者，合而家之。居無生資，勤儉自力。仁以岫，智以圖。使夫飢待我粒，寒待我纊。婚姻

宦學蒸嘗之禮，待我以時。嗣王年甫及弁，其所以導成慈訓者，則以父
嚴師教之道，兼而濟之。于時天下晏然，而事有將亂之兆。太妃念嗣王
之壯，必及經綸，不患不貴，患不更踐；不患不聞先王之訓，患不知下
人之生。率以仲尼鄙事爲教。及其長也，見其爲龔黃，見其爲方召。享
其孝敬勳榮禄位三者日躋之報焉。烏呼！月望而虧，天之道也。以建中
三年冬十月九日，遘疾薨于潭州官舍之寢。壽七十有二。嗣王奉喪歸
葬，達于南荊。國難方興，天下否塞。朝廷倚宗周維城之固，加於群師
一等。迺用魯公伯禽有爲爲之之變，俾復其位。且使即其次而窆焉。嗣
王銜恤奉詔，以戰克，以攻拔，統江西，換江陵。其展墓也，如生平之
侍。其哀號也，執干戈者悲之。今茲龜筮恊叶，優詔惟允。議者或曰：
東南之鎮，荊州爲大。鄰寇僅滅，芻虞未忘。遺羊杜之重，徇曾閔之
節。越三千里執喪釋位，謂安危何。員以爲否嗣王之於朝廷也，曩竭之
以忠。朝廷之於嗣王也，今遂之以孝。君臣家國之際，於是乎古無以
踰。況其奉先之志，不可以奪；臨下之政，必可以保。且用崇厥孝理，
始于本枝，在此舉也。其至德要道之事歟！初湖南部將有王國良者，嘗
危疑負固，歷年不下。嗣王爲師，恭太妃之教，以子召之。國良捧檄如
歸，撫之以信。其後入衛中禁，錫名惟新。乃曰：爾來之生，今日之
寵，岡極之德也。哀請赴葬。上嘉而許之。其執禮致慕，視於苫凷。是
以係之于篇。銘曰：

抑抑母儀，稟訓德門。來嬪王族，慶集宗臣。如彼崇山，應時出雲。
需然作雨，澤潤生人。裕我之蠱，啓茲寵勛。匡戴中興，爲唐晉文。宜
尓百禄，享茲萬春。運奪其養，天胡匪仁。清洛之陽，脩邙之臯。我歸
我居，我從我友。維邙與洛，將安宅之相久。

前山南東道節度推官試大理司直飛騎尉范陽張勸書。鐫字匠馬瞻。

259-788 唐故游擊將軍行蜀州金堤府左果毅都尉張府君夫人吳興
姚氏墓誌銘并序

前將作監丞賜緋魚袋甘伷撰。前楚州盱眙縣尉麋寬書并篆蓋。

夫人姚氏，其先吳興人也，虞舜之後。舜生姚墟，因以命氏，其後
子孫徙居吳郡。吳分丹楊置吳興郡，歷代居此，以爲家焉。夫人自六代
祖僧垣，典郡關中，今爲華陰人也。家傳文史，代襲簪纓，遠承帝王之
宗，近繼諸矦之胤，昔者崇勳霸業，如斯之盛者也。曾祖履謙，皇朝中

散大夫行武功縣令；祖珪，皇朝丹州司馬；父擇友，皇朝涼州神鳥縣令。夫人即神鳥宰君之長女也。芳姿婉麗，秀質穠華，稟內則之令儀，蘊閨門之雅操。尤善琴瑟，其道幽深，造五音之微，窮六律之要，得在纖指，悟於寸心，生而知之，非其學也。后妃之德，進於彼乎？斯淑女也，年十有五，歸于張府君。事舅姑以敬，仰親族以睦，主中饋以正直致肅，祀先宗以蘋蘩立誠，內外恊從，上下咸序，斯孝婦也。嗚呼，府君先沒，不享偕老，有子有女各三人焉。痛兮無怙，思之罔極。夫人恩情轉甚，鞠育如初，教子以義方，誡女以貞順，無改三年之道，俾遵嚴父之規，免墜家風，匪虧名教，斯慈母也。孀居毀容，迴心入道，捨之繒綵，棄以珍華，轉瀘華經，欲終千部；尋諸佛意，頗悟微言。與先輩座主爲門人，與後學講流爲道友，曾不退轉，久而弥堅，斯善人也。何期彼蒼不慭，殲我良嬪，春秋六十有七，貞元四年五月八日寢疾，終於上京平康里之私第也。嗟乎！夫人臨終遺令，屬念誠深，憂之季男，恤于仲女。仲女久披緇服，竟無房院住持；季男初長成人，未有職事依附。緬想尒等，栖栖者歟。吾言及痛心，不忍瞑目，深思兩遂，在尒諸男，速宣勉旃，無負吾志。言畢而謝，可不哀哉。夫人亡夫張府君諱量，字量，其先清河人也。曾祖飇，皇朝唐元功臣忠武將軍、左清道率；祖克恭，皇朝游擊將軍、雍州歸政府折衝都尉；父處廉，皇朝太倉令。府君即先君之第二子也。少年豪俠，志氣風雲，棄筆從戎，留心學劍。應武舉擢第，以常選授官，歷職優深，加拜五品，大曆十三年五月十三日暴卒于金堤府之任也，時年六十三。於戲。遠之巴蜀，永別鄉關，亡櫬委灰，歸魂未葬，歲月滋久，神識無依。嗣子季良等泣血漣洏，銜哀永感。以夫人奄逝之年，太歲戊辰八月辛酉九日甲申，號天叩地，拜手招魂。合祔葬於萬年縣龍首鄉原，禮也。嗚呼哀哉！生涯暫隔，死路同歸，挽駕臨埏，傷今悼昔。泉扃永閟，聖代長辭，子兮涕盡，□哀女也，痛深五內。以仙忝承半子之眷，命刊幽石之銘，自媿淺才，曷以紀德。銘曰：

河岳之秀氣兮坤德靈，窈窕淑女兮婦道貞。禋于六宗兮表精誠，睦和九族兮彰孝名。葬高崗兮□地形，開玄堂兮應天墾。保家人兮長清寧，昌胤嗣兮封公卿。晝颸飂兮松風聲，夜皎潔兮山月明。黃泉白日永相隔，墳下那堪兮母子情。

260-792 唐故萬州刺史太原王府君墓誌銘并叙

江陵府户曹參軍盧景亮撰。

太原王氏，賢貴百世。前史旣載，斯文不書。公諱仙鶴，字勁，皇朝唐、綏、慈三州刺史千石之曾孫，果州刺史仁嗣之孫，延安郡太守元祐之子。少以清行獨立，長以仁明著稱。天寶初，起家授清江郡録事參軍。居官有恒，樂道無悶。法檢寮吏，惠霑蠻貃。採訪使蕭克濟美之，表薦授潭陽郡龍標令，充本道支使。後使蕭希諒，表爲清江郡司馬。採訪判官趙國珍，表爲黔州都督府司馬，依前採訪判官。所苞之職，廉能皆稱。累遷南、涪、萬三州刺史。各因其俗，咸便于人。涪陵賊帥康朝等，聚徒甚衆，作害已深。公下車馳檄，面縛請罪。其閒登朝爲趙王府諮議參軍，左宦爲道州長史。雖窮通或繫於命，而喜愠不形於色。享年七十五，以建中元年十一月十六日，終於長沙公館，權窆於江夏南原。夫人南陽鄧氏，秋官尚書惲之孫女。執禮無怠，先公而殁。有子五人，有女五人。九人早夭，各殯他郡。夫壽不稱行，位不充才，必儲洪慶，光啓後嗣。公弟三子沼，養盡愛敬，喪極哀戚。爲長能友，爲幼能恭。大曆末，再命任道州録事參軍。以守官卓異，明詔旌拔，超拜監察御史。搢紳竦歎，時以爲榮。尋歷殿中及侍御史。嘗佐潭、衡七州廉察，亦董荊、黔兩道租賦。政皆大舉，吏不敢欺。以貞元壬申歲十一月廿一日，遷祔先府君先夫人於河南縣萬安山黄華堆之前，禮也，侍御兄弟之柩凡四，姊妹之柩有三，俱遠啓故墳，各歸新穴。竭其餘俸，稱我至誠。人倫之本，何以加此。景亮美侍御之純操，接侍御之清光。文雖不工，敢辭見託。銘曰：

萬安山南闕塞東，前有潁水流無窮。孝子臨穴號蒼穹，于嗟萬州歸此中。

261-793 唐故永州盧司馬夫人崔氏墓誌銘并序

子智再從姪前潞州長子縣尉延贄撰。

夫人諱　，字　，清河武城人也。禮度詳明，志行恭孝，哲婦有虞於則，動履光叶典規，先自太公，本枝百世。漢末尚書琰，字季珪，即夫人十六代祖，人物推爲第一貴族，玉葉金柯。七代祖休，後魏右僕射，以明範佐時，代傳芳烈，華夏欽德，故封建氏望，居衆姓冠首。曾

祖合州司馬，諱玄默；祖漢州德陽令，諱思慶；父朝散大夫、太原祁縣令，諱庭實。皆禮訓承襲，敦宗儒墨，字人多諸惠政，化理光於頌聲。外祖度支郎中、軍器監，范陽盧諱福會。夫人兄弟八人，姊妹八人，各備聲華之美，時稱皆有盛名。男女異長，夫人即祁令第五女，笄年嬪於盧君。君諱嶠，少補齋郎，歷陳州參軍、衡州司法、邵永二州司馬，賜緋魚袋，行履清素，才德弘廣，齊人約己，茂譽播彰，頃任江南，寓居衡澧，去辛未歲疾歿澧陽。夫人護喪事，携幼孫遠涉江漢，歸葬河南縣萬安山陽之太塋，蓋志烈誠懇，得就其禮，加以哀毀過傷，瘵疾逾歲，貞元九年龍次癸酉六月廿六日終于洛陽履信里之私第，享年六十有九。嗣孫在府君禫制，遭夫人禍釁，嗚呼！蘭堂無主，孤煢莫依，追慕平昔，人望崇美，母儀貞正，于嗟哲人，天不愁遺。夫人一男二女，男名嘉瑗，潭州長沙尉，早夭即世，瑗子小字陳三，代父衰經，今則十歲矣。延贊才微，姑姑以以溫公見託，即長女也，小女適故大理司直滎陽鄭纘。咸卜期以斯年十月三日遷祔於府君之塋，得同穴之禮也。嗚呼！慈顏愛澤，自此長辭，定省晨昏，於茲永絕，幼孫孤女，陟屺號天，甥姪近親，悲深厚地，紀終遐邈，斯介石焉。銘曰：

山川頹逝，怨喻增悲；人之殂落，返不有時；撫棺臨穴，親愛別離；白日天上，玄堂地中；幽明隔絕，年月無窮；唯茲貞石，永紀其終；鸞鏡罷兮臺寂寞，鳳簫去兮樓虛閑；神昇仙兮人不見，幹同穴兮于其閒。

262-796　唐故魏州臨黃縣尉范陽盧府君玄堂記

嗣子朔方河中副元帥判官文林郎檢校尚書刑部員外郎兼侍御史賜緋魚袋綸述。

府君諱之翰，范陽人也。於維我洪宗，系自于齊，厥後因地受氏，遂爲著姓。自魏晉迄于聖代，衣冠紛綸，鬱爲族望之寠。曾祖監察御史府君，諱旭。王父蒲州永樂縣令府君，諱釗。皇考濟州司馬府君，諱祥玉。恭惟三祖之德，以直清持邦憲，以惠和臨郡邑。府君欽承茂緒，克守家範。弱歲志學，涉通訓奧。始以明經登第，調署魏州臨黃縣尉。清風穆於朋友，仁澤浹於閭里；滿歲，言歸衡門，將理鴻漸之翼。屬幽陵肇亂，蕩覆崎雒。府君扶挈幼艾，潛遁于少室山。嗚呼！昊天不傭，以

至德二載三月十三日遘疾，捐背于告成縣，享年卅一。夫人京兆韋氏，皇博州刺史漸長女也。柔徽淑則，儀形邦族。以天寶四載三月廿四日，先府君終于鄭州滎澤縣之私第，享年一十九。嗣子檢校刑部員外郎兼侍御史綸、太子通事舍人綏等，不天荐鍾釁罰，越在孩孺，靡所怙恃；泣血弔影，以至成立。頃以龜筮不從，未克營護。粵以貞元十二年十月十六日，遷祔于萬年縣洪固鄉，不祔先塋，遵吉兆也。綸等質性頑固，早闕教訓。哀情纏迫，詞不能文。非敢光揚休德，纂述世族。竊懼夫陵谷遷徙，輒備官氏歲月，以識于玄堂云。

263-798　平州盧龍府折衝都尉樂安故孫公墓誌銘并序

唐貞元十四年戊寅歲秋八月甲申日。故平州盧龍府折衝都尉、前潞縣錄事樂安孫公，諱如玉，享年七十有一，比無疢染，以貞元十四年二月四日，忽奄發引于潞縣潞城鄉臨河里。公頃年授上府都尉，兼任本縣錄事，主鄉曹，立綱紀，廿年已上。其原流世禄，以來榮洎公。祖諱處藝，父諱仁貴。自上門傳令問，鄉縣猷豪，累代物望，恩布閭閻。何期奄化風燭，俄傾百年。君子曰：有字如此，善人不保壽，而不得其終，可哀慟也。念隴釰鍛缺，魂埋潞川。東有潞河通海，西有長城驀山。南望朱雀林，兼臨河古戍。北有玄武壘，至潞津古關。竝是齊時所宜。子子相承，萬世不朽。今人可聽也。公嗣子文林郎試左金吾衛兵曹參軍敬新，次子敬超、敬芝等，竝盡禮書于墓門。銘曰：

臨高原兮長崗川，孫公宅兆兮塋其閒。壙野蕭條兮潞津南，冥冥寞寞兮秋月閑。兒女望兮哭號天，蘇氏瞻痛兮雙淚連。

264-799　唐故朝散大夫淮安郡文學梁公墓誌銘并序

朝散郎行絳州曲沃縣尉胡端撰。

公諱守讓，字玄德。其先安定人也，因官而處，世爲上谷人焉。曾祖英，瀛州高陽縣令。烈祖元瓊，趙州元氏縣丞。烈考思禮，高道不仕，時号儒門處士。公即處士之元子也。弱不好弄，長而博學，業擅鄉賦，名彰省司。天寶初，筮仕補淮安郡文學。爰及滿歲，色養于家，志道修身，不求榮禄。丘園養素，郡國推賢，制加朝散大夫，朱綬光輝，綵衣榮養。能以經典親授子孫，不墜弓裘，克紹堂構。何期積善無應，寢疾不瘳，以大曆十三年八月九日，奄終于私弟，享年七十有三。頃以未

遇吉時，從權安厝。今會通歲，与夫人中山劉氏、隴西李氏合葬，窆于郡城東北原，周制也。長子邠州永壽縣丞，次子絳州絳縣尉，次子汝州襄城縣尉，次子汴州陳留縣主簿，次子亳州參軍等，寢苫泣血，叩地號天。共慮岸谷爲陵，桑田變海，命工刻石，紀事書勞，期以永年，傳諸不朽。嗚呼！梁木斯壞，泰山其頹，逝水東流，終天永結。乃爲其銘曰：

平原蒼蒼兮白日曛，青山峨峨兮起愁雲。撫膺泣血兮難重陳，盛德餘芳兮何可聞。

大唐貞元十五年四月十日紀。

265-800　大唐河南府法曹參軍崔公夫人太原王氏墓誌銘并序
清河崔從撰。

夫人諱淑，字田七，太原人也。其先出自有周，蓋太子晋之後也。濬源茂烈，家諜國史詳矣。曾祖諱瑒，皇朝宮尹府丞。祖諱鐸，皇朝京兆府奉天縣尉。父諱閏，皇朝潞州大都督府功曹參軍。奕世載德，紹休前軌，雖位不充量，而名揚於時矣。夫人即功曹府君之中女也。柔謙順和，淵博文敏。飭躬祇事，推誠及物。造次不違於仁，窮達不踰其志。率禮於周旋之外，怡情於名教之中。見義若不及，聽從如由己。可謂閨門之令則，婦德之中庸者焉。用能作配時賢，克昌洪緒。天道若昧，稟命不遐。以貞元十六年歲次庚辰正月庚子朔四日癸卯，寢疾終于河南縣擇善里之旅舍，享年三十有九。嗚呼哀哉！即以其年二月二十二日，遷窆於潁陽縣萬安山之南原，從舅姑之兆，禮也。夫人所生四男一女：男長曰彦彦，次曰英英，次曰龍奴，幼曰馬=。於惟夫人，承家爲鼎族，嬪我爲高門。垂慶延于衆男，享禄居乎三命。其不至者，豈壽矣夫。夫人，從姑之女也，歸我則又爲婣焉。故自少及長，備聞所履。吾兄有命，敬而直書。乃作銘曰：

至哉周德，王有萬國。誕降元真，啓右無極。忠賢奕葉，子孫承式。瞻我諸姑，明哲作則。展矣夫人，淳粹而生。秉德不耀，含光内明。動合於禮，仁本於誠。姆儀聿脩，婦道攸寧。顯顯君子，忠孝是履。穆穆夫人，輔佐之美。菲我飲食，豐其奠祀。致孝揚名，齊家勵己。祇慎四德，儀形九族。孰謂芳辰，不臻遐福。周原故域，佳城載卜。遽歎川流，坐悲山木。有馨者蘭，有聲者玉。彼美之人，芳音嗣續。

266-802 唐故清河張氏女殤墓誌銘并序

女殤，韋出也，慕道受籙，因名容成。丁太夫人憂，號泣過禮，哀瘵成疾，疾不至病，不廢行步，貞元十七年歲次辛巳十二月四日奄然而終，時年一十有九，距禪制二甲子矣。家人親戚，蒼遑相視，不知所以然也。明年正月廿七日窆於河南縣龍門鄉午橋村先太夫人宅兆之次，禮且順也。伯兄安時深惟若而人賢惠優長，要備敘述，追譔爲誌，故不假文於人。高祖文琮，皇朝户部侍郎；大王父槩，皇朝朝散大夫、許州司馬；王父巒，皇朝瀛州平舒縣令；父弈，朝散大夫、前尚書主客員外郎，兼侍御史；次兄稱，次君雅，竝舉進士，未登科第；季舅皋，見任司徒兼中書令。若而人立性禀識婉嫟，柔閑有德禮，賢和仁孝，聰慧具美，如是信而不誣。若夫幼不戲弄，立而雅正，非德歟？生知謹敬，動合法度，非禮歟？家君三子，唯是一女，愛念所鍾，罕有其儔，若而人恭謙益隆，非賢歟？動靜不怫於理，喜愠莫見於色，非和歟？性命之閒，必念其生，聞人疾苦，若在於己，非仁歟？先太夫人寢疾累年，若而人侍膳則飽，進藥則劬，暨丁艱凶，哀毀不勝，非孝歟？諷誦詩書，必賾先儒之旨趣，博通藝能，皆出常人之閫閾，非聰歟？立事必適時宜，悟理在於言下，非惠歟？然其淑順明敏，觸類而長，不可殫紀，以是家君與大諸兄常奇此女，欲與賢人，前後致娉多矣，視之率非其匹，由是依違之閒，竟使簪佩無歸，追恨所深，痛斷肌骨。嚮使得之良士，爲之嘉偶，必能傳婦則母儀於當世，書清規令範於彤管，永孤此望，爲怨難勝。雅好玄寂，臻道之深，自受法籙，修行匪懈，每聞楚詞"乘彼白雲，至於帝鄉"，則悠然長想，時或居閑無人，整容靜處，飄飄然沖虛之意深焉。由此而論，庸非上僊之所謫耶？則焉肯復處人閒之累。但骨肉之痛，其可弭忘。嗚呼！日月有時，塗芻襄事，幽埏一閉，存殁長辭，平生恩愛，今日何日，且得卜兆是從，克次先殯，東西密迩，樹栢同陰，不離塋域之中，獲展晨昏之事，魂兮有託，少慰餘心。文者咸以夭桃穠李爲之比方，予以若而人容質清明，非此類也，珠明玉潤，可取象焉。銘曰：

石韞玉兮蚌含珠，玉溫潤兮珠皎潔；石不開兮蚌不剖，英華光彩何由發；重泉厚壤埋其寶，□□上天神入月；高山可平川可竭，伊予此恨何時絶。

267-803　大唐前揚府參軍孫公亡夫人隴西李氏墓誌銘并序

再從弟前蘇州海塩縣尉公胄篡。

夫人隴西狄道人也，唐畢王璋之六代孫，同州司功潘之孫，左千牛衛大將軍先之次女。自畢王至將軍，皆蘊開平之德，襲凡蔣之慶，光顯弈葉，且公且庆。夫人分浴日之近派，承慶雲之餘渥。以幽閑婉嬺，在父母之家；以恭和淑慎，盡婦姑之道。詩所謂有齋季女，君子好逑，德備於是矣。初，吾兄以釋褐參廣陵軍事，而夫人哲兄宰邑淮海，官則同僚，情惟密友，詳聞懿範，遂歸于我。恊流芼之詠，盡琴瑟之和，六姻知歸，二族加好。吾兄俄以吏幹，縻職池陽，尚稽拜廟之禮，未申枕篋之敬。夫人戀慕之志，形於顏色。及罷所務，方戒征途，上天不仁，凤殞貞淑，以貞元十八年四月十五日，夭逝于池州之官舍，享年廿九。嗚呼哀哉！吾兄悼和鳴之中輟。痛偕老之無期，二子呱＿，方在提抱，顧影自弔，撫存增慟。爰自淮汴，領護西邁，以明年四月廿二日，窆于河南縣邙山之北原，南去舊塋一里，禮也。蓋仁姑深念往之恩，副勤歸之意，且有二嗣，盇旌九原。若同未見之儀，何彰有後之福，俾迹先兆，用是爲差，禮得從宜，變而之正，事適情至，談者美焉。嗚呼！敬足以尸蘋藻，仁足以撫宗姻，宜其享年而天奪之年，天難諶哉！唯有令範，刻諸貞石，以爲不朽可矣。銘曰：

出公族兮降德門，友琴瑟兮敬蘋繁。雨絕雲兮風過燭，徒銜恨於九原。

268-803　唐幽州節度步軍將段驃騎墓誌銘并序

儒林郎守涿州錄事參軍賞緋魚袋李術撰。

嗚呼，此有唐驃騎之墓。貞元十有九年秋八月戊子，幽州節度步軍將、兼涿州馬步都虞庆、驃騎大將軍、試殿中監段君，長逝于涿城焯叙里之官舍，享年六十有一。悲夫！主帥念其忠，交遊懷其信，部曲哭其仁；舉是而言，可見乎平昔之爲行也。公諱巖，字栖巖：其先我玄元之次子宗，高尚吾道，魏文我師，强名而封之爲段干木大夫，時号段君，胙土命氏，因而姓焉，代爲姑臧上族，彼武威承共叔之裔，遼西系足碑之胄，莫我方也。洎乎中葉，遐慕真仙，嘗遊蘇門，因家相土，今爲滏陽人也。曾祖舉正，皇恒王府參軍，祖瞻，河東節度衙前將、冠軍大將

軍、試太常卿。父宙，冀州阜城縣丞。文武不墜，忠良繼生。驃騎即阜城府君之長子。兒盈六尺，劍敵万人。哂小伎之雕蟲，奮英材於畫虎。少年任俠，中歲成名。金鼓鑿門，出主前茅之寄；旌旗入塞，還司俟奄之雄。寵至若驚，寇來斯遏。克使乎卒忘憍憧，將必輯睦，每躬率千夫，若臂撝一指。大略以忠義誓己，温良待人，故能取勳於鋒鏑之間，歸全於衽席之上，鮮矣。夫人安定胡氏，痛深未亡，哀盡晝哭。懼東西南北之多故，關山鄉國之阻脩，得牛腹之清崗，封馬鬣之玄宅。以其年閏月己酉，窆于涿之巽維五里所孝義之原，礼從宜也。有子五人：長曰仲釗，次曰仲榮，三曰仲儒，四曰仲雅，季曰仲則。居喪而性至曾柴，事親而孝鄰郭孟。才多繼象，代豈乏賢。術學《春秋》之徒也，直筆題墓，以旌忠良。銘曰：

涿川湯＝野蒼＝，將軍出葬東南崗；長矛雄劍安在哉？白馬素車歸夜臺；夜臺一閉成万古，人散風悲月明苦。

269-804 唐故朝散大夫檢校金部郎中韶州刺史裴公夫人陳留縣君陽平路氏墓誌銘并序

子登宣德郎試左領軍衛兵曹參軍韋玨撰。

夫人，陽平人也。五代祖兗，随朝金紫光禄大夫、兵部侍郎、大長秋令。高祖文昇，國初銀青光禄大夫、泰州刺史。曾祖元哲，并州榆次令。祖太一，并州太原令，贈同州刺史。父梁客，朝散大夫、蘇州海塩令。夫人承祖考之盛德，生而知禮，温明沖粹，進退有章。幼丁海塩艱，性根至孝，聞於親族。後鞠育於季父、兵部尚書、贈左僕射、冀國公嗣恭。冀公撫訓慈愛，視猶己子。及笄，博選良偶，歸于裴氏。婦儀懿範，爲中外標准。敬長慈幼，化行閨門。當良人剖符專城，輔佐弘德，乃頒禄俸，以拯貧字孤，少長咸賴。後封陳留縣君，從夫爵也。生一子二女。長女五歲而夭。暨興元初，韶州以疾棄官，退居洪都育德私第。雲衢未昇，天奪長筭。夫人既愆偕老之願，哀有何極。乃憑釋氏之教，冥助幽泉，拯拔沉苦。躬繡幡像，其數寔蕃。勞筋悴形，爲而不倦。及功用既畢，敷列堂宇。真相煥然，嚮應斯在。聞之者嗟歎之不足。又以韶州旅櫬，權窆他土，常用感感于懷，遂度謀於中，節用於外，歷八九稔，財力方集。貞元九年，歲恊吉卜，將領幼子護喪而歸。

泛江浮淮，自河達洛，險阻艱難，備嘗之矣。歸葬先塋，禮實無闕。識者加歎，雖古之烈女，無以過也。及返葬之明年，天將鍾禍于積善之家，一子十五而殤，親感嗟悼，痛高門之無後。幼女適京兆韋玨。恪承嚴訓，婦道無虧。夫人從父兄應，牧民於合肥郡，爲良二千石。貞元廿年春，餞從子迃夫人，自洪于廬，將以叙闊別之恨，展榮耀之歡。而天不降忠于我，是歲夏五月廿一日，遘疾歿于廬州官舍，春秋五十四。嗚呼！以夫人明悊之德，是宜福慶□□，享于眉壽，而鍾是短曆，喪祭無主。德与事反，使善者惑焉。韋氏女泣血奉喪，歸于洛陽。其年十一月一日，於河南縣萬安山陽合祔于先府君之塋，從周禮也。玨早辱嘉親，重承惠愛，每以無子見託，皆發於中而形於言，顧唯庸虛，敢負斯諾。今具述景行，刻于堅石，以虞陵谷之變，愧斯文之未詳，乃爲銘曰：

慶集德門，降生夫人。柔明淑慎，彰于六姻。從夫以順，居家以仁。閨壺之內，長幼忻忻。爰自中年，天禍實速。良人捐館，抱子晝哭。繡佛勞形，乃贊幽禍。尒後奉喪，歸安大塋。崎嶇万里，發於精誠。積善有報，天胡不明。承家一子，夭於將成。身未臻壽，大運俄傾。茫茫變化，孰究其情。唯餘令德，永播芳馨。

270-807　唐故太原府參軍事苗君墓誌銘

將仕郎權知國子博士雲騎尉韓愈撰。

君諱蕃，字師陳，其先楚之族大夫，亡晉而邑於苗，世遂以命氏。其後有守上黨者，惠于民，卒，遂家壺關。曾大父延嗣，中書舍人；大父含液，舉進士第，官卒河南法曹；父穎，楊州錄事參軍。君少喪父，受業母夫人，舉進士第，仕江西使，有勞，三年使卒，後使辟，不肯留，獨護其喪葬河南，選補太原參軍，假使職。獄平，貨滋息，吏斂手不敢爲非。年卌有二，元和二年六月辛巳，暴病卒。其妻清河張氏，以其年十二月丙寅，葬君于洛陽縣平陰鄉之原。男三人：執規、執矩、必復，其季生君卒之三月；女五人。君同生昆弟姊凡三人，皆先死。四室之孤男女廿人，皆幼，遺資無□金，無田無宮以爲歸，無族親朋友以依也。天將以是安施耶？銘曰：

有行以爲本，有文以爲華，恭以事其職，勤以嗣其家，位卑而無年，吁其奈何。

271-808 唐故淮南觀察判官監察御史裏行賜緋魚袋量移池州司馬鄭府君墓誌銘并序

楊子留後朝議郎檢校尚書户部郎中兼侍御史真定縣開國男賜緋魚袋于皋蕃撰。

嵩嶽爵盤，滎波遠澍，濬源勝氣，無代無人。在昔桓公，實封於鄭，因國命氏，層慶德門。府君諱遂誠，字元均。七代祖先護，雍、豫二州刺史，兼尚書右僕射；六代祖偉，侍中驃騎大將軍開府儀同三司華州刺史，初封武陽伯，進爵襄城郡公，謚曰肅；五代祖信，隋秘書郎；高祖乾瓚，荊州司馬；大王父敬愛，潤州曲阿令；王父峻之，宋州下邑令；烈考沘，亳州鹿邑丞，公即鹿邑第二子也。總角而孤，天寶末年，中原傲擾，衣冠人物，奔竄無所，與義興長兄避地江表，飄寓轉側，備嘗艱難。公於此時承顏侍膳之外，仰仁兄以敬，撫幼弟以怡，如臨嚴師，用躬率之化，強學功倍，發憤忘食，故能剖判儒墨，揭厲典墳，樂之和，禮之節，易之變，詩之風，思索微言，揣摩大義，尋繹端緒，物無遁情。先達積疑，後來未領，皆發於根本，暢於枝條，馳騖天人，罔不該綜。探賾餘力，博我以文，色養高堂，急於禄仕，遂應進士舉，俄中甲科。竝命交辟，釋褐校書郎，爲江西從事，轉右衛倉曹參軍事府。除丁太夫人艱，欒棘在心，縗麻稱貌，自葬祭至于服常，士林識之，以爲得禮。時淮南節制廉問風俗，欽其家法可移於官，延詠休風，實咨幕畫。公志行剛潔，不容非類，分操峭直，孤特於時，心之靡同，咫尺千里，氣之所合，然諾一言，爲群黨排，貶宦荒裔，及聖君統極，再躅宿忌，移池州司馬。到職逾歲，發疾而終，春秋陸拾。噫！以義興之淵源，以池州之牆仞，宜其棣萼輝映，發爲國華，而郁烈未攄，芳英早落，皆位不躋九列，年不過耳順，明分之通塞，不繫於賢愚矣。於戲！懷才者不必盡貴，積善者不必皆壽，在乎所履，得天正性，入禮義之閫，行聖賢之道，爲仁由己，一日斯可，況中壽乎？樂天知命，所造必適，況冠後惠文冠爲相府從事乎？三進一黜而無喜慍，是以身雖没而志顯，跡逾遠而風可懷也。夫如是，則莫價無繼之珍，委於深遠，使瑰異之姿永謝，是聲暉瑤圖之不足，固爲玩目賞心之所惜也。韞濟世之才，抱致君之略，藏器下寮而不吾用，是搢紳人倫之不幸，將有通識鑒裁之所歎也。而滎陽府君泰然處順，得失自是，此天之所以能屈其卑位短

曆，而弗能屈吾道也。夫人博陵崔氏，從所天罹譴，憂苦生疾，丹徽偕往，蕣華先零。有女三人，齒長無嗣，命猶子客兒爲繼，至乎啓手足之日，夫人在殯，先塋在洛，發引合祔，哀同顧復，孺慕號訣，有若己生，則公之宗祊，其有主也。皋蘷，先少保貳春官爲小宗伯，與文章主盟，權度俊造，天下作者以爲宗師，公之拔乎其萃，得昇聞人，已試之効者也。小子嘗辟司徒府，同在門舘，竝奉造膝，出入數年，既敦通舊，又申姻好，以其兄之子歸我，結褵展禮，公實爲主，閨門雍睦，祀事豐潔，家道不替，實内友之助也。每一省弔，輒懷平昔，今則已矣，痛可既乎！公之季弟，前明州司倉參軍事遵誠，自宛陵迎柩，以元和叁年柒月貳拾玖日歸葬有洛穎陽縣穎源鄉高董村之原祔先塋，禮也。以皋蘷密親，備諳行實，見託論撰，敢揚茂美，銘曰：

高丘峨峨，沉水湯湯。欝彼佳氣，散爲休祥。慶鍾德門，累葉有光。生此端士，實爲珪璋。幼有令聞，播其馨香。談經學市，挼藻文場。吐納鮮潤，剖析毫鋩。高標屹立，心正氣强。獨持風裁，儻道抑揚。時方不容，罹譴南荒。湛恩再洽，歸路尤長。戴履不仁，剝喪惟良。萬安欝欝，松檟蒼蒼。所從合祔，永窆玄堂。茂實既存，謂公不亡。

公以元和貳年玖月拾柒日寢疾終於宣州宣城縣官舍，叙文有遺編紀云。行事人吕元穎。季弟遵誠書。鐫工韓璬。

272-809　大唐故河南府户曹參軍陳府君夫人河内縣君隴西獨孤氏墓誌銘并序

前太僕少卿知東都少府少監事陳沕撰。

夫人貞懿皇后從父之妹，開元初左羽林大將軍諱褘之親姪孫。祖左衛郎將知巡，諱珍；祖母博陵崔氏，故兵部侍郎敦禮之姪女。美容兒，能治家，亦謂鵲巢麟趾之貴，冠代蓋時之族，與僕相門親懿，三重稠疊，更盛迭貴，亦謂煒曄哉。夫人父諱楚，贈工部侍郎，性仁孝信智，與僕相善，如弟如兄共祊。余長子故朝散大夫、河南府户曹參軍諸，爲夫人之伉儷，生一子二女。夫人以元和四年八月十四日寢疾，卒于恭安之里第，享年六十有六。長女与弟，生亦極養，殁亦崇喪，貼賣求財，以充凶事，以十月廿四日合祔於邙山東原，禮也。嗚呼！兼余子貳之戚，嗣親之悲，聞之者感傷，見之者殞涕，悲哉悲哉！覩塗車之宿近，痛繐幕之晨征，丹旐飄風，縞素盈野。其銘曰：

太虛漫漫，有死有生；莫不歎逝，飲恨吞聲；浮休之世，彭殤亦一；千變万化，歸于其室；泉門永關，有入無出。

273-811 唐故朝散大夫惠陵臺令清河崔公墓誌銘并序

從父弟承議郎行尚書金部員外郎從撰。

公諱庶，字廞，清河東武城人也。曾祖文公諱融，通議大夫、中書舍人、國子司業、清河子，贈衛州刺史。祖成公諱翹，銀青光禄大夫、禮部尚書、東都留守、清河男，贈太子太傅。父諱同，正議大夫、右司郎中、劍州刺史。奕葉文德，振名寰區。出入忠孝，高視前古。公誕膺餘慶，夙著令問。承家勵堂構之勤，趨庭稟詩禮之訓。年未弱冠，授右千牛備身，改左神武軍兵曹參軍。丁劍州府君憂，孝思天至，殆不勝慕服闋，調補蔡州録事參軍。紅察六曹，寮吏知勸。歷華州司兵、河南府法曹。秉志在公，蒞職惟允。尋授河南府澠池縣令。政本於仁，令出於信。田萊歲闢，逋逃日至。鳴琴晏如，化洽鄰邑。河南尹相國鄭公，懿厥茂績，深知歎仰。罷秩歲餘，無何抱疾。俄而制除惠陵臺令。祗奉陵寢，頤神保和。不階勿藥之喜，奄罹夢奠之酷。元和五年歲在庚寅冬十二月十七日癸未，終于奉先縣仙臺觀之別院，享年六十有七。嗚呼哀哉！即以明年四月廿一日乙酉，歸祔于河南府萬安山南原之先塋，合窆于夫人之故兆，禮也。夫人太原王氏，潞府功曹閏之中女。令範柔姿，克配公德，受邑命服，靡及身榮。悲夫！有子六人：長曰公弼，次曰公度，次曰弘本，次曰延齡，次曰龍奴，次曰馬馬。率禮無違，銜恤罔極，申哀紀德，誌于斯銘。銘曰：

顯顯惟公，胤我洪宗。克清克明，爲孝爲忠。邁志夷曠，達觀窮通。蒞職中外，不忘敬恭。惟天聰明，惟神正直。壽不與仁，位不配德。天乎神乎，余哀何極。銘此懿德，志于萬億。

274-815 唐故東都安國寺比丘尼劉大德墓誌銘并序

弟徵事郎前行宋州文學陟撰。

有唐元和十年五月六日，東都安國寺尼大德奄化於伊闕縣馬迴山居，春秋五十有四。大德俗姓劉氏，法諱性忠，唐右相林甫公五葉孫。曾祖齊敬，徐州司馬；祖正心，趙州平棘縣令；考從義，鄭州滎陽縣令；妣隴西李氏。大德即滎陽府君長女也。器比冰壺，門承高烈，生知

猒俗，不尚浮華，童齡出家，稟性端潔。纔七歲，師事於姑，年廿，授戒於佛，持經五部，玄理精通，秉律三千，條貫博達，内鑒融朗，不捨慈悲，外相端莊，已捐執縛。嗚呼！積善無疆，不授福於今世；色身有滅，當獲果於未來。妹性貞，弟陟，門人辯能、恒靜等，痛手足彫缺，哀法幢傾摧，咸願百身，流涕雙樹，以其年七月十三日歸窆於龍門望仙鄉護保村先師姑塔右，宗道教也。慮歲紀綿邈，陵谷頽夷，陟不揆才拙，粗書於石，憤深感切，悲不成文。銘曰：

色身示滅，法性常存；慈悲濟苦，雅操殊倫；超然猒俗，邈矣歸真；道雖離著，思豈忘親；仰德如在，瞻容靡因；寂寂空山，悠悠白雲；涕泗橫集，□哀爲文。

275-815　故朝議郎守豐陵臺令程公墓誌

前鄉貢進士李爲撰。

元和十年八月五日，有唐豐陵臺令、廣平程公年七十八薨于富平縣之客舍。嗣子屺率親僕具縗絰儀衛，歸葬于洛陽縣平陰鄉成村之故塋。先而歿者，先夫人蘭陵蕭氏，後夫人隴西李氏，皆祔於異穴。故以系族事行誌于泉室。公諱綱，字綱，昔顓頊生重黎，重黎職天地之程。後三代又封於程，因氏焉。自喬伯至休父，凡九代爲司馬。休父之子曰仲父，公即仲父之後，巂州都督遵之曾孫，贈國子司業藥玉之孫，楊州高郵令贈太子家令楚瓊之次子也。始同華節度李懷讓知公高介不妄，署節度巡官，奏同州韓城尉。大曆初，科究道書，補邠州新平尉，邠州節度郭子儀亦署巡官，奏河中猗氏尉，皆有簡潔明斷之譽，選而得尉者，自澠池遷河南，河南尹齊抗利其能權，命爲府司計掾，次授宣州宣城令。凡觀察州縣令之難者以軍職橈雜，公持端心，所至泯然。觀察使每歲校績，凡考居上之下者三，狀其清白者二。時考功大校天下官，考得上之下者唯公一人，攉密令，亦登上第。及選，選司以政能非常，致其名於執政之臣，特制授豐陵臺令。大略。公勤嚴自任，不失制，不苟動。陵有宮寢官衛，公以高年處之，其朝夕奠獻，必親視拜而不希，宦欲智者難之。公善詩篇，憙讀史書，自史漢及他傳錄，皆涓涓不廢。當時有名仕達者少不欽待。子屺亦嗣襲，有文字，求仕命未至，或因他繫而罷。公兄繹，以御史爲長安令，故有司業家令之贈。蕭夫人，集賢殿學士萬年尉愁之次

女，生屺及前洛陽尉韋釗妻。李夫人，故辰州刺史樟之幼女，故京兆尹充之妹，生女二人。意高深，反覆盡，裂于石。銘曰：

不可以翳，公之明。不可以鉤，公之端。不可以搖，公之堅。在嚚而靜，在撓而定。不爲時迴，不爲事遷。嗚呼往矣！福履不延。後之聞者，空歎其賢！

姪承奉郎前行河南府新安縣主簿岵書。

276-816　唐故上柱國申屠君墓誌銘并序

前澤州陽城縣丞景邈撰。男軫書。

許身立可，英心守節，穆如得人，仁之令譽，惟厥申屠府君。君諱暉光，皇門襲餘慶，地載芳枝，識匪浸微，寬裕爲務，遠系楚大夫申繻之後，即德以謙牧，義而能婉，前時列土封望，謂曰金城人也。曾祖諱伏興，皇推心讓能，報主弘量，不伐于己，行可名於踐跡，至公之志，守吏部常選；祖諱後淮，誓已先見，乘時通明，負貞才之用，高素誠之見，列名受朝散大夫。府君事非踐祚，有承家繼世可觀之見。戲哉！運不私弔，時享年七十七，至元六年十月廿二日祝終私第。夫人張氏，淳德成心，慈愛爲地，肅穆杖順，昭彰從夫之敬，嗟哉！數睽靈壽，時享春秋七十二，洎元和十一年五月四日棄世于私舍。長子璨，少小孝友，貞心松筠；次子軫，弱年從事，明時盡忠，公才貞幹，仁勇多可，述職昭義軍節度要籍、文林郎，試左武衛兵曹參軍、上柱國；次子道義，氣蘊清陽，心歸仙府，名藉上黨縣龍興觀道士；次子法宣，學古訥言，範師成行，潞城縣勝緣寺僧。長子璨、次子軫等，度義而處於事，乘元和十一年十一月廿四日閣室村西北一里，宅兆于平原，用安神位，合祔，禮也。豐石刊詞，爰旌厥行。銘曰：

張君前時，達乎所知；謀心富義，許身範儀；愛子垂訓，與朋全信；靈運伊何，彼蒼踐瘥；哀挽淚流，永訣兮千秋。

277-817　唐故朝散大夫守衢州刺史上柱國徐君墓誌銘并序

守尚書駕部郎中驍騎尉元佑撰。

元和十二年龍集丁酉正月十九日，朝散大夫、使持節、衢州諸軍事、守衢州刺史、上柱國徐公，終于位，享年五十二。嗚呼哀哉！公諱放，字達夫。其先禹封伯益子若木於徐鄉，因以授氏。遠祖漢司農範次

子仲長，避難山陽，又爲高平人。史傳之中，聞有名德。曾祖獻，德州平昌縣令，贈江州刺史。祖知仁，開元中任户部侍郎、彭相華等州刺史。考揖，檢校禮部員外郎、虢州長史。公即虢州之子也，出於吳興姚氏。外曾祖元崇，中書令。内外之美，載於縑緗，章章焉，人無間然矣。公成童之歲，已被儒風。故河南尹嚴郢見而異之，表授河南府參軍事，換河清尉。時逢兵亂，家難荐臻。迫屑哀危，克全門户。投身江表，滅跡銷聲。亟易星霜，士林歸美。勉於常調，補陽翟縣主簿。書判拔萃高等，拜河南縣主簿。河中節度使鄭尚書元，與公有忘形之分，表河中府司録參軍，充節度參謀。使府務殷，獨無留事。考秩未滿，勅除京兆府功曹參軍。京尹李鄘以吏事責群掾法曹疑獄，公悉平反，著名京師，日有弘益。遷尚書祠部員外郎，判度支案，奉使山劍，定物沽榷。制獄甚愜朝旨，克諧人心。轉屯田員外郎。無何，爲台州刺史。衆惜其去，芳猷藹然，在任六考，始終一致。開潟鹵，復流庸，海濱之甿，咸感仁政。改衢州刺史。既均公賦，又恤凶灾，吏不敢欺，人受其賜。龍丘縣有簿里溪，自南而來，百里而遠，每歲山水暴漲，湊于縣郛，漂泛居人，人多愁苦。公行春苍止，周視再三，乃建石隄，爰開水道，遏奔注，遠邑居，度工計財，所費蓋寡。千古之患，一朝而除。中書衛舍人中行，叙事紀功，揭于貞石。公爽邁慎密，居常有恒，年過始衰。好學不倦，經史奧義，問無不知。實宜享期頤之壽，處清切之地，而纔過知命，道屈明時。或親或疏，傷慟何極。以其年十月五日，遷祔于萬安山南舊塋，禮也。夫人晉陵縣君，余之女弟，有子五人：長曰朴，前遂州方義縣尉。次曰焆、曰埠、曰錡、曰渾，皆不墜門風，必臻遠大。公與余學甞同道，愛則維私，親舊之中，交歡寖久。諸甥以斯文見託，故衛涕述之。銘曰：

　　稟慶高門，積仁自久。事必居易，仁而有守。戒勵韋絃，從容詩酒。策名文苑，縱步談藪。荐昇華省，出擁使車。議獄平賦，無虧簡書。十年海郡，親友蕭疎。守道而已，中心淡如。逝水馳暉，浮生脆促。獨謝昭代，共嗟風燭。哀哀衆胤，茹此荼毒。藐尒孀妻，悲纏晝哭。輀車自遠，卜葬周原。阡陌如舊，車徒不喧。先塋同此，刻石長存。哀哉信安，永閟幽魂。

　　孤子朴書。

278-818 唐故鹽鐵轉運等使河陰留後巡官前徐州蘄縣主簿弘農楊君墓誌銘并序

姪聟梁國橋古夫敬述。

元和十有三歲夏四月九日，有唐文士弘農楊君以地官屬終于平陰運司，享年六十。桂株折枝，文星不完。泊七月三日，從先兆於洛陽縣南陶里，執紼從柩，皆海内知名士大夫。君諱仲雅，字繼周，弘農華陰人。周之子孫，食邑於楊，因以命氏。其族也茂，其源也深。擊鐘列鼎，爲七貴於西京；論道經邦，生五公於東漢。兩晋二魏間，世吏二千石，或相于中，或藩于外，勳在王室，藏於盟府。君即皇臺侍郎、同東西臺三品之玄孫，宣、泗、鐃、合四州使君之曾孫，均州長史君之孫，尚書工部員外郎兼侍御史之元子，出河東裴氏。公生而岐嶷，幼而聰明，能言而辯博，揔角而軼群。工於歌詩，天然自妙，風月滿目，山水在懷，採月中桂，探驪龍珠，變化無方，駭動人鬼。故劉水部復唐之何遜；君之宗人巨源，今之鮑昭，咸所推伏，莫敢敵偶。雖跡繫寰中，而心希物外，不揖卿相，不目流俗。十二奮飛，竟屈於一第，時歟命歟。故僕射張公節制徐方，請爲從事前運司王公，又署今職。朝之三司，泊百執事，皆君之同時鄉選，人競欲推之挽之，俟以高位，而沉滯下寮，悲夫！夫人頓丘李氏，四海令族，先君而終，今之同穴，從周礼也。長子頓，次曰顧，咸克荷堂構，遵承風聲。長女適范陽盧寰，次女幼未勝衣。嗚呼！古夫門忝通舊，地連姻戚，特以頑鄙之姿，爲大君子所顧，昔嘗刀筆見知，思以薄伎自効，泣書貞石，庶夫不朽。銘曰：

蒼山高＝，越水湯＝，慶流方遠，惟君克昌。其一。風韻獨得，冠絶當時，詠碎風景，道盡新奇。其二。故交邑子，半在鵷行，東眉下位，冀集高崗。其三。逝水西注，高春不留，敬篆貞石，永表林丘。其四。

試太常寺奉禮郎清河從周書。

279-819 □故承務郎行瀛州平舒縣主簿知薊州漁陽縣事賞緋魚袋隴西李府君墓誌銘并序

攝涿州參軍鄉賦進士隴西彭藩撰。

□君子有材茂德碩而位不顯者，有壘仁積慶而壽不融者，天遠難訴，爲知音痛之，悲夫悲夫！今隴西李公其人也。公諱弘亮，字廣成，四公姞臧之後，世胄洪懋，門緒清劭，銀黄命服，輝暎倫等。公之列考

曰子武，懷州武陟縣丞，毗貳之政，輿謠載洽。武陟府君之父曰真玉，朝散大夫，累任至常州無錫縣令。無錫府君之父曰上義，銀青光禄大，涇、隴、汾、晉、歧、曹等七州刺史，楊府長史，右庶子，隴西縣開國公。三代一德，譜牒詳備，或縮銅章，三駈雞於劇邑，或張□蓋，七佩牘於雄州。建中初，成德軍節度使、太尉王公以公文彩峻發，温密沉雅，奏受承務郎、左衛兵曹參軍。公以擇木心遠，非鄧林不宿，振衣脂轄，聿來我疆，初命瀛州平舒主簿，凡五命，賞緋魚袋，次攝莫州任丘主簿，知瀛之束城縣事，井賦有倫，流庸者復，敦學校之道，迓實朋以禮，一邑之人，僉望真拜；逾年以本官改知薊州漁陽縣事，彈琴理人，又愈於束城之政。因罷袟寓于海垻，以其匪金石之固，風火生疾，以元和十三年五月十七日捐館于鹽田旅次，享齡四十有四。嗚呼！哲人其萎，閭里輟相，謝客去矣，雲山慘容。夫人范陽張氏，即良二千石常侍大夫之令女，今相國司空楚公夫人之伯姊，婉約其儀，閑和其德，賢爲陵母，烈爲杞妻，慟逾崩城，義重分鏡。有子五人，曰瑜、琬、瑾、璋、珪等，倚竹號穹，不僭禮制。伏以偃師松檟，道路脩阻，力未歸葬，事貴從權，以十四年二月廿四日窆于涿之東北周落之原，禮也。始自啥歛，訖于封樹，其閒哀榮之備，悉戴叞之力也。公之介弟曰弘立，以在原之切，狀其往行，見託詞寮，慮桑海推變，後嗣無仰，願誌前烈，垂馨墓門。銘曰：

四公之胄，姑臧其首；地貫宗正，望雄隴右；鑾刀旣淬，幽蘭方秀；玉潤爲郎，汪汪莫究；杳然神理，積善何謬；蔡生自負，顔子不壽；哀哀諸胤，目血心疚；請刊石於泉堂，與天長兮地久。

280-822　唐故朝散大夫守國子司業上柱國扶風竇公墓志銘并序
通議大夫尚書兵部侍郎上柱國賜紫金魚袋韓愈撰。
第五弟朝議郎前使持節都督登州諸軍事守登州刺史賜緋魚袋庠書。

國子司業竇公，諱牟，字貽周。六代祖敬遠，嘗封西河公，至公大父同昌司馬，比四代仍襲爵名。同昌諱胤，生皇考諱叔向，官至左拾遺、溧水令，贈工部尚書。尚書於大曆初名，能爲詩文，與李華善，後生歸之。及公爲文，亦寑長於詩。孝謹厚重，舉進士登第。佐六府五公，八遷至檢校郎中。元和五年，真拜尚書虞部郎中，轉洛陽令、都官

郎中、澤州刺史，以至司業。年七十四，長慶二年二月丙寅，以疾卒。
其年八月十四日，葬河南偃師先公尚書之兆次，祔以夫人裴氏。裴氏，
懷州長史顥之女。顥，僕射冕昆弟之子。初，公善事繼母，家居未出，學
問於江東，尚幼也；名聲詞章，行于京師，人遲其至。及公就進士，且
試，其輩皆曰："莫先竇生。"于時，公舅袁高爲給事中，方有重名，愛
且賢公，然實未嘗以干有司也。公一舉成名而東，遇其黨，必曰："非
我之才，維吾舅之私。"其佐昭義軍也，遇其將死，公權代領，以定
其危。後將盧從史重公不遣，奏進官職。公視從史益驕不遜，僞疾經
年，興歸東都。從史卒敗死。公不以覺微避去爲賢告人。公始佐崔大夫
縱留守東都，後佐留守司徒餘慶，歷六府五公，文武細麁不同，自始及
終，於公無所悔望有彼此言者。六府從事幾且百人，有愿奸、易險、賢
不肖不同，公一接以和與信，卒莫與公有怨嫌者。其爲郎官令守，慎法
寬惠不刻；教誨於國學也，嚴以有禮，扶善蓋過，明上下之分，以躬先
之，恂恂愷悌，得師之道。公一兄三弟：常、群、庠、鞏。常，進士，水
部員外郎、朗夔江撫四州刺史；群，以處士徵，自吏部郎中拜御史中
丞，出帥黔容以卒；庠，三佐大府，自奉先令爲登州刺史；鞏，亦進
士，以御史佐淄青府：皆有才名。公子三人：長曰周餘，好善學文，能
謹謹致孝，述父之志，曲而不黷；次曰全餘，曰成餘，皆以進士貢。女
子子三人。愈少公十九歲，以童子得見，於今冊年。始以師視公，而終
以兄事焉。公待我一以朋友，不以幼壯先後致異。公可謂篤厚文行君子
矣。其銘曰：

后緡竇逃閔腹子，夏以再家竇爲氏。聖愕旋河犢引比，相嬰撥漢納
孔軌。後去觀津，而家平陵。遙遙厥緒，夫子是承。我敬其人，我懷其
德。作詩孔哀，質于幽刻。

281-826 故鄉貢進士博陵崔公墓誌銘并叙
從兄鄉貢進士翼述。

唐寶曆二祀夏六月庚子日，崔君殤于洛陽思恭之第，春秋二十有一
歲，服禮義者聞之，皆爲痛惜歟。公諱元立，字善長，故河南府氾水令
無縱之曾孫、膳部員外郎藏之之孫、郴州使君俠之季子。代習儒業，門
承孝義，凡家有職官莅事者，皆著潔白之名。公早修文學，未冠而通明

經史。立性退靜，姑務博學，時輩罕得爲群。雖内自明而外未彰，非親知之知，餘人莫能知也。嗚呼！愚傷君殤者，所謂良家子不名不禄，弃昭昭之代，入于冥冥乎！逾月孟秋之上旬八日，祔于先塋之左，禮也。備陵谷之變，哲兄元儒買石，命愚爲文，以誌于墓。冀百代之後，重見公之景行于片石閒。詞曰：

龍門山陽，伊流之傍。爰有折玉，於斯晦光。文秀經明，不禄而殤。難兄斷手，虧短鴈行。壘壘九原，森森老栢。舊闕之傍，新墳三尺。

282-827　唐盧龍征馬使游擊將軍守左武衛大將軍賜紫金魚袋曹朝憲故夫人太原陶氏墓誌銘并序

陶氏之興，其來遠矣。史傳備著，譜諜昭彰，略而不書，蓋從簡易。皇考岸。高道不仕，樂志林泉，以文會友，擇德爲鄰，閲禮敦詩，恭儉莊敬。夫人即府君長女。年在初笄，適茲令族。罄禮則以奉舅姑，秉謙卑用和娣姒。竭哀祭而敬宗廟，極工巧而組紃玄黄。於戲！夫人德契周詩，道光女史。塤篪合韻，琴瑟和鳴。舉案梁鴻之妻，賢明柳惠家室。斷織教子，聞夫徙鄰。繼美前賢，垂裕來史。將軍愿恪孤高，剛直立操，少垂雅譽，宿負忠貞。歷佐五主，四拜武官，挺身於清白之間，抗詞於難犯之地。夫人作配君子，合卺結縭，垂四十春。動無措容，言未越禮。將軍待之，喜愠未形，賓敬無異。三女淑慎，二適他門，六行三從，播聞遠迩；雖趨善訓，得非閫門之誡焉！何冒彼蒼不祐，殲我淑媛。春秋五十七，大和元年九月三日，終于幽都縣來遠坊私弟。將軍身限公事，不覩臨終。痛悼子真悲奉倩，以其年十月三日，兆叶良辰，薊城東南八里會川鄉從善村東北原，禮從權也。有子一人，曰楚瑗，年未成立，茹毒銜哀，杖而後起。恐年代綿遠，芳懿無聞，見命非才，刊勒貞石。銘曰：

爰有淑女兮婦德早彰，作配君子兮幾變炎涼。和鳴繾綣兮賓敬如初，不終偕老兮先掩玄堂。獨守孤墳兮夜伴明月，万古愁煙兮松栢青蒼。

前檀州司兵參軍竇少文撰。

283-829　大唐故澧州慈利縣令李府君墓誌銘并序

從弟奉義郎前鄭州管城縣主簿瑙撰。

夫源清流遠，德顯裔長，史籍莫能備詳，搢紳難爲殫述者，著於斯

矣。公之先，隴西成紀人也，遠祖咎繇，次祖耳，字伯陽，涼武昭王暠
即其先人也。九代祖瓚，後魏漢陽郡太守；高祖玄表，唐光州刺史；曾
祖思慎，太原府交城縣令；祖邈，潤州丹徒縣令；父惟應，宣州宣城縣
尉。公諱蕚，即宣城第二子，端愨立身，忠烈成性，以降伏羣訶詣闕，
進獻以功，授澧州慈利縣令，子愛黎甿，推誠案牘，臨下見愛，去任見
思，榮未及於丹霄，禍遄至於窀穸，以元和四年六月廿日終。昔娶滎陽
鄭氏，乖其和順，尋而離析，旣無胤嗣，諸姪護喪，以大和三年正月十
五日袝塋，殯于河南府密縣義臺鄉許呂管敬義里明山之陽，禮也。姪弘
楚、弘諫、弘仁，竝恭孝立身，勤儉成性，宅兆旣卜，手足胼胝。弘楚
自遠啓護，涉歷江山，感十起之愛慈，痛九泉之冥寞，恭請爲誌，用列
嘉猷。銘曰：

體道立身，秉義成德；士林之光，邦家之則；內行外聞，剛潛柔
克；淑人君子，其儀不忒。其一。塋兆陪袝，威儀顯榮；力姪盡力，禮
合人情；背山近水，路控兩京；用虞遷變，故勒斯銘。其二。

284-830　唐故蘇州司户參軍王府君墓誌銘并序

宣德郎前試衛尉寺丞宋蕭述。

公諱逊，京兆人也。爰自封姓，洎于茲辰，凡歷千祀，冠冕繼踵。
高祖抗，金紫光禄大夫、殿中監、陝州刺史；曾祖惟忠，銀青光禄大
夫、登州刺史、河南河北租庸使兼新羅渤海諸蕃等使、文安郡太守；祖
演，右羽林將軍、梓州司馬。皆令問令望，嘉謀嘉猷，前後登庸，竝列
清史，殊勳茂績，靡所能載。父蘇州司户參軍。公以積善流芳，餘慶鐘
美；丕承先訓，垂裕後昆；棣蕚聯榮，門風增茂；博通武藝，尤擅文
章；矢引滿，百中楊穿；賦纔成，三都紙貴。前夫人梁氏，一子簡能。
簡能韶齔之年，慈母傾背，門風令德，靡所能知。後夫人宋氏，一男，
名勖。夫人學齊班謝，德竝姬姜，敬填威儀，克諧九族。勖襁褓父喪，
弱冠親崩，哭極無聲，痛深有血，行爲人表，孝自天資。以大唐大和四
年庚戌歲二月廿七日壬申，扶護遷袝于河南府河南縣長樂鄉平原里之北
原，禮也。蕭，勖之伯舅，念彼零丁，孤遺一身，遷袝三代，爰自江
徼，來赴洛陽，幽穸再安，尊靈永固，京尹哀念，特賜俸錢，荷德仰
思，留生何謝。銘曰：

平野茫茫，流水湯湯；三墳對列，衆山之陽；行雲動色，遲日無光；荷今追古，哀深感長。

285-830　唐故奉義郎試洋王府長史□陽吳府君墓誌銘并序

鄉貢進士寇同撰。

府君諱達，字建儒，濮陽人也。其先与周同姓，文王封太伯於吳，至武王始大其邑，春秋之後，與爲盟主，及越滅吳，子孫奔散，或居齊魯閒，因爲郡之籍氏焉。祖偉，皇任虔州虔化縣丞；父□冕，皇任禹州別駕，題輿貳邑，克著公清，積慶所鍾，寔繁胤嗣。別駕娶鍾氏而生四子，府君即其長也。弱不好弄，長而能賢；清白自持，有南朝隱之之操，雄謀獨運，得東漢漢公之風。歷階奉義郎，累試洋王府長史，始著籍于豫章，晚徙家于京國，優游墳典，怡性林園，脱弃軒蓋之榮，趣翫琴樽之樂，雖二疎之辭榮，四晧之讓禄，媲之長史，今古何殊？不幸以大和四年夏六月有六日遘疾終于勝業里之私第，春秋六十七。以其年十月廿日辛酉，祔葬于京兆府萬年縣洪固鄉北韋村。烏虖！梁木斯壞，哲人其萎，青烏占窀穸之期，白鶴爲弔喪之客。夫人扶風郡萬氏，閨門肅睦，無愧班氏之賢，四德不虧，豈謝謝姑之德？先以寶曆元年十月廿一日捐舘于前里第，及今克遵祔，禮也。夫人實生二男一女，長曰仲端，次曰仲璵，竝幼而敏慧，有文武幹材，或親衛於丹墀，或繕經於白武，追隙光之莫及，痛風樹之不停，以其禮經有制，空垂志行之文，金石靡□，孰紀陵之變？銘曰：

吳氏之先，周室配天；封伯東南，世多其賢；春秋之後，國始大焉；代著仁德，府君嗣旒；清慎廉退，吾無閒然；秩試王府，道優林泉；積善何昧，逝于中年；洪固高原，南抱樊川；佳城欝＝，宿草芊＝；鸞鳳茲祔，龜兆叶吉；夜月松風，萬古斯畢。

286-831　大唐夏綏銀宥等州節度左廂兵馬使正議大夫檢校太子賓客上柱國食邑三千户故渤海高公墓誌

公諱諒，字貞信，渤海郡人也。曾諱瑜。祖任貝州長史、兼充本卅團練使，諱演。皇任德州別駕、兼侍御史，諱頤。公夏州軍節度副使、元從奉天定難功臣、開府儀同三司、檢校太子詹事、上柱國、食邑三千户。皆以謹肅明諭，恪慎廉隅，含蘊義方，禮著雍穆。詹事公即別駕之

嗣子，遇貞元初狂寇叛背，時擾華夏，戎夷恣騰，侵逸河曲。頃夏州雖不喪陷，遇人民奔亡。公自河東隨愛大夫收復城邑。值鑾輿駕幸，隨從奉天，執銳備堅，累受駈策，是以勳績昭顯，光煥邊隅。代著勤勞，累承効用。不幸去貞元十八年六月廿四日，遘疾歿于私弟，享齡七十有二。賓客公即詹事之長子也。公少從事，内懷果決，心兄不連，而節義超衆。公府推揚，宗族稱美。孝行兩全，順直兼著。常以武勇超特，元戎所委，警守備衛，惟之一人，昔貞元年，偶爲犬戎所掩。時五六載在蕃，公每運機計候，以便宜當駈馬潛途而還鄉國。後節制獎功，皆遷任使署，主兵正將，累加四州都遊弈使，次改授節度左廂馬步兵馬使。愕然迥進，不趍不求；所向無敵，如貔如虎。于今塞外，大知其名。悲夫！脩短之限，厥有常分，忽染其疾，疾之不救。以大和五年正月廿六日，終于朔方，享年五十七。尊夫人在堂，九十有二，返送嗣子。公飲恨吞塞，無申永訣。人誰不死，此其感物；弟曰士評，任節度副使。素蓄令望，内外恊和，智藝標奇，軍府稱美。皆以奉上撫下，孝悌居心，稱有無之閒，盡哀榮之禮。頃以皇考權櫬，時歲未通。今以大和五紀九月廿五日，舉葬于朔方郡東卅里。枕雙井之崇嶺，遷父及兄，同大塋之禮也。夫人清河張氏，承奉規誠，以配君子。嗣子三人：長曰文義，次曰文弁，幼曰文約。有女二人，一人適慕容氏。已上孫息等，匍匐穹蒼，灑血丘隴。頃昔勳榮，咸標誌石：其銘曰：

猗歟忠良，寔惟其昌；天道茫昧，奄茲遐荒。流墜泉兮玉沉泥，悲風蕭索時東西；刻石千年徒永紀，靈魂万載處雲谿。

287-832 唐前左金吾衛錄事參軍崔公慎經夫人隴西李氏墓誌銘并序
前鄉貢進士崔重撰。

夫人諱平，其先隴西成紀人。受姓命氏，備乎國史與家諜，不書。元魏以五姓婚姻冠于百氏，姑臧公承實爲稱首，承四子皆貴於當時，長子詔贈司空，有傳，夫人九代祖也，言閥閱者謂爲姑臧長房。曾祖成休，皇任永王府長史；祖韻，皇任越州大都督府法曹參軍；父璋，試大理評事。夫人以柔閑慎淑聞于家，年十三歸崔氏，奉舅姑修蘋藻事，閨閫之德稱於姻族。明年，以舅司空公師淮南，夫人隨夫侍行，未周歲，有姑之喪，服紀哭踊之宜，無虧於孝道。再朞之制未没，而司空公即世，慎

經與夫人護嚴君之柩歸葬，洛師且至，而夫人疾，以大和七年二月六日
捐館於敦行里第。嗚呼！司空公仁德清儉表於代，慎經之伯仲，理行文
敏，克嗣風烈，君子謂必復其高位厚祿，何淑德婉懇，不享茲歟！旣逾
得吉，卜葬穎陽縣萬安山南原，祔于姑之墓。且曰，陵谷之虞，思所以
識，以重辱在宗人之末，見託述焉。銘曰：唐開成三年十月十三日自穎
陽移至此。

士之溫克兮，配乎柔貞；如鳳如皇兮，旣和而鳴；宜久且長兮，以
芬以馨；胡爲其不寧，蕣方榮，蘭始芳，秀而不實，罹此風霜；伊良人
之怨悼兮，寔用我傷；孰究斯理兮，天且茫茫。

288-833　唐故彭城夫人劉氏墓記銘并序

鄉貢進士賈暄。

夫人彭城劉氏之女，幽州節度押衙、檢校國子祭酒、兼侍御史、蘭
陵郡王周氏之妻也。其先定州人。皇祖諱，任定州新樂縣令。列考諱
榮，左神策軍馬步鎮遏兵馬使、兼殿中侍御史。夫人則侍御長之女也。
洎歸我周氏，琢磨禮範，修持德門，盡愛敬以事舅姑，尚友睦以和娣
姒。自樂得好述，《關雎》之義備矣。撫育兒女，《尸鳩》之仁積矣。采
蘋藻而修法度，休穆之聲著矣。育一男二女。男字薊，年十有四。氣岸
英異，擬之麟角鸑鷟。前攝良鄉縣尉。有女二，幼在闈庭，邕邕如也。
夫人年卌有七，大和七年二月遘疾，三月上巳日，終於薊縣開陽坊之私
弟。取其年十月十二日，卜葬於幽府東南十里燕臺鄉高義村之原，禮
也。嗚呼！天道脩短不自，夫天之廳已居。子祿未待，含仁茹德。薄撰
素節，實銘幽竁。詞曰：

周爲姬末，劉是漢宗。浮華顯構，望偶千終。誰其短期，俄奄坤
德。黛月潛毫，婺星分極。一沉泉壤，一在山椒。寒松長茂，女蘿先
凋。軋＝輬車，送歸荒野。万歲千秋，茲墳之下。

289-834　故尚書倉部郎中滎陽鄭府君墓誌銘并序

尚書水部員外郎分司東都上柱國陳商撰。

府君諱魴，字嘉魚，滎陽人。世以禮法自名，祖守廣，昇州司倉，
父早，富平尉，贈考功郎中，皆有德器。考功娶清河崔氏，生府君。府
君內外清門，少質厚喜學，爲江湖聞人。常語所親曰："吾士家能讀書

爲文，保素業老，足矣，焉能競求名輩耶！"以是幾壯，寄吳楚，或責之即危冠布衣，西來人指目曰："是求名踈乎？"君揚揚然，不爲顧，居止荒園屋兩閒，曉暮經史，待有司試。始一二年，不合，人益笑，君益不顧。既四五年，人雜然而聲之，禮部侍郎許公遷登君名科，君弊裘羸僮，跡益高公，卿大夫咸願交，不可得而見也。釋褐奉禮郎，時李僕射光顏師陳許，率衆淮右。幣致君於幕下，奏授秘省校書，充支度判官，改協律郎。每有裁正，李公危坐而聽。時賊勢盛，諸將兵不一，李公將持重俟其變，憲宗促其成功，中使屬於道。府君度上意切，驟入諫李，公語數四，兵未即出。府君瞋目呼曰：仗大順，天助我公，何懦哉！置手板，長揖釋去，暮出境，李公懼，以所乘馬鞭蓋酒糗，謝府君。君感泣邊返。終辭職調于有司，有司高府君之義，張吏籍以示唯所求，君願得疲人而蘇息之。補壽州霍山令，未赴任，相國崔公在湖南奏爲觀察判官，授大理評事。數月府罷，居洛中。長慶初，汝州防禦使劉使君述古虛右職，請君改授司直。君孤幼，滿家無宅居。至是得閒田於汝水之陰，躬稼穡。又於都依仁里，卜數畝之地，種竹菓，鑿渠水，立堂室賓舍，園蔬�薴，宜爲高人居也。浙東廉察使元公積聞其賢，奏爲觀察判官，授監察御史，轉殿中賜緋銀魚，移團練判官，遷右補闕，君忠恪敢直言。素所蘊蓄，咸切時病。諫書屢奏，聞者壯之。滿秩，除侍御史，留臺東都，入爲尚書屯田員外郎。公雅以長人，施化爲心。郎吏優簡，非吾安也。求典郡以自効，除權知江州刺史，能周通事理，以直其法。讒欺屏息，德澤布濩，政成即真。尋以倉部郎中徵赴闕，至池州，感疾，大和八年八月廿四日終于旅舘，享年五十八。君有開濟之業，能弛張治道，弘通周密而勇以將之，乃相才也。爲詩七百篇，及陳許行營功狀，思理宏博，識者見其志焉。夫人范陽盧氏，前脩武尉慎脩之女。男二人思誨處訥，女三人，長適進士盧後閔，次入道，幼在室。府君有四昆弟，長兄忠不仕，仲曰鮪，北海令，次弟鯢，季曰鯤，舉秀才。君子謂府君有令妻孝子賢昆弟，以緝和其六親，以持其家。既孤有歸，雖貧不亡縉紳之倫，以賀以稱。冬十月輀車至洛師，秀才鯤與二孤將以明年四月廿二日，葬府君於先塋河南縣伊汭鄉之萬安山。謂商与府君游也，久請刻遺烈于石，商退以爲朋友，作謚号或誄或表，光明美業，古道也，不可辭。銘曰：

艱勤立家，士子法程。謇諤居官，王猷允經。長才偉名，行峻潔清。仕而不榮，直道以明。

聖善僧實諦書。

290-837　唐故姚氏李夫人墓誌銘并序

夫人字正姬，江夏人也。祖諱□。父諱華。夫人即君之小女也。琴瑟□諧，廿餘載矣。育子二人：長曰師約，次曰師益。有子三人，二人以配君子，小女無異成立。夫人知命春秋有一，以開成二年遘疾，終于私第焉。其年五月廿日，葬於華亭縣西丘涇東買丘勤地新塋，礼也。恐陵谷變移，故勒塼爲誌。銘曰：

孤塚愁人，悲風四起。一爲泉壤，千秋永矣。

291-838　唐故處士穎川陳府君墓誌銘并序

開成二年七月廿日，有唐處士陳府君享年八十，終于家，明年四月廿二日葬于河南府壽安縣連理鄉寇莊村先塋之東，順理也。府□諱沩，裔承帝舜，姓自胡公，世載道德，事詳傳紀，即南康郡王休先七世孫。曾祖承德，皇登進士科，陰平郡別駕；祖齊卿，繼升進士，再判高等，自監察御史，終太常博士；先考諱位，天寶末，家國禍難，行義著聞，躭學墳史，累膺辟署，自大理司直，終太子司議郎。府君年纔弱冠，興元中，季父允衆佐太尉李公復京邑，以勳授壽州安豐尉，旋丁家艱，毀瘠有聞，負荷勤恤，推恩竭力，睦親成家，率身忘寒暑之勤，敬事盡和樂之道，高堂無違，幼弟怡怡，雖食貧處晦，綽綽有裕，後爲知己薦用，從事嶺南，因家遠宦孤，意不屑就，未幾謝主人而歸，遂雲壑寄跡，譙好娛賓。卅年間，忘名遂志，常正己檢下，以禮法自持，子弟以訓齊，朋友以義服，故家肥而道勝，意得而壽登，雖不及貴仕，君子以爲達矣。男子三人，長曰煜，次夆，幼曰行脩，夙承令範，皆已成立。二女出家，次適常州武進主簿賈汶，幼未及笄，竝至性加人，孺慕終日。弟湘，任御史，乞假護喪，自越赴洛，日時兆叶，手足痛殷，飲泣爲誌，不盡徽烈。銘曰：

書稱五福，其一曰壽；惟人道善，自天垂祐；道未守中，壽固難久；平生好尚，一旦何有；瀍洛之閒，泉深土厚；先塋喬木，侍瞻左右；歸復無悔，存亡志就；當世未光，慶延厥後。

292-838　唐故邠寧慶等州節度觀察處置等使朝散大夫檢校户部尚書兼御史大夫賜紫金魚袋贈尚書右僕射北海史公墓志銘并序

門吏前邠寧慶等州節度判官朝議郎檢校尚書水部員外郎兼侍御史上柱國李景先撰。

史氏枝派，或華或裔，在虞庭爲貴種，出中夏爲著姓，周卿以史佚爲族望，衛國則朱駒爲宗門。漢複姓有青史氏，著一家之説，新豐令垂百代之範，降及吳晋，亦封東萊焉。其後子孫繁衍，散食他邑，流入夷落。獯鬻以十氏爲鼎甲，蕃中人呼阿史那氏，即其苗蔓也。公諱孝章，字得仁，其先北海人。曾祖道德，皇太常卿、懷澤郡王。祖周洛，皇銀青光禄大夫、檢校太常卿兼御史中丞、北海郡王、贈太子太保。父憲誠，皇晋、絳、慈、隰等州節度觀察處置等使、銀青光禄大夫、檢校司徒兼侍中、河中尹、上柱國、千乘縣開國公、食邑一千五百户、贈太保。公之出也，實系天枝，其本葛氏，因功錫姓，附廣陵王房。幼而岐嶷，稟陰山之秀；長則忠厚，服儒家之業。越自繈褓，即來鄴都，耳倦征鞞，心慕墳素。一旦啓其家君曰："男子髪已冠矣，有志未就。不幸所食之粟，非仁者之粟；所處之地，非天子之地。忝知君臣父子之道、古今逆順之理。碌碌與群兒輩，瞑目爲昏迷之鬼，無乃寒心乎！竊願攝衣鼓篋，往詣嵩陽山，讀古人書，以果素志。"家君憐而弗許。元和中無何，太尉恕索麾下諸將之子，署以親事，俾衛前後。公挺然不群，請授文職。明日，假魏州大都督府參軍。長慶二年，特恩拜本府士曹參軍兼監察御史，仍賜緋魚袋。是時，先侍中代田公布爲魏帥。初杖金鼓，方練戈矛，合好於鄰封，耀兵於四境。中外疑貳，未知衆心。公乃屬詞，潛達忠款，聞于聰聽，朝廷多之，加檢校太子左諭德，兼侍御史，充副節度使。折將卒於中軍，開户牖爲南院。賓客宴樂，法令施張，魏之士心，稍稍而變。尋加檢校秘書少監兼御史中丞，賜紫金魚袋。明年，進朝散階，兼大夫。今上即位，嘉其忠勳，遷檢校左散騎常侍。大和二年，滄景節度李全略卒，其子同捷，席父之任，不請命于朝廷。皇帝臨軒，震赫天地。先侍中表公專征，以霽斯怒。於是提肘腋之旅，推腹心之信。一戰而下平原，再戰而摩滄壘；狂童旦夕以授首，羸師瘡痏而滿身。奮不顧家，勇以見義，慰激之詔，旁午道途。豈謂差之毫釐，不冠竹帛。敵人固非勍者，壯士由是痛之。其年，加工部尚書，復舊職。同捷獻俘，詔罷誅討。累陳章奏，懇請朝天，王人繼來，允遂忠

懇。對敭之後，龍姿如春，沛然寵錫，加人數等。先侍中名節勳伐，煥
于公議，朝廷於是計魏郊之土壤，鎧甲之衆寡，分裂其地，移隷其軍。
詔先侍中守本官，爲河中節度使。公加禮部尚書，爲相、衛、澶等州節
度使。受命交代之際，分兵倗擾之間。魏之師徒，翻然不順，遘禍於豺
狼之口，覆族於鋒刃之間，公之血屬殆無遺矣。相衛之拜，纔及洛京。
帝命使人以達訃告，泣血茹毒，杖而弗興，孺慕嬰號，哀而不嗄。踰
年，恩勅起復右金吾將軍，三表陳讓，竟奪情理。詔曰居喪徒云執禮，
違命豈得遑安，悽悽哀誠，力疾上路，拜恩之日，制削起復，守官如
故。六年，白麻授鄜、坊、丹、延等州節度觀察處置等使，一年固池
隍，二年實寶窖，三年繕戈甲，治賓客，訓練卒伍，蠲放逋租，足食足
兵，犬戎不敢南牧。公之績効，琬琰存焉。朝廷陟典方行，聳人爲善，
加地進律，宜在茲乎！九年秋，白麻守本官，授鄭、滑、穎等州節度觀
察處置等使。至則戔革繁弊，斥去慝游，居未浹旬，大立新政。滑之濱
河，厥田沃壤，齊人食力，用以入官。或爲水潰，号曰灘地，積歲已
來，悉爲怙勢者所得，齊人不復歸之。公涖是邦之越月，盡給罷甿，豪
不敢奪。滑之近年，水旱作沴，室閭愁苦，徵斂惟艱。公以爲剋己惠
民，天必降福，筆下免緡錢、芻菽僅五十餘万，其恤貧厚下之大略如
此。然竟以懲奸癉惡，頰舌坐騰，不踰年，罷節，爲右領軍衛大將軍、
加戶部尚書，旌前能也。詔曰："朕以孝章春秋方少，能自揣摩中外，迭
居以閱誠劾。"明年，改右金吾衛大將軍、充右街使。朝廷以四夷入
貢，安不忘危。軫及邊陲，須擇將帥。才難之選，非公其誰？三年七
月，白麻守本官，授邠、寧、慶等州節度觀察處置等使。屬邠之師旅，
有名無實，州之廩閈，附影者多。爲政之初，必歸分理，一日執其尤者
二人，奮以大白挺，斥之他方，一郡之人，惕息知勸。公年向不惑，終
鮮胤嗣，忽忽自歎，慮爲天窮。適屬是年，併夭二子，悼惜過禮，疾生
于衷。又聞邠之訛言，嘗有妖狐爲恠。悲傷之內，飲食失時，亦疑陰邪
之物，惡人正直，予之今日，力不能勝。以是媵理榮衛，頗甚錯亂，膏
肓之禍，其自撥乎。其年十月十三日上表入覲。廿日薨于長安靖恭里之
私第，享年卅九，當開成三年歲次戊午皇帝悼之，輟朝一日，賵贈如
禮。公之始婚太原王氏，故鎮州節度使庭湊之愛女，先公而逝，權窆魏
州。四年己未二月癸丑朔八日庚申，遷祔于河南府河南縣張陽村夫之先
塋，合故劒也。趙國夫人高氏，雖非公出，養之如母焉。繼夫人深澤縣

君崔氏，得公之性，待之如妻焉。有男子一人，曰焕，髫齔之歲，已知
毀滅。女子一人，曰十三娘，幽閑之質，尚在孩提。季父金吾將軍檢校
右散騎常侍憲忠，十起之哀，行路所感，一門之痛，骨肉倍加。金吾常
侍以景先三府首僚，千里歸葬。嘗忝科第，能叙生平，雖未曰文，不愧
其請，銘曰：

三代爲將，一身好文。志酬家國，誓報君親。年華鼎盛，志業日新。
生全浩氣，没守清貧。虎眉犀額，化爲窮塵。天乎其仁，天乎其不仁。

處士孫繼書并篆蓋。

293-840　　唐山南東道節度揔管充涇原防秋馬步都虞侯正議大夫檢校
太子賓客上柱國趙公亡夫人譙郡夏侯氏墓誌銘并序

鄉貢進士唐正辥撰。

夫人之先譙郡人，後移貫深州樂壽縣。昔武王尅商，封夏禹之後於
杞，列爵爲侯伯，厥後因爲夏侯氏。漢有滕公諱嬰，佐高祖定天下，子
孫益熾，冠冕弥盛，國史家傳，粲然可觀。曾祖諱載，滄州長史；祖諱
瑾，試太子詹事滄景節度都押衙；考諱尊，試太常卿、充冀州南宮鎮遏
兵馬使；皆宏材茂器，移孝爲忠。夫人紹餘慶於千年，傳遺芳於三代，
備謙柔之行，禀純淑之姿，舉不違仁，動皆合禮。既笄年之歲，歸于趙
氏，克叶關雎之興，允諧鳴鳳之求。趙公以文武全才，述職戎府，公家
之事，不遑底寧。夫人内睦姻親，外承賓客，輔佐君子，清風穆然，斯
不謂之賢哲之行歟？期天降鑒，介以眉壽，魚軒象服，夫貴妻榮，爲寵
爲光，焜耀閨壼。何曶年始知命，奄歸下泉，積善無徵，吁可痛也。以
開成五年六月廿六日遘疾，終於襄陽縣明義里之私第，享年五十。趙公
揔戎涇上，式遏西蕃，王事靡鹽，瓜時未至，夫人瞑目之際，不及撫床
之哀，窀穸之辰，莫展臨棺之慟，人之知者，孰不爲之傷嘆焉。以其年
十一月癸酉朔廿四日甲申，龜兆叶吉，葬于襄州鄧城縣支湖村之東崗，
禮也。長子宗立，當軍節度散將；次曰宗本，鄉貢明經；次曰宗元，次
曰宗式，咸禀慈訓，且服教義。宗立、宗元侍從防邊，宗本、宗式躬護
喪事，必誠必信，禮無悔焉。爰以夫人德行來請銘誌，琢于貞石，庶千
載之後，徽猷不忘，恭副孝思，乃爲銘曰：

猗歟夫人，植操無鄰，孝由天性，義冠人倫。德行聿脩，徽猷日新，
如何不弔，奄謝芳塵。展矣良夫，護塞從軍，窀穸有期，歸路無因。樊

城之陰，漢水之濱，卜得鮮原，崛起孤墳。秋草萋萋，逝波沄沄，德存于石，磨而不磷。

294-841　唐故婺州東陽縣主簿王府君墓誌銘并序

鄉貢進士何得一述。

府君諱鍊，字儇之，其先京兆人也。曾祖嘉，皇任冀州棗强令，贈魏州都督；祖擇從，皇京兆府士曹、雲陽縣令、兼麗正殿學士；父宣，皇鄭州原武縣令；在官能事，備于考籍，故略而不書。府君即原武第二子也。府君平生，雅好儒術，尤多博識。門承素業，代習簪裾，寔謂世上良材，人聞茂器。弱冠之歲，浪跡江表，常自放曠，不受羈束，笑傲軒冕，賤慢榮祿。中外親戚，多在省闈，訝公沉靜，或時誚之。年近壯室，尚未有求宦之意。後因遊公卿之間，或是姻好，睹朱門赫＝，緋紫煌＝，目視心驚，忽然大悟。乃曰：丈夫在世，不踐名位，徒自汩没，蔑然無聞，實曰浪生，豈為勇也。繇是奮衣西邁，歷抵京國，當年用品廕獲壹子出身，初選朝請郎，授洪州豐城縣主簿。時務當劇要，頗有聲聽，屬郡寮吏，靡不歡伏。再選授婺州東陽縣主簿。美譽嘉耗，不異前聞。三考居官，一金不畜，所請俸祿，悉以應贍賓侶，遍恤孤孀。恩義旣敷，人所咸重。嗚呼，皇天無親，惟德是輔，本期福善，反殲令人。開成五年十一月二日遘疾，奄終於越州諸暨縣之里第，享年六十三。以開成六年二月十九日卜宅諏吉，窆于陶朱山之原禮也。娶滎陽毛氏。夫人早知婦道，淑有令儀，居喪盡哀，撫幼多惠。有子四人：長曰昉夫，次曰磻夫，曰幼元，曰敬夫；女二人：長女適鴈門茹氏，前溫州士曹；少女未適；并夙承訓導，頗知義方，泣血茹荼，以存禮制。懼年代寖遠，陵谷遷毀，咸備貞石，誌于塚陰。其詞曰：

陰陽相扇兮洪爐熾焚，萬物變化兮各歸其根。惟我府君兮壽不永存，榮祿雖及兮名未顯聞。神道茫茫兮天不可捫，欲窮斯理兮誰可與論？悲風颯起兮愁雲在原，玄臺杳默兮白日長昏。寒松青＝兮閉此幽魂，千秋萬古兮夫復何言。

295-846　唐故幽州節度押衙銀青光祿大夫檢校太子賓客兼監察御史太原王公墓誌銘并序

前盧龍節度騶使官宣德郎試太常寺恊律郎賈暄撰。

外生鄉貢明經李方素書。

公諱時邕，字子泰，其先太原人也。昔因之宦，徙家于燕，乃爲燕人也。曾祖諱洪，瀛州録事參軍。忠諒孝友，克寬且仁，氣和質方，天所授也。當莅官之際，以莊明慈惠爲政，衰止獄訟爲譽，令俗殊變，人莫儔矣。祖諱解公。錯綜五經，深秘奧義，禮闈對策，而取十全，條奏精辯，才冠等列。首選涿州范陽縣丞。察俗以明，撫衆以道，滔滔德音，溢灌世路。皇考諱杲。躅其先跡，以《五經》及第，獲瀛州河間縣主簿，終幽府功曹參軍。力行博學，温故知新。在理民守事之時，鑒通高遠，猶巨鏡新礱，而衆象無逃。質素言行，序述而不備矣。侍御公則幽府功曹第三子也。幼學在志，匪怠歟時，惜寸陰重於尺璧。徙義通經，兼富詞彩。詩之秀麗，疑新錦濯曬於春江。筆術標奇，猶晴天遠倚孤島。嗜五常四教，偃仆而非忘之年。弱冠易懷土之節，有達四方之志。辭田園，赴春闈，已行及離鄉千里而遇德音，如得坎則止，增益厥道。旅遊一十五祀，是以驟馳鄉思，而懷歸焉。故知剋禄燕地，從仕軍門，首署佩刀之職，寖成高位。時君知其廉平剛直。特爲聞奏。皇恩既敷，勳眤御史，而名立於世，是公之操行也。公常慕於非禮勿視，非禮勿聽之徒，是公心源之好也。見矕於勇而嗇於禍，以足其性而求名焉者，公則視之如仇焉，世難儔之節也。但取交之道，或有是非於己者，公則未曾求之於人，謂之犯而不校也，公又能之。或有於人無信，不孝於家，不直於道，暴獲榮禄者，天何從之？豈不是罔之生也幸而免？公則於家有孝，於國有忠，於人有信，未至於知命之年，天鍾矕歟？何異於琬琰与頑石俱焚，芝蘭等蕭蒿同燼，誠可哀哉！誠可痛哉！在於軍門寮寀、智識弘深者，皆万口一口，惜君名賢，貫藻何速，況乎親戚朋友哉？公娶前節度押衙隴西李氏全實之女也。柔明孝慈，天之質也。禮樂風操，家之範也。清淨奉先，采蘋之節也。李氏之閨儀肅，九族之睦，則夫人是賴。育一子、二女。子纔生三月，殊未辯親疎，天奪恩思，父子愛阻。長女年九歲，次女六歲。儀範未聞於時，不保父之道育，實可傷悼矣。公享年卅有七，會昌五年十一月遘之疾矣，醫卜無驗。乙丑歲月次大呂廿有四日，終於燕都坊之私第。取會昌六年沽洗月朔日，卜葬於薊縣南一十五里廣寧鄉魯村東一里之原，禮也。雖不泓師相地，或用泓師之範，叶兆良焉，胡善如之，刱斯塋隴。暄不以才諛，承曩日之

眷，課虛爲詞，而誌幽礎。詞曰：

英英君子，秀而多文。其幹脩直，其氣清醇。孝以名家，忠以事君。志潔冰雪，心勤典墳。人閒儉寶，寂尒沉淪。泉火穷暗，隴月空春。魂埋幽壤，骨委窮塵。惜哉時彥，飜成故人。

296-847　唐故河陽軍節度押衙兼脩武鎮遏兵馬使馬軍都教練使金紫光禄大夫檢校太子賓客兼監察御史上谷張府君墓誌銘并序

儒林郎前守棣州蒲臺縣令上官蒙撰。

公諱亮，字　，其先上谷人也。曾祖，以世亂不紀。皇祖庭光，易州刺史兼御史大夫；祖妣王氏，瑯琊郡夫人；皇考英傑，義武軍節度押衙兼侍御史；妣潁川陳氏。竝道貫仁風，徵猷早茂，名彰清懿，垂裕後昆，至於寵袟封榮，終葬甲子，皆已備諸前誌，斯不重載。公天授中和，聰明闖世，卓犖孤秀，氣形風雲，節操冰霜，志堅金石，端恭處道，靜謐居心，抱經濟之材，蘊文武之略，奉上以忠孝，撫下以慈仁，加以識用知機，通方叶古，夙心武節，傾慕轅門，二紀于茲，躬勤軍伍，凡所更踐，其政必行。公始于長慶新載入仕，累赴昇遷，而能躬儉祗勤，端恭綱紀，動由禮讓，人必知之。及授公出領偏師，而能誓衆身先，建功殊効，或託以關河重鎮，地接雄藩，斯得於公，奸邪不作，而又擢於爪牙之任，轅門之内可謂風生，躬禮四方，誠謂不辱君命。及委之以訓練師旅，而能發號施令，決策奇方，動靜知機，明於勝負，抑又軍府劇曹，權總司重，尤難其人。公之所精，簡而能理，庭無宿訴，獄絶滯冤，旣弘益於藩垣，實歌詠而斯遠。公之善理，足以匡輔時政，宣洽風猷，方期奮翼雲霄，獲伸高步，無何，以景福不永，會寒暑遘疾，殆于綿輟，以大中元年閏三月十六日終于孟州河陽縣豐平里之私弟也，享齡六十。公有三子，長曰鉌，次曰鍊，季曰壽，冠年弱質，皆以仁孝著名。抑又鉌、鍊等竝就列旄軒，署衙前虞候之職，自公寢疾，躬執飲膳湯藥，昆季必先嘗之，面垢體羸，不飭冠帶；及公奄息大謝，而發哀隕血，號扣天地，一哭三絶，俄而晦朔遄流，纔及終哭，皆迫禮起復之任也。公三女，長曰二十八娘，次曰三十娘，季曰三十一娘，竝處子閨儀，哀毀居疚，哭無時也。公夫人太原王氏，盛族仁流也，平生奉公以巾櫛，及歿，居喪以終禮，撫孤號慟，鬖髮毀容，追亡顧存，晝夜是哭也。公有長兄曰，鳳翔節度馬軍都教練使兼御史中丞，以職係遠拜，臨

喪不及也。日月云邁，龜筮叶吉，先遠告期，以其年七月十九日護櫬葬于孟州河陽縣豐平鄉趙村里之北原，禮也。慮他年陵谷之變，不以予之鄙，固命載筆，遂略述斯美，刊諸貞石，以紀其年祀焉。銘曰：

賢哉大夫，挺生忠烈；器兒孤標，風姿皎潔。其一。軒冕承家，公矦閥閱；金紫風流，問望清切。其二。才推經濟，德邁前哲；芳譽外彰，清輝内發。其三。洪勳早立，榮寵斯至；驊騮望逸，步於天衢；騏驥思千里而一致。其四。誰謂天地不仁，禍階將起；遘沉痾而莫廖，竟大漸而云已。其五。流景不駐，逝波無返；悲大夜之何長，怨秋光而苦短。其六。臨危揮涕，興悲嗣子；痛昆友之猶賖，顧孀妻之鳴唏，其七。悠悠白雲，茫茫秋水；魄謝泉臺，魂歸蒿里。其八。龜筮叶吉，先遠屆期；旣啟玄浩，輤旐將遷，薤露哀湲；雲慘千里，風悲九原；萬古千秋，長波逝川；刻銘貞石，惟紀億年。其十。

297-850　有唐故成都府司錄參軍劉公墓志銘并序

女聟前攝成都府文學徐有章撰。

公諱繼，字嗣卿，南陽人也。維大中四年五月五日歿于位金容里私第，享年七十有九，惜其才也，雖以壽終，誠同夭喪。其先漢景帝子中山靖王勝之後裔也。曾王父問，鄧州刺史；王父元貞，左龍武軍大將軍、贈使持節都督、天水郡太守；考瑩，鄧州內鄉縣令。世襲儒風，冠冕不絕。公風神高邁，文武兼資，立行鄉閭以孝稱，朋友以信著。初解褐以太廟室長，選授漢州金堂縣主簿，時謂栖鸞枳棘，處鶴雞籠，斯譽雖久，猶傳蜀人。長慶元年，再選授雅州倉曹，郡以殘破，倉儲籍繆，以公到任，廩實額敷，軍伍足給，人皆仰食，然由茲校課累第居上。大和七年，以循資選授陵州仁壽縣令，車下之後，風威不張，絃歌自化，政多遺愛，人懷去思。開成六年，選司以歷任清慎，考稱廉平，特署成都府功曹。蜀風多詐，姦吏尤甚，覩公衡鏡高懸，隱欺何有。大中二年，帶功曹銜選授司錄參軍，聲政仍舊，吏多承式。何期天奪其壽，臥疾未幾，岱宗忽遊，吁嗟已往，親朋空嗟。夫人張氏，故朝散大夫、漢州金堂縣令、賜緋魚袋叔元之女也。稟性柔克，閨門蕭穆。公之喪也，痛移天之重，號慟過禮。嗣子詢謀，次子知溫，俱以詩禮立身，弓裘不墜。長女以比年已歸有章之室，和鳴數秋。小女適見任彭州九隴縣主簿李師仲。而子孫盈門，詵詵之慶，斯爲盛歟。嗣子恭承遺囑，以其年孟

冬之月廿有八日遷柩歸葬，自西蜀抵于上都，路僅三千里，扶護無虞，
至十二月廿九日卜宅，葬于長安縣，在城西龍首鄉未央里祁村白帝壇西
南隅三百餘步，存歿禮也。有章憋無玉潤之才，而述冰清之德，万無紀
一。銘之墓曰：

英英素質，玉石其心；性与道合，直難邪侵；時多恩賴，人懷好音；
德逾山重，量含海深；府寮承則，姦吏斂襟；風儀濟濟，嚴毅沉沉；行
爲人表，義高士林；嗚呼松兮，有時而折；魂飛錦浦，星隕上列；唯餘
芳聲，万古不滅；勒石荒埏，用紀仁傑。

298-852　庾氏妻蘭陵蕭氏墓誌銘并叙

堂兄鄉貢進士宏書。

夫朝散郎守門下省符寶郎庾游方撰。

天設善以勸人，使榮世教而顯者，故先本之以壽，蓋欲使人之保生
以誠其爲善焉？書之洪範，亦以壽居五福，可以窮邀福之自也。其有善
至而不我壽者，由今而後，余不知果憑天之信乎？惟余少孤侍親，中外
咸勉早娶。或告曰：士氏之列，蕭爲德族。教源風清，令猷式備。有梁
則光啟帝業，仕唐則煥發軒縷。卿裔相門，暐曄紳冕。閨闈之教，不失
其初。余遂會昌三年議成其姻焉。蕭氏，其先蘭陵人，宋微子之後。食
邑於蕭，因功而以邑命氏。父佩，同州白水縣令，有四女。白水娶京兆
韋氏，而生余妻，爲宸幼。六代祖鈞，皇唐歷諫議大夫、中書舍人。名
節禮樂，以耀身文。五代祖灌，任國子監丞，贈吏部尚書。位與道違，
慶鍾於後。高祖嵩，歷左右丞相、中書令、徐國公。柱石王室，圖史所
載。曾祖衡，太僕卿。玄宗以太僕胄華鼎鉉，優詔降主，選拜駙馬都
尉，贈司空。伯祖復，門下侍郎平章事。艱難中，光濟帝載。祖升，光
祿卿、駙馬都尉。素風雅望，克振家聲。薨贈禮部尚書。余胄自文儒，
飄縷奕世。咸謂蕭氏、庾氏爲搢紳清族，宜其姻媾。年十九，遂歸於
余。噫！生三月，而白水捐舘。韋夫人訓誘以道，莫不先禮教而後女
工。是能奉親以孝，動皆迎旨，以貴樂色。睦于諸姊，愛順以友；敬于
母兄，謙和以奉。故中稱而表聞焉。凡在宗族，不以遐迩閒其倫，皆誠
歸由一，故表聞而外談焉。既嬪余室，展敬蒸嘗，事上謹肅，動遵內
則，罔不合儀；由是以奉親之孝，果誠事姑之道。接于姻黨，仁惠而
處。由是以門內謙和之性，必信敦親之愛。余歲自小學，跡遊文苑。迨

逾弱冠，欲膺文字之鷹，而終鮮兄弟，迫於禄食，于兹三選授官。每甘
滑充養，常贊余曰：士貴力行，而能足奉甘羞。以是榮之，慎勿以名而
怠。此輔余以義也。夫以家承積善，果鍾是慶。生稟至性，長全令則。
天既授善，而孤以勸，何理之妄設耶！以唐大中六年八月一日終於靖恭
里，享年廿八。凡生三男二女，所存者一男，名陳七，纔六歲。嗚呼！
事及世教，而未受顯榮之報。雖天之不壽，亦由余之疊釁所至。及禍有
在，則生人之痛，莫過是焉。每聞高堂傷哭，則忍哀泣諫，俯仰强容，
左右未暇。傍視孩稚，涕流自驚。歸余十載，未常以語言蹔失。余有女
一人，曰婉子，年十四，撫字甚備，無異己出。盡以所稟閨訓，導以教
之。亦能號慕致毀，弔者惻視。天乎！夭善及此，竟垂勸於人乎！以其
年十一月十四日，窆于京兆府萬年縣洪固鄉李永村，祔余先塋，禮也。
余尚忍叙而銘，蓋欲備寫冤恨。銘曰：

崇崗峭崿，本宅靈根；蕭開一氣，以澄其源；德爲基仞，標顯令門。
襲姻帝家，雲龍契會；既昌因仍，鍾善有在；幼稟淑敏，生知履愛。迨
歸于我，既云宜妃，天胡豈誠，遽奪韶齡；王都南兮祔先兆，終期余兮
同此泉扃。

299-856　唐故鴻臚卿致仕支公小娘子墓誌銘

從表生前鄉貢進士陳晝撰。

昔蔡琰父邕夜鼓琴，忽弦斷，姬時年六歲，曰：此是第二弦。邕
曰：偶中耳。琰曰：吳札觀之，知興亡之國；師曠吹律，識南風之所
自。由此言之，何足不知也。今小娘子字子璋，小号復娘，享年十九，
以大中七年九月十二日歿於東都永泰里。高祖敏，皇攝廣州司馬。曾祖
光，皇江州尋陽丞。祖成，累贈殿中監。嚴考竦，故鴻臚大卿致仕。母
清河崔氏，封清河郡夫人。有兄弟十二人，四人早亡，八人在世，有同
出女弟一人，小字慶娘子。所諭文姬之盛美者，蓋同小娘子之顯号也。
懷春之女，合配於公族；詠雪之仙，未偶於箕箒。得聞中之秀，有林下
之風，唯憂國危，所慮家喪。每喜諸兄筆硯，居然才人；但奉慈母顏
容，益彰孝烈。豈料過隙，遽終笄年。先卿鍾愛以忘生，夫人纏念欲没
地。兄訥、誨、讓、訢，弟詡、謙、讚、謐，銜哀茹恤，行路驚嗟，將
叫天而不聞，空泣血以何補。久困沙壤，爰歸帝鄉，從先大夫於九原，
與諸祖祢同一域。春草碧色，玄堂清虛，魂之舊游，今閟此地。以

大中十年五月十八日，自揚州啟葬於河南府河南縣平樂鄉北邙山原也。
銘曰：

蓬宮令人，授天至和。退符陰則，動合陽波。暫化閨閫，不結絲蘿。
千秋万歲兮無日可忘，百年一夢兮有命如何？氣摧靈魄，風淒薤歌。平
生永訣，舉族悲多。遙瞻金穀，長鎮銅駝。

300-856　唐故萬年縣尉直弘文舘李君墓誌銘

再從叔朝議郎行殿中侍御史分司東都庾讚并書。

古人以生有淑德，歿及後嗣，故曰積善餘慶，虔旨斯言。庾季父
程，當長慶、寶曆之間，謀謨於廟堂之上，輔弼皇化，紀在圖諜，出領
巨藩，洪大懿績，於家孝理，於國盡忠，當是時，功德兒具，與裴晉公
齊名，人到于今稱之。晝即其孫也。爲兒童時，愛玩筆硯，纔年十二
三，通兩經書，就試春官，怗義如格，遂擢第焉。色無纖介喜，白於師
曰：某於禮部見進士者所試藝，亦可以效之，願求古文，換其業，且三
數年，冀其有得。師奇其言，徧告諸長，及聞於翁，翁時爲尚書左僕
射，愛尚其志，撫背以勉之，且戒曰：文宜根六藉，賦不事巧尒，鷄鳴
而起，孜孜不墮，業三年有成。晝乃積學基身，含章雅質，不四、三
年，文成大軸，賦亦瀏亮，未貢舉，爲時輩所瞻，待泊即試於春官，名
聲大振，巉然鋒見。年廿九，登上第，其明年冬，以博學宏詞科爲敕
頭，又明年春，授秘書省校書郎。今中山鄭公涯爲山南西道節度時，以
君座主孫熟聞其往行，願置於賓筵，奏章請試本官充職。未幾，丁家
禍，持喪於洛汭，至性毀哀，爲親族敬。三年服除，大梁率劉公八座辟
爲掌書記，改試恊律郎，每成奏記，公曰愈我頭風，宰相崔公器之。大
中八年，擢授萬年尉，直弘文舘。方將清選以列朝班，公議叶諧，諫憲
爲望。晝立性綿密，雅尚詞章，常所著文成廿卷，自目爲金門小集。無
何，嗜酣飲，人有挈瓶就之者，必對酌吟笑，百無所係，素業蕩空，亦
不爲念也。九年冬，一旦被瘖痟，雖甚痛而酌醴不輟，竟殞芳年。嗚
呼，□玉沉珠，殲良共歎，以吾季父之德，亦宜享遐齡，紹繼光業，今
也若此，其如命何！曾祖鷫，尚書虞部員外，贈司徒；王父，東都留
守，檢校司徒，贈太保。皇考廓，徐州節度使，以仁惠誠信，均一戎
行，有大刀長戟之衆，擐直於衙曰，冀群慁，不喜平施之化，乘酒而訾
訾，勢不克弭，遂避之。朝廷以失守連爲澧唐典午。君乃長子也，娶韋

氏女爲婦。婦即伯舅玖之子，今牧坊州。太夫人念其孝敬，哭慟傷心，撫視稚孫，若不勝苦。有子男六人，女二人，其季男曰八翁山，韋氏出。君字貞曜，享年卅八。嗚呼惜哉！大中十年夏六月將葬於先人之殯側，其弟弘翠、玄玉等泣以請銘，予与弘文同道者，嘗有阮巷之懽，遂覷縷官序，以述其三代，固非文也，强爲銘以識之。銘曰：

顏子不夭年，仲尼爲之慟；吾家千里駒，悲哉遽大夢；嗚呼將窆，風淒蒿壟；下安玉堂，銘于幽塚。

301-858　唐故睦州軍事判官皇甫府君妻博陵崔氏夫人墓誌銘并序

浙江西道都團練觀察處置等使朝散大夫檢校工部尚書使持節潤州諸軍事兼潤州刺史御史大夫賜紫金魚袋蕭寔撰。

夫九族緝和，六姻表敬者，在室爲婉惠，從人爲貞明。德厚而賦薄，家空而行脩者，於命爲奇，於身爲賢。嗚呼！能臻於此而不享於彼者，其惟崔夫人矣。夫人，博陵安平人。自秦束菜徙居涿郡，因與清河分。在漢初，夏黄公隱商；在東漢，亭伯宦不達；在西晋，尚書不執珠玉。皆夫人之裔祖。皇唐膳部郎中慎先，夫人曾王父也。王父諱迥，終河南伊闕丞。烈考諱泌，總角有文學，爲時秀彦，世之聞人，皆許爲一日千里，名振盛時。位不稱德，遵孝友至行，達於邦家。莫以簞瓢屢空，干於勢力。故天爵高而世禄薄，官止試廷評、攝御史。娶河東薛氏，生夫人。夫人雖幼失家天，而特稟坤德。其孝也，事親順以禮意；其義也，奉夫節以莊敬；其仁也，爲母訓以藝行；其慈也，撫下布以惠和。其卹物也，施而不悋；其奉己也，約而不陋。在室嗣徽前烈，移天作範後人。婦禮既成，家道自正。而乃不及石窌之封，唯深伯道之歎。可勝痛哉。所適皇甫氏，安定人也。名壎，終試協律、睦州軍事判官。家世殄瘁，不克偕老。凡生七女一男。男鉉，幼而成人，庶榮於後世，秀而不實，竟夭於芳年。淳于之恨既切，叔鸞之累實多。女生而被疾，餘承夫人慈訓，皆知禮法。洎從於他人，咸宜於異姓。中歲淪没，僅無存者。夫人於寔爲從母，嘗寓居吳中。會寔廉問南徐，迎就理所，祗奉藥餌，懽娛旦夕。幾涉三載，爲一時之榮。無何遘疾，以大中十二年五月二十三日，終于潤州官舍，享年七十五。以其年八月二日，權窆於河南府河南縣伊汭鄉萬安山劉寧之己地協律府君塋側。其爲祔也離之，不從魯人之合者，蓋筮葬之書，未獲吉卜；同穴之期，蓋謀於異日也。夫

人雖家有外孫，而室無宗嗣。眞奉從母之恩慈，實異姓之猶子。哀欝悽慟，莫達深情。刻此貞珉，冀展誠信；銘曰：

決決大風，表于東海。太岳之胤，崔宗爲大。蟬聯文德，疊輝軒蓋。宜乎夫人，女儀芳藹。德言容功，四行融融。未笄美譽，內外咸同。既適他門，禮則備崇。組紃爰脩，蘋藻是傚。珪璋其行，松栢其操。一男幼立，宗以爲寶。孰謂天乎，賢人無後。三從靡依，七女何告。人以爲慼，我達其道。嗚呼夫人，雖云中壽。子孫莫繼，榮華何有。丹旐悠悠，指途周右。權窆舊塋，且同衛祔。嵩邙之前，伊洛之川。歸全何所，萬安之山。

302-861　唐故清河郡先張府君夫人太原王氏墓誌銘并序

鄉貢進士張處約譔。

夫造化之原，在先固本。六合之內，配以二儀。清河公素崇門望，早振芳聲。況雄風卓然，英威特異，旣傳戚里，共推當人，皆叙其盛美也。公亡曾諱文英，亡祖諱道從，皆不仕。積善相承，保之餘裔。公諱彥琳，不仕。蘊仁累德，孝謹承家，懷若水之心，抱松筠之節。豈意未侵蒲柳，遽忽沉淪。去大中七年十二月廿五日，於綏州身亡，享年六十七。亡夫人王氏，雍容婦道，克稟於三從；虔奉母儀，罔虧於四德。何期纔逾耳順，奄謝百年。去大中八年六月十八日，終於夏州，享年六十四。頃以孝思未遂，護藭乖期。今擇吉辰，親奉儀禮。嗚呼！孤子號咽，里巷慘悲，天地永隔，泣血長嶜。有子五人：長曰玄位，早亡；次男怵，夏州節度衙前虞候；次男玄炭、玄諫、玄約，皆忠謹承家，謙恭勵己，嚴奉慈訓，克劾清貞。次女一人，適從趙氏。相視號天，肝心屠裂。欲報之恩，終天永訣。謹以咸通二年歲次辛巳十一月庚子朔廿三日癸巳合祔于夏州東南一十二里深井舊地，創竪新塋。懼丘阜之暗遷，謹刊石以爲紀。銘曰：

劍彩已往，美德旋歸；鳳凰比翼，何往何之。霜露慘結，寒雲霏＝；花摧松苦，蒼樹依＝。

303-865　唐故魏博節度開府儀同三司檢校太尉兼中書令魏州大都督府長史充魏博觀察處置等使上柱國楚國公食邑三千戶食實封一百戶贈太師廬江何公墓志

朝議郎守左諫議大夫柱國賜緋魚袋盧告撰。

門吏節度推官宣德郎殿中侍御史内供奉柱國賜緋魚袋吳藩書。

公諱弘敬，字子蕭，廬江人也。周唐叔虞之後，十代孫萬食菜於韓，封爲韓氏，至韓王安，爲秦所滅，子孫流散，吳音輕淺，呼韓爲何，因以爲氏。漢時比干於公爲始祖。比干生嘉，爲廬江郡長史，罷居灊縣南鄉臨貴里，遂以廬江爲郡望。至公九代祖妥，仕隋爲國子祭酒、襄城公；文德輝赫，冠絕當時，厥後因稱襄城公房。又六代祖令恩，忠勇邁世，武藝絶倫，以中郎將統飛騎，破薛延陁於石堡城，與將軍喬叔望執失思力，爭功爲叔望所誣，奏并部曲八百人，遷於魏相貝三州，功名震曜，代濟其美。繇是公家于魏。曾祖俊，贈左散騎常侍，生太保諱默，太保生太師諱進滔。公太師之嗣也。衛國太夫人康氏出焉。天地日月，爲靈爲瑞，以表帝道之昌，時之康。若不生賢豪，内弼外輔，調風雨，戢干戈，時平歲豐，爲仁爲壽，則天地日月焉能俾帝道昌而時之康哉？公生而岐嶷，長而聰明，苞貯恢偉，經略宏遠，履仁義以抗志，執禮法以防微。發五常於誠明，率百行於忠孝，天資機用，神假英雄。先太師當及瓜之役，公尚魚服，晝夜游息，雖廣澤迥野，未嘗求侶，豺狼爲之潛道，剡寇掠乎？十八系戎藉，侍中史公憲誠目之曰：器局度量，必享厚福。公每卑牧誨用，竟獲其安。日後處爪牙，爲腹心，出十年。大穌四年，先太師揔戎，有詔以大理卿副戎事。六年，就加御史中丞；又一年，賜上柱國；又明年，加御史大夫。居倅戎之任，逾十一年。撫俗訓戎，禮賢下士，六郡之疾苦，三軍之好惡，無不經心熟慮，忘寢與食，繇是隱然有授鉞之望矣。及開成五年十月，丁先太師憂，啜泣茹茶，有終喪之志。武宗皇帝屢降明詔，堅奪其情。中常侍諭旨於苫由間。而後奉詔起復游擊將軍、金吾衛將軍同正。貂蟬弄印，以主留務。明年六月，就加金吾大將軍，增題劍之命，登廉車，建龍節，極一時之寵。又明年，加銀青光禄大夫、户部尚書。又明年，從諫卒於潞，其子積狂狡不遜。武宗臨軒，命宰臣曰：潞人不恭，將如之何？宰臣曰：從諫孕逆，非一朝一夕矣，潞卒勁悍，請徐籌之。武宗赫然曰：我有神將可以叱而擒之。寧俟其交鋒勝否哉？翊日，詔御史丞李相國回使於魏。公郊迎，揣知聖旨，謂李相國曰：肥鄉之役，早在夢寐矣。相國躍馬前執公手曰：社稷之臣，通於神明，信矣。遂詔除東西招討澤潞使。不浹

旬，統步騎七万衆，營於長橋之東。賊將王釗、安玉、崔叔途相與言曰：何公親征我，我當族矣。不若面縛銜璧，庶得再造於公。帳下有屬垣者竊語曰：不遣我死於兵鋒，我何面目地下見相公乎？三將懼然，知衆不可違。明日逆陣于長橋之西。公陣于長橋之東。賊乃鼓譟逼公。公遣騎將領徒擊其左，步將領徒擊其右。公以衙兵八千禦之。自午及晡七合。公手射同羅，盡一筒箭，應弦而斃者十八九。賊乃奔北。詔加右僕射，餘如故。自是聯戰累勝，既拔肥鄉。王釗、安玉繼踵來降，遂使雞澤亡魂，邢丘喪魄，上黨固若累卵矣。潞即平，詔加金紫左僕射平章事，封公開國，食封百户，以旌殊勳。又明年，就加司空。歲在辛未，丁衛國太夫人之憂。孺慕哀號，幾將滅性。喪制外除，詔加光禄大夫、司徒、平章事。党羌擾攘，侵軼圻服，徵兵輓粟，朝野患之。公表乞統步騎萬五千駈而撲之，焚崇室穴，使無噍類。先皇帝壯其言，終以螻蟻之微，不足以快貙武。優詔嘉之而已。因拜太保，兼司徒相印如故。公曰：我志在滅寇，詔不見從，將何以表赤誠，遂以兵器五万事上獻助軍。詔褒之。又加太傅，司徒、相印如故。公忠誠屢獻，聖澤荐臨。其年上即位。九月又加兼侍中。公得戒盈之道，不後前人。雖爵位弥尊，而揮謙益至。上每顧中貴人：為我説何某事。中貴人罄對。上必怡然曰：河朔三十年無桴鼓之音，翳何之力。因對宰臣具疏其事。宰臣列立稱賀。猶以爲位不稱德，詔加中書令。既而椎髻盜荒，徼陷城邑，徵天下精甲戍五嶺。邸吏馳報公。公方宴監軍使、衆賓寮、四方之士，忽輟哺拉涕，衆皆愕眂。公乃言曰：群蠻盜擾交趾，聖上軫憂，我統十万强兵，不能奮擊，釋天子之憂，高爵重位，豈猶知榮而不知愧乎？一夕而兩鬢霜白。遂獻馬五百疋以助征車，既而又語於宴坐曰：天道助順，信矣哉！當拔肥鄉時，將渡漳水，取邢丘、滏陽。鄉導者言漳水潜而急，不可以涉。無舟無梁，難議濟矣。遂命驍勇賣長索，駕兩岸，俾兵士攀緣，庶或能濟。使游者先之，以知其揭厲。游者及中流，遽告曰：水纔尺許，可以涉矣。疑其勇鋭失實，又使詳而緩者熟之。又告曰：不踰人，信矣。乃大備攻討之具，期乙卯過漳。忽遊騎馳至曰：潞之西騎將王釗、安玉面縛請降。開營解縛，悉置肘腋，於是長駈大衆，由梁而西。則向之漳水，騰波潏急，不可瞠視矣。時語此事，坐客相謂曰：公之於忠，不獨教化六郡，督勵三族，聞漳水變異，信乎刺山拜井不爲誣

矣。咸通六年，睿文明聖孝德皇帝以雲南叛逆，連歲興師，殄掃雕題，收復交趾。帝讓加號，歸功臣下，册拜公檢校太尉兼中書令。三月辛巳下詔。乙丑，公薨於位。癸巳，馹騎上聞。皇帝震悼，不視朝三日。遣大宗正膠、鴻臚少卿段元昱馳傳，涖弔其孤，內常侍魏孝本喻安其軍。左諫議大夫盧告册贈公太師，虞部郎中楊埴副之。公初系戎藉，未及弱冠。大和四年以大理卿副戎事，始事文宗皇帝，逮今四朝，遷官一十三任，兼佩相印者七焉。將啓手足，克先知之，一日顧左右歎曰：吾不爲生太尉也必矣，他日復日，吾不及新火矣。即召其軍吏言別。是日請告表上，令僕射權知後事。三軍號慟不忍。三十年孜孜誨以盡忠竭力之道，一旦噤不能言，頷之而已。皆以公之心入吾智中，有死無泯。公享年六十，以八月一日癸酉塟於魏州貴鄉縣義居鄉司徒村三城里，西去先塋一百二十步，從權也。公娶武威安氏，累封燕國、魏國、楚國夫人。有子五人：長曰全暉，起復雲麾將軍、守金吾將軍、檢校右僕射、兼御史大夫、充魏博節度觀察處置等使。次曰全肇，奉義郎、檢校光禄少卿、兼貝州別駕、賜緋魚袋。次曰全綽，奉義郎、行貝州司倉參軍。次曰全昇，文林郎、前守相州司戶參軍。次曰全卿，奉義郎、行魏州大都督府戶曹參軍。女一人，適南陽張氏，封盧江縣君。皆稟訓義方，竝爲令器，學詩學禮，旣孝且仁。昔之三虎八龍，不足多也。而僕射天資英秀，神作符彩，簡嚴而毅，可以肅下；清正而公，可以事上；上下不失，然後能久於其任，日新功閥，流慶於無窮也。初，册使至魏，且以出軍迎。使問其例。軍吏對曰：昔我太師居先太師喪，是時册使，先公不迎，蓋以寢枕飾凶，不敢瀆吉儀也。請安往制，不遷使改易，以奪其守。告喻之曰：起覆命官知節度留後，君命召，不俟駕而行，況金革之事，不可以喪禮自居也。册使明日去府城十里降馬，留後迎於郊，乃可受册。不迎而入，是辱君命，非所能也。始建是議，軍人有憂色，夜半，走大校傳呼曰：留後來日迎使。人猶疑畏悩悩。及迓于郊，大軍翼入，軍情甚歡，盡知其尊朝廷盛事也。册禮畢，留後致謝於使臣，復請於告曰：先太師草土之初，奉迎册使，如有闕禮，諫大夫能諭之，使上下感悦而無所惑，諫大夫之力也。今我先君日月有期，將誌于墓，纂叙懿美，宜無所闕，惟諫大夫能之。告不敢諾，即以先太師誌，實册使故劉茂復大卿爲之，敢徵其例。告歸白執事，皆以爲宜，然後許之。返命

七日，上御紫宸殿，諫臣次對。上問曰：全皡何處見卿？禮度如何？告遂以郊迓聞。上曰：全皡年幾？對以所聞之年二十有七。上曰：如此少年，便知奉朝廷，頗繼其父矣。告奏曰：服於所習而能之，性於忠孝而得之，不知其繼也。因陳公始終勳閥，皆盡忠竭節，不負陛下，至於貽厥之謀，亦以報陛下爲心，臣不敢悉數，請以一二聞，釋陛下憂嗣臣也。上虛襟下顧左右，如有所待。告即言：臣頃任懷州刺史，東接衛州，往來游賓，皆遊於魏，聞何某教諸子，皆付與先生，時自閱試，苟諷念生梗，必加桎梏。今雖儒流寒士，亦不能如此。未有知書而不知君臣父子之道。又有故衛州刺史徐迺文，三任河北刺史，嘗有戰功，前年卒于所任，即以其子用實爲館驛巡官。迺文幼子懼不得克終喪制，退而廬墓，以避奪情，未期年，卒於廬所。何某聞而悲歎，知迺文有女，遂手擇良日，納綵奠鴈，娶爲全皡之婦。自古名人義士罕聞其比，況公輔大臣藩方重德，未有爲愛子娶妻不問賢愚好醜，不謀於其母氏也。聖人再三賞異，猶重言故衛州姓名。樞密使亦以知名爲對。此時測知聖旨不日降旌節，寵異大魏，使万方知公身歿道存，由令嗣昭焯懿行也。告再拜賀謝訖，退至中書，盡以所奏言於四相國。上台僕射楊公因稱：公始授大魏，欲以四事歸朝廷，惜哉當其時以無人聽受其謀，使奪於所習。其一，欲州縣官寮請由銓任；其二，六郡賦稅竝請上供；其三，管内銅鹽之利歸於有司。公英才鉅人，碩德偉度，當與臯夔周邵爲徒，不當以擅封壇、固祿位、懷得喪、安寢處而已。四者不終其請，語於其徒，慮有慼德。況武宗皇帝君臣道合，將載寶而朝，提畺請命。武宗欲醻以大藩，移旆荊楚，竟以所請不堅，疑議在物，時來自失，代異何追？而今而後，紹修前志，謂之濟美，其在茲乎？銘曰：

天作高山，維王實荒，帝錫英輔，爲龍爲光。凞世以文，寧亂以武，各承其襲，維帝時與。漢有比干，肇啓吾祖，降及六葉，來分魏土。希顔者顔，異代同志，蟬綏蟹匡，異體同氣。我先太師，發而爲瑞，横置三燕，奄宅大魏。戴君輔國，率先教義，靡不聽從，敢違顧指。鼇其忠血，寔生令德，誠貫日天，誰爲蟊賊。日月合照，山川孕靈，維我太師，爲國之楨。猗歟太師，用天分地，以忠孝爲本，以道生爲利，一言未嘗忘帝利，一瞬未嘗忘國事，愛人如己子，守法如畏墜，君憂如辱，君怒如死。劉積奔魄，魏受寒齒，公曰不然，吾無貳事。統衆七万，遂

拔肥鄉，殄掃妖孽，我武用光。尚賈餘勇，言藹党羌，天子愛之，抑而不揚。泊蠻孟俶擾，徒思奮擊，哺骨啗膏，慾而不得。是皆師逸不即用，而將老不樹勳，將何以靖難曜武，匡國致君。敢告嗣德，繼志而云。

304-868 　大唐故夏州節度押衙銀青光禄大夫檢校太子賓客兼殿中侍御史上柱國東菀郡臧府君墓誌銘并序

前節度押衙銀青光禄大夫檢校太子賓客張誠謹譔。

夫歷窮通運有常限，修短固憑宿業，生榮須賴前緣；乃可謂大道之所峙依也。祖諱才意，皇任作坊瓦窯供軍採造同正兵馬使。侍御諱允恭，皇累授重難，歷職至押衙，任蘆子關、寧朔、烏延、土門、三溠、兩井、西平等鎮遏兵馬使，在使主步軍左一將、右義勇馬軍將、右俠馬將兵馬使、殿中侍御史。凡是使主鎮臨，皆褒善績。豈期神道無徵，邊峙大夜。享年八十有一，咸通八年二月五日喪於故里。夫人郝氏，雍容坤礼，禀自天儀，訓道無雙，垂範有則。長男公僅、次男公爽，授節度衙前虞候。次男公叕、公儒。在軍者能盡忠赤，不宦者守其家風。愛敬流於六親，謹慎推於九族，茂芝蘭之室，增雅度之規。順義爲百行之先，孝友乃一門之德。詩云：樹欲靜而風不止，子欲養而親不待。嗟呼！年及耄齒，志操尚存。俄然縈疾，奄謝明世。興言逝川，剋取咸通九年十月十三日，峙葬于城東南鹿兒塠原之礼也。嗚呼！生榮名於世，歿乃刻石顯能，用保千秋，將傳万古云尒。詞曰：

雄=霜威，禀=重德；功冠明時，勳高作則。心懷德義，卓然出群；時所罕疋，世無比倫。

305-870 　唐故幽州副將樂安郡孫府君夫人太原王氏合祔墓銘并序

府君諱英，其先樂安人也。系自仙宗，而稱氏焉。綿=莅峣，錫土九州，源派流玉，葉繁茂遠。祖因官至燕，遂爲涿郡范陽人也；府君名推忠烈，譽振驍雄。整士伍而草偃秋風，剪兕渠而刀摧勁竹。豈期天不憖遺，大禍倏至。以開成二年四月廿六日，休明私弟，享年六十二。以其年四月廿七日，歸葬于良鄉縣金山鄉韓村管西南三里大塋，禮也。可謂月落珠浦，香銷桂林。夫人王氏，婦容早彰，坤德柔順，移天結髮，克妃貞良。鵲巢始成，貞松先折，凌空失翼，涉水无楫。孀居歲淹，績麻一十五斗，有曹、蔡之規，著鍾、郝之範。松竹齊壽，霜凋倏摧。春

秋九十七，以咸通八年二月廿一日，權窆于丘園。以咸通十一年十月十六日，龜筮衭於府君舊塋，禮也。有子二人。長曰孝晟，荊岫琳瑯，珠江杞梓，守禮風古，徽猷得新。銳氣干乎九霄，武略明乎七德。昭玉擇才，署爲器仗官、兼馬步軍頭。次曰士林，充幽州副將，赳＝勇士，秀質堂＝。弱冠從軍，邊郵霜歷，著頗、牧之功，分憂盡節。纔餘耳順，養性丘園。重義親用，宇寰稀也。有孫男二人：長曰自豐，充幽州器仗官。仲曰尅紹，文武忠孝，納士招賢，州縣知名，鄉中行著。代父之憂，何啚不幸短命，今也則亡。以咸通十一年三月十四日，卒於私舍。其年十月十六日，卜兆於涿州范陽縣弘化鄉白帶管中庄西一里胐塋龍岡原，禮也。孫女一人，適天水趙氏。舜花芬芳，霜蘭忽折。孫男尅紹，新婦清河張氏。四德早彰，内和中積。二八笄年，歸于孫公。松蘿始構，不祜一權。兔絲無依，號天棘首。毀瘠羸形，望孤墳而悄＝。獨守空閨，夜久煢＝，可謂孤鸞失伴。事舅姑不虧晨夕，過於萊婦：誓不再適，守奉百齡，如存巾櫛。副將孫公，擗踴哭泣，號素穹旻，庶幾厚塋。生，事之以禮；死，葬之以禮。孝子之事親終矣。慮桑田遷渝，迺勒貞珉。詞曰：

卓哉府君，挺秀風雲。武略赳＝，盡節軍門。珠沈逝水，月落西嶒。孤墳悄＝，松柏昬＝。桑田慮變，勒石徒存。孔悝立誌，顯德名勳。封植千祀，万古猶聞。玄堂閉後，餘慶子孫。

306-871　唐故丹州刺史兼防禦使楊府君張掖郡烏氏夫人封張掖縣君墓誌

長子坦篡。

夫積善者，慶集門矣。坦自緰褓，纔辨東西，嘗見先考出入朱輪，五佐雄藩，後作宰伊陽，課績居寅。大中初，相國白公嘉先考爲官政有奇能，云上求瘼甚切，不得蔽賢，須有甄賞。遂剖符文州，更任戎州。屬當州草賊蟻集雲屯，奔突境内，莫能制止。先考下車未朞，秘密潛施，以兵一千斬虜梟，擒五千餘級。兩川宿患，此時一清。及政成歸于京輦，不日又除丹州。亦緣羌戎爲寇，侵掠關輔。每爲任處，盟漱冠首畢，未嘗不稱讚金口之言，及敬礼迦文之像。坦已期先考用綏百福，位至三台。嗚呼！天降大禍，竟終偏郡。坦在鄭，無言永訣，再擗于地。

弟域便自成寧扶侍并護喪抵雒，雒亦無業可依，遂稅居及權卜塋兆，經營艱危，盡夫人運智之所爲，弱子等行其事。且京雒桂玉一也，所有弓裘、家集、僮竪悉被他人以金討盡。坦於鄭庄躬耕，供東周旨甘。後以道途縻費，遣域迎侍，東來就食。奈何行李至鞏邑，寢膳一夕不順，旋啟手啟足于旅店，遂至隔生。使人且至，告以尊旨不安。坦連夜行衝，武關不敢禁，及至已丁凶憫，唯有遺命，傳付丁寧。恭承嚴密，哀慟號叫。呼天＝不聞，叩地＝不應。苦甴之內，割哀忍血，護神櫬歸于鄭庄，得以朝夕盡哀。今者已逾禮制，不曾一姻懿至，即可知從來親族盛衰矣。坦苦力農桑，方辦葬用，於咸通十二年正月十四日，遷神祔于先考舊塋，禮也。坦搦管泣血，但紀其年月日，豈暇序述。亡姒貞列爲婦，仁慈爲母。夫人門族繁華，暎貫古今，元和中，太尉烏公諱重胤，即烈父也，夫人即公之嫡女也，已在衆多之口，芳傳萬代，不可亡刻，紀金石云尒。

坦刺血書。

307-875　唐故鄉貢進士樂安孫府君墓誌銘并序

第十六弟鄉貢進士縉衒哀撰上。

仲兄府君諱瑾，其先齊太公之裔，以伐樂安之功，因賜氏焉。八代祖諱孝敏，隋并州晋陽縣令，唐封晋陽公，自後勳業宦名，備載家諜及先誌述，此不重叙。五代祖諱嘉之，皇宋州司馬、秘書監；高祖諱遘，皇尚書刑部侍郎，贈右僕射，謚文公；曾大父諱宿，皇華州刺史；大父諱公器，皇邕管經略招討等使兼御史中丞，贈司空；烈考府君諱正，以榮蔭入仕，累遷太子右庶子致仕；夫人清河崔氏，封清河縣君。仲兄府君即庶子府君第二子，縣君出也，天姿朗悟，性稟沖和，弱冠躭儒，好學不倦，書帷恒蔽，蔬蘯不窺，大耗中田，心神遂去，既荒人事，每猒宦名，親懿懷毀玉之冤，交朋軫折桂之恨，莫不競加神藥，博採良醫，富命自天，竟爲沉痼，雖神志差豪，而飲膳無虧，何㽞寒暑互侵，腠理加疾，以乾符元年十二月卅日終于河中府河東縣丞之官舍，享年五十三。以來年四月九日歸窆河南縣平樂鄉杜郭村，祔于先塋，禮也。嗚呼！家門衰謝，棣萼凋摧，孤影可傷，漂生何寄，雙眸泣淚，血染殷衣。嗚呼痛哉！縉奉九房，長兄理命，令誌封樹，握管哀號，爲之銘曰：

齊封大望，慶流三宗；儒傳累葉，及吾鼎龍；天何降禍，棣萼摧空；荒壟蕭蕭，雲慘風搖；貞人宅此，桂朽松凋；嗚呼痛哉，望封鬣而魂銷。

308-878　亡室姑臧李氏墓誌銘并序

進士清河崔曄撰并書。

亡室姓李氏，諱道因，其先隴西成紀人。德邁于庭堅氏，望顯于姑臧公，派分清源，照灼群族。曾王父僑，官終相州成安令，娶清河崔庭曜女；王父應官終岳州巴陵長，累贈户部尚書，娶清河崔少通女；顯考騭，自中書舍人翰林學士出拜江西觀察使，薨于位，贈工部尚書。夫人清河崔氏之出，外王父名郾，終于浙西觀察使。夫人曾外大父於余爲諸老姑，余於夫人先尚書爲諸從甥。重以石城之舊，弈世之親，故咸通壬午歲歸于我。奉采蘩之職，修中饋之道，而能勤敬精潔，動循禮法。先太夫人沉痼踰紀，足不履地，夫人就養，服勤無離几席，連宵不褫帶，積歲無墮容。洎丁艱疚，毀瘠加等，晨晡哀號，感徹穹昊。欲報罔極，誓閲藏經，永日中齋，寒暑無替。性簡素雅澹，薄於浮榮，深味禪悦，眠珠鈿繡纜與簪蒿衣弊不殊焉。嗚呼！高行全德，如此臻極，天報何薄，而人壽何促？不食下士之禄，終爲旅人之妻，孰謂蒼蒼有知，聖善可信哉？以乾符三年丙申遘疾經時，秋七月九日終于上都靖安里第，問龜未叶，從權近郊。丁酉歲冬十二月辛巳，泣命長子儲護帷裳，自東郊矦宋村歸于東洛，以戊戌歲正月六日安兆于邙原平樂鄉，祔大塋也。夫人生二子：男曰召兒，女曰小贊，皆及勝衣，孺慕成禮。召兄曰嵩，贊姊曰孌，夫人撫鞠之至，見推姻黨。曄以蹇滯不才，多乖始望，願違偕老，義重承家，哀恨万途，莫能殫述，銜悲誌壙，痛不成文。以夫人行在孝經，志宗釋教，故參用爲銘焉。

婉彼令德，秀于華宗。性通玄筬，教備公宫。道緣道侣，婦德婦容。相視莫逆，十一年中。多生眷習，一夢相逢。万期同盡，三有本空。得其趣者，出没虛通。衍婦何貴？萊妻何窮？銜悲染翰兮銘此德風，玄堂虛左兮異日相從。

309-879　有唐故太原府晋陽縣尉李公墓誌銘并序

范陽盧彦夫撰。

　　夫刊石紀事，慮陵谷之遷移；載美傳芳，假牋毫而一述。公簪裾嗣業，軒冕承家，蟬聯族望，允輝曆代，即帝室之宗也。公諱長，字元龜。文藻飾躬，貞廉潤己。賓友沐其愛，親戚譽其賢。惟弟惟兄，如塤如篪，寔謂一時之奇士。皇曾祖　，皇祖　，擁節滑臺，凤播令德。皇父弘簡，任洪州虔化縣令。外族河南于氏，即高門令嗣，外姻内族，咸懿德崇望。公門蔭從宦，洎咸通十五年，授晉陽尉。是年，構婚於范陽盧氏，冬十二月，納娉於河内盧氏私第。夫人即彦夫親姊耶。旋歸任於北都。爰自新婚，絲蘿相附，處其内而克臻禮敬，禦其外而衆稟威稜。嗚呼！天何不仁，厚於德而不付於壽，与其疋而不竟其歡。洎乾符五年，疾疢沉痾，方術無療：是年十二月廿日，傾變於太原私第。噫！神明何謬耶，日月何遄耶？始終五年，胡異一瞬，巷里悲感，兒童歔欷。有子三人：首曰卿郎，女曰波斯，嫡子僧會。咸俊邁開朗，足昌厥後。乾符己亥歲秋七月九日，盧氏夫人撫携三子，扶護歸于洛郊，路歧賒邈，山川嶮巇，霖霆之時，不逢陰晦，而達于塋所。乃以八月廿七日，蓍龜克叶，窀穸斯臨，即洛陽縣清風鄉郭村張房里也。彦夫顧唯淺陋，幸忝懿親，搦管悲酸，淚如縆縻耳。蕪詞見命，有拒誠難。莫盡徽猷，空慙鄙俚。銘曰：

　　公之昭明，公之令清。言唯表則，行乃親繩。嗚呼！天何不祐，神何不靈。俄辤人世，永閉佳城。嵩嵐兮蒼翠色，洛水兮潺湲聲。新松葉茂，古木風生。芊芊兮細草密，慘慘兮愁雲行。聊刻石以斯紀，畏他日之丘陵。

310-882　唐故滎陽鄭夫人墓誌銘

　　親弟將仕郎鄭州滎陽縣主簿崟撰。

　　有唐中和二祀歲次壬寅正月甲寅，滎陽鄭夫人終于東都温柔里第。夫人諱徽。曾王父御史中丞、大理少卿、贈司徒利用；王父大理少卿致仕庠。烈考嶺南西道節度判官、侍御史簡柔，娶清河崔氏，伊闕縣令垍之女。夫人即端公府君之第二女，崔夫人所出也。心温而惠，德淑且芳。有箴訓之禮容，盡組紃之工妙。早失怙恃，育於季父，孤弟幼妹，纔各數齡。夫人朝夕仁誨，以暨成立。逮乎過笄，迺繼室于知度支東都分巡院事、檢校尚書工部郎中、兼御史中丞博陵崔公錡。崔族我族，時

曰盛門，姻媾之榮，無以加也。中饋內則，冠乎六親，刀尺有規，鑫斯不妬。事諸姑以孝敬，撫猶女極慈仁。澗溪沼沚之毛，春秋肅肅；環珮瑟琴之節，閨閫雍雍。懿彼良人，邦之司直。始自和鳴，便享榮禄。銀章華省，紫綬中司。人方具瞻，時屬多梗。遂携手移家，逃難于盟津。旅避魏師，又改轅於陽翟汝海。夫人以去歲春末，有弄璋之慶，朞月而不育，因乳娩之中，將攝失所。綿綿構恙，亟至沉羸。藥攻藏而乏神，菫未秋而先落。比及捐館，享年三十有一矣。龜從筮從，以其月丁卯，祔于河南府河南縣伊汭鄉尹樊原崔氏先塋之側，禮也。嗚呼！夫人有賢明之性，婉淑之容，是謂宜其室家，終其祉禄，而不得唱隨白首，富貴青雲。弗生令人，弗待封邑。奄然弃世，天實爲之。別子登兒、叟兒，皆敏愨成人，茹毒奉奠。女曰小禮，笄而未適。姊夫中丞，以家國多難，清俸闕如。罄力襄事，固無遺恨耳。手足既乖於倚望，昊穹莫訴其哀冤。將紀聲芳，合屬能者。姊夫號慟，託于菲才。追淑德以終天，誌貞珉而刻骨。銘曰：

春秋代兮寒暑催，金玉耗兮桃李摧。欝欝松兮樹闋，冥冥夜兮成臺。百千萬祀，魂兮歸來。

311-882　唐故王府君墓誌銘并序

府君周王之後胤，太原人也。曾不顯其諱，祖諱弁，父諱晊。聰俊明哲，孝有温恭，仁焉慈惠。夫氣量弘深，綏度廣大，汪汪焉，晧晧焉，奧不可測，深不可量，足以幹事，採覽經史，是以仁經義緯，敦穆於閨庭，孝敬淳深，率由斯至，盡歡朝夕，人無閒言，翱翔礼樂之表，風儀与秋月齊明，音徽与春雲等潤，韻字弘深，喜愠莫見，用人通亮，必於猶己，澄之不清，撓之不濁，性自疎野，爲人蕩蕩，不止祖父丘園，樂土即住，遂於湯陰縣東北界薛家庄疃養身自在。何期福去禍來，灾随疾起，神針無驗，靈藥無貞，花随風以謝樹，人因疾乃終身，享年八十有一。私室權穸累歲，再啟攢塗。有子二人，長曰成沼，婚於柴氏；次曰成晏，婚於崔氏。有女五人，早以適事。兒女等竝以號天慟哭，五內崩摧，三日絕漿，哀＝泣血，六姻慘然。夫人魏氏，望孤塋而撫憶，罄竭家財，將充殯禮。於中和二年二月廿四日就相州東北三里古北王村先塋，礼也。恐後桑田變海，嵫峪有移，刊勒貞石，用章不朽。詞曰：

神精感運，昂雲發祥；永言必孝，股肱惟良；義旣川流，文亦霧散；窈=户闈兮燈滅，夜何時兮燒埽。

後贊曰：青烏卜地，弔鶴來翔；長辭人世，冥路蒼遑；祖塋後穴，新墓昂藏；勢起四季，散花之崗；殯之於中，万代吉昌。

312-885　唐故成德軍節度使宅務專當官趙府君墓誌銘并序

鄉貢進士李不群述。

府君諱公亮，其先天水郡人也。祖諱，高道不仕。考諱叔珍，高道不仕。府君即公之令子也。公以藝術精邃，才器高深，幼攻左氏之書，長擅右軍之筆，高低談美，遐迩稱賢，果於盛時，委司鴻務。公以韜光晦跡，不樂榮名，職未稱身，遽鍾疾疹，以中和四年六月十八日，設旐於常山之私弟，春秋四十有三。於戲！積善餘慶，始驗無徵，何負穹蒼，喪我賢哲。夫人彭城劉氏，閨禮素聞，姆儀風茂，言成規誡，德合幽柔，清範淑聲，自中徂外，雖陶親截髮，孟母擇鄰，以古方今，其將無媿。所冀仁唯享壽，德可延芳。夫人嗣子二人：長曰弘裕，次男三王。有女一人，十一娘子。竝以承訓無違，勞謙有譽，幼聞詩禮，不雜風塵。主上知其潔廉，署充長府之用。自丁家禍，不出户庭。三日絶漿，杖而能起。雖生事之禮已備，而送終之儀未畢，乃焚香啓龜，三兆習吉，以中和五年三月六日，遷神於鎮府真定縣南常山城西約一里中山鄉，祔於先塋之平原卜葬，禮也。慮他時田成碧海，水變蒼山，故刊貞石，而爲銘曰：

惟公之賢，期當半千。孝悌雙美，忠貞兩全。其學也博，其量也淵。仁合賦壽，壽何不延。哀哀嗣子，號訴穹天。故假金石，刊其誌焉。

313-888　唐故嬀州刺史充清夷軍營田等使朝散大夫檢校尚書司封郎中攝御史中丞上柱國賜紫金魚袋彭城劉公墓誌銘并序

盧龍節度判官兼掌書記朝散大夫檢校尚書兵部郎中兼御史大夫賜紫金魚袋鄭隼撰。

維垣四嶽，唐堯有曰咨之典；股肱百郡，漢宣有唯良之詔。靡不朱雙輤，載七旒，以張風政，以求人瘼，抑九兩繫邦之任也。時則有若，以天爵得時譽，以人文射時利。膺擊乎青佩，翰拊乎紫氛。建龜虵之兆，則肅清縣鄙；縮紀綱之秩，則表率州里。載鹿毛，佩虎符，師貞我

婉畫，人穌我茂政。考初中終而無悔悋者，其彭城公之謂歟！公諱鈐，字秘之，漢中山靖王之後也。烈祖平，字殷衡，皇幽州節度兵馬使、充東北路八寨屯田都巡使；烈考咸賓，字制遠，皇盧龍節度押衙、充愛陽西鎮馬步都兵馬使、正議大夫、檢校國子祭酒、兼監察御史。始則以拾青之業，得調於東椽；終則以戴鵙之用，迴翔乎北落。亦梁敬叔睊徒勞而浩歎，班仲升蛻服膺而遐舉，如斯而已矣。嘻！六月之程未極，三年之夢斯驗，蓄洩龐祉，咸萃于公。維河之英，維嶽之靈，熅烟澄渟，誕爲聰明。常倜儻以自負，不剌促而干譽。鯤鼇之潤，吞江納漢。鷄斯之迅，一日千里。伊蹄泠軌濫，傷吻弊策，徐致乎深遠者，惡可與同年而語哉？十五察孝廉，二十舉茂才，揮譚操觚，綽有餘裕。迨藩疾之命，不得與計吏偕。於是乎褫青衿，縻黃綬，乃贊中權，乃翼前軍。循季智覆賁之序，階君山尺木之任。載隨廉車，載督府卸，舄飛梟，轍雎鳩。捧鵠書以從軍，載隼旗以牧州。稽厥慰薦，考厥終始，由廷尉評歷柱下史。紆朱腰金，拖紫懷黃。茩推、巡、支度三繁司，更禮部、司封二正郎。尸丞霜臺，道大而光也。一鷄五雛，纔移渤海之風；故吏編人，已制廣陵之服矣。文德元年春三月甲子，以疾辭印綬。夏四月戊辰，捐館舍于幽州薊縣燕都坊之私弟，春秋之齒五十有二。翌月壬寅，歸葬于薊縣姚村北原之先塋，以夫人趙郡李氏祔焉。夫人即故涿州刺史、兼御史中丞匡實之女。柔明之道，稟乎師氏：穀則宜室，往則同穴，哀榮典禮，盡於斯矣！公孝友純至，榮鏡紳佩。姑姊妹之嫠獨者十餘人，甥弟姪之藐孤者百數輩，供億惠養，罔不溫足。五服之內，人無閒言。重然諾，輕施予，享豐禄而無多藏者，唯公得之。清介嚴恪，動不苟合。詞學之外，該涉群藝，迨至于揚觶追鞠之技，爛鞭朽柯之作，楚人之蹲甲，魏俗之握槊，皆捫其妙極焉。前後表六掾，綰午曹，佐兩軍，尹五邑，辟二府，刺二郡，受諸矦奏功之賞者四，進天子命官之秩者六。大男子以儒術致身，不越吾土而能張士大夫之冠蓋如此者，榮亦至矣！所不得者，其壽乎？有子四人：長曰作孚，幽州大都督府參軍。次曰作乂、作式、作辭，咸肆進士業。鳳毛皆五色之秀，麟子必六飛之駿。夫如是，則《易》之有餘慶，《詩》之昌厥後，其在茲乎！女四人，長適故鎮安軍使、兼武庫使、御史中丞李公匡殷，即太尉范陽王之諸父也。弟二人：仲曰鈞，經略軍胄曹掾。季曰錡，不幸早世。鈞則房景先，冠

帶俾聞見以哀之。錡則王子敬，人琴旣操縵而往矣。諸孤以愚於公爲同舍、同道，且有三十年之舊，熟知厥美，號而請銘。辭曰：

玉之粹兮金之貞，曜燕室而易秦城。鵷之飛兮麟之步，浚紫氛而馳清路。岷江始謌於廉范，荊渚忽悲於羊祜。鸛表兮龍耳，蘿風兮槿露。嗚呼！有唐彭城君子之墓。

門吏節度□使官劉紹東書。

314-895 故延州安塞軍防禦使檢校左僕射南陽白公府君墓誌并序
定難軍節度判官檢校尚書庫部郎中兼侍御史賜紫金魚袋李潛述。

公諱敬立，字　，秦將軍武安君起之後。武安君將秦軍，破楚於鄢郢，退軍築守於南陽，因而號其水爲白水，始稱貫于南陽。武安君載有坑趙之功，爲相君張禄所忌，賜死于杜郵。其後子孫淪弃，或逐扶蘇有長城之役者，多流裔於塞垣。公家自有唐洎九世，世世皆爲夏州之武官。曾祖父字令光，年一百廿四歲，充興寧府都督。娶高氏。生祖父字奉林，充興寧府都督。娶婆高氏。祖父字文亮，充興寧府都督。娶婆王氏。生公。公以祖父箕裘繼常，爲故夏州節度使、朔方王信用於門下。王始爲教練使，公常居左右前後，凡邊朔戰伐、軍機沉密，多與公坐謀。時有征防卒結變於外，突騎得入屠滅權位。其首亂者逼節使，請署爲馬步都虞候。半年之間，凌慢愈甚。時朔方王集部下，伺隙盡擒誅之。公弟兄皆與其事。洎乾符年，大寇陷長安，僖宗卜省於巴蜀，王自宥州刺史率使府將校，統全師問安赴難，及於畿內。公時以親信從，夜即居王之寢門，晝即視王之膳所。應對顧問，亦不離其前；傳呼號令，亦皆承其命。籌度宜便，探刺變動，外常陳鞠師旅，內又延語賓客，周徊折旋，曾無遺事。王乃推腹心，委之如父子；公亦盡忠瘁，報之如君臣。一日，公失衆臨陣，爲大寇環逼。王輕騎犯圍，公乃得出。後王駐軍鄜州，舍于洛郊傳舍。時大暑，久征之卒皆困寐于帳下。夜漏未分，暴水突至，獨公先知，持刃呼左右。王驚起，揭衣就車得出。公乃手轡王騎及子城南門之外，守鑰者呼之不應，公乃梯堞而上，斷關啟扉，王與軍人方脫其難。及收復長安，王獨憐公之功，昇居右職，命幕下爲獎飾之詞云：破黃巢於咸陽原上，非我不存；避洪濤於鄜時城南，唯尒之力。時皆謂趙襄子舉高共，蜀先主得孔明，擢終始之功，言魚水之道，

不過於此。後王受命復平僞朝，而先定奸臣於鄜時。公摠衙隊之師，爲虎賁之衛。鄜延逆師樹壘於延州東橫川，聚三万衆，馬万疋，號灘寨。公輕騎夜馳，星恒未盡，及寨門，堆壘直入，斬級獲馬，其數万紀，延州不宿而下。公推盡瘁，輸忠孝，滅勍敵，峻軍令，奉王指蹤，守王條制。更二歲，復下鄜時，王乃首舉公爲鄜州招葺使。不踰月，鄜人有鄉井；不踰年，鄜人有農桑。無何，延州餘孽爲變，鄜人從風，興異志。公獲其哀告，遂閒道得歸。又從王載收鄜延。舉不朞月，鄜、延復下，破城壘三十餘所，誅惡黨一二千人。非運斤破竹，持湯向雪，不捷於此。王益嘉之，表薦公加右僕射。不經年，又薦爲延州防禦使。治疲俗爲阜俗，化憸人爲正人。闢荒田數千頃爲公田，以奉使府；樹壞舍數十處爲郵舍，以待賓朋。刱築城壘，縈山架川，固金臨洫。里人無剽掠之患，井邑無漂突之虞。行謳坐謠，至今如在。及王薨，公悲感哀憤，如喪其考。觸目發言，未常不形追感之色，公常云：有王有我。今王先我去世，所恨者不得灰其身，報於王之生前。今唯誓生前而荅於門下，誠未及願。公自有疾，解印歸鄉井，伏枕綿年，湯炙不瘳，竟以景福二年十一月十九日，薨于夏州之故里，享年卅二。尊夫人銜哀撫幼，深得賢母之道。公正室清河張氏，奉晨養，供祭祀，亦合命大夫之家範，先公而殁。公長兄承襲，見任興寧府都督元楚。令兄忠信，檢校吏部尚書、前綏州刺史。令弟敬忠，檢校左常侍、充親從都兼營田使、洛盤鎮遏使、御史大夫。飲歡侍親老，推讓友弟兄。在公門有忠赤，在私門有孝行。其季忠禮，檢校右常侍。攻儒墨，好禮樂，居權不驕，履嶮不亂，沉於參畫，審於進趍，取捨言動，皆得宜於故實。公五子：長男保全，充同節度副使；保勳，節度押衙、檢校國子祭酒兼御史大夫；保恩、三鐵鐵胡。女四人：長十五娘，前濮州刺史高彥弘尚書定問；十七娘，適事王門，郎君司空；十八娘、廿一娘在室。公有忠盡之心報於主，有戰伐之功及於朝庭。爲子彰孝行，爲郡著政聲，可以俟陰功而昌厥門閥。今官左僕射，貴爲防禦使，功成名遂，殁于牖下。弟、兄、兒、姪，皆侁侁於郡邑牙帳之前，豈不盛歟；公季忠禮，將猶子荒懇以公卜用有時，而請予銘之。以乾寧二年　月　日，葬于夏州朔方縣。

　　天有將星，地有將臣；禀茲瑞氣，方爲令人。事主如子，報國能

君；感恩無已，臨陣不身。生爲戎帥，死埽舊鄰；貴有閥閱，盛有子孫。一日浮世，万古芳塵；縱變高岸，存此貞珉。

故金紫光禄大夫檢校尚書左僕射使持節都督延州諸軍事守延州刺史充本州防禦左神策軍行營先鋒兵馬安塞軍等使兼御史大夫上柱國南陽白公府君墓誌。

315-898 故右拾遺清河崔府君與滎陽鄭氏夫人合祔墓銘并序

親舅朝散大夫行尚書司勳員外郎柱國李冉撰。

再房兄朝散大夫國子周易博士柱國德雍書。

府君諱巘，字濟之，清河人也。地冑清高，門風儉肅，元魏以降，冠閥閒獨稱四姓，清河之族，寔爲華茂，其於德望熏焯，軒冕蟬聯，代有其人，世不乏嗣，史諜具紀，難備斯文。曾祖異，皇任尚書水部員外郎、渠州刺史，贈太傅；祖從，皇淮南節度使、檢校尚書右僕射，贈太師，諡曰貞；父安潛，皇太子太師，贈太尉。我家與崔氏世接姻媾，追榮秦晉，長姊適太尉公，生三人，府君即次子也。敏辯成性，孝敬居心，仁義睦親，謙和與物，推誠於朋執，敦友悌於閨門，見善必遷，惟賢是狎，窮經而義貫心腑，靡耀於人，奮筆而詞動菁英，莫矜於世，泊乎理道之本，濟俗之謀，剖析而洞究根源，練達而皆明機要，雖先儒之奧業，良吏之優才，力諸精通，莫能偕比。年廿八，擢進士甲科第，故相國、太尉杜公總征賦之任，署鹽鐵巡官，奏授秘書省校書郎，故相國、司空鄭公奏充集賢殿校理，乃授京兆府參軍兼職，歲蒲轉渭南縣尉，又轉長安縣尉，皆職如故，俄拜右拾遺。府君幼負偉量，不拘小節，加以磊落奇表，曠達襟靈，時人咸許之，以開濟之才，待之以卿相之位，豈期一登通籍，纔越壯年，彼蒼者天，殲我英妙，何蘊其才而不展其用，積其善而不享其齡耶？不幸寢疾旬日，以乾寧四年八月廿日終于華州之官舍，享年三十有三。府君娶故度支巡官監察御史滎陽鄭景淋女。鄭夫人亦我之自出也，族氏高顯，著美山東，鐘慶閨闈，誕生賢淑，稟性而温明可則，飾身而柔順自持，逮於刀尺之上，詩書之業，匪因訓教，咸自通曉。泊歸盛族，克顯婦儀，蚤夜惟勤，修笄總袀縷之禮，敬恭罔怠，奉蘋蘩祭祀之職，而又端貞垂範，儉素作程，懊休宗姻，敦睦娣姒，式叶宜家之道，雅明主饋之方。不幸天不與年，先府君

即世，以大順元年正月廿四日寢疾終于長安開化里，享年二十有八。有女一人，名曰玉章，年若干歲，毀瘠號慕，有加成人。頃者府君與夫人辭代之際，皆屬歲月非吉，未克歸于大墓，權窆於華州華陰縣鄉村，今因太尉公靈輿東祔，先遠有期，今集賢相國公，府君之堂兄也，銜表庀事，痛毒于懷，乃悲府君之喪，已易歲時，未還鄉陌，爰詢龜筮，果叶吉良，遂議舉遷，同歸洛食，即以乾寧五年八月六日合葬于河南府壽安縣甘泉鄉連里村祔于先塋，禮也。余奉長姊歧國夫人命，以府君之官婚行業，特屬編載，不敢以荒薄辭，遂得摭實始卒，濡毫揮涕。乃爲銘曰：

　　國有盛族，族有令嗣；惟善惟仁，宜壽宜貴；懿彼嘉偶，誕生清門；百行無玷，四德可尊；孰期徽美，皆悲夭促；所謂舜□，堪驚風燭；逝波奔海，良玉成塵；魂掩重壤，名載貞珉；峨峨嵩□，□□洛水；永祔松楸，保屙泉里。

316-907　唐故中書舍人清河崔公墓誌銘并序

中散大夫守尚書兵部侍郎柱國賜紫金魚袋王權撰。

公諱詹，字順之。其先清河東武城人也。曾祖稱，皇任尚書户部員外郎。祖植，皇任商州防禦判官，殿中侍御史、内供奉，贈尚書户部員外郎。父承弼，皇任河南府士曹參軍，贈尚書户部郎中。皇妣滎陽鄭氏，封滎陽郡太夫人，公鼎甲大族，時無與比，天資穎晤，生知孝謹，志學强記，時論所推。天佑四年，故相國于公主文，精求名實，公登其選，首冠群英。釋褐授秘校，轉河清尉，直上館，副時相之知也。始通籍爲監察，亦由執憲之奏，署守官，律己靜而有立。遷右補闕，復爲殿中，歷起居舍人，俄以本官充翰林學士，兼錫銀章，敏速之外，出入慎密，彌得長厚之譽。公以禁林華重，貞素匪便，尋求解職。拜禮部員外郎，乃南宮清資，叶文行之美。俄轉户部郎中，知制誥，掌綸二年，咸歎淹抑。此年夏乃正紫微之秩，仍加金紫。未幾而疢疹邊作，以其年六月二十八日，奄然于綏福里之私第，享年六十五。娶范陽盧氏北祖第二房，亦甲族之婚也。有子二人，長曰叔則，未履宦序。次曰延業，先公之一年終，公之疾，亦由痛念之致也。女一人，適范陽盧冕。公昆季四人，長兄荷，官終禮博。次曰藝，見任司業。次曰謂，狀頭及第，結綬

而卒。皆雍睦仁孝，内外推敬。公以其年十一月七日歸祔于洛陽縣陶村里之先塋，禮也。嗚呼。夫立身行己，乃士流之常也，力學干禄，乃富貴之基也。公之立身不失其常矣，公之力學不失其基矣，雖遊華顯，深蘊器業，而未及於富貴者，得非命歟!權之室，公之甥也，公之仲兄狀元，權之同年也，在親緣之間，乃敢記述，靡慙詞拙，乃爲銘曰：

天鍾秀氣，代生哲人。家推孝悌，道著貞純。謹默獨立，文行兼臻。統冠科級，超逾等倫。爰履宦途，俄昇朝籍。出掌綸闈，入參禁直。繼踐殊榮，咸推舉職。三署揚名，群情仰德。古之所恨，人琴俱亡。今之所歎，脩短靡常。逝川莫返，大夜何長。刻之貞珉，永播餘芳。

親姪儒林郎前守鄭州中牟縣主簿延美書。

參 考 文 獻

卜師霞：《形聲字義符構意的類型》，《民俗典籍文字研究》2019 年第 1 期。

陳垣：《史諱舉例》，北京：中華書局，2016 年。

段玉裁：《說文解字注》，上海：上海古籍出版社，1988 年。

郭茂育等編：《新出土墓誌精粹》，上海：上海書畫出版社，2014 年。

郭錫良：《漢字知識》，北京：北京出版社，2020 年。

郭錫良等：《古代漢語》下冊，北京：商務印書館，1999 年。

郭小武：《古代漢語極高頻字探索》，《語言研究》2001 年第 3 期。

郭玉海主編：《故宮博物院藏歷代墓誌彙編》，北京：紫禁城出版社，2010 年。

郭在貽：《訓詁學》，北京：中華書局，2005 年。

何九盈、王寧、董琨主編：《辭源》第 3 版，北京：商務印書館，2015 年。

何學森：《千唐志齋〈陳頤墓誌〉書手書風推析——兼及唐誌的製作過程與誌面格局》，《中國書法》2020 年第 10 期。

胡戟：《珍稀墓誌百品》，西安：陝西師範大學出版社，2016 年。

胡佳佳等：《歷代碑刻數字化研究平臺的構建》，《數字人文》2021 年第 3 期。

胡繩：《二千年間》，北京，中華書局，2005 年。

許慎：《說文解字》，北京：中華書局，1963 年。

黃德寬、陳秉新：《漢語文字學史》，合肥：安徽教育出版社，2006 年。

黃德寬：《古文字學》，上海：上海古籍出版社，2019 年。

黃天樹：《甲骨部首整理研究》，《文獻》2019 年第 5 期。

黃天樹：《說文部首與甲骨部首比較研究》，《文獻》2017 年第 5 期。

姜亮夫：《古文字學》，昆明：雲南人民出版社，1999 年。

蔣文：《重論〈詩經·墓門〉“訊”爲“誶”之形訛——以文字訛混的時代性爲視角》，《中國語文》2019 年第 4 期。

柯永紅：《基於卷積神經網絡的碑刻拓片楷體文字自動識別》，《民俗典籍文字研究》2018 年第 2 期。

李國英：《小篆形聲字研究》，北京：北京師範大學出版社，1996 年。

李洪智、高淑燕：《漢魏六朝“方筆”類碑刻的源流及相關問題探析》，《中國書法》2016 年第 11 期。

李軍：《漢語同形字研究》，北京：商務印書館，2018 年。

李宇明：《2007 年中國語言生活狀況述要》，《世界漢語教學》2008 年第 3 期。

李運富：《“漢字學三平面理論”申論》，《北京師範大學學報（社會科學版）》2016 年第 3 期。

李運富：《漢字語用學論綱》，《勵耘學刊（語言卷）》2005 年第 1 輯。

李運富：《漢字學新論》，北京：北京師範大學出版社，2012 年。

李運富：《漢字學研究現狀與展望》，《語言科學》2021 年第 5 期。

李運富：《論漢語複合詞意義的生成方式》，《勵耘學刊（語言卷）》2010 年第 2 輯。

李運富主編：《漢字職用研究·理論與應用》，北京：中國社會科學出版社，2016 年。

李運富主編：《漢字職用研究·使用現象考察》，北京：中國社會科學出版社，2016 年。

李運富：《漢語字詞關係與漢字職用學》，北京：商務印書館，2023 年。

梁春勝：《楷書部件演變研究》，北京：綫裝書局，2012 年。

梁春勝：《六朝石刻叢考》，北京：中華書局，2021 年。

梁春勝：《隋唐碑誌疑難字考釋》，《中國語文》2018 年第 4 期。

劉波：《趙萬里與王國維》，《文津學志》2017 年刊。

劉勰著，范文瀾注：《文心雕龍註》，北京：人民文學出版社，1958 年。

劉志基：《簡論甲骨文字頻的兩端集中現象》，《語言研究》2010 年第 4 期。

陸宗達、王寧：《訓詁與訓詁學》，太原：山西教育出版社，1994 年。

羅新、葉煒：《新出魏晉南北朝墓誌疏證（修訂本）》，北京：中華書局，2016 年。

羅維明：《中古墓誌詞語研究》，廣州：暨南大學出版社，2003 年。

毛遠明：《碑刻文獻學通論》，北京：中華書局，2009 年。

毛遠明：《漢魏六朝碑刻異體字研究》，北京：商務印書館，2012 年。

毛遠明：《漢魏六朝碑刻異體字字典》，北京：中華書局，2014 年。

孟國棟：《墓誌的起源與墓誌文體的成立》，《浙江大學學報（人文社會科學版）》2013 年第 5 期。

孟蓬生：《“匹”“正”同形與古籍校讀》，《中國語文》2021 年第 1 期。

彭文峰：《唐代墓誌中的地名資料整理與研究》，北京：人民日報出版社，2015 年。

齊元濤：《構件的原生型功能與漢字的性質》，《北京師範大學學報（社會科學版）》2016 年第 3 期。

齊元濤：《漢字发展中的成字化》，《語言教學與研究》2011 年第 3 期。

齊元濤：《隋唐五代碑誌楷書構形係統研究》，上海：上海教育出版社，2007 年。

齊元濤：《武周新字的構形學考察》，《陝西師範大學學報（哲學社會科學版）》2005 年第 6 期。

齊元濤：《構件構意泛化與漢語詞義引申的關係》，《暨南學報（哲學社會科學版）》2016 年第 10 期。

齊元濤：《漢字構形與漢字書寫的非同步發展》，《勵耘語言學刊》2017 年第 2 輯。

啓功、秦永龍：《書法常識》，北京：中華書局，2017 年。

啓功：《古代字體論稿》，北京：文物出版社，1999 年。

啓功：《漢語現象論叢》，北京：中華書局，1997 年。

啓功：《論書絕句（注釋本）》，北京：生活・讀書・新知三聯書店，2002 年。

啓功：《啓功全集》第三卷《論文》，北京：北京師範大學出版社，2010 年。

啓功：《啓功全集》第五卷《啓功講學錄》，北京：北京師範大學出版社，2012 年。

啓功：《啓功書法叢論》，北京：文物出版社，2003 年。

啓功：《啓功題跋書畫碑帖選》，北京：北京師範大學出版社、文物出版社，2006 年。

錢大昕：《十駕齋養新錄》，南京：江蘇古籍出版社，2000 年。

裘錫圭：《文字學概要（修訂本）》，北京：商務印書館，2013 年。

上海書畫出版社編：《歷代書法論文選》，上海：上海書畫出版社，2012 年。

索緒爾：《普通語言學教程》，北京：商務印書館，1980 年。

太田辰夫：《中國語歷史文法》，北京：北京大學出版社，2003 年。

唐蘭：《古文字學導論》，上海：上海古籍出版社，2016 年。

汪維輝：《東漢—隋常用詞演變研究》，南京：南京大學出版社，2001 年；《東漢—隋常用詞演變研究（修訂本）》，北京：商務印書館，2017 年。

王鳳陽：《漢字學》，北京：中華書局，2018 年。

王貴元：《漢字與出土文獻論集》，北京：中國社會科學出版社，2016 年。

王貴元：《漢字筆畫系統形成的過程與機制》，《語言科學》2014 年第 5 期。

王貴元：《漢字部首的形成過程與機制》，《中國語文》2018 年第 4 期。

王貴元：《簡帛文獻用字研究》，《西北大學學報》2008 年第 3 期。

王化昆：《唐代洛陽的職業墓誌撰稿人》，《河南科技大學學報（社會科學版）》2009 年第 2 期。

王力：《文言的學習》，北京：商務印書館，2018 年。

王力主編：《古代漢語》，北京：中華書局，1962 年，1998 年校訂重排。

王立軍：《漢碑文字通釋》，北京：中華書局，2020 年。

王立軍：《楷書書寫中的力學原則》，《河南師範大學學報（哲學社會科學版）》2001 年第 6 期。

王立軍：《談碑刻文獻的語言文字學價值》，《古漢語研究》2004 年第 4 期。

王立軍：《訓釋系聯焦點詞的詞彙語義特徵與上古漢語核心詞研究》，《北京師範大學學報（社會科學版）》2022 年第 2 期。

王利器：《顏氏家訓集解》，北京：中華書局，1993 年。

王寧：《漢字構形學導論》，北京：商務印書館，2015 年。

王寧：《漢字六論》，北京：中国大百科全書出版社，2017 年。

王寧：《漢字與中華文化十講》，北京：生活・讀書・新知三聯書店，2018 年。

王寧：《論漢字與漢語的辯證關係——兼論現代字本位理論的得失》，《北京師範大學學報（社會科學版）》2014 年第 1 期。

王寧：《論漢字與漢語的關係》，《民俗典籍文字研究》2015 年第 1 期。

王寧：《漫談"轉注"》，《文獻語言學》2015 年第 1 輯。

王寧：《書寫規則與書法藝術——紀念啓功先生 100 周年誕辰》，《清華大學學報（哲學社會科學版）》2012 年第 6 期。

王寧：《數字化時代的碑刻與碑刻學研究》，《陝西師範大學學報（哲學社會科學版）》2017 年第 2 期。

王素、任昉：《墓誌整理三題》，《故宮博物院院刊》2013 年第 6 期。

王素主編：《新中國出土墓誌·北京壹》，北京：文物出版社，2003 年。

王素主編：《新中國出土墓誌·河北壹》，北京：文物出版社，2004 年。

王素主編：《新中國出土墓誌·河南叁千唐誌齋壹》，北京：文物出版社，2008 年。

王素主編：《新中國出土墓誌·江蘇貳南京》，北京：文物出版社，2014 年。

王素主編：《新中國出土墓誌·陝西叁》，北京：文物出版社，2004 年。

王素主編：《新中國出土墓誌·上海天津》，北京：文物出版社，2009 年。

王引之：《經傳釋詞》，上海：上海古籍出版社，2017 年。

魏宏利：《北朝碑誌文研究》，北京：中國社會科學出版社，2016 年。

向熹：《詩經詞典（修訂本）》，北京：商務印書館，2014 年。

徐秀兵：《近代漢字的形體演化機制及應用研究》，北京：知識產權出版社，2015 年。

徐秀兵：《清代揚州學派語言學研究述略》，《愛知大學國際問題研究所紀要》第 148 號，2016 年。

徐秀兵：《試析智永書墨迹本〈真草千字文〉的一些語言文字現象》，《新亞論叢》2007 年卷。

徐秀兵：《顏氏家族的語言文字觀及其影響》，《愛知大學國際問題研究所紀要》第 146 號，2015 年。

徐自強、吳夢麟：《古代石刻通論》，北京：紫禁城出版社，2003 年。

楊向奎：《中國古代墓誌義例研究》，北京：中國社會科學出版社，2018 年。

葉昌熾著，姚文昌點校：《語石》，杭州：浙江大學出版社，2018 年。

易敏：《雲居寺明刻石經文字構形研究》，上海：上海教育出版社，2005 年。

章太炎：《國故論衡》，北京：商務印書館，2010 年。

章太炎：《章太炎說文解字授課筆記》，北京：中華書局，2010 年。

張素鳳：《漢字結構演變史》，上海：上海古籍出版社，2012 年。

張涌泉：《漢語俗字研究（增訂本）》，北京：商務印書館，2010 年。

張軸材編：《古籍漢字字頻統計》，北京：商務印書館，2008 年。

趙超：《漢魏南北朝墓誌彙編》，天津：天津古籍出版社，2008 年。

趙超：《墓誌溯源》，《文史》第 21 輯，1983 年。

趙超：《悠悠百年，出土墓誌知多少——二十世紀有關漢唐墓誌的重要發現》，《文史知識》1999 年第 12 期。

趙超：《中國古代石刻概論（增訂本）》，北京：中華書局，2019 年。

趙力光：《中國古代碑刻研究現狀綜述》，《碑林集刊》2005 年卷。

趙平安：《秦西漢印章研究》，上海：上海古籍出版社，2012 年。

趙振華：《洛陽古代銘刻文獻研究》，西安：三秦出版社，2009 年。

中國國家博物館編：《中國國家博物館館藏文物研究叢書·墓誌卷》，上海：上海古籍出版社，2017 年。

鍾敬文：《民俗文化學：梗概與興起》，北京：中華書局，1996 年。

周紹良等：《唐代墓誌彙編》，上海：上海古籍出版社，1992 年。

周紹良等：《唐代墓誌彙編續集》，上海：上海古籍出版社，2001 年。

周曉文：《漢字構形屬性歷時演變的量化研究》，北京：中國廣播電視出版社，2008 年。

周有光：《周有光語文論集》第二卷《中國語文縱橫談》，上海：上海文化出版社，2002 年。

後　記

　　2015 年，我的第一部著作《近代漢字的形體演化機制及應用研究》（知識産權出版社）出版。此後，我一直關注近代漢字文本材料，尤其是碑誌文字多元屬性的研究。

　　2017 年，我以"魏晉—隋唐墓誌常用楷字'形構用'研究"爲題申報教育部人文社會科學研究青年基金項目，并有幸獲准立項（項目編號：17YJC740101）。立項之後，在繁忙的教學工作之餘，我積極利用碎片化時間遴選魏晉—隋唐墓誌文本材料，探索總結其中的用字現象，然而研究進度略顯緩慢。爲推進研究計劃，我申請在北京語言大學國際中文教育研究院駐所從事專職研究，從而擁有了三個學期（2018 年 3 月—2019 年 8 月）潜心科研的時間。駐所研究結束後，重新回到教學、科研雙線作戰的工作狀態，加上突如其來的新冠疫情，又讓原定的項目推進計劃時常面臨各種不確定性。雖然歷經各種起起伏伏，但是項目仍在朝着既定目標有序推進。2021 年 10 月，結項書稿草成，進入修改完善階段。2022 年 6 月，項目順利獲准結項。從立項到結項，光陰倏忽五載，若白駒之過隙。

　　本書是在 2017 年教育部人文社會科學研究青年基金項目結項書稿的基礎上修改而成，并得到 2023 年北京語言大學出版基金資助。感謝在項目結項鑒定、出版基金資助評選過程中，諸位評審專家對書稿提出寶貴的修改意見！

　　在本書出版過程中，責任編輯張維嘉女士付出了專業、高效的勞動，在此謹致謝忱！

　　因本人學殖淺陋，書中存在諸多不足，敬請方家指正！

<div align="right">

徐秀兵

2024 年 10 月

</div>